HISTOIRE GÉNÉRALE DE PARIS

ARTISTES PARISIENS
DU XVIᵉ ET DU XVIIᵉ SIÈCLES

DONATIONS, CONTRATS DE MARIAGE, TESTAMENTS, INVENTAIRES, ETC.

TIRÉS DES INSINUATIONS DU CHÂTELET DE PARIS

PUBLIÉS ET ANNOTÉS

PAR

JULES GUIFFREY

PARIS
IMPRIMERIE NATIONALE

MDCCCCXV

HISTOIRE GÉNÉRALE DE PARIS

COLLECTION DE DOCUMENTS

PUBLIÉE

SOUS LES AUSPICES DE L'ÉDILITÉ PARISIENNE

ARTISTES PARISIENS

DU XVIᵉ ET DU XVIIᵉ SIÈCLES

L'Administration municipale laisse à chaque auteur la responsabilité des opinions émises dans les ouvrages publiés sous les auspices de la Ville de Paris.

TOUS DROITS RÉSERVÉS.

VILLE DE PARIS.

SERVICE DE LA BIBLIOTHÈQUE ET DES TRAVAUX HISTORIQUES.

COMMISSION DES TRAVAUX HISTORIQUES.

MEMBRES DE DROIT.

MM. LE PRÉFET DE LA SEINE.

LE PRÉSIDENT DU CONSEIL MUNICIPAL.

LE SECRÉTAIRE GÉNÉRAL DE LA PRÉFECTURE DE LA SEINE.

LE DIRECTEUR ADMINISTRATIF DES TRAVAUX DE PARIS.

LE DIRECTEUR DE L'ENSEIGNEMENT PRIMAIRE.

L'INSPECTEUR DES TRAVAUX HISTORIQUES, CONSERVATEUR DE LA BIBLIOTHÈQUE DE LA VILLE DE PARIS.

MEMBRES NOMMÉS PAR LE PRÉFET.

MM. GUIFFREY (Jules), O. ✻, I. ✪, membre de l'Académie des Beaux-Arts, Administrateur honoraire de la Manufacture nationale des Gobelins.

DE LASTEYRIE (Robert), O. ✻, I. ✪, membre de l'Académie des Inscriptions et Belles-Lettres, Professeur honoraire à l'École des Chartes.

SERVOIS (Gustave), O. ✻, Directeur honoraire des Archives.

TUETEY (Alexandre), O. ✻, I. ✪, Conservateur honoraire aux Archives nationales.

HÉRON DE VILLEFOSSE, O. ✻, membre de l'Académie des Inscriptions et Belles-Lettres, Conservateur au Musée du Louvre.

TOURNEUX (Maurice), O. ✻, publiciste.

LACOMBE (Paul), ✻, Bibliothécaire honoraire à la Bibliothèque nationale.

LAMBELIN (Roger), ✻, homme de lettres, ancien Conseiller municipal.

OMONT (Henri), ✻, I. ✪, membre de l'Académie des Inscriptions et Belles-Lettres, Conservateur du département des manuscrits à la Bibliothèque nationale.

JULLIAN (Camille), O. ✻, I. ✪, membre de l'Académie des Inscriptions et Belles-Lettres, Professeur au Collège de France.

PICOT (Émile), ✻, membre de l'Académie des Inscriptions et Belles-Lettres.

COMMISSION DES TRAVAUX HISTORIQUES.

MM. PROU (Maurice), ✣, membre de l'Académie des Inscriptions et Belles-Lettres, Professeur à l'École des Chartes.

LE GRAND (Léon), I. ✣, Conservateur adjoint aux Archives nationales.

STEIN (Henry), I. ✣, Conservateur aux Archives nationales.

BUREAU.

MM. LE PRÉFET DE LA SEINE, *Président.*

SERVOIS, *Vice-Président.*

GUIFFREY, *Vice-Président.*

POËTE (Marcel), I. ✣, Inspecteur des Travaux historiques, Conservateur de la Bibliothèque de la Ville de Paris, *Secrétaire.*

PRÉFACE.

L'art français du xvi^e siècle n'a pas encore rencontré son historien définitif. Bien longtemps, les biographes de nos vieux maîtres se sont contentés de copier leurs devanciers, de rechercher des anecdotes, d'inventer des légendes, sans s'inquiéter de la vérité, sans consulter les documents. L'amour de l'exactitude est une préoccupation toute moderne. Ce sentiment, par malheur, n'a fait son apparition qu'après la perte d'une quantité considérable de documents originaux que rien ne saurait remplacer. Le souci de n'avancer aucune date, aucun fait, sans preuve à l'appui, date d'un siècle à peine. Vers 1830, fut découvert le vrai moyen âge. On s'aperçut alors que tous les récits des anciens chroniqueurs devaient être tenus pour suspects et admis avec les plus grandes réserves. Les savants consciencieux recoururent désormais aux textes originaux. Un groupe d'hommes éclairés et animés du feu sacré se mit à explorer les archives, à lire les manuscrits, à dépouiller l'ancien état civil. De ce mouvement sortit un ensemble de publications originales, telles que *la Renaissance des Arts à la Cour de France*, *les Ducs de Bourgogne*, *les Archives de l'art français*, *le Dictionnaire critique de Biographie et d'Histoire*. Les encouragements ne firent pas défaut à ces laborieux pionniers des études historiques. Mais que pouvaient ces efforts isolés en présence de l'immensité de la tâche?

Cette impuissance, les ouvriers de la première heure l'avaient entrevue et l'expression de ce sentiment se trouve consignée en une note inscrite dans un de ces recueils qu'on ne lit guère. En 1855, M. Reiset, le distingué conservateur des peintures du Louvre, faisant paraître les actes de naissance et de décès d'un certain nombre d'artistes parisiens, relevés dans les registres de nos vieilles paroisses, insistait sur l'immense intérêt qu'offrirait pour l'histoire le dépouillement méthodique et intégral de ces collections, alors presque complètes. Et on ne prévoyait pas à ce moment les criminels incendies de 1871! Mais comment mener à bonne fin une pareille tâche? Comment surtout terminer, en un temps relativement restreint, une recherche embrassant plusieurs milliers de registres? L'énormité du travail ne décourageait pas celui qui en avait signalé l'importance capitale, et voici le

projet qu'il proposait pour faire aboutir cette opération gigantesque. Nous ne saurions mieux faire que de citer les termes mêmes de sa proposition[1] :

..... Il est évident que des efforts individuels et isolés ne parviendront jamais à mettre en lumière la masse énorme de documents utiles qui doivent se trouver enfouis dans cette Babel de noms et de dates. Ne serait-il pas possible de charger l'administration elle-même d'un aussi immense dépouillement? Un simple bureau, à six ou huit employés assidus et convenablement guidés, fournirait au bout d'une année bien des milliers de cartes, et, plus vite qu'on ne pense, cet interminable travail verrait sa fin. Voici quel serait, si je ne me trompe, le moyen pratique à employer. Pour les naissances, par exemple, des cartes seraient imprimées à l'avance et disposées pour recevoir : 1° la date; 2° les noms de l'enfant; 3° les noms, prénoms et professions du père et de la mère; 4° les noms, prénoms et professions des parrains et marraines; car tous ces détails peuvent être également intéressants... Des répertoires de tout genre, alphabétique, chronologique, par ordre de professions, etc., viendraient bientôt se joindre au travail principal, et enfin une publication nationale des pièces les plus importantes, dirigée de haut, pourrait venir couronner une œuvre si utile pour l'histoire de France en général et pour celle de l'art français en particulier.

Ne serait-ce pas là une entreprise patriotique, infiniment peu coûteuse, et digne, cependant, sous tous les rapports, de la ville de Paris, si riche, si résolue et si généreuse, quand il s'agit d'améliorations et d'embellissements?.....

Ne semble-t-il pas que celui qui écrivait ces lignes avait comme le pressentiment des désastres de 1871? Quel malheur que l'appel de Reiset n'ait pas été entendu quand il était encore temps! Si son conseil avait été suivi, que de trésors inappréciables sauvés pour l'histoire!

Toutefois, le conservateur du Louvre n'était pas seul à se préoccuper des ressources que pourraient offrir les actes de naissance et de décès. Jal en a fait une ample moisson utilisée dans le *Dictionnaire critique*. Herluison, l'érudit libraire orléanais, a publié de son côté un recueil bien précieux. Enfin, ne vient-on pas de découvrir tout récemment que Léon de Laborde avait, de son côté, entrepris un dépouillement systématique des précieuses archives de l'état civil parisien? On nous avait fait espérer l'impression des textes réunis par ce savant éminent. Mais n'est-il pas à redouter que les tristes événements de l'année 1914 ne fassent renoncer à une publication des plus utiles, mais en même temps bien onéreuse?

Ne serait-il pas possible de reprendre l'idée du conservateur du Louvre en l'appliquant à une série d'actes non moins riches que l'état civil en détails

[1] *Archives de l'Art français*, documents, tome III, p. 145 et suiv.

précieux sur la biographie de nos anciens artistes, mais jusqu'ici peu accessibles aux chercheurs. Il s'agit des contrats et marchés passés par les peintres, sculpteurs et architectes, conservés dans les minutes des notaires. Si les études notariales ne s'ouvrent pas volontiers aux historiens de l'art, on peut y suppléer à la rigueur, grâce à un fonds encore peu connu et peu exploré des Archives nationales. Nous voulons parler des Registres des Insinuations du Châtelet de Paris. Dans ces lourds in-folio, dont la série commence vers 1535, étaient transcrits les contrats de mariage, les donations et les testaments rédigés par les notaires, dont la corporation venait de recevoir de François Ier une organisation définitive. Comme bien d'autres mesures non moins fécondes, celle-ci devait peut-être son origine à une préoccupation fiscale. Qu'importe! On assurait ainsi une consécration publique et en quelque sorte officielle, en même temps qu'une date certaine, à des actes privés. Sans doute, tous les particuliers qui se mariaient ou écrivaient leurs dernières volontés ne s'astreignaient pas à cette formalité. Cependant, beaucoup des conventions consenties par les particuliers reçurent la sanction de l'enregistrement au Châtelet.

Deux volumes récemment parus dans la collection officielle publiée par la Ville de Paris, nous voulons parler des publications de MM. Coyecque et Tuetey, ont permis de faire la comparaison des résultats qu'on obtiendrait avec les minutes originales et de ceux qu'on pourrait tirer des enregistrements au Châtelet. Sans aucun doute, les études des notaires offriraient une moisson autrement riche que les archives publiques; mais on n'a pas le choix, et si on obtenait enfin l'ouverture de ces dépôts inaccessibles, il y aurait dans ce cas à entreprendre un travail bien plus long et plus minutieux que le dépouillement de l'état civil parisien proposé par M. Reiset. Pour le moment, nous avons dû nous résigner à faire connaître seulement ce que les Insinuations du Châtelet contiennent de faits précis sur les artistes Parisiens du xvie et du commencement du xviie siècle.

Quelques-unes des pièces qu'on trouvera plus loin ont déjà paru dans le volume de MM. Campardon et Tuetey, sur les Insinuations du Châtelet; mais le nombre de ces documents reproduits deux fois est infime; aussi n'avons-nous pas cru devoir, en raison de cette publication antérieure, les exclure d'un répertoire consacré exclusivement aux artistes. Est-il besoin d'ajouter qu'on ne devra pas chercher ici le moindre détail sur les œuvres des artistes nommés? Seuls, les tapissiers, par une heureuse exception, nous font connaître quelques-unes de leurs productions, grâce à la libérale communi-

cation de M. Germain Bapst. Pour les peintres, les sculpteurs, les architectes, rien de pareil. Il n'est toutefois pas sans intérêt de connaître la date d'un mariage, de préciser les liens de famille unissant différents artistes, et les conséquences qui découlent de ces premières notions vont souvent bien au delà des prévisions. Les testaments et les inventaires après décès sont plus rares que les contrats de mariage et surtout que les donations pendant la période qui nous occupe, c'est-à-dire de 1535 à 1650. Ils deviennent plus communs par la suite; mais il fallait bien adopter une limite. La série ultérieure des pièces conservées par les Insinuations pourra d'ailleurs fournir la matière d'un autre volume.

Sans doute, la plus grande partie des peintres figurant ici sont assez oubliés. N'est-ce pas précisément le principal objet de cette publication de les tirer de leur obscurité? Pourtant, quelques-uns de ces noms ne sont pas tout à fait inconnus. Michel Corneille évoque le souvenir du Corneille de Lyon. Médéric Fréminet jouissait d'une certaine notoriété. Un de nos documents donne le nom de sa femme. Qui connaît aujourd'hui Gentien Bourdonnois (1567)? Il portait cependant le titre de peintre du Roi, et en même temps celui de valet de chambre de la Reine mère.

Si le peintre Jérôme Franck occupe une place assez distinguée, c'est que ce transfuge des Flandres avait su se pousser à la Cour de France et y conquérir le titre alors très recherché de valet de chambre de la Reine. Aussi, a-t-il paru intéressant de reproduire l'inventaire dressé en 1610 après le décès de cet étranger devenu Français.

Nous n'insisterons pas sur les documents concernant des peintres jouissant d'une certaine réputation. Contentons-nous de signaler le contrat de mariage de Jean Rabel (1577), celui de Laurent Vouet (1583); la donation mutuelle de Pierre Gourdelle, peintre et valet de chambre de la Reine mère, et de Suzanne Caron, sa femme (1585); le contrat de mariage du peintre anversois Jean Jossens, domicilié au faubourg Saint-Germain; ceux d'Henri Lerambert, peintre du Roi (1588), et du peintre et valet de chambre du duc de Mayenne, David de Maillery (1589). On trouvera enfin de nouveaux détails sur Martin Fréminet et sa famille, sur Benjamin Foullon, peintre et valet de chambre du Roi, sur sa femme Nicolle Watier (1597).

Le peintre Jacob Bunel et sa femme Marguerite Bahuche figurent ici avec leur fille, mariée à un menuisier du Roi nommé Pierre Boulle. Nous faisons connaissance avec le peintre du connétable de Lesdiguières, Remahekelus Quina, natif d'Anvers, qui épouse, en 1605, la Parisienne Cornille Cobbé.

Le frère de Laurent Guyot, Nicolas Guyot, nous est révélé, en 1614, par son contrat de mariage. Michel Beaubrun, originaire d'Amboise, appartenait-il à la même famille que les fameux portraitistes du règne de Louis XIV, Henri et Charles Beaubrun? C'est assez probable, puisque ces artistes sont nés l'un et l'autre à Amboise.

Voici maintenant une série d'inventaires après décès empruntés à un fonds spécial des Archives nationales. Ils énumèrent les meubles et peintures trouvés au domicile de Géral Pitan, décédé en 1619, du Flamand Charles Elle, mort en 1623, et de Jean van Boucle, laissant, en 1629, une succession fort obérée.

A leur contrat de mariage, François Thomassin, Louis Vanderburcht et Armand van Swanevelt prennent les titres de peintre du Roi et de peintre du Roi et de la Reine (1643-1644). Cette dignité recherchée entraînait pour son possesseur l'avantage d'échapper aux tracasseries de la maîtrise. Testelin, Quesnel, Simon Vouet, Nicolas Guyot, Toussaint Dumée, Ascanio Tritone, peintre ordinaire du Roi et du cardinal Mazarin, les filles de Daniel Dumonstier, paraissent successivement dans notre galerie. Elle se clôt par la donation mutuelle que se font, en 1646, les trois inséparables frères, Antoine, Louis et Mathieu Le Nain. On se rappelle qu'ils furent reçus membres de l'Académie royale, le même jour, 7 mars 1648.

Les sculpteurs fournissent une bien moins riche moisson de documents que les peintres, et cela s'explique tout naturellement. Leur nombre n'a-t-il pas toujours été plus restreint? Il semble que jusqu'au milieu du xviie siècle la France possédât peu de sculpteurs; Louis XIV en fit venir quantité des Flandres et d'Italie. Aussi le chapitre III consacré aux sculpteurs paraîtra-t-il assez pauvre. Encore y rencontre-t-on les noms de Jean-François Rustici (1544) et de Jean Goujon, qui se montre ici dans des conjonctures assez étranges, déjà signalées ailleurs, mais qu'il a paru bon de rappeler.

La famille de Germain Pilon, sa veuve Germaine Durand et ses filles figurent dans plusieurs pièces qui n'ajoutent que peu de chose à la biographie du grand artiste. Puis, se présentent Guillaume Dupré, sculpteur et peintre en cire, Thomas Thourin, sculpteur ordinaire du Roi, Pierre Biard, aussi sculpteur du Roi, et la fille d'Hubert Lesueur, décoré du même titre que les précédents.

Du chapitre précédent nous avons rapproché deux catégories d'artistes qui, sous un titre un peu différent, devaient exécuter des ouvrages offrant des analogies avec la sculpture proprement dite, c'est la série des tail-

leurs d'antiques (chap. iv, 1571-1622) et celle des fondeurs en sable (chap. v, 1543-1604). Le petit nombre d'artisans prenant ces qualités démontre assez que ces deux professions comptaient peu d'adeptes. Aussi, ne leur avons-nous accordé une place dans ce volume que pour attirer sur eux l'attention des chercheurs et comme une sorte de pierre d'attente.

Réservé aux architectes, le sixième chapitre (1454-1647) présente des particularités toutes différentes des précédents. Il faut constater d'abord que les architectes n'ont pas cessé, depuis le Moyen Âge jusqu'à nos jours, de tenir une place des plus distinguées, peut-être la première, entre tous les artistes français. C'est là un fait incontestable, bien que cette vérité ne soit généralement pas reconnue. Toutes les époques nous offrent des œuvres architectoniques de premier ordre, alors que la peinture et la sculpture subissent de fréquentes éclipses.

Si les noms célèbres du xvie et du commencement du xviie siècle paraissent tour à tour dans notre recueil, si les Chambiges, les Cortone, les Grandrémy, les Métezeau, les Bullant, les Guillain, les de Brosse, les du Cerceau, se présentent ici à tour de rôle, deux illustres figures dominent toutes les autres : celles de Philibert de l'Orme et de Pierre Lescot.

Peu de faits nouveaux, à vrai dire, viennent s'ajouter à ce qu'on savait déjà de leurs familles; mais, dans les pages suivantes, leur vie religieuse nous est révélée dans ses moindres détails, après leur nomination au canonicat de Notre-Dame de Paris, et cela grâce aux passages relevés dans les registres capitulaires de la cathédrale. Si plus d'une circonstance relatée dans ces procès-verbaux est déjà connue, c'est l'enchaînement des menus épisodes de leur carrière ecclésiastique qui fait l'intérêt de ces extraits.

Le 3 septembre 1550, Philibert de l'Orme est nommé chanoine de Notre-Dame. Pierre Lescot reçoit cette dignité seulement le 31 décembre 1554. On avait supposé que cette charge, purement honorifique, n'astreignait à aucun devoir religieux ceux qui la devaient à la faveur royale. Or, d'après les textes, ce serait une grave erreur de la considérer comme une simple sinécure.

Bien que remplaçant dès 1550 un chanoine décédé, Martial Masurier, Philibert de l'Orme ne fut installé que dix ans plus tard, le 27 février 1561. Pourquoi cette longue attente et cette tardive intronisation ? Faut-il admettre, comme nous l'avons proposé (voir la note p. 169), que, dans cet intervalle, notre architecte, dont le nom est suivi, en 1561, du titre de « presbyter Lugdunensis diocesis », reçut les ordres religieux ? Ce long retard dans sa

prise de possession ne s'expliquerait guère autrement. Et le voilà, aussitôt admis, qui s'assure une demeure dans le voisinage de l'église. En cette maison du cloître Notre-Dame il passera le reste de sa vie; c'est là qu'il mourra le 8 janvier 1570.

A peine installé, nous le voyons chargé par ses collègues d'une mission des plus délicates. On fait appel à ses connaissances techniques pour assurer par des fortifications intérieures et extérieures la défense du cloître contre l'invasion des ennemis, c'est-à-dire des Huguenots. On sait que, dans sa jeunesse, il avait été chargé d'inspecter les fortifications du royaume. Constamment son avis est requis sur des questions de sa compétence : nouvelle porte pour le trésor; réparation du reliquaire du crâne de saint Philippe; agrandissement du cloître et démolition de quelques constructions au port Saint-Landry. Mais il doit veiller surtout aux travaux d'entretien et de réparation de l'église même. Et les détails fournis par les registres suggèrent une triste idée du délabrement de l'édifice pendant cette seconde moitié du xvie siècle. Il est regrettable que les procès-verbaux restent muets sur les travaux ordonnés et dirigés par notre chanoine de 1567 à 1569. Au mois de novembre de l'année 1569 il tombe malade et meurt, comme il a été dit, au début de l'année suivante. On verra (p. 170) les difficultés que souleva le règlement de sa succession. Elles ne tardèrent pas à s'aplanir et, le 15 octobre 1570, un anniversaire annuel était institué pour perpétuer le souvenir de l'éminent architecte-chanoine.

Certains documents fournis par la section judiciaire des Archives nationales font connaître les démêlés de Philibert de l'Orme avec le vicomte d'Ivry en raison de son abbaye d'Ivry, où il avait été installé en 1550. Un procès dont nous avons vainement cherché l'objet et la solution entraîna pour le plaideur des conséquences désagréables. Il fut enfermé en 1559 dans la prison de l'Officialité de Paris. D'autres débats judiciaires surgissent entre l'abbé et les religieux de l'abbaye de Saint-Barthélemy de Noyon. Enfin, aux actes concernant Philibert de l'Orme nous avons joint plusieurs documents relatifs à son frère Jean, maître général des œuvres de maçonnerie du royaume.

Sur Pierre Lescot et sa vie religieuse les registres capitulaires de Notre-Dame donnent également des renseignements nouveaux. Reçu chanoine le dernier jour de l'année 1554, notre architecte obtenait quelque temps après, le 7 août 1556, l'autorisation de conserver toute sa barbe pour des raisons dignes d'être notées, «attentis, dit le registre, quotidianis occupationibus quibus astringitur circa dominum nostrum Regem, addens quod prope diem

pro facto regni Romam mittendus est». On n'ignorait pas la faveur dont Lescot jouissait à la cour de Henri II. Mais ce projet de mission à Rome était, croyons-nous, ignoré. On ne sait pas d'ailleurs s'il lui fut donné suite.

Lorsqu'il fut appelé à ce canonicat, Lescot n'avait pas encore reçu les ordres religieux. Au début de 1570, il figure encore parmi les chanoines diacres, et peu de temps après, le 5 avril de la même année, il est ordonné prêtre par l'évêque d'Avranches dans la chapelle de Saint-Denis-du-Pas. D'ailleurs, sa santé délicate semble avoir mis obstacle à l'accomplissement régulier de ses fonctions capitulaires. Si sa présence à plus de deux cent soixante séances a pu être constatée, on remarque qu'il manque constamment aux assemblées de 1574, 1575 et 1577. Il meurt dans sa maison canoniale le 10 septembre 1578, laissant comme héritier de son canonicat et de sa demeure son neveu Léon Lescot.

On trouvera résumés plus loin les faits notables de la carrière religieuse de Lescot. Dès 1567, l'affaiblissement de sa santé est prouvé par l'autorisation à lui accordée, sur avis du médecin, de manger de la viande. Il surveille, la même année, certains travaux de pavage et de conduites d'eau. Plus tard, en 1572, il est chargé de veiller à la restauration du mur de clôture du cloître du côté de la Seine. La permission de porter dans l'église l'habit et la fourrure des chanoines, qui lui est octroyée un mois à peine avant sa mort, semble encore un indice d'une santé fort ébranlée.

L'architecte du Louvre avait partagé son héritage entre ses neveux : Pierre Lescot, seigneur de Lissy, conseiller au Parlement, légataire de deux maisons à Paris, de 500 livres de rente sur l'Hôtel de Ville et de pièces de terre à Gournay et à Sucy-en-Brie; Claude Lescot, seigneur de Breulles, auquel était constituée une rente de 1,000 livres avec une maison entre cour et jardin, enfin 5 arpents de vigne à Rueil; enfin Léon Lescot qui avait reçu le canonicat de son oncle et la terre de Clagny. Tout semblait bien en règle, et pourtant des difficultés surgirent entre le seigneur de Lissy et Léon Lescot. On en vint aux procès, et Léon Lescot n'eut pas gain de cause.

Si les deux grands noms qu'on vient de citer occupent la place principale dans le chapitre consacré aux architectes, d'autres paraissent dans leur voisinage sans trop de désavantage.

Peut-être les actes concernant Pierre Chambiges n'ajouteront-ils rien de particulier à sa biographie. La donation faite par Dominique de Cortone des parcelles de terrain lui appartenant le long du cimetière des Innocents

nous apprend l'existence de ses deux filles naturelles, Marguerite et Françoise. Puis, voici les maîtres maçons chargés de la surveillance ou de la direction des grands services d'architecture de la Ville et de l'État. C'est Gilles Le Breton, maçon et voyer de la Ville en 1541 ; Guillaume de la Ruelle, général maître des œuvres de maçonnerie du Roi (1564); Étienne Grandrémy, maître général des œuvres et bâtiments du Roi (1572); Guillaume Marchant, architecte du connétable de Bourbon (1575); d'autres encore, parmi lesquels on remarque la dynastie des Metezeau : Jean Metezeau, Louis Metezeau, architecte des bâtiments du Roi, et contrôleur général de ceux de Madame, dont on donne ici le contrat de mariage en date du 25 mai 1598; enfin Clément Metezeau, architecte des bâtiments du duc de Nevers, faisant donation de tous ses biens à son frère Paul, aumônier ordinaire du Roi.

Étienne Duperrat ou Dupérac, architecte du Roi, et François Petit, juré du Roi ès œuvres de maçonnerie, se recommandent surtout par leurs titres. Le contrat de mariage de Pierre Bullant, commissaire de l'artillerie, évoque la glorieuse mémoire de son père Jean Bullant. Puis se présentent les maîtres des œuvres de maçonnerie de la ville de Paris, Pierre et Augustin Guillain, dont le nom jouit d'une notoriété méritée. Le contrat de mariage de la fille de Salomon de Brosse (1617) offre des particularités dignes de remarque; c'est d'abord le nombre et la qualité des témoins, puis le chiffre de la dot. Il s'en rencontre peu de cette importance dans le monde des artistes au début du règne de Louis XIII.

Viennent ensuite Alexis Errard, ingénieur du Roi, Salomon de Caus, architecte et ingénieur de Sa Majesté, Jean Androuet du Cerceau, appartenant à la famille de l'auteur des plus excellents bâtiments de France, Jean Thiriot ou Thériot, ingénieur et architecte du Roi. Ce chapitre est certainement celui qui fournira le plus de faits nouveaux à l'histoire artistique.

Celui qui vient ensuite est réservé à une classe d'artistes en général fort négligée, celle des tapissiers de haute lice.

On savait déjà que des hautliceurs avaient travaillé à Paris comme à Fontainebleau sous les règnes de François I^{er}, de Henri II et de leurs successeurs; le nom de plusieurs de ces modestes artisans avait été signalé par Léon de Laborde et par divers historiens de la tapisserie française, mais on ne connaissait presque rien de la nature, de la qualité, du prix de leurs ouvrages. Et voici que de nombreux contrats, soigneusement recueillis par M. Germain Bapst dans divers minutiers parisiens, dont l'accès lui a été accordé par faveur spéciale, et gracieusement mis à notre disposition par

notre aimable confrère, nous ouvrent un jour tout nouveau sur l'activité de cette corporation parisienne peu connue.

Ces habiles tisseurs se nomment Nicolas et Pasquier de Mortagne, Guillaume Tricheux et Girard Laurens, Jacques Langlois, Pierre et Antoine du Larry, Pierre Le Bries, Pierre Blasse, Louis Thuillyn, Guillaume Claude, Maurice Dubout. Pour compléter cette liste, on se reportera au préambule du chapitre VII (p. 244) où les noms des tapissiers de Fontainebleau sont énumérés.

L'ouvrage dont il est le plus souvent fait mention dans nos actes consiste en couvertures de mulets, enrichies probablement d'ornements réguliers, agrémentées aux quatre angles et au centre des armoiries du propriétaire. Les prix très variables de ces ouvrages prouvent de grandes différences dans la finesse du travail comme dans la qualité des laines.

Mais, en général, ces ouvrages-là ne sortent pas de l'ordinaire.

Toutefois, nos maîtres tisseurs ne sont pas toujours condamnés à des travaux aussi vulgaires. Ainsi, une tapisserie d'or et de soie, dont le sujet n'est pas mentionné, rapporte, en 1530, à Nicolas et Pasquier de Mortagne, une somme de 102 livres 10 sols tournois pour un simple acompte. D'autre part, les deux cent cinquante aunes de tapisserie, commandées pour la Chancellerie, et payées 110 solz tournois l'aune à Tricheux et à Girard Laurens (1536), ne comportent qu'une décoration assez commune. Voici le même Girard Laurens chargé de tisser un Crucifiement pour Saint-Martin-des-Champs, au prix de 14 livres tournois l'aune (1542). Une commande de Jacques d'Angennes, sieur de Rambouillet, à Guillaume Tricheux porte le prix de l'aune à 12 écus d'or. C'est déjà un chiffre très élevé; encore, fut-il majoré et porté à 16 écus lors du payement.

Pour l'église de Saint-Nicolas-des-Champs, Girard Laurens se charge de retracer en tapisserie le miracle de saint Nicolas, au tarif de 10 livres l'aune (1556). Mais son fils, en 1581, se contentera de 5 livres par aune pour une tenture devant figurer les Sept Planètes, commandée par le seigneur de Fourqueux. Enfin n'y aurait-il pas quelque erreur dans ce chiffre exorbitant de 154 livres l'aune consenti à Pierre du Moulin, en 1573, par les maîtres jurés tapissiers courtepointiers de la ville pour l'exécution d'une image de saint Louis avec deux anges? Sans doute, des conditions toutes particulières sont imposées à l'artisan; mais l'obligation d'employer une chaîne de soie ne paraît pas justifier l'écart entre le prix de cette image de saint Louis et les tarifs habituels d'un ouvrage même soigné. Les tapisseries de Saint-Merry

demandées à Maurice Dubout en 1584 et dont un vague fragment se voit encore au musée des Gobelins ne sont prisées que 12 écus l'aune.

D'autres détails sur l'industrie du tissage ressortent encore de ces contrats. Signalons, pour terminer, le curieux contrat de mariage de Denise Dupont, fille de l'entrepreneur de la Savonnerie, où il est officiellement constaté que la passion des deux jeunes fiancés n'avait pu attendre la célébration du mariage.

Les noms cités à la fin de ce chapitre rappellent des artisans fameux dans l'histoire de la tapisserie. Girard Laurens, dont le contrat de mariage porte la date de 1635, dirigeait l'atelier des galeries du Louvre, et François de la Planche établissait, en 1602, avec Marc de Comans, la première manufacture de tapisseries des Gobelins.

Les quatre derniers chapitres, consacrés aux graveurs en taille-douce, aux graveurs de sceaux, de monnaies et de pierres fines, aux peintres verriers, enfin aux brodeurs, doreurs, menuisiers en ébène, patenôtriers en émail et jardiniers, n'ont d'autre intérêt que de placer dans le voisinage des artistes proprement dits les traducteurs de leurs œuvres et aussi les décorateurs, dont l'initiative et l'exemple ont exercé une influence prépondérante sur le développement du goût français.

Les noms des graveurs en taille-douce cités dans nos contrats jouissent d'une assez restreinte notoriété. Le graveur du Roi, Pierre Mérigot, ne compte pas parmi les célébrités du métier. Il en est de même de Jean van der Burcht, de Pierre Blaru qui prend le titre de graveur du cabinet du Roi, de Pierre Firens, de David Bertrand, dit ciseleur et graveur du Roi, et de Balthazar Moncornet. Les graveurs de monnaies dont on lit ici les noms possédaient du moins quelque réputation. Claude de Héry, Nicolas Briot, Pierre Turpin, Aubin et Alexandre Olivier ont laissé des œuvres estimées. Même remarque pour les peintres verriers portant les noms de Pinaigrier et d'Antoine Cléricy. Tout ce qui pourra servir à éclairer leur biographie encore assez obscure mérite d'être recueilli. Que pouvait bien être ce Gatian Deschamps qui, dans son contrat de mariage, en 1584, s'intitule vitrier du Roi et tapissier de la Reine?

Le dernier chapitre, où se trouvent confondus tous les artisans ne pouvant rentrer dans les précédentes catégories, réunit des brodeurs presque inconnus, des doreurs sur cuivre et sur fer, des damasquineurs, des menuisiers en ébène parmi lesquels figure un certain Francisque Cébec, dit de Carpy, dont le nom se retrouve sur les comptes royaux, des maîtres patenôtriers en

émail et en verre, l'orfèvre valet de chambre de la Reine Marc Bimby, enfin le jardinier Claude Mollet, le rival des Le Nostre.

Notre publication vient ainsi compléter dans une certaine mesure le beau livre du comte Léon de Laborde sur *La Renaissance des Arts à la Cour de France*[1].

Bien que vieux d'une soixantaine d'années cet ouvrage restera longtemps le recueil le plus complet et le plus précieux de documents sur les peintres et les sculpteurs français de la Renaissance. Comme il est regrettable que le savant historien n'ait pas rempli tout son programme et n'ait presque rien fait paraître des notes annoncées sur l'architecture, le costume, le mobilier, les tapisseries! Qui maintenant se chargera de présenter un tableau d'ensemble, appuyé de textes explicites, sur les arts décoratifs au xvi° siècle? Et quelle fâcheuse inspiration a suggéré à l'éminent auteur de la *Renaissance* cette limitation à un très petit nombre d'exemplaires du tirage d'un volume indispensable à toutes les bibliothèques sur les beaux-arts et qui manque à plus d'une importante collection publique?

Aux extraits des registres du Châtelet sont venus se joindre d'eux-mêmes quelques documents provenant de divers fonds des Archives nationales. Les dossiers et les registres du Parlement nous ont fait connaître des procédures concernant divers artistes. Bien entendu, ces notes, recueillies au hasard des recherches, ne sauraient suppléer en aucune manière à un dépouillement systématique. Mais qui osera jamais entreprendre pareille tâche? Elle a tenté, nous a-t-il été assuré, quelques téméraires, encore bien jeunes sans doute; ils ont dû y renoncer. Il faudrait toute une armée de travailleurs initiés pour y réussir, et que d'années avant d'en atteindre le terme! Est-ce une raison pour ne pas recueillir les petits faits que le hasard porte à notre connaissance?

Parmi les documents conservés dans les archives du Châtelet de Paris, se trouve une série, fort incomplète malheureusement, relative à la communauté des peintres et sculpteurs ou, autrement dit, à la Corporation de Saint-Luc. On sait bien peu de chose sur l'histoire de cette vieille association

[1] 1ᵉʳ Volume :
La Renaissance des Arts à la Cour de France, études sur le xvi° siècle par le comte de Laborde, membre de l'Institut. Tome Iᵉʳ, Peinture. Paris, Potier, 1850, in-8°;
2ᵉ Volume :
Additions au Tome Iᵉʳ, Peinture, février 1855, in-8°. Le tirage borné à 134 exemplaires, 26 sur papier vergé (signés A-Z.), 105 sur papier vélin numérotés 1 à 105, 2 exemplaires pour le dépôt légal, un sur papier vert. La *Notice sur les trois Clouet*, qui fait partie du premier volume, a été tirée à part à cinquante exemplaires non mis dans le commerce.

parisienne d'artistes, une des plus anciennes qui aient existé, et dont les statuts étaient rédigés dès 1391. Nous publions ici, à titre de curiosité, certains actes faisant connaître quelques-unes des occupations de la Communauté : saisies de tableaux, élections de jurés, nominations de maîtres peintres, contrats d'apprentissage ou rupture de ces conventions.

L'élection des jurés fixée au 19 octobre, jour de la Saint-Luc, a conservé les noms de quelques maîtres peintres et imagers pour une époque où les documents font presque complètement défaut. Ceux qui sont nommés dans ces procès-verbaux sont évidemment les premiers de leur état, puisque tous ont obtenu des voix. Quelques noms d'artistes connus, celui de Médéric Fréminet, celui d'Antoine Caron, pour ne nommer que les plus fameux, sont mêlés à ceux de peintres et de sculpteurs sans notoriété.

Si le dépouillement des contrats transcrits dans les archives du Châtelet donne des résultats aussi considérables, que serait-ce si on pouvait entrer en communication directe avec les originaux mêmes, c'est-à-dire les minutes conservées dans les études notariales?

Une vaste enquête, méthodiquement poursuivie dans les minutiers parisiens avec les moyens et les ressources dont pourrait disposer l'administration, apporterait certainement un ensemble considérable de faits nouveaux et compléterait sur bien des points de détail les connaissances acquises. Pourquoi n'appliquerait-on pas à cette investigation le système autrefois préconisé par Reiset pour le dépouillement de l'ancien état civil parisien? Quelques travailleurs, archivistes ou bibliothécaires, suffisamment initiés au déchiffrement des vieilles écritures, seraient officiellement chargés de la mission de dresser sur fiches une table analytique sommaire de tous les actes du XVIe siècle conservés chez les notaires de Paris. Tout d'abord, le travail ne serait pas poussé plus loin que l'année 1600. Sur ce premier dépouillement, on pourrait juger de l'importance du résultat et continuer ensuite l'opération ou l'abandonner.

Ce n'est pas à nous qu'il appartient de formuler les moyens pratiques de réaliser ce projet; mais il nous semble qu'il ne serait pas impossible, en restreignant certaines publications subventionnées par l'État ou par la Ville, de trouver les ressources nécessaires pour commencer la vaste enquête dont nous soumettons l'idée à tous ceux qui s'intéressent à l'histoire de notre passé.

Les études notariales de Paris possèdent toutes ou presque toutes des papiers du XVIe siècle. Toutefois, les plus anciennes minutes ne remontent guère

au delà de 1530 ou 1540. En chargeant, comme on le propose, cinq ou six érudits de cette investigation méthodique, chacun d'eux pouvant dépouiller en une année les liasses ou registres de trois ou quatre études, il ne faudrait pas un temps bien long pour mener à terme cette vaste opération.

Puisqu'il est trop tard aujourd'hui pour donner suite au projet présenté par Frédéric Reiset en 1854, qu'on s'occupe donc sérieusement de tirer parti des trésors historiques contenus dans les dépôts des notaires avant que les insurrections, les guerres, les incendies, les inondations qui ont déjà causé la perte d'un trop grand nombre de ces précieux témoins du passé les aient entièrement anéantis.

En terminant ces notes préliminaires, je tiens à exprimer ma très vive gratitude à mon confrère et ami, M. Alexandre Tuetey, commissaire responsable de cette publication, dont les excellents conseils et l'assistance active m'ont été particulièrement précieux pour l'accomplissement de ma tâche.

Jules GUIFFREY.

ARTISTES PARISIENS
DU XVIᵉ ET DU XVIIᵉ SIÈCLE.

I

LES MAÎTRES JURÉS.
SAISIES, ÉLECTIONS ET PIÈCES DIVERSES.
1454-1581.

1. — *Saisie d'une peinture chez* Perrenet Patin. — Lundi, 3 juin 1454.

Pour ce que par les maistres et jurez sur le fait de paintrie à Paris a esté trouvé en la possession de Perrenet Patin ung drap de toille paint et aultres ouvrages que led. Perrenet a confessé avoir fais, combien qu'il n'ait pas la franchise de ce faire, comme plus à plain est contenu au rapport desd. jurez, contre et ou prejudice de l'ordonnance, condempné a esté en l'amande envers le Roy, qui lui a esté moderée, actendu sa povreté et que c'est la première fois, à viii solz; après ce que deffense lui a esté faicte que doresnavant il ne face telz ouvrages pour vendre ne donner, mais pour son user seulement, jusques ad ce qu'il ait la franchise dud. mestier, sur peine de l'amande contenue ou registre. — (Arch. nat., Y 5232, fol. 33 v°.)

2. — *Saisie de tableaux de terre dorés chez* Pierre Cassin. — Mercredi, 3 juillet 1454.

Pour ce que en la possession de Pierre Cassin, marchant, a esté trouvé trois tableaux de terre dorez d'or parti, par les jurez paintres de la ville de Paris, qu'il avoit entencion de vendre en ceste ville de Paris, condempné a esté en l'amande, qui lui a esté remise et moderée pour ceste fois, après ce que deffence lui a esté faicte qu'il ne les vende en ceste ville de Paris et qu'il ne face chose prejudiciable aux ordonnances desd. paintres. — (Arch. nat., Y 5232, fol. 58 v°.)

3. — *Saisie de moulages en terre chez des Allemands.* — Jeudi, 11 juillet 1454.

Pour ce que en la possession de Henri Tetbughen, Gerloch Rosheust et Wouter Wele, du pays d'Alemaigne, a esté trouvé par les maistres et jurez paintres de la ville de Paris certains ymages fais en mosle et de terre qu'ilz ont confessé avoir fais, ce qu'ilz ne povoient ne pevent faire selon l'ordonnance, condempnez ont esté, presens lesd. jurez et le procureur du Roy céans, en l'amande, laquelle leur a esté remise, attendu que c'est la première fois et qu'ilz ont afferme qu'ilz ne savoient riens de l'ordonnance, après ce que deffense leur a esté par nous faicte que doresenavant ilz ne

facent plus telz ouvrages ne chose qui soit prejudiciable aux ordonnances desd. paintres, sur peine de l'amande contenue au registre desd. ordonnances. — (Arch. nat., Y 5232, fol. 66.)

4. — *Saisie d'une bannière d'église faite par un valet de peintre.* - Lundi, 15 juillet 1454.

Pour ce que par les jurez paintres de la ville de Paris a esté trouvé et prins en la possession de Honoré Godeffroy, varlet paintre, une banière d'eglise qu'il a confessé avoir faicte pour vendre, ce qu'il ne peut faire parce qu'il n'a pas la franchise dud. mestier, condempné a esté en l'amande, laquelle lui a esté remise, actendu que c'est la première fois qu'il a esté reprins et qu'il a affermé qu'il ne savoit riens de l'ordonnance, après ce que deffence lui a esté faicte que d'ores en avant il ne face telz ouvrages, jusques ad ce qu'il ait la franchise dud. mestier, ne chose prejudiciable aux ordonnances d'icellui mestier, sur peine de l'amande contenue ou registre. — (Arch. nat., Y 5232, fol. 67.)

5. — *Défense à un valet de peintre de faire œuvre de maître.* - Mardi, 16 juillet 1454.

Pour ce que Honnoré Godeffroy, varlet paintre, a esté trouvé par les maistres et jurez dudit mestier ouvrant et besongnant comme maistre, ce qu'il ne peut faire parce qu'il n'a pas la franchise de ce faire, condempné a esté, present le procureur du Roy céans ce requerant, en l'amande, laquelle pour ceste fois lui a esté remise, attendu qu'il a affermé qu'il ne savoit riens de l'ordonnance, après ce quoi deffence lui a esté faicte que d'ores en avant il ne face chose qui soit contre ne ou prejudice des ordonnances dudit mestier sur peine d'amande. — (Arch. nat., Y 5232, fol. 69.)

6. — *Interdiction à un valet de peintre de contrevenir aux ordonnances.* - Mercredi, 17 juillet 1454.

Aujourd'ui, à la requeste des jurez paintres de la ville de Paris, deffence a esté faicte à Cardin Soudain, varlet paintre, que d'ores en avant il ne face chose qui soit prejudiciable aux ordonnances desdiz paintres sur peine d'amande. — (Arch. nat., Y 5232, fol. 70 r°.)

7. — *Jurés des maîtres peintres parisiens en 1454.* - Samedi, 19 octobre 1454.

Au tesmoingnage de tous, au moins de la plus grant et seine partie des paintres et ymagiers de la ville de Paris, est fait et créé nouvel juré oud. mestier Huguelin Petit, au lieu de Gobin de Livry, et avecques Pierre des Bruières, Guillaume de Normandie et Yvonnet Fourbaut, anciens jurez dudit mestier; lequel nouveau juré s'en est chargé et a juré, etc. — (Arch. nat., Y 5232, fol. 161 v°.)

8. — JEAN QUINQUAULT, *enlumineur de livres.* - Mardi, 26 novembre 1454.

A la requeste de Jehan Quinquault, enlumineur de livres, disant que puis naguères il a prins et retenu à tiltre de rente des Quinze-Vins de Paris, qui lui ont baillé à tiltre de rente deux maisons à appentis entretenans ainsi, en l'une desquelles maisons pend pour enseigne le Moustier, assis à Paris, en la rue de Quiquenpoit, tenant d'une part lad. maison du Moustier à l'ostel de la Seraine, que l'en dit appartenir à

Mons. de Chevery, chevalier, et l'autre maison tenant d'une part à une maison qui jadis fut à feu m° Guillaume Breteau, aboutissant icelles deux maisons par derrière à une masure assise en la rue S¹ Martin, semblable provision pour reparer que dessus. — (Arch. nat., Y 5232, fol. 194.)

9. — *Rupture d'un contrat d'apprentissage.* — Jeudi, 13 février 1455.

Oye la requeste à nous faicte par Guillaume Rossignol, clerc, aagié de xviii ans, ou environ, comme il disoit, à l'encontre de Thomas d'Aunoy, escripvain, demourant sur le pont Nostre Dame, ad ce que icellui Guillaume, qui, dès demi an a, s'estoit mis et baillé en apprentus avecques et soubz led. Thomas pour aprendre l'art et science d'escripre de lettre de forme jusques à IIII ans, feust par nous deslié et deschargié dud. apprantissage, attendu que led. Thomas ne vouloit plus qu'il le servist et que par deux fois il l'avoit bouté et mis hors d'avecques luy, sans ce qu'il lui eust aucune chose mesfait, consideré que led. Thomas après ce qu'il a decleré qu'il ne vouloit plus que led. Guillaume le servist, disant qu'il l'avoit destruict, sans aucune cause ne raison rendre, nous icellui Guillaume Rossignol avons deslié et deschargié dud. aprantissage, et si avons condempné et condampnons icellui Thomas d'Aunoy à rendre et paier aud. Guillaume Rossignol la somme de deux escus d'or qu'il a confessé lui avoir esté prestez par led. Rossignol durant le temps qu'il a demouré avecques lui. — (Arch. nat., Y 5232, fol. 346.)

10. — *Élection de jurés et gardes du métier.* — Mardi, 22 octobre 1504.

Au tesmoignage des gens du mestier de paintre et tailleur d'images à Paris, Pierre Petet et Jehan d'Ypre ont esté créez nouveaulx jurez et gardes dudit mestier ou lieu de Jehan Contesse et Jehan Glerot, et avec Jehan Huart et Jehan Cochon, anciens jurez; lesquelx nouveaulx jurez s'en sont chargez et ont juré, etc. — (Arch. nat., Y 5233, fol. 98.)

11. — *Élection de jurés.* — Lundi, 19 octobre[1] 1551.

Jurez painctres et tailleurs d'ymaiges au lieu de Guillaume de la Selle et Loys Buhot.

Loys du Brueil [2]	XIV voix.
Jehan Rondel	XVI
Mathurin Regnier	IIII
Jacques Maistre	IIII
Françoys Perier	I
Abel Bault	I
Nicolas Allan	IIII
Geoffroy Gilles	I
Jehan Poulletier	I
Loys La Bresche	II
René Guesart	II
Philippes Poireau	I
Guillaume Guyot	I
Guyon Le Doulx	I
Marin Gardet	I
Fremyn Le Bel	I

Les maistres dudit mestier ou la plus grant partie d'iceulx ont esleu lesd. Du

[1] Saint Luc est le patron de la corporation des peintres dans tous les pays. Sa fête tombe le 18 octobre. C'est sans doute pour ce motif que les élections des jurés de la communauté avaient lieu le 19, lendemain de la fête de leur patron. Les registres contenant les élections des jurés peintres manquent presque tous; nous avons recueilli tout ce qui existe encore aux Archives nationales.

[2] Peut-être un ancêtre de Toussaint Du Breuil.

Brueil et Rondel ad ce presens, qui ont accepté et faict serment par devant mons. le procureur du Roy. — (Arch. nat., Y 5249, fol. 34.)

12. — *Élection de jurés.* — Mercredi, 19 octobre 1552.

Jurez painctres et ymagers au lieu de Perrot Préau et Simon Le Roy.

Fremyn Le Bel.......	xv voix.
Jehan Butrye........	iii
Mathurin Regnier.....	i
René Gefflart........	iii
Abel le Bot[1]........	viii
Jehan Patin.........	iii
Jehan Mignon........	i
Perrot Norman.......	ix
Thomas Le Plastrier...	ix
Perrot Benard.......	i
Nicolas Chevalier.....	i
Perrot Granville......	i
Simon Le Roy.......	i
Nicolas Eloy.........	i
Jacques Maistre......	0

Les maistres dudit mestier ou la plus grande partye d'iceulx ont esleu pour jurez lesdictz Fremyn Le Bel et Pierre Norman, c'est assavoir, ledit Norman pour tailleur, et ledit Le Bel pour painctre, qu'il led. Norman a fait serment, et que led. Le Bel, absent, comparestra pour faire le serment par devant mons. le procureur du Roy, et depuis est comparu, lequel a accepté et faict serment par devant mons. le procureur du Roy. — (Arch. nat., Y 5249, fol. 205.)

13. — *Élection de jurés.* — Lundi, 19 octobre 1562.

Jurez painctres au lieu de François Perier et Jehan du Breul.

Jacques Patin........	xiv voix.
Jehan de Houdan......	i
Loïs Anguier.........	iii
Mederic Fremynet[2]....	xii
Jehan Buthrye........	vii
Fremyn Le Bel.......	i
Thomas le Plastrier....	iv

Lesdictz Jacques Patin et Mederic Fremynet presens, qui ont accepté et faict le serment par devant mons. Galloppe, procureur du Roy. — (Arch. nat., Y 5250, fol. 64 v°.)

14. — *Élection de jurés.* — Mercredi, 19 octobre 1575.

Deux jurez peinctres.

Pierre Chevreulx, sculpteur.............	xix voix.
Anthoine Carron[3], peinctre.............	xiv
Loys Jaquart.........	iiii
Jehan Patin.........	vi
Jherosme Bullery......	ii
Noel Maure.........	v
Pierre Le Gault.......	i
Jehan de Hongrie.....	ii
Guyon de Vabre......	i
François Guenay......	i
Pierre Norman.......	i
Jehan Fouasse.......	i
Claude Estiot........	i

[1] Le procès-verbal de 1551 portait Abel Bault.

[2] Sur Médéric Fréminet, père de Martin Fréminet, le peintre de Henri IV, Jal, le premier, a donné des renseignements peu exacts. Avant d'épouser, vers 1566, Jeanne Carre qui met au monde Martin, le 24 septembre 1567, puis deux autres enfants, François en 1570, et Jehanne en 1573, il avait eu une première femme nommée ici (n° 59) Jeanne Galopin.

[3] Antoine Caron, de Beauvais, sur qui Jal ne sait rien ou presque rien, serait l'auteur d'une partie des dessins de l'histoire d'Artémise, exécutés pour Houel, et conservés au Cabinet des Estampes, à Paris.

Ordonné que led. Chevreulx et Caron comparoistront pour faire le serment par devant mons. de Villemontée, procureur du Roy. Led. Caron a faict serment le jeudy xx⁰ jour d'octobre v'lxxv. — (Arch. nat., Y 5251, fol. 62.)

15. — *Élection de jurés* – Vendredi, 19 octobre 1576.

Deux jurez peinctres et sculpteurs au lieu de Jaques Patin et Claude Estyot, et ung pour parachever le temps de feu Pierre Chevreulx[1].

Loys Jaquart (continué)..	i voix.
Jehan Patin............	x
Claude Jouan..........	i
Luc Jaquart, sculpteur..	xix
Guillaume Jaquier (continué)............	i
Pierre Seguerel (ou Segnerel) [continué].....	i
François Chevreulx (continué).............	xii
Noel Maure, peinctre...	xxv
Pierre Seguerel (ou Segnerel)...............	x
Jehan Rousselet (continué).............	xix
Guyon de Vabre.......	i
Pierre Darmyn (continué).	ii
Claude Duboys........	i
Guyot de Vabre........	viii voix.
Jehan Danet..........	i
Anthoine Christofle.....	i
Jaques Cadot..........	i
Jehan Autro (continué)..	i
Pierre Bodelo..........	i
Pierre Ergo...........	i
Jehan Fouasse.........	i
Pierre Guenot.........	i
Jehan de Hongrye......	i

Presens lesd. Maure et Jaquart. — (Arch. nat., Y 5251, fol. 164.)

16. — *Élection de jurés.* – Vendredi, 20 octobre 1581.

Deux jurez painctres au lieu de Claude Henryet et de François Guenet.

Pierre Hugot.........	iii voix.
Loys Langloix le jeune..	ii
Hamelin de la Trasse...	ii
Jherosme Bollery......	i
Pierre Musnier........	iiii
Jacques Cadet.........	xviii
Laurens Haisse........	xii
Pierre Chrestien.......	iii
Jacques Baudelot......	i
Jehan Bourdin........	i

Presens lesd. Jacques Cadet et Laurens Haisse... (qui ont accepté, etc.). — (Arch. nat., Y 5252, fol. 14.)

[1] Chevreux, élu en 1575, était donc décédé au cours de l'année qui suivit son élection.

II

LES PEINTRES.

1534-1650.

17. — Mathurin Regnier, Jacques Labbé et Henri Gallopin, *peintres*. – Lundi, 17 septembre 1534.

La Court a ordonné et ordonne à Hervé de Kerquifinen, receveur des exploictz et amendes d'icelle Court, bailler et payer à Mathurin Regnier[1], m^e painctre, demourant à Paris, la somme de 10 liv. 10 s. tournoiz à luy tauxée par certains conseillers d'icelle Court, à ce par elle commis, au rapport et estimation de Jaques Labbé et Henry Gallopin, jurez painctres et gardes dud. mestier en ceste ville de Paris, pour certains ouvraiges dud. mestier par led. Regnier faiz en une estude près la seconde chambre des enquestes ou Palais, à Paris, en ce comprins le sallaire desd. jurez. — (Arch. nat., X^{1A} 1537, fol. 459 v°.)

18. — Noel Bellemare, *peintre*. – Mardi, 9 mai 1536.

La Court a ordonné et ordonne à m^e Estienne La Pite, receveur des exploictz et amendes de lad. Court, payer, bailler et delivrer à m^e Noel Bellemare[2], paintre et enlumineur juré de ceste ville de Paris, la somme de seize livres parisis sur et tant moins de ce qui sera tauxé pour les ymaiges, enluminures et vignetes qui seront apposées en ung kalendrier en parchemyn pour la chambre nouvelle d'icelle Court. — (Arch. nat., X^{1A} 1539, fol. 267.)

Guillaume Guéau, *peintre parisien et sa famille.* — 1538-1581.

Les pièces suivantes établissent les liens de famille qui unissaient les uns aux autres plusieurs artistes parisiens d'une certaine notoriété. Par sa femme, Claude Perier, le peintre Guillaume Guéau, employé dès 1538 (était-il marié alors?) à peindre douze écussons aux armes du Roi, pour la somme de 12 livres parisis, était à la fois oncle par alliance du peintre Fremyn Le Bel, marié à la fille de Catherine Perier, et beau-frère de Pierre et de François Perier, tous deux maîtres peintres. Deux autres sœurs de Claude Perier, la femme de Guéau, avaient épousé, l'une Jean Paré, très proche parent du fameux chirurgien Ambroise Paré, nommé

[1] Léon de Laborde cite plusieurs fois le nom de Mathurin Regnier. (*Renaissance*, t. I, 300, 303 et t. II, 926.) Il le trouve occupé, avec d'autres artistes parisiens, à la peinture d'écussons royaux devant figurer à des obsèques et en conçoit peu d'estime pour son talent. Regnier jouissait pourtant de quelque considération dans la maîtrise, car, en 1551 et 1552, il obtenait quelques voix lors de l'élection des jurés (voir les listes ci-dessus de 1551 et 1552). Dans son inventaire des registres des *Insinuations*, M. Tuetey note (n° 4722) un Mathurin Regnier, faiseur de fermoirs de livres, constituant, en 1553, une donation à son fils, étudiant en l'Université de Paris. Il paraît difficile d'identifier un faiseur de fermoirs de livres avec un peintre, et cependant les noms et les dates concordent. Mais ce qui serait bien autrement important, ce serait de découvrir si un lien de parenté existait entre notre peintre et l'illustre poète. Le nom de Mathurin ne se rencontre pas si fréquemment.

[2] Dans la *Renaissance* de L. de Laborde (I, 413, 414) est cité un Noël Beunemare ou Bellemare, travaillant, entre 1540 et 1550, avec d'autres artistes aux dorures et peintures de Fontainebleau. C'est probablement l'artiste dont il est ici question. Il était mort avant 1550, car, dans le second article où il est nommé (p. 414), le payement est fait à sa veuve et à ses héritiers

ici comme donateur d'un terrain, rue de l'Hirondelle, dans le voisinage de sa propre demeure, l'autre Jean Mignon, aussi peintre à Paris. Nous ne comptons ainsi pas moins de cinq artistes appartenant à cette famille et apparentés à un des maîtres les plus fameux de la science chirurgicale. *La Renaissance*, de Léon de Laborde, reproduit des articles de comptes où sont cités Pierre Périer, François Perier et Jean Mignon. Il n'a pas rencontré les noms de Guéau et de Le Bel. Guillaume Guéau mourut probablement en 1575, date de son testament. Ce document présente une particularité curieuse; les deux époux y consignent l'un et l'autre leurs dernières volontés. Le cas n'est sans doute pas unique; on le rencontre assez rarement. Le survivant est chargé de l'exécution du testament. Guillaume mourut le premier, entre 1575 et 1578, puisque le testament était insinué en 1578, à la requête des donataires, et que, dans un acte de 1581, Claude Perier vient, avec la qualité de veuve, ajouter une nouvelle donation à celle qui avait été constituée par le testament de 1578 à la femme du peintre Fremyn Le Bel, nièce de la donatrice.

19. — GUILLAUME GUÉAU, *peintre.* — 21 août 1538.

La Court a ordonné et ordonne à m° Estienne Lapite, receveur des exploictz et amendes d'icelle, payer, bailler et délivrer à Guillaume Guéau, m° painctre à Paris, la somme de XII l. p. pour avoir par luy le vendredi penultime jour de juillet derrain passé, de l'ordonnance de ladicte Court, [peint] douze armoiries du Roy, persées à jour[1] et dorées de fin or, et fourny les estoffes, lesquelles armoiries portées aussi par ordonnance de lad. Court à la procession que feist lad. Court le dernier jour dudit moys de juillet pour rendre grâces à Dieu de la trefve d'entre le Roy et l'Empereur. — (Arch. nat., X¹ᵃ 1541, fol. 597 v°.)

20. — 28 janvier 1561 (1562, n. st.).

Donation par Ambroise Paré, premier chirurgien du Roi, à Guillaume Guéau, maître peintre à Paris, et à Claude Perier, sa femme, de l'usufruit d'une petite place attenant à une maison, sise rue de l'Hirondelle, à l'enseigne des Trois Maures[2]. — (Arch. nat., Y 103, fol. 65.)

21. — 13 juillet 1563.

Donation mutuelle de Guillaume Guéau, maître peintre, bourgeois de Paris, et de Claude Perier, sa femme, demeurant près le bout du pont St-Michel. — (Arch. nat., Y 104, fol. 157.)

22. — 16 mai 1564.

Donation par Guillaume Guéau, maître peintre à Paris, et Claude Perier, sa femme, à Adrien, Étienne et Marie Barbe, enfants de feu Nicolas Barbe et de Jeanne Rondel, de 25 livres tournois de rente sur l'Hôtel de ville. — (Arch. nat., Y 105, fol. 110.)

23. — 8 mars 1570.

Donation de 16 livres 13 sols 4 deniers tournois de rente sur l'Hôtel de ville par Guillaume Guéau, maître peintre, bourgeois de Paris, et Claude Perier, sa femme, à Barbe Dubois, leur servante[3]. — (Arch. nat., Y 110, fol. 307.)

[1] Qu'est ce que ces armoiries percées à jour? Il est assez difficile d'expliquer ce terme.

[2] Cette pièce a été publiée par M. le docteur Le Paulmier dans son livre sur Ambroise Paré. (Paris, Charavay, 1885, page 196. Pièces justificatives, n° XVI.) Ambroise Paré habitait rue de l'Hirondelle, juste à l'endroit occupé aujourd'hui par la place Saint-Michel, ce qui a empêché jusqu'ici de rédiger une inscription rappelant l'habitation depuis longtemps disparue de l'illustre chirurgien.

[3] Ces donations des époux Guéau à des parents ou à des serviteurs montrent que le ménage jouissait d'une certaine aisance.

LES PEINTRES (1534-1650).

24. — *Testament de* GUILLAUME GUÉAU *et de Claude Perier, sa femme.* — 29 octobre 1575.

« Veullent et ordonnent leurs corps estre inhumez et enterrez au cymetière des Sainctz Innocens, au lieu où leurs feuz père et mère y ont esté inhumez.

Item, donnent et lèguent lesd. testateurs à Magdelaine Nauguier, femme de Fremyn Le Bel, maistre paintre à Paris, et fille de Jehan Nauguier et de Catherine Perier[1], sa femme,... 16 livres, 13 sols, 4 deniers tournois de rente, à iceulx avoir et prendre par eux après le trespas du dernier mourant des testateurs, et non plus tost, à cause qu'ilz ont fait don mutuel ensemble de leurs biens meubles et conquestz immeubles, qu'ilz ratiffient et veullent avoir lieu et sortir son effect, et 50 liv. t. de rente qu'ilz ont droict de prandre et parcepvoir chacun an sur l'Hostel de ceste ville de Paris.

Et pour mettre à execution ce present testament ilz eslisent leur executeur le survivant d'eulx deux et leur survivant Jehan Nauguier, maistre esperonnier à Paris. »

Le 14 juin 1578, le testament est apporté pour être insinué par m° Balthazar de Champigny, au nom de Magdelaine Nauguier, femme de Fremyn Le Bel, m° peintre. — (Arch. nat., Y 119, fol. 316 v°.)

25. — 25 mars 1581.

Donation par Claude Perier, veuve de Guillaume Guéau[2], maître peintre à Paris, à Madeleine Nauguier, femme de Fremin Le Bel, maître peintre à Paris, sa nièce, de 2 écus d'or sol 2 tiers de rente, faisant partie des 50 livres de rente sur l'Hôtel de ville, sur lesquelles avaient été léguées à lad. Madeleine Nauguier 16 livres 13 s. 4 d. tournois de rente par le testament desd. Guillaume Guéau et de sa femme, en date du 29 octobre 1575, lad. donation faite pour les services rendus à lad. femme Guéau pendant sept ans par lad. Madeleine Nauguier. — (Arch. nat., Y 122, fol. 376.)

26. — PIERRE PERIER, *maître peintre.* — 20 août 1546.

Donation par Geneviève Rouget, femme de Pierre Perier[3], maître peintre à Paris, veuve de Gilles Fortin, affineur, aux enfants de Pierre Perier et d'Alizon Senelart, sa première femme, de tous droits sur une maison sise à Paris, sur le pont Saint-Michel, à l'opposite de l'hôtel du Chef Saint-Jean, leur servant de domicile. — (Arch. nat., Y 92, fol. 117.)

27. — JEAN MIGNON, *maître peintre.* — 22 janvier 1550 (n. st.).

Donation par Jean Mignon[4], maître peintre à Paris, et Barbe Perier, sa femme,

[1] Catherine Perier était sœur de Claude Perier. Madeleine Nauguier est bien la nièce de Guillaume Guéau et de sa femme, comme le dit l'acte de 1581 qui suit.

[2] Guéau meurt donc entre le 29 octobre 1575 et le 25 mars 1581. Nous l'avons vu travailler pour le Parlement en 1538. Il atteignit donc probablement un âge assez avancé.

[3] Cet acte a été publié déjà dans les *Insinuations du Châtelet* de MM. Campardon et Tuetey (n° 2201). Voir Laborde (*Renaissance*, I, 387). Pierre Perier fournit, en 1535-1537, des couleurs pour les peintures de la galerie de Fontainebleau. Ce Pierre Perier était-il frère ou parent de Claude et Catherine Perier? C'est probable; mais la preuve manque.

[4] Voir Laborde (*Renaissance*, I, 404). Mignon est employé au château de Fontainebleau en 1540, avec beaucoup d'autres artistes, à raison de 13 livres par mois. Jean Mignon obtient une voix en 1552 dans le vote pour l'élection des jurés. (Voir les listes données ci-dessus.) Encore une branche de la famille des Perier dont nous ignorons le degré de parenté avec Pierre, Claude et Catherine. Cette nombreuse dynastie occupait sans doute une place importante parmi les artistes parisiens du milieu du XVIe siècle. Nous les voyons tous prendre part à l'élection des jurés en 1551, 1552 et même 1562. Cette donation a paru dans le volume déjà cité de MM. Campardon et Tuetey (n° 3303).

à Jean Paré, maître coffretier et malletier à Paris, de tout le droit successif échu à ladite Barbe Perier par le décès de Marie Perier, sa sœur, femme de Jean Paré. — (Arch. nat., Y 95, fol. 195 v°.)

28. — François Perier, *maître peintre*. — 27 janvier 1550 (n. st.).

Donation par François Perier[1], maître peintre à Paris, à Jean Paré, maître coffretier et malletier à Paris, son beau-frère, de tout le droit successif à lui échu par le décès de sa sœur Marie Perier, femme dudit Jean Paré. — (Arch. nat., Y 195, fol. 194 v°.)

29. — Augustin aux Houst, *peintre*. — 9 février 1540.

Augustin aux Houst, maître peintre à Paris, reçoit 10 livres 12 sols pour avoir fait les chassis des chambres du plaidoyé, des Enquestes, salle Saint Louis, parquet des gens du Roi et chambre du Conseil. — (Arch. nat., X¹ᵃ 1544, fol. 146 v°.)

30. — Thierry d'Ambly, *peintre*. — 6 mars 1540.

Thierry d'Ambly, peintre à Vitry, est nommé parmi ceux qui ont fait la figure (le plan) de bois contentieux entre l'abbaye de Trois-Fontaines, de l'ordre de Citeaux[2] et un certain nombre de particuliers. (Arch. nat., X¹ᵃ 1544, fol. 225.)

31. — Jean Petitfils, *peintre*. — 14 août 1540.

Donation d'un quartier de vigne au terroir de Bourg la Reine[3] par Agnès Paulmier, veuve de Denis Petitfils, laboureur à Bourg-la-Reine, demeurante à Saint-Marcel, rue de Coppeaulx, à son fils, Jean Petitfils, peintre à Paris, au faubourg S¹ Victor[4]. — (Arch. nat., Y 86, fol. 301 v°.)

32. — 18 novembre 1545.

Donation par Jean Petitfils l'aîné, peintre, et Antoinette Maillard, sa femme, à leur fils Jean Petitfils[5] le jeune, escollier estudiant en l'Université de Paris, des droits successifs à eux échus par le décès de Robert Maillard, père de lad. Antoinette[6]. — (Arch. nat., Y 91, fol. 340 v°.)

33. — Étienne Coullault, *enlumineur*. — 10 décembre 1541.

Étienne Coullault, enlumineur et bourgeois de Paris[7], en procès avec François

[1] Voir Laborde (*Renaissance*, I, 452). En 1557, François Perier reçoit 20 livres pour ouvrages de dorure dans la Grand Chambre du Palais, à Paris. Il figure dans la liste reproduite ci-dessus des peintres nommés lors de l'élection des jurés de la communauté en 1551 (n° 11). Notre analyse a été publiée par MM. Campardon et Tuetey (n° 3301) qui donnent, dans un autre article (n° 2230), le nom de la femme de notre artiste. Elle s'appelait Marion Bellemonstre.

[2] L'abbaye cistercienne de Trois-Fontaines, dans le diocèse de Châlons, avait été fondée en 1220 par Hugues, comte de Champagne.

[3] On trouve mention de vignes dans tous les villages des environs de Paris. Un acte de 1566, cité plus loin, indique un quartier de vigne au terroir de la Chapelle, lieu dit «les Sablons».

[4] Cet acte a paru dans le volume de MM. Campardon et Tuetey (n° 2043).

[5] Cet étudiant serait le petit-fils, d'après la donation de 1540 (n° 31), d'Agnès Paulmier et de Denis Petitfils.

[6] Voyez dans le *Recueil d'actes notariés* de M. Coyecque (n° 3306) la mention d'un Jean Petitfils, peintre, demeurant au faubourg Saint-Victor, recevant en 1544 un apprenti âgé de quinze ans, nommé Batien Le Roy, fils d'un laboureur d'Auberval en Valois.

[7] C'est peut-être le même qu'un Étienne Courault, enlumineur à Paris, qui avait épousé une veuve Jeanne Patouillard, morte avant le 6 novembre 1545. (Arch. nat., Y 92, fol. 13.) La *Renaissance* (II, 747) fait mention d'un peintre, désigné sim-

d'Argillières pour une cédule de trente livres 10 sols tournois. — (Arch. nat., X¹ᵃ 1548, fol. 36.)

34. — Guyon Le Doulx[1], *maître peintre.*

Permission de bâtir donnée à Ledoux, par la Cour du Parlement. — 11 décembre 1542.

Sur la requeste presentée à la Court par Guyon Le Doulx, mᵉ painctre en ceste ville de Paris, à ce que pour les causes et moyens y contenuz et suyvant les lettres de bail et prinse par luy faictes des prevost des marchans et eschevyns de ceste ville, dès le 20ᵉ jour de may dernier passé, à tiltre de cens et rente annuelle et perpetuelle d'une porcion des anciens murs de ladicte ville, à prendre depuys la tour estant entre les deux jeux de paulme de la maison de l'Arbaleste jusques sur la rue Sainct Denys, avec une petite place au bout d'iceulx murs sur ladicte rue Sainct-Denys, estant des appartenances de l'ancienne Porte-aux-Painctres[2], du costé de Sainct-Leu et Sainct-Gilles, joignant la maison Claude de Breda et sa femme, et faisant le coing de la ruelle de l'Asne-rayé, à la charge de y faire bastir lieu manable pour la décoracion de ladicte ville, et autres charges mentionnées par ledit bail sur ce faict, et actendu les rapport et visitacion faictes dudit lieu par Loys Poireau, maçon juré du Roy en l'office de maçonnerie, substitut de Giles Le Breton, garde de la voirie et chemyns royaulx, Guillaume de la Ruelle et Jehan Bastier, maçons jurez du Roy en l'office de maçonnerie, Charles Le Conte et Pierre Sambiches, maistres des œuvres de maçonnerie et charpenterie de ceste ville de Paris, sur la commodité du bastiment qui y sera faict pour la décoration de ladicte ville, et l'alignement baillé audit Le Doulx par permission desdictz prevost des marchans et eschevins de ladicte ville, ensemble de maistre Pierre de la Porte, conseillier en ladicte Court, et par elle commis sur le faict des saillies et entreprinses de ladicte ville, et actendu aussi les consentemens desdiz prevost des marchans et eschevins de la ville, ensemble du procureur general du Roy, ausquelz lesdictz visitation et alignement auroient esté baillez et communiquez par ordonnance de ladicte Court, il luy pleust à cette cause accorder ledit alignement estre baillé audit suppliant, ensemble luy permectre joyr et user de ladicte place et murs, et, en ce faisant, y bastir et edifier selon ledit alignement pour la decoration de ladicte ville, et veue par ladicte Court icelle requeste, lesdictes lettres de bail et prinse faicte par ledit suppliant desdiz prevost des marchans et eschevins de ceste dicte ville dudit lieu, le 20ᵉ may dernier passé, lesdiz rapport, visitation et alignement baillé audit suppliant pour y faire et dresser edifices et y bastir, les consentemens desdiz prevost des marchans et eschevins de ceste dicte ville et procureur general du Roy; autre requeste

plement sous le nom d'Étienne, qui s'était cassé la jambe et recevait, en 1515, un secours de 60 sols pour se faire soigner. Léon de Laborde dit n'avoir rencontré que deux peintres portant ce prénom d'Étienne : Estienne des Salles et Estienne Collault. Il paraît difficile d'admettre que l'invalide de 1515 soit le même individu que l'enlumineur de 1541. Toutefois, les dates ne s'opposent pas absolument à ce rapprochement.

[1] Le nom de Guyon le Doulx figure sur la liste de l'élection des jurés en 1551 (n° 11). Léon de Laborde (*Renaissance*, I, 183) rencontre cet artiste dès 1528. Il travaille alors à la décoration du château de Compiègne pour la réception de la reine de Hongrie. Le compte donne des détails sur ses ouvrages. Notre peintre reparaît les années suivantes dans les registres de dépenses de Fontainebleau (p. 406, 413). Enfin, d'après un texte de 1560-1561 (p. 499), il peint des armoiries à Saint-Germain-en-Laye pour les nôces du comte d'Eu et de Madame de Bourbon.

[2] L'ancienne porte Saint-Denis, construite sous Philippe-Auguste, prit le nom de Porte-aux-Peintres sous Charles V. Elle était située à la hauteur de la rue Greneta et fut démolie en 1535. (Voy. H. Bonnardot, *Anciennes enceintes de Paris*, p. 250-252.)

depuys presentée à ladicte Court par ledit suppliant à ce que pour plus grant decoration du lieu susdit, outre ledit alignement, il lui fust permis faire faire et dresser sur le coing de l'edifice d'icelle place, séant sur ladicte rue Sainct-Denys et faisant le coing de la ruelle de l'Asne-rayé une petite tournelle en saillye sur lesdictes rues, de la grandeur d'une autre tournelle estant en ladicte rue Sainct-Denys, au coing de la rue Aubry-le-Boucher, et oy sur ce ledit de la Porte, conseillier et commissaire susdit sur le faict des entreprinses et saillies de ceste dicte ville, et tout consideré;

Ladicte Court, suyvant lesdiz bail et prinse faicte dudit lieu par ledit suppliant desdiz prevost des marchans et eschevyns de ceste dicte ville et leur consentement, et pour la décoration d'icelle ville, a permis et permect audit suppliant joyr et user de ladicte place et murs, suivant lesdictes lettres de bail, sur ce faictes ledit 20e may dernier passé, et en ce faisant y povoir faire bastir et construyre edifices, suivant ledit alignement à luy baillé, avec une tournelle sur le coing d'icelluy edifice estant sur ladicte rue Sainct-Denys et faisant le coing de ladicte ruelle de l'Asne-rayé, à la forme, manière et grandeur d'une autre estant en icelle rue, au coing de ladicte rue Aubry-le-Boucher. — (Arch. nat., XIA 1550, fol. 59 v°.)

35. — 3 février 1559.

Le Parlement ordonne « que Guyon Le Doux, painctre, demeurant à la Porte-au-Painctre, et ung nommé messire Barthelomin, italien, demeurant à Saint-Germain-des-Prés, comparaîtront en personne en la Cour au premier jour pour estre oïs et interrogez sur les degasts des bancs de la Grande chambre et larrecins faictz dedans les chambres des Enquestes », pendant que le Parlement siégeoit au couvent des Augustins pour laisser libre le Palais à l'occasion du mariage de Claude de France, deuxième fille de Henri II, avec le duc de Lorraine. — (Arch. nat., XIA 1590, fol. 308 v°.)

36. — 7 février 1559.

Guyon Le Doux, prisonnier en la Conciergerie, est elargi après interrogatoire fait par l'un des conseillers; mais les deniers dus aud. Le Doux, estans entre les mains de Charles de Pierrevive, sr de Lezigny, seront arrestez. — (Arch. nat., XIA 1590, fol. 339 v°.)

37. — 17 avril 1559.

Guyon Le Doulx, maître peintre à Paris, est cautionné par Simon de Sura, marchand épicier et bourgeois de Paris, pour une somme de 30 livres. — (Arch. nat., XIA 4974, fol. 143 v°.)

38. — Cornille Le Roy, *peintre de la princesse de Navarre.* — 30 octobre 1543.

Cornille Le Roy, varlet de chambre et painctre de la princesse de Navarre, est en procès avec Pierre Buissart, comme curateur de Jean Julien et Jeanne les Buissarts, enfants de feu Buissart. — (Arch. nat., XIA 1551, fol. 618 v°.)

39. — 16 février 1544.

Corneille Le Roy, valet de chambre et peintre de la princesse de Navarre, en procès avec Pierre Buissart. — Maison baillée à louage au plus offrant et dernier enchérisseur au profit dudit Corneille Le Roy, pour la

40. — ANTHOINE TROUVERON, *peintre.* — 23 avril 1544.

Aujourd'huy, 24 avril 1544 après Pasques, m⁰ Anthoine Trouveron, maistre painctre, demourant à Paris, en ensuivant l'ordonnance du grand maître des Eaues et Forestz, en date du 19ᵉ jour de janvier dernier passé, a apporté en la Chambre de la Court de céans le tableau[1] mentionné en l'ordonnance dud. grand maistre, lequel, en la presence de m⁰ Michel Le Meignen, substitut du procureur du Roy en la Court de céans, il a faict pendre et attacher au long contre l'apparoy de lad. Chambre, où il est à present, dont ledit Trouveron a requis acte, qui luy a esté octroyé. — (Arch. nat., Z^{IE} 329, fol. 75 v°.)

41. — *Donation par Madeleine Manceau, veuve de* MICHEL CORNEILLE, *peintre à Paris, de tous ses biens, à Pierre Le Camus, sergent à verge au Châtelet, son gendre, et Barthelemie Corneille, sa fille, à charge de son entretien sa vie durant*[2]. — 22 septembre 1544.

Fut presente en sa personne Magdelaine Manceau, veufve de feu Michel Corneille[3], en son vivant peintre, demourant à Paris sur le pont Sainct-Michel, considerant par elle son ancien aage, debillitation de sa personne et qu'elle ne peult gaigner aucune chose et que en peu de temps elle auroit consommé et des(p)endu tous ses biens meubles et immeubles, tant pour ses nourritures et entretenemens, que pour les serviteurs et gardes qui luy convient avoir; à ces causes, elle se seroit, dès ung an a ou environ, retirée par devers Pierre Le Camus, sergent à verge du Roy nostre sire ou Chastellet de Paris, et Berthelemye Corneille, sa femme, fille desd. defunct et veufve, et leur auroit remonstré ce que dict est, et les auroit prié et requis de prandre et accepter la charge de la loger, nourrir et entretenir sa vye durant, ainsy qu'ilz ont faict par cy devant, et que voullentiers elle leur donneroit tous et chascuns ses biens par donation entre vifz, à laquelle supplication et requeste lesd. Pierre Camus et sa femme se seroient condescenduz; à ceste cause, lad. Magdelaine Manceau, de son bon gré, sans contraincte aucune, recongnut et confessa soy estre donnée et par ces presentes par donation entre vifz donne et transporte tous et chascuns ses biens meubles et immeubles, debtes et créances ausd. Pierre Camus et Berthelemye Corneille, sa femme, à ce presens et acceptans, sans aucune reservation. Cestz presens don et transport faiz pour ce que tel est son plaisir,

[1] Il est rare de trouver une œuvre d'art mentionnée dans les documents résumés ici; ce qui fait d'autant plus regretter que cet article ne désigne pas le tableau plus exactement et n'en précise pas le sujet.

[2] MM. Campardon et Tuetey, dans leur *Inventaire des Insinuations* (n° 1737, p. 191), analysent sommairement cette donation que nous reproduisons en entier comme spécimen de cette sorte d'actes.

[3] Existe-t-il quelque lien de parenté entre ce Michel Corneille, mort avant 1544, et Claude Corneille, *dit* Corneille de Lyon, d'une part, et d'autre part, les deux Michel Corneille qui tiennent un certain rang parmi les artistes du xvııᵉ siècle? Sans doute, la parenté entre ces homonymes n'aurait rien pour étonner; mais notre acte ne contient aucun indice de nature à confirmer un pareil rapprochement. Notre Michel Corneille a dû mourir dans un âge assez avancé, puisque sa veufve invoque sa vieillesse pour imposer à sa fille et à son gendre la charge de la nourrir et de la soigner sa vie durant. Le Michel Corneille de 1544 serait peut-être l'auteur de toute la dynastie; toutefois, le chaînon qui le rattacherait à ses descendants fait défaut. Sera-t-il jamais retrouvé? Il convient donc, jusqu'à plus ample informé, de s'abstenir de toute hypothèse.

La *Renaissance* de Léon de Laborde (II, 635, 637, 642) donne la description de plusieurs portraits de Claude Corneille, conservés dans les châteaux d'Angleterre, et, de plus, un monogramme de l'artiste relevé sur un portrait de Jean de Rieux de la collection de M. Andrew Fountaine.

et aussi tant en rememoration et recompense des nourritures, logis et entretenemens qu'ilz ont faictz, quiz et livrez à lad. veufve par cy devant, comme à la charge qu'ilz ont promis, seront tenuz et promectent quérir et livrer à icelle veufve son vivre de boire, menger, feu, lict, hostel, lumyère, avec sa vesture et chaussure de linge, robbes, chausses, soulliers, et autres ses neccessitez qu'il luy conviendra sa vye durant, tant en santé que en malladie, et luy exhiber les medecynes et autres choses qui luy seront convenables pour ses malladies, et la servir comme bons enfans sont tenuz de nourrir père et mère, et aussi à la charge que icelle veufve pourra faire son testament et ordonnance de dernière volunté jusques à la somme de cinquante livres tournois, laquelle somme led. Pierre Camus sera tenu fournir et mectre es mains des executeurs du testament d'icelle veufve, incontinent son trespas advenu. Et, en ce faisant, lad. donante consent lezdits donataires estre dès à present saisiz de tous et chascuns sesd. biens, et s'en est desmise et devestue en leurs noms, et à eulx transmis tout le droict de propriété et la possession d'iceulx. Renonçant, etc. Faict et passé doubles, cestuy pour lesd. Le Camus et sa femme, l'an 1544, le lundi, 22e jour de septembre. Signé : Merault et Cordelle.

La donation cy dessus transcripte a esté insinuée par honnorable homme Pierre Le Camus, sergent à verge du Roy nostre sire ou Chastellet de Paris, tant par luy en son nom que pour Berthelemye Corneille, sa femme, donataires nommez en lad. donation, led. Le Camus en personne, et enregistrée le vendredi, 22e jour de may, l'an 1545, et, après, lad. donation a esté rendue aud. Le Camus. — (Arch. nat., Y 91, fol. 1.)

42. — Charles Jourdain, *enlumineur*. — 29 janvier 1545 (n. st.).

Contrat de mariage de Charles Jourdain, enlumineur, bourgeois de Paris, et de Geneviève Robichon, fille de Jean Robichon demeurant en Lorraine, lad. Geneviève Robichon, demeurant en l'hôtel de Jean Jourdain, avocat en Parlement. — (Arch. nat., Y 102, fol. 443.)

43. — Antoine Chevalier, *peintre*. — 22 juillet 1545.

Donation d'Antoine Chevalier[1], maître peintre à Paris, à Jean du Plessis, prêtre, son oncle, de tout ce qui pourra lui revenir à cause de certain procès pendant au Châtelet de Paris avec Jean Dupuys, ecuyer, pour raison des fruits de vingt arpents de terre en la paroisse de Verrières, qu'il reclamait du chef de Marguerite de Moulineau, sa femme. — (Arch nat., Y 91, fol. 91.)

44. — Jean Bezard, *peintre*. — 1546.

Information à la requête de Jean Bezard[2], maître peintre, rue de la Harpe, près St Côme, contre Laurent, de Rouen, compagnon couturier, qui avait frappé d'un coup de couteau ledit Bezard à la suite d'une rixe dans laquelle Laurent, de Rouen, avait été jeté en bas des escaliers de la maison du sr Bezard. — (Arch. nat., Z² 3406.)

[1] Voyez dans Coyecque, *Recueil d'actes notariés*, deux contrats de 1543 et 1544 relatifs à une maison de la rue Trepperel appartenant au peintre Antoine Chevalier, demeurant rue des Anglais, à Saint-Marcel (n° 2764) — MM. Campardon et Tuetey, dans leur *Inventaire des Insinuations*, donnent une analyse de cet acte un peu différente de la nôtre (n° 1826).

[2] Il y a tout un dossier sur cette affaire. Un seul détail importe : le nom du plaignant, peintre parisien. Les chercheurs désirant connaître les suites de cette rixe n'auraient qu'à se reporter à la cote donnée ici.

45. — GILLES et GEOFFROY GILLES, *maîtres peintres*. — 19 février 1548 (n. st.)

Donation par Denise Poirier, veuve de François Baudouyn, maçon en plâtre à S*t* Marcel, à Gilles Gilles, compagnon peintre, demeurant à Paris, rue Bordelle, en l'hôtel de Geoffroy Gilles, maître peintre à Paris, son père, à l'enseigne de la Corne de cerf, d'une maison en construction sise derrière les murs de Saint-Victor[1]. — (Arch. nat., Y 93, fol. 267 v°.)

46. — JEAN HUART *dit* DE BEAUVAIS, *peintre*. — 10 août 1550.

Donation par Jeanne Bourdin, veuve de Jean Huart, dit de Beauvais, maître peintre et bourgeois de Paris, à Catherine de Clermont, abbesse de Montmartre, de tous ses droits sur la succession de Michel Bourdin, marchand bonnetier, et de Jeanne du Mesnil, ses père et mère, notamment sur une maison à Paris, rue S*t* Honoré, et sur deux pièces de vigne au terroir de Picpus, à charge d'entretenir et defrayer complètement ladite Jeanne Bourdin, sa vie durant, et de la faire inhumer dans l'église de Montmartre[2]. — (Arch. nat., Y 96, fol. 42.)

47. — QUENTIN DUHANOT[3], *maître enlumineur*. — 22 juin 1551.

Donation par Marguerite Le Sage, veuve de Quentin Duhanot, en son vivant maître enlumineur et historieur à Paris[4], rue Saint-Jacques, à ses enfants, Charlotte, Jean, Jeanne et Nicolas Duhanot, représentés par l'aînée, âgée de dix-huit ans, de tous ses biens meubles et immeubles. — (Arch. nat., Y 96, fol. 453 v°.)

48. — THOMAS PLASTRIER, *reçu maître peintre*. — 13 juillet 1551.

Aujourd'huy, Thomas Plastrier a esté receu et passé maistre painctre en ceste ville de Paris par chef-d'œuvre, qui a faict le serment par devant monsieur Guyon, substitut, et en la presence des jurez du mestier. — (Arch. nat., Y 5249, fol. 5 v°.)

49. — MICHEL ROCHETEL, *reçu maître peintre*. — 9 septembre 1551.

Aujourd'huy, a esté reçu et passé maistre painctre en ceste ville de Paris Michel Rochetel[5], par chef-d'œuvre, qui a faict le serment par devant nous et en la presence des jurez du mestier. — (Arch. nat., Y 5249, fol. 22.)

50. — JEAN JOSSE, *reçu maître peintre*. — 29 octobre 1551.

Aujourd'huy, Jehan Josse[6] a esté receu et passé maistre painctre et ymager en ceste ville de Paris par sa suffisance et aussy qu'il a servy les maistres depuis trente ou quarante

[1] Acte mentionné par MM. Campardon et Tuetey dans l'*Inventaire des Insinuations* (n° 2644).

[2] Dans leur *Inventaire des Insinuations*, MM. Campardon et Tuetey donnent cet acte (n° 3550) avec des détails résumés dans la présente analyse.

[3] Voir CAMPARDON et TUETEY, *Inventaire des Insinuations* (n° 3915).

[4] Mort par conséquent avant 1551, laissant quatre enfants dont l'aîné était né vers 1533.

[5] Si beaucoup des noms cités ici appartiennent à des artistes tout à fait inconnus, celui de Michel Rochetel évoque le souvenir d'une œuvre considérable, existant encore. Un Michel Rochetel, employé à Fontainebleau dès 1540 à raison de 20 livres par mois, aurait été chargé, d'après un article des comptes publiés par Léon de Laborde (*Renaissance*, I, 295, 417, 419, 430), de peindre les patrons des douze émaux représentant les Apôtres, exécutés par Léonard Limousin. (Cf. FÉLIBIEN, *Entretiens sur les Vies des Peintres*, etc., éd. in-12, 1725, t. III, 119.) Ces émaux célèbres décorent, comme on sait, le chœur de Saint-Père de Chartres. Est-ce le peintre employé dès 1540 par François I*er* qui se faisait recevoir maître en 1551? Si singulier qu'il paraisse, le fait n'est pas impossible. Il est confirmé par le cas de Jean Josse qui suit.

[6] Un Jean Josse, confondu dans une liste d'autres artistes, travaillait à Fontainebleau en 1540 pour la réception de

ans, à la charge toutesfois qu'il demourra clerc dudit mestier sa vye durant, ce que ledit Jehan Josse a accepté, et ce suyvant les articles à luy leues, qui a faict le serment par devant mons. Guyon, substitut, en la presence de Simon Le Roy, Pierre Préau, Loys Du Brueil et Jehan Rondel, maistres et jurez dudit mestier. — (Arch. nat., Y 5249, fol. 40 v°.)

51. — Girard Josse, *maître peintre*. — 7 mai 1552.

Donation mutuelle de Girard Josse[1], maître peintre à Paris, et de Christophe Ballade, sa femme. — (Arch. nat., Y 99, fol. 38 v°.)

52. — 26 septembre 1559.

Christophe Ballade, veuve de Gérard Josse, requiert la délivrance de certains meubles baillés en garde à Quentin Trotier, maître verrier à Paris, contre Louis du Breuil[2], maître peintre à Paris; réception de caution fournie pour ledit Du Breuil par Guillaume Arbeau, maître brodeur à Paris, pour 13 livres 11 sols 4 deniers. — (Arch. nat., X¹ᵃ 4976, fol. 245.)

53. — André Alliot, *reçu maître peintre*. — 28 novembre 1551.

Aujourd'huy, Andry Alliot a esté receu et passé maistre painctre et tailleur d'ymages en ceste ville de Paris par vertu des lettres de don de Catherine, royne de France, au tiltre du duc d'Angoulesme, à son sixiesme acouchement, dactées du 24ᵉ octobre dernier, signées sur le reply : par la Royne, (Cochetel?), et scellées de cire rouge sur double queue, qui a faict le serment par devant mons. Guyon, son substitut. — (Arch. nat., Y 5249, fol. 52 v°.)

54. — Jacques Cuyn, *reçu maître peintre* — 27 octobre 1552.

Aujourd'huy, Jacques Cuyn...[3] a esté receu et passé maistre painctre et ymaiger en ceste ville de Paris par chef-d'œuvre, qui a faict le serment par devant mons' le procureur du Roy, en la presence de Jehan Rondelle, Simon Le Roy et Pierret Préau, jurez dudit mestier. — (Arch. nat., Y 5249, fol. 203 v°.)

55. — *Contrat de mariage de* Guillaume de la Selle, *maître peintre à Paris, rue Bourg-l'Abbé, et de Marguerite Brucelle, veuve d'Antoine Hamyn, tondeur de draps.* — 2 juin 1554.

Furent presens en leurs personnes honnorable homme Guillaume de la Selle, maistre paintre, demourant à Paris, rue du Bourg-l'Abbé, pour luy et en son nom, d'une part, et Margueritte Brucelle, vefve de feu Anthoine Hamyn, en son vivant tondeur de

l'Empereur (Laborde, *Renaissance*, I, 404). Est-ce bien le même qui se fait recevoir maître, après trente ou quarante années passées au service des maîtres peintres? C'est possible, quelque singulières que paraissent les clauses de cette réception. On a vu par la liste des jurés élus en 1551 que Loys Du Breuil et Jehan Rondel, nommés ici, venaient de remplacer Guillaume de La Selle et Loys Buhot, le 19 octobre.

[1] Girard est sans doute parent, peut-être frère de Jean Josse. Il travaille, comme lui, à Fontainebleau dans la période comprise entre 1540 et 1550 (voir *Renaissance*, I, 414). MM. Campardon et Tuetey signalent la donation mutuelle de Girard Josse et de sa femme dans leur *Inventaire des Insinuations* (n° 4788).

[2] A propos de la réception de Jean Josse en qualité de maître (n° 50), nous rappelions que Loys Du Breuil avait été élu juré de la corporation précisément en 1551. A quel titre Du Breuil est-il intervenu dans le règlement de la succession de Girard Josse, décédé depuis la donation de 1552? La requête de la veuve Josse ne le fait pas savoir.

[3] Voir dans Laborde (*Renaissance*, t. I, 406) la mention d'un peintre, nommé Thibault Cuyn en 1541. Jacques Cuyn ne serait-il pas son fils?

draps, pour elle aussy en son nom, d'aultre part, lesquelles partyes, de leur bon gré et bonne volunté, recongneurent et confessèrent avoir promis et promectent prandre et espouser l'un d'eulx l'aultre en et par nom et loy de mariaige, le plus tost que bonnement et commodement faire le pourront, aux droictz et biens à chacune desdictes partyes appartenans, qu'ilz apporteront l'un d'eulx à l'aultre pour y estre et demourer commungs selon les ustz et coustumes de Paris. Pour raison duquel mariaige, qui autrement n'eust esté faict ne consommé, a esté accordé entre lesdictes partyes que la moictyé par indivis d'une maison et lieulx, ainsy qu'ilz se comportent, assiz es faulxbourgs de Paris près la porte Sainct-Victor, tenant d'une part au pont de la ville, avec telle part qui luy appartient en ... (sic) de rente qu'elle prent sur sept cens quarante six thoises de terre assis près ledict Sainct-Victor, rue du Tondeur, sortiront entre eulx nature de conquest, et en pourra ledict futur espoux disposer comme de chose par eulx acquise durant et constant leur futur mariage. Et partant, l'a doué et doue de la somme de soixante livres tournoys en douaire prefix, pour une foys, ou de douaire coustumier, au choix et option de ladicte future espouze, à l'un d'iceulx avoir et prandre, sy tost que douaire aura lieu, sur tous et chascuns les biens presens et advenir dudict futur espoux, qu'il en a chargez et ypothecquez tant et sy avant que faire le peult, promectans, etc., obligeans chascun en droict soy. Faict l'an 1554, le samedy 2° jour de juing. Ainsi signé : Dupont et Halle.

Apporté au greffe du Châtelet le 9 juin 1557, par Guillaume de la Selle en personne, tant pour lui que pour Marguerite Brucelle, sa femme, et insinué le même jour. — (Arch. nat., Y 108, fol. 121.)

56. — PIERRE CHEVILLON, *peintre*. — 12 janvier 1558. (n. st.)

Contrat de mariage de Pierre Chevillon[1], peintre à Paris, rue du Chevalier du Guet, natif de Luistre[2] en Champagne, près de Reims, et de Bastienne Duchesne, veuve de Bastien Le Fée, archer de la Connétablie de France, demeurant rue Trassenonnain; donation mutuelle des époux. — (Arch. nat., Y 113, fol. 134.)

57. — JEAN PINOT, *enlumineur*.

Jean Pinot, enlumineur à Paris, appelant d'une sentence du prévôt de Paris du 2 août 1559, contre Marie Mauger, sa femme. Confirmation de la sentence dont est fait appel. — (Arch. nat., X¹ᴬ 4977, fol. 207.)

58. — CLAUDE GUILLERMOT, *peintre*. — 3 avril 1559.

Claude Guillermot, marchand peintre à Lyon, appelant d'une sentence du sénéchal de Lyon, du 24 mars 1557, contre Louise Ferrier, veuve de Laurent Forest, en son vivant peintre à Lyon, et Jeanne Forest, sa fille. 3 avril 1559. — (X¹ᴬ 4974, fol. 16 v°.)

MÉDÉRIC FRÉMINET, *peintre*. — 20 novembre 1559.

Sur cet inconnu, comme sur tant d'autres artistes oubliés, Jal a posé les premiers jalons d'une biographie. Médéric Fréminet n'est pas nommé dans la *Renaissance* de M. de Laborde. Dans le cas actuel nous ne sommes pas d'accord avec les

[1] Pierre Chevillon est cité par de Laborde (*Renaissance*, I, 492) avec trois autres peintres doreurs recevant 10 livres pour ouvrages au Cabinet du Roi à Fontainebleau, en 1560.

[2] Sans doute les Istres, Marne, arrondissement d'Épernay, canton d'Avize, commune des Istres-et-Bury.

affirmations de Jal. D'après la donation mutuelle de 1559, la femme de Médéric Fréminet se nommait Jeanne Galopin, tandis que le *Dictionnaire critique* l'appelle Jeanne Carre et assure que le mariage fut célébré vers 1566.

L'erreur n'est pas indifférente et nous tiendrons pour établi que Médéric était marié dès 1559. D'après Jal, il était fils d'un maître sellier nommé Mathieu et avait un frère portant ce prénom de Martin que le fils de Médéric devait rendre célèbre par ses ouvrages de Fontainebleau.

On ne manquera pas de remarquer l'étrange rédaction de cette donation. Ne semblerait-il pas que ces deux époux ont déjà subi de longues épreuves et que leur mariage remonterait ainsi à plusieurs années? Cependant, d'après Jal, Martin, le peintre célèbre, serait venu au monde le 24 septembre 1567 et aurait eu pour mère Jeanne Dequare ou Carre. Comment accorder cet acte de baptême avec les déclarations de la donation de 1559? Faut-il supposer que Martin est issu d'un second mariage, contracté par Médéric après la mort de Jeanne Galopin? Ce serait la seule hypothèse plausible.

59. — *Donation mutuelle de* MÉDÉRIC FRÉMYNET, *maître peintre à Paris, et de Jeanne Galopin, sa femme.*

Par devant Martin Hemon et Loys Jaquelin, notaires du Roy nostre sire en son Chastellet de Paris, furent presens Mederic Fremynet, maistre paintre à Paris, et Jehanne Galopin, sa femme, à laquelle il donna et octroya, et elle, ce requerant, print, receupt et accepta en elle amyablement, povoir, licence et auctorité de faire, passer, consentir et accorder elle avec luy ce qui après ensuict. Lesquelz mariez, par la grace de Dieu Nostre Seigneur estans en bonne prosperité et santé de leurs corps, de bon et vray entendement, entendant les grandz peines, soulciz et travaulx que avoient et ont euz, portez, souffertz et endurez d'avoir acquis, acquestez et multipliez les biens que Nostre Seigneur par sa bonté et clemence leur auroict et a prestez et envoyez en ce mortel monde, les grandz biens, amours, services et curialitez qu'ilz avoyent et ont faict l'un à l'autre et espèrent encoires faire ou temps advenir, voullans, pour ces causes et autres justes et raisonnables qui ad ce les auroyent et ont meuz et meuvent, pour le bien, prouffict et chevissance du survivant d'eulx deulx, et eviter les fortunes qui pourroyent subvenir à icelluy survivant, que Dieu ne vueille, de leurs bons grez, bonne volunté, propre mouvement et courage joyeulx, sans force, fraude, erreur, induction, contraincte et perforcement d'aucuns d'eulx deulx, si comme ilz disoient, recongneurent et confessèrent, et par ces presentes feirent et font l'un à l'autre grâce et don mutuel, unz et esgaulx, de tous leurs biens meubles et acquestz immeubles, par eulx acquis et acquestez durant leur dict mariage, qu'ilz auront et tiendront au jour du premier mourant d'eulx deulx, en la manière qui s'ensuict. C'est asscavoir, qu'ilz ont voulu, ordonnent et accordent expressement que le survivant et dernier mourant d'eulx deulx, après le decez et trespas du premier mourant d'eulx deulx, en quelque estat qu'il soit et adviengne, soit sain ou malade, ayt, tienne et possedde et joisse paisiblement à usuffruict et à viaige, sa vye durant tant seullement, la partye et portion appartenant à icelluy premier mourant de tous lesdiz biens meubles et acquestz immeubles, par eulx acquis et qu'ilz acquerront durant leur dict mariage, et qu'il en puisse faire comme de sa propre chose, sa vye durant tant seullement, comme dict est, sauf reservé et à retenir audict premier mourant et pour luy, que sur sadicte partye et portion desdictz biens il puisse et luy soit loisible prendre et avoir, sans aucune fraude, ce que bon luy semblera pour le faict de son testament, ses obsecques et funerailles. Et ou cas que les hoirs et ayans cause d'icelluy premier mourant, ou autres, vouldroyent

debattre, impugner ou empescher en tout ou partye ces don et grace mutuelz et ne les vouldroyent advouer, ou sortir leur plain et entier effect, dès maintenant pour lors, et dès lors comme dès maintenant, en icelluy cas iceulx mariez les privèrent et debouttèrent, privent et debouttent et chassent hors du tout à tousjours les contredisans de tout tel legs et de tout tel droict, succession et autres quelzconques qui leur pourront ou debveront appartenir, escheoir et compectent; et veullent icelluy droict estre donné, distribué et departy pour Dieu et aulmosné par icelluy survivant en sa vye, ou en donations par son testament, ou en faire dire messes, prières et oraisons, ayder à nourrir pauvres pucelles, conforter pauvres femmes veufves ou mesnage honteux, et autres aulmosnes et euvres charitables, tout ainsi qu'il luy plaira et bon semblera, pour le salut de son âme ou de l'âme d'icelluy premier mourant, et de ses amis et bienfaicteurs; et pour ce faire chargèrent expressement l'un l'autre. Et laquelle grâce mutuelle et don esgal ainsi faictz par lesdictz mariez l'un à l'autre, ilz et chascun d'eulx voullurent et ordonnèrent tenir, valloir et sortir son effect et vertu en toutes ses clauses, sans que eux ou l'un d'eux le puisse rappeller, revocquer ne mectre au néant, si ce n'est d'ung comung accord et consentement d'eulx deulx, sans que le survivant d'eulx deulx soit tenu bailler aucune caution, sinon que sa caution juratoire seullement, et, en ce faisant, a esté notiffyé ausdictz mariez faire insinuer ces presentes suyvant l'edit du Roy, et, pour ce faire, ilz et chascun d'eulx ont constitué leur procureur le porteur des presentes, auquel ilz ont donné povoir et puissance de ce faire et tout ce que au cas appartiendra et sera necessaire, promectant, obligeans chascun en droit soy, renonçant... Ce fut faict et passé double cestuy pour...., l'an 1559, le

mardy, 20ᵉ jour de novembre. Signé: Hemon et Jacquelin, et au dos est escript l'insinuation.

L'an 1559, le jeudi, 7ᵉ jour de decembre, le present contract de don mutuel a esté apporté au greffe du Chastellet de Paris, et icelluy insinué, accepté et eu pour agréable aux charges et conditions y apposées par honnorable homme Mederic Fremynet en personne, tant pour luy que pour Jehanne Galopin, sa femme, denommez audict contract, lequel contract de don mutuel a esté enregistré au present registre des insinuations dudict Chastellet suivant l'ordonnance, ce requerant ledit Fremynet qui a requis acte, à luy octroyé et baillé ces presentes pour luy servir et valloir et à lad. Galopin, sa femme, en temps et lieu ce que de raison, et après rendues. — (Arch. nat., Y 101, fol. 50.)

SIMON FRÉMINET, *frère de Médéric Fréminet.*

La parenté de Symon Fréminet et de Médéric, le père du peintre de Henri IV, a été établie par Jal. Tous deux étaient fils, ainsi que Martin qui exerçait le métier d'orfèvre, de Mathieu Fréminet, maître sellier à Paris. C'est pour cela que nous signalons ici l'acte de donation de Simon Fréminet et de sa femme.

60. — 19 février 1572.

Donation mutuelle de Simon Fremynet, maître sellier lormier à Paris, et de Raouline Baron, sa femme. — (Arch. nat., Y 112, fol. 324 v°.)

61. — BERNARD DYANE, *pourtraicteur.* — 24 août 1560.

Contrat de mariage de Bernard Dyane, compagnon orfèvre et «pourtraicteur» à

Paris, fils de feu Pierre Diane, en son vivant marchant de painctures et pourtraictures, et de Denise Puissant, fille de feu Pasquier Puissant, en son vivant marchand de draps à Orléans, lad. Denise Puissant, domiciliée à Paris chez Jeanne Mabilleau, veuve de François Marchant, en son vivant pourtraicteur du Roy [1]. (Arch. nat., Y 107, fol. 401 v°.)

62. — Marc Morin, *peintre.* – 12 février 1561 (n. st.).

Contrat de mariage de Marc Morin, peintre à Paris, natif de Vienne en Dauphiné, et de Marie Hurlot, native de Nogent-sur-Seine, veuve de Denis Le Grand, marchand à Nogent, majeurs de vingt-cinq ans passés, de l'advis et conseil de Robert de Templeux, advocat au Parlement, amy commun des parties. — Le contrat stipule l'usufruit de tous les biens en faveur du dernier vivant, donation par la future au futur de tous ses héritages et immeubles quelconques, réduit à la moitié des propres, s'il y a enfants. — Douaire de 30 livres en douaire préfix à la future. — (Arch. nat., Y 102, fol. 145.)

63. — *Donation faite par la veuve de* Marc Morin [2], *maître peintre.* – Vers 1576.

Donation par Marie Hurlot, demeurant rue de Bièvre, veuve de Marc Morin, maître peintre et bourgeois de Paris. — (Arch. nat., Y 117, fol. 1.)

64. — Jean De Court, *peintre du Roi.* - 23 avril 1562.

Sentence des Requêtes du Palais condamnant René Pin, trésorier à Paris, à payer par provision la somme de 147 écus, montant d'une cédule en date du 23 janvier 1558, réclamée par Jean Decourt [3], peintre ordinaire de la Reine Marie, sœur de Charles IX. — (Arch. nat., X$^{3A}$ 56.)

65. — François Nochard, *peintre de la Reine.* – 6 juin 1562.

Sentence des Requêtes du Palais condamnant Philippe de Cluys, écuyer, à verser provisionnellement la somme de 15 écus, montant d'une rescription, au profit de François Nochard, peintre de la Reine [4]. — (Arch. nat., X$^{3A}$ 56.)

66. — Martin Freslon, *maître peintre à Paris* [5]. – 10 septembre 1562.

Contrat de mariage d'Antoine Cartier, musicien, demeurant à Paris, rue du Plâtre, et de Marie Tanneguy, veuve de Martin Freslon, en son vivant maître peintre à Paris, demeurant au Mont-Saint-Hilaire. — (Arch. nat., Y 103, fol. 266.)

[1] Quel était exactement cet office de pourtraicteur du Roi? Était-ce le sculpteur chargé de l'effigie du monarque décédé?

[2] Le peintre dauphinois Marc Morin mourut donc entre les années 1561 et 1576.

[3] La *Renaissance des Arts* consacre (I, 223) une note assez étendue au peintre Jean De Court qui aurait succédé à François Clouet et peint les beautés de la cour de Charles IX et de celle de Henri III. Il serait mort vers 1584 (*Renaissance*, I, p. 231) et aurait été remplacé par son fils Charles; ce dernier prolongea sa carrière jusqu'au début du XVIIe siècle.

[4] On ne sait rien de ce peintre. Peut-être son nom se retrouverait-il sur quelque état de la maison de la Reine, si l'on pouvait déterminer la princesse dont il est ici question. Est-ce Catherine de Médicis? Est-ce Marie Stuart qui ne quitta la France qu'en 1562?

[5] Martin Freslon est cité parmi les peintres employés à Fontainebleau de 1540 à 1550. (Laborde, *Renaissance*, I, 424.) Il reçoit par mois 13 livres de gages, chiffre moyen. C'est tout ce qu'on connaissait de cet artiste. Le contrat de mariage de sa veuve, portant la date de 1562, fixe la date de sa mort à l'année 1561 environ.

67. — Thomas Conselve, *peintre à Paris* [1]. — 12 septembre 1562.

Donation par Charlotte Lepage, veuve de Thomas Conselve, en son vivant peintre à Paris, à Jean Legay et Catherine Marchant, ses gendre et fille, des droits successifs qu'elle avait, par suite du décès de Gabriel le Musnier son cousin, sur une maison rue de Marivaux, à charge de suivre le procès pendant au Parlement au sujet de cette maison. — (Arch. nat., Y 103, fol. 234.)

68. — Jacques Couste, *maître peintre*. — 5 mai 1564.

Donation mutuelle de Jacques Couste [2], maître peintre et bourgeois de Paris, et de Marie Dubois, sa femme. — (Arch. nat., Y 105, fol. 99.)

69. — Jean Rousselet, *maître peintre et tailleur d'images* [3]. — 19 septembre 1564.

Donation mutuelle de Jean Rousselet, maître peintre et tailleur d'ymaiges, demeurant à Paris, rue de la Vieille-Draperie, et de Louise Remon, sa femme, mariés depuis huit ans, sans enfants. — (Arch. nat., Y 106, fol. 298 v°.)

70. — 19 septembre 1564.

Donation par Marguerite Bourgeoys, veuve de Louis Rousselet, plumassier, de tous ses biens meubles et immeubles à Jean Rousselet, maître peintre et tailleur d'ymaiges, demeurant à Paris, rue de la Vieille-Draperie, neveu du défunt Louis Rousselet, et à Louise Remon, sa femme [4]. — (Arch. nat., Y 106, fol. 298.)

71. — Pierre Le Roy, *maître peintre* [5]. — 14 juin 1565.

Contrat de mariage de Jean de Lorme, maître coutelier, bourgeois de Paris, et de Marguerite Le Prince, veuve en premières noces de Pierre Le Roy, maître peintre, et, en secondes noces, de Daniel Matissier, maître vitrier, bourgeois de Paris. — Arch. nat., Y 106, fol. 226.)

72. — Hamelin de la Tresche, *tailleur d'images et peintre à Paris* [6]. — 24 août 1566.

Contrat de mariage d'Hamelin de la Tresche, maître tailleur d'images et peintre à Paris, et de Michelle du Bois, fille de

[1] Il est utile de noter les moindres particularités relatives aux artistes inconnus. Le nom de Thomas Conselve n'est cité nulle part. On saura qu'il travaillait dans la première moitié du XVIe siècle et qu'il était mort en 1562.

[2] Léon de Laborde a relevé une curieuse mention d'ouvrages de ce peintre dans le compte de l'écurie du Roi de 1551-1552 (*Renaissance*, I, 304). Couste dessina les patrons et modèles des ornements qui recouvraient les selles et harnais des chevaux et mulets envoyés en présent par Henri II au roi d'Angleterre.

[3] Le nom de Jean Rousselet qui contracta mariage en 1556 était complètement ignoré.

[4] Cette pièce complète et explique la précédente. Rousselet, qui n'avait pas d'enfants, veut que les biens à lui donnés par sa tante Marguerite Bourgeois, veuve Rousselet, appartiennent après sa mort à Louise Remon, sa femme.

[5] Marguerite Le Prince a un goût prononcé pour le mariage. En 1565, elle a déjà perdu deux maris et convole en troisièmes noces. Le peintre Pierre Le Roy, son premier époux, était mort depuis quelques années déjà. De lui, rien n'est connu. Léon de Laborde signale plusieurs peintres du nom de Le Roy, mais pas un avec le prénom de Pierre.

[6] Inutile de chercher le nom de Hamelin de La Tresche dans les dictionnaires d'artistes. On ne l'y rencontre pas, non plus que dans la *Renaissance* de Léon de Laborde. Quant à Pierre Du Bois, il rentre dans la masse de ces artistes portant un nom très répandu et presque impossibles à distinguer les uns des autres. Le beau-père et le gendre se disent peintres et tailleurs d'images, ce qui ne nous fixe guère sur leur véritable métier. Une particularité digne de remarque est à signaler dans ce contrat, c'est la phrase «en faveur dud. mariage qui aultrement n'eust esté faict». Le seul sens plausible de ce passage est que Michelle du Bois ne se marie que pour posséder la moitié des trois maisons appartenant à son époux, moitié qui doit revenir à ses héritiers, même si elle ne laisse pas d'enfants. Faut-il conclure de cette clause bizarre que le sieur Hamelin de La Tresche était fort amoureux, tandis que sa femme ne pensait qu'à conclure un marché avantageux ?

Pierre Du Bois, maître tailleur d'images et peintre, et de Michelle Gentil.

Par devant François Croiset et Claude Franquelin, notaires du Roy nostre Sire, de par luy [or]donnez et establiz en son Chastellet de Paris, furent presens honnorable homme Pierre du Bois, maistre tailleur d'images et painctre, bourgois de Paris, et Michelle Gentil, sa femme, en leur nom, et stipullans pour Michelle Dubois, leur fille, à ce presente, d'une part, et Hamelin de la Tresche, aussy maistre tailleur d'images et painctre à Paris, pour luy et en son nom, d'autre part; lesquelles parties, pour raison du mariage qui, au plaisir de Dieu, sera de brief faict, celebré et solempnisé en face de Saincte Eglise d'entre lesdiz Hamelin de la Tresche et ladicte Michelle du Boys, recognurent et confessèrent avoir faict, feirent et font ensemble les traicté, accordz, dons, douaires, promesses, obligations et choses cy après declairées, c'est assavoir : ledict Du Boys [*lisez* Hamelin de la Tresche], en la presence et du consentement de frère Noel du Boys, prestre prieur de Montmurt et religieulx de l'Hostel-Dieu de Paris, oncle paternel, honnorable homme Guillaume Raquin, sergent à verge du Roy nostre dict seigneur oudict Chastellet, prevosté et viconté de Paris, amy, Jean Lhostellier, Loys Raquin, procureur en la court de Parlement, et Jacques Thuault, bourgois de Paris, a promis et promet icelle prendre à sa femme et espouze le plus tost que bonnement faire se pourra et qu'il sera advisé entre eulx, leurs autres parans et amys, sy Dieu et nostre mère Sainte Eglise s'y accordent. En faveur duquel futur mariage et pour à icelluy parvenir led. Du Bois a promis et promect donner et bailler ausd. futurs espoux la somme de deux cens livres, tant en deniers comptans que en meubles, telz qu'il luy plaira, choisis ès meubles dud. Bois, et selon la prisée et estimation qui en sera faicte dedans la veille de leurs espouzailles, et pour tout droict de duaire, soit prefix ou coustumier, aussy en faveur dud. mariage, qui aultrement n'eust esté faict, led. Hamelin de la Tresche a donné et donne du tout, dès maintenant à tousjours, à lad. Michelle du Boys, ce acceptant pour elle et les siens de son costé et ligné, la moictié par indivis de trois maisons entretenans et joignans, l'une l'autre, assises à Paris, rue de la Croix [1], près le pont aux Biches et joignant les rampars de ladicte ville, aud. de la Tresche appartenans de son propre, et à luy advenues et eschues par la succession, mort et trespas de ses feuz père et mère, pour en joyr par elle et les siens de son costé et ligne, à la charge de paier la moictié des charges dont sont chargées lesd. trois maisons, pourveu qu'il n'y ayt enffans dud. mariage, et où il y a enffans, lad. Michelle joyra de la moictié dud. heritaiges en usufruict et par douaire, et aussy aud. cas qu'il n'y ayt enffans dud. mariage et que lad. future espouze voise de vye à trespas auparavant, led. futur espoux joyra sa vie durant seullement de ladicte moictié desd. trois maisons cy dessus données, et, après le trespas du futur espoux, au cas qu'il n'y ayt enffans dud. futur mariage, comme dict est, lad. moitié desd. trois maisons retournera aux heritiers de lad. Michelle, et, en ce cas, led. futur espoux jouira sa vie durant de lad. moitié de maisons données comme de son propre, sans que lesd. enffans y puissent aucune chose pretandre ne demander, jusques après son trespas, et retournera lad. moictié desd. trois

[1] La rue de la Croix se trouvait dans le quartier de Saint-Martin-des-Champs et allait de la rue Phelipeaux au coin des rues Neuve-Saint-Laurent et du Vertbois.

maisons données ausd. enffans, comme dict est cy dessus...

Faict et passé double, cestuy pour led. de la Tresche, l'an 1566, le samedy, 24⁰ jour d'aoust. Ainsi signé : Croiset et Franquelin.

Insinué le 21 janvier 1587, apporté par Claude Dubout, procureur d'Hamelin de la Tresche, maître tailleur d'images et peintre à Paris, et Michelle Dubois, sa femme. — (Arch. nat., Y 128, fol. 243.)

73. — Philippe Poutheron, *maître peintre* [1]. — 6 novembre 1566.

Donation par Philippe Poutheron, maître peintre à Paris, demeurant rue du Temple, et Charlotte de la Croix, sa femme, à Anne Thouroude, veuve d'Enguerrand du Rocher, marchand vinaigrier à Paris, d'un quartier de vigne sis au terroir de la Chapelle, au lieu dit les Sablons. — (Arch. nat., Y 107, fol. 312.)

74. — François Michart, *peintre de la reine mère* [2]. — 17 juin 1567.

Contrat de mariage de Pierre Durand, dit de Boncœur, bourgeois de Paris, et d'Éléonore Michart, fille de feu François Michart, en son vivant peintre et valet de chambre de la Reine Mère, et de Jeanne Rossignol. — (Arch. nat., Y 108, fol. 166.)

75. — Jean Marteau, *peintre*. — 30 mai 1567.

Inventaire des biens de feu Jehan Marteau, en son vivant painctre [3]. — L'an 1567, le vendredy, 30⁰ jour de may, à l'instance et requeste de Catherine Boutiller, vefve de feu Jehan Marteau, en son vivant painctre, demourant à Saint-Germain-des-Prez, tant en son nom que executeresse du testament et ordonnance de dernière vollonté dudit deffunt Jehan Marteau, et encores comme ayant la garde et administration, tutrice et curatrice des enffans myneurs d'ans dudit deffunct et d'elle [fut fait inventaire des biens dud. deffunct].

Et premièrement, en une chambre du premier estaige, assis au grand carrefour de Saint-Germain, où pend pour enseigne le Mollinet, fut trouvé (suivent des meubles insignifiants).

Item, une imaige de Saint Jehan, paincte et dorée, taillée en boys, garny de son chappiteau de boys dorré, prisée xxx s.

Item, une pièce de tapisserye, ouquel y a ung cadran ou millieu, prisée xxx s.

Item, ung tableau en plastre avec une Vierge Marie, enchassé en boys dedans ung grand chassis, le tout prisé tel quel, x s.

Item, huict tappis painctz sur thoille de plusieurs grandeurs, à plusieurs personnages, prisez xx s.

Item, quatre tappiz painctz sur thoille à plusieurs personnages, prisez v s. — (Arch. nat., Z² 3409.)

[1] Le présent acte qui nous apprend l'existence du maître peintre parisien jusqu'ici inconnu, Philippe Poutheron, contient un détail assez curieux; le terroir de La Chapelle était planté de vignes. On peut faire la même constatation pour plusieurs autres localités des environs de Paris (voir ci-dessus, n° 31).

[2] Nulle part, ce peintre et valet de chambre de Catherine de Médicis n'a été signalé jusqu'ici. Contentons-nous donc de recueillir son nom et de constater qu'il était mort avant 1567, laissant une fille adulte.

[3] Le mobilier du peintre Jean Marteau, mort en 1567, laissant une veuve et des enfants mineurs, n'a pas grande valeur sans doute; certains objets révèlent pourtant les goûts du défunt. Nous ne nous figurons pas bien cette pièce de tapisserie avec un cadran au milieu. Quant à ces douze tapis peints sur toile, à personnages, ne pourraient-ils nous mettre sur la trace du métier de ce peintre du bourg Saint-Germain, dont le nom ne figure nulle part. Il aurait peint des figures sur des toiles destinées à servir de tapis de table.

76. — Gentian Bourdonnois, *peintre du Roi*[1].

Donation mutuelle de Gentien Bourdonnois, peintre du Roi et valet de chambre de la Reine Mère, et de Jeanne de Gouget, sa femme. — 31 juillet 1567.

Par devant Jehan Trouvé et Nicolas de la Vigne, notaires du Roy nostre Sire ou Chastellet de Paris, furent presens en leurs personnes Gentian Bourdonnois, painctre du Roy et varlet de chambre de la Royne mère dud. sieur, demeurant au Port Saincte-Marie en Agenois[2], païs de Gascongne, de present estant à Paris pour aller en court faire le service de son quartier, comme il dict, d'une part, et Jehanne de Gouget, sa femme, de luy auctorisée en ceste partie; laquelle auctorisation elle a prinse et receue en elle voluntairement, pour par elle avec sond. mary faire ce qu'il ensuict. Lesquelz, pour consideration qu'ilz n'ont aucuns enffens, l'amitié et la dilection qu'ilz ont et portent l'un à l'autre, les peines et travaulx qu'ilz ont prins et prandront à acquerir les biens qu'ils ont de present et auront cy après par la grâce de Dieu, desirans que le survivant d'eulx deux ayt moien de s'entretenir en son estat, ont donné et donnent l'un à l'autre à tousjours et au survivant l'un de l'autre, ce acceptant l'un de l'autre, tous et chascuns les biens tant meubles que immeubles, soient propres, acquestz ou conquestz immeubles, de quelque nature que soient lesd. biens qui appartiendront au premier mourant d'eulx deux au jour de son decedz, sans aucune chose en excepter, pour en joir par le survivant et les siens de son costé et ligne, tant en droict de propriété que usufruict, perpétuellement à tousjours, voulans la presente donnation sortir son plain et entier effect, le tout selon et ainsy et en la meilleure assurance que lesd. parties peuvent faire lad. donnation et adventaige l'un à l'autre, soict par puissance de droict escript ou autrement, et selon que les coustumes et lieux où lesd. biens sont et seront assis et trouvez le permectent; voulans oultre ces presentes estre insinuées partout où il appartiendra; et pour cest effect constituent leur procureur irrevocable le porteur de ces presentes, auquel ilz donnent pouvoir de ce faire, le tout pourveu et ou cas que au jour du decedz dud. premier mourant il n'y ayt enffens vivans d'eulx deux, et à la charge d'accomplir le testament dud. premier mourant jusques à la somme de quarente livres tournoiz, et où il y aura enffant, la presente donnation n'aura lieu. Promectans, etc., obligeans, chascun en droict soy, renonçans, etc. Faict et passé double cestuy, expedié pour led. Bourdonnois, l'an 1567, le jeudy 31° et dernier jour de juillet. Signé : Trouvé et de la Vigne. Et au doz est escript : Registré par moy de la Vigne. Et aud. doz dud. contract a esté mis et escript l'insinuation, ainsy qu'il s'ensuyt :

L'an 1572, le mardy, 3° jour de juing, le present contract de don mutuel a esté apporté au greffe du Chastellet, et icelluy insinué, accepté et eu pour agréable, aux

[1] Gentien ou Gentian Bourdonnois n'était pas le premier venu. Dès 1560, il est attaché à la maison de la Reine Mère (*Renaissance*, I, 222-223), non seulement en qualité de valet de chambre, mais encore comme peintre. Il est donc tout naturel de le voir, en 1567, au service du roi Charles IX. En quoi consistait son office? Notre acte le laisse soupçonner de manière quelque peu vague. Domicilié en Gascogne, au Port-Sainte-Marie, il ne vient à Paris que pour faire son service de quartier. Le reste de l'année, il habite l'Agénois. Singulière situation, il faut l'avouer.
Quant à la déclaration d'affection réciproque motivant la donation mutuelle de tous leurs biens présents et à venir par les deux époux, prouve-t-elle que ce ménage était très uni, quoique sans enfants, ou bien n'est-ce qu'une formule banale? On la rencontre dans la plupart des actes analogues.

[2] Arrondissement d'Agen.

charges et conditions y apposées par Gentian Bourdonnois et Jehanne de Goujet, sa femme, en personnes, denommez oud. contract, lequel a esté enregistré au present registre, ce requerant lesd. Bourdonnois et Jehanne Goujet, sa femme, qui de ce ont requis et demandé acte... — (Arch. nat., Y 112, fol. 450 v°.)

77. — Étienne Loquet, *maître peintre*[1]. — 23 décembre 1569.

Donation par Etienne Loquet, maître peintre à Vitré, en Bretagne, à sa cousine Jeanne de Mezières, femme de Julien Mauchin, maître sellier lormier à Paris, de la moitié de ses droits successifs dans l'héritage de Claude Loquet, sa tante, en son vivant femme d'Augustin Segard, sergent à cheval au Châtelet. — (Arch. nat., Y 110, fol. 132 v°.)

Le peintre Jérôme Franck (*Hierosme Franco*) et sa famille. — 1572-1600.

Voici une série de pièces se rapportant presque toutes à la carrière d'un de ces artistes flamands venus sous les derniers Valois chercher fortune en France et ayant obtenu dans leur nouvelle patrie des succès qu'ils n'auraient peut-être pas connus chez eux.

Jérôme Franck, pour suivre sans doute une mode régnante, avait donné à son nom une consonnance italienne; il se fait appeler dans les actes qui suivent Hierosme Franco, nom qu'on traduit parfois en Le Franc.

Il appartenait à une famille d'artistes anversois. Né à Herenthals dans le Brabant, vers 1542 (?), il reçut de son père, Nicolas Franck, les premiers principes de la peinture, avec ses deux frères Franz et Ambros, qui n'arrivèrent jamais à la notoriété de Jérôme[2]. Tous trois passèrent ensuite dans l'atelier de Franck Floris et y terminèrent leur apprentissage. On raconte qu'avant de quitter son pays d'origine, notre artiste avait peint un saint Gomer pour une église d'Anvers. Alfred Michiels assure qu'il travaillait en 1556 au château de Fontainebleau; ce n'est pas, dans tous les cas, de Léon de Laborde qu'il tient ce renseignement, car l'auteur de la *Renaissance des Arts* n'a jamais cité le nom de Jérôme Franck. Le dernier article de l'inventaire après décès de 1610 constate que des lettres de naturalité lui furent accordées au mois d'août 1572. Le voici donc définitivement fixé en France; il y prendra femme et y demeurera jusqu'à son dernier jour. Le mariage de Franck avec Françoise Miraille date du commencement de l'année 1578. Le contrat publié ci-après (pièce n° 1) porte la date du 9 février. La cérémonie nuptiale suivit de près. C'est à ce moment que l'artiste prend le nom de Hierosme Franco qu'il ne quittera plus. Sa femme est la fille d'un brodeur, probablement italien, qui sera quelques années plus tard condamné à la peine de mort et exécuté, pour avoir empoisonné sa femme avec l'intention d'en épouser une plus jeune. Ceci se passait en 1587 (voir pièce n° 3). Ce Dominique Miraille avait obtenu de hautes protections qui ne le sauvèrent pas du supplice. Lors du mariage de sa fille, il exerce les fonctions de brodeur et concierge de la princesse de La Roche-sur-Yon, qui fait don à la jeune mariée d'une somme de 166 écus d'or et deux tiers, équivalant à 500 livres tournois. Françoise Miraille reçoit aussi de ses parents une dot de 333 écus et demi ou 1,000 livres tournois. Son père se chargeait en outre des frais du banquet de noces, devant coûter, avec le trousseau, 500 livres.

De son côté, Franck possédait 150 livres tournois de rente sur l'Hôtel de Ville de Paris; sur cette somme un douaire de 100 livres était constitué à la femme au cas de prédécès du mari. Une clause formelle fixait le domicile du ménage en France, prévoyant ainsi le cas où le mari, pris de nostalgie, aurait songé à quitter son pays d'adoption. Mais il devait recevoir quelques temps après le titre de peintre de la reine Louise de Lorraine, ce qui le fixait pour toujours dans le voisinage de la Cour de France.

[1] Ce peintre de Vitré ne figure dans nos registres qu'en raison du domicile de la donataire, femme d'un maître sellier parisien. Nous avons cru devoir recueillir ici le nom d'un artiste provincial, probablement inconnu.

[2] La notice consacrée à la famille des Franck dans le catalogue du Musée du Louvre ne nomme pas moins de neuf peintres ayant porté ce nom.

Grâce aux recherches de Jal, aux contrats de mariage insérés dans les registres des Insinuations, et enfin à l'inventaire après décès publié ci-après, nous pouvons établir la liste des enfants issus du mariage conclu sous ces heureux auspices. C'est d'abord une fille, Isabelle, probablement l'aînée; elle épouse, en 1600, un bourgeois de Paris du nom de Gervais Senturion. D'après Jal, Isabelle ou Elisabeth Franck aurait été marraine, en février 1607, d'une fille de ce Jean Bourgin, peintre, chargé, trois ans plus tard, de faire, en qualité d'expert, la prisée des tableaux trouvés dans l'atelier de Franck. Enfin, la même Isabelle aurait eu une fille, le 20 janvier 1614, de François Pourbus, deuxième du nom. Il paraît vraisemblable qu'Isabelle avait perdu son premier mari avant le décès de son père, car l'inventaire ne parle pas de Senturion.

Le 12 octobre 1588, naît un fils qui reçoit au baptême le nom de Jérôme; il figura comme mineur à l'inventaire des biens du père de famille. En 1594, d'après l'acte de baptême publié par Jal, constatant la naissance de sa fille Marie, notre peintre habitait rue des Quatre-Fils, au Marais. La naissance de Catherine, mariée en juillet 1609 (pièce n° 5) à Jean de La Felonnière, sieur de Bolan, avait dû précéder de quelques années celle de sa sœur Marie, si on lui donne une vingtaine d'années, ou même un peu moins, à l'époque de son mariage.

Le dernier enfant de Françoise Miraille et de Jérôme Franck, nommé Jean, paraissant dans l'inventaire de son père, atteignait l'âge de treize ans en 1610. On doit donc placer sa naissance en 1597. Soit, en tout, trois filles, dont deux mariées avant 1610 et deux fils, Jérôme et Jean, encore vivants lors de la mort de Franck qui décéda, dit Jal, sur la paroisse Saint-Sulpice, le 1ᵉʳ mai 1610. Pour que le chef d'une famille aussi nombreuse pût donner à ses filles, comme il résulte de leurs contrats de mariage, des dots de 1,800 et 2,400 livres, il fallait qu'il joignît à l'exercice de son talent un métier plus lucratif. Le détail de l'inventaire établit de manière certaine que Franck faisait commerce des tableaux[1]. Quelques-uns de ceux qui garnissent son atelier sont de sa main; mais beaucoup d'autres se trouvent chez lui à titre de dépôt et portent les noms de maîtres fameux. Sans doute, il ne faut pas prendre à la lettre les attributions de l'expert. Ces dix-huit cartons d'André del Sarte et du Titien (n° 51) nous inspirent bien quelques doutes sur leur authenticité; de même pour le tableau rond de la Vierge avec sainte Elisabeth, attribué également à André del Sarte et les deux toiles (n°ˢ 74 et 75) données comme des originaux de Raphaël et prisées seulement douze livres chacune. Mais de cette attribution il résulte de façon positive que Franck tenait magasin de peintures anciennes. Ce commerce explique sa situation aisée et ces nombreuses acquisitions de propriétés rurales dans le voisinage de Chevreuse.

Dans la liste des peintures de Franck[2], figurent des sujets de toute nature et de nombreux portraits, notamment sept portraits du peintre lui-même, de sa femme et de ses enfants, en un mot toute la famille. Toutes ces peintures sont perdues depuis longtemps. Peut-être arriverait-on à retrouver le tableau de notre artiste dont parlent les anciens historiens de Paris et dont Alexandre Le Noir donne les dimensions, 8 pieds sur 9, tableau, peint en 1585, qui décorait le maître-autel de la chapelle des Cordeliers et représentait l'*Adoration des bergers*. Le peintre y avait représenté, d'après Piganiol, Christophe de Thou et toute sa famille[3]. C'est la seule œuvre de Jérôme Franck sur laquelle on possède des détails précis[4].

78. — *Contrat de mariage de* Jérôme Franco, *peintre ordinaire de la Reine, et de Françoise Miraille.* – 9 février 1578.

Par devant Michel Charpentier et Pierre Cayard, notaires jurez du Roy nostre Sire en son Chastellet de Paris soubzsignez,

[1] La preuve de ce commerce résulte de la saisie faite, par application du droit d'aubaine, en 1583, chez l'étranger Dierich Buicks, domicilié chez Miraille, laquelle saisie est continuée, comme on le verra ci-après, chez le peintre Jérôme Franck.

[2] Un extrait de l'inventaire après décès de Jérôme Franck a été récemment publié par nous dans le *Bulletin de la Société de l'Histoire du Costume* (n° 4 de 1910).

[3] Envoyée au dépôt des Petits-Augustins le 2 thermidor an II (20 juillet 1794), cette *Nativité* fut livrée au Conservatoire du Muséum le lendemain (voir *Archives du Musée des Monuments français*, 2ᵉ partie, t. I, 166-167).

[4] Le Musée du Louvre possède un petit tableau représentant les principaux épisodes de l'histoire d'Esther. Ce tableau, acquis sous Louis XVIII, est attribué à Franz Franck, frère de Jérôme.

furent presens en leurs personnes honnorable homme Dominicque Miraille[1], brodeur et concierge de madame la princesse de la Roiche-sur-Ion, et Ysabeau Le Clerc, sa femme, de luy auctorisée, ou nom et comme stipullant en ceste partye pour Françoise Miraille, leur fille, ad ce presente et consentant, d'une part, et honnorable homme Hierosme Franco, paintre ordinaire de la Royne, natif de Herentalles en Breebant, aussy pour luy et en son nom, d'autre part, lesquelles partyes, par l'advis, du vouloir et consentement de très haulte et puissancte princesse, madame Philippes de Montespedon, duchesse de Beaupréau, princesse de la Roche-sur-Ion, contesse de Cheville, dame des baronnies de Chambriant, Mortaigne, ont recogneu et confessé avoir faict et font entr'elles de bonne foy les conventions, accordz, dons, douaires, promesses et obligations cy après declairées, c'est assavoir : que lesd. Dominicque Miraille et sa femme ont promis donner et bailler lad. Françoise Miraille, leur fille, par nom et loy de mariage aud. Hierosme Franco qui icelle a promis et promect prendre à sa femme et espouze le plustost que bonnement faire se pourra et sera advisé entre eulx et leurs amys, sy Dieu et nostre mère Saincte Eglise s'y acordent.

En faveur duquel futur mariage, pour les bons et agréables services que mad. dame duchesse a dict avoir receuz desd. Dominicque Miraille, de sa femme et de leurd. fille, a donné et donne à lad. Françoise Miraille, ce acceptant, la somme de cent soixante six escus et deux tiers d'escu d'or soleil, revenans, à 60 solz pièce, à cinq cens livres tournoiz, pour une foys, à l'avoir et prendre sur tous et chascuns les biens meubles et immeubles quelzconques, presens et advenir, de mad. dame duchesse; laquelle somme mad. dame a promis et promect paier à lad. Françoise Miraille dedans ung an prochainement venant. Et quant ausd. Miraille et sad. femme, en faveur que dessus, ont promis bailler et payer ausd. futurs mariez, dedans la veille du jour de leurs espouzailles, la somme de troys cens trente troys escus et ung tiers d'escu d'or soleil, revenans, à 60 solz pièce, à la somme de mil livres, pour une foys, en deniers contens, et, outre ce, vestir et habiller leurd. fille honnestement selon leur estat, et faire et supporter à leurs despens le bancquet des nopces desd. futurs mariez; lesquelz habitz et fraiz de festin ont esté estimez par entre lesd. partyes à la somme de 166 escus et deux tiers d'escu sol., revenant, à lad. raison, à cinq cens livres tournois.

Lesquelz futurs mariez seront ungs et communs en tous biens meubles et conquestz immeubles, qu'ilz feront constant leur futur mariage, conformément à la coustume de la prevosté de Paris, nonobstant toutes autres contraires. Et néantmoins, est

[1] Nous avions rencontré sous la cote Z 5741 (2 octobre 1587) une note relative à «deffunct Dominique Miraille, ytallien exécuté à mort» possédant deux maisons au faubourg Saint-Germain, l'une rue de Tournon, l'autre rue du Colombier, qui nécessitèrent l'intervention de Franco et de sa femme quand on voulut louer ces immeubles judiciairement. Quel crime avait entraîné l'exécution de Miraille? C'est ce que va nous révéler le Journal de L'Étoile à la date du 26 février 1587 : «Le jeudi, 26 février, Dominique Miraille, italien, jadis concierge de la princesse de La Roche-sur-Ion, du faubourg Saint-Germain-des-Prés, homme vieil, aagé de 70 ans, et une bourgeoise d'Estampes, sa belle-mère (de laquelle il avait en secondes nopces espousé la fille, depuis 2 ou 3 ans après la mort d'une bonne grosse vieille, sa première femme [elle se nommait Ysabeau Le Clerc], laquelle on disoit qu'il avoit fait mourir par poison ou sortilège afin d'espouser cette jeune seconde), par arrest de la Cour furent pendus et estranglés et puis brulés au parvis de Notre-Dame après avoir fait amende honnorable devant ladite église, attains et convaincus de magie et sorcellerie, à laquelle ledit Miraille, par l'enchantement, à ce qu'on disoit, de sa belle-mère, s'estoit adonné en espérance de s'y enrichir». Nous nous contenterons de ces détails sur cette curieuse affaire de sorcellerie.

accordé entre lesd. partyes que la propriété des 150 livres tournois de rente en deux partyes qui ont esté par led. Franco acquis sur l'Hostel de cette ville de Paris entrera en la communaulté d'iceulx futurs espoux, tout ainsy que sy elle avoit esté acquise après led. futur mariage consommé.

Lequel futur espoux a doué et doue lad. Françoise Miraille, sa future espouze, de la somme de cent livres tournoiz de rente annuelle et perpetuelle en douaire prefix, sans retour, à l'avoir et prendre, sy tost que douaire aura lieu, sur tous et chascuns les biens quelzconques presens et advenir dud. futur espoux, quelque part qu'ilz soyent sceuz et trouvez; duquel douaire elle demourera saisye et en coureront les arrerages dès le jour du decedz dud. futur espoux, sans qu'elle soict tenue le demander en jugement. Feront lesd. futurs espoux leur demeure et habitation ordinaire en France, sans qu'ilz puissent contraindre l'un l'autre aller demourer ailleurs. Et pourra lad. future espouze accepter lad. communaulté de biens ou renoncer à icelle, à son choix; et où elle y vouldra renoncer, elle reprendra et emportera ses habitz, bagues, joyaulx, tout ce que sera à son usage, lad. somme de cinq cens escuz d'or soleil en deux partyes, dessus mentionnées, qui vient desd. Miraille et sa femme, ensemble autre susd. somme de 166 escuz et deux tiers d'escu, à elle donnée par mad. dame duchesse, son douaire tel que dessus est dict, et tout ce que luy seroit advenu et escheu, constant led. futur mariage, par succession, donnation ou autrement, le tout franchement et quittement, sans estre tenu d'aucunes debtes ny ypothecques, encores qu'elle y eust parlé et s'y feust expressement obligée.

Et ont toutes lesd. partyes, mesmement mad. dame duchèsse, consenty et accordé, consentent et acordent ces presentes estre insinuées et enregistrées partout où il appartiendra, pourquoy faire elle ont chascun en droict soy faict et constitué, font et constituent leur procureur general, special et irrevocable le porteur d'icelles dictes presentes, auquel seul et pour le tout elles ont donné et donnent plain pouvoir, puissance, auctorité et mandement special de ce faire, et tout ce que au cas sera necessaire... etc., promectans, etc., obligeans chascun en droict soy. Faict et passé multiple, l'an 1578, le dimenche, neufiesme jour de febvrier. Signé : Cayard et Charpentier. Et à la fin dud. contract a esté mis et escript l'insinuation comme il s'ensuict : (suit la mention de l'insinuation en date du 14 février). — (Arch. nat., Y 119, fol. 163.)

79. — 6 mai 1587.

Sentence de la Chambre du Trésor portant mainlevée à Jérôme Franco, peintre, tant en son nom à cause de sa femme que comme tuteur des enfants mineurs de feux Dominique Miraille et d'Ysabeau Le Clerc, leurs père et mère, de la totalité d'une maison sise en la rue du Clos-Bruneau et de la moitié d'une autre maison sise au faubourg Saint-Germain. — (Arch. nat., Z Ir 659.)

80. — *Contrat de mariage d'Isabelle Franco, fille de* Jérôme Franco, *peintre et valet de la Reine douairière*[1], *et de Françoise Miraille, sa femme, avec Gervais Senturion, bourgeois de Paris.* – 13 août 1600.

Par devant Alain Bobie et François Herbin, notaires du Roy nostre Sire en son Chastellet de Paris soubzsignez, furent pre-

[1] Louise de Lorraine, veuve de Henri III, morte en 1601.

sens en leurs personnes honnorable homme Hierosme Franco, painctre et varlet de la Royne douairière, et Françoise Miraille, sa femme, de luy auctorisée, ou nom et comme stipullans en ceste partie pour Ysabelle Franco, leur fille, d'une part, et Gervais Senturion, bourgois de Paris, demourant de present au bourg de Mauve soubz Mortaigne[1], d'autre part; lesquelles parties, en la presence et du consentement de Jehan Franc, painctre à Paris, nepveu dud. Franco, M° Alphonce Greban, orloger du Roy, Anthoine Senturion, frère dud. futur espoux, et de noble homme M° Michel Telier, sr de Marigny, recongnurent et confessèrent avoir faict, feirent et font ensemble de bonne foy les traicté, accordz de mariage, dons, douaires et conventions qui ensuivent, c'est asscavoir : lesd. Franco et sa femme avoir promis et promettent donner et bailler lad. Ysabelle Franco, leur fille, pour ce presente et de son consentement, aud. Senturion qui l'a promis et promect prendre à sa femme et espouse, et icelluy mariage solempniser en face de Saincte Eglise catholicque, apostolicque et romaine, dans le plus bref temps que commodement faire se pourra et qu'il sera advisé et delliberé entre eulx, leurs parens et amys, sy Dieu et Saincte Eglise s'y consentent et accordent, pour estre ungs et commungs en tous biens meubles, acquestz et conquestz immeubles, suivant la coustume de ceste ville, prevosté et viconté de Paris, et néantmoings ne seront tenuz des debtes l'un de l'aultre, faictes et créés auparavant la consommation de leur mariage, et sy aulcune chose sont, seront payées par celluy qui les aura faictes et créés. En faveur duquel mariage et pour à icelluy parvenir lesd. Franco et sa femme, de luy auctorisée, ont promis et promectent donner et bailler ausd. futurs espoux la somme de six cens escus sol, asscavoir, cinq cens cinquante escus sol dans la vueille de leurs espousailles, et cinquante escus sol d'huy en ung an prochain. Et, oultre ce, ont lesd. Franco et sa femme donné, cedé, transporté et dellaissé ausd. futurs espoux une maison manable, scize au village des Troues[2], concistant en quatre espace de logis, couvert de thuille et chaulme, court, jardin attenant, auquel y a quelques quantité d'arbres fruictiers, grange, estable, le lieu ainsy qu'il se poursuict et comporte, tenant d'une part lad. maison et jardin à Jehan Chériot, d'autre part à Sauve Gaultier, abboutissant d'un bout aud. Chériot, et d'aultre bout par devant en la rue en la censive, lad. maison et jardin et monseigneur le grand Prieur de France, chargé envers luy au fur de douze deniers parisis de cens pour arpent, avec la quantité de vingt deulx arpens de terres labourables et pretz, comme elles se poursuivent et comportent, assis aud. terroir des Troues, en la censive des seigneurs dont meuvent, et chargé envers eux au fur de douze deniers de cens pour arpent, et sur le total desd. héritages d'une poulle par chacun an; par lesd. Franco et sa femme acquis de Marye Emery, femme et procuratrice de Nicolas Prevost, par contract d'eschange de ce faict et passé par devant [Desmarquetz] et de Troyes, nottaires au Chastellet de Paris, le 18° novembre 1595, en contreschange des rentes déclairées aud. contract, lesquelles rentes auroient esté retrocedées aud. Franco par contract de ce faict et passé par devant Desmarquetz et De Troyes, nottaires, le 5° jour de novembre 1598, et de Sauve Gaultier, Roch Bercé et aultres, par contract de ce faict et passé par devant Desmarquetz et de

[1] Mauves, Orne, arrondissement et canton de Mortagne.
[2] Le village de Trou dont il sera question plus au long page 41.

Troyes, nottaires, le 30° janvier 1596. Laquelle maison et terres, appartenances et deppendances d'icelles lesd. parties ont estimées à la somme de cinq cens escus sol.

Et partant, led. Senturion futur espoux a doué et doue lad. future espouze de la somme de six cens escuz sol de douaire prefix pour une fois paier et sans retour, ou du douaire coustumier, au choix et option de lad. future espouze à l'un desd. douaires, soit prefix, soit coustumier, sy choisy est, avoir et prendre sy tost et incontinent que douaire aura lieu, et à ce faire y a obligé et hipothecqué une maison scize en la parroisse de Mauve, appellée le Petit Maretour, concistant en maison, fermes, grange, estable, terres labourables et prez avec toutes ses appartenances et deppendances, comme generallement sur tous et chacuns ses autres heritages et biens meubles et immeubles, presens et advenir, à fournir et faire valloir led. douaire. Le survivant desd. futurs espoux aura et prendra par preciput, assavoir led. futur espoux de ses habitz, armes et chevaulx, et lad. future espouze de ses habitz, bagues et joyaulx, reciproquement jusques à la somme de cinquante escus, ou lad. somme à leur choix et option............

Et a esté accordé entre lesd. parties que iceulx Franco et sa femme, mère de lad. future espouze, seront tenuz, dans deulx ans du jour des espouzailles, reprendre lad. maison et terres cy dessus declarées, en baillant ausd. futurs espoux lad. somme de cinq cens escus, et à faulte de quoy lesd. mariez la pourront vendre et disposer et en faire comme bon leur semblera, sans que puis après il leur en puisse estre rien imputé, nonobstant qu'il ne fut permis par la coustume du pays, à laquelle et en tant que besoing est, les partyes ont par previllege special et particullier desrogé et desrogent

Faict et passé en la maison desd. Franco et sa femme, size rue de Tour[n]on, es faulxbourgs de S^t Germain, parroisse S^t Sulpice, le dimenche 13° jour d'aoust, l'an 1600, environ les six à sept heures du soir. Et ont tous signé la minutte des presentes estant vers led. Herbin, l'un d'iceulx nottaires. Signé : Bobye et Herbin.

Au dessous est la quittance de la somme de 550 écus, reçue par Gervais Centurion et Isabelle Franco, sa femme, de Jérôme Franco et de sa femme, avec les titres de propriété de lad. maison donnée par ledit Jérôme Franco, du 17 août 1600.

Suit l'insinuation en date du 9 décembre 1600. — (Arch. nat., Y 139, fol. 314.)

81. — *Contrat de mariage de Jean de La Félonnière, sieur de Bolan, et de Catherine Franco, fille de* Jérôme Franco. — 7 juillet 1609.

Par devant Germain Desmarquetz et Germain Tronson, notaires et garde nottes du Roy nostre Sire en son Chastelet de Paris soubzsignez, furent presens et comparurent personnellement noble homme Hierosme Franco, bourgeois de ceste ville, et damoiselle Françoise Miraille, sa femme, qu'il auctorize en ceste partie, demeurant à S^t Germain-des-Prez, rue du Petit-Lyon, parroisse S^t Sulpice lez cestedicte ville, en leurs noms et comme stipulans en ceste partie pour damoiselle Catherine Franco, leur fille, à ce presente, et de son consentement, d'une part, et Jehan de La Fellonnière, escuier, sieur de Bolan, majeur de plus de vingt six ans, comme il a dict et affermé, demeurant à Fossoy, près de Chasteau-Thierry, estant de present en cestedicte ville de Paris, logé aud. S^t Germain, en lad. rue, enseigne de l'Image Nostre-Dame, filz de Nicolas de La Fellonnière, escuier, s^r de Bollan, et de deffuncte damoiselle Cecille de Gorgyas, jadis sa femme,

d'autre part, lesquelles parties, assistées et par l'advis et conseil de Paul de la Fellonnière, escuier, sr de Brezay et de Mezy, frère aisné dud. sr Jehan de La Fellonnière, tant en son nom que comme procureur dud. sr de Bolan, leur père, fondé de procuration passée par devant Jullien Parent et Mathieu Brehu, notaires royaulx à Chasteauthierry, le quatriesme juing dernier, specialle pour consentir et accorder le present contract et passer ce que ensuit, ainsy qu'il est apparu ausd. notaires soubscriptz, par icelle transcripte en fin des presentes, et annexées à la minutte d'icelles; Hierosme, Ysabel et Marye Franco, frères et sœurs de lad. damoiselle, Françoise, Jehan Baugyn, Paul Vincent, et de me Jacques de Villiers, praticien au Pallais, amys commungs desd. parties, et de leurs bons grez et libres volontés, recongnurent et confessèrent avoir faict et accordé entre elles de bonne foy les traicté, promesses et conventions de mariages qui ensuivent :

C'est asscavoir que lesd. sieurs Franco et sa femme ont promis et promettent bailler et donner lad. damoiselle Catherine Franco, leur fille, de sondict consentement, par nom et loy de mariage, aud. Jehan de La Fellonnière qui promet la prendre pour sa femme et espouze et led. mariage solempniser en face de Saincte Eglise, soubz la licence d'icelle, dans le plus bref temps que faire se pourra et qu'il sera advisé et deliberé entre eulx, leurs parens et amis, pour estre lesd. futurs conjoinctz ungs et commungs en meubles et conquestz immeubles, selon la disposition de la coustume des villes, prevosté et viconté de Paris, suivant laquelle seront leurs biens et droictz reiglez et gouvernés, ores qu'ilz feussent ailleurs scituez et trouvés, et néantmoings ne seront tenuz des debtes l'un de l'aultre, faictes et créés auparavant led. futur mariage, ains, sy aucunes y avoit, se paieront et acquicteront sur le bien de celluy ou celle dont elles proccederont, sans que le bien de l'aultre en puisse estre tenu ne responsable, nonobstant toutes coustumes à ce contraires, ausquelles pour ce regard lesd. parties desrogent et renoncent. En faveur duquel futur mariage led. sr de Mezy, oud. nom de procureur dud. sr son père et en vertu de sad. procuration, a promis et promet bailler et paier aud. sr futur espoux, dans le jour de sa benediction nuptialle, la somme de quinze cens livres tournois, et, à faulte de paiement de lad. somme, promet et s'oblige aud. nom d'en paier rente et intherest aud. futur espoux à la raison de l'ordonnance par chacun an, à pareil jour que led. mariage aura esté solempnisé, et oultre, de bailler et delaisser aud. sr futur espoux les biens à luy appartenant et escheuz comme heritier et par le decedz de lad. deffuncte damoiselle de Gorgias, sa mère, pour en jouir et disposer par led. sr futur espoux du jour de la consommation dud. futur mariage, à la charge que lesd. quinze cens livres tournoiz sortiront nature de propre aud. sr futur espoux et aux siens de son costé et ligne. Comme aussy, en la mesme faveur dud. futur mariage, lesd. sieur et damoiselle Franco promectent et s'obleigent l'un pour l'autre, et chacun d'eulx seul et pour le tout, sans division ne discution et fidejussion, à quoy ils renoncent, bailler et donner en advancement d'hoirye à lad. damoiselle future espouze, leur fille, et payer aud. sr futur espoux et à elle ou au porteur, dans le jour precedent leur dicte benediction nuptialle, la somme de deux mil quatre cens livres tournoiz, asscavoir: dix huict cens livres tournoiz en deniers comptans, et six cens livres tournoiz au sort principal et arreraiges qui resteront deubz aud. jour de cinquante livres tournoiz de rente en une partie assignée sur le Clergé

de France, qu'ils promecteront solidairement garantir, fournir et faire valloir, mesmes led. sieur Franco seul, les paier et continuer ung mois après chacun quartier escheu, sy faulte de paiement y a, par les recepveurs dud. clergé, lorsque les rentes de lad. nature se paieront à bureau ouvert. De laquelle somme de deux mil quatre cens livres tournoiz led. sieur futur espoux sera tenu employer les deux tiers en acquisitions de rentes ou heritages pour sortir nature de propre à lad. damoiselle future espouze et aux siens de son costé et ligne, et l'autre tiers entrera en leur dicte communaulté. Moiennant quoy, a led. sʳ futur espoux doué et doue lad. damoiselle future espouze de la somme de cent livres tournois de rente de douaire prefix ou de douaire coustumier suivant lad. coustume de Paris, à l'un desd. douaires avoir et prendre par elle, sy tost que douaire aura lieu et à son choix, sur tous les biens presens et advenir tant dud. sʳ de Bollan que dud. sʳ futur espoux, son filz, qui en sont et demeureront chargez, affectés, obligés et ypothecqués

Et a esté convenu que lesd. futurs espoux laisseront jouir le survivant desd. sieurs Franco et damoiselle Miraille, père et mère de lad. damoiselle future espouze, des meubles et conquestz du predeceddé, la vye durant dud. survivant, pourveu qu'il ne se remarie, sans luy en demander aucun compte ne partage, car ainsy le tout a esté par exprès accordé par et entre lesd. parties.

...Faict et passé en la maison desd. sieur et damoiselle Franco dessus declairée, l'an 1609, le mardy après midy, 7ᵉ jour de juillet. Lad. Miraille a escript son nom propre Françoise et a declairé ne sçavoir autrement signer, et tous les autres susnommez ont signé la minutte des presentes avecq lesd. notaires soubscriptz, demeurée aud. Desmarquetz, l'un d'iceulx.

Led. sʳ Jehan de La Fellonnière, sʳ de Bollan, et lad. damoiselle Catherine Franco, à present sa femme, de luy auctorisée en ceste partie, nommés au contract de leur mariage cy devant escript, confessent, en la presence dud. sʳ Paul de La Fellonnière, avoir receu dud. sʳ Hierosme Franco et de lad. Françoise Miraille, sa femme, par les mains dud. sʳ Franco, qu'il leur a payé, compté, nombré et actuellement delaissé, presens lesd. notaires soubscriptz, en pièces de seize solz, bonnes et ayans cours, lad. somme de dix huict cens livres tournois qui promise avoit esté ausd. sʳ de Bollan et sad. femme par lesd. sʳ Franco et damoiselle Miraille, père et mère de lad. damoiselle Catherine, en faveur de leurdit mariage, le jour d'hier solempnisé en face de Saincte Eglise, et aux charges, clauses et conditions portées par led. contract, dont ilz se contentent et les en quictent, sans prejudice ausd. sʳ et damoiselle de Bollan des cinquante livres tournois de rente y mentionnées.

Faict et passé à Sainct-Germain-des-Prez lez Paris, en lad. maison dud. sʳ Franco, l'an 1609, le mardy après midy, 14ᵉ jour de juillet. Et ont signé la minutte de la presente quictance avecq lesd. notaires soubzsignez estant au bas de celle dud. contract, cy dessus demeurée par devers led. Desmarquestz, l'un d'iceulx. Signé : Tronson, Desmarquestz.

Insinué au greffe du bailliage de Château-Thierry le 15 octobre 1609, et au Châtelet de Paris le 27 octobre 1609. — (Arch. nat., Y 149, fol. 19.)

82. — *Requête adressée au bailli de S. Germain des Prés par Françoise Miraille, veuve de* JÉRÔME FRANCO, *maître peintre, et Jean de La Felonnière, subrogé tuteur de ses enfants mineurs, pour la levée des scellés*

apposés après le décès de Jérôme Franco. —
15 juin 1610.

A Monsieur le bailly de S⁺ Germain-des-Prez.

Supplient humblement Françoise Miraille, veufve de feu Hierosme Franco, vivant maître peintre, demourant aud. S⁺ Germain-des-Prez, tutrice des enfans mineurs dud. deffunct et d'elle, et Jehan de La Felonnière, escuier, s⁺ de Bolan, tuteur subrogé desd. mineurs, comme pour le deub de la charge des suppliants esd. qualitez, il soit requis faire procéder à l'inventaire et description des biens meubles, papiers, tiltres et enseignemens, et autres choses demourées par le decedz dud. deffunct, ce qui ne peult estre fait que premièrement le séellé aposé de vostre ordonnance au logis où est decedé icelluy deffunct ne soit levé; ce consideré, mond s⁺, veu l'acte de création faicte par devant vous des personnes des suppliants, scavoir de lad. Miraille pour tutrice principalle et le suppliant pour tuteur subrogé desd. mineurs, le 22ᵉ may 1610, cy attaché, il vous plaise ordonner que led. séellé aposé au logis où est decedé led. deffunct Hierosme Franco sera levé et osté, pour, ce faict, estre procedé à la confection dud. inventaire desd. meubles et autres choses qui se trouveront soubz icelluy, et ce en la manière accoustumée, et vous ferez bien.

Soit le sellé levé et la description faite des biens meubles qui se trouveront soubz icelluy, appelez ceux qui sont à appeller, le 15ᵉ juing 1610. Signé : Baltasart.

83. — *Inventaire après le décès de* Jérôme Franco, *maître peintre*[1]. — 16 juillet 1610.

L'an 1610, le vendredy, 16ᵉ jour de juillet, à la requeste de Françoise Miraille, veufve de feu Hierosme Franco, vivant maître peintre, demeurant à S⁺ Germain-des-Prez, tant en son nom que comme mère et tutrice de Hierosme Franco, aagé de xxiii ans, Marie Franco, aagée de xvi ans, Jehan Franco, aagé de xiii ans, enfans mineurs d'ans dud. deffunct et d'elle, et en la présence et requeste de Jehan de La Felonnière, escuyer, sieur de Bolan, tuteur subrogé desd. mineurs, en son nom à cause de damoiselle Catherine Franco, sa femme, et damoiselle Elizabeth Franco, et à la conservation des droictz de qui il appartiendra, par nous Pierre Baltasar, advocat en la court de Parlement et bailly de S⁺ Germain-des-Prez, a esté fait inventaire des biens meubles, tableaux, lectres, tiltres et enseignemens, or, argent monnoyé et non monnoyé, demeurés après le decedz dud. deffunct Le Franc, trouvés en une maison scize aud. S⁺ Germain rue de . . . (*sic*) où est decedé led. deffunct, lesd. biens meubles monstrés, exibés et mis en evidence par lad. Miraille, après serment par elle fait de representer fidellement et entierement tous lesd. biens et tout ce qui est demeuré après le decedz dud. deffunct, sur les peines de l'ordonnance qui luy a esté faict entendre par escript, comme aussy avons fait faire le serment à lad. Elizabet et Marie Franco, filles dud. deffunct, de representer tous les biens meubles et immeubles, lesquels meubles ont esté prisés par . . . Vignon, sergent priseur vendeur de biens aud. S⁺ Germain, après serment par luy faict de priser lesd. meubles à leur juste valleur eu esgard au cours du temps présent, et pour le regard des peintures ont esté prisées par Jehan Bourgin, maistre peintre aud. S⁺ Germain, aussy après serment par luy fait de priser lesd. peintures et tableaux à leur juste valleur, et

[1] On connaît peu d'inventaires d'artistes remontant à une date aussi ancienne; c'est ce qui nous a engagé à reproduire celui-ci intégralement.

avons le tout fait mettre et rediger par escript par Charles Prestre, greffier aud. bailliage, ou son commis, en la forme et manière qui ensuit :

Et premièrement, en la cuisine, a esté trouvé une paire de chenetz de fer, garnis chacun de deux pommes de cuivre, chacun une cremaillère, prisés ensemble xxiv˟

Item, deux bassinoires et une boulloire de cuivre, prisés ensemble...... xxv˟

Item, une fontaine de cuivre, telle quelle, prisée.............. iiil x˟

Item, six chandelliers de cuivre, telz quels, prisés................ xxxv˟

Item, deux broches et une lèchefritte, prisés xv˟

Item, ung porte plat et deux chauderons de cuivre moyens, prisés....... xxx˟

Item, trois potz de fer garnis de leurs couvercles de cuivre, avec trois cuilliers, deux de cuivre et une de fer, prisé. xxv˟

Item, trois chaudières de cuivre, telz quelz, prisés xxxv˟

Item, ung plat, bassin à laver, prisé................................. x˟

Item, en vaisselle d'estain, potz, platz, escuelles, assiettes et autre vaisselle, la quantité de trente cinq livres, prisée la livre 9 sols, vallant ensemble.... xil 5˟

Item, une table de cuisine avec deux petites selles de bois, une huche, ung ban à dossier, une chaize à bas dossier et ung crochet de fer, prisé............ xiil

Item, ung tableau peint en bois, sans chassis, où est depeint *une Nimphe et ung Satire*, cotté numero I, prisé..... iiiil x˟

Item, a esté trouvé en la salle deux chenets de cuivre à colonnes, prisés.. viiil

Item, une cuvette de cuivre jaulne, garnie de son pied, prisée.......... viiil

Item, une table de bois de noyer, assize sur son pied, tirante des deux boutz, de quatre piedz ou environ de longueur, prisée.................... iiiil

Item, deux formes de bois de noyer, de cinq piedz de long ou environ, prisé. xl˟

Item, cinq chaises de bois de noyer garnies de cuir noir, prisées..... vil

Item, une petite chaise d'enfant, de bois de noyer, prisée............. xx˟

Item, deux escabelles, telles quelles, prisées..................... xx˟

Item, ung buffet de bois de noyer à colonnes, garny de ung tirouer, avec ung pied de buffet, prisé............. xvl

Item, ung lict vert, tel quel, prisé................................. x˟

Item, ung chandelier de cuivre à quatre branches, pandu au plancher, prisé. l˟

Item, une tanture de tapisserie contenant cinq pièces de thoille jaulne imprimée, prisée.................... xl

Item, ung tableau de paisaige en bois, garny de son chassis doré, de trois piedz de longueur, que lad. damoiselle Ysabel Franco a dict appartenir à ung nommé Cornille, peintre flament, numéro ii, prisé.. xl

Item, ung autre tableau, sans chassis, où est depeint *ung Crist et ung St Jehan*, n° iii, prisé................. viiil

Item, ung autre tableau, garny de son chassis doré, où est depeint *Nicollas Franco*, n° iv, prisé................. xx˟

Item, ung autre tableau, où est depeint *la Vision St Anthoine*, garny de son chassis, de quatre piedz de long ou environ, n° v, prisé...................... xx˟

Item, ung grand tableau en bois, de quatre piedz de hault et trois piedz de large, garny de sa bordure dorée, où est peint ung *Crucifiement*, destiné par led. deffunct à l'église de St Sulpice, sa paroisse, ainsy que lad. damoiselle Elizabet a déclaré, n° vi, prisé..................... xxxl

Item, ung autre tableau, sans chassis,

où est depeint une *Bourgeoise*, n° VII, prisé.................... v^l

Item, ung petit *Crucifiement* en bois, sans bordure, n° VIII, prisé...... III^l

Item, en une gallerie au dessus de l'establiz a ésté trouvé une table de bois de noyer sur son pied, prisée.......... xxx^s

Item, une grande chaise à dossier qui se ferme, prisée............. xx^s

Item, ung lict fasson imperialle, de bois de noyer, garny de paillasse, matellas, traversin et couverture de laine telle quelle, avec le ciel de drap noir en broderie, prisé.................... VI^l

Item, ung grand coffre de bahut, fermant à deux serrures, de quatre pieds de long ou environ, prisé................ LX^s

Item, tableau de six piedz de hault, où est depeint le S^r *de Montpensier père*, sans bordure, n° IX, prisé............ IV^l X^s

Item, ung autre tableau sans bordure, de mesme haulteur, où est depeint un *Damoisel françoys*, n° X, prisé...... IV^l X^s

Item, ung grand tableau en thoille, sans bordure, d'environ cinq piedz en quarré, où est depeind les *deux nourrices du Jugement de Salomon*, n° XI, prisé.......... xxx^l

Item, ung autre grand tableau en toille, sans bordure, de mesme grandeur, où est depeint le *Jugement de Paris*, n° XII, prisé.................. xx^l

Item, ung autre tableau en thoille, de six piedz de haulteur, garny de son chassis doré, où est depeint une *Cléopâtre* nue, n° XIII, prisé............... XII^l

Item, ung autre tableau en thoille, de cinq piedz en quarré, garny de sa bordure, où est peint ung *Tarquin et Lucresse*, n° XIIII, prisé.................. XVIII^l

Item, ung autre tableau en thoille, garny de sa bordure, de la mesme grandeur, où est depeint une *Vierge avec les Anges*, n° XV, prisé................... XVIII^l

Item, ung autre tableau en thoille, garny de son chassis, où est depeint une *femme nue*, n° XVI, prisé............ VI^l

Item, vingt quatre tableaux de diverses grandeurs, trouvez en lad. salle, que lad. damoiselle Le Franc a declaré appartenir à *Jaspar Vouet* (ou Gouet), marchant flament, qu'il a laissez en garde aud. deffunct Le Franc, n° XVII.......... (non prisés).

Item, en la première chambre qui respond sur la cour a esté trouvé deux petits chenetz de fer garnis de pommes de cuivre, avec une cremaillère, prisés..... xxx^s

Item, une table de bois de noyer assise sur son pied, avec deux petitz marche piedz, tirante par les deux boutz, prisée.. c^s

Item, ung guichet de bois de noyer fassonné, avec deux guichetz et tirouers, prisé................... IIII^l

Item, ung lict de bois de noyer à hault pilliers tournés, garny de sa paillasse, mathelas, lict de coutil commun, avec son traversin, avec une couverture de laine rouge, telle quelle, et garny de son tour de lict de serge de Beauvais bleu, avec une mollette et passement de fillozel, prisé.... xxv^l

Item, une grande chaise à hault dossier fermant avec trois scabelles, ung placet et une autre petite chaise, prisés tels quels................. xxv^s

Item, quatre chaises quacquetières, garnies de serge et myolin⁽¹⁾, prisés ensemble............... IIII^l

Item, ung cabinet d'Allemaigne couvert de cuir, garny de deux piedz à bahut, prisé................... x^l

Item, ung petit cabinet à deux guichets, de bois doré, prisé........... XL^s

Item, une tanture de tapisserie, fasson

⁽¹⁾ Ce terme qui ne se trouve dans aucun lexique semble bien dénaturé par le scribe.

de Beauvais, contenant six pièces, prisée........................ xl

Item, ung grand tableau en thoille, de six pieds de long, garny de son chassis doré, où est peint une *Annontiation*, n° xviii, prisé...................... xvl

Item, ung tableau en bois, garny de son couvercle et bordure, où est depeint une *Vierge Marie*, n° xix, prisé...... xvl

Item, sept portraictz en bois et thoille, garnis de leurs chassis dorés, où sont depeints led. deffunct, sa femme et ses enfens, n° xx, prisés.................. xxil

Item, vingt et ung petits pourtraictz differentz, tant en thoille que bois, sans bordures, n° xxi, prisés....... xl

Item, en la chambre sur la rue a esté trouvé deux chenetz avec leurs pommes de cuivre, deux chevrettes, une pesle à feu, pinsettes, prisés............. xls

Item, une petite table de bois de chesne sur son chassis, avec ung tapis, prisé...................... xxs

Item, ung buffet à deux guichetz, fermant à clef, à deux tirouers de bois de noyer, avec ung tapis à gros point rouge et noir..................... viil

Item, une grande paire d'ormoires de bois de chesne à mettre habitz, de six pieds de hault, fermant à quatre guichets..................... xiil

Item, une chaise à hault dossier à l'anticque, fermant par bas, prisé avec trois scabelles.................. xxxs

Item, trois coffres de bahut fermant à clef, garnis de leurs pieds, prisé.. viiil

Item, une espinette et ung manicordion, telz quelz, prisés............... viiil

Item, ung petit cabinet d'Allemaigne en marqueterie, fermant à clef, d'ung pied et demy de long............... iiiil

Item, ung lict de bois de noyer à hault pilliers tournez, garny de sa paillasse, lict et deux traversins de coustil commung, une couverture de Castelongne verte, ung ciel de satin de burg (*sic*) blanc en broderie, trois rideaux de camelot rouge, prisé.. xxxl

Item, une petite couchette de bois de noyer à bas pilliers tournés, garnie de paillasse, lict, traversin à coutil commung, couverture de Castelongne rouge, ung pavillon de serge verte, prisé.......... xxl

Item, ung chandelier de cuivre à douze branches, prisé............... cs

Item, ung tableau garny de sa bordure, où est depeint ung *Crucifiement*, n° xxii, prisé..................... vil

Item, ung autre tableau en bois, de quatre piedz de long, garny de sa bordure, où est peint *l'histoire de l'Enfant prodigue*, n° xxiii, prisé.............. xiil

Item, huict pourtraictz differents en thoille, de diverses grandeurs, n° xxiv, prisé. xll

Item, quatre pièces de tapisserie de thoille jaulne imprimée, prisé.... iiiil

Item, dans une petite garde robbe a esté trouvé ung coffre de bois de chesne, fermant à clef, et ung autre coffre de bahu, prisé..................... iiiil

En la seconde chambre sur la cour a esté trouvé une table en bois de noyer, assize sur son treteau, prisée........'.... ls

Item, ung coffre de bahut fermant à deux serrures, prisé............ xxxs

Item, une chaise à dossier de bois de chesne, une autre chaise de bois de noyer et ung tabouret de bois de noyer, prisé..................... xxvs

Item, ung tableau *päisage*, en bois, garny de sa bordure, de trois piedz et demy de long, n° xxv, prisé........... xvl

Item, ung autre tableau en bois, sans bordure, où est peint une *Vierge avec Jesus Crist en son enfence*, n° xxvi, prisé..... vil

Item, ung *St Sebastien*, en thoille, sans bordure, n° xxvii, prisé........ vil

Item, ung autre tableau sans bordure, de deux pieds et demy de long, où est depeint *Mars et Venus*, n° XXVIII, prisé.... IX^l

Item, ung grand tableau, de six piedz de haulteur, garny de sa bordure, où est depeint une *Psiché*, n° XXIX, prisé........ XX^l

Item, ung autre tableau en thoille, sans bordure, où est depeint ung *Crist et la Vierge*, n° XXX, prisé............... IX^l

Item, ung autre thoille où est peint *la Paix et la Justice*, n° XXXI, prisée.. IX^l

Item, ung autre tableau en thoille, de deux piedz, où est *la Vierge, S^t Jehan avec Nostre Seigneur*, n° XXXII, prisé... VI^l

Item, ung tableau en bois où est peint ung *Josef*, n° XXXIII, prisé......... IX^l

Item, ung autre tableau en thoille, sans bordure, où est depeint *Josef, la Vierge, avec Nostre Seigneur*, n° XXXIV, prisés.. IX^l

Item, deux *Magdeleines* en thoille, l'une desquelles est garnie de son chassis, n° XXXV, prisée.............. XII^l

Item, ung *Dieu de pitié et une Vierge*, en bois, garni de leur bordure, n° XXXVI, prisé................... XXXVI^l

Item, ung *pourtraict d'ung nommé Marcel*, orfebvre sur le pont, garny de sa bordure dorée, n° XXXVII.............. IV^l

Item, une thoille où est peinte *la Nativité Nostre Seigneur*, de cinq piedz de long, n° XXXVIII, prisé.............. XII^l

Item, une autre thoille où est depeint une *Vierge avec Nostre Seigneur*, n° XXXIX, prisé................... XII^l

Item, une autre thoille où est depeint *Sainte Elizabeth*, n° XL, prisé...... X^l

Item, deux *Magdeleines*, en thoille, n° XLI, prisé.................... X^l

Item, ung tableau rond, où est depeint une *Vierge et S^{te} Elizabeth*, n° XLII, prisé XVI^l

Item, ung tableau en thoille, de deux pieds de hault, où est peint *Nostre Seigneur au Jardin d'olives*, n° XLIII, prisé..... IX^l

Item, ung tableau où est depeint une *Magdelaine*, sur thoille, n° XLIIII, prisé VI^l

Item, ung autre thoille où est depeinct ung *Dieu de pityé*, n° XLV, prisé..... VI^l

Item, une autre thoille où est depeinct ung *saint François*, n° XLVI, prisé. VI^l

Item, ung autre thoille où est deppeinct une *Vierge*, n° XLVII, prisé....... VI^l

Item, ung *Portraict d'un gentilhomme*, faict exprès par le deffunct, n° XLVIII, prisé. IV^l

Item, ung petit tableau painct sur bois, où est depeinct *ung petit Crucifimant*, garny de sa bordeure de bois de noier, n° XLIX, prisé..................... L^l

Item, ung autre petit tableau où est deppeinct *ung homme qui fluste*, n° L, prisé.................... VI^l

Item, dix sept cartons de *Andre del Sert* que de *Titien*, n° LI, prisé...... C^l

Item, dix huict tableaux painctz sur bois, de différentes grandeurs, n° LII, prisé. C^l

Item, neuf petitz tableaux de différentes grandeurs, painctz sur bois, n° LIII, prisé...................... XXVII^l

Item, unze tableaux differents, painctz sur thoille et carte, telz quelz, n° LIV, prisé...................... XXXIII^l

Item, à costé de la susd. chambre estant sur la rue a esté trouvé vingt deux tableaux de différentes grandeurs, sans bordures, en petit fondz de bois et thoille, n° LV, prisé...................... C^l

Item, six testes paintes sur toille et bois, n° LVI, prisé................ VI^l

Dans une petite chambre sur le derrière a esté trouvé ung tableau en thoille où est peint une *Danaë*, n° LVII, prisé... XVIII^l

Item, ung autre tableau sur bois où est peinct une *Danaée*, n° LVIII, prisé.. XVIII^l

Item, ung autre tableau sur thoille où est peinct une *Nostre Dame de pityé*, n° LIX, prisé................... XXV^l

Item, ung tableau paint sur toille où est

une *Magdelaine* de toutte sa grandeur, n° LX, prisé........................ XVIIIl

Item, ung tableau sur thoille, garny de son chassis, où est depeint ung *Tarquin et Lucresse*, n° LXI, prisé......... XIIl

Item, ung autre tableau sur bois où est peinct une *Nostre Dame*, n° LXII, prisé........................ VIIl

Item, une toille où est peinct *Jesus. Crist portant sa croix, accompagné de deux Vierges*, n° LXIII, prisé............... XVl

Item, ung tableau en thoille, garny de sa bordeure, où est deppeinct *la Vierge Mère avec son enffant*, n° LXIV, prisé. XXIVl

Item, ung tableau sur thoille, garny de sa bordeure, où est ung *Persiq* (sic), n° LXV, prisé........................ XVl

Item, ung tableau sur thoille, garny de sa bordeure, de trois piedz de large ou environ, où est le *Ravissement de Proserpine*, n° LXVI, prisé............... XVIIIl

Item, ung tableau sur thoille, garny de sa bordeure, où est deppeinct ung *Jesus et ung saint Jehan*, n° LXVII, prisé....... IXl

Item, ung tableau sur bois où est deppeinct *Erasme*, garny de sa bordeure, n° LXVIII, prisé............... XIIl

Item, ung tableau sur bois et sans bordeure, où est painct ung *Tarqin*, n° LXIX, prisé.................... IX$^{l°}$

Item, ung tableau sur thoille avec sa bordeure, où est deppainct ung *petit Jesus couché*, n° LXX, prisé.......... VIl

Item, ung tableau en rond, sur thoille, où est peinct la *Vierge et sainte Elizabet*, de Andre del Sar, original, n° LXXI, prisé........................ XLVl

Item, deux toilles où est peinct [*Tarquin*] *et Lucressia*, dame romaine, n° LXXII, prisé........................ XIIl

Item, une toille où est peinct ung *Josef et la Vierge*, original de Rafel, n° LXXIII, prisé........................ XIIl

Item, une toille où est peinct St *Jehan et Ste Elizabet*, original du même, n° LXXIV, prisé........................ XIIl

Item, une toille painte blanche et noire, où est peinct une *Charité*, original du deffunct, n° LXXV, prisé........ XVl

Item, cinq tableaux garnys de leurs bordeures, tant sur toille que bois, petitz, n° LXXVI, prisé................ XXXVIl

Item, ung tableau painct sur bois, où est deppeinct *une Nimphe et ung Satire*, n° LXXVII, prisé.................... VIl

Item, cinq testes sur toilles, l'une desquelles est sur bois, n° LXXVIII, prisé. IXl

Item, deux testes painctes sur bois, n° LXXIX, prisé............... IXl

Item, ung tableau où est deppeinct une *femme nue*, sur bois, n° LXXX, prisé. IXl

Item, douze petitz tableaux sur toille que sur bois, n° LXXXI, prisé........ XXVl

Item, ung tableau sur cuivre, où est painct *la Bataille de Senac*, sans bordeure, n° LXXXII, prisé............... XXXl

Item, ung miroir à cabinet doré, n° LXXXIII, prisé............... IIIIl

Item, ung tableau garny de sa bordeure où est depeinct la *boutique d'un barbier accompagné du capitaine Grand force*, n° LXXXIV, prisé........................ VIl

Dans le grénier a esté trouvé une couche de bois de noier, façonnée à hault pilliers tournés, prisée................ VIl

Item, une autre couche à hault pilliers tournez, toutte unie, prisée...... cs

Item, ensuivent les habitz :

Et premièrement, ung manteau de drap gris brun, prisé................ Vl

Item, ung manteau serge de Florance, bordé d'ung gallon, garny d'ung collet de taffetas, prisé................ VIIIl

Item, deux manteaux de camelot, l'ung desquels est de peu de valleur, prisé........................ IXl

Item, pourpoint et hault de chausse de velours figuré, tel quel, prisé..... III^l

Item, ung autre habit, chausse et pourpoint de satin, prisé.............. V^l

Item, ung collet de maroquin, prisé........................... X^s

Item, une couverture d'habit de fustaine noire, prisée................ III^l

Item, une juppe de camelot, telle quelle, prisée.................... XX^s

Item, ung habit de chamois, tel quel, prisé...................... L^s

Item, trois bas d'estame, telz quelz, prisés..................... XX^s

Item, un bas de serge gris brun, prisé......................... X^s

Item, ung bas blanc de laine, prisé. XII^s

Item, une pièce de camelot viollet, contenant dix à onze aulnes, prisée... XIII^l

Item, une robe de chambre de serge bleu, doublée de frizé de mesme couleur, prisé......................... C^s

Item ung manteau noir à usaige de femme, de cafars[1], prisé...... VIII^l

Item, ung autre manteau de serge rayée, à usaige de femme, prisé....... VI^l

Item, une robbe de camelot de Turquie, prisée.................... IIII^l

Item, ung cotillon camelot noir, tel quel........................ L^s

Item, une robbe de moncayart[2] à fleur, prisé....................... VI^l

Item, deux cotillons de taffetas changeant, tel quel............... VIII^l

Item, ung cotillon camelot viollet roze seiche, garny de passement, prisé.. C^s

Item, une autre robbe de moncayart, tel quel, prisée................ XX^s

Item, deux cappes, l'une taffetas, l'autre moncayart, prisé.............. XX^s

Item, deux juppes de taffetas blanc à usaige de femme, prisé........ XXX^s

Item, ung tapis de haulte lisse, fait en païsage, où est dépeint l'*Histoire d'Europe*; prisé................. L^l

Item, ung autre tapis de table au gros point, à bastons rompus, de deux aulnes et demy de long, prisé....... XV^l

Item, ung autre tapis de table à roze, fait au gros point, de deux aulnes et demy, prisé.................... IX^l

Item, la couverture et ung placet fait à gros point, prisé............. C^s

Item, la couverture de quatre chaises à dossier, fasson de Turquie, à moytié faite, prisée................. IIII^l

Item, unze montans de une aulne et demy de long, faitz au point, non achevés, prisés................... LX^s

Item, une pante de lict, ung dossier, deux garnitures de quenouilles, le tout au petit point, rehaussé de soye, prisé..................... LX^l

Ensuict le linge :

Premièrement une garniture de lict de rezeuil[3], recouvert avec trois courtines, et la bonne grace, trois pantes, ung dossier, trois courtines, une bonne grace, ung soubassement de mesme, taye d'oreillier, prisé...................... XVIII^l

Item, une autre garniture de lict de rezeuil, recouvert avec les rideaux tout unis, prisé....................... XV^l

Item, six draps de lin plus que demy usés, prisés................. XII^l

Item, une douzaine et demye de draps de chanvre, partie neufz, partie demy usés, prisés................... XXXVI^l

Item, huict nappes ouvrées, de deux aulnes et demye de long, prisées.. XII^l

[1] Étoffe de soie d'abord, puis mélangée de fil et de soie, qui se fabriquait surtout en Flandre.
[2] Étoffe de laine, espèce de serge fine employée, tantôt aux vêtements, tantôt à la garniture des meubles.
[3] D'après le *Dictionnaire de Trévoux*, le rezeuil était composé de fils de soie, d'or ou d'argent formant des mailles à jour.

Item, trois grandes nappes, de quatre aulnes pièce, de lin, ouvrées, prisé. . . . viii.^l

Item, une douzaine et neuf de serviettes de lin ouvrées, prisé x^l

Item, une serviette de collation ouvrée, prisée xxvi^s

Item, une douzaine de serviettes de lin ouvrées, prisées c^s

Item, trois serviettes de buffectz damassées, de une aulne et demy de longueur, prisé ix^l

Item, trois autres serviettes de buffect, commun, prisé iv^l

Item, trois tavayolles et six tayes d'oreillers, de rezeuil recouvert et de toille couppée, prisé ensemble xii^l

Item, une douzaine de serviettes neufves, de toille de chanvre, prisé iv^l

Item, deux douzaines de vieilles serviettes, de thoille de chanvre, prisé iv^l

Item, six chemises à usaige d'homme, de thoille de lin, demy usées, prisé . . . vi^l

Item, six autres chemises de thoille de chanvre, à usaige de femme, prisé. c^s

Ensuict la vaiselle d'argent, bagues et joyaulx, prisée par Noel Le Seigneur, maître orfebvre aud. S^t. Germain, après serment par luy faict :

Premièrement, une couppe d'argent vermeil dorée, pesante sept onces, trois gros, prisé le marc xxii^l, cy xix^l x^s

Item, une couppe de nacque de perle garnie d'argent, prisée xii^l

Item, quatre cuilliers d'argent emmanché de corail, prisé xviii^l

Item, une gondolle d'argent, pesant demy marc, à xxi^l le marc, cy x^l x^s

Item, quatorze cuilliers d'argent, pesant ung marc six onces et demy, à xxi^l le marc, cy xxxvi^l vi^s

Item, trante boutons d'or pesant trois onces six gros, à xxx^l l'once iiii^xx x^s

Item, une chesne de perles à quatre rengs, contenant cinq cens [perles], prisé la pièce iii^s lxxv^l

Item, une chesne d'or quarrée, où pend une croix aussy d'or avec une perle au bout, pesant deux onzes, à xxx^l l'once, cy . . lx^l

Item, une autre chesne d'or rochée (?) pesant trois onces ung gros, à xxx^l l'once, cy . iiii^xx xii^l

Item, ung chappelet de getz, jerbe d'or, avec des grains et marque d'or, au bout duquel est une croix d'or, avec une perle, prisé l^l

Item, ung autre petit chappelet de grains d'or et d'ebeine, au bout duquel est une petite bague cornalline, prisé . . . vi^l

Item, une paire de braceletz d'agat, garnis d'or et de perles, prisé l^l

Item, une pièce d'une agathe garnie d'or et de quatre perles, prisé ix^l

Item, une eguille d'or servant à femme pesant prisée x^l x^s

Item, une monstre d'orloge, fasson de Blois, prisé xv^l

Item, une anneau de turquoise fait en cœur, prisé xxx^l

Item, ung autre petit anneau de turquoise, prisé iii^l

Item, ung anneau d'emeraulde ronde taillée à facette, prisé xv^l

Item, ung anneau de safix viollet, prisé . vi^l

Item, ung petit diament en anneau, prisé . xii^l

Item, ung petit anneau de deux rubitz et ung safix ix^l

Item, ung anneau d'or où est ung petit Crucifiment

Item, une douzaine et demy de boutons d'argent, prisé l^s

. . . . Signé : Le Seigneur.

Et, quand à l'argent monnoyé, ont lesd. Miraille et Ysabel et Marie Le Franc déclaré n'avoir que deux ou trois escus et que ce

qu'il y avoit après le deceds du deffunct a esté employé tant pour les obsecques et funerailles, pour le payement tant du medecin que appoticquaire, et provision qu'elle a faicte; et par led. sr de La Felonnière, gendre, pour et au nom de damoiselle Catherine Franco, sa femme, a esté soustenu au contraire et dict. que, incontinant après le deceds dud. deffunct, leur père, Ysabel le Franc, sa sœur, luy auroict dict que on avoit transporté ung petit coffret fermant à clef en la maison du sr Atilio Gueriny, dans lequel, ainsy qu'elle disoit, il y avoit huict cens escus d'argent monnoyé, ce que lad. Ysabel luy a desnié, dont avons donné acte aux parties pour leur servir en temps et lieu, ainsy qu'elles verront bon estre.

Du lundy, 19 juillet :

En continuant led. inventaire lad. Miraille et Ysabel Franco nous ont déclaré que en une maison et ferme scize au village des Trous[1], proche Chevreuse, appartenant aud. deffunct, y avoir trois vaches et ung cheval, prisé et estimé XLVl

Item, en la chambre y a ung bois de lict tel quel, prisé XLl

Item, une table, telle quelle, prisée . XXs

Item, ung grand coffre de bois, prisé . XXs

Ensuivent les tiltres, papiers et enseignemens :

Premièrement, ung contract de mariage passé entre led. deffunct et Francoise Miraille par devant Charpentier et Layard, notaires au Chastellet de Paris, le 9 febvrier 1578[2], signé : Ita est, Quiquebœuf.

Au bout duquel contract est une quictance, passée par devant les mesmes notaires, le 29 juing ensuivant, par laquelle led. deffunct Franco confesse avoir receu de Dominicque Miraille et Ysabeau Le Clerc, sa femme, la somme de mil livres à luy promise par led. contract, cy cotté . . . Ung

Et premièrement, ung contract de partaige passé par devant en date du , par lequel appert la moytié d'une maison scize aux faulxbourgs St Germain, rue du Petit-Lyon[3], où estoit demeurant led. deffunct, ensemble la moictié d'une maison et ferme scize au villaige des Trouz, près Chevreuse, appartient à Françoise Miraille, veufve dud. deffunct Franco, de son propre, comme heritière de deffuncte Ysabeau Le Clerc, sa mère, lequel contract de partaige elle a déclaré estre produict en ung procès pendant en la Court contre Magdelon Miraille, son frère, tenu pour inventorié Ung bis.

Item, ung decret du Chastellet de Paris, du . . . jour de juillet 1603, par lequel appert led. deffunct Franco avoir acquis l'autre moytié, tant de lad. maison scize rue du Petit-Lyon, que de lad. ferme et heritaiges de Trous, cy dessus mentionné, qu'elle a pareillement déclaré estre produict aud. procès contre led. Miraille, cy tenu pour cotté Deux

Item, ung contract passé (par-devant) Desmarquetz et De Troyes, notaires au Chastellet de Paris, le 20e juing 1605, par lequel appert led. deffunct avoir acquis de Pierre Guignet, laboureur, demeurant aux Moslières, près Chevreuse, soy faisant et portant fort de sa femme, trois espaces de grange scize au village des Trous, avec une planche de terre, moyennant la somme de six vingtz livres, selon qu'il est plus au long contenu et declaré aud. contract, lequel a esté ensaisiné le 19 juing 1607

[1] Le village de Trou entre Montigny-le-Bretonneux et Guyancourt, département de Seine-et-Oise.
[2] Voir ci-dessus la pièce portant le n° 78.
[3] La rue du Petit-Lion allait de la rue de Tournon à la rue de Condé.

par la veufve du receveur de M. le Grand Prieur, avec lequel contract est la ratiffication, faicte par Jehanne Labbé, femme dud. Guignet, dud. contract de vendition, le 8 mars 1607, par devant Guillaume Monet, tabellion juré aud. bailliage, inventorié Trois

Item, ung contract passé par devant Desmarquetz et De Troyes, notaires, le 9 janvier 1600, par lequel Jehan Guignet, laboureur, demeurant aux Trous, soy faisant et portant fort de Simonne Langlois, sa femme, vend aud. deffunct Franco deux arpens moings six perches et demye de pré, moyennant la somme de trente-six escus sol, ainsy qu'il est plus à plain contenu et déclaré aud. contract, au bas duquel est la ratiffication faicte dud. contract par lad. Langlois par devant lesd. notaires, le 10 febvrier ensuivant, avec l'ensaisinement dud. contrat, fait le 2 juing 1600, par lad. - moiselle de Montalé, signé d'eux, inventorié. Quatre

Item, ung autre contract passé par devant lesd. Desmarquetz et De Troyes, notaires aud. Chastellet, le 23 octobre 1595, par lequel Jehan Jacquier et Marie de la Suze, sa femme, laboureur, demeurant à Gif, vend aud. deffunct Le Franc trois arpens de terre en une pièce, avec neuf arbres fruictiers estans dans lesd. trois arpens, moyennant quarante escuz, ainsy qu'il est plus au long contenu et déclaré aud. contract, au bas duquel contrat est l'ensaisinement faict d'iceluy par le receveur du Boullay, le 4 may 1599, inventorié. Cinq

Item, lad. Miraille nous a declaré avoir esté cy devant mis par led. deffunct entre les mains du receveur du Boullay quatre contractz d'acquisitions pour ensaisiner, sçavoir : l'ung, d'ung arpent et demy de terre, acquis de Jehan Jacquier ; le second, d'ung arpent de terre, acquis de Sauve Gautier ; le troisième, de trois quartiers de terre, acquis de Jehan Yvert, et le quatrième, d'ung tiers d'arpent de pré, acquis de Jehan Belanger, ainsy que plus au long il est contenu et déclaré par lesd. contracts tenus pour cotté par Six, Sept, Huict et Neuf

Item, ung contract passé par devant Brigrand et Foucart, notaires au Chastellet de Paris, le 16 may 1572, par lequel appert Messieurs les prevostz des marchandz et eschevins de lad. ville de Paris avoir vendu et constitué aud. deffunct Jherosme Franco cent livres de rente à prendre sur les plus valleurs des aydes et gabelles, led. contract cy inventorié............ Dix

Item, ung autre contract d'acquisition, passé par devant Denetz et Le Camus, notaires au Chastelet, le premier septembre 1570, par lequel appert led. sr prevost des marchands avoir vendu aud. deffunct Franco cinquante livres de rente à prendre sur le Clergé de France, laquelle rente de cinquante livres lad. Miraille a déclaré avoir esté donnée par iceluy deffunct et par elle à Jehan de la Fellonnière, sr de Bolan, son gendre, en faveur du mariage d'entre luy et Catherine Franco[1], sa femme, à la guarantye de laquelle rente led. deffunct et elle sont obligez, cy inventorié Unze

Item, ung contract passé par devant Lenain et De Troyes, notaires au Chastellet de Paris, le 19e janvier 1600, par lequel Nicollas Marche, tant en son nom que comme soy faisant et portant fort de Pierre, Simon, Charlotte et Marie Marche, ses frères et sœurs, heritiers de Pierre Marche et Marguerite Thumby, leurs père et mère, recognoissent debvoir et promettent payer et continuer aud. deffunct Franco cinquante

[1] Voir ci-dessus la pièce portant le n° 81.

livres de rente, comme ayant les droicts ceddés de m° Nicollas Mustel, avec lequel contract est un autre tiltre nouvel, passé par led. deffunct Pierre Marche le 10 apvril 1584, et le contract de constitution passé par devant Henry et Brigrand, notaires aud. Chastellet, le 20 janvier 1595, desd. cinquante livres de rente à Claude Vincent et Nicollas Mustel par Guillaume Postel, Pierre Marche et Philippe Rousseau, ainsy qu'il est plus au long contenu et declaré aud. contract, lequel est cotté pour tout... Douze

Item, ung autre contract passé par devant Desmarquetz et De Troyes, le 19 janvier 1600, par lequel appert Nicollas Marche, marchant, demeurant à Trappes, soy faisant et portant fort de Pierre, Simon, Charlotte et Marie Marche, ses frères et sœurs, avoir constitué aud. deffunct trante et une livres huit solz tournois de rente sur .ous et chacuns leurs biens, ainsy qu'il est plus au long contenu et declaré aud. contract, avec lequel est la ratification faicte dud. contract par Simon Marche par devant Guillard et Le Gay, notaires aud. Chastellet, le 19° novembre 1608, led. contract inventorié pour tout......... Treize

Item, ung autre contract passé par devant Desmarquetz et De Troyes, notaires aud. Chastelet, le 5 apvril 1596, par lequel appert Loys Fremy, m° brodeur à Paris, Gillette Esmery, sa femme, et Marie Danby, sa sœur, veufve de Nicollas Prevost, avoir vendu aud. deffunct douze livres dix solz de rente, ainsy qu'il est plus au long contenu et declaré aud. contract, inventorié.................. Quatorze

Item, une copie collationnée par devant Heron et De Troyes, notaires au Chastelet de Paris, d'ung decret faict aud. Chastelet le 5 décembre 1601, par lequel appert Magdeleine Mauclere estre demeurée adjudicataire d'une maison scize rue et près

S¹ Père, à la charge de payer par chacun an aud. deffunct la somme de soixante livres de rente à bail, d'héritaige, rachetable au denier douze, ainsy qu'il est plus à plain contenu aud. décret, inventorié.. Quinze

Item, une sentence donnée par messieurs du Tresor à Paris le dernier juillet 1604, signée Dallory, par lequel appert led. deffunct avoir esté colloqué et mis en ordre sur le pris provenant de la vente d'une maison, scize rue de Tournon, vendue sur le curateur aux biens vaccans de deffunct Dominique Miraille et sur Françoise et Magdelon Miraille, pour la somme de cent livres de rente, faisant moytié de deux cens livres et autres sommes mentionnées par lad. sentence, inventoriée........... Quinze

Item, ung contract passé par devant Guillard et Le Gay, notaires aud. Chastelet, le 15° may 1608, par lequel appert Sebastien Catrix et Marguerite Leroux, veufve dud. Catrix, avoir vendu et constitué aud. deffunct vingt livres tournois de rente moyennant la somme de iiiixx livres, ainsy qu'il est plus au long contenu et declaré aud. contract, inventorié........ Seize

Item, ung contract passé par devant... et De Troyes, notaires aud. Chastellet, le 19 juin 1580, par lequel appert Pierre Buisson, m° tonnelier à Paris, et autres desnommez aud. contract, avoir constitué aud. deffunct cinquante livres de rente, ainsy qu'il est plus à plain contenu et declaré aud. contract, que lad. Miraille nous a declaré estre es mains de Nicollas Marchant, avec le tiltre nouvel passé par led. Buisson et sa femme, le... jour de may 1609, par devant Bouchet et de la Pie, pour iceluy contraindre au payement des arreraiges, inventorié................ Dix sept

Item, ung contract passé par devant... notaires aud. Chastellet le..... 1581, par lequel appert.... Cauvin et.... Torcy avoir

vendu et constitué aud. deffunct cent livres de rente, ainsy qu'il est plus au long contenu aud. contract, lequel lad. Miraille nous a declaré estre entre les mains de m° Brué, commissaire au Chastellet de Paris, commis à faire l'ordre des heritaiges vendus, obligés à lad. rente, inventorié. Dix huict

Item, une promesse de la somme de cinq cens livres, deue aud. deffunct par Jacques de la Voirie, marchant, demeurant au Chef Sainct Jehan, rue S¹ Denis, laquelle lad. veufve a declaré estre au greffe des Consuls, où led. de la Voirie a esté assigné pour icelle recognoistre, cy tenu pour inventorié Dix neuf

Item, ung extraict d'ung arrest de la Chambre des Comptes, du 5° septembre 1572, par lequel appert les lettres de naturalité, optenues par led. deffunct Jherosme Franco au mois d'aoust aud. an, avoir esté verifiées et enregistrées en lad. Chambre pour jouir par iceluy du contenu en icelles, inventorié Vingt

Tous lesquels meubles, tiltres, pappiers et enseignemens cy devant inventoriés sont demeurés en la possession de lad. Miraille veufve, qui a signé : Françoise Franque.

[*Signé* :] J. de La Felonnière. Françoise Franque, Isabelle Franque. — (Arch. nat., Z² 3418.)

84. — Isaïe Dourdel, *peintre et enlumineur*[1]. — 2 novembre 1573.

Donation mutuelle d'Isaïe Dourdel, peintre et enlumineur à Paris, rue de la Huchette, à l'hôtel de la Corne de cerf, et de Barbe Dubois, sa femme. — (Arch. nat., Y 114, fol. 466.)

85. — Alain des Mantonniers, *maître imager en papier*[2]. — 16 septembre 1574.

Donation par Alain des Mantonniers, maître ymager en papier à Paris, bourgeois de Paris, à Charles Hoquart, d'une somme de 50 livres tournois. — (Arch. nat., Y 116, fol. 100 v°.)

86. — Thomas Aubert, *maître peintre tailleur d'images*[3]. — 14 juin 1575.

Donation mutuelle de Thomas Aubert, maître peintre, tailleur d'images à Paris, et de Jacqueline Delarue, sa femme. — (Arch. nat., Y 116, fol. 320.)

87. — Guillaume Jacquier, *maître peintre*. — 24 août 1575.

Donation par Catherine Cossart en faveur de Guillaume Jacquier[4], maître peintre, bourgeois de Paris, et Françoise des Planches, sa femme, cousine de lad. Cossart, de la moitié par indivis appartenant à lad. Catherine Cossart d'un corps d'hôtel sis à Paris, rue des Juifs. (Arch. nat., Y 116, fol. 433.)

88. — *Contrat de mariage de* François Poireau, *maître peintre, et de Marguerite Savart*. — 29 octobre 1576.

Par devant Jehan Chazerets et Jacques Filesac, notaires du Roy nostre sire en son

[1] Artiste inconnu ; le présent acte mentionne son mariage comme antérieur à 1573.
[2] Singulière profession que celle de maître imager en papier ! Que veut dire ce titre ?
[3] Encore un artiste peintre et sculpteur. Ce titre de maître peintre tailleur d'images a-t-il une signification différente du simple titre de maître peintre ? Nous serions fort embarrassé pour répondre à cette question.
[4] Un nom, une date, c'est tout ce que fournit cet acte de donation. Maître peintre et bourgeois de Paris, Guillaume Jacquier avait épousé, avant 1575, Françoise des Planches ; on n'en sait pas davantage.

Chastellet de Paris, furent presens en leurs personnes honnorable Claude Gallet, huissier, sergent à cheval du Roy nostre sire ou Chastellet de Paris, au nom et comme stipullant en ceste partie de Margueritte Savart, sa petite niepce, fille de deffunctz Michel Savart et de Marie le Tacq, jadis sa femme, et de laquelle Margueritte Savart led. Gallet est tuteur et curateur; en sa presence et de son consentement, et aussy en la presence et du consentement de damoiselle Magdelaine le Tacq, veufve de feu Anthoine Duvert, en son vivant escuier, grandtante de lad. Margueritte Savart, d'une part, et François Poireau[1], maître painctre à Paris, pour luy, en son nom, et en la presence de Robert Poireau, m° victrier à Paris, frère, et de Richard Cocheret, m° savetier à Paris, aussy frère, à cause de Marie Poireau, sa femme, dudit François Poireau, d'autre part. Lesquelles parties, de leurs bons grez, bonnes, pures, franches et liberalles volluntez, sans aucune contraincte, recongnurent et confessèrent, et par ces presentes confessent avoir faict, feisrent et font ensemble les traictez, accordz, promesses, obligations, assignations de douaires et choses qui ensuivent, pour raison du futur mariage qui, au plaisir de Dieu, sera de brief faict et solempnisé en face de Saincte Eglise, desd. François Poireau et de Margueritte Savart. C'est assçavoir que lesd. François Poireau et Margueritte Savart ont promis et promectent de bonne foy l'un d'eulx à l'autre, du consentement des dessus nommez, leurs parans et amys, de avoir et prendre l'un d'eulx l'autre par loy de mariage le plustost que faire ce pourra et qu'il sera advisé entre eulx, leursd. parens et amys, sy Dieu et Saincte Eglise se y accordent et consentent, aux biens et droictz quelzconques ausd. futurs mariez appartenans, qui seront commungs en biens selon la coustume de la ville, prevosté et viconté de Paris, et ausquelz futurs mariez led. Gallet sera tenu et promet rendre compte, après led. mariage parfaict, de la tuition, gouvernement et administration qu'il a eue de la personne et biens de lad. Margueritte Savart, et où par la fin et relicqua dud. compte se trouve estre deu de relicqua aud. Gallet, pour avoir par luy plus mis que receu pour lad. Margueritte Savart comme son tuteur; en ce cas, leur promect desduire et rabattre sur ce qui luy pourroit estre deu de relicqua, sy deu luy est, la somme de cinquante livres tournoys, dont il en a faict dès à present comme pour lors, et dès lors comme à present, don, cession et transport ausd. futurs mariez, ce acceptant pour eulx, pour la bonne amour qu'il porte à lad. Margueritte Savart, sa petite niepce; laquelle Margueritte Savart, du consentement dud. Gallet, sond. oncle et tuteur, et de lad. damoiselle Magdelaine le Tacq, a, en ce faisant, ameubly et ameublist aud. François Poireau, son futur espoux, la moictyé de tous les heritaiges propres, aujourd'huy appartenans à lad. Margueritte Savart, qui se consiste en deux maisons et appartenances d'icelles, l'une assize en ceste ville de Paris, rue SainctNicolas-du-Chardonneret, et l'autre assize à Sainct-Germain-des-Prez, près le Pré-auxClercs, et de laquelle moictyé desd. deux maisons lad. Margueritte Savart a consenty et accordé, consent et accorde que led. François Poireau en joïsse, face et dispose, tout ainsy que sy ladicte moictyé desd. deux maisons avoit esté par luy acquise et con-

[1] François Poireau était-il parent du Philippe Poireau, peintre et doreur qui travaillait, entre 1540 et 1550, aux dorures des plomberies des combles du château de Fontainebleau? C'est possible. (Voir Laborde, *Renaissance*, I, 413.)

questée durant et constant leur mariaige. Et où, durant et constant icelluy futur mariaige, l'autre moictyé desd. deux maisons qui demeure propre à lad. Margueritte Savart, estoit vendue, licittée ou autrement alliénée ou bien baillée à rente, en ce cas, les deniers qui proviendront de lad. vendition, ou licitation seront remployez par led. futur espoux en autres heritaiges ou rentes, ou la rente à quoy icelle moictyé pourroict avoir esté baillée, qui seront de pareille nature de propre à lad. Margueritte Savart que est lad. moictyé desd. deux maisons qui luy demeure en propre, comme dict est. Et ou cas que, au jour de la dissollution dud. futur mariaige led. remploy n'auroict esté faict, en ce cas, pareilz deniers que ceulx qui seront provenuz de lad. moictyé desd. deux maisons seront préalablement prins sur tous les biens, tant propres que conquestz, qui appartiendront aud. futur espoux au jour de la dissollution dud. futur mariaige. Et partant, led. François Poireau, futur espoux, a doué et doue lad. Margueritte Savart, sa future espouze, de la somme de cent cinquante livres tournois en douaire prefix, pour une fois paier et sans retour. Et où led. Poireau predecedde lad. future espouze, en ce cas, elle prandra, par preciput et avant aucun inventaire et partaige faire avec les héritiers dud. Poireau, tous les habitz, bagues et joyaulx qui seront lors trouvez à l'usaige de lad. Margueritte Savart, et ainsy que le tout a esté accordé par et entre lesd. parties en faisant et passant le present traicté de mariaige qui autrement n'eust esté faict, passé, ny accordé... Fait et passé double, cestuy delivré pour led. Poireau futur espoux, l'an 1576, le lundy 29me jour d'octobre. Signé Filezac et Chazeretz.

Insinué le 16 février 1577. — (Arch. nat., Y 118, fol. 130.)

JEAN RABEL, *peintre et graveur.*

Jean Rabel, peintre et graveur, né à Beauvais, en 1548, mort le 4 mars 1603, d'après l'Étoile, ou le 5 mars, suivant l'acte de décès cité par Jal, a joui, comme peintre de portraits et de fleurs, d'une réelle réputation.

Jal prétend qu'il avait épousé en premières noces une certaine Anne Chestres[1]. Où a-t-il pris ce renseignement qui nous paraît inexact? Car cette dame ne pouvait être marraine en 1578, laissant Rabel qui eût alors été veuf, épouser, en 1577, Denise Binet (appelée Binot par Jal), qui fut la mère de Daniel Rabel. Il est donc tout à fait improbable que Jean Rabel ait été marié deux fois, puisque la personne donnée pour sa première femme vivait encore au moment de ses secondes noces.

Nous avons ici les noms du père et de la mère de l'artiste.

Jean Rabel le père, probablement originaire de Beauvais, puisque son fils y naquit, s'était fixé à Paris en qualité de maître orfèvre, et cette circonstance ne dut pas être sans influence sur la vocation du graveur.

Du contrat de mariage lui-même, rien à dire. Les témoins du marié sont des artistes en réputation. Rabel, au moment de son mariage, jouissait donc d'une réelle considération. Le poète Malherbe lui adressa plus tard un sonnet louangeur.

Le *Manuel de l'amateur d'estampes* de Ch. Le Blanc donne l'énumération des planches signées par Jean Rabel. Les plus grands seigneurs du temps, les savants, les poètes, Antoine de Bourbon, les trois Coligni, Michel de l'Hôpital, Jeanne d'Albret, Philippe Strozzi, de Thou, Remi Belleau, Marguerite de Valois y paraissent à côté de Louis XII, François Ier, Henri II, Henri III, Henri IV, Catherine de Médicis, Louis de Lorraine, l'Empereur Charles-Quint. C'est une galerie des célébrités du XVIe siècle. Jean Rabel mérite donc une place parmi les bons artistes de son temps[2].

[1] Jal aurait pris la mère de Rabel, que notre acte nomme Anne Kester, pour sa femme.
[2] Voir Laborde, *Renaissance*, I, 325.

89. — *Contrat de mariage de* Jean Rabel, *peintre à Paris, et de Denise Binet, fille d'Etienne Binet, maître barbier chirurgien.* — 19 juin 1577.

Furent presens en leurs personnes Jean Rabel, paintre, demourant à Paris, aagé de vingt neuf ans passez, ainsy qu'il a déclaré par devant les notaires soubzsignez, filz de honnorable personne Jehan Rabel, m° orfebvre à Paris, et de Anne Kester, sa femme, ausquelz led. Jehan Rabel dict avoir communicqué le present contract de mariage, pour luy en son nom, d'une part, et honnorable personne Estienne Binet, m° barbier chirurgien à Paris, et Marguerite du Moulin, sa femme, de luy suffisamment auctorizée en ceste partye, ou nom et comme stipullans pour Denise Binet, leur fille, aussy ad ce presente, de son vouloir, accord et consentement, d'une part; lesquelles partyes, en la presence et du consentement de honnorable personne Marc du Val, m° paintre à Paris, bourgeois de Paris, de Jacques Couste, dudit estat, et de honnorable femme Catherine Raquin, vefve de feu honnorable homme, m° Jehan Girault, procureur en la court de Parlement, amys dud. Jehan Rabel, recongneurent et confessèrent, et par ces presentes confessent avoir faict et font ensemble les traictez de mariage, dons, douaires, promesses, convenances et choses qui s'ensuivent, asscavoir : lesd. Binet et sa femme avoir promis et promectent bailler et donner lad. Denise Binet, leur fille, aud. Jehan Rabel, qui icelle a promis et promect prendre à femme et espouze par nom et loy de mariage, et icelluy mariage solempniser en face de nostre mère Saincte Eglise, le plustost que faire se pourra et qu'il sera advisé entre eulx, leurs parens et amys, sy Dieu et nostre mère Saincte Eglise s'y accordent. En faveur duquel futur mariage lesd. Binet et sa femme ont promis et promettent donner et paier ausd. futurs espoux, le jour precedant leurs espouzailles, la somme de cinq cens livres tournoys en deniers contens en advancement d'hoirye venant par elle à sa succession, et, moyennant ce, led. futur espoux a doué et doue lad. future espouze de la somme de troys cens livres tournois pour une foys paier, en douaire prefix et sans retour; et où il n'i a enffans lors de la dissolution du mariage, à icelluy douaire avoir et prendre par lad. future espouze, sy tost que douaire aura lieu, generallement sur tous et chacuns les biens meubles, immeubles, presens et advenir dud. futur espoux, qui en sont et demeurent chargez, affectez, obligez et ypothecquez. En faveur duquel futur mariage, qui autrement n'eust esté acordé, ont lesd. futurs espoux, mesmes lad. Denise Binet, de l'auctorité de sesd. père et mère, faict et font don mutuel et reciproque l'un à l'autre et au survivant d'eux deux, de tous et chacuns les biens, tant meubles que immeubles, qui leur appartiendront lors de la dissolution dud. futur mariage, pour en joir par le survivant, scavoir, de moictyé en tout droict de proprietté, et de l'autre moictyé en usuffruict, sa vye durant seullement, et sans que led. survivant soict tenu bailler aulcune caution pour lad. moictyé de laquelle il joira en usuffruict, le tout pourveu que, lors du decedz du premier mourant, il n'y aict aulcun enffant ou enffans vivans nez, et procréez dud. futur mariage, et à la charge d'acomplir par le survivant le testament du premier mourant et paier les debtes de leur communauté. Aussy a esté accordé que le survivant desd. futurs espoux, soict que lors du decedz du premier mourant il y ayt enffant ou enffans ou non, aura et prendra par preciput et avant aulcun inventaire ny partage faict, sçavoir led. futur

espoux ses habitz, armes et chevaulx, et lad. future espouze ses habitz, bagues et joyaulx qui seront lors à son usaige et servant à leurs personnes.

Faict et passé le 19° jour de juing, l'an 1577 ainsy signé : PAYEN et BEAUFORT.

Insinué au Châtelet, le 12 janvier 1578. (Arch. nat., Y 119, fol. 120.)

90. — 14 mars 1586.

Sentence des Requêtes de l'Hôtel [1], ordonnant la vente par adjudication d'une maison, cour et jardin, sise au faubourg Saint-Victor, au coin de la rue Coppeau, a l'Image Saint-Cyr, appartenant à Jean Rabel, peintre, demeurant au faubourg Saint-Victor, provenant de la succession de Simon Malmedy, docteur en medecine, pour servir au rachat et amortissement d'une rente de 22 écus sol, formant les deux tiers de 33 livres de rente constituée par led. defunt Malmedy et André Marcou, huissier aux Requêtes de l'Hôtel, à Marguerite Hesselin, veuve de Pierre Briçonnet, et transportée à Herment Mesembrun et Barbe du Planche, sa femme. (Arch. nat., V^a 9.)

91. — *Contrat de mariage d'*ANTOINE CHRISTOPHLE [2], *maître peintre, et de Marie Massieu.* — 9 janvier 1578.

Par devant Cléophas Peron et Jaques Filesac, notaires du Roy nostre sire au Chastellet de Paris, furent presens en leurs personnes Anthoine Christofle, maistre paintre à Paris, natif de Beaudeduit [3] près la ville d'Amiens, filz de deffunctz Jehan Christofle et Adrianne Blanquart, jadis sa femme, d'une part, et Marie Massieu, fille de deffunctz Jehan Massieu et de Jehanne Guiart, jadis sa femme, en leurs vivans demourans à Bonviller [4], près Mantes-sur-Seine, pour elle, en son nom, et en la presence et du consentement de venerable et discrette personne maistre Jehan Massieu, son frère, prebstre, professeur en la faculté de théologie, demourant en l'Université de Paris, au collège de Reins; lad. Marie Massieu demourante à Paris, pour elle, en son nom, d'autre part, disans lesd. parties que, pour raison du futur mariaige qui sera de brief faict et solempnisé en face de Saincte Eglise desd. Christofle et Marie Massieu, ilz ont faict, feirent et font ensemble les traictez, accordz, dons, douaires, convenances et choses qui ensuivent :...

En faveur duquel futur mariage, led. m^e Jehan Massieu a promis et promect bailler et payer ausd. futurs mariez, dedans le jour preceddant leurs espouzailles, la somme de soixante six escuz 2 tiers, pour l'avaluation de 200 livres tournois en deniers comptans; et avec ce bailler, payer et continuer doresnavant par chascun an, à pareil jour que lesd. futurs mariez seront espouzés par mariaige, huict escuz d'or soleil et ung tiers d'escu pour l'avaluation de 25 livres tournois de rente par chascun an...

Et partant led. Anthoine Christofle a doué et doue lad. Marie Massieu, de la

[1] La sentence des Requêtes de l'Hôtel ordonnant la vente d'une maison échue par héritage à Jean Rabel ne présente qu'un médiocre intérêt. Nous l'avons toutefois recueillie, car elle indique que la famille de l'artiste se trouvait dans une situation aisée. Il faudrait entreprendre de longues recherches pour un résultat nul ou insignifiant, si l'on voulait avoir des détails biographiques sur ce docteur Malmedy et sur Marguerite Hesselin, veuve Briçonnet.

[2] Ce peintre picard ne figure dans aucun dictionnaire biographique. Léon de Laborde ne l'a pas rencontré et ne le cite pas. C'est donc un nouveau venu sur lequel on aura désormais une date précise, celle de son mariage. Elle permet de placer sa naissance vers 1548 ou 1550, sous toutes réserves, bien entendu.

[3] Sans doute Beaudeduit, Oise, arrondissement de Beauvais, canton de Grandvilliers.

[4] Boinvilliers, Seine-et-Oise, arrondissement et canton de Mantes.

somme de 66 escuz de douaire prefix; où il n'y aura enffans vivans dud. futur mariaige et led. futur espoux decedde auparavant lad. future espouze, en ce cas elle prendra, par preciput et avant aucun inventaire ne partaige faire avec les heritiers dud. futur espoux, tous les habitz, bagues et joyaulx qui seront lors trouvez à l'usaige de lad. future espouze, et aussy, le cas advenant que lad. future espouze predecedde led. futur espoux sans enffans vivans dud. futur mariaige, en ce cas led. futur espoux prendra pareillement par preciput tous ses habitz servans à son usaige, armes et toutes les ustancilles et tableaux estans de son estat de paintre.

Faict et passé l'an 1578, le jeudy, 9ᵉ jour de janvier.

Insinué le 26 mars 1579. — (Arch. nat., Y 120, fol. 249 v°.)

LAURENT BACHOT, *maître peintre.*

Laurent Bachot ne paraît pas dans la *Renaissance* de Léon de Laborde; par contre, le nom du sculpteur Jean Le Roux, dit Picart, y revient fréquemment de 1540 ou 1545 à 1570. Il prend part aux travaux les plus importants, tels que la fonte des statues de Fontainebleau, les figures du tombeau de François Iᵉʳ et autres besognes, à côté des maîtres les plus connus, Dominique Florentin et Germain Pilon notamment. Il figure enfin à diverses reprises (*Renaissance*, I, 393 et II, 672, 673, 675), entre 1563 et 1569, en qualité de parrain, dans les actes de mariage de la paroisse d'Avon. Il était mort avant 1578 et ne peut, par suite, être confondu avec le Jean Le Roux, imager, qui vivait en 1594 (*Renaissance*, II, 949).

Le point capital du contrat est la déclaration de la veuve relative aux deux enfants que lui a laissés son premier mari, Nicolas et Julles Le Roux. Comment ce nom de Julles désigne-t-il une fille? C'est assez difficile à expliquer. Le nouveau ménage s'engage à bien élever ces enfants, malgré la modicité de ses ressources.

92. — *Contrat de mariage de* LAURENT BACHOT, *maître peintre, et de Marguerite Harelle, veuve de Jean Leroux, dit Picard, maître sculpteur et maçon du Roi.* — 31 mai 1578.

Par devant Herbin et Marin Jamart, notaires du Roy nostre sire, de par luy créez et ordonnez en son Chastellet de Paris, furent presens en leurs personnes honnorables hommes, Laurens Bachot, maitre paintre de ceste ville de Paris, demeurant à Sainct-Germain-des-Prez-lez-Paris, pour luy et en son nom, d'une part, et honnorable femme Margueritte Harelle, veufve de feu Jehan Le Roux, dict Picart, en son vivant maitre scoulteur et maçon du Roy, elle demeurant à Fontainebleau, pour elle et en son nom, d'autre part; lesquelles parties, en la presence, du voulloir et consentement des personnes cy après nommées, asscavoir: de la part dud. futur espoux, honnorable homme Loys Bachot, maitre paintre en ceste ville de Paris, demeurant à Sainct-Germain-des-Prez, père de Jehan Bachot et Ambroys Bachot, frère dud. futur espoux, et de la part de lad. Harelle, de Guillaume Faulchet, mᵉ serrurier en ceste ville de Paris, beau-frère à cause de Marie Harelle, sa femme, seur de lad. future espouze; François Leroux, aussy paintre, demeurant à Marchaiz, parroisse de Boutigny, près Milly en Gastinoys, beaufilz, honnorable homme Robert Desprez, bourgeoys de Paris, Nicollas Prevost, mᵉ orphèvre en ceste ville, bourgeois de Paris, cousins de lad. future espouze, de leurs bons grez et bonnes voluntez, sans contraincte aucune, recongnurent et confessèrent avoir faict et, par ces presentes, feirent et font ensemble les traicté de mariage, dons, douaire, promesses et choses qui ensuivent, c'est asscavoir: lesd. futurs espoux avoir promis et promectent prendre l'un d'eulx l'autre par

nom et loy de mariaige dans le plus brief temps que bonnement et commodement faire ce pourra, et qu'il sera advisé et delliberé entre eulx, leurs parens et amys, sy Dieu et Saincte Eglise s'y accordent, aux biens, droictz, noms, raisons et actions à chascun desd. futurs espoux appartenans, qui seront ungs et commungs en biens selon la coustume de la ville, prevosté et viconté de Paris, lesquelz droictz mobilliers lad. future espouze a dict et declaré se monter pour son regard à la somme de deux cens cinquante escuz et plus, qu'elle promect fournir et faire valloir sur son bien immobillier, lequel futur espoux led. Loys Bachot, son père, l'a plevy [1] et baillé franc et quicte de toutes debtes jusques à huy. Et seront tenuz lesd. futurs espoux nourrir et entretenir à leurs despens Nicollas et Julles Le Roux, frère et seur, enffans dud. deffunct Jehan Le Roux et de lad. future espouze, asscavoir, lad. Julles bien et honnestement, sellon que à son estat appartient, jusques à ce qu'elle soit pourveue par mariaige, sans diminution de son bien ny revenu d'icelluy, sy tant led. mariaige dure ; et quand pour le regard dud. Nicollas, sera nourry et entretenu sur son bien et revenu d'icelluy. Et partant led. futur espoux a doué et doue lad. future espouze de la somme de deux cens escuz sol en douaire prefix et pour une fois payée, ou de douaire coustumier, au choix et option de lad. future espouze à l'un d'iceulx douaires, soit prefix ou coustumier, avoir et prendre par lad. future espouze, sy tost et incontinant que douaire aura lieu, sur tous et chascuns les heritaiges et biens, tant meubles que immeubles, presens et advenir, dud. futur espoux, qu'il en a pour ce obligez et ypothecquez à fournir et faire valloir led. douaire ; pour lequel

douaire led. Loys Bachot père c'est obligé et oblige pour sond. filz, qui a esté accordé de seize escuz d'or sol et deux tiers de rente payable par chascun an, qui sera racheptable pour une fois seullement de lad. somme de deux cens escuz sol. Et a esté accordé entre lesd. parties que, où pendant et constant led. futur mariaige il estoit vendu ou alliéné aucuns heritaiges ou rachepté aulcunes rentes appartenant à lad. future espouze, en ce cas led. futur espoux sera tenu remployer les deniers qui en proviendront en autres heritaiges ou rentes pour sortir pareille nature à lad. future espouze, comme luy faisoyent lesd. choses vendues ou racheptées, et où led. employ n'auroit esté faict au jour de la dissolution dud. futur mariaige, lad. future espouze ou ses heritiers reprendront lesd. deniers sur les biens de la communaulté desd. futurs espoux ; et où elle ne suffiroit, sur les propres dud. futur espoux. Et outre, a esté accordé que le survivant desd. futurs espoux aura et reprendra par preciput et hors part, asscavoir : led. futur espoux tous ses habictz, armes, cheval, livres, pourtraictz et autres choses servans à son estat, avec un lict garny de plume, ciel, custodes et couvertures, et lad. future espouze tous ses habictz, bagues et joyaulx servans à son usaige, jusques à la somme de cent escuz sol, reciproquement, pourveu toutesfois que, au jour de la dissolution dud. futur mariaige, il n'y ayt enffans vivans d'icelluy. Et, outre, a esté accordé que lad. future espouze pourra, sy bon luy semble, renoncer au droict de communaulté d'entre led. futur espoux et elle, soit qu'il y ayt enffant ou non enffans vivans d'icelluy futur mariaige, et pourra reprendre et emporter tout ce qu'elle aura apporté avec luy et ce que luy sera advenu et escheu

[1] Cautionné.

pendant et constant led. futur mariaige, avec sond. douaire et preciput, le tout tel que dessus est dict, franchement et quictement, sans qu'elle soit tenue payer aucunes debtes faictes et créées tant auparavant que constant led. futur mariaige. Et, outre, a esté accordé que où lad. future espouze deceddoit auparavant led. futur espoux, soit qu'il y ait enffans ou non vivans dud. mariaige, jouyra en usufruict, sa vie durant seullement, de huict escuz et ung tiers d'escu sol de rente, à les avoir et prendre sur tous les biens de lad. future espouze, et a esté notiffié ausd. partyes faire insinuer ces présentes en jugement partout où besoing sera. Et pour cest effect ont faict et constitué leur procureur le porteur de ces presentes, auquel ilz ont donné et donnent pouvoir et puissance de ce faire et tout ce que au cas appartiendra et sera necessaire, car ainsy, etc., promettans, etc.

Faict et passé l'an 1578, le sabmedy, 31° et dernier jour de may.

Insinué le 20° jour de février 1579. — (Arch. nat., Y 120, fol. 196.)

93. — FRANÇOIS BARREL, *maître peintre*[1]. — 26 juin 1578.

Donation par François Barrel, maistre peintre à Paris, rue Saint-Honoré, à Pierre Petit, m° peintre à Paris, de tous ses biens quelconques, notamment d'heritages situés à Sauzay, en Poitou. (Arch. nat., Y 119, fol. 342.)

94. — GUYON LEDOULX[2], *maître peintre*. — 8 juillet 1578.

Cession par Barbe Daguyn, veuve de Guyon Ledoulx, maître peintre à Paris, à Antoine Musnier, maître peintre à Paris, de l'usufruit d'un ouvroir sur rue, dépendant d'un corps de logis rue Saint-Denis, à l'enseigne de l'Image Saint Michel. (Arch. nat., Y 112, fol. 50 v°.)

95. — JACQUES DE VILLEMET, *enlumineur*[3]. — 22 juin 1579.

Donation par Jacques de Villemet, enlumineur à Paris, demeurant rue de la Coutellerie, à l'Image Notre Dame, à son fils Raoullin de Villemet, écolier juré étudiant en l'Université de Paris, de portions indivises d'une maison sise à Montreuil-sous-Bois, près Vincennes, appartenant au donateur par suite d'acquisition faite de Noel Sion, laboureur à Montreuil, lad. donation faite pour aider led. Raoulin de Villemet à continuer ses etudes. — (Arch. nat., Y 120, fol. 386.)

Autre donation par le mesme J. de Villemet, en faveur de son fils, de diverses rentes et créances, notamment de 40 écus d'or dûs par Gilles Ragueneau, sergent à verge au Châtelet, pour vente de meubles appartenant à J. de Villemet, son beau-père. — (*Ibid.*, fol. 386 v°.)

96. — *Sentence de la Prévôté de l'Hôtel, condamnant Louis de Champagne, comte de la Suze, à payer à* MARC DU VAL[4], *mar-*

[1] Encore un nouveau venu dont on chercherait vainement le nom dans les compilations biographiques.

[2] Léon de Laborde a réuni quelques indications sur un certain Guyon Le Doulx. qui peut difficilement être identifié avec celui qui paraît ici. D'après la *Renaissance* (I, 283), Guyon Le Doulx est employé, vers 1528, à la décoration des appartements pour l'entrevue du Roi et de la reine de Hongrie. En 1578, ce décorateur aurait donc eu au moins 72 à 75 ans. Le même figure sur les Comptes en 1541 et 1561 (*Ibid.*, 406, 413, 499) pour des travaux de dorure et des peintures d'armoiries. C'est tout ce qu'on connaît de sa vie et de ses ouvrages.

[3] On ne sait rien de cet enlumineur qui jouissait, les deux donations à son fils l'établissent, d'une certaine aisance.

[4] Léon de Laborde a tracé un portrait curieux d'un certain Marc Duval, qui était peintre du Roi; il paraît difficile d'admettre que ce soit le même personnage que l'artiste qualifié ici marchand peintre. Et cependant, les dates ne s'y oppo-

chand peintre, 215 livres tournois pour fournitures de marchandises. — 22 septembre 1579.

Entre Marc du Val, marchand peintre, demeurant à Paris, demandeur et requerant le proffit de deux deffaulx, d'une part;

Et le sieur Loys de Champagne, conte de la Suze, deffendeur et deffaillant, d'autre part :

Veu la cedulle et promesse faicte et passée par led. deffendeur aud. demandeur, le 6ᵉ jour de novembre 1576, montant à la somme de deux cens quinze livres tournois, pour cause de marchandise de l'estat dud. demandeur, requeste et demande prinse par led. demandeur à l'encontre dud. deffendeur pour avoir payement de lad. somme, au bas de laquelle est l'exploict à luy faict le 24ᵉ juillet dernier, deffault premier sur ce contre luy donné le 4ᵉ jour d'aoust, aussy dernier jugement dud. 8ᵉ jour dud. moys, par lequel lad. cedulle auroyt esté tenue pour recogneue et confessée, et que led. deffendeur seroit réadjourné au principal et garnison d'icelle somme, la signiffication dud. jugement avec le réadjournement à luy faict sur led. deffault, dont led. deffendeur se seroyt porté pour appellant, acte sur ce donné le 22ᵉ jour dud. moys, par lequel avons ordonné que, sans prejudice dud. appel, il seroyt passé oultre au jugement desd. deffaulx, la signiffication faicte aud. deffendeur dud. jugement, autre deffault deuxiesme pur et simple, de nous donné contre led. deffendeur le xᵉ jour du present mois, que avons ordonné estre jugez et permis aud. demandeur de produire demande et proffict desd. deffaulx baillés par led. demandeur;

Il sera dict que lesd. deffaulx ont esté et sont bien et deuement obtenuz; pour le proffict desquelz avons icelluy deffendeur et deffaillant debouté de toutes exceptions, fins de non recepvoir et deffences qu'il eust peu proposer contre la demande et conclusions dud. demandeur, et, en ce faisant, le condemnons, tant par provision que diffinitivement, à bailler et payer aud. demandeur la somme de soixante et seize escuz 2 tiers, à laquelle est evalluée lad. somme de deux cens quinze livres tournois mentionez en sa cedulle, et le condemnons en despens desd. deffaulx et poursuytte.

(*Signé* :) Lugolly.

Prononcé à Paris, le Conseil y estant, à mᵉ Jacques Gallot, procureur dud. demandeur, le 22ᵉ septembre 1579. — (Arch. nat., V³ 1.)

97. — *Sentence de la Prévôté de l'Hôtel, condamnant Jean-Paul Carrel, écuyer d'écurie du Roi, à payer 18 écus à* Claude Bezart, *marchand de peintures au Palais.* — 31 décembre 1579.

Entre Claude Bezart, marchand de peintures, demeurant au Pallais, demandeur, d'une part, et Jehan-Paul Carrel, escuier d'escurie du Roy, deffendeur d'autre.

Veu les demandes et conclusions prinses par led. demandeur à l'encontre dud. deffendeur, le 30ᵉ jour d'avril dernier, tendant affin d'avoir paiement de la somme de dix-huit escus sol pour vente et delivrance de douze pièces de paintures; appoinctement donné entre elles le 7ᵉ jour de

seraient pas, puisque, d'après La Croix du Maine, le peintre graveur Marc Duval aurait daté ses œuvres de 1579 et serait mort le 13 septembre 1581 (*Renaissance*, I, 225). Il est vrai que l'auteur de la *Renaissance* ajoute qu'il n'a jamais rencontré ce nom sur les comptes royaux. Quant à la somme réclamée par notre marchand peintre à Louis de Champagne, comte de la Suze, impossible de déterminer l'origine de cette créance. Peut-être s'agissait-il d'une vente d'estampes.

may aussy dernier, par lequel, après la declaration dud. defendeur ou de procureur pour luy, aurions ordonné que le deffendeur comparoistroit au premier jour pour estre oy et interrogé sur les faictz et articles desquelz il auroit communication; les faictz et articles mys par devers nous par led. demandeur pour sur iceux faire interroger led. defendeur; aultre appoinctement donné entre icelles parties les 14ᵉ et 22ᵉ jours dud. moys, par lequel, à faulte d'estre par icelluy deffendeur comparu pour estre oy et interrogé, lesd. faictz auroient esté tenus pour adverez; autre acte et jugement donné le 26ᵉ dud. mois de may par lequel, à faulte d'estre par iceluy deffendeur comparu, aurions donné deffault qui seroit jugé, et que pour ce faire icelluy demandeur mettroit et produiroit ses pièces par devers nous; la demande et conclusions sur ce mises par devers nous par icelluy demandeur à l'encontre d'icelluy deffendeur qui, de sa part, n'a aulcune chose mys ne produict, ains en soyt demeuré forclos et debouté;

Il sera dict que led. deffault est bien et deuement obtenu, et pour le proffict d'icelluy avons icelluy deffendeur debouté de touttes exceptions et deffences qu'il eust peu proposer contre lad. demande et conclusions dud. demandeur, et, en ce faisant, le condampnons à bailler et paier aud. demandeur lad. somme de dix huit escus d'or sol pour les causes mentionnez aud. procès, et es despens de l'instance et poursuitte [1].

(*Signé :*) Lugolly.

Donné par nous Pierre Lugolly, lieutenant, et prononcé en presence de mᵉ Jacques Gallot, procureur du demandeur, à Paris, le Roy y estant, le dernier jour de decembre 1579. — (Arch. nat., V³ 1.)

98. — ROBERT CHEVALLIER, *maître peintre* [2]. — 24 décembre 1579.

Donation par Marie de Laon, veuve de Robert Chevallier, maître peintre à Paris, à frère Gilles Dupuis, religieux Augustin, d'une rente de 8 écus d'or un tiers d'écu sur une maison à Saint-Germain-des-Prés et sur une autre maison attenante aux fossés entre les portes de Bussy et de Saint-Germain. — (Arch. nat., Y 121, fol 231.).

99. — JACQUES PATIN [3], *peintre du Roi.* — 23 juillet 1580.

Jugement de la Prévôté de l'Hôtel, condamnant Claude Lionne, receveur des finances du duc de Guise, à payer à JACQUES PATIN, *peintre du Roi, une somme de 1,113 livres 3 écus pour une douzaine d'armoiries fournies pour huit torches.*

Entre Jacques Patin, paintre ordinaire du Roy, demandeur et requerant le prouffict de deux deffaulx, d'une part, et mᵉ Claude Lionne, conseiller et receveur des finances de messieurs et dame de Guise, deffendeur et deffaillant, d'aultre part :

Veu la ceddulle et promesse dud. deffen-

[1] Douze peintures pour 18 écus, voici le seul détail à tirer de cette sentence, car Claude Bezart n'a aucun droit, et n'avait sans doute aucune prétention, à la qualité d'artiste.

[2] De cette donation un seul détail est à noter : le peintre Robert Chevallier, qui n'est cité dans aucun auteur, était mort avant 1579.

[3] Sur Jacques et Jean Patin, qui travaillèrent sous la direction de Lescot à la décoration du Louvre, en 1587 (*Renaissance*, I, 235 et 520), Léon de Laborde nous a laissé une note à laquelle on doit se reporter. Jacques Patin avait pris part aux décorations commandées pour les noces du duc de Joyeuse avec Marguerite de Vaudemont, et un volume rare, contenant vingt-sept estampes gravées par Patin lui-même, a conservé les principales inventions de cet artiste, inventions assez pauvres donnant une idée peu avantageuse du talent de l'auteur.

Il travaillait, comme on le voit ici, pour le duc de Guise, en 1580; mais il avait bien de la peine à se faire payer.

deur, dactée du 21° jour de novembre 1579, montant la somme de unze cens treize livres tournois; l'adjournement libellé faict aud. deffendeur en recongnoissance de lad. ceddulle et paiement d'icelle somme; deffault premier sur ce obtenu le 16° jour du present mois de juillet; sentence sur ce donnée le 19° jour dud. mois, par laquelle lad. ceddulle auroit esté tenue pour recongneue et confessée, et que pour procedder au principal et garnison d'icelle somme icellui deffendeur seroit réadjourné; la signiffication dud. jugement avec le réadjournement faict aud. deffendeur le 21° jour de juillet; deffault deuxiesme sur ce obtenu le 21° jour dud. present mois et an que aurions ordonné estre jugé; demande et prouffict desd. deffaulx baillée par led. demandeur contre icellui deffendeur;

Il sera dict que lesd. deffaulx sont bien et deuement obtenuz, pour le prouffict desquelz avons led. deffendeur debouté de touttes exceptions et deffences qu'il eust peu proposer contre lad. demande d'icelluy demandeur; ce faisant, le condampnons, tant par provision que diffinitifvement, à paier à icelluy demandeur lad. somme de unze cens treize livres tournois, reduicte et avalluée à 371 escuz sol, sauf à deduire le receu, et encores à paier trois escus sol pour une douzaine d'armoiryes fournyes par led. demandeur la veille de la Feste-Dieu dernier pour mettre à huict torches, ensemble à paier le prouffict et interest desd. deniers suivant l'ordonnance, et sy condampnons led. deffendeur es despens desd. deffaulx et poursuittes, telz que de raison.

<div style="text-align:center">Lugolly.</div>

Prononcé à Sainct-Maur-des-Fossez, le Roy y estant, en presence de m° Jehan Maubert, procureur dud. demandeur, le 23° juillet 1580. — (Arch. nat., V³ 1.)

100. — Jehan de Mayer, *reçu maître peintre.* — Mardi, 12 décembre 1581.

Aujourdhuy, au rapport de Jehan Rousselet, Pierre le jeune, Jacques Cadot et Laurens Esse, m** jurez painctres en ceste ville de Paris, Jehan de Mayer a esté receu et passé maistre aud. mestier par chef d'œuvre, faict le serment par devant monsieur Desjardins, substitut. — (Arch. nat., Y 5252.)

101. — Thomas Aubert, *maître peintre.* — 14 septembre 1582.

Contrat de mariage de Thomas Aubert, maître peintre à Paris, et de Cécile Henry, veuve d'Arnoult Poliart, compagnon chaussetier. — Donation par le futur à la future, en cas de prédécès sans enfants, de tous ses biens meubles et immeubles. — (Arch. nat., Y 124, fol. 187.)

102. — Guyon de Valles, *maître peintre.* — 26 novembre 1582.

Donation mutuelle de Guyon de Valles, maître peintre à Paris, et de Jeanne Hersault, sa femme. — (Arch. nat., Y 124, fol. 313 v°.)

103. — *Procès-verbal de saisie et description, par un huissier de la Chambre du Trésor, des tableaux provenant de la succession de* Dierich Buicks, *étranger.* — 16 avril 1583.

Les saisies opérées, par application du droit d'aubaine, sur tous les biens et notamment sur les tableaux appartenant à Dierich Buicks, probablement flamand d'origine, nous initient à un commerce considérable de peintures, dont le quartier ou bourg Saint-Germain-des-Prés était le centre. Non seulement, l'huissier royal dresse l'état des nombreux tableaux entassés rue de Tournon, au domicile de Dominique Miraille, ce concierge de

Mᵐᵉ de Montpensier, beau-père du peintre Jérôme Franck, dont nous avons rappelé plus haut l'exécution à la suite de l'assassinat de sa femme; mais aussi, à la suite de cette saisie, d'autres opérées à la foire Saint-Germain, en un magasin occupé par Buicks, ensuite rue du Sépulcre, au domicile du peintre Jérôme Franck, enfin au Marché-Neuf, chez le marchand de peintures Jean Coucbourg, pour réclamer tout ce qui se trouverait dans ces divers dépôts, appartenant au sieur Buicks. Ne sommes-nous pas ici en présence d'une vaste association de marchands de tableaux s'occupant d'introduire en France des peintures flamandes pour les vendre à la foire Saint-Germain? Ce qui donne un intérêt spécial à cette opération commerciale, c'est que le peintre Jérôme Franck, avec son beau-père, Dominique Miraille, faisaient partie du syndicat. Dierick Buicks était le représentant du groupe, car Franck ni même Miraille ne pouvaient décemment se livrer au commerce des tableaux. Il y avait là toute une organisation très bien montée, dont on voudrait mieux connaître le détail.

L'an 1583, le 16ᵉᵐᵉ jour d'avril, avant midi, par vertu de certaine requeste et ordonnance mise au bas d'icelle, decernée de messeigneurs les juges et conseillers en la justice du Tresor à Paris, en datte du 7° jour des present moys et an, signée Arroger et de Sainct-Yon, cy attachée, et à la requeste de M. le procureur du Roy aud. Tresor, impetrant, je, Pierre Favier, huissier du Roy nostre sire en ses Chambres des Comptes et Tresor soubzsigné, me suis transporté es faulxbourgs Sainct-Germain, au logis où pend pour enseigne la Corne de cerf, rue de Tournon, domicille de Dominicque Miraille, concierge de madame de Montpencier, auquel lieu, parlant à la personne dud. Miraille, je luy ay faict commandement de par le Roy qu'il eust à me representer et exiber tous et chascuns les biens meubles, or, argent et aultres choses qu'il a et peult avoir en sa possession, appartenant et estant de la succession de deffunct Dierich Buicks, estranger, desnommé en lad. re-queste. Lequel Miraille obtemperant à mond. commandement m'a mené en ung grenier dud. hostel, où il m'a exibé et monstré les meubles et tableaux qui ensuivent, lesquelz il m'a dict luy avoir esté baillez en garde par une nommée la Flamande, veufve dud. deffunct Dierich Buicks.

C'est assavoir: ung grand tableau où est figuré une *Drollerye*.

Item, ung aultre tableau, du *Martire sainct Laurans*.

Ung aultre, des *Trois Enffans estans en la fournaize*.

Ung aultre, de *Nostre Dame qui fut eslevée au ciel*.

Item, ung *Crucifiment de Nostre Seigneur*.

Ung aultre, d'une *Patience*. Lesd. six grands tableaux cy dessus estans de quatre piedz quatre doigtz de long ou environ.

Plus, aud. lieu, m'a exibé ung tableau où est la figure d'une *Circoncision*.

Ung aultre, d'une *Resurrection*.

Ung aultre, de *Nostre Seigneur Jhesus Crist parlant aux Pellerins*.

Ung aultre, d'un *Sainct François*.

Ung aultre, *la Conversion Sainct Paul*.

Ung aultre, de *Nostre Seigneur portant sa croix*.

Ung aultre, d'une *Magdelayne*.

Ung aultre, de *Sainct Jherosme*.

Ung aultre encores de *Sainct Jherosme*.

Ung aultre, d'une *Magdelaine*.

Ung aultre, de *Sainct Jehan preschant au desert*.

Ung aultre, de l'*Adoration des Trois Roys*.

Ung aultre, la *Nativitté de Nostre Seigneur*.

Ung aultre, de *Moyse passant la Mer Rouge avec les enffans d'Israel*.

Ung aultre, d'*Eve et Adam*.

Ung aultre, de la *Decolation Sainct Jehan*.

Ung aultre, de *Nostre Seigneur estant au tombeau*.

Ung aultre, d'une *Salutation angelicque*.
Ung aultre, des *Quatre Evangelistes*.
Ung aultre, de *la Vierge Marie tenant Jhesus Crist*.
Ung aultre, de *la Magdelayne*.
Ung aultre, de *la Descente faicte de Nostre Seigneur Jhesus Crist portant sa croix*.
Ung aultre, du *Martire Sainct Paul*.
Ung aultre, des *Pellerins d'Esmaüs*.
Ung aultre, de *Sainct François estant en contemplation*.
Ung aultre, d'une *Resurrection*.
Ung aultre, d'une *Ascension Nostre Dame*.
Une aultre, d'une *Metamorphose d'Ovide*.
Une Histoire où il y a escript *Consilium in opus confradytis*.
Ung aultre, de l'*Histoire de Lot et ses deux filles*.
Ung aultre, d'une *Prudence tenant ung serpent*.
Ung aultre, *Crucifiement*.
Une *Nativité Nostre Dame*.
Une aultre, *Descolation Sainct Jehan*.
Une *Vierge Marye avec Sainct Jehan*.
Ung aultre, *Sainct Jherosme*.
Ung aultre, de l'*Histoire de Saincte Susanne*.
Ung aultre, d'une *Lucresse*, et ung aultre, d'une *Jalousye*.
Qui font trente neuf tableaux, de trois pieds et demy de long.
Plus, m'a encores exibé et monstré aud. grenier : Premièrement, ung tableau, *comme Moyse faisoit sortir l'eaue du rocher*.
Plus, ung *Couronnement de la Vierge Marie*.
Plus, ung aultre du *Sepulchre de Jhesus Crist*.
Ung aultre, de la *Fuytte de Joseph*.
Ung aultre, de l'*Adoration des Trois Roys*.
Ung aultre, d'*Adam et Esve*.
Ung aultre, d'une *Nativité*; ung aultre, d'une *Nostre Dame*.
Ung aultre, d'une *Drollerye de gueux*.

Ung aultre, d'un *Sainct Sebastien*.
Ung aultre, d'une *Prudence;* ung aultre, du *Jugement de Paris*.
Ung aultre, d'une *Drollerye*.
Ung *Jheremye auquel les corbeaux portent à manger*.
Une *Courtisane romayne*.
Ung aultre, d'une *Histoire de Daniel qui fist mourir le Dragon*.
Le *Pourtraict de feu monsieur de Guyse*.
Ung aultre, du *Pourtraict de feu monsieur de Nemours*.
Ung aultre, d'une *Annonciation de l'Ange*.
Ung *Adam et Esve chassez de paradis*.
Ung *Sainct François*.
Ung aultre, d'*Adam et Esve*.
Une *Prudence*, ung *Portraict du Roy des Indes*, une *Drollerye*. Les susd. tableaux estans en nombre de vingt cinq, de deux piedz et demy de long. Tous lesd. tableaux cidessus peintz sur toille en huille et enchassez chascun sur leur boys doré, le tout neuf.
Plus m'a encores exibé aud. grenier ung *Baccus* d'un pied de long, une *Vénitienne*, ung *duc d'Albe*, aussi d'un pied de long, une *Chasse*, ung *sentiment, l'ouye, la veue, l'attouchement* et *le goust*, qui sont *les Cinq Sens de nature*, plus deux vielz paisages, le tout peint sur toille, non enchassé, de environ trois piedz de long; plus une *Nativité* d'albastre qui se ferme à porte. Tous lesquelz tableaux cy dessus declairez et speciffiez j'ay saisy et aresté es mains dud. Miraille et mis en la main du Roy nostred. seigneur, et iceulx baillez en garde, de par le Roy, aud. Miraille, auquel j'ay faict deffenses de s'en dessaisir et vuyder ses mains jusques à ce que par justice aultrement en ayt esté ordonné. Et pour luy veoir faire plus amples deffenses, faire foy et serment, ensemble dire et declairer quelz autres deniers, biens meubles, or, argent monnoyé et non mon-

noyé, cedulles, obligations, missives, acquictz, pappiers et aultres choses que led. Miraille et sa femme a et peult avoir en sa possession, appartenant et estant de la succession dud. deffunct Dierich Buicks, je luy ay donné assignation à estre et comparoir lundi prochain, quatre heures de rellevée, en la Chambre du Tresor du Pallais à Paris, par devant mesd. s™ les juges et conseillers d'icelluy Tresor, et pour en oultre respondre et procedder comme de raison. Lequel Miraille j'ay sommé et interpellé qu'il eust à signer la minutte de ce present mon exploict, lequel m'a declaré qu'il ne pouvoit signer que au préalable il n'en eust communicqué au Conseil; auquel Miraille j'ay baillé coppie tant de lad. requeste que de ce present mon exploict, es presences de m° Nicolas Parigault, Pierre Aulbert, Jehan Le Gendre et aultres tesmoings par moy menez exprès, qui ont signé en la minutte de mon procès-verbal.

Et led. jour et heure, par vertu à la requeste et en continuant ce que dessus, je huissier susd. et soubzsigné me suis transporté esd. faulxbourgs Sainct-Germain, en l'hostel et domicille de m° Geoffroy Lambert, recepveur et fermier de l'abbaye Sainct-Germain-des-Prez, auquel lieu, parlant à la femme dud. Lambert, j'ay à icelluy Lambert faict commandement de par le Roy de me dire et declairer quelz biens meubles il a appartenant et estant de la succession de deffunct Dierich Buicks, estranger; laquelle, obtempérant à mond. commandement, m'a faict mener et conduire par Anthoine Thomas, son serviteur domestique, es halles de la foire Sainct-Germain et en celle où l'on vend ordinairement le fil de lin, en laquelle elle m'a dict y avoir certains tableaux appartenans à la succession dud. deffunct Dierich Buicks, estranger, et qui y avoient esté laissez par une nommée la Flamande, veufve d'icelluy deffunct Buicks, et baillez en garde à sond. mary, comme ayant la garde et clefz de toutes lesd. halles, où estant, j'ay trouvé :

Premièrement, ung grand tableau peint en huille, sur toille, de unze pieds de long ou environ, où est la figure de *la Cène de Nostre Seigneur*.

Plus, ung aultre grand tableau, aussi peint en huille sur toille, de dix pieds de long ou environ, où est la figure du *Martire Sainct Jehan*.

Plus, ung aultre tableau où est *la Benediction des petits enffans*, de huict piedz de long ou environ, aussi peint en huille sur toille; lesd. trois tableaux neufz et enchassez en bois doré.

Plus, ung aultre tableau, aussi neuf, en forme d'une table d'hostel, où est deppeint le *Crucifiment de Nostre Seigneur Jhesus Crist*, aussi peint en huille sur boys.

Plus, quatre grandes caisses de boys de sappin à mettre de la marchandise.

Lesquelz tableaux et caisses cy dessus j'ay saisiz et mis en la main du Roy nostre Seigneur, et iceulx baillez en garde aud. Geoffroy Lambert, en parlant à sa femme et depuys à sa personne, à laquelle j'ay baillé et rendu la clef de lad. halle, et luy ay faict deffenses de par le Roy de s'en dessaisir et vuyder ses mains jusques à ce que par justice aultrement en ayt esté ordonné, et pour luy veoir faire plus amples deffenses, faire foy et serment, ensemble dire et declairer quelz aultres biens meubles, or, argent et aultres choses il a et peult avoir en sa possession appartenant et estant de la succession dud. deffunct Dierich Buicks, je luy ay donné assignation à estre et comparoir lundi prochain, quatre heures de rellevée, en la Chambre du Tresor au Pallais, à Paris, par devant mesd. s™ les conseillers et juges dud. Tresor, respondre en oultre et

procedder comme de raison; auquel Lambert, parlant comme dessus, j'ay baillé coppye de ce present mon exploict es presences dud. m° Nicolas Parigault, Jehan Legendre et Pierre Leroux, tesmoings.

Et, led. jour, avant midi, en continuant, par vertu et à la requeste que dessus, je huissier susd. et soubzsigné me suis transporté esd. faulxbourgs Sainct-Germain-des-Prez, rue du Sepulchre, au domicille de Jherosme Francque, paintre, auquel lieu, parlant à sa personne, j'ay saisy et arresté en ses mains et mis en la main du Roy, nostred. Seigneur, tous et chacuns les biens meubles, tableaux, or, argent monnoyé et non monnoyé, cedulles, missives, brevetz, obligations, acquictz, papiers et aultres choses qu'il a et peult avoir en sa possession, appartenant et estant de la succession dud. deffunct Dierich Buicks, estranger, et luy ay faict deffenses de par le Roy de s'en dessaisir et vuyder ses mains jusques à ce que par justice en ayt esté ordonné, et pour luy veoir faire plus amples [deffenses], faire foy, serment et vuyder ses mains, si mestier est, je luy ay donné assignation à estre et comparoir lundi, quatre heures de rellevée en la Chambre du Tresor au Pallais, à Paris, par devant mesd. s™ les conseillers et juges dud. lieu, et, pour, en oultre, respondre et procedder comme de raison, auquel Francque j'ay baillé coppie de ce present mon exploict es presence desd. s™ Nicolas Parigault, Jehan Legendre et Pierre Aubert, tesmoings.

Et encore le mesme jour, avant midi, par vertu à la requeste et continuant ce que dessus, je huissier susd. et soubzsigné me suis transporté en ceste ville de Paris au Marché Neuf, par devers Jehan Coucbourg, marchant vendeur de peintures; y estant, auquel parlant à sa personne, j'ay saisy et arresté en ses mains et mis en la main du Roy nostred. seigneur tous et chacuns les biens meubles, tableaux, or, argent monnoyé et non monnoyé, cedulles, obligations, missives, acquitz, papiers et aultres choses qu'il a et peult avoir en sa possession, appartenant et estant de la succession de deffunct Dierich Buicks, estranger, et luy ay faict deffenses de par le Roy de s'en dessaisir et vuyder ses mains jusques à ce que par justice aultrement en ayt esté ordonné, et pour luy veoir faire plus amples deffenses, faire foy, serment et vuyder ses mains, si mestier est, j'ay aud. Coucbourg donné assignation à estre et comparoir lundi prochain, quatre heures de rellevée, en la Chambre du Tresor...

Et led. jour de 16° avril après midy, par vertu, à la requeste et continuant ce que dessus, je huissier susd. et soubzsigné me suis transporté en ceste ville de Paris, rue du Chevallier du Guet, au domicille de..., aultrement nommée la Flamande, veufve dud. deffunct Dierich Buicks, estranger, auquel lieu, parlant à François Ligne, nepveu de Jehan Ligne, maistre tailleur d'habitz, hoste de lad. veufve, j'ay à icelle veufve monstré et signiffyé les arrestz et saisyes par moy ce jourd'huy faictes et cy dessus transcriptes, ad ce qu'elle n'en pretende cause d'ignorance, et oultre, je luy ay donné assignation à estre et comparoir lundi prochain, quatre heures de rellevée, en la Chambre dud. Tresor au Pallais, à Paris, par devant mesd. s™ les conseillers et juges dud. Tresor, pour dire ce qu'elle vouldra pour empescher que lesd. Dominique Miraille, Geoffroy Lambert, Jherosme Francque et Jehan Coucbourg ne vuydent leurs mains de ce qu'ilz affermeront avoir et debvoir à la succession dud. deffunct Dierich Buicks, estranger, son mary, et que les biens meubles et tableaux par moy cejourdhuy saisiz et arrestez, soient venduz et delivrez au plus offrant et dernier encherisseur, et les deniers

proceddans d'iceulx, ensemble tout ce que lesd. Miraille, Francque, Lambert et Coucbourg affermeront avoir et debvoir appartenant, comme dict est, à lad. succession, ne soient baillez et mis es mains du recepveur du domaine du Roy en ceste ville de Paris, à la conservation des droictz de qui il appartiendra, et à la charge d'en rendre compte, quant par justice sera ordonné, respondre en oultre et procedder comme de raison; à laquelle veufve, parlant comme dessus, j'ay baillé coppye tant de lad. requeste que de tous lesd. arrestz cy dessus mentionnez et transcriptz et de ce present mon exploict, es presences de Pierre Aubert et Pierre Leroux, tesmoings.

Original. — Signé : Favier. — (Arch. nat., Z$^{1v}$ 656.)

LAURENT VOUET, *maître peintre.*

Le contrat de mariage de Laurent Vouet, père de Simon, avec Marie Bouquillon révèle certains détails encore ignorés de la biographie de l'artiste qui fut le maître de Le Brun et de Le Sueur. Les historiens ignoraient le nom de la mère de Simon Vouet, non plus que la date de son mariage. Voici deux points désormais fixés. Nous remontons même plus haut, puisque notre contrat nomme le père de Laurent Vouet, nommé Nicolas, auquel il donne le titre de fauconnier du Roi, en fixant son domicile à Cirfontaines[1], près Joinville, en Champagne, en même temps que sa mère, Lucie Collin. Ces points acquis, la date de la naissance de Simon Vouet, fixée par certains auteurs anciens à l'année 1582, mais placée par Jal et par Bellier de la Chavignerie au 9 janvier 1590, se trouve forcément reportée à une date postérieure à l'année 1583. Il convient donc de s'en rapporter à l'affirmation de Bellier; elle fait mourir Simon à l'âge de 59 ans, son acte de décès portant la date du 30 juin 1649. Laurent l'avait précédé de dix-neuf ans au tombeau d'après l'acte publié dans le *Dictionnaire des artistes français*, fixant sa mort au 13 mars 1630. Si on admet qu'il se soit marié entre vingt-cinq et trente ans, il aurait vécu plus de soixante-dix ans, tandis que son illustre fils mourut avant d'atteindre sa soixantième année.

104. — *Contrat de mariage de* LAURENT VOUET, *maître peintre à Paris, et de Marie Bouquillon.* — 1er août 1583.

Par devant Jehan Perras et Claude Bernier, clercs notaires du Roy nostre Sire ou Chastellet de Paris soubzsignez, furent presens en leurs personnes honnorable homme Jehan Feullet, maistre orfèvre à Paris, demeurant sur le quay de la Megisserye, paroisse de Saint-Germain-de-l'Auxerrois, ou nom et comme tuteur de Marie Bouquillon, fille de feu Eloy Bouquillon, en son vivant maistre tailleur d'habitz à Paris, et de feue Françoise Feullet, jadis sa femme, à ce presente et consentant, d'une part, et Laurens Vouet, maistre paintre à Paris, demeurant rue Tixeranderye, paroisse de Saint-Jehan-en-Grève, filz de Nicolas Vouet, faulconnier du Roy, demeurant à Sire Fontaine, pays de Champaigne, près Geinville, et de Lussye Collin, jadis sa femme, ou nom et comme ayant charge expresse de sond. père de faire et passer ce qui s'ensuict, et toutesfoys soubz son bon plaisir, pour luy, d'aultre part; lesquelles parties, en la presence, par l'advis, conseil et consentement de Aignan Feullet, aussi maistre orfèvre à Paris, oncle maternel, Anthoine Vigoreulx, maistre tailleur d'habitz à Paris, beau-père, Nicolas Redouté, aussy maistre tailleur d'habitz à Paris, oncle maternel, à cause de Marie Feullet, sa femme, Denise Michel, femme de Jehan Perel, pareillement maistre orfèvre à Paris, tante maternelle, tous de lad. Marie Bouquillon, et aussi en la presence et

[1] Cirfontaines-en-Ornois, dans la Haute-Marne, arrondissement de Vassy, canton de Poissons.

du consentement de m^e Jaques Ballaigny, praticien en court laye, bourgeois de Paris, Laurens Esse, maistre paintre à Paris, et de Pierre Musnier, aussy maistre paintre à Paris, tous amys dud. Vouet, de leurs bons grez, pures franchises et liberalles voluntez, sans force ne contrainte aucune, sy comme ilz disoient, recongnurent et confessèrent avoir fait, feirent et font ensemble et l'une d'elles avec l'autre de bonne foy, les traicté, accordz, dons, douaires, promesses, obligations et choses qui ensuivent, pour raison du mariaige qui, au plaisir de Dieu, sera de brief fait et solempnisé en face de Saincte Eglise, desd. Laurens Vouet et Marie Boucquillon, c'est assavoir : icelluy Jehan Feullet avoir promis et promect bailler et donner lad. Marie Bouquillon aud. Vouet qui icelle a aussi promis et promect prandre à sa femme et espouze en face de Saincte Eglise le plus tost que faire se pourra et qu'il sera advisé entre eulx, leurs parens et amys, en ce à tous et chascuns leurs biens et droictz qu'ilz ont de present à eulx appartenant, qu'ilz promectent apporter l'un avec l'autre pour estre ungs et commungs entre eulx, selon les us et coustume de Paris, et dont led. Feullet, oud. nom, sera tenu leur rendre compte de la tuition qu'il a eue ou deu avoir de la personne et biens de lad. Marie Bouquillon, sy tost et incontinant que lad. Vigoureulx aura rendu compte et payé le reliqua du compte de l'execution testamentaire de lad. feue Francoise Feullet, jadis sa femme; sans que lesd. futurs espoux soient tenuz et puissent estre contrainctz des debtes l'un de l'autre, faictes et contractées auparavant la consommation du present futur mariaige; ains, seront payées et acquitées par celluy d'eulx qui les debvera et sur ses biens. Et partant, a led. futur espoux doué et doue sad. future espouze de la somme de seize escuz deux tiers sol de douaire prefix pour une foys payée, ou douaire coustumier, au choix et option de lad. future espouze, à l'un d'iceulx avoir et prandre par lad. future espouze, sy tost et incontinant que douaire aura lieu, sur tous et chascuns les biens tant meubles que immeubles, presens et advenir dud. futur espoux, et sur sa part et portion, qu'il en a dès à present affectez, chargez, obligez et ypothecquez pour fournir et faire valloir led. douaire qui ainsi sera par lad. future espouze choisy et opté; lequel douaire prefix, sy choisy est par lad. future espouze, luy demourera à elle et aux siens de son costé et ligne sans retour, pourveu que, au jour de la dissolution dud. futur mariage, il n'y ayt aucuns enffans vivans; aussy advenant lad. dissolution sans enffans, le survivant d'iceulx futurs mariez aura et prandra par preciput, assavoir lad. future espouze de ses habillemens, bagues, joyaulx, linge et autres choses que bon luy semblera jusques à la somme de 33 escuz et ung tiers sol, ou lad. somme à son choix et option, et led. futur espoux de ses habillemens, hardres et oultilz servans à sond. mestier, jusques à pareille somme de 33 escuz et ung tiers sol. Aussi pourra lad. future espouze renoncer à la communaulté d'entre eux et en y renonccant, elle reprandra et remportera son douaire tel que dessus, lad. somme de 33 escuz et ung tiers sol, et tout ce qui luy sera advenu et escheu tant par succession que autrement, franchement et quictement, sans aucunes debtes ny hypothèques payer. En faveur duquel futur mariage et affin que lad. Bouquillon ayt moyen de vivre à l'advenir après le decedz dud. futur espoux, a icelluy futur espoux, pour l'amityé qu'il porte à lad. Bouquillon, et de sa liberalité, volunté et propre mouvement, donné et par ces presentes donne en pur don irrevocable fait entre vifz à lad. Bouquillon, ce acceptant

pour elle et les siens, tous et chascuns les biens tant meubles que immeubles, debtes, créances et autres choses qui luy appartiendront au jour de son decez, sans que ses heritiers ny autres personnes quelzconques y puissent pretendre ne demander aucun droict, part et porcion, pourveu que au jour de sond. decez il n'y ayt aucun enffant dud. futur mariage, à la charge toutesfois que lad. future espouze sera tenue d'acomplir son testament et ordonnance de dernière volunté, à la bonté de lad. future espouze aussi de payer les debtes qu'il pourra lors debvoir. Et pour faire insinuer ce present contract au greffe des Insinuations du Chastellet de Paris..., iceulx futurs espoux, tant conjoinctement que divisement, ont faict et constitué leur procureur le porteur des presentes...

Faict et passé double en la maison de Jehan Feullet, le lundi matin, premier jour d'aoust, l'an 1583, et ont lesd. futurs mariez signé la mynutte des presentes, enregistré au registre dud. Bernier le present contract, subject au controlle suivant l'édit du Roy. Ainsy signé : Bernyer et de Peyras.

Et à la fin dud. contract a esté mis et escript l'insinuation ainsi que s'ensuict :

L'an 1583, le samedi, 6ᵉ jour d'aoust, le present contract de mariaige a esté apporté au greffe du Chastellet de Paris, et icelluy insinué, accepté et eu pour agréable... par Laurens Vouet, mᵉ paintre à Paris, en personne, tant pour luy que pour et en nom de Marie Bouquillon, sa future femme, denommez oud. contract. — (Arch. nat., Y 124, fol. 584.)

105. — Louis Marchant, *maître peintre.* — 22 mars 1584.

Contrat de mariage de Louis Marchant, maître peintre à Paris, demeurant au Petit-Cloître-Saint-Jacques-de-l'Hôpital, et de Louise Lucas, domestique, fille de feu Philippe Lucas et de Marguerite Crochet, au service de Jeanne Richer, veuve de Simon Leroy, marchand bourgeois de Paris. — La future apporte en dot 66 écus 2 tiers, moitié en deniers comptants et moitié en habits et demy seinct d'argent; elle reçoit assignation de douaire pour pareille somme, réduite de moitié en cas d'enfant vivant, et donation mutuelle de moitié de tous les biens de la communauté. — (Arch. nat., Y 125, fol. 512.)

Laurent Charpentier, *peintre.*

Cet artiste, tout à fait oublié, épouse, par contrat du 5 juillet 1584, Perrette Fontenoy, veuve de David Crespe, femme complètement illettrée, car elle se déclare incapable de tracer son nom au bas de l'acte. Rien d'ailleurs de particulier dans ce contrat de mariage; il enregistre, comme toutes les conventions semblables, une donation de la femme au mari et une constitution de douaire. Son seul intérêt est de nous révéler le nom de trois peintres parisiens, Laurent Charpentier, âgé de vingt-neuf ans en 1584, par conséquent né en 1556 et fils d'un laboureur des environs de Senlis, et ses cousins, Valentin et Jacques Charpentier, peintres comme Laurent, habitant l'un et l'autre rue de la Cossonnerie.

106. — *Contrat de mariage de* Laurent Charpentier, *peintre à Paris, et de Perrette Fontenoy, veuve de David Crespe.* — 5 juillet 1584.

Par devant Didier La Frongne et Jehan Chappellain, notaires du Roy nostre sire et par luy ordonnez et establis en son Chastelet de Paris soubzsignez, furent presens en leurs personnes Laurens Charpentier, painctre, demeurant à Paris, rue de la Cossonnerye, paroisse Sainct-Eustache, aagé de vingt neuf ans ou environ, filz de def-

functz Regnault Charpentier, en son vivant laboureur, demeurant à la Chappelle-en-Serval, près Senlys, pour luy et en son nom, d'une part, et Perrette Fonténoy, veufve de feu David Crespe, en son vivant demeurant à Paris, rue de Montorgueil, en la maison où est pour enseigne la Roze rouge, parroisse Sainct-Saulveur, lad. veufve y demourante, aussy pour elle et en son nom, d'autre part. Lesquelles parties, de leurs bons grez et bonnes vollontez, sans aucune contraincte, recongneurent et confessèrent et par ces presentes recongnoissent et confessent, ès presences, par l'advis et conseil de Vallentin Charpentier, m̃ᵉ paintre à Paris, demourant à Sainct-Marcel, cousin germain, Jacques Charpentier, aussy mᵉ paintre à Paris, y demeurant, en lad. rue Cossonnerie, aussy cousin germain, et de Jehan Charles, mᵉ batteur d'or à Paris, demeurant à la place Maulbert, parroisse Saint-Estienne-du-Mont, amis tous dud. Laurens Charpentier, et de Jehan Langlois, mᵉ orfèvre à Paris, y demeurant, rue des Vieilz-Augustins, parroisse Saint-Eustache, et Françoys Langloys, mᵉ chaussetier à Paris, demeurant en la rue de Beaurepaire, voisins et amys tous de ladicte veuve Fontenoy, avoir faict, feirent et font entre eulx de bonne foy les traictez, accordz, dons, douaire, convenances, promesses, obligations et choses cy après declairées, pour raison et à cause du futur mariage desd. Laurens Charpentier et Perrette Fontenoy; c'est assçavoir, que iceulx Laurens Charpentier et Perrette Fontenoy se sont, es presence et du consentement cy dessus, promis et promectent prendre l'un d'eulx l'autre par nom et loy de mariage en face de nostre mère Saincte Eglise, sy Dieu et elle s'y consentent et accordent, dans le plus brief temps que bonnement et commodement faire se pourra et qu'il sera advisé et deliberé entre eulx, leurs parens et amys, aux biens et droictz, noms, raisons et actions que à chascun desd. futurs mariez peuvent compecter et appartenir, qui seront commungs entre eulx en tous biens meubles et conquestz immeubles suyvant la coustume de ceste ville, prevosté et viconté de Paris. En faveur et contemplation dudit futur mariage et pour à icelluy parvenir a esté accordé entre lesdictes parties que, ou cas que lad. future espouze decedde auparavant led. futur espoux sans enffans, que, en ce cas, icelluy futur espoux joyra en plaine propriété, ses hoirs et ayans cause, de la moictié de tous et chascuns les biens meubles et immeubles quelzconques qui à lad. future espouze pourront dhuire, compecter et appartenir au jour et heure de son decedz, et auquel futur espoux lad. future espouze en a, aud. cas, faict par ces presentes don, cession et transport irrevocable faict entre vifz en faveur dud. mariage. Et partant et moiennant ce, led. futur espoux a doué et doue lad. future espouze de la somme de cent unze escuz sol, six solz huict deniers t., en douaire prefix, pour une foys, ou de douaire coustumier, au choix et option de lad. future espouze avoir et prandre suyvant la coustume de la prevosté et viconté de Paris, sur tous et chascuns les biens, presens et advenir dud. futur espoux, qu'il en a dès à present chargez, affectez, obligez et ypotecquez, pour payer, fournir et faire valloir led. douaire, tel qu'il sera choisy, et lequel douaire prefix de cent unze escuz, six solz, huit d., sy choisy est, sera et appartiendra à lad. future espouze et aux siens de son costé et ligne sans retour. Et outre, a esté accordé entre lesdictes parties qu'elles ne seront subjectes aux debtes l'une de l'autre, faictes et créées auparavant la consommation dud. futur mariage, ains lesd. debtes se payeront sur les biens de celluy d'eulx qui les aura faictes et créées

Faict et passé double, cestuy expedié et delivré pour servir aud. futur espoux, l'an 1584, le jeudy, 5° juillet, après midy, en la maison de lad. future espouze... Lad. future espouze a declaré ne sçavoir signer, et quant aud. Laurens Charpentier, futur espoux, Vallentin Charpentier, Jacques Charpentier, Jehan Charles et Langloix, ils ont signé en la minutte des presentes qui est par devers et au registre dudit Jehan Chappellain, l'un desd. notaires dessus nommez et soubzsignez. Signé La Frongne et Chappellain. Et après a esté mise et escripte l'insinuation. Enregistré au Châtelet le 13 août 1584. — (Arch. nat., Y 126, fol. 26.)

107. — JEAN ESSE, *peintre à Paris* — 1er décembre 1584.

Jean Esse [1], peintre à Paris, demeurant rue Saint-Denis, transporte et cède, par acte passé par devant notaires, à Brice Dollet, maître fourbisseur d'epées à Paris, la neuvième partie lui revenant, du chef de sa mère, Guillemette Le Rouge, de l'héritage de Jean Recullé, bourgeois de Paris, son cousin. — (Arch. nat., Y 126, fol. 361.)

108. — NICOLAS DE LA MARE, *peintre.* — 14 janvier 1585.

Donation par Ondine de la Mare, veuve de Jean Vernier, cordier à Saint-Denis, rue de Compoise, d'une maison sise à Saint-Denis, même rue, lui servant de demeure, en faveur de Nicolas de la Mare, peintre audit Saint-Denis. — (Arch. nat., Y 126, fol. 278.)

JEAN QUEBORNE, *maître peintre.*

Ce contrat annonce une certaine aisance chez les parents de la jeune femme comme chez le futur époux. Nous ne voyons pas beaucoup d'artistes à cette époque recevoir une dot de 666 écus deux tiers, soit deux mille livres tournois et promettre à leur fiancée un douaire de mille écus. Jean Queborne était un bon parti; aussi avait-il été accepté par une famille tenant un certain rang dans la haute bourgeoisie parisienne et dans la corporation estimée des orfèvres. Cependant, cet artiste est resté complètement obscur et ne paraît même pas attaché à la personne du Roi ou d'un grand personnage. Était-il parent éloigné du Crispyn van Queborn, peintre, dessinateur et graveur, né à La Haye en 1604? D'autres artistes de ce nom, Christian et Daniel Queboorn, originaires d'Amsterdam, ont eu quelque réputation au XVIIe siècle.

109. — *Contrat de mariage de* JEAN QUEBORNE, *maître peintre à Paris, et de Sara Mesebruich, fille d'Herman Mesebruich, orfèvre et bourgeois de Paris.* — 20 janvier 1585.

Par devant Jehan Reperant et Hilaire Lybault, notaires du Roy nostre sire en son Chastellet de Paris soubzsignez, furent presens en leurs personnes honnorable homme Hertman Mesebruich, maître orfebvre, bourgeois de Paris, et Barbe du Plancher, sa femme, de luy auctorisée, demeurant rue Sainct-Martin, parroisse Saint-Medericq, en leurs noms et comme stipulans en ceste partie pour Sarra Mesebruich, leur fille, à ce presente et de son consentement, d'une part, et honnorable homme Jehan Queborne, maître paintre en ceste dicte ville de Paris, demeurant au Marché Neuf, parroisse Sainct-Germain-le-Viel, pour luy et en son nom, d'aultre part; lesquelles parties, de leurs bons grez, recognurent et confessèrent

[1] On a vu plus haut (n° 104) un peintre parisien, nommé Laurent Esse, assister comme témoin au mariage de Laurent Vouet, en août 1583. Ce Laurent était probablement le frère du Jean qui figure ici. Tous deux exerçaient la même profession.

que, pour raison du futur mariage que au plaisir de Dieu sera de brief faict et solempnisé en face de Saincte Eglise desd. Jehan Queborne et Sarra Mesebruich, ilz auroient faict, feirent et font ensemble les traictez, accordz, dons, douaires, promesses, obligations et choses qui ensuyvent, et ce en la presence, advis et consentement du sieur Francisques Henriquès, bourgeois de Paris, amy dud. Queborne, futur espoux, et de honnorables personnes, Henry Valenquan, marchant lapidaire à Paris, et Barbe Mesebruich, sa femme, seur, Jehan Bréant, maistre orfebvre en cestedicte ville, et Marie Mesebruich, sa femme, aussy seur de lad. future espouse; c'est assavoir : lesd. Hartman Mesebruich et sad. femme avoir promis et promectent bailler et donner par nom et loy de mariage lad. Sarra Mesebruich, leur fille, de son consentement, comme dict est, aud. Jehan Queborne qui icelle a promis et promect prendre à femme et espouse, et icelluy mariage solempniser en face de Saincte Eglise le plus tost que bonnement et commodement faire se pourra et qu'il sera advisé et deliberé entre eulx, leurs parens et amys, sy Dieu et nostredicte mère Sainte Eglise s'y accordent. En faveur duquel futur mariage ont lesd. Mesebruich et sad. femme promis et promectent de bailler et donner ausd. futeurs conjoinctz la somme de six cens soixante six escus deux tiers d'escu sol en deniers contans, dedans la veille du jour precedent leurs espouzailles et benediction nuptialle. Et seront lesd. futeurs conjoinctz ungs et communs en biens selon la coustume de Paris, encore qu'ilz fussent demeurans soubz autres coustumes à ce contraires, auxquelles ilz ont desrogé et derogent par cesd. presentes. En faveur dud. mariage et en ce faisant a led. futeur espoux doué et doue lad. future espouze de la somme de mil escus sol en douaire prefix et sans retour,

pourveu que, au jour de la dissolution dud. mariage, il n'y ayt aucuns enffans vivans d'icelluy, et où il y auroit enffans, sera douée seullement de la somme de six cens soixante six escus deux tiers, aussy en douaire prefix et sans retour, à icelluy douaire avoir et prendre, sy tost et incontinant que douaire aura lieu, sur tous et chacuns les biens dud. futur espoux, quelque part qu'ilz se trouveront scituez et assis, nonobstant les coustumes des lieux, auxquelles ilz ont derogé et derogent par ces presentes, et qui en sont et demeurent chargez à fournir et faire valloir led. douaire. Le survivant desquelz futurs conjoinctz aura et prendra, par preciput et et avant aucun partaige faire, assavoir, led. futeur espoux ses habitz et armes, et lad. future espouse ses habitz, bagues et joyaulx, qu'ilz auront respectivement lors à leur usaige, jusques à la somme de cent cinquante escuz, ou lad. somme de cent cinquante escuz sol, au choix du survivant; advenant la dissolution duquel mariage, sera permis et loysible à lad. future espouse ou à ses enffans et héritiers en son lieu d'accepter ou renoncer à la communaulté sans estre par lad. espouse ou sesd. enffans et heritiers tenuz d'aucunes debtes, ores que icelle future espouse y eust parlé et donné consentement, dont les heritiers dud. futur espoux seront tenuz l'en acquicter. En faveur duquel futur mariage que autrement n'eust esté faict, a led. futeur espoux voulu, consenty et accordé, veult, consent et accorde que, advenant que lad. futeure espouze le survive sans enffans nez et procreez dud. futeur mariage, icelle future espouze aura et luy appartiendra la moictié de tous et chascuns les biens meubles, or, et argent monnoyé et non monnoyé, debtes, créances, marchandise et autres meubles qui se trouveront appartenir aud. futeur espoux au jour de son decedz, et à quelque valleur, prisée et esti-

mation qu'ilz se puissent monter et dont dès maintenant il luy en faict don, cession et transport, pour en jouir par lad. future espouse en plaine propriété et sans aucun contredict, ny empeschement, ny que les heritiers dud. futur espoux, ny autres personnes que ce soient y puissent pretendre aucun droict, part et portion..........

Faict et passé double en l'ostel desd. Mesebruich et sad. femme, l'an 1585, le dimanche, 20° jour de janvier après midy, et ont lesd. parties signé la minutte des presentes estant par devers led. Libault, l'un des notaires soubzsignez.

Suivent la quittance de la somme de 666 écus 2 tiers, délivrée le 16 février 1585 par Jean Queborne et Sara Mesebruich, sa femme, et l'insinuation du contrat de mariage, présenté le 3 juin 1585 par Hertman Mesebruich, maître orfèvre, au nom de Jean Queborne et de Sara Mesebruich. — (Arch. nat., Y 126, fol. 444 v°.)

PIERRE GOURDELLE, *peintre et valet de chambre ordinaire de la Reine mère.*

Bien que cette pièce ait déjà été imprimée, nous n'en croyons pas moins devoir la reproduire, parce qu'elle appartient au fonds où nous l'avons découverte et surtout parce qu'elle touche à une famille qui a joué un rôle important à la fin du XVI° siècle. D'ailleurs M. Joseph Roman, qui nous avait consulté sur le peintre dont la signature ainsi libellée : «*Peint par P. Gourdelle, 1574.*» avait été relevée au bas d'un portrait de Thomas Gayant, seigneur de Varâtre et de la Douchetière, président aux Enquêtes, fut mis sur la trace des autres documents reproduits dans son article par le nom des notaires ayant reçu l'acte de donation mis par nous à sa disposition. D'autre part, l'étude très documentée de M. Roman a paru dans un recueil peu connu, bien que d'une importance capitale pour l'histoire de notre art national. Je veux parler du compte rendu publié par la Direction des Beaux-Arts des lectures faites à la réunion annuelle des sociétés des Beaux-Arts des départements[1]. Les articles et documents publiés dans cette collection restent assez ignorés; c'est ce qui nous a décidé à reproduire ici la donation mutuelle de l'artiste et de sa femme.

Gourdelle avait épousé Suzanne Caron, une des trois filles d'Antoine Caron, légitimées toutes trois par le mariage de leur père et de leur mère, postérieur à leur naissance, d'après l'hypothèse assez plausible présentée par Jal, suivant un acte qui fixerait le mariage de Caron au 14 février 1568. Suzanne avait eu deux sœurs plus jeunes qu'elle, Marie et Perrette. L'une d'elles, on ignore laquelle, devint la femme de Thomas de Leu; par suite de ce mariage, Gourdelle eut pour beau-frère le célèbre graveur.

M. Roman a pris le soin de décrire deux séries de portraits représentant des personnages contemporains dessinés par Gourdelle; une des suites compte dix-neuf effigies, l'autre cinq. Quatre autres peuvent lui être attribuées. Ces dessins ont été gravés par Léonard Gautier, Thomas de Leu, Jacques Granthomme et Alexandre Vallée, en 1587 et 1588. L'estampe est toujours accompagnée d'un quatrain en vers français, célébrant, suivant la coutume du temps, l'illustration et les qualités du personnage pourtraituré. Dès 1555, Gourdelle avait collaboré à une *Histoire de la nature des oiseaux*, etc., de Pierre Belon, publiée chez Gilles Corrozet. L'avis au lecteur dit que les dessins sont de Pierre Goudet, que M. de Laborde propose de lire Gourdelle.

D'après M. Roman, la naissance de Gourdelle doit être placée à peu près en 1530; car on n'eût pas eu recours à un homme de moins de vingt-cinq ans pour l'illustration de ce livre sur les oiseaux. Le mariage avec Suzanne Caron remontait à un certain nombre d'années lors de la donation mutuelle de 1585. Peut-être avait-il suivi de près le mariage des parents. Peu importe d'ailleurs. Voici la famille d'un des plus fameux artistes de la fin du XVI° siècle reconstituée désormais. Caron, Gourdelle et Thomas de Leu forment une trinité inséparable. On voit qu'il n'était pas sans intérêt d'évoquer ici les renseignements publiés de différents côtés sur le membre le moins connu de cette famille.

[1] Douzième session 1888, p. 268-290. Le mémoire de M. Roman est accompagné d'un dessin du portrait de Thomas Gayant, conseiller au Parlement, président des Enquêtes, seigneur de Varâtre et de la Douchetière.

M. de Laborde avait déjà signalé cet artiste dont il avait retrouvé le nom sur les états de gages en 1583 et 1585. Il était appointé à 126 écus 20 sols tournois par an[1].

110. — *Donation mutuelle de* PIERRE GOURDELLE, *peintre et valet de chambre ordinaire de la Reine mère, et de Suzanne Caron, sa femme.* — 4 *mai* 1585.

Furent presens en leurs personnes Pierre Goudell (*sic*), paintre et vallet de chambre ordinaire de la Royne mère du Roy, demeurant rue de parroisse de Sainct-Gervais, et Suzanne Carron, sa femme, qu'il a pour ce faire et en tant que besoing seroyt, auctorisée et auctorise, lesquelz mariez et chascun d'eulx estans en bonne prosperité et santé de leurs corps, considerans les grandz biens, services et affections qu'ilz ont receuz, ont et portent l'un à l'autre, et qu'ilz espèrent continuer leur vye durant, et voulans de ce recompenser l'ung d'eulx l'autre, ad ce que le survivant d'eulx deux ayt meilleur moyen de vivre et entretenir sa vye durant, et aussy qu'ilz n'ont aucuns enffans, et autres considerations à ce les mouvans, de leurs bons grez recognurent et confessèrent avoir faict et font par ces presentes l'ung à l'aultre et au survivant d'eulx deux grace mutuelle, don esgal et pareil de tous et chascuns leurs biens meubles, acquestz et conquestz immeubles qu'ilz ont et acquerront par cy après durant et constant leurd. mariage et qu'ilz se treuveront appartenir au premier deceddé, par laquelle grace mutuelle, don esgal et pareil ilz veulent, consentent et accordent que le survivant d'eulx deux, ou cas qu'il n'y ayt enffans lors vivans dud. mariage, joisse en usufruict, sa vye durant seullement, du droict, part et portion qui appartiendra et se trouvera appartenir esd. biens meubles, acquestz et conquestz immeubles, au premier mourant, au jour de son decedz, sans que led. survivant soyt tenu de bailler aucune caution, à la charge que led. survivant sera tenu sur la part du premier deceddé accomplir son testament...

Faict et passé l'an 1585 le sabmedy, 4° jour de may avant midy, es estudes des notaires soubzsignez. Insinué le 17 mai 1585. — (Arch. nat., Y 126, fol. 425.)

111. — PIERRE JACQUEL, *maître peintre.* — 10 février 1587.

Caution donnée pour divers marchands français et étrangers par PIERRE JACQUEL, *marchant et maître peintre à Paris, en vertu de sentence de la Chambre du Trésor du* 8 *janvier* 1587.

Aujourdhuy sont comparuz au greffe de la Court de céans Pierre Jacquel, marchant maître paintre, bourgeois de Paris, demeurant rue Vielle-Drapperye, à l'enseigne du Barillet, et Rigault Parant, aussy marchant et bourgeoys de Paris, demeurant rue Saint-Denis, à l'enseigne de la Croix d'or, lequel Jacquel a pleigé et cautionné Jherosme Masson, marchant forin, François Prevost, Jacques Beguyn, damoiselle Marie Vandrebayer, François Myron, Jehan-Baptiste Cocurard, Gondeslayer et damoiselle Volpendirex, marchand, demeurant en la ville d'Anvers, et ce pour la somme de cent escus sol, et ce suyvant la sentence de la Court de céans du 8° jour de janvier 1587, lequel Jacquel a esté certiffié suffisant par led. Parant pour lad. somme. Et a led. Jacquel declaré que à luy appartient en propriété une maison, scize rue d'Estrepan (de l'Estrapade?), vis-à-vis la rue de la

[1] *Renaissance des Arts*, I, 239, et II, 834.

Croix, qui vault pour le moings dix huict cens livres et pour plus de cinq cens escuz tant meubles que marchandizes — (Arch. nat., Z 1 659.)

Jean Jossens, *maître peintre.* — 9 juillet 1587.

Ce contrat de mariage du peintre anversois Jean Jossens et de Madeleine Besongne atteint des proportions inusitées, tant en raison des propriétés appartenant à la mariée que par suite des précautions et formalités nécessitées par une situation particulière, le père étant mort et la mère remariée. Inutile d'entrer dans le détail de toutes les stipulations formulées pour préserver la fortune de la femme. Quant au mari, il semble appartenir à cette colonie d'artistes flamands qui s'était abattue sur la France à la suite des troubles religieux des Pays-Bas et des proscriptions du duc d'Albe. Jossens se disant âgé de vingt-huit ans, né par conséquent en 1559, avait pour ami et témoin à son contrat un autre artiste flamand, ce Jérôme Franco ou Franck, que nous avons rencontré à diverses reprises et qui paraît occuper une place importante dans la petite colonie des peintres des Pays-Bas installés à Paris.

112. — *Contrat de mariage de* Jean Jossens, *maître peintre, natif d'Anvers, demeurant au faubourg Saint-Germain, et de Madeleine Besongne, fille de Raoullin Besongne, marchand à Rouen.* — 9 juillet 1587.

A tous ceulx qui ces presentes lettres verront Anthoine Duprat, chevallier de l'ordre du Roy, seigneur de Nanthoillet, Précy, Rozay et de Formeries, baron de Tiert, Thoury et de Viteaulx, conseiller de Sa Majesté, son chambellan ordinaire et garde de la Prevosté de Paris, salut. Sçavoir faisons que par devant Claude De Troies et Jehan Davoust, notaires du Roy nostredict seigneur en son Chastellet de Paris soubzsignez, furent presens en leurs personnes honnorable homme Jehan Jossens, maître paintre, demourant es faulxbourgs Sainct-Germain-des-Prez-lez-Paris, âgé de vingtz huict ans, ainsy qu'il a juré et affermé, natif de la ville d'Anvers en Brabant, filz de Gervais Jossens, marchant, demourant audit Anvers en la parroisse de Nostre-Dame, et de feue Elizabeth Van den Alboein, jadis sa femme, ses père et mère, pour luy et en son nom, d'aultre part, et Anne Cottard, veufve en dernières nopces de feu Pierre Roullet, en son vivant vallet de chambre organiste du Roy, et en premières nopces femme et veufve de deffunct Raoullin Besongne, marchant, demourant en la ville de Rouen, et elle à present demourante esdictz faulxbourgs Saint-Germain-des-Prez, rue des Maretz, parroisse de Saint-Sulpice, en son nom et comme stipullante en ceste partie pour (Madeleine) Besongne, fille dudit deffunct Raoullin et d'elle, icelle Magdeleine Besongne à ce presente, et de son voulloir et consentement, d'autre part. Lesquelles parties, de leurs bons grez, bonnes, pures et franches voluntez, sans contraincte aulcune, recongnurent et confessèrent en la presence et par devant lesd. notaires, et aussy en la presence, par l'advis et conseil de honnorables hommes, Arman Mesebruche[1], bourgois de Paris, Hierosme Franc[2], paintre et vallet de chambre de la Royne, Jehan Guebarre, bourgois de Paris, m° Claude Jamet, recepveur des decymes du grand prieuré de France, et m° Guy Trouillet, recepveur du domaine d'Anjou, amys et affins dud. futur espoux; de Marye Cottard, tante maternelle, femme de Urbain Boyer, suyvant lez finances, m° Jacques La Moigne, suyvant les finances, oncle maternel à cause de Guillemette Cot-

[1] Cet Armand Mesebruche ne serait-il pas le même individu que l'orfèvre Herman Mesebruich qui mariait sa fille Sara avec Jean Queborne par contrat du 20 janvier 1585? (Voir ci-dessus n° 109.)

[2] Jérôme Franco qui épousait, le 9 février 1578, Françoise Miraille (voir ci-dessus n° 78).

tard, sa femme, François Papillon, marchant bourgois de Paris, cousin maternel, nobles hommes, m° François Tardieu, sieur de Merdville, conseiller du Roy et general en sa court des Aydes à Paris, Richard Tardieu, s^r du Mesnil, conseiller et notaire et secretaire du Roy, maison et couronne de France, Guillaume Le Tellier, marchant et bourgois de Paris, amis de lad. future espouze; avoir faict et font ensemble de bonne foy les traité, accordz, dons, douaires, promesses et convenances qui ensuivent pour raison du mariage qui, au plaisir de Dieu, sera de brief faict et solempnisé en face de nostre mère Saincte Église desdiz Jehan Jossens et de ladicte Magdeleine Besongne, lesquelz, du vouloir et consentement que dessus, ont promis et promectent prendre l'ung d'eulx l'autre par nom et loy de mariage le plustost que bonnement et commodement faire se pourra et qui sera advisé entre eulx, sy Dieu et Saincte Eglise s'y accordent. En faveur duquel mariage a esté accordé que les futurs mariez seront ungs et commungs en meubles, acquestz et conquestz, selon l'usance de ceste coustume de la viconté et prevosté de Paris, declairant leur intention estre que led. futur espoux demeure en ceste ville de Paris, et lequel dès à present y a esleu et eslict son domicille; voullant et consentant que led. futur mariage et convention d'icelluy soient reiglées selon lad. coustume de Paris, et [renonçant] pour cest effet à toutes autres coustumes, en faveur dud. mariage qui aultrement n'eust esté faict. Sera lad. Magdeleine Besongne, future espouse, douée de la somme de cent livres tournois de rente, faisant 33 escuz sol de rente, à icelle avoir et prendre sur tous et chacuns les biens presens et advenir dud. futur espoux, et sur les plus clairs et mieulx apparans. Et ou cas que led. futur espoux n'eust ou ne luy advint aulcuns heritaiges propres, en ce cas, lad. Magdelaine, future espouse, aurra et prendra lad. somme de cent livres tournois de rente sur la part des meubles ou acquestz et conquestz qui se trouverront lors du decedz dud. Jossens, futur espoux, afferans aux heritiers dud. Jossens, sans aulcune confusion et diminution de sa part, laquelle rente sera racheptable par les heritiers dudit Jossens de la somme de douze cens livres tournois; et néantmoings, soict que lesd. heritiers racheptent lad. rente ou non, icelle rente ou le rachapt appartiendra et sera sans retour à lad. future espouse, ses hoirs et aians cause; desrogent lesd. parties à toutes coustumes à ce contraires. Et lad. Anne Cottard a promis et promect bailler et fournir ausd. futurs mariez, le jour precedant les espouzailles, la somme de deux cens escus sol par estimation en meubles (qui) seront prisez et estimez par gens à ce cognoissans, et à l'instant mis par inventaire en presence de deulx notaires du Chastellet; laquelle Cottard en ce faisant demourera quicte et deschargée envers lesd. futurs espoux et tous autres de la somme de cent escus que lad. Cottard, en vertu de procuration de Paul Lesperon, tuteur de ladicte Magdelayne Besongnes, auroit receu de Anthoine Aubry, cy devant créé et esleu judiciairement curateur aux biens vaccans dud. deffunct Pierre Roullet, sond. dernier mary, qui auroit receu icelle somme, provenant de partie de la vente faicte, après le trespas dud. deffunct Roullet, de ses biens, pour et au lieu de pareille somme de cent escuz sol qui deue estoict par led. Roullet à ladicte Magdelayne Besongne par obligation qui estoit par devers lad. veufve, laquelle, partant ensemble led. curateur ausd. biens vaccans, en sont duement quictes et deschargez envers lesd. futurs espoux. Et laquelle obligation lad. veufve a dict avoir

rendue aud. curateur, moiennant lad. somme par elle receue; et aussy seront et demeureront icelle veufve et curateur quictes et deschargez envers lesd. futurs espoux de tous interestz de lad. somme que lesd. futurs espoux eussent peu ou pourroient contre elle pretendre. Et sy a lad. Anne Cottard declairé que à lad. future espouse compecte et appartient, à cause tant de la succession de deffunct Raoullin Besongne, son père, Margueritte Hebert, son ayeulle paternelle, que autres, les rentes et heritaiges qui en suivent :

Asscavoir : une maison, scize au païs de Normandye, en la ville de Rouen, rue Chaucheise;

Item, ung heritaige basty et planté, ainsy qu'il se comporte, assiz au village et en la parroisse d'Ambourville [1], deux lieux et demy par delà Rouen;

Item, trente quatre livres, dix solz tournois de rente ypothecquée et constituée sur plusieurs particulliers du païs de Normandye, en plusieurs parties, desquelles rente et heritaiges lesd. futurs espoux joiront en paiant les cens, rentes et aultres charges qui en seront deubz, et sans prejudice du droict de douaire coustumier, que ladicte Cottard a droict de prendre sur iceulx heritaiges et rente, lequel elle entend reserver, sans toutesfois que led. Jossens, futur espoux, puisse les vendre, aliéner ou engaiger, et où il auroit vendu ou alliéné aulcun desd. heritaiges, ou receu le rachapt de lad. rente durant et constant led. mariage, sera tenu led. futur espoux faire employ de la juste valleur et estimation d'iceulx, ores que moings, et les eust venduz au proffict de lad. future espouse pour luy estre propre et sortir pareille nature que ceulx qui seront alienez, encores qu'elle eust parlé et consenti ausd. contractz de vendition, aliénation ou rachapt, dont led. futur espoux et ses hoirs seront tenuz l'acquicter et garantir, et à ce faire led. futur espoux a dès à present obligé, affecté et ypothecqué tous ses biens meubles et immeubles, presens et advenir, et sur yceulx plus clairs et mieulx apparoissans; ou cas que led. futur espoux n'eust faict led. remploy, lad. future espouze, si elle survist, aurra et prendra les deniers provenuz de sesd. heritaiges et rente, ou la juste valleur et estimation, à son choix et option, sans diminution aulcune de son droict de communaulté. Aussy lad. Cottard a declairé que à lad. future espouse est deub la somme de quatre cens escus sol par Paul Lesperon, tuteur de ladicte Besongne, pour reste de reliqua de son compte, laquelle somme de quatre cens escus sol led. Lesperon a consignée, du consentement des parens qui ont assisté aud. compte, es mains de Pierre Canu, recepveur des tailles aud. Rouen, proche parent de lad. future espouse, pour estre baillée et delivrée ausd. futurs espoux huict jours devant leursd. espousailles, et lesquelz seront baillez et fourniz ausd. futurs espoux led. jour preceddant des espouzailles par led. Lesperon, suivant que tenu et obligé y est, desquelz quatre cens escuz et autres deux cens escuz en meubles cy dessus declairez led. futur espoux sera tenu en emploier la somme de deux cens escus sol en seize escus deux tiers de rente au proffict de lad. future espouse et pour estre propre à elle, ses hoirs et ayans cause, et, pour cest effect, lesd. futurs espoux ont consenty que lad. somme de deux cens escus demeurera es mains de lad. Cottard pour estre mise et employée en lad. rente de seize escus deux tiers, ce qu'elle a promis de faire au desir du contract. Et advenant le rachapt de lad.

[1] Ambourville, Seine-Inférieure, arrondissement de Rouen, canton de Duclair.

rente, sera tenu led. futur espoux en faire remploy; et où il n'auroit esté faict avant la dissolution dud. mariage, en ce cas, lad. future espouse reprendra lad. somme de deux cens escus sur tous les biens meubles et immeubles, presens et advenir, dud. futur espoux, sans toutesfois aulcune confusion, ny dyminution de la communaulté de lad. future espouse; et où il adviendroit que led. futur espoux predeceddast, pourra lad. future espouse, soit qu'il y ayt enffans ou non, renoncer à la communaulté, sy bon luy semble, en quoy faisant, elle reprendra et remportera la somme de six cens escus, y compris les deux cens escus cy dessus, qui auroient ou debvoient estre emploiez en rente pour et ou nom de lad. Magdelayne et les siens, avecq ce que à cause d'elle sera advenu et escheu aud. mariage, à quelque tiltre et occasion que ce soit, avecq son douaire que dessus, ses vestemens, habillemens, bagues et joyaulx, pourveu qu'ilz n'exceddent point la somme de cent escus pour une fois paier, parce que s'ilz exceddoient la valleur de lad. somme, lad. Magdelayne sera tenue d'en paier le surplus aux heritiers dud. futur, à estimation raisonnable, le tout franchement et quictement de toutes debtes et ypothecques quelzconques, encores qu'elle y eust presté consentement, et dont led. futur espoux, ses hoirs et aians cause seront tenuz l'en acquicter et descharger; comme au semblable, sy led. futur espoux survist icelle future espouze prendra par preciput de ses habitz, armes et autres meubles jusques à pareille somme de cent escus sol, et ou cas que led. futur espoux predeceddast, ne laissant aulcuns enffans dud. futur mariage, en ce cas, dez à present comme dez lors, il a

faict et faict par ces presentes don, cession et transport à lad. future espouse, et en faveur dud. mariage, lequel n'eust aultrement esté faict, de tous et chacuns ses biens meubles, acquestz et conquestz immeubles qui se trouveront luy appartenir lors de lad. dissolution, pour en joir par elle, ses hoirs et aians cause en tout droict, de plaine et entière proprietté; comme aussy, au mesme cas, lad. future espouse, ou cas qu'elle predeceddast sans aulcuns enffans, a donné et donne aud. Jossens, futur espoux, l'usuffruict de tous les immeubles à elle appartenans siz au pais de Normandie cy dessus speciffiez......................

En tesmoing de ce nous, à la rellation desd. notaires, avons faict mectre le scel de lad. prevosté de Paris à cesd. presentes qui faites et passées furent doubles, cestuy pour led. futur espoux, l'an 1587, le jeudy après midy, 9e jour de juillet, en la maison où est de present demourante lad. veufve cy dessus declairée.

Suit la quittance donnée par le sr Jossens de la somme de 400 écus, reçue de la femme Cottart, sa belle-mère, le 2 mars 1588. —(Arch. nat., Y 130, fol. 118 v°.).

113. — Esme Pillas, *peintre*. — 29 décembre 1587[1].

Donation par Esme Pillas, peintre, demeurant à Paris, rue St Nicolas-du-Chardonnet, à Jean Gasteau, son cousin germain, écolier étudiant en l'Université de Paris, rue Saint-Jean-de-Latran, de pièces de terres au terroir de Chatignonville[2], en Beauce, à lui échue par le decès de Pierre Lubin, laboureur à Boissy-le-Sec[3], et de droits dus par

[1] Le peintre Esme Pillas est aussi inconnu que son cousin Jean Gasteau. C'est un nom de plus à inscrire sur la liste des artistes oubliés, à la date de 1587.
[2] Arrondissement de Rambouillet (Seine-et-Oise).
[3] Arrondissement de Dreux (Eure-et-Loir).

Charles Lubin, laboureur à Villevé, en Beauce. — (Arch. nat., Y 129, fol. 405.)

Henri Lerambert, *peintre du Roi*.

La réputation de Lerambert est fondée surtout sur ses travaux pour les tapissiers. De son œuvre la plus connue, la suite des tapisseries de Saint-Merri exécutées dans l'hôpital de la Trinité par Maurice Dubout, on ne possède plus que quelques fragments noircis en fort piteux état. Mais les premiers dessins, de la main même de Lerambert, existent encore au Cabinet des Estampes de Paris; ils ne font pas grand honneur à leur auteur [1]. Lerambert aurait aussi donné, en participation avec Antoine Caron, une partie des premiers modèles de la fameuse tenture d'Artémise; mais une certaine incertitude plane sur sa part de collaboration à ce travail. Ce qui est acquis, c'est qu'on créa pour lui la charge de peintre pour les tapisseries du Roi qu'il garda jusqu'à sa mort arrivée en 1609. Léon de Laborde (*Renaissance*, I, 526) avait rencontré son nom dans un compte de Fontainebleau de 1568-1570. Il reçoit alors 170 l. 12 s. 6 d. pour ouvrages de peinture faits au cabinet du Roi à Fontainebleau. De quelle nature sont ces ouvrages? Très probablement des panneaux décoratifs ou des ornements.

Notre artiste n'était plus tout jeune sans doute quand il contractait mariage en 1588, car il épouse la veuve d'un drapier de Rouen. Cette femme ne savait même pas signer. C'était une compagne plus que modeste pour un futur peintre du Roi qui ne manquait pas de prétentions aristocratiques, puisque dans son contrat il se fait ou se laisse nommer Henri de Lerambert.

114. — *Contrat de mariage de* Henri de Lerambert, *peintre à Paris, et de Geneviève de Launay, veuve de Michel Poulain, drapier.* — 19 mars 1588.

Par devant Denis Chantemerle et Jehan Le Camus, notaires du Roy nostre sire, de par luy ordonnez et establis en son Chastellet de Paris, soubzsignez, furent presens en leurs personnes honorable homme Henry de Lerambert, maistre paintre à Paris, et y demeurant, rue du Temple, parroisse Saint-Nicolas-des-Champs, et en son nom, d'une part, et Geneviefve de Launay, veufve de feu Michel Poullain, en son vivant drappier, demeurant à Rouen, elle à present demeurant en ceste ville de Paris, rue Aumaire, en ladite parroisse Saint-Nicolas-des-Champs, en son nom, d'autre part; lesquelz, de leurs bons grez et bonnes voluntez, sans contraincte aulcune, ains sur ce bien advisez, pourveuz, conseillez et deliberez, si comme ils disoient, recongnurent et confessèrent avoir faict, firent et font ensemble de bonne foy les traicté, accordz, dons, douaires, convenances et promesses de mariage qui ensuivent, c'est asscavoir : led. Lerambert avoir promis et promect prendre lad. de Launay par nom et loy de mariage, et icelluy faire et solemniser en face de nostre mère Saincte Eglise, le plus tost que faire ce pourra et qu'il sera advisé et deliberé entre eulx, leurs parens et amis, si Dieu et nostre dicte mère Saincte Eglise s'y accordent, et ce aux biens et droictz qui leur peuvent compecter et appartenir, esquelz biens et droictz ils seront et demeureront ungs et commungs entre eulx, selon les us et coustumes des ville, prevosté et vicomté de Paris. Et a esté accordé, advenant la dissolution dud. futur mariage sans enffant ou enffans lors vivans, que le survivant desd. futurs espoux en joira en usufruict, sa vie durant, de tous et chacuns les biens meubles, acquestz et conquestz immeubles, ensemble des propres, sy aucuns appartiennent aud. premier mourant au

[1] La *Renaissance des Arts* (II, 863) traite très sévèrement ces modèles, et ne montre guère plus d'indulgence pour les dessins d'Artémise, p. 863-869. Voir aussi l'article intitulé : *Les frères Louis Lerambert* (*Renaissance*, II, 940).

jour de son decedz, en paiant les dettes, charges et redevances que lesd. biens pourront lors devoir, et en acquictant les obsèques et funerailles du predecceddé.... Et, en cas qu'il y ait enffans, lad. future espouze demeurera douée de la somme de cinquante escuz d'or sol en douaire prefix, ou de douaire coustumier, à son choix et option à l'un d'iceulz douaires avoir et prandre quand il aura lieu... Faict et passé double en la maison où lad. de Launay est demeurante en cested. ville de Paris, en lad. rue Aumaire, joignant de costé à la maison des Lunettes, le samedi aprez midi, 19° jour de mars 1588, en la presence et par l'advis de honorable homme Jehan Targer l'aisné, bourgeois de Paris, son hoste, et M° Paul Chastelain, recepveur des tailles de Lyhons en Normandye, compère d'icelle de Launay. Lad. de Launay a declaré ne scavoir signer, et lesd. Lerambert et assistans ont signé la minutte de ces presentes avecq lesd. notaires soubzsignez, suivant l'ordonnance, icelle minutte estant par devers et au registre dud. Chantemerle, l'un desd. notaires soubzsignez.

Insinué au Châtelet le 6 juillet 1588. — (Arch. nat., Y 130, fol. 269 v°.)

Magdelain Mullart, *peintre*.

Singulière manie de vouloir donner à des enfants mâles un nom féminin, et réciproquement. C'est une mode de la fin du xvi° siècle. Ainsi avons-nous rencontré une dame de la maison de Lorraine dénommée Henrie. Peut-être avait-on jugé la forme Henriette trop commune.
Ce Magdelain Mullart appartient à la nombreuse famille des artistes inconnus. Inutile de rechercher son nom dans les dictionnaires biographiques. On saura du moins désormais que le peintre Mullart vivait et se mariait en 1588. Il était donc né vers le milieu du xvi° siècle.

115. — Magdelain Mullart, *peintre*. — 25 octobre 1588.

Contrat de mariage de Magdelain Mullart, peintre à Paris, rue des Petits-Champs, et de Marguerite Jouvet, veuve de Pierre Lesec, bourgeois de Paris, place Maubert, passé en présence de Marye Mauduict, veuve de Claude Mullart, archer des gardes du Roi, mère du futur, et de Guy Hurel, licencié es loix, avocat en Parlement.

Réserve des propres de chacun des conjoints qui sont mariés sous le régime de la communauté, avec un douaire de 33 écus un tiers de rente, au capital de 400 écus. Le survivant des époux prélèvera sur la communauté une valeur de cent écus en meubles ou deniers.

La mère du futur promet de lui payer la somme de 200 écus d'or pour la moitié revenant à son fils du mobilier mentionné en l'inventaire après décès de Claude Mullart.

Insinué le 28 janvier 1589. — (Arch. nat., Y 131, fol. 108.)

David de Maillery, *peintre et valet de chambre du duc de Mayenne*. — 1589.

Le peintre David de Maillery appartient-il à la famille des dessinateurs et graveurs anversois Charles et Philippe de Mallery, vivant à la fin du xvi° siècle? C'est probable; mais rien ici ne confirme cette parenté. D'ailleurs, la donation du 3 août 1590 ne parle que très incidemment du mari. Elle vise uniquement la femme que David de Maillery avait épousée en 1589 et dont le contrat porte la date des 28 mars et 10 avril. Quelles avaient été les relations antérieures de Marie Gellin, devenue la femme de David de Maillery et de François de Gargas, sieur de Villatte? A quel titre celui-ci fait-il présent d'un mobilier aussi somptueux, avec un certain nombre de bijoux de prix, à la femme d'un peintre? Il explique bien sa libéralité par les services qu'elle lui a rendus en gardant, pendant une absence faite pour le service de

la Sainte-Union, ses meubles, titres, argent et papiers; mais il ajoute cette phrase suspecte : «et pour autres bons plaisirs qu'il a receus d'elle», laissant planer un soupçon sur ses relations amicales avec la demoiselle Gellin, devenue depuis peu dame de Maillery. La libéralité du sieur de Villatte atteint des proportions énormes. Singulière énumération, unique en son genre. Voici d'abord quatorze pièces de tapisseries dont la provenance mérite d'être remarquée. Le texte dit «façon de Champagne ou d'Auvergne». Si les produits d'Aubusson portent souvent le titre de tapisseries d'Auvergne, on rencontre bien rarement des tentures dites de Champagne, et cependant la Champagne est la province productrice de la laine par excellence. N'oublions pas que le tapissier Daniel Pepersack travaillait à Reims, dans le premier quart du XVII° siècle. Puis ce sont des lits, des coffres, des bahuts, des chaises, de la vaisselle d'étain, quantité de draps de lit, enfin des joyaux singuliers d'une réelle valeur, comme cette grue d'or émaillée de noir, enrichie d'un diamant, d'une perle et d'émeraudes. L'énumération du linge faisant partie de la donation n'est pas moins curieuse par le nombre des draps de lit, nappes, serviettes, chemises de femme, mouchoirs, coiffes et autres objets de toute nature. Le ménage du sieur de Maillery se trouvait bien monté.

116. — *Contrat de mariage de* DAVID DE MAILLERY, *peintre et valet de chambre du duc de Mayenne, et de Marie Gelin.* — 28 mars 1589.

L'acte donne un état civil très détaillé des deux époux : David de Maillery, peintre et valet de chambre du duc de Mayenne, âgé de vingt-cinq ans, natif d'Anvers, fils de Philippe de Maillery, avocat à Anvers, et de Digne Vignels, épouse, le 28 mars 1589, Marie Gelin, âgée de vingt ans, demeurant rue des Blancs-Manteaux, fille de feu Jean Gelin, serviteur domestique de M. le Connestable.

En faveur de son mariage, Guy de Lusignan et de Saint-Gelais, sieur de Lansac, capitaine de cinquante hommes d'armes des ordonnances pour le service de Dieu et de l'union des Catholiques, voulant reconnaître les services à lui rendus par les parens de Marie Gelin qui, en mourant, lui avaient recommandé leur fille, alors en bas âge, lui constitue une rente de cent écus.

Le futur époux fait don à Marie Gelin de tous ses biens pouvant exister au jour de son décès, tant en Flandre qu'ailleurs. — (Arch. nat., Y 131, fol. 200 v°.)

117. — *Donation par François de Gargas*[1], *sieur de Villatte, à Marie Gellin, femme de David de Maillery, peintre et valet de chambre du duc de Mayenne, de divers objets mobiliers garnissant une maison rue Culture-Sainte-Catherine, servant de demeure audit Gargas.* — 3 août 1590.

Par devant Hilayre Libault et Jehan Davoust, notaires du Roy nostre sire en son Chastellet de Paris soubzsignez, fut présent François de Gargas, escuier, sieur de Villatte, estant de present en ceste ville de Paris, logé Cousture-Saincte-Catherine, paroisse Sainct-Paul, lequel volluntairement recongnut et confessa avoir donné, cedé, transporté, et par ces presentes donne, cedde, transporte par donnation irrevocable faicte entre vifz et par la meilleure forme et manière que faire le peult, dès maintenant du tout à tousjours, et promis garentir de toutes revendications, à damoiselle Marye Gellin, femme de David de Maillery, painctre et vallet de chambre ordinaire de mons^r le duc de Mayenne, à ce présente et acceptant, tous et chacuns les biens meubles cy après de-

[1] Un certain François de Gargan, gentilhomme napolitain, figure, en 1580-1582, dans les comptes de l'Épargne comme écuyer d'écurie du Roi. (Voy. J. Roman, *Inventaire des sceaux de la collection des pièces originales du Cabinet des titres*, t. I, p. 588.) Peut-être Gargan et Gargas sont-ils le même nom mal orthographié.

clairez, speciffiez, aud. sʳ de Gargas appartenant, ainsy qu'il a dict et affirmé, et qui sont de present dedans une maison où il faict sa résidence, assize en lad. Cousture-Saincte-Catherine, pour d'iceulx meubles jouir, faire et disposer par lad. damoiselle ainsy que bon luy semblera, declairant en outre icelluy sʳ de Gargas que tous et chacuns les autres biens meubles qui sont et peuvent estre à present en lad. maison appartiennent à icelle damoiselle et non à luy, qui n'y pretent aulcune chose, et qui sont mentionnez et speciffiez en l'inventaire faictz par lesd. notaires soubzsignez à la requeste desd. de Maillery et sa femme, dès le lundy, 10ᵉ jour d'apvril 1589 :

Premièrement, six pièces de haulte lisse faictz à personnage, façon de Champaigne ou d'Auvergne.

Item, huict autres pièces de tapisseryes de mesme verdure.

Item, ung tour de lict de serge verte, acoustré de passement de soye verte, ung lict et traversin à coustil rayé, garniz de pleume, une couverture de Castellongne verte.

Item, ung coffre de bahut plat, couvert de cuir noir, à bande de fert noir, à cloudz blancz, garny d'une serrure fermant à clef.

Item, ung autre grand coffre de bahut neuf, fasson de garde robe, couvert de cuir et bande de fert, à deux fermures à clefz.

Item, deux chaires à dossier, couvertes de cuir de maroquin de Levant, coulleur rouge, avec ung petit placet, couvert de tapisserye.

Item, environ vingtz livres d'estain en plusieurs ustencilles, comme potz, platz, escuelles et assiettes, deux chandeliers d'estin.

Item, dix neuf draps de lict, de thoille de chanvre et gros lez, tant vielz que neufz; une douzaine de nappes de plusieurs grandeurs de thoille de chanvre, aucunes presques neufves et les autres caducques et usées; trois douzaines de serviettes telles quelles, de thoille de chanvre.

Item, trois lictz à coustil rayé, garniz de leurs traversins, et le tout garny de pleume.

Item, une grue d'or, esmaillée de noir, dessus l'estomacq de laquelle est ung diament, taillé à face, sur la teste une petite poincte de diament, sur chacune des deux aisles chacune une esmeraulde, et quatre petites esmeraulƒes aultour des piedz, et une perle dans la patte.

Item, ung anneau d'or non esmaillé, auquel sont enchassez façon de roze six petits dyamentz en table et au meilleu une autre poincte de dyament taillé à face.

Item, ung autre anneau d'or esmaillé de plusieurs coulleurs, façon de roze, auquel est enchassé six pierres, assavoir : trois dyamens, trois rubis, le tout en table et une aupalle au milleur.

Item, une enseigne d'or esmaillée de noir, où il y a une agatte au milieu, dans laquelle est ung poisson portant ung petit enffant sur son doz.

Item, ung anneau d'or esmail[lé], où est enchassé une cornallayne, en laquelle est gravé une teste Neron.

Item, ung demi cainct d'argent, garny de chesnes, vallant, au pris de six escus le marq, la somme de quinze escus sol.

Tous lesquelz biens meubles lad. damoiselle confesse avoir en sa possession, dont elle s'est tenue et tient pour contente et en a quicté et quicte led. sieur de Gargas et tous autres, pour d'iceulx jouir, faire et disposer, comme dessus est dict et declairé. Ceste presente donnation, cession et transportz faictz pour et en recompence et remuneration des plaisirs que lad. damoiselle donnataire a faictz aud. donnateur de luy

avoir, pendant son absence qu'il estoit en garnison pour le service de la Saincte Union, commandant la compagnye du sieur de Rone, gouverneur de l'Isle-de-France, à l'Isle-Adam, et comme gouverneur du chasteau de Conflant, et ce pendant six moys et plus, conservé plusieurs biens meubles, argent, tiltres et papiers à luy donnateur appartenant, lesquelz il luy auroit laissez et baillez en garde en ceste ville de Paris, desquelz elle luy auroit tenu et rendu bon et fidel compte au jour de son retour et arrivée desd. lieux en ceste dicte ville de Paris, et pour autres bons plaisirz qu'il a receuz d'elle, de la preuve de tous lesquelz il l'a rellevée et relève par ces presentes, et aussi parce que son voulloir et intention a esté et est d'ainsy le faire aux conditions susd., et dont et partant de tous lesd. biens meubles, argent, tiltres et papiers led. sr de Gargas s'en contante et en a quicté et deschargé lad. damoiselle et tous autres, declairant par luy les avoir cy-devant faictz transporter en autre lieu que celluy dessus declaré, où il est, comme dict est, de present demeurant, et qu'ilz ne sont à présent en icelle maison. Et outre, en faveur, pour les causes et aux charges et conditions cy dessus, led. sr de Villatte, donnateur, a donné, comme dit est cy dessus, à icelle damoiselle pour luy sortir mesme nature que dessus est dict et declaré, tous et chacuns les biens meubles qui luy ont esté cy-devant et dès le 25e jour de juillet dernier passé, dellivrez et mis entre ses mains par Thibault Lancrau, tailleur et vallet de chambre de monseigneur le duc de Mayenne, en luy payant la somme de trente escus sol, faisant partye de cinquante deux escus aud. Lancrau deubz par led. de Mallery, mary d'icelle damoiselle, lesquelz meubles led. Lancrau, par faulte de payement de lad. somme, auroit faict saisir, prendre et executer sur icelle damoiselle, à laquelle ilz appartenoient, et qu'ilz ne sont néantmoings et ne peuvent estre subjectz, prins, ny executez pour les debtes dud. de Maillery, comme il est stipullé par le contract et traicté de mariage d'entre lesd. de Maillery et sa femme, et inventaire de ce fait en consequence d'icelluy, le tout par devant les notaires soubzsignez, les 28e mars et 10e apvril 1589; lesquelz meubles se consistent en la garniture d'un lict, une robbe et cotillon de vellours, six chaizes couvertes de drap vert, ung mantheau bleu à usage de femme, cinq escabeaux, deux° chesnez et leur feu, une couverture jaulne, deux mathelas, ung loudier[1], deux draps de lict de thoille de lin, une chausses et pourpoinct de velours noir rayé; lesquelz meubles icelle damoiselle confesse et declaire aussy comme dessus avoir en sa possession, dont elle s'est aussy tenue et tient contante et en a pareillement quicté et quicte led. sieur de Gargas et tous autres, qui sont ceulx declairez et speciffiez en l'exploict d'execution et saisye dud. Lancrau aud. inventaire.

Et encores led. sieur de Gargas a donné et donne, aux conditions et pour les causes susd., à lad. damoiselle, quatorze draps de lict de thoille de lin et chanvre, sept nappes, cinq douzaines et demye de serviettes a demy usées, vingtz deux chemises à usaige de femme, assavoir unze de thoille de Hollande et les autres de thoille de chanvre, dix colletz, six coiffes, six cornettes, douze autres petites coueffes, douze mouchouers, ung manteau de fustaine blanc rayé, ung grand mouchouer de poinct couppé, une tavaiolle de lassis[2], ung lut

[1] Loudier ou lodier, couverture de lit, remplie de coton ou de laine, ou de bourre, entre deux les de satin.
[2] Lassis, laceis, réseau de fil ou de soie. — Tavayole, toilette faite de toile bordée de dentelle.

de Venise et son estuy, une espinette, une escriptoire carrée, couverte de cuir de maroquin de Levant rouge à chiffres d'or, une petitte caisse couverte de cuir noir, deux chaizes à dossier, couvertes de cuir de Levant, l'une rouge et l'autre verte, deux tables de bois de noyer, l'une grande et l'aultre qui se ploye, trois tableaux, deux escabeaulx, deux mathelatz de fustaine de thoille garnye de bourre, une robbe d'estamaine rouge, acoustrée de sattin blanc, ung cotillon de gros de Naples, une bande de deux bandes de vellours, ung autre cottillon de fustaine blanc rayé, et une couverture de Castallongne verte......

Faict et passé l'an 1590, le 3e jour d'aoust après mydy, en la maison où est de present led. sieur de Gargas, cy dessus declairée; lesd. sr de Gargas et damoiselle Marye Gelin ont signé la minutte des presentes. Signé : Davoust et Lybault.

Suit l'enregistrement aux Insinuations du Châtelet, le 18 août 1590. — (Arch. nat., Y 132, fol. 64.)

La famille de Martin de Fréminel. — 21 août 1590.

Peut-être y a-t-il quelque intérêt à signaler les personnes portant le même nom qu'un artiste célèbre et à contribuer ainsi à la reconstitution de leur famille. Les demoiselles Fréminel ne sauraient être les sœurs du peintre de Henri IV. Étaient-elles sœurs de Médéric Fréminel, le père de Martin? Nous n'en savons rien, à vrai dire; mais il paraît possible qu'elles lui fussent apparentées. La haute situation du mari de Constance, de ce Jean Trudaine, essayeur général des Monnaies, confirmerait cette conjecture. Profitons de l'occasion pour insister sur la véritable forme du nom.

Jal qui a vu et reproduit des signatures n'hésite pas à appeler le peintre de Fontainebleau *Fréminel*, dit Fréminet, ce qui n'empêche pas Bellier de la Chavignerie de protester contre cette forme de Fréminel qui serait pourtant la vraie.

118. — Donation par Constance Fréminel, femme de Jean Trudaine, essayeur général des monnaies de France, à Marie et Anne Boullanger, ses nièces, filles de Jean Boullanger, lieutenant en la forêt de Livry et Bondy, et de feue Marie Fréminel, de la moitié par indivis de deux corps de logis au bourg de Faremoutiers en Brie, et de la moitié de trois quartiers de pré[1]. — (Arch. nat., Y 132, fol. 151 v°.)

119. — Jacques Benard, *maître peintre.* — 25 novembre 1592.

Donation par Michel Courtin, marchand et bourgeois de Paris, et Jeanne Dubuisson, sa femme, demeurant rue des Gravilliers, de tous leurs biens meubles et immeubles à Jacques Benard[2], maître peintre à Paris et peintre de la feue Reine mère, et Michelle Morville, sa femme, en récompense des bons et agréables plaisirs et secours qu'ils en ont reçu. — (Arch. nat., Y 133, fol. 80 v°.)

120. — Jean Tabouret, *maître peintre.* — 5 septembre 1595.

Donation mutuelle de Jean Tabouret[3], maître peintre, bourgeois de Paris, rue Saint-Denis, et de Nicolle Sain, sa femme. — (Arch. nat., Y 134, fol. 410 v°.)

[1] Voir ci-dessus (n° 59) la donation mutuelle de Médéric Freminet et de Jeanne Galopin, sa femme.

[2] Léon de Laborde (*Renaissance*, I, 287) a rencontré un Jacques Benard, compagnon peintre de Boulogne, travaillant à la décoration de l'abbaye de Notre-Dame de Boulogne en 1532-1533. Était-il parent de celui qui prend, en 1592, le titre de peintre de la feue Reine mère, c'est-à-dire de Catherine de Médicis? Dans tous les cas, celui dont il est question ici n'est pas le premier venu. Son titre le place au-dessus du commun des artistes.

[3] Un nom et une date, c'est tout ce qu'il y a à retenir de cet acte de donation.

121. — Claude Porcher, *maître peintre et vitrier.* — 4 août 1596.

Claude Porcher, maître peintre et vitrier[1] en verre à Paris, témoin en qualité d'ami, au mariage de Gessé de la Porte, brodeur, demeurant au logis de la princesse de Condé. — (Arch. nat., Y 135, fol. 357 v°.)

Benjamin Foullon, *peintre et valet de chambre du Roi.* — 11 août 1597.

Jadis, nous avons esquissé[2], à l'aide de diverses pièces recueillies dans les registres des Insinuations, l'histoire de la famille de François Clouet, de ses deux filles naturelles, Diane et Lucrèce, de sa sœur Catherine, mariée avec Abel Foulon, et de leur fils Benjamin Foullon, le peintre et valet de chambre du Roi Henri IV. La pièce suivante est en quelque sorte la conclusion des débats soulevés entre Catherine Clouet et ses nièces, à propos de la succession de leur père. Nous n'avons pas à revenir sur ces démêlés de famille.

Le présent contrat révèle l'existence d'une sœur de Benjamin Foullon. Comme sa mère, elle s'appelle Catherine. Elle était mariée à noble homme maître Guillaume de Villiers, avocat en Parlement. Quant à la femme de Benjamin Foullon, elle se nommait Nicolle Watier. Or, d'après Jal, Foullon épousa, en 1605 ou 1606, Marie Michel, dont il eut une fille, qui reçut le nom de Françoise; et il ajoute que l'artiste avait eu précédemment d'une liaison irrégulière un fils, baptisé à Saint-Eustache le 25 novembre 1604. La mère de l'enfant est désignée dans le registre paroissial sous le nom de Françoise Nicole « la mère ». De cette désignation *la mère*, Jal conclut que cette fille était un enfant naturel. Notre acte contredit formellement cette hypothèse. Foullon déclare devant les notaires qu'il est le mari de Nicolle Watier. C'est sans nul doute la même personne que Jal désigne sous le nom de Françoise Nicolle. Notre artiste épousant, en 1605 ou 1606, Marie Michel, devait avoir perdu, peu de temps auparavant, sa première femme, peut-être à la suite de la naissance de son fils Pierre; ainsi s'expliquerait la mention anormale du registre de Saint-Eustache. Mais comment la femme de Foullon porte-t-elle tantôt le nom de Françoise Nicole, tantôt celui de Nicolle Watier? Nous ne nous chargeons pas d'expliquer cette anomalie.

La date de la mort de Foullon est inconnue comme celle de sa naissance. Une seule œuvre signalée par Léon de Laborde porte sa signature. On lit au bas d'un portrait au crayon de César, duc de Vendôme, fils de Gabrielle d'Estrées et de Henri IV, à l'âge de huit ou dix mois, l'inscription *Fulonius fecit*. Il semble donc assez probable que parmi la masse des crayons anonymes de cette époque, un certain nombre appartient à Foullon; comment les reconnaître?

La pièce suivante aura du moins fixé quelques points de sa biographie et de l'histoire de sa famille.

122. — *Constitution de 133 écus un tiers de rente annuelle sur l'Hôtel de ville par* Benjamin Foullon, *peintre et valet de chambre du Roi, et Nicolle Watier, sa femme, à Guillaume de Villiers, avocat en Parlement et Catherine Foullon, sa femme.* — 11 août 1597.

Par devant Jacques Fardeau et Jacques de Sainct-Vaast, notaires du Roy nostre sire au Chastelet de Paris soubzsignez, furent presens en leurs personnes noble homme Benjamin Foullon, peintre et vallet de chambre du Roy, et Nicolle Watier, sa femme, de luy auctorisée en ceste partie, demeurant à Paris au cloistre Sainct-Benoist,

[1] Léon de Laborde mentionne un François Porcher, maître vitrier à Paris, cité dans un compte de 1586 (*Renaissance*, I, 536). Il était sans doute parent, père ou frère peut-être, de notre Claude Porcher.

[2] *Revue de l'art français ancien et moderne* (1885, p. 113-118 et 131-136), article intitulé : *Le testament et les enfants de François Clouet*, avec le texte de ce testament. Il faut aussi consulter pour Foullon la *Renaissance* de Léon de Laborde (I, 242), qui, le premier, a révélé la parenté de l'artiste avec les Clouet, et le *Dictionnaire critique* de Jal. — Voir surtout dans la *Renaissance* (II, 836-852) l'article intitulé : *Benjamin Foullon, fils de Pierre Foullon, peintre d'Anvers et neveu de François Clouet*, se terminant par une liste de portraits attribués à cet artiste.

disans que cy devant et dès le dixiesme jour de decembre 1596, par contract passé par devant Claude Deriges et Pierre de Bucquet, notaires au Chastelet de Paris, et à leur prière et requeste, noble homme maistre Guillaume de Villiers, advocat en la court de Parlement, et damoiselle Catherine Foullon, sa femme, demeurante aud. cloistre et parroisse Sainct-Benoist, auroient avecq eux solidairement vendu et constitué à m° Jacques le Peultre, bourgeois de Paris, es noms et qualités portées par led. contract, trente trois escuz ung tiers de rente, moyennant la somme de quatre cens escuz sol qu'ilz en auroient ensemble confessé avoir receu dud. Le Peultre, et d'aultant que de lad. somme lesd. sieur de Villiers et sa femme n'en auroient prins, touché, ny apliqué aucune chose à leur profict, ains seroit icelle somme demeurée es mains desd. sieur Foullon et sa femme, pour convertir et employer à l'effect de la transaction du procès que led. Foullon avoit, comme héritier de feue Catherine Clouet, sa mère, à l'encontre des religieuses, abbesse et couvent de Montmartre-lez-Paris, et aussy contre les religieuses, abbesse et couvent de l'hospital Sainct-Gervais, ainsy que lesd. sieur Foullon et sa femme auroient dict, declaré, recongnu et confessé par l'indempnité qu'ilz auroient faicte led. jour par devant lesd. notaires ausd. sieur de Villiers et sa femme, de les acquicter de lad. rente; touttefois, pour les difficultés survenues entre lesd. religieuses, abbesses et couvent et led. sieur Foullon sur les clauses et conditions desd. transactions, elles n'auroient pu estre passées, sinon que les huict et neufieme des present mois et an, scavoir, celle desd. religieuses, abbesse et couvent de Montmartre par devant Davoust et Le Roux, et celle desd. religieuses dud. hospital par devant Davoust et Pajot, notaires

aud. Chastelet de Paris; et cependant, seroit led. Foullon demeuré malade et recherché de quelques siens créanciers envers lesquelz il estoit obligé par corps, occasion qu'il auroit esté contrainct, pour survenir à sad. maladie et acquicter partie desd. debtes, employer lesd. quatre cens escuz provenuz de lad. constitution, tellement que quand il a esté question de contracter avecq lesd. religieuses, abbesse et couvent, à chacunes desquelles il estoit obligé par lesd. transactions, fournir comptant la somme de deux cens escuz sol, il n'en auroit eu aucung moyen, qui auroit esté cause qu'il auroit offert ausd. religieuses, abbesses et couvent, et à chascune desd. maisons, outre les trois cent livres de rente sur la ville de Paris qu'il leur avoit à chascune ceddez en plaine proprietté, de leur transporter et cedder à chascune d'icelles maisons, aussy en plaine proprietté, sur lad. ville, deux cens livres tournois de rente, pourveu qu'il demeurast deschargé de leur paier comptant à chascune lesd. deux cens escuz qu'il leur avoit promis pour parvenir à lad. transaction, ce qu'elles n'auroient voullu accepter; quoy voyant, se seroient lesd. de Foullon et sa femme retirez vers led. sieur de Villiers et sad. femme, et iceulx requis les secourir en telle necessité; lesquelz, desirans subvenir ausd. Foullon et sa femme, auroient prins à constitution de rente la somme de quatre cens escuz qu'ilz auroient paié pour et en l'acquict dud. Foullon et sa femme, scavoir: deux cens escuz ausd. religieuses, abbesse et couvent de Montmartre, et les autres deux cens escuz ausd. religieuses, abbesse et couvent dud. hospital Sainct-Gervais, comme appert par les contractz desd. transactions dessus dattez, par lesquelz led. s' Foullon seroit demeuré redebvable desd. quatre cens escuz envers led. s' de Villiers, son beaufrère, et lad. damoiselle sa femme, ausquelz

il les auroit promis rendre et restituer à leur volonté et première requeste. Et outre, recongnoissent, confessent et declarent iceux sieur Foullon et sa femme que, pour parvenir à l'effect desd. transactions, led. sieur de Villiers auroit souffert plusieurs fatigues et peynes, emploié son temps, et vacaché pour eux par longue espasse de temps, delaissé ses propres affaires, sans que, pour raison de ce, ilz luy ayent faict aucune recompense; pour ces causes et considerations et pour demeurer quicte envers led. sieur de Villiers et sa femme de lad. somme de quatre cens escuz emploiée pour effectuer lesd. transactions, peines et vacations par ledit sr de Villiers emploiées pour parvenir à icelles, de la preuve de quoy ilz quictent et relèvent lesd. sieurs de Villiers et sa femme, et aussy pour la bonne amitié et affection qu'ilz ont tousjours portée et portent ausd. sieur de Villiers et sa femme, de leurs bons grez et bonnes volontez, sans aucune force, persuasion, ny contraincte, recongnurent et confessèrent et confessent avoir donné, ceddé, quicté, transporté et delaissé du tout, dès maintenant à tousjours, par donnation irrevocable faicte entre vifz, sans esperance de jamais aller ne venir au contraire, et pour la plus grande seurté de vallidité dud. don, promectent l'ung pour l'autre, et chascun d'eulx seul pour le tout, sans division, discution et fidejussion, renonceans aux benefices et exceptions d'iceulx, et encores lad. Watier à tous droictz introduictz en faveur des femmes..... estre telz que une femme ne se peult obliger vallablement, respondre, ne interceder pour aultruy, signament pour et avec son mary, sans y avoir préalablement renoncé, aultrement qu'elle en peut estre restituée, garentir de tous troubles et empeschemens generallement quelconques touchant et concernant leurs faictz, promesses et obligations seullement et de ceulx de lad. deffuncte Clouet, mère dud. sr Foullon, ausd. sr de Villiers et sa femme, ce acceptant pour eulx, leurs hoirs, six vingtz treize escuz ung tiers de rente annuelle en une partie, et les arrérages qui en sont deubz depuis le jour sainct Jehan-Baptiste dernier jusques à huy, aud. sr Foullon appartenant au moyen de lad. cession à luy faicte par lesd. dames religieuses et couvent par lesd. transactions, à prendre en six cens soixante quinze livres tournois de rente constituée par les prevost des marchans et eschevins de la ville de Paris à feu maistre François Clouet, le dernier aoust 1570, sur le Clergé de France, par lettres passées par devant Courtillier et Janiart, notaires aud. Chastellet, l'original duquel contract de constitution led. Foullon a baillé ausd. sieur de Villiers et sa femme qui promectent luy en aider toutesfois et quantes que requis en seront. De laquelle rente de six vingtz treize escus ung tiers et arrerages lesd. sieur Foullon et sa femme font lesd. sr de Villiers et sad. femme vrays acteurs, demandeurs, receveurs et quicteurs, les ont mis et subrogez, mectent et subrogent du tout en leur lieu, droictz, noms, raisons et actions, pour en joir, faire et disposer par lesd. sieur de Villiers et sa femme, leurs hoirs et ayans cause, ainsy que bon leur semblera. Cestz don, cession et transport faictz pour les causes devant dictes et parce que la volonté desd. donnateurs a esté et est d'ainsy le faire;.....
Et moyennant ces presentes led. sieur de Villiers et lad. damoiselle sa femme, de luy auctorisée, ont remis et quicté, remectent et quictent ausd. sieur Foullon et sa femme lad. somme de quatre cens escuz, ainsy paiée que dict est, sçavoir : deux cens escus aud. couvent dud. Montmartre, et les autres deux cens escuz aud. hospital Sainct-Gervais, promettant icelluy sieur de Villiers

et sad. femme de jamais rien demander aucune chose aud. s' Foullon et sad. femme, car ainsy l'ont voullu et accordé lesd. parties...

Et a esté faict le present contract sans par led. sieur de Villiers et sa femme aucunement desroger ne prejudicier à leurs hypotecques qu'ilz ont sur les biens dud. s' Foullon, comme heritier de lad. Clouet, sa mère, par le moyen desd. contractz de transaction dessus dattez faictz avecq lesd. religieuses et couvent de Montmartre et hospital Sainct-Gervais......

Faict et passé en la maison dud. sieur de Villiers devant declarée, le 11e aoust après midy, l'an 1597, et ont lesd. parties signé la minutte des presentes demeurée vers led. de Saint-Vaast, l'ung desd. notaires, fors lad. Watier qui a déclaré ne scavoir escripre ne signer. Signé : Fardeau et de Sainct-Waast.

Suit l'insinuation du présent contrat apporté le 3 septembre 1597 par Pierre Esprit, procureur de Benjamin Foullon et de Nicole Watier, de Guillaume de Villiers et de Catherine Foullon, sa femme. — (Arch. nat., Y 136, fol. 299 v°.)

123. — René de Boulligny, peintre. — 29 janvier 1598.

Contrat de mariage de René de Boulligny, peintre, demeurant à Paris, rue Saint-Honoré, âgé de vingt-cinq ans révolus, et de Barbe Félizeau, veuve de Quentin Rousseau, en son vivant marchand suivant l'armée du Roi, âgée de vingt-six ans, demeurant à Paris, rue des Poirées. Douaire de 120 écus sol. — (Arch. nat., Y 137, fol. 228.)

124. — Lucas Steau, maître peintre. — 18 octobre 1598.

Denise Marteau, veuve de Lucas Steau,[1] vivant maître peintre à Paris, est témoin du mariage de Jeanne de la Haye, sa nièce, fille de feu Jean de la Haye, maître ceinturier à Paris, et de Denise Marteau, avec Nicolas Gouffette, marchand mercier. — (Arch. nat., Y 137, fol. 315 v°.)

Claude Dubois, *maître peintre.*

Claude Dubois appartenait-il à la famille des peintres du château de Fontainebleau chargés spécialement de la conservation des peintures? C'est assez vraisemblable. Ce nom est si répandu qu'il a pu cependant être porté en même temps par deux familles complètement étrangères l'une à l'autre. Ambroise Dubois, le plus connu des Dubois, laissa deux fils, Jean et Louis, et un neveu, Paul; mais les historiens ne citent nulle part Claude qui paraît ici. De plus, le legs de toute sa fortune à des établissements charitables, fait par notre artiste après son décès et celui de sa femme, donne à supposer qu'il n'avait pas de proches parents pouvant prétendre à sa succession, ou du moins qu'il avait rompu toutes relations avec ses héritiers naturels.

Sur Ambroise Dubois, Léon de Laborde a écrit un article très précis (*Renaissance*, II, 857). Il mourut le 29 janvier 1614, d'après le registre d'Avon. La dalle tumulaire placée dans l'église de cette localité le disait originaire d'Anvers et lui donnait les titres de peintre et valet de chambre ordinaire du Roi.

125. — *Donation mutuelle de* Claude Dubois, *maître peintre, bourgeois de Paris, demeurant rue Neuve-Saint-Merry, et de Marie Gouffé, sa femme.* — 2 avril 1598.

Furent presens en leurs personnes honnorable homme Claude Dubois, maître paintre, bourgeois de Paris, demeurant rue Neufve

[1] On ne connaissait pas ce peintre, mort, d'après notre document, avant 1598.

et parroisse Saint-Mederic, et Marye Gouffé, sa femme, de luy auctorizée en ceste partie, prenant et acceptant volontairement en elle lad. auctorité, disans que, depuis qu'ilz ont esté conjoinctz par mariage ensemble, ilz ont acquis quelques biens mondains que Dieu leur a donnez, et espèrent à l'advenir par la grace de Dieu et leur labeur et travail en acquerir, et pour aucunement en recompenser l'un l'autre, entretenir le debveoir et lien d'amitié, et aussi affin que l'un d'eulx survivant l'autre ayt moyen de plus aisement et commodement vivre après le decedz de l'autre decedé, ont de leurs bons grez et volontez, bien conseillez, advisez et deliberez, comme ilz disoient, faict et font par ces presentes don mutuel et grâce esgalle l'un d'eulx à l'autre et au survivant d'eulx deux, de tous et chacuns les biens meubles, acquestz et conquestz immeubles qui leur appartiendront au jour du deceptz du premier deceddé, pour jouir, faire et disposer en usufruict par le survivant pendant sa vie de la part du predecedé, à la charge que le survivant sera tenu faire prier Dieu, donner aumosne et accomplir le testament du predecéddé, selon leur moyen et capacitté, à la charge de la conscience du survivant, sans que led. survivant soit tenu bailler aultre caution que la juratoire, encores que led. survivant convolast en secondes nopces, et où les héritiers du predeceddé vouloient impugner et debattre le present don mutuel et grace esgalle, et contraindre le survivant à bailler autre caution que la juratoire, en ce cas lesd. mariez dès à present debouttent et desheritent telz contredisans et empeschans de tout droit qu'ilz pourroient pretendre et demander à leurs successions pour le regard des choses dessus données, et veullent et entendent lesd. mariez donnateurs que le droict que lesd. con(tre)disans y

pourront pretendre sont et appartiennent après le decedz du survivant, asscavoir : ung quart à l'Hostel-Dieu de Paris, ung quart au Bureau des pauvres, ung quart aux Filles penitentes et ung autre quart aux Enffans Rouges, ausquelz, dès à present comme pour lors, ilz en font, aud. cas, par ces presentes, don..... Faict et passé es estudes des notaires après midy, jeudy, second jour d'apvril 1598. Et ont lesd. Dubois et Gouffé sa femme, signé en la minutte demeurée vers Chefdeville, l'ung des notaires soubsignez. Signé : Chefdeville et Landry, notaires.

Insinué au Châtelet, le 29 avril 1598. — (Arch. nat., Y 137, fol. 85 v°.)

126. — AMBROISE COUSTURIER, *maître enlumineur*. — 28 septembre 1598.

Contrat de mariage de Ambroise Cousturier, maistre enlumineur à Paris, rue du Cloître Saint-Benoît, et de Nicole Bezon, veuve d'Etienne Minot, savetier. — (Arch. nat., Y 137, fol. 375.)

JACOB BUNEL, *peintre et valet de chambre du Roi.*

Jacob Bunel, dont l'œuvre la plus considérable, les effigies des rois de France, fut brûlée en 1661 avec la petite galerie du Louvre, naquit le 6 octobre 1558 et mourut au commencement du mois d'octobre 1614. Sa femme, Marguerite Bahuche, l'aida dans ses travaux et contribua, dans une large mesure, à l'acquisition de cette fortune qui devait échoir au survivant des deux époux. Tous deux appartenaient à la religion réformée. L'historien de Blois, J. Bernier, revendique Bunel pour sa ville natale, et Bellier de la Chavignerie désigne même la paroisse sur laquelle sur laquelle il vit le jour (paroisse Saint-Honoré). Cependant Jal soutient qu'il appartenait, comme sa femme, à une famille de Tours.

A qui s'en rapporter[1]? L'acte de donation constate que le peintre du Roi n'avait pas eu d'enfant. Aussi Marguerite Bahuche, devenue veuve, s'empresse-t-elle de se remarier. Elle épousa en secondes noces Paul Galland, receveur du taillon de la province de Touraine. Quant à ce titre de «noble homme» donné par le notaire à son client, il ne faut pas, semble-t-il, y attacher trop d'importance. Nous l'avons vu tout à l'heure attribué à Benjamin Foulon. C'est une qualification qu'on octroyait libéralement aux personnages de quelque réputation, sans tirer à conséquence.

Marguerite Bahuche était fille d'Antoine Bahuche et de Jeanne Girault, comme nous l'apprend la donation de son frère Pierre à une fille qui se marie. Après la mort de Bunel, elle avait conservé le logement de son mari aux Galeries du Louvre. Elle y est installée dès 1615 quand elle constitue à sa nièce, Marthe Jumeau, une dot de 4,500 livres dont le tiers avait été légué par Jacob Bunel. Marguerite Bahuche abandonne, quelques mois après, à son neveu Daniel Jumeau le jeune, les quinze cents livres léguées par Jacob Bunel et dont sa veuve avait le droit de conserver la jouissance sa vie durant. Ainsi Marguerite Bahuche avait une sœur nommée Marthe, morte avant 1615, dont les deux enfants, Marthe et Daniel, reçoivent à l'occasion de leur mariage les libéralités de leur tante. Le frère de Marguerite, Pierre Bahuche, avait conservé à Tours des immeubles cédés à sa fille lors de son union avec Pierre Boulle, un ancêtre du fameux ébéniste de Louis XIV.

127. — *Donation mutuelle de* Jacob Bunel, *peintre et valet de chambre du Roi, et de Margueritte Bahuche, sa femme.* — 18 octobre 1599.

Par devant Nicolas Nourry et Jehan François, notaires du Roy nostre sire en son Chastellet de Paris soubzsignez, furent presens en leurs personnes noble homme Jacob Bunel, paintre et vallet de chambre du Roy, et dame Margueritte Bahuche, sa femme, de luy auctorisée pour faire et passer ce qui ensuict, demeurans es fauxbourgs Saint-Germain-des-Prez lez Paris, rue de Seyne, parroisse Saint-Sulpice, lesquelz mariez, estans en bonne prosperité et santé de leurs corps, memoire et entendement, comme il est apparu aux notaires soubzsignez par l'inspection de leurs personnes, considerant en eulx les grandes peines et travaulx qu'ilz ont eu ensemblement pour amasser et acumuler les biens qu'il a pleu à Dieu leur createur leur prester en ce monde mortel, les grandes amitiez qu'ilz se sont portez l'un à l'autre depuis le jour de leur mariage jusques à present et esperent qu'ilz se porteront jusques au jour du premier deceddant, et joinct qu'ilz n'ont à present aulcuns enfans vivans, naiz ou à naistre de leur dict mariage; à ceste cause, desirant eulx recompenser l'un autre affin que le survivant d'eulx ayt meilleur moyen

[1] Les contradictions des auteurs qui se sont occupés de Bunel et de sa femme démontrent de quelles incertitudes l'histoire de nos artistes est encore compliquée. Jal affirme péremptoirement que Bunel est né à Tours. Il avoue toutefois n'avoir pu vérifier si c'était en 1558 et n'avoir pas connu par conséquent son acte de naissance. Or la publication de cet acte de baptême par M. Dupré, bibliothécaire de Blois, établit, sans contestation possible, que Jacob Bunel naquit sur la paroisse Sainte-Élisabeth de Blois, le 6 octobre 1558. Charles Grandmaison a rappelé cette date dans ses *Documents inédits pour servir à l'histoire des Arts en Touraine*, publiés en 1870 (p. 92). La date de la mort de notre artiste donne également lieu à de graves controverses. En 1856, Lacordaire publiait dans les *Archives de l'Art français* (t. III, p. 190) un acte du 8 octobre transférant à Marguerite Bahuche, veuve de Jacob Bunel, la jouissance du logement concédé à son mari dans la grande galerie du Louvre et où il décéda. De ce brevet, reproduit par L. de Laborde dans la *Renaissance des Arts*, par Grandmaison (ouvrage cité) sur les arts en Touraine et par la *France protestante*, il résulte que Bunel était mort avant le 8 octobre. Or Jal dit (p. 195) que Bunel testa le 30 octobre 1614 et fut inhumé au cimetière du faubourg Saint-Germain le 15 du même mois. On voit l'impossibilité d'accorder ces deux dates. En supposant même que le testament du peintre eût été du mois de septembre et non d'octobre (Jal a commis sans doute une méprise un peu forté), faut-il admettre qu'un homme décédé avant le 8 octobre ait été inhumé seulement le 15, sept jours après sa mort? Ou bien n'y aurait-il pas quelque erreur de copie dans les chiffres publiés? Ce qui paraît définitivement acquis, c'est que Bunel était mort avant le 8 octobre 1614, probablement très peu de jours avant cette date.

Sur Jacob Bunel il faut aussi consulter dans la *Renaissance des Arts* (t. II, 935) le chapitre intitulé : *Jacob de Courcelles retenu près le peintre Bunel pour la conduite des peintures de la gallerie du Louvre*.

de vivre et son estat maintenir, de leurs bons grez et bonnes volontez, sans aucune contraincte, si comme ilz disoient, recongnurent et confessèrent en la presence et par devant lesd. notaires, comme en droit jugement et par ces presentes recongnoissent et confessent avoir fait et font l'un d'eulx à l'autre grace mutuelle et don esgal de tous et chascuns les biens meubles et conquestz immeubles qui se trouveront appartenir au premier deceddant d'eulx, au jour de son decedz; par vertu de laquelle grace mutuelle et don esgal le premier deceddant veult et entend que led. survivant ayt, preigne et pocedde, en quelque estat qu'il soit et devienne, toute la part et portion desd. biens meubles et conquestz immeubles qui se trouveront appartenir aud. premier mourant au jour de son decedz, pour en jouyr par icelluy survivant en plaine propriété, sa vye durant, selon la coustume des ville, prevosté et vicomté de Paris, pourveu toutesfoys que, au jour du decedz dud. premier mourant, il n'y ayt aucun enfant ou enfans, naiz ou à naistre, procréez dud. mariage..... Faict et passé en la maison desd. mariez, après midy, l'an 1599, le lundy, 18ᵉ jour d'octobre, et ont iceulx mariez signé la minutte des presentes avec lesd. notaires soubsignez, demeurée en la possession dud. François, l'un d'iceulx. Signé : Nourry et François.

Suit l'insinuation en date du 29 décembre 1599; le contrat est apporté au Châtelet par Paul Payen, avocat en Parlement, procureur de Jacob Bunel et de Marguerite Babuche. — (Arch. nat., Y 138, fol. 309.)

128. — Marguerite Babuche, *veuve de Jacob Bunel.* — 14 décembre 1615.

Marguerite Babuche, veuve de Jacob Bunel, peintre du Roi, demeurant aux Galeries du Louvre, assiste au mariage de Marthe Jumeau, sa nièce, fille de Daniel Jumeau, marchand à Tours, et de feue Marthe Babuche, avec Claude Michel, secretaire ordinaire de la chambre du Roi, et leur fait donation de 4,500 livres, dont 1,500 en avancement du droit successif à elle échu par le décès de sa mère, et 3,000 livres en pur don, pour l'amitié qu'elle porte à sa nièce; sur lesquelles 3,000 livres, 1,500 avaient été léguées à ladite Marthe Jumeau par Jacob Bunel, pour être payées après le décès de Marguerite Babuche. Parmi les témoins figurent Robert Picou, peintre et valet de chambre du Roi, cousin de Marthe Jumeau, Moillon, peintre du Roi, Guillaume Dupré, premier sculpteur du Roi, amis de la veuve Bunel et de Marthe Jumeau. — (Arch. nat., Y 157, fol 65 rº.)

129. — *Contrat de mariage de* Pierre Boulle, *tourneur et menuisier du Roi, et de Marie Babuche, fille de Pierre Babuche, marchand à Lyon.* — 12 septembre 1616.

Par devant les notaires et garde nottes du Roy nostre sire en son Chastelet de Paris soubzsignez furent presens en leurs personnes Pierre Boulle, tourneur et menuisier du Roy, demeurant dans les galleries du Louvre, filz de deffunct David Boulle, en son vivant habitant et bourgeois du lieu de Verrière au comté de Neufchastel en Suisse, usant et jouissant de ses biens et droicts, pour luy et en son nom, d'une part, et dame Margueritte Babuche, vefve de feu noble homme Jacob Bunel, vivant painctre et vallet de chambre du Roy, demeurant ausd. galleries du Louvre, ou nom et comme stipullant en ceste partye pour Marie Babuche, fille de honorable homme Pierre Babuche, marchant, demeurant en la ville

de Lyon, et de Judith Foubert, sa femme, père et mère de lad. Marie Bahuche, et d'eux fondée de procuration....., lesquelles partyes, en la presence et du consentement de leurs parens et amys, scavoir: ceulx dudit Boulle, de m^re Nicollas Ollivier, secretaire ordinaire de la Chambre du Roy, Jehan Henry, brodeur du Roy et de monseigneur frère unique de Sa Majesté, Estienne Verneau, m^e orloger à Paris, et de noble homme Pierre Anthoine Rascas, sieur de Bagallie, intendant des medalles et anticques de France, tous amis dud. Boulle, et de la part de lad. Bahuche, de lad. dame Bunel, de noble homme M^e Gaspard Belan, procureur en la Court de Parlement, Jacques de Menou, escuyer, sieur de la Vallée, commissaire ordinaire des guerres, et damoiselle Catherine de Lomenye, m^e Martin Guelault, apothicaire de la feue Royne mère du Roy, amis, m^e Claude Musol, secrétaire ordinaire de la Chambre du Roy, cousin germain à cause de Marthe Jumeau, sa femme, m^e François Fauvel, secretaire ordinaire de la Chambre du Roy, noble homme, Paul de Louvigny, vallet de chambre du Roy, ami, recognurent et confessèrent avoir faict, feirent et font entre eulx les traictez de mariage, dons, douaires et convenances qui ensuivent, c'est asscavoir: lad. dame Bunel, oud. nom, avoir promis et promect bailler et donner par nom et loy de mariage lad. Marie Bahuche, à ce presente, de son voulloir et consentement, aud. Pierre Boulle, qui a promis et promect icelle prendre à sa femme et espouse, à icelluy mariage faire et solempniser le plus tost que faire se pourra et que deliberé sera entre eulx, leurs parens et amis, aux biens et droicts de chacun des futurs espoux appartenans, qui seront communs entre eulx, selon les us et coustumes de la prevosté et vicomté de Paris. En faveur duquel mariage lad. dame Bunel a promis bailler à lad. future espouse la somme de mil livres en deniers comtans la vueille de lad. benediction nuptialle, de laquelle somme de mil livres elle a dict y en avoir, neuf cens livres qui ont esté donnez et leguez à icelle future espouse par led. deffunct sieur Bunel par son testament et ordonnance de dernière volonté, qui n'estoit payable qu'après le decès de lad. dame Bunel, et le surplus de lad. somme de mil livres elle en faict don à lad. future espouse pour la bonne amityé qu'elle lui porte, et de laquelle somme de mil livres tournois a esté accordé qu'il entrera le tiers en la communauté, montant 333 livres 6 sols 8 deniers tournois, et les deux autres tiers, montant 666 livres 13 sols 4 deniers tournois sortiront nature de propre à lad. future espouse et aux siens de son costé et ligne. Partant, led. futur espoux a doué et doue lad. future espouse de la somme de 50 livres tournois de rente par chacun an de douaire prefix, pour l'avoir et prandre, quand il aura lieu, sur tous et chacuns les biens meubles et immeubles dud. futur espoux, qu'il en a par especial obligez et ypotecquez pour fournir et faire valloir led. douaire. Et advenant la dissolution dud. futur mariage sans enffans vivans lors, le survivant des futurs espoux jouira, sa vie durant seullement, à sa caultion juratoire, de tous les biens meubles, acquestz et conquestz immeubles du predecedé, de laquelle jouissance iceux futurs espoux se font respectivement don oud. cas; et outre, le survivant desd. futurs espoux aura et prendra par preciput sur les biens de lad. communaulté, sçavoir: led. futur espoux pour ses habitz, armes et esmaux et lad. future espouze pour ses habitz, bagues et joyaux, la somme de 300 livres tournois, selon la prisée qui en sera lors faicte par inventaire, ou lad.

somme de 300 livres à leur choix, et après le decedz dud. futur espoux, pourra icelle future espouse prendre lad. communaulté où y renoncer, et, en cas de renonciation, elle reprendra franchement et quictement tout ce qu'elle aura apporté aud. futur espoux avecq son douaire et preciput susd., sans estre tenue d'aucunes debtes faictes et créées constant led. mariage, ores qu'elle y fust obligée......

Faict et passé en la maison et demeure de lad. dame Bunel, scize ausd. galleryes du Louvre, l'an 1616, le 12° jour de septembre après midy, et ont toutes lesd. parties presentes et comparantes sus et devant nommées signé la minutte des presentes avecq lesd. notaires soubzsignez, laquelle minutte est demeurée par devers et en la possession de Morel, l'ung d'iceulx notaires.

Suit la quittance de 1,000 livres données par la dame Bunel à Pierre Boulle et Marie Bahuche, sa fiancée, 29 octobre 1616, et l'insinuation, au Châtelet, le 5 novembre 1616. — (Arch. nat., Y 157, fol. 267 v°.)

130. — 29 octobre 1616.

Donation par Marguerite Bahuche, veuve de Jacob Bunel, peintre et valet de chambre du Roi, demeurante aux Galeries du Louvre, à Daniel Jumeau le jeune, marchand à Tours, fils de Daniel Jumeau l'aîné, et de feue Marthe Bahuche, et à Marie Bernier, sa future, d'une somme de 1,500 livres tournois, qui avait été léguée par Jacob Bunel à ladite Bernier, et qui n'étaient payables qu'après le décès de Marguerite Bahuche.

Parmi les témoins du mariage de Daniel Jumeau et Marie Bernier figure François Forestier, peintre à Paris. — (Arch. nat., Y 157, fol. 266.)

131. — *Donation par Pierre Bahuche, frère de* MARGUERITE BAHUCHE, *à Marie Bahuche, sa fille, à l'occasion de son mariage avec Pierre Boulle, de ses droits sur une maison sise à Tours.* — 30 mars 1617.

Par devant Denis Turgis et Jacques Morel, notaires et gardenottes du Roy nostre sire en son Chastelet de Paris soubzsignez, fut present en sa personne Pierre Bahuche, suivant les finances, demeurant en la ville de Lion, estant de present à Paris logé soubz les Galleries du Louvre, où est demeurante madame Bunel, sa sœur, lequel, en faveur et contemplation du mariage de Marie Bahuche, sa fille, avecq Pierre Boulle, tourneur et menuisier du Roy, demeurant esd. Galleries du Louvre, de son bon gré et libre volonté, a recogneu et confessé avoir donné, ceddé, quicté, transporté, delaissé et par ces presentes donne, cedde, quicte, transporte et delaisse pour ce du tout, dès maintenant à tousjours, promis et promect garantir de tous troubles et empeschemens generalement quelconques touchant sez faictz, promesses et obligations seullement, ausd. Pierre Boulle et Marie Bahuche, sa fille, en faveur d'icelle fille, led. Boulle à ce present et acceptant, tant pour luy que pour sad. femme, la tierce partye et portion aud. Pierre Bahuche apartenant en ung quart au total d'une maison scize en la ville de Tours, en la parroisse Sainct-Denis, tenant d'une part à la maison du s' Josuia Gaultier, marchand, d'autre à Mathé, d'ung bout, par derrière, à la rue de la Rotisserye, d'autre bout, par devant, à la grande rue de lad. ville de Tours, estans en la censifve des seigneurs du Plessis et

chargé envers eux de telz cens qui se peult debvoir, que lesd. partyes n'ont peu dire ne declarer quand à present, de ce enquis par lesd. notaires pour satisfaire à l'ordonnance, pour tout et sans autres charges, debtes ne redebvances quelconques, franc et quicte des arrerages dud. cens de tout le passé jusques à huy, icellui quart aud. Bahuche apartenant comme heritier en partye de deffuncte Jehanne Girault, sa mère, vivant vefve de feu Anthoine Bahuche, pour dud. tiers dud. quart de maison jouir par lesd. Boulle, sa femme, leurs hoirs et ayans cause, comme de chose à eux apartenant. Ceste donation, cession et transport ainsi faictz en faveur dud. mariage desd. Boulle et sa femme, ainsi que dict est, et pour la bonne amityé que icelluy Bahuche leur porte, et aussi que tel est son plaisir et volonté d'ainsy le faire..... Faict et passé es estudes des notaires soubzsignez, l'an 1617, le 30ᵉ et penultiesme jour de mars, après midy. Et ont lesd. Bahuche et Boulle signé la minutte des presentes avecq lesd. notaires soubzsignez, laquelle minutte est demeurée par devers et en la pocession dud. Morel, l'ung d'iceux. Signé : Turgis, Morel.

Insinué au Châtelet de Paris le 24 juillet 1617. — (Arch. nat., Y 158, fol. 232.)

132. — *Donation de* Marguerite Bahuche *à sa nièce Isabelle de Lavoy.* — 21 mai 1626.

Contrat de mariage d'Isabelle de Lavoy, fille de Pierre Lavoy, orfèvre à Tours, et d'Isabelle Bahuche sa femme, nièce de Marguerite Bahuche, femme de Paul Galland, receveur général du taillon à Tours, d'une part, et de Samuel Cellerier, marchand libraire à Paris, rue Saint-Jacques, fils de feu François Cellerier, en son vivant capitaine de la ville de Genève, et de Jeanne des Gouttes, d'autre part.

Parmi les témoins figure Isaac Bernier, peintre du Roi.

Donation par Marguerite Bahuche à la future de 4,500 livres en deniers comptants, indépendamment du legs de 900 livres à elle fait par Jacob Bunel, par testament, en date du 5 octobre 1614, et d'un cadeau de 1,100 livres fait par Paul Galland et Marguerite Bahuche. (Arch. nat., Y 166, fol. 200 v°.)

133. — Claude Sallé, *maître peintre.* — 4 juin 1601.

Sentence du Châtelet condamnant Claude Sallé, maître peintre à Paris, à rendre à Louis Nantier le brevet d'apprentissage passé par Anne Nantier, fils de Louis, sans le consentement de son père, permettant aud. Louis Nantier de faire apprendre à son fils tel métier que bon lui semblera. — (Arch. nat., Y 3880.)

Julien de Coustre, *peintre de Bruges.* — 1602.

Rien de particulier dans ce contrat, sauf la nationalité des époux, tous deux originaires de Bruges. Aussi, paraît-il bien certain que le nom du mari est francisé; sa forme primitive devait être quelque chose comme de Coster. Notons aussi la présence, parmi les amis témoins au contrat, du tapissier flamand Marc de Comans, qui venait d'installer l'année précédente le premier atelier des Gobelins sur les bords de la Bièvre, dans le voisinage de la paroisse Saint-Médard, dont dépend la grande rue Mouffetard où habite le sieur de Coustre. Ce faubourg Saint-Marcel devenait à ce moment le centre d'une importante colonie flamande où les peintres voisinaient avec les tapissiers.

134. — *Contrat de mariage de* Julien de Coustre, *peintre, originaire de Bruges, et d'Anne Adrianne.* — 17 mai 1602.

Par devant Charles Bourdereau et Anthoine Desnotz, notaires du Roy nostre sire en son Chastelet de Paris soubzsignez, furent presens en leurs personnes Jullien De Coustre, paintre, natif de la ville de Bruges en Flandre, demeurant à present à Sainct-Marcel-lez-Paris, grand rue Moutfetard, paroisse Saint-Medart, majeur et jouissant de ses droictz, comme il a dict, pour luy et en son nom, d'une part, et Anne Adrianne, fille de deffunctz Pasquier Adrianne, vivant bourgeois de lad. ville de Bruges, et de Renée Emof, jadis sa femme, lad. Anne Adriane, majeure, usant et jouissant de ses droictz, comme elle a dict, demeurant à Paris en l'hostel et avec honnorable homme Cornille Adriane, son frère, marchant lapidaire, bourgeois de Paris, sis au bout du Pont-aux-Musniers, paroisse Sainct-Germain-de-l'Auxerois, aussy pour elle et en son nom, d'autre part; lesquelles partyes, de leurs bons grez, en la presence et par l'advis de honnorable homme, Marc Comans, tapissier du Roy, amy dud. Jullien de Coutre et dud. Cornille Adrianne, et Pasquier Adrianne, marchant lapidaire à Paris, frère, honnorable femme Barbe du Plancher, femme de honnorable homme Hermant Mezebrein, Claude du Couroy et André Maizebrint, bourgeois de Paris, alliez de lad. Anne Adriane, recongnurent et confessèrent avoir faict et font entre elles de bonne foy les traictez, accords, douaires, promesses et conventions de mariage qui ensuivent, c'est assavoir qu'ilz ont promis et promettent prendre l'ung d'eulx l'autre par nom et loy de mariage, et icelluy solempniser en saincte Eglise dedans le plus brief temps que faire se pourra et qu'il sera advisé et deliberé entre eulx, leursd. parens et amys, sy Dieu et Saincte Eglise se y consentent et accordent, aux biens et droictz qui leur appartiennent, et seront ungs et communs suivant la coustume de Paris, toutesfois ne seront tenuz des debtes l'un de l'autre, créés auparavant la consommation dud. futur mariage. Les droictz de laquelle future espouze elle a dict se consister et monter à la valleur de la somme de cent soixante six escus deux tiers d'escu, qu'elle promect apporter avec led. futur espoux dedans le jour de leurs espouzailles. Et partant, led. futur espoux a doué et doue lad. future espouze de la somme de cent escus sol en douaire prefix ou de douaire coustumier, au choix de lad. future espouze, lequel douaire coustumier, sy choisy est, se regira suyvant la coustume de Paris, nonobstant toutes autres coustumes à ce contraires, à quoy lesd. partyes, en tant que besoing est, ont desrogé et desrogent, et sy elle choisy le douaire prefix, icelluy luy demeurera propre et aux siens de son costé et ligne sans estre subject à retour, s'il n'y a enffans issus et procréez dud. futur mariage qui survivent lad. future espouze. Et a esté convenu et accordé que le survivant desd. futurs espoux prendra par preciput de ses habitz, bagues et autres meubles telz que led. survivant vouldra choisir jusques à la concurance de la somme de trente trois escus ung tiers d'escu sol, selon la prisée de l'inventaire, sans creue, ou lad. somme au choix du survivant. Et encores a esté convenu et accordé que sy led. futur espoux deceddoit avant lad. future espouze, sans enffans issus et procréez dud. futur mariage, vivans lors dud. decedz, en ce cas appartiendra à lad. future espouze en pure propriété tous et chacuns les biens, tant meubles que immeubles, qui appartiendront à icelluy futur espoux au jour de son decedz, estans sçituez

dedans ce royaume de France, mesmes ceulx qu'il pouroit acquerir hors icelluy, sans que les heritiers dud. futur espoux y puissent pretendre aulcune chose, desquelz biens dès à present, aud. cas, led. futur espoux faict, par ces presentes et en faveur dud. futur mariage, don irrevocable à lad. future espouze..... Faict et passé en l'hostel dud. Cornille Adriane, cy devant declaré, après mydy, l'an 1602, le 17eme jour de may. Et ont toutes les partyes signé la minutte des presentes, avec lesd. notaires soubzsignez, qui est demeurée vers et en la possession de Desnotz, l'un d'iceulx. Signé : Bourdereau et Desnotz.

Suit, à la date du 18 août 1602, la quittance de la somme de 166 écus 40 sols, apportée en mariage à Julien De Coustre par Anne Adrienne.

Puis vient l'insinuation en date du 13 septembre 1602. — (Arch. nat., Y 141, fol. 189.)

135. — GOMART VAN DEN DRIES, peintre. — 2 décembre 1602.

Donation mutuelle de Gomart Van den Dries, peintre en l'hôpital de la Trinité[1], demeurant à Paris, rue Darnetal, et de Madeleine Sadeler, sa femme.

Gomart Van den Dries a signé au contrat, et sa femme déclare ne savoir écrire ni signer.

Insinué au Châtelet, le 4 décembre 1602, apporté par Me Lamy, avocat en Parlement, procureur de Gomart Van den Dries. — (Arch. nat., Y 141, fol. 287).

CHRISTOPHE LABBÉ, maître peintre.

Ce peintre fort oublié, ou même tout à fait inconnu, figure cependant dans Léon de Laborde.

Le savant auteur de la *Renaissance* (I, 495) a relevé, dans les Comptes des Bâtiments de 1560-1561, un curieux article désignant cet artiste comme ayant lavé, nettoyé, réparé et redoré dans certaines parties un tableau des *Trois Vertus*, décorant une des chambres du Palais de Justice. Le compte entre dans de grands détails sur la restauration de cette vieille peinture.

Les donations pieuses inscrites ici sont de peu d'importance, car le testateur se trouvait dans une situation de fortune assez modeste. D'ailleurs, il ne laisse qu'un héritier, son fils Philippe, peintre comme lui, marié à Perrette Bouquillon. En dictant ses dernières volontés, Labbé se dit âgé de soixante-quatorze ans; sa naissance remonte donc à 1529, et on peut fixer sa mort à cette année 1603 où il se jugeait assez malade pour ne pas remettre davantage le soin de prendre ses dispositions suprêmes.

136. — *Testament de* CHRISTOPHE LABBÉ, *maître peintre à Paris.* — 23 mai 1603.

In nomine Domini Amen.

Au nom de la glorieuse et incomprehensible Trinité, Père, Filz et Sainct Esprit, ung Dieu en trois personnes, je Christophle Labbé, aagé de soixante et quatorze ans ou environ, maitre paintre à Paris, estant en mon lit et maison, malladde de corps, sain toutesfois de mon entendement, en la parroisse St André-des-Arcs, à Paris, plus tost que tart, et ce pendant que mon Dieu de sa grâce me donne jugement et raison, et me souvenant comme humain estre subject à la mort, laquelle est certaine et rien plus incertain que l'heure d'icelle, ay ordonné ce mien present testament.............

Je demande aussy comme chrestien et catholicque que mon corps soict inhumé au cimetière Sainct-André-des-Arcs, au lieu le plus prest où deffunte ma femme a esté inhumée. Je desire aussy, veult et entend que mes obsecques et funerailles soient faictes en la-

[1] D'après cet acte un cours de dessin aurait été installé dans la Trinité, ce qui s'explique tout naturellement par ce fait que l'hôpital de la Trinité recevait des orphelins et leur apprenait des métiers. On sait qu'Henri II avait installé un atelier de tapisserie dans la maison de la Trinité.

dicte eglise Saint-André-des-Arcz, remettant le tout dès ceremonyes à ce accoustumées à la discretion de mes executeurs cy après nommez, et aulmosnant du peu de bien que Dieu m'a conservé jusques à present, je donne et lègue pour une fois à l'Hostel-Dieu de Paris la somme de quatre escuz sol, aux prisonniers de la Conciergerie ung escu sol, aux Carmes, Jacobins, Augustins et Cordelliers, à condition qu'ilz assisteront à mon convoy et service, à chacun desd. ordres deux esculz, et en recompense des services que m'a faict Mathurine Chavasre devant et pendant ma malladie, et pour une fois, je lui donne deux escuz, sans y comprendre les sallaires qui luy seront deubz à cause de ma presente maladdie. En outre, je laisse à l'œuvre de l'eglise S^t André, ma parroisse, et pour une fois, la somme de deux escuz, me recommandant aux prières de lad. eglise. Et pour executeurs de ceste mienne dernière vollonté, je nomme Philippes Labbé, mon filz et seul heritier, aussy maître paintre à Paris, et pour adjoinct Adrien Barbe, m^e tailleur d'habitz aud. Paris, ausquelz et à ung seul pour le tout je donne puissance et auctorité sur tous et ungs chacuns mes biens meubles, presens et advenir, jusques à l'entier accomplissement des points que dessus, voullant et entendant que celluy mien present testament reçoive son entier effect. Voullant en outre et ordonnant, en recongnoissance des bons et agréables services et offices que m'a faict pendant ma vie et singullièrement en ceste malladie Perrette Bouquillon, ma belle-fille, qu'elle jouisse sa vie durant de ceste maison mienne, en laquelle de present je suis demeuré mallade, sy tant est qu'elle me survive, et mond. filz Philippes Labbé, son

mary, sans toutesfois qu'elle la puisse vendre, engager ny alliener.

Faict aud. Paris, ce vendredi, 23^e may 1603, en presence des tesmoings à ce pris et appellez, scavoir : Germain Tronson, notaire du Roy au Chastellet de Paris, Eustache Puthomme, m^e cordonnier à Paris, et Nicollas Lanternier, m^e thailleur aud. Paris, et de m^e Mathieu Esloy, prebstre vicaire de lad. eglise S^t André, demeurant aud. Paris, devant lequel le tout a esté passé et par moy dicté et à moy leu et relcu, selon l'ordonnance du Roy, et plus bas est escript ce qui s'ensuict :

Coppye collationnée faicte à l'original de mot à mot et donnée aud. m^e Philippes Labbé, executeur et heritier dud. Christophle Labbé, pour s'en servir comme de raison; le 5^e jour du mois de juing 1603, led. testateur et tesmoings susnommez ont comme moy signé l'original. Signé : Mathieu Eloy.

Insinué le 30 décembre 1605. — (Arch. nat., Y 144, fol. 358.)

137. — P*rix* A*ubry*, *peintre sur papier*. — 29 avril 1605.

Donation mutuelle de Prix Aubry, peintre sur papier[1], demeurant à Paris, rue et paroisse S^t Sauveur, et de Catherine Foullon, sa femme, n'ayant point d'enfants. — (Arch. nat., Y 144, fol. 75.)

R*emahekelus* Q*uina*, *peintre du connétable de Lesdiguières*.

Voici encore un de ces étrangers venus des Flandres pour chercher fortune à la cour du roi de France, comme nous en avons déjà rencontré

[1] Qu'est-ce qu'un peintre sur papier ? Un aquarelliste ? Un peintre de miniatures ? La femme de celui-ci appartenait-elle à la famille de l'artiste bien connu Benjamin Foullon ? Ce point resterait à élucider.

plusieurs. Celui-ci avait assez bien réussi, puisque, lors de son mariage, il avait obtenu le titre de peintre du connétable de Lesdiguières; il se pourrait bien que quelque portrait de ce personnage fût de son peintre attitré. Le nom de Quina ne figure pas dans les *Liggeren* d'Anvers. Toutefois Alexandre Pinchart nous signalait jadis parmi les membres de la corporation anversoise un certain Remaculus Quina, ou Kunia, inscrit comme maître brodeur en 1613. Cette coïncidence de noms et de date ne laisse pas que d'être assez remarquable. D'ailleurs, aucune clause particulière dans ce contrat de mariage. Tous ces actes paraissent copiés les uns et les autres et faits sur le même modèle. Seuls, l'apport de la femme et le douaire constitué par le mari varient un peu, et encore dans d'assez faibles proportions. Les artistes de ce temps-là possèdent rarement de la fortune et ils contractent en général des mariages fort modestes.

138. — *Contrat de mariage de* REMAHEKELUS QUINA, *natif d'Anvers, peintre du connétable* (de Lesdiguières), *et de Cornille Cobbé.* — 4 juillet 1605.

A tous ceulx qui ces presentes lettres verront, Jacques d'Aumont..., garde de la prevosté de Paris, salut. Sçavoir faisons que par devant Jehan Cadier et Jehan Francoys, nottaires du Roy nostre sire en son Chastellet de Paris soubzsignez, furent presentz en leurs personnes Remahekelus Quina, natif de la ville d'Anvers en Brabant, fils de Charles Quina, vivant marchand de soye, et de Anne Gerard, jadis sa femme, ses père et mère, et luy peintre de monseigneur le connestable, demourant à Paris, rue de la Chanverrerie, parroisse S‘ Eustache, pour luy et en son nom, d'une part; et honneste fille Corneille Cobbé, fille majeure, aagée de vingt six ans et plus, comme elle a dict, demourant en lad. rue de la Chanverrerie, en la maison où pend pour enseigne la Ville de Damsterdam, fille de feu André Cobbé, vivant receveur des aumosnes de lad. ville d'Anvers, et de Elisabet Vandeschuren, jadis sa femme et à present sa veuve, aussy pour elle en son nom, d'autre part; lesquelles parties vollontairement recongnurent, confessèrent et confessent, en la presence et par devant lesd. nottaires soubzsignez comme en droict jugement, mesmes en la presence, par l'advis et consentement de honnorable homme, M° Nicolas Picquenard, praticien au Pallais à Paris, demourant rue Bourglabbé, et de Magdelaine Bidault, sa femme, amys dud. Quina, et de honnorable homme Pierre de Hornen, marchant bourgeois de Paris, demourant dicte rue de la Chanverrerie, et de Geerdoict Cobbé, sa femme, cousin et cousine paternelz de lad. Corneille Cobbé, avoir fait, feisrent et font ensemble les promesses, obligations et choses cy après declarées pour raison du mariage futur qui, au plaisir de Dieu, sera de brief faict et sollemnisé en son eglise, desd. Remahekelus Quina et Corneille Cobbé, c'est asscavoir iceulx Remahekelus Quina et Corneille Cobbé avoir promis et promettent prendre l'ung l'autre par nom et loy de mariage et icelluy sollemniser, comme dict est, le plustost que faire ce pourra et advisé sera entre eulx, leurs parens et amys, et ce aulx biens et droictz qui à chacune desd. parties peult dhuire, compecter et appartenir, et qu'elles promettent respectivement apporter l'une avecq l'aultre dans la veille du jour de leurs espouzailles, pour estre ungs et commungs en tous biens meubles et conquestz immeubles, suivant la coutume de la ville, prevosté et vicomté de Paris, lesquelz biens et droicts, pour le regard des meubles appartenans à lad. future espouze, elle a dict se concister et valloir, scavoir en deniers comptans: six cens livres tournois, et en habitz, bagues et joyaulx trois cens livres tournois, et en heritages sciz en lad. ville d'Anvers et es environs la valleur de six cens livres ou environ. Et partant, led. futur espoux a doué et doue

lad. future espouze de la somme de six cens livres tournois de douaire prefix pour une fois paier, ou du douaire coustumier, au choix et option de lad. future espouze, à l'un d'iceulx tel que choisy sera, avoir et prendre par lad. future espouze sy tost et incontinant que douaire aura lieu, generallement sur tous et chacuns les biens meubles et immeubles, presentz et advenir dud. futur espoux qu'il en a dès à present comme pour lors, et dès lors comme dès à present, chargez, affectez, obligez et hipotecquez à fournir et faire valloir led. douaire, lequel douaire prefix, sy choisy est, sera et demourera à lad. future espouze et aux siens de son costé et ligne, sans estre subject à aulcun retour, pourveu qu'au jour du decedz de lad. future espouze il n'y ait enfant ou enffans vivans nez dud. futur mariage. Le survivant desd. futurs conjoinctz aura et prendra par preciput et hors part de ses habitz, bagues et joyaux et autres meubles de leur communaulté, telz qu'il vouldra choisir, jusques à la valleur et somme de trois cens livres tournoiz, selon la prisée de l'inventaire qui en sera faict de leurd. communaulté, sans creue ny fraulde, ou lad. somme à son choix et option....................

Et en faveur desd. presentes lesd. parties se sont respectivement faict don esgal et au survivant d'eulx deux de tous et chacuns les biens meubles et immeubles, tant acquestz que conquestz et propres qui se trouveront appartenir au premier deceddé d'eulx deux au jour de son decedz, en quelques lieux et endroictz qu'il soient sceuz, scituez et assis, et à quelque prix, valleur et estimation qu'ilz se puissent concister et monter, pour en joir par led. survivant, sesd. hoirs et ayans cause à toujours en plain droict de proprietté, pourveu et au cas que, au jour du decedz dud. premier mourant, il n'y ait aulcun enfant ou enfans vivans, naiz ou à naistre, procréez dud. futur mariage, à la charge que où led. futur espoux surviveroit lad. future espouze, sera tenu bailler aux heritiers de lad. future espouze la somme de cent cinquante livres tournoiz incontynant après le decedz d'icelle future espouze, comme aussy oud. cas de survivance par lad. future espouze, paier pareille somme aux heritiers d'icelluy futur espoulx, ainsi que dict est, le tout franchement et quictement pour tout droict qu'ilz pourroient pretendre en lad. succession..........

En tesmoing de ce, nous, à la rellation desd. nottaires, avons faict mectre le scel de lad. prevosté de Paris à cesd. presentes, qui faictes et passées furent double en l'hostel de lad. Ville d'Amsterdam, après midy, l'an 1605, le lundy 4° jour de juillet. Et ont les parties signé en la minutte des presentes, estant vers led. François. Signé : Cadier et François. Et à la fin a esté mis et escript l'insinuation.

Suit l'insinuation en date du 18 juillet 1605 par les soins de Nicolas Pinquenar, praticien au Palais, procureur de Remahekelus Quina et de Corneille Cobbé, sa femme. — (Arch. nat., Y 144, fol. 174 v°).

139. — JACQUES BOUZÉE, *peintre*. — 30 janvier 1606.

Contrat de mariage de Jacques Bouzée, peintre, demeurant à Fontainebleau, d'une part, et d'Agathe de la Barre, veuve de Henri Javelle, dit Herpin, marchand de chevaux, demeurant rue des Rozières, paroisse Saint-Gervais.

Les époux sont mariés sous le régime de la communauté, avec un apport de 1,800 livres par la future, savoir 1,500 livres en meubles, et 300 en deniers comptants.

Est dressé inventaire des biens du futur époux, le 23 janvier 1606, par devant Esme

Bluceau, notaire royal à Fontainebleau. — (Arch. nat., Y 145, fol. 56.)

140. — Philippe Labbé, *maître peintre.* – 6 avril 1609.

Donation mutuelle de Philippe Labbé [1], maître peintre, bourgeois de Paris, et de Perrette Boucquillon, sa femme, n'ayant aucun enfant de leur mariage. — (Arch. nat., Y 146, fol. 304.)

141. — Jean Tabouret, *peintre du prince de Condé.* – 27 avril 1609.

Donation mutuelle de Jean Tabouret, valet de chambre et peintre ordinaire du prince de Condé, et de Nicolle Saing, sa femme, demeurants à Paris, rue Saint-Denis, à l'enseigne de la Sirène, n'ayant point d'enfant issu de leur mariage. — (Arch. nat., Y 146, fol. 320.)

142. — Claude Dizy, *peintre.* – 8 mai 1609.

Contrat de mariage de Claude Dizy, peintre, demeurant à Paris rue Transnonnain, d'une part, et de Catherine Le Blanc, âgée de vingt-deux ans, fille de feu Jean Le Blanc, demeurante à Saint-Marcel, grande rue Mouffetard, d'autre part, avec donation mutuelle. — (Arch. nat., Y 148, fol. 368.)

143. — François Gon, *peintre.* – 13 janvier 1610.

Contrat de mariage de François Gon, peintre à Paris, place Royale, et de Jeanne Musnier, veuve de Jacques Chauvet, docteur ès lettres mathématiques, demeurante à Paris, rue du Mont et paroisse Saint-Hilaire.

L'un des témoins est Jean le Noble, peintre à Paris, neveu dudit Gon. — (Arch. nat., Y, 149, fol. 229 v°.)

144. — Étienne Saincton, *peintre à Fontainebleau.* – 18 janvier 1610.

Contrat de mariage d'Étienne Saincton, peintre à Fontainebleau, et de Madeleine de Collemont, veuve de Charles Nepveu, chirurgien du Roi au Châtelet de Paris, demeurant rue du Cygne. — (Arch. nat., Y 149, fol. 196 v°.)

Gilles Clespoin, *maître peintre.*

Voici un procès-verbal de saisie qui nous sort un peu des formules notariales. Il donne les noms de trois jurés peintres de 1610, d'abord l'inculpé Gilles Clespoin, puis Gilles Le Maistre, maître juré de la corporation, et Laurent Bachot, qualifié maître et bachelier dud. art de peinture. On voit que les officiers de la communauté exerçaient un contrôle sévère sur leurs confrères. Les corporations anciennes avaient donc certains avantages pour le public, tandis que les associations modernes, avec leur titre pompeux de syndicat, ne sont guère organisées qu'au profit exclusif de quelques meneurs.

145. — *Procès-verbal de saisie d'un tableau chez* **Gilles Clespoin**, *maître peintre, en présence des jurés du métier et la rébellion dudit Clespoin.* – 18 février 1610.

L'an 1610, le jeudi 18° jour de febvrier, j'ay, Marin Loret, sergent au bail-

[1] Philippe Labbé était fils de ce Christophe Labbé dont nous donnons ci-dessus le testament en date du 23 mai 1603 (n° 136). Par ce testament, Perrette Bouquillon avait reçu de son beau-père, en reconnaissance des soins qu'elle lui avait prodigués, la jouissance, sa vie durant, de la maison qu'il habitait. C'est cette donation que Philippe Labbé vient confirmer par l'acte du 6 avril 1609.

liage Sainct-Germain-des-Prez soubzsigné, me suys cedict jour transporté, avec Gilles Le Maistre, maistre et juré painctre, et Laurens Bachot, aussy maistre et bachelier dud. art de painctre, aud. Sainct-Germain, en la chambre de Gilles Clespoin, aussi maistre painctre aud. lieu, pour visiter les ouvrages de painture que led. Clespoin faisoit, où estant, auroys trouvé ung tableau paint sur thoile d'après une planche du Bassan, appellé l'une des Quatre Saisons, estant mal fassonnée; et voullant par moy saisir icelluy tableau par le commandement desd. dessus nommez et en la presence de Toussainct Pocher, aussy sergent aud. bailliage, auroyt dit en ces motz: Par la mort Dieu! par la teste Dieu! par le sang Dieu! que je ne l'emporterois pas, et que, en despit desd. jurez et bachelier, il le romperoit, et à l'instant se seroit jetté en ung ratelier d'armes garny de plusieurs espadons et espées, et, ayant prins l'une desd. espées nue en la main, seroit venu à moy pour m'offencer et donner plusieurs coups d'icelle dans led. tableau, comme de faict l'eust faict, sy ce n'eust esté que l'on lui a faict quicter, repetant tousjours les mesmes blasphèmes; non contant de ce, ayant laissé lad. espée, auroyt prins ung baston en la main et se seroit adressé devers moy pour empescher de prendre led. tableau. Ce que voyant, une fille l'appellant: Mon père, vous avez tort, laissez faire la justice, auroyt grandement battu et excedé lad. fille, mesme jeté par plusieurs foys par terre, ce que voullant par moy et led. Pochet empescher, ce seroyt jetté au collet dud. Pochet, le tirant par la barbe et lui auroyt donné plusieurs coups, mesme jeté la main sur son espée pour luy oster, occasion de quoy auroys esté contrainct de le mener et conduyre par devant Monsieur le bailly de St Germain pour faire la plainte de rebellions par led. Clespoin faictes, et laisser dans la chambre led. tableau et espée par luy prise nue en sa main, où estant, led. sr bailly auroyt ordonné que led. tableau, ensemble lad. espée, seroyt mise es mains de justice; comme de faict je me seroys de rechef transportez, assisté dud. Pochet et de maistre et juré bachelier, en la chambre dud. Clespoin, où estant, je me suys saisy dud. tableau et espée pour les représenter, quant par justice requis en sera, et luy ay donné assignation à cejourd'huy, deux heures de relevée, en l'auditoire, par devant M. le bailly dud. St Germain, pour voir ordonner tant sur lad. saisie et mal fasson dud. tableau que sur le present procès-verbal ce que de raison, en présence des devant nommez.

Signé: Le Maistre, Bachot, Pochet, Loret. — (Arch. nat., Z² 3418.)

146. — JEAN LESPERON, *maître peintre*. — 2 septembre 1610.

Donation mutuelle de Jean l'Esperon, maître peintre à Paris, demeurant rue de la Juiverie, en la Cité, et d'Ysabelle Bourdin, sa femme, restés sans enfants, à charge pour le sr L'Esperon, en cas de survie, de servir une pension viagère de 80 livres tournois, sur le bien de sa femme, à sa belle-mère Christine Chauvet, veuve de Jean Bourdin, maître peintre, remariée à Edme Rutart, passementier à Paris. — (Arch. nat., Y 150, fol. 261 v°.)

147. — JEAN DESPRÉS et SÉBASTIEN PASTÉ, *maîtres peintres*. — 7 novembre 1610.

Contrat de mariage de Marie Després, fille de feu Jean Després, maître peintre à Paris, et de Michelle Pijart, remariée à Sébastien Pasté, maître peintre à Paris, rue de la Juiverie, d'une part, et de Regnault

Héraudier, maistre sellier lormier à Paris, rue des Fossez-S¹-Germain-l'Auxerrois, d'autre part.

Sont témoins au mariage : Thomas de Hongrye, maître peintre à Paris, oncle de la future, à cause de Geneviève Pijart, sa femme ; Charles Laurens, maître peintre à Paris, et Claude Pescheur, sa femme, cousine paternelle de la future; Pierre Chrestien, maître peintre à Paris, affin de lad. Marie Després. — (Arch. nat., Y 151, fol. 325 v°.)

148. — *Inventaire après décès de* Philippe Millereau, *maître peintre à Saint-Germain-des-Prés.* — 10 juin 1611.

L'an 1611, le vendredy, 10 juin, à l'instance, presence et requeste de Loyse Beranger, veufve de feu Philippe Millereau, vivant maître peintre à Saint-Germain-des-Prés, mère et ayant la garde et administration de Jehan Millereau, aagé de onze ans, Berthelemy Millereau, aagé de neuf ans, Marie Millereau, aagée de cinq ans, et Loys Millereau, aagé de deux ans, et à la conservation de qui il appartiendra, par moy Charles le Prebstre, greffier aud. bailliage, a esté faict inventaire des biens meubles, ustencilles d'hostel, habitz et linge demourez après le deces dud. deffunct Millereau, trouvez et estans en la chambre où il est deceddé, monstrez et mis en evidance par lad. Beranger.

............................

Item, ung tableau où sont depeint une *dame et plusieurs déesses*, prisé..... VII l.

Item, une carte en pappier où est depeint ung *Jugement de Michel Lange*, avec deux testes de peintures, prisés ensemble. IIII l.

(Le surplus ne vaut pas la peine d'être cité). (Arch. nat., Z² 3420.)

149. — *Contrat de mariage de* François Forestier[1], *maître peintre à Paris, et de Renée Robin.* — 30 avril 1612.

Par devant Simon le Mercier et Anthoine Des Quatrevaulx, notaires garde nottes du Roy nostre sire en son Chastelet de Paris soubzsignez, furent presens en leurs personnes François Forestier, maistre peintre à Paris, demeurant à S¹-Germain-des-Prez lez Paris, rue et près la porte de Bussy, parroisse Saint-Sulpice, filz de deffunct Jehan Forestier, en son vivant marchant, demeurant à Sedan, et Denise le Clerc, jadis sa femme, majeur de vingt-cinq ans, usant et jouissant de ses droictz, comme il a dict et afferme, pour luy et en son nom, d'une part, et honnorable homme, Martin Guetault, apothicaire de la feue Royne Mère, demeurant à Paris, rue du Jour, parroisse Saint-Eustache, au nom et comme stipulant en ceste partie pour Renée Robin, sa petite-niepce, fille de deffunctz Anthoine Robin, quand il vivoit marchant demeurant à Saint-Quantin, en Touraine, et de Flourence Guetault, jadis sa femme, lad. Renée Robin à ce presente, de son voulloir et consentement d'autre part; lesquelles parties, en la presence, du voulloir et consentement de Jacob Busnel[1], paintre et vallet de chambre du Roy, demeurant en la Gallerye du Louvre, amy commung desd. parties, de leurs bons grez recongnurent et confessèrent avoir faict et font entre elles les traictés, accordz, dons, douaires, promesses, obligations, et convenances cy après declairées pour raison du mariage qui, au plaisir de Dieu, sera de bref

[1] La présence au contrat de Jacob Bunel, ami des parties, appelé à donner son consentement au mariage, prouve que Forestier jouissait d'une certaine considération. Peut-être avait-il travaillé chez Bunel.

faict et solempnisé en face de Saincte Eglise, desd. François Forestier et Renée Robin; c'est asscavoir que led. Guetault a promis et promet donner et bailler par nom et loy de mariage lad. Renée Robin, sa petite-niepce, aud. Forestier, qui a promis la prendre à sa femme et espouze dedans le plus bref temps que faire ce pourra et qu'il sera advisé et deliberé entre eulx, leurs parens et amis, aux conventions qui ensuivent, asscavoir que lesd. futurs conjoinctz seront ungs et commungs en tous biens meubles que immeubles du jour de leur benediction nuptialle selon la coustume de la ville, prevosté et viconté de Paris.

En faveur duquel mariage lad. future espouze a promis et promet aporter avec led. futur espoux, dedans la veille de leurs espouzailles, la somme de douze cens livres tournois, scavoir est : six cens livres en deniers comptans de son peculle, et pareille somme de six cens livres tournoiz que led. Guetault a promis et promet bailler et paier ausd. futurs mariez dedans la veuille de leurs espouzailles, pour les heritaiges et biens immeubles qui peuvent appartenir à lad. future espouze et à elle advenus et escheuz par le decedz et trespas de ses feuz père et mère, moiennant que lesd. heritaiges demeureront et appartiendront aud. Guetault et aux siens, et desquelz lesd. futurs espoux seront tenus luy faire cession et transport en fournissant lad. somme, à la charge toutesfois que sy lesd. futurs mariez veullent retirer et ravoir lesd. heritaiges, toutesfois et quantes que bon leur semblera, faire le pourront en rendant et paiant aud. Guetault ou à sa femme et leurs hoirs, à ung seul paiement, lad. somme de six cens livres. De laquelle somme de douze cens livres en sera employé par led. futur espoux la somme de six cens livres en acquestz, censés et reputés le propre patrimoine ou matrimonial à lad. future

espouze et aux siens, et le parsus entrera en la future communaulté desd. futurs conjoinctz. Et partant led. futur espoux a doué et doue sa future espouze de la somme de quatre cens livres en douaire prefix pour une fois paier, à l'avoir et prendre par elle, sy tost et incontinent que douaire aura lieu. Et, advenant la dissolution dud. futur mariage par le predecedz dud. futur espoux, il sera en l'option de lad. future espouze d'accepter ou repudier la communaulté, et, en cas d'acceptation, elle aura et prendra franchement pour son propre lesd. six cens livres ou acquestz qui d'icelle auront esté lors faictz, avec les habitz, bagues et joyaulx qu'elle aura lors à son usaige par preciput et hors part, partageant lad. communaulté; et renonçant par lad. future espouze à lad. communaulté, elle aura et prendra toute lad. somme de douze cens livres avec sesd. habitz, bagues et joyaulx à son usaige, franchement et quictement, sans estre tenue d'aucunes debtes...................

Davantaige lesd. futurs conjoinctz ont voullu, consenty et acordé, et, par ces presentes veullent, consentent et accordent que le survivant d'eux deux jouisse en plaine propriété de tous et chacuns les biens meubles, acquestz et conquestz immeubles qui se trouveront à eulx appartenir et estre commungs entre eulx au jour du decedz du premier mourant, et de ce en feirent et font par ces presentes don egal et pareil l'un à l'autre, pourveu que, au jour du decedz dud. premier mourant, il n'y ayt enfant ou enfans vivans nez et procreez d'icelluy; auquel survivant appartiendront entièrement tous lesd. biens meubles, acquestz et conquestz immeubles, en paiant toutesfois par luy aux heritiers du predecedé la somme de six cens livres tournoiz. Car ainsy a esté convenu et accordé entre lesd. parties en faisant et passant ces presentes qui aultrement

n'eussent esté faictes, passées, nè accordées.

Faict et passé en lad. chambre dud. Busnel, le lundy après midy, 30° et dernier jour d'apvril, l'an 1612. Et ont lesd. futurs espoux, Guetault et Bunel, signé la minutte des presentes avec lesd. notaires soubzsignez, suivant l'ordonnance, qui est demeurée par devers Des Quatrevaulx, l'un d'iceulx. Signé : Le Mercier et des Quatrevaulx.

Suit la quittance délivrée le 2 juin 1612 par François Forestier et Renée Robin de la somme de 1,200 livres tournois, formant la dot de Renée Robin.

Vient ensuite l'insinuation du contrat au Châtelet de Paris, en date du 26 juin 1612. — (Arch. nat., Y 152, fol. 311.)

150. — Henri Desrodes, *peintre*. – 4 mai 1612.

Donation mutuelle de Henri Desrodes, peintre à Paris, et d'Antoinette Roger, sa femme, demeurant à Paris, au cimetière S^t Jean, n'ayant point d'enfants issus de leur mariage. — (Arch. nat., Y 152, fol. 242 v°.)

151. — Claude Sallé, *peintre*. – 8 octobre 1613.

Donation mutuelle de Claude Sallé, maître peintre à Paris, rue Dauphine, paroisse Saint-André-des-Arts, et de Claude Senault, sa femme, n'ayant point d'enfants issus de leur mariage. — (Arch. nat., Y 156, fol. 333 v°.)

152. — 18 octobre 1613.

Donation par Claude Sallé, maître peintre à Paris, et Claude Senault, sa femme, demeurant rue Dauphine, à Sébastienne Jolly, mère dudit Sallé, de tout le droit successif pouvant lui revenir par le décès de Jean Sallé, son père, en son vivant maître menuisier à Amiens, et du septième d'une maison à Amiens, rue Saint-Firmin-sous-Notre-Dame, acquise par ledit Sallé de Marguerite Sallé, sa sœur, ainsi que du principal d'une rente de 7 livres 10 sols, constituée par ladite Sebastienne Jolly à Claude Sallé. — (Arch. nat., Y 156, fol. 104 v°.)

153. — *Testament d'Isabelle Bourdin, femme de* Jean Lesperon, *maître peintre, bourgeois de Paris, demeurant rue de la Juiverie, dans la Cité, à l'enseigne de S^t Jacques et S^t Jullien.* – 20 janvier 1614.

. .

Ordonne la sepulture de son corps dans l'eglise de Saint-Martial, dont elle est à present paroissienne, dedans la nef vis à vis du crucefix.

A declaré et declare icelle testatrice qu'elle ne veult et entend, ains qu'elle deffend et prie tant sond. mary que à tous autres ses parens et amis que, après sond. decedz, elle ne soit aulcunement ouverte en aulcune partye de son chef et corps.

Item, lad. testatrice a dict et declaré qu'elle veult et entend que le don mutuel qu'elle a faict avec sond. mary ayt lieu et sorte son effect.

Item, donne et lègue aux pauvres les plus malades de l'hospital de Saint-Germain-des-Prez dix livres pour une foiz, aux pauvres enfermez en l'hospital Saint-Victor autres dix livres, lesquelles deux sommes elle veult estre distribuez par sond. executeur ausd. plus malades desd. hospitaulx le jour de son enterrement.

Item, donne et lègue aux prisonniers du Grand Chastelet 40 solz tournois, à ceulx

du Petit Chastelet aussi 40 solz, et à ceulx du For-l'Evesque pareilz 40 solz.

Item, donne et lègue à ung sien filleau, filz d'un nommé de Louvet, paintre, quinze livres tournois.

Nomme exécuteur testamentaire Pierre Le Moyne, bourgeois de Paris, auquel elle lègue tous ses biens, meubles, acquestz et conquestz immeubles.

Legs de quinze livres à un sien filleul, fils du s' de Lamet, peintre. — Arch. nat., Y 155, fol. 198.)

Nicolas Guyot, *peintre.*

Nicolas Guyot est-il le frère du peintre Laurent Guyot qui prit part au concours institué après la mort de Lerambert pour le remplacer comme peintre des cartons pour les tapisseries du Roi[1]? Notre acte n'en dit rien; l'hypothèse paraît d'ailleurs assez vraisemblable, puisque ce concours eut lieu vers 1610, et Nicolas se mariait en 1614. Sa femme, Jacquette Le Sourd, bien qu'illettrée et déclarant ne savoir signer, a su gagner les bonnes grâces d'un conseiller au Conseil d'État, messire Roland de Neufbourg, chez qui la jeune mariée a sans doute été employée. N'insistons pas.

Les clauses du contrat sont rédigées suivant les formules ordinaires, avec donation mutuelle en faveur du survivant des deux époux. Toutefois, comme Jacquette Le Sourd avait apporté à son mari une dot de 1,050 livres, elle réserve à son père, au cas où il lui survivrait avant la mort de son mari, la somme de trois cents livres tournois.

154. — *Contrat de mariage de* Nicolas Guyot, *maître peintre à Paris, et de Jacquette Le Sourd.* — 29 juin 1614.

Par devant les notaires du Roy nostre sire en son Chastelet de Paris soubzsignez, furent presens en leurs personnes honnorable homme Nicolas Guyot, maistre paintre à Paris, y demeurant, rue Saint-Avoye, parroisse Saint-Mederic, pour luy et en son nom d'une part, et Jacquette Le Sour, majeure, usante et jouissante de ses droictz, fille de Jacques Le Sourd, sergetier, demeurant à Chateaudun, et de deffuncte Anne Ficquet, jadis sa femme, ses père et mère, demeurant en la maison et au service de messire Rolland de Neufbourg, conseiller du Roy en ses Conseils d'Estat et privé, scize rue de la Verrerye, de lad. parroisse, d'autre part; lesquelz volontairement recongnurent et confessèrent avoir faict et font ensemble les promesses et conventions de mariaige qui ensuivent, en la presence, de l'advis et consentement dud. s' de Neufbourg et dame Marthe Le Roy, son espouze, c'est assavoir : lesd. Guyot et Jacquette Le Sourd, avoir promis et promectent prendre l'ung d'eux l'autre par nom et loy de mariage, et icelluy faire et solempniser en face de nostre mère Saincte Eglise le plus tost que bonnement faire se pourra, sera advisé et deliberé entre eulx, leursd. parens et amis; sy Dieu et nostredicte mère Saincte Eglise s'y consentent et accordent, aux biens et droictz à chacun d'eux appartenant, pour estre ungs et commungs entre eulx, selon la coustume de Paris, sans estre néantmoings tenuz des debtes l'ung de l'autre, lesquelz biens et droictz de lad. future espouze elle a dict consister en la somme de neuf cens livres tournois, tant en deniers comptans que meubles et habitz à son usaige, avec la somme de cent cinquante livres, aussy deniers comptans, à elle promise donner liberallement par lad. dame de Neufbourg et M^lle Marie Le Roy, sa sœur; lesquelles sommes elle promect apporter aud. futur espoux la veille de leurs espouzailles pour entrer en

[1] Consulter sur ce concours la *Renaissance des Arts* (II, 866 et 872). Le second article porte pour titre : *Laurent Guyot est nommé, en même temps que Guillaume Dumée, peintre ordinaire pour les tapisseries.* L'autre concerne la nomination de Guillaume Dumée à la même fonction.

leur future communaulté. Partant, led. futur espoux a doué et doue lad. future espouze de la somme de quatre cens livres tournois pour une fois en douaire prefix, soit qu'il y ayt enffans ou non dud. mariaige. Le survivant desd. futurs espoux prendra par preciput des biens de lad. communaulté reciproquement jusques à la valleur de la somme de cent cinquante livres, selon la prisée de l'inventaire et sans creue, ou lad. somme en deniers, au choix dud. survivant......

Et où au jour de la dissolution dud. futur mariage il n'y ayt enffant lors vivans, en ce cas lesd. futurs espoux ont faict et font l'ung d'eulx à l'autre donnation mutuelle et reciproque de la part et moityé qui appartiendra au prededdé de tous et chacuns les biens meubles, acquestz et conquestz immeubles qu'ilz ont et pourront avoir lors, en quelque lieu qu'ils soient scituez et assiz, et à quelque valleur qu'ilz puissent monter, pour de lad. moictyé jouir par led. survivant en usufruit sa vie durant seullement à sa caultion juratoire....., à la charge toutesfois que, en cas de predecedz d'icelle future espouze et que le père d'elle feust encores vivant, led. futur espoux luy sera tenu bailler et payer, sur la part et moictyé appartenant à icelle future espouze, incontinent après sond. decedz arrivé, la somme de trois cens livres tournois, de laquelle oud. cas elle luy faict don par cesd. presentes..............

Faict et passé en la maison desd. sieur et dame de Neufbourg devant déclarée, l'an 1614, le 29° jour de juing après midy. Lad. future espouze a déclaré ne scavoir escripre ne signer; les sr et dame de Neufbourg ont signé la minutte des presentes, demeurée vers Richer, l'ung desd. notaires soubzsignez. Signé : Libault et Richer.

Suit la quittance des sommes apportées par la future au futur.

Insinué au Châtelet de Paris le 25 octobre 1614. — (Arch. nat., Y 155, fol. 320 r°.)

155. — Jean Goujon, *maître peintre.* – 21 janvier 1615.

Jehan Goujon est reçu maître peintre au faubourg Saint-Jacques, en vertu de lettres de 1610, accordées à l'occasion de la naissance de Madame troisième.[1] — (Arch. nat., Z$^2$ 3065).

156. — Robert Picou, *peintre et valet de chambre du Roi.* – 14 décembre 1615.

Robert Picou, peintre et valet de chambre du Roi[2], figure parmi les témoins du mariage de Marthe Jumeau, sa cousine, avec Claude Michel, secrétaire de la chambre du Roi.

Il est également témoin de Moillon, peintre du Roi. — (Arch. nat., Y 157, fol. 65.)

Jean Bourgin, *maître peintre.* – 8 janvier 1618.

Peintre tout à fait inconnu, Bourgin occupait sans doute une place des plus modestes dans sa corporation. Douaire de cent livres. Aucune particularité d'ailleurs à relever.

[1] Henriette, qui devait épouser Charles Ier, roi d'Angleterre. Ses sœurs aînées étaient Élisabeth, mariée à Philippe IV d'Espagne, et Christine, femme de Victor-Amédée, duc de Savoie.

[2] Robert Picou, de Tours, était logé aux galeries du Louvre avec sa tante, Marguerite Bahuche, qui partageait avec lui, en 1614, non seulement son logement des Galeries, mais encore la pension de 1,200 livres dont avait joui son mari, Jacob Bunel. Voir l'article de la *Renaissance des Arts* (II, 938) intitulé : *Robert Picou, neveu de Jacob Bunel, est chargé après sa mort des peintures des galleries du Louvre et Thuilleries.* Un acte de 1659, publié dans les *Archives de l'art français* (t. I, 214), nomme François Bellot comme devant occuper au Louvre le logement de Picou, installé ailleurs. (Cf. Jal, article *Picou*.)

157. — *Contrat de mariage de* Jean Bourgin, *maître peintre, et de Thomasse Benard, veuve de Guyon Bourgeois, chirurgien du Grand Bureau des pauvres.* — 8 janvier 1618.

Par devant Martin de la Croix et Claude De Troyes, notaires et garde nottes du Roy nostre sire en son Chastelet de Paris soubz-signez, furent presens en leurs personnes Jehan Bourgin, maitre painctre, demeurant à Saint-Germain-des-Prez, rue du Gindre, d'une part, et Thomasse Benard, veufve de feu Guyon Bourgeois, luy vivant chirurgien du Grand Bureau des pauvres de ceste ville de Paris, demeurante aud. Saint-Germain-des-Prez, Vieille rue du Coullombier, d'autre part; lesquelles partyes, en la presence de honorables personnes Marin Loret, bourgeois de Paris, Thoussainct Pochet, maître joueur d'instrumens à Paris, et Thoussainct de la Court, maître tissuttier rubannier et sergent au baillaige Saint-Germain-des-Prez, amys commungs desd. partyes; recognurent et confessèrent avoir faict entre elles de bonne foy les traictez, accords, dons, douaires, convenances, promesse de mariage qui ensuivent, c'est asscavoir qu'ilz ont promis et promectent se prendre l'ung d'eulx l'autre par nom et loy de mariage, et icellui faire et solemniser en face de nostre mère Saincte Eglise apostolicque et romaine, soubz la licence d'icelle, le plus tost que faire se pourra et qu'il sera avisé entre eulx, leurs parens et amys, et ce aux biens et droictz qui à chascune desd. partyes peuvent competter et apartenir et qui leur apartiendront par cy après, qu'ils promectent respectivement apporter l'ung avecq l'autre, pour estre ungs et commungs entre eulx selon la disposition de la coustume de la ville, prevosté et vicomplé de Paris; lesquelz biens et droictz apartenant à chascun desd. futurs espoux se concistent au contenu de leur inventaire qu'ilz ont dict avoir cy devant faict faire à leur requeste; sur lesquelz biens contenuz aud. inventaire faict après le deceds dud. feu Bourgeois, lad. vefve future espouze a dict que le remplacement de l'inventaire du premier mariage dud. deffunct Bourgeois et de deffuncte Françoise Clement, jadis sa femme se doibt prendre sur le contenu en icellui inventaire ensemble pour les partz et portions qui apartiennent aux enffans et heritiers dud. deffunct Bourgeois et de lad. Clement, leur père et mère; et, pour raison de quoi, elle a dict avoir faict dresser leur compte qui est à present es mains de m° Crestien Comperrot, commissaire et examinateur au Chastelet de Paris; le surplus desquelz biens, après lesd. comptes rendus et satisfaictz, apartient à lad. veufve et à Nicollas Bourgeois, filz dud. deffunct Bourgeois et d'elle, lad. future espouze, en ce qui lui en peult apartenir comme heritier dud. deffunct Bourgeois, son père. Et partant, led. futur espoux a doué et doue sa future espouze de la somme de cent livres tournois de douaire prefix pour une fois payer ou du douaire coustumier, à l'ung desquelz, soit prefix ou coustumier avoir et prendre par la future espouze, sy tost que douaire aura lieu, generallement sur tous et chascuns les biens presens et à venir dud. futur espoux, qu'il en a pour ce obligé et ypotecqué pour le payement dud. douaire. Le survivant desd. futurs espoux aura et prendra par preciput et hors part des biens de leur communaulté; scavoir : sy c'est led. futur espoux, de ses habitz, armes et oustilz, et sy c'est la future espouze, de ses habitz, bagues et joyaux, reciproquement, jusques à la somme de soixante livres tournois, pour une fois payer, ou, pour iceulx, lad. somme, suivant la prisée qui en sera faicte par l'inventaire et sans faire aulcune cruc....

A esté accordé entre les partyes que les enffans que chascun des futurs espoux ont de leur precedent et dernier mariage seront nouriz, instruictz et entretenuz selon leur qualité aux despens de la future communaulté jusques à ce que chascun d'eulx ayt attainct l'aage de seize ans, à la charge qu'il ne leur sera payé par lesd. futurs espoux aulcune chose pour leur sallaire ny proffict de leur bien, ains leur rendre compte seullement de leur part et portion qui leur peuvent competter et apartenir, comme heritiers de deffunctz leur père et mère. Et en ceste mesme faveur de mariage lad. future espouze veult, consent et acorde que, advenant son deceds auparavant led. futur espoux, que icellui futur espoux prenne sur sa part et moyctié de ce qui lui pourra apartenir à cause de leurd. communaulté de leurs biens au jour de son deceds la somme de cent livres tournois pour une fois payer, et de laquelle somme elle lui en faict par ces presentes donnation irrevocable en la meilleure forme que faire se peult.....

Faict et passé à Paris, es estudes desd. notaires soubzsignez, l'an 1618, le 8ᵉ jour de janvier, après midy, et ont lesd. partyes futurs espoux, comparans et assistans, signé la minutte des presentes, demeurée vers led. De Troyes, l'ung desd. notaires soubzsignez. *Signé* : De la Croix et De Troyes.

Insinué au Châtelet de Paris, le 26 janvier 1618. — (Arch. nat., Y 159, fol. 24 v°.)

158. — Nicolas Moillon, *peintre*. - 13 janvier 1618.

Ordonnance portant permission au sʳ Moislon[1], maître peintre, de faire une arrière-boutique joignant sa loge dans l'une des cours communes de la halle de la foire Saint-Germain, visée dans un arrêt du Conseil privé du 15 janvier 1619 entre le syndic des marchands de la foire Saint-Germain et l'abbé et couvent de Saint-Germain-des-Prés. — (Arch. nat., V⁶ 33, 15 janvier 1619, n° 49.)

Michel Beaubrun, *peintre d'Amboise*.

Le contrat de mariage porte la date du 12 janvier 1618 ; quand il fut présenté au greffe du Châtelet pour y être insinué, le 18 mars 1642, la femme de Michel Beaubrun se déclarait veuve. Le préambule de l'acte fait connaître que Michel avait pour père Mathieu Beaubrun, valet de chambre du Roi, et pour mère Anne Bruneau; que, de plus, il exerçait la profession de peintre à Amboise. Les documents publiés jadis dans les *Archives de l'art français*[2] nous permettent de rattacher notre Michel à la dynastie des portraitistes bien connus du temps de Louis XIV. Mathieu, mari d'Anne Bruneau, qualifié ici valet de chambre du Roi, s'était fait connaître, d'après Frédéric Reiset, par ses portraits au crayon[3]. Il est à peu près impossible de dresser un tableau généalogique de la famille très nombreuse de Mathieu Beaubrun et de son fils Michel dont les deux oncles, Henri et François, nommés ici, occupaient des charges à la cour ; Henri Beaubrun prend en effet la qualité de valet de chambre du Roi et François Beaubrun, celui de fruitier de la Reine mère. Comment une

[1] Le peintre Nicolas Moillon jouissait d'une certaine réputation. La *France protestante*, puis les *Archives de l'art français* (t. VI, 232-236) ont consacré des notices à cette famille intéressante, dont on rencontre les œuvres dans plusieurs musées. Nicolas Moillon, le chef de la dynastie, n'eut pas moins de sept enfants, dont plusieurs exercèrent la profession de leur père : 1° Marguerite (1608-1670) que nous retrouverons plus loin (n° 173); 2° Henri, né le 13 novembre 1611 ; 3° Marie, née le 12 novembre 1612; 4° Isaac, né le 8 juillet 1614, mort le 26 mai 1673 après avoir été admis à l'Académie royale en 1663; 5° Louise qui, elle aussi, a laissé des œuvres signées de son nom ; 6° Salomon, né en mai 1617 ; 7° Nicolas, venu au monde le 29 octobre 1618. Tous appartenaient à la religion protestante. Nicolas était mort avant 1627 (n° 173).
[2] T. III; 153 et 168.
[3] Voir dans la *Renaissance* (II, 886) l'article *Louis et Mathieu Beaubrun, peintres du Roi.*

famille qui avait de pareilles relations avec les plus hauts personnages n'eût-elle pas réussi?

159. — *Contrat de mariage de* MICHEL BEAU-BRUN *et de Marguerite de Lafons.* — 12 janvier 1618.

Le lundy, 12ᵉ janvier 1618, après midy, en la cour du Roy nostre sire (à) Amboise, par devant nous personnellement establis furent présens en personne soubzmis honorable homme Michel Baubrun, fils de honorable homme Mathieu Baubrun, valet de chambre du Roy, et Anne Bruneau, sa femme, ledit Michel, pintre, demeurant en ceste ville d'Amboise, d'une part, et honnorable femme Marguerite de la Fons, veuve de noble homme Noel Belache, vivant maréschal des logis du Roy, demeurante audit Amboise, d'autre part; lesquelles parties ont confessé avoir fait et par ces presentes font entr'eux les accord, traité de mariage cy après, promesse et obligations qui ensuivent, c'est assavoir : que led. Michel Baubrun en la presence, de l'advis et consentement de honorable homme Henri Baubrun, vallet de chambre du Roy, François Baubrun, fruictier de la Royne mère, ses oncles, honorable homme Jacques Feuillet, chef d'eschançonnerie de lad. dame Royne mère du Roy, et dame Catherine Bonnette, sa femme, inthimes amis dud. futur espoux, a promis et promet prendre à femme et espouze lad. Margueritte de la Fons, comme à semblable lad. Margueritte de la Fons, de l'advis et consentement de noble homme, mᵉ Jean Bergeron, docteur en medecine, Auguste Belache, mareschal des logis de la Royne mère du Roy, ses beau-frères à cause dudit deffunt, noble homme mᵉ Zacarie Revellois, conseiller du Roy, grenetier antien et alternatif pour le Roy au grenier à sel d'Amboise, et dame Lucresse Chartier, son espouze, son cousin,

a promis et promet prendre à mari et espoux ledit Michel Baubrun, et icelluy leur mariage accomplir et solemniser en face de Sainte Eglise, sy tost que l'une des parties en sera par l'autre deuement sommé et requis, pourveu qu'il ne s'y treuve aulcun empeschement legitime; en lequel accord de mariage et en faveur d'icelluy est accordé que communité de biens aura lieu entr'eux dès le jour de leur benediction nuptiale, suivant la disposition de la coustume de Touraine, en laquelle communité led. futur espoux sera tenu et s'est obligé fournir la somme de six cents livres tournois qu'il a dict luy debvoir estre baillée par ses père et mère en advancement de ses droictz successifs; comme aussi fournira ladicte future espouze en lad. communité pareille somme de six cents livres tournois, laquelle somme sera prise tant sur ses biens meubles et immeubles, dont elle est à present jouissante, que sur ceux qui luy pourront cy après ariver et eschoir, le surplus des autres biens desd. futurs, tant de leurs propres qu'autrement, à eux escheuz que à escheoir ou en ligne directe ou collateralle, leur seront et demeureront respectivement en propriété; chacun desquelz futurs conjoinctz seront tenus payer et acquitter les debtes par eux faites et créées jusques aud. jour de leur benediction nuptialle, sans que le bien l'un de l'autre en puisse estre tenu ny pastir.

..................................

Et en cas de renonciation à lad. communauté par lad. future espouze, elle prendra une chambre garnie et ses vestemens, bagues et joyaux, sans qu'elle soit tenue aux debtes créées durant leurd. mariage ; aura lad. future espouze son douaire sur les biens dud. futur espoux selon la coustume de Touraine, lorsqu'il aura lieu. A aussi expressement esté accordé entre lesd. partyes que, en cas de predeceds de lad. future

espouze sans enfans procréez de leur mariage, que led. futur espoux prendra sur tous et chascuns les biens d'icelle, et les plus clairs et nais, la somme de mil livres pour en jouir par luy sa vie durant seullement, et, après son deceds, retournera icelle somme aux heritiers d'icelle future espouze, laquelle, en cas de predecedz dud. futur espoux sans enfans provenus de leur mariage comme dessus, jouira de tous les meubles entièrement de leurd. communité et acquestz qui pourront estre faictz constant leurd. mariage, aussi sa vie durant seullement, à la charge cy dessus, le tout d'accord fait entre lesd. partyes......

Fait et passé aud. Amboise, en la maison de lad. veufve Belache, en presence d'honorable homme Pierre Rochars, marchand, et Guillaume Menard, tixier en toille, demeurans aud. Amboise, tesmoins à ce appellez, lequel Menard a declaré ne scavoir signer, de ce enquis. La minutte est signée : M. de Baubrun, Margueritte de la Fons, Henri Bobrun, François Baubrun, Feuillet, Bergeron, Bonnette, Belache, Revellois et Chartier, Rochars et Normandeau, notaire.

Et le 16° janvier 1618, après midy, en la presence de nous, notaire royal susdit et soussigné, et des tesmoins cy après nommés se sont comparus en leurs personnes lesd. sr Michel Baubrun et Margueritte de la Fons, partyes desnommées au contract de mariage ci dessus, lesquelz ont dit et declaré que, depuis la passation dud. contract, ilz ont accomply et consommé leur mariage et estant que, suivant les clauses dud. contract, communité de biens a lieu entr'eux, en laquelle communité lad. Margueritte de la Fons a declaré, recognu et confessé avoir esté mis et apporté par led. sr Michel Baubrun la somme de vic l. t. qu'il estoit tenu y fournir par led. contract, laquelle somme il dict luy avoir esté fourni et dellivré par lesd. Mathieu Baubrun et Anne Bruneau, ses père et mère, en advancement de ses droictz successifs, assavoir en deniers qu'il a dit lui avoir esté livrés par eux IIIc l. t., et le reste et surplus a esté par eux, en vertu de leur procuration, prise et empruntée à constitution d'honorable homme Cosme Corne, paintre de ceste ville, ainsi qu'il ont dict, dont et de ce que dessus avons lesd. partyes jugé et icelles decerné acte pour leur servir en temps et lieu ce que de raison.

Faict et passé aud. Amboise, en nostre estude, es presences de Jacques Prudhomme et Jean Lorin, clerc, demeurant aud. Amboise, tesmoins à ce appellez; la minutte de ces presentes est signée : M. de Baubrun, Margueritte de la Fons, Prudhomme, Lorin et Normandeau, notaire. Signé : Normandeau, et plus bas a esté mis l'insinuation. Cette insinuation porte la date du 18 mars 1642; elle est faite à la requête de Marguerite de la Fons, veuve de feu Michel Beaubrun, mort par conséquent avant 1642. — (Arch. nat., Y 182, fol. 39.)

160. — François Le Tourneur, *peintre*. — 27 mai 1618.

Contrat de mariage de François Le Tourneur, peintre à Paris, rue de la Verrerie, et de Catherine Dasse, veuve de Jacques Jouanneau, marchand drapier à Orléans, auparavant veuve de Robert Le Comte, marchand vinaigrier à Orléans, elle au service de Robert Bothereau, juré mouleur de bois à Paris, rue de la Mortellerie. — (Arch. nat., Y 159, fol. 262.)

161. — René Boulligny, *peintre*. — 10 avril 1619.

Testament de Barbe Felizot, femme séparée de biens et d'habitation de René Boul-

ligny, peintre, demeurant rue Guérin-Boisseau.

La testatrice a donné à garder quatre bahuts, dont trois garnis de linge, à Louise Chessy, veuve d'Antoine Constantin, en son vivant peintre, demeurante rue St Denis, qu'elle lègue avec tous ses biens à Pierre Felizot, son frère, serviteur domestique du sr de Flesselles.

Et a lad. testatrice prié et requis sond. frère de traicter à la doulceur led. Boligny, son mary, et qu'il luy donne ung lict garny et des meubles pour garnir une petite chambre. — (Arch. nat., Y 160, fol. 128.)

162. — Louis Jumel, *maître enlumineur.* — 22 mars 1619.

Donation mutuelle de Louis Jumel, maître enlumineur à Paris, rue Saint-Jacques, et de Claire Charpentier, sa femme, sans enfants issus de leur mariage. — (Arch. nat., Y 160, fol. 87 v°.)

163. — *Inventaire après décès de* Geral Pitan, *maître peintre.* — 23 septembre 1619.

L'an 1619, et le lundy 23eme de septembre, à l'instance, prière et requeste de Madalegne Gilbert, veufve de feu Geral Pitan, vivant maître peintre aud. Saint-Germain, tutrice naturelle de Madalegne, aagée de dix-huit moys, et Marie Pitan, aagée de deux moys, enfans mineurs d'ans dud. deffunct et de lad. Gilbert, en presence de Jehan Pitan, maître orfèvre à Paris, Pierre Pitan, frères dud. deffunct, Melchior Tavernier, beau-frère dud. deffunct, et de Thomas Gilbert, père de lad. Madalegne Gilbert, et pour la conservation des droits de qui apartient, a esté par moy, Jacques Gaudin, greffier au balliage Saint-Germain-des-Prez,

faict inventaire et description des biens meubles et marchandises demeurés après le decedz dud. deffunct Pittan et qui ont esté communs entre lad. Gilbert et led. deffunct, et ont esté representés et mis en evidence par lad. veufve..... et ont esté mis et redigé par escript en la forme et manière qui ensuit :

Dans la chambre dud. deffunct a été trouvé :

Un mobilier insignifiant, et des vêtements de peu de valeur.

Item, six cuillères et une sallière d'argent, pesant ung marc, une once et 6 gros, prisé, à raison de xx livres le marc, par led. Jehan Pitan, maître orfèvre à Paris, montant à la somme de.................. xxivl viis vd

Item, quatre aneaux d'or, scavoir : ung diament, ung rubis, une turquoyse et une emeraude, prisés aussy par led. Pitan à la somme de.................. lxl

Ensuivent les tableaux, prisés par Théodorre Arson, maître paintre aud. Saint-Germain, après serment par luy faict de priser selon sa conscience.

Item, ung tableau où est depainct *Nostre Seigneur qui porte sa Croix*, garny d'esbène, avec une garniture d'ébène, prisé, scavoir : led. tableau ix livres, et la bordure d'esbène v livres, cy.................. xiiiil

Item, ung autre petit tableau où est depaing *Saint Jehan*, sur cuivre, avec sa bordure d'esbène, prisé à la somme de.... vl

Item, ung autre petit tableau, où est depaing *la Vierge*, sur cuivre, enchassé d'esbène, prisé la somme de....... iiil

Item, troys bordures d'esbène, prisé vil

Item, vingt petites bordures d'esbène prisés ensemble............. viiil

Item, onze petits cuivres, dont troys d'esbauches, prisés ensemble..... xls

Item, six autres petits cuivres, dont l'un d'esbauche, prisés ensemble..... ivl

Item, troys petits tableaux d'esbauches, où est painct *Sainte Marguerite, Saint Jehan* et *une Mertereuse* (?), et ung grand cuivre, prisés ensemble.............. iiiil

Item, troys fondz plus grand que demy linage, esbauchés d'un *Bapteme Saint Jehan : Fuite d'Igitte* (en Égypte) et ung de *Nostre Dame*, prisés ensemble........... vil

Item, troys grands fondz de lignage esbauchés, l'un d'une *Descente de Croix*, ung *Crucifix* et une *Nativité*, prisés ensemble xl

Item, un pacquet de neuf fondz de differentes grandeurs, tant esbauchés que achevés, où est depaing une *Madalegne, Sainte Cecille*, une *Nostre Dame* et une *Adoration* tout achevée et les autres esbauchés, prisés ensemble.................. xiil

Item, cinq fondz de differentes grandeurs, esbauchés, où est depainct *Saint François, Saint Itier* et *Nostre Dame*, prisés ensemble................ iiiil

Item, six petitz fondz de tableaux achevés, scavoir : ung *Nostre Seigneur, Saint Pol, Saint Pierre, Madalegne, Maltereuse* et autres, prisés ensemble............ vil

Item, huict petitz fondz differend de grandeur, esbauchés et non esbauchés, où est depainct des *Crucifitz*, une *Nostre Dame*, ung petit *Dieu* et aultres, prisés ensemble vil

Item, cinq tableaux achevés, avec leur bordure, scavoir : ung *Dieu*, une *Vierge, Sainte Catherine de Sennes* (Sienne), une *Samaritaine* et ung *Jardin d'olives*, prisés ensemble................... vil

Item, deux bordures de boys doré, prisés ensemble................ xls

Item, ung grand tableau où est depainct *Foy, Sperance et Charitté*, sur toylle, prisé.................... ixl

Item, six bordures de boys de differentes grandeurs, prisés à xiiis pièce, montant à la somme de quatre livres........ ivl

Item, ung pacquet de quatre petittes bordures et cinq petitz fondz, prisés ensemble.................. xxxs

Item, une toille où est compris quatre tableaux en icelle, où est depainct les *Quatre heures du jour*, non achevée, prisé.. xviiil

Item, ung tableau où est depaint *Saint Françoys*, apartenant à lad. veufve et aud. Pierre Pitan, prisé............ ivl

Item, ung chevalet de boys, prisé. xxs

Item, le contract de mariage passé entre lad. veufve Gilbert et led. feu Pitan, passé par devant Martin Delacroix et Claude De Troyes, notaires au Chastellet de Paris, en datté du 25e jour de may 1617.

Tous lesquelz biens meubles, tableaux, or et argent, et le contract cy dessus sont demeurez en la garde et pocession de lad. Madalegne Gilbert, veufve, qui s'en est chargée et promis iceux representer toutes foys et quantes qu'elle en sera requise par justice, et a signé.

Signé : Madeleine Gilbert, Jehan Pittan, Pierre Pittan, Melchior Tavernier. — (Arch. nat., Z$^2$ 3431.)

164. — JEAN CRÉCY, *maître peintre*. - 22 janvier 1621.

Contrat de mariage de Jean Crécy, maître peintre à Paris, rue Place-aux-Veaux, et de Jeanne Ricouart, veuve de Richard Gauge, marchand et bourgeois de Paris, mesme rue. — (Arch. nat., Y 161, fol. 524 v°.)

165. — DANIEL QUINGÉ, *maître peintre*. - 25 août 1621.

Donation mutuelle de Daniel Quingé, maître peintre à Paris, rue Beaubourg, et de Jeanne Desjardins, sa femme, n'ayant pas d'enfant de leur mariage. — (Arch. nat., Y 162, fol. 136 v°.)

166. — Louis de Billy, *maître peintre et sculpteur.* — 2 octobre 1622.

Contrat de mariage de Louis de Billy, maître peintre et sculpteur à Paris, rue de la Croix, fils de Jean de Billy, maître pain-dépicier, et de Peronne Thuillier, d'une part, et de Marie Bidault, fille de Pierre Bidault, voiturier, et de Christine Lagnier.

Parmi les témoins figurent : Pierre Bourgeois, maître peintre à Paris, beau-frère, à cause de Françoise de Billy, sa femme.

Donation par François Jullien, marchand juré mesureur de charbon, et Françoise Bidault, sa femme, cousine de la future, de 600 livres en deniers comptants et d'une maison à Paris, sise rue des Fontaines, paroisse Saint-Nicolas-des-Champs, bâtie par led. François Jullien. — (Arch. nat., Y 163, fol. 221 v°.)

167. — *Inventaire après décès de* Charles Helle *ou* Elle, *peintre flamand.* — 2 mars 1623.

L'an 1623, le 2eme jour de mars, à l'instance, prière et requeste de me Jehan Perrier, receveur general du revenu temporel de l'abbaye Saint-Germain-des-Prez, comme ayant droict d'aulbayne et desherence en lad. qualité et du procureur fiscal de ce bailliage joinct, nous Jacques Plantin, advocat en la cour de Parlement et bailly de St-Germain-des-Prez, accompagné de maître Jacques Gaudin, nostre greffier aud. bailliage, ou son commis, sommes transporté en une maison sise aud. Saint-Germain, proche la porte de Bussy, où est demeurant Simon Herpin, maître cordonnier aud. Saint-Germain, où estant, à la première chambre dud. logis où est decedé Charles Helle[1], flaman de nation, avons faict lever et oster le scellé apposé de nostre ordonnance, à la requeste dud. sr Perrier, après led. decedz, à une quaisse de bois blanc en carré et à une petite layette aussy de bois blanc, par Charles Berthelot, sergent aud. bailliage, qui nous a esté representé par Mathieu Jacob, maître fourbisseur d'espées aud. St Germain, gardien d'icelluy, dont il est deschargé, et l'en deschargeons par ces presentes, après que led. scellé a esté recogneu saing et entier par led. Berthelot, sans aulcune fracture ny rupture; et après avoir pris le serment de François Pauly, trouvé au lict mallade en lad. chambre, soy disant assossié avec led. deffunt Helle de declarer s'il sçait aucuns biens meubles appartenans à la succession dud. deffunct Helle, qui nous a dit n'en scavoir aultres que ceux qui sont contenuz soubz led. scellé, sinon deux ou trois petits tableaux portraicts qui ont esté baillez à ung jeune homme duquel il ne sçait le nom, de la cognoissance dud. deffunct, avons fait faire inventaire et description des biens meubles estant soubz les scellés et en lad. chambre, et le tout fait mettre et rediger par escript en la forme et manière qui ensuit:

Premièrement, unze tableaux peincts sur toille à huille, où est represanté des figures d'hommes et de femmes, tant vieux que neufs, la plus part non parachevés et telz quelz, avec ung manteau de camelot noir tel quel, à usage d'homme, le tout trouvé dans lad. quaisse où le scellé avoit esté apposé.

Item, dans lad. cassette n'a esté trouvé que des pinceaux et coulleurs servant à l'art de peintre.

[1] Charles Elle était certainement parent de Ferdinand Elle, qui acquit une certaine réputation comme peintre de portraits et laissa deux fils, Louis et Pierre, peintres comme leur père. Charles Elle, qui mourut en 1623, était aussi peintre de portraits.

Item, ung grand tableau peinct sur toille, où est commensé à peindre des paysages, non parachevé.

Item, ung autre tableau où est depainct ung paisan et une vieille femme.

Item, ung autre tableau où est depeinct la teste d'enfant, non parachevé.

(Le mobilier qui garnit la chambre est insignifiant.)

Item, dans une antichambre a côté de lad. chambre a esté trouvé ung coffre de bois blanc...., dans lequel s'est trouvé la quantité de sept thoilles, où il y a plusieurs pourtraicts depeinctz, où il y en a d'imparfaits.

Item, unze petits tableaux sur cuivre, où est depeinct plusieurs portraicts, l'un desquelz imparfaict.

Item, cinq autres petits tableaux peinctz sur boys.

Item, deux livres de pourtraictz en taille douse.

Item, une quantité de plusieurs images de taille douse en papier. — (Arch. nat., Z² 3437.)

168. — Hierosme Desmaisons, *peintre.* — 1ᵉʳ avril 1623.

Contrat de mariage de Hierosme Desmaisons, peintre à Paris, rue Champfleury, fils de feu Hierosme Desmaisons, peintre à Saintes en Saintonge, et de Jeanne le Houy, sa femme, d'une part, et de Catherine Morlot, fille de feu Jean Morlot, homme d'armes à Neufchâteau en Lorraine, et de Madeleine Rouault, sa femme, lad. Catherine Morlot, demeurant au faubourg Montmartre au service de la dame de Préaulx, qui lui donne 300 livres. Parmi les témoins figure David Pennetier, peintre à Paris.

Gilbert de Préaulx, au service duquel était le sʳ Desmaisons, s'engage à lui procurer un office d'archer du grand prevôt de France ou autre dans la maison du frère du Roi. — (Arch. nat., Y 169, fol. 394 v°.)

169. — Blaise Barbier, *maître peintre.* — 3 janvier 1624.

Donation mutuelle de Blaise Barbier, maître peintre à Paris, Vielle rue du Temple, et de Denise Menissier, sa femme, n'ayant pas d'enfants issus de leur mariage. — (Arch. nat., Y 164, fol. 201.)

170. — Pierre Nallet, *maître peintre et sculpteur.* — 9 janvier 1624.

Donation mutuelle de Pierre Nallet, maître peintre et sculpteur à Paris, rue Saint-Martin, et d'Edmée Bonneau, sa femme. — (Arch. nat., Y 164, fol. 101 v°.)

171. — Théodore Arthon, *maître peintre.* — 5 novembre 1626.

Contrat de mariage de Jacqueline Arthon, fille unique de Théodore Arthon, maître peintre à Paris, et de Jeanne de la Haye, demeurant rue des Fossés-Sᵗ-Germain-l'Auxerrois, en la maison de Madˡˡᵉ Maltais, veuve d'Alphonse de Louvain, maître peintre à Paris, d'une part, et de Robert Pastey, marchand quincaillier, rue Saint-Denis, à l'enseigne de la Levrette rouge, d'autre part.

Donation de 3000 livres en deniers comptants par Théodore Arthon et sa femme à leur fille, avec trousseau de 600 livres tournois.

Parmi les témoins du futur figure Octavio Courtois, opérateur du Roi et de la Reine. — (Arch. nat., Y 167, fol. 125.)

JACQUES DE VERMOY, *peintre*.

Sur la valeur de Jacques de Vermoy comme artiste nous ne savons rien. La donation qu'il fait à son frère, dans des conditions assez étranges, nous fait connaître les noms de son père et de sa mère, morts avant lui, et même temps la date probable de sa mort, car pour qu'il testât dans une ville où il se trouvait accidentellement, il devait se sentir sérieusement en danger. Il ne se trompait pas, puisque la donation, datée du 15 octobre 1527, est insinuée le 12 janvier suivant, probablement après son décès.

172. — *Donation testamentaire faite par* JACQUES DE VERMOY, *peintre, natif de Paris, se trouvant de passage à Chalon-sur-Saône, à Louis de Vermoy, son frère, du cinquième à lui revenant en la succession de ses père et mère.* — 15 octobre 1627.

Au nom de Dieu, Amen. Constitué en sa personne, Jacques de Vermoy, peintre, natif de Paris, estant de present en ce lieu de Challons-sur-Saone en Bourgongne, de son gré et pour la bonne amytié qu'il porte à honnorable Louys de Vermoy, son frère, bourgeois aud. Paris, a donné et par ceste donne par donnation à cause de mort, et en la mellieure forme que telle donnation peult et doibt mieulx valloir, aud. Louys Vermoy, absent, le notaire royal soubzsigné pour luy present et stipullant, la cinquiesme partie de ce que luy peult appartenir en la succession de deffunctz honnorable Jehan-Baptiste de Vermoy et Marye Vaucquelin, ses père et mère, et ce de preciput et avant tout partaige de ses biens, voullant et entendant que lad. presente donnation, le cas d'icelle eschéant, sorte son plain et entier effet, dont et de quoy il a requis et demandé acte à moy Louys Lambert, notaire royal et garde notte hereditaire au baillage dud. Chaalon soubzsigné, que je luy ay octroyé, en presence des tesmoings soubzsignez et pour cest effet appellez. Faict, leu et passé aud. lieu de Chalon, en la maison et demeurance dud. notaire, scize en la grande rue dud. Chalon, le 15° octobre 1627, sur unze heures avant midy, presens honnorable François Desmoras, m° fourbisseur d'espée, Jehan Bouvier, aussy fourbisseur d'espée, demeurant aud. Chaalon, et Jehan de Lissy, vigneron de Sainct-Martin.

Insinué au Châtelet de Paris le 12 janvier 1628. — (Arch. nat., Y 167, fol. 378.)

MARGUERITE MOILLON, *fille de Nicolas Moillon*.

On a donné ci-dessus (voir n° 158, note) la liste complète des enfants du peintre Nicolas Moillon, publiée jadis par le baron de La Morinerie, dans les *Archives de l'art français* (t. VI, 232). L'auteur de cette communication avait connu le nom du mari de la fille aînée de Moillon; il l'appelle Alexandre de Meuves, sieur de la Chopinière, près Thouars, en Poitou et bourgeois de Paris. De son métier de barbier et baigneur nulle mention.

Marguerite, baptisée au temple de Charenton le 25 mai 1608, mourut le 22 juin 1670. Son contrat de mariage nous apprend que l'auteur de la famille, Nicolas, était mort avant 1627 et que la veuve du peintre avait déjà contracté un nouveau mariage à cette date.

173. — 2 décembre 1627.

Contrat de mariage de Marguerite Moillon, fille de feu Nicolas Moillon, maître peintre et bourgeois de Paris, et de Marie Gilbert, remariée à François Garnier, maître peintre et bourgeois de Paris, demeurant sur le Pont Notre-Dame, d'une part, et de Alexandre de Meufves, barbier, tenant bains et étuves en l'Île du Palais. — (Arch. nat., Y 168, fol. 1 v°.)

174. — PIERRE LORPHELIN, *maître peintre*. — 8 février 1628.

Donation mutuelle de Pierre l'Orphelin, maître peintre à Paris, rue Saint-Martin, et

de Catherine Sauvage, sa femme. — (Arch. nat., Y 168, fol. 108 r°.)

175. — David Souloye, *peintre.* — 1628, 1ᵉʳ octobre.

Contrat de mariage de David Souloye, peintre à Paris, rue du Temple, âgé de 25 ans et plus, né à Paris, fils de Claude Souloye, en son vivant capitaine chargé de la conduite des forçats de France, décédé à Bruxelles, et de Louise des Essarts, d'une part, et de Claude Masson, fille mineure de Toussainte Gaudon, veuve de Louis Masson, en son vivant mᵉ fourbisseur et garnisseur d'épées à Paris. — (Arch. nat., Y 169, fol. 79 v°.)

Jean Van Boucle, *maître peintre.*

L'inventaire des tableaux saisis par les créanciers après le décès de la femme du peintre Jean Van Boucle, dont le nom ne figure pas au procès-verbal de levée des scellés, présente quelques particularités curieuses. Le tableau sur toile représentant *le Roi et la ville de la Rochelle*, estimé 50 livres, paraît être l'œuvre la plus considérable trouvée dans le logement du peintre. S'il abordait parfois les compositions historiques d'actualité, il s'essayait dans les genres les plus différents, puisque les paysages, les marines voisinent avec les natures mortes, les portraits, les animaux et les scènes religieuses. Il est regrettable que l'huissier n'ait pas noté le sujet représenté sur ces huit pièces de tapisserie auxquelles est assignée l'estimation modeste de 15 livres.

176. — *Levée de scellés et inventaire après le décès de la femme de* Jean Van Boucle, *maître peintre, à la requête de ses créanciers.* — 13 août 1629.

L'an 1629, le lundy, 13ᵐᵉ jour d'aoust, à la requête de Simon Haze, marchand de vins, nous Jacques Plantin, advocat en la Cour de Parlement et bailly de Saint-Germain-des-Prez, accompaignés de mᵉ Jean Germain, aussy advocat en lad. Cour de Parlement et procureur fiscal aud. Saint-Germain-des-Prez, et mᵉ Jacques Gaudin, nostre greffier aud. baillage ou son commis, transportés en une maison scize aud. Saint-Germain-des-Prez, rue du Four, où pend pour enseigne les Trois Chappeletz, en vertu, suivant et au desir de nostre jugement rendu cejourd'huy, où est comparu led. Simon Haze, assisté de mᵉ Nicolas Thevenard, son procureur, qui a requis, en la présence de mᵉ Eustache Lemoyne, advocat et procureur, de Françoys Robert, dict Moustry, Michel Le Juge, marchand boucher, Nicolas Collas, mᵉ brasseur de bière, Loys Perret, mᵉ patissier, Jacques Moustier, Charles Deray, marchand espicier, et Nicolas Fichet, marchand chandellier, créanciers de Jean Vanderboucle et feu, sa femme, et des autres créanciers nommés en nostredict jugement, et estre proceddé aux scellés apposés sur les coffres et meubles qui occupent lad. maison, saysyes en vertu de nostre ordonnance par Chalumeau et Royer, sergens, à la requeste, scavoir, led. Chalumeau de Charles Deray, espicier à Paris, et led. Royer, à la requeste de François Robert, dict Moustry, pour lesquels led. Lemoyne est à ce present, et, ce faict, faire faire description de ce qui se trouvera soubz icelluy scellé et contenu ausd. procès-verbaux, et, à ceste fin, lesd. scellés et meubles représentés par Claude Levye, dict Duboys, sergent gardien desd. scellés, et qui a esté laissé en lad. maison, avons, en la présence de tous les créantiers, faict lever et oster le scellé apposé de nostre ordonnance sur lesd. coffres trouvés et estans en lad. maison, après qu'il nous a esté representé par led. Dubois, gardien d'icelluy, et préalablement recognu par lesd. Royer et Chalumeaux, sergens aud. bailliage, estre sains et entiers, sans aulcune rupture ny

fracture; ce faict, avons faict faire description et inventaire de tous et un chascuns les biens meubles trouvés soubz icelluy scellé, en la forme et manière que ensuict:

Dans la salle basse de lad. maison:

Item, ung grand tableau peinct sur thoille, où est depeinct le *Roy et la ville de la Rochelle*, prisé ensemble la somme de.. L l.

Item, ung autre tableau peinct sur thoille, où est depeinct un *lion* avecq son chassis de bois.................... xv l.

Item, deux autres tableaux peincts sur thoille, en l'un desquels est peinct un *Paysage* et l'autre un *Cuisinier*, prisé.... vi l.

Item, un portraict d'un *Jeune garçon* peinct sur thoille, avecq son chassis de bois d'esbeyne, prisé............... iii l.

En la première chambre haulte de lad. maison, au dessus de lad. salle:

Item, ung grand tableau peinct sur thoille où est depeinct une *Mer*, garny de sa bordure, prisé.................. iv l.

Item, ung autre tableau peinct sur thoille, avecq sa bordure, prisé. xl s.

Item, ung autre tableau peint sur thoille, où est depeinct un *Paysage*, avecq sa bordure, prisé................... iii l.

Item, deux portraicts de *Jeunes hommes*, peincts sur thoille, avecq leurs bordures, prisés ensemble.............. iii l.

Dans la garde robbe à costé:

Item, quatre petits tableaux peinctz, sçavoir, deux sur thoille, où sont depeincts une *Nuict* et un *Paysage*, et les deux autres peinctz sur bois, où sont depeincts un *Chien*, un *Chat* et un *Chevallier*, prisés........... xl s.

Dans la seconde chambre:

Item, un tableau peinct sur thoille, avecq sa bordure où est depeinct des *Chiens* et des *Melons*, avecq un autre tableau peinct sur bois, où est depeinct la *Nativité de Nostre Seigneur*, prisé.................. xxx s.

Dans la petite salle basse dud. logis:

Item, ung tableau peinct sur thoille, où est depeinct un *Chien*, prisé....... x s.

Dans la première chambre, au dessus de la petite salle:

Item, une tanture de tapisserie contenant huict pièces[1], avecq deux petits soubassements, prisés............... xv l.

Dans la garde robbe à costé:

Item, une grande thoille imprimée, chargée et preste à peindre le portraict d'un homme, avecq un petit tableau peint sur bois, où est depeinct un *Homme à cheval*, prisé le tout ensemble........... iii l.

Dans un autre garde robbe à costé de la seconde chambre:

Item, un tableau où est depeinct un *Paysage*, avecq sa bordure, prisé. viii l.

Item, deux thoilles et un portraict, prisé....................... c s.

Item, un chevallet, un chassis et une thoille, prisé................. xxx s.

Item, un tableau où est depeint un *Naufrage*, prisé,................ xv l.

Item, cinq petits tableaux, où sont depeints plusieurs choses, prisés ensemble. viii l.

— (Arch. nat., Z² 3448.)

177. — JEAN CLÉMENT, maître peintre. — 22 septembre 1629.

Inventaire, après decès de Jean Clément, maître peintre et juré du mestier à Saint-Germain-des-Prés, des biens meubles trouvés

[1] Dans ses *Entretiens sur les vies des Peintres* (t. III, 400), Félibien cite Vanboucle comme employé à travailler sous la conduite de Simon Vouet aux modèles de tapisseries.

en une maison sise aud. Saint-Germain, rue des Boucheries, à l'enseigne de l'Image Saint-Pierre, fait à la requête de Marguerite Malledant, veuve dudit Clément, tutrice de ses enfants mineurs, en présence de Salomon du Laurier, maître peintre audit Saint-Germain, cousin paternel et subrogé tuteur desdits mineurs.

L'inventaire comprend :

Vingt tableaux de plusieurs grandeurs, tant portraicts que autres, prisés ensemble la somme de xl livres.

Lad. veufve a déclaré qu'il luy est deu par Guillaume Guilleminot, son frère, demeurant à Tonnerre, la somme de 90 livres t., par obligation passée par devant Le Gay, nottaire, et son compagnon.

Item, a lad. veufve declaré qu'il lui est du par m° Gedouin la somme de 100 livres, pour ouvrages de peintures faictes par led. deffunct.

Item, a declaré lad. veufve qu'il luy est deub par Nicollas Maldan, demeurant à Auxerre, la somme de 150 livres et les interestz depuis 1607, et autres choses portées par les articles de mariage signés dud. deffunct Maledan et Pierre en datte du 12° décembre 1607. — (Arch. nat., Z² 3448.)

178. — PHILIPPE BACOT, *maître peintre.* — 15 avril 1630.

Plainte de Marie Séguier, dame de Nantouillet, veuve d'Antoine Duprat, contre Hugues Bacot, fils de Philippe Bacot, maître peintre, pour détournement de bijoux.

A M. le bailly de S^t Germain des Prez,

Suplie humblement Marie Seguier, dame de Nantouillet, veufve de feu m^{re} Antoine Duprat, chevalier, s^r de Nantouillet, ayant charge de m^{re} Aldonse de Castelnau, comte de Clermont, et dame Marie Duprat, son espouse, fille de la suppliante, disant que cy devant auroit esté mis ez mains de Catherine de Lalande, revenderesse publique, femme de Philippes Bacot, maître paintre, une chesne d'or, garnie de lapis, à mettre sur robbe, un serre teste d'or, garny de diamans en forme de guirlande, le tout en valleur de seize cens livres et plus; et incontinant après seroit arrivé le decedz de lad. Lalande, femme Bacot, à cause de quoy Hugues Bacot, son filz, se seroit emparé desd. chesnes et guirlandes qu'il a en sa possession et ne tient compte de les rendre et restituer à la suppliante; au contraire, faict croire qu'il les a vendus et s'en est approprié les deniers, requerant lad. dame suppliante aud. nom luy estre sur ce pourveu.

Ce consideré, mond. s^r, attendu ce que dessus et qu'il y va d'une somme si notable et d'un depost duquel led. Bacot filz se veult approprier par une forme extraordinaire et espèce de vol, au prejudice desd. s^r et dame de Clermont pendant leur absence, il vous plaise ordonner que led. Bacot sera amené par devant vous sans scandale pour respondre sur le contenu de la presente requeste et se voir condamner par corps à representer lesd. chesne et serre teste qui sont de prix, et vous ferez bien.

Soit led. Bacot filz amené par devant nous aux fins de la presente requeste. Faict ce 15 aprvil 1630.

Signé : Plantin.

Suit l'interrogatoire subi, le 18 avril 1630, par Hugues Bacot fils qui déclare n'avoir point en sa possession les bijoux en question, servant de nantissement d'un prêt usuraire de 300 ou 366 livres fait par un s^r de La Barre, et que ces bijoux auraient esté vendus par autorité de justice; que son père seul pourrait peut-être donner quelque rensei-

LES PEINTRES (1534-1650).

gnement à cet égard. — (Arch. nat., Z² 3449.)

179. — Philippe Jourdain, *maître peintre.* — 26 avril 1630.

Contrat de mariage de Philippe Jourdain, maître peintre à Paris, Vieille rue du Temple, âgé de 35 ans, et de Marie Godeau, âgée de 30 ans, veuve de Louis Le Ducq, marchand tanneur, même rue. — (Arch. nat., Y 170, fol. 334 v°.)

180. — Nicolas Portefin, *maître enlumineur.* — 15 février 1631.

Donation mutuelle de Nicolas Portefin, m° enlumineur à Paris, rue de la Juiverie, à l'image Saint-Martin, et de Suzanne Boucher. — (Arch. nat., Y 171, fol. 346 v°.)

181. — Jacques Linard, *peintre et valet de chambre du Roi.* — 17 mai 1631.

Donation mutuelle de Jacques Linard, peintre et valet de chambre ordinaire du Roi, demeurant à Paris, rue de Poitou, et de Marguerite Tréhoire, sa femme. — (Arch. nat., Y 172, fol. 48.)

182. — Jacques Testelin, *maître peintre.* — 18 mars 1632.

Donation mutuelle de Jacques Testelin, maître peintre à Paris[1], et de Marguerite de Fontenailles, sa femme, demeurant rue Saint-Honoré. — (Arch. nat., Y 172, fol. 368 r°.)

183. — Jacques du Thuy, *maître peintre.* — 16 novembre 1632.

Donation mutuelle de Jacques du Thuy, maître peintre à Saint-Germain-des-Prés, rue des Boucheries, et de Jeanne Mignollet, sa femme. — (Arch. nat., Y 173, fol. 250 r°.)

184. — Vincent Roynard, *peintre et valet de chambre de la Reine.* — 3 mars 1633.

Donation mutuelle de Vincent Roynard[2], peintre et valet de chambre ordinaire de la Reine, et de Catherine Boullet, sa femme, demeurant à Paris, rue du Coq, paroisse Saint-Germain-de-l'Auxerrois. — (Arch. nat., Y 174, fol. 41.)

185. — Léonor Lejeune, *peintre.* — 1ᵉʳ juin 1633.

Contrat de mariage de Léonor Le Jeune, peintre à Paris, demeurant faubourg Saint-Honoré, fils de feu Philippe Le Jeune, avocat au Parlement de Dijon, et de Jeanne Lejeune, d'une part, et de Catherine Mortier, fille de feu Toussaint Mortier, bourgeois de Paris, et de Marie Gaudeleret, âgée de vingt-sept ans. — (Arch. nat., Y 174, fol. 33 v°.)

[1] L'article de Jal sur les Testelin, très abondant et un peu confus, comme il arrive souvent à cet auteur, nous donne une généalogie détaillée de cette famille. Son auteur, Pasquier Testelin, vivait à la fin du XVIᵉ siècle sur la paroisse Saint-Merry. Il eut de sa femme, Marie Têtu, plusieurs filles et deux fils au moins : Gilles et Jacques. Gilles Testelin est le père des deux peintres qui furent de l'Académie royale, Louis et Henri. Moins connu que son frère aîné, Jacques Testelin, né le 25 juillet 1598, avait épousé, à une date inconnue, Marie ou Marguerite de Fontenailles. Gilles et Jacques auraient été, suivant Jal, élèves de leur père Pasquier.

[2] Jal cite plusieurs payements faits à cet artiste, en qualité de peintre de la reine Anne d'Autriche, de 1642 à 1655, pour portraits et tableaux livrés à Sa Majesté. De ces tableaux on ne sait rien. Catherine Boullet aurait eu, d'après Jal, un fils, né le 17 juillet 1656. N'y aurait-il pas là une erreur? Ne doit-on pas lire 1636? Car l'identité des époux cités par Jal et des donataires de 1633 ne saurait être mise en doute.

186. — Gervais Souloy, *compagnon peintre.* — 25 juillet 1633.

Donation mutuelle de Gervais Souloy, compagnon peintre à Paris, rue des Fontaines, et d'Anne Commissaire, sa femme. — (Arch. nat., Y 174, fol. 151.)

187. — Augustin Quesnel, *maître peintre.* — 24 novembre 1633.

Donation mutuelle d'Augustin Quesnel[1], maître peintre et bourgeois de Paris, demeurant rue de Béthizy, et de Marie Tixerant, sa femme. — (Arch. nat., Y 174, fol. 339.)

188. — Laurent David, *enlumineur.* — 13 décembre 1633.

Isabelle Guillon, femme séparée de biens, et depuis abandonnée, de Laurent David, enlumineur en l'Université de Paris, demeurant sur les fossés entre les portes Saint-Germain et Saint-Michel, fait donation de tous ses biens à Marie et Étienne Gedoyn, enfants nés de son premier mariage avec Étienne Gedoyn, maréchal à Saint-Germain-des-Prés. — (Arch. nat., Y 174, fol. 430.)

189. — Claude David, *maître peintre.* — 15 mars 1634.

Donation d'une somme de 3,000 livres à Claude Tarrelle, veuve de Claude David[2], maître peintre à Paris, demeurant rue des Marais-du-Temple, par Vincent Cenamy, seigneur de la Barre, en faveur de François et Claude Cenamy, ses enfants naturels, nés de ses relations avec lad. Tarrelle, à condition de pourvoir à leur entretien et de les faire instruire et enseigner es petites escolles en la religion catholique, apostolique et romaine. — (Arch. nat., Y 175, fol. 85.)

190. — 3 janvier 1635.

Donation par Gaspard Cenamy, bourgeois de Paris, à François et Claude Cenamy, enfants naturels de Vincent Cenamy, s' de La Barre, et de Claude Tarelle, veuve de Claude David, m° peintre à Paris, et au posthume dont elle est enceinte dud. s' de La Barre, d'une maison Vieille-rue-du-Temple, comprenant trois corps d'hôtel, servant de domicile à lad. Tarelle, acquise par le donateur de Blaise Barbier, m° peintre à Paris, et de Denise Menessier, sa femme, par contrat du 18 juin 1634. — (Arch. nat., Y 175, fol. 206 v°.)

[1] L'abbé de Marolles cite notre artiste dans un de ses précieux et ridicules quatrains :

> Six peintres des Quesnel, et tous considérables,
> Qui sont sortis de Pierre et de ses trois enfants :
> Deux François, Nicolas, et Jacques, triomphants,
> Augustin et Toussaint, ingénieux, aimables.

C'est à peu près tout ce qu'on sait de cet Augustin. La généalogie des Quesnel offre des complications inouïes que Jal a vainement cherché à débrouiller. D'après lui, Augustin, né le 28 décembre 1595, était fils de François Quesnel (premier du nom) et de Marguerite Le Masson. Son mariage avec Marie Tisserand se célébra le 5 octobre 1626. Sa signature se lit au bas de l'acte de jonction des maîtres peintres et des académiciens sous la date du 5 août 1651. Ce n'est donc pas le premier venu. (Voir *Renaissance*, II, 930.)

[2] Claude David, maître peintre, était mort avant 1634, laissant une veuve dont les aventures galantes sont constatées par les nombreuses donations mentionnées ici. Le sieur Vincent Cenamy, seigneur de La Barre, père de François et de Claude, donne à leur mère une somme de 3,000 livres, et meurt, laissant sa maîtresse enceinte. Nouvelle donation aux trois bâtards d'une maison rue Vieille-du-Temple, par Gaspard Cenamy, en janvier 1635. A quel titre François Favières intervient-il en 1636 pour constituer aux enfants de Claude Tarrelle, veuve David, une rente de 250 livres? Comment expliquer toutes ces libéralités datées de 1638, 1639, 1641 et 1642? Faut-il en conclure que la veuve de Claude David exerçait une séduction irrésistible? Voilà certes un chapitre imprévu de l'histoire des artistes.

191. — 12 juillet 1636.

Donation d'une rente de 250 livres par François Favières, bourgeois de Paris, à Robert Cenamy, âgé de quatre mois, fils de Claude Terrelle, veuve de Claude David, en son vivant maître peintre à Paris, «pour luy donner moyen de vivre et apprendre à gaigner sa vie», avec substitution en cas de décès sur la tête de la mère, et de François, Claude et Louise Cenamy, ses enfants. — (Arch. nat., Y 176, fol. 381 r°.)

192. — 31 mai 1638.

Donation par François Favières, bourgeois de Paris, à Robert Cenamy, fils de Claude Terrelle, veuve du peintre Claude David, âgé de deux ans et demi, de 1,800 livres en deniers comptants. — (Arch. nat., Y 178, fol. 441 v°.)

193. — 10 septembre 1639.

Donation par François Favières, bourgeois de Paris, à Claude Terrelle, veuve de Claude David, maître peintre à Paris, rue Vieille du Temple, en faveur de son fils Robert Cenamy, d'une rente de 120 livres sur particuliers, au lieu et place de rentes sur l'Hôtel de Ville. — (Arch. nat., Y 180, fol. 39 v°.)

194. — 29 novembre 1641.

Donation de 6,000 livres par François Favières, bourgeois de Paris, à Claude Cenamy, âgé de dix-huit mois, et à Catherine Cenamy, âgée de neuf ou dix mois, enfants de Claude Terrelle, veuve de Claude David, m° peintre à Paris, demeurant Vieille-rue-du-Temple. — (Arch. nat., Y 181, fol. 410 r°.)

195. — 23 septembre 1642.

Donation par Yves Pot, seigneur de Villeneufve, bourgeois de Paris, à Claude et Catherine Cenamy, enfants de Claude Terrelle, veuve de Claude David, maître peintre à Paris, de 2,250 livres de rente sur les recettes générales, pour leur entretien jusqu'à leur majorité. — (Arch. nat., Y 182, fol. 241 v°.)

196. — 27 septembre 1642.

Donation par Nicolas Lesueur, écuyer, sieur de Bois le Sueur, demeurant à Paris, Vieille-rue-du-Temple, à François et Claude Cenamy, enfants de Claude Terrelle, demeurant même rue, d'une somme de 4,000 livres. — (Arch. nat., Y 182, fol. 247 v°.)

197. — CLAUDE DE LA JAILLE, *peintre et valet de chambre du Roi.* — 29 avril 1634.

Contrat de mariage de Claude de La Jaille, peintre et valet de chambre du Roi, demeurant à Paris, rue St-Thomas-du-Louvre, fils de feu J. de La Jaille, officier écuyer de cuisine de feue madame Elizabeth, fille de France, et de Marie Bocot, d'une part, et de Marie Marceille, veuve de J. Pichon, maître chirurgien au duché de Chevreuse.

La future apporte ses biens meubles, inscrits en l'inventaire fait après le décès de son mari.

Cl. de La Jaille déclare posséder 5,500 livres, savoir : 4,500 livres à lui dues par Claude de Lorraine, duc de Chevreuse, suivant parties arrêtées le 28 août 1632, et 1,000 livres dues par le sr Poupart, secrétaire de la Chambre du Roi, ami de A. de La Jaille, un de ses témoins. — (Arch. nat., Y 175, fol. 55.)

198. — Théodore Arthon, *maître peintre.* — 19 janvier 1635.

Contrat de mariage de Théodore Arthon, marchand m⁰ peintre à Paris, demeurant à St-Germain-des-Prés, d'une part, et de Elizabeth Rivallant, veuve d'Alexandre Hardy, secrétaire du prince de Condé, demeurant rue de Poitou, d'autre part.

La future apporte 3,000 livres. — (Arch. nat., Y 175, fol. 236.)

199. — Pierre Boullon, *peintre ordinaire du Roi.* — 21 juin 1635.

Donation par Toussaint Rassyne, commis au greffe civil du Châtelet, et Anne Boullon, sa femme, à Suzanne et Anne Boullon, filles de défunt Pierre Boullon, peintre ordinaire [du Roi?], et de Michelle Parisot, de plusieurs terres et vignes sises au terroir de Tonnerre. — (Arch. nat., Y 194, fol. 258 v°.)

200. — Pierre D'Estan, *compagnon peintre.* — 30 juin 1635.

Contrat de mariage de Pierre D'Estan, compagnon peintre, à Paris, rue des Gravilliers, et de Marie Louis, veuve de Guillaume Dunoyer, tisserand en toiles.

Parmi les témoins figurent François, Louis et Pierre Louis, maîtres peintres à Paris, frères de la future. — (Arch. nat., Y 175, fol. 439 v°.)

201. — Charles Hurel, *maître peintre.* — 10 octobre 1635.

Donation mutuelle de Charles Hurel[1], maître peintre, bourgeois de Paris, et d'Antoinette Bornat, sa femme, demeurant à Paris, rue du Grenier-St-Lazare. — (Arch. nat., Y 175, fol. 435.)

202. — 22 janvier 1642.

Donation mutuelle de Charles Hurel, peintre et sculpteur ordinaire du Roi, bourgeois de Paris, et de Catherine Guyot, sa femme, demeurant rue Neuve-Saint-Louis, paroisse St-Paul. — (Arch. nat., Y 182, fol. 467 v°.)

203. — Gerard Herbin, *broyeur servant les peintres.* — 15 décembre 1635.

Donation mutuelle de Gerard Herbin, broyeur servant les peintres, demeurant rue d'Argenteuil, faubourg Saint-Honoré, et de Jeanne Toret, sa femme. — (Arch. nat., Y 176, fol. 135 v°.)

204. — Sulpice Bry, *maître peintre.* — 11 février 1636.

Donation mutuelle de Sulpice Bry, maître peintre à Paris, rue des Lavandières, et de Marguerite Leroux, sa femme. — (Arch. nat., Y 176, fol. 125 v°.)

205. — François Hachet, *peintre.* — 26 juillet 1636.

Contrat de mariage de François Hachet, peintre à Paris, faubourg Montmartre, âgé de 26 ans, fils de feu Gaspard Hachet, peintre à Paris, et de Didière du Turel, d'une part, et de Jeanne Le Clerc, veuve de François Sauvage, faiseur de presse à Paris, rue du Bout-du-Monde, d'autre part. — (Arch. nat., Y 177, fol. 62 v°.)

[1] Le peintre, d'ailleurs fort oublié, qui faisait cette donation en 1635, perd sa femme peu de temps après, puisque nous le voyons remarié le 22 janvier 1642 (voir la pièce suivante) avec Catherine Guyot. On remarquera le titre de peintre et sculpteur ordinaire du Roi qu'il prend dans l'acte de 1642.

LES PEINTRES (1534-1650).

206. — Alexandre De France, *peintre.* — 7 juin 1636.

Contrat de mariage d'Alexandre De France[1], peintre à Paris, demeurant rue S^t-Jacques en la maison de son futur beau-père, fils d'Alexandre De France, marchand brodeur, et de Girarde Vallois, demeurant à Chaumont en Bassigny, d'une part, et de Marie Mahuet, fille de Phale Mahuet, secrétaire de la Chambre du Roi, et de feue Edmée Mestivier, d'autre part. — (Arch. nat., Y 176, fol. 355 v°.)

207. — Marie Bahuche, *veuve de Pierre Boulle.* — 31 juillet 1636.

Contrat de mariage de Jean de Nogen, docteur en la faculté de médecine à Paris et médecin ordinaire de Monsieur, frère unique du Roi, demeurant à Paris, rue de Harlay, d'une part, et de Marie Bahuche[2], veuve de Pierre Boulle, bourgeois de Paris, demeurant aux Galeries du Louvre, d'autre part.

Parmi les témoins de Marie Bahuche figure, à titre d'ami, Daniel du Monstier, peintre ordinaire du Roi. — (Arch. nat., Y 176, fol. 423.)

208. — Antoine Flecquière, *maître peintre.* — 25 février 1637.

Contrat de mariage d'Augustin Tintelier, maître ès arts en l'Université de Paris, demeurant rue du Séjour, paroisse Saint-Eustache, d'une part, et d'Antoinette Capelle, veuve d'Antoine Flecquière, maître peintre à Paris, rue Geoffroy-Langevin. — (Arch. nat., Y 177, fol. 276 v°.)

209. — Simon Cornu, *peintre du Roi.* — 18 octobre 1637.

Contrat de mariage de Simon Cornu, peintre ordinaire du Roi[3], demeurant au Marais, rue d'Angoumois, d'une part, et de Gabrielle Gilles, fille de feu Jean Gilles, marchand bourgeois de Paris, et de Françoise Courtin, d'autre part.

Parmi les témoins figurent Jacques Blanchard et Jean Blanchard, peintres du Roi, et Toussaint Quesnel, maître peintre, cousins du futur. — (Arch. nat., Y 178, fol. 428 v°.)

210. — Étienne Fournier, *maître peintre et sculpteur.* — 10 décembre 1637.

Donation mutuelle d'Étienne Fournier, maître peintre et sculpteur à Paris, rue des Fossez-S^t-Germain-de-l'Auxerrois, et de Martine Cocquelin, sa femme. — (Arch. nat., Y 178, fol. 189 v°.)

211. — Robert Ducy, *maître peintre.* — Décembre 1637.

Donation d'une somme de trois mille livres par Charlotte de Saint-Germain, veuve de Panphaléon Cortina, bourgeois de Paris,

[1] Sur l'acte de naissance de son fils Alexandre, publié par Jal et portant la date du 25 mai 1637, un peu plus de onze mois après le mariage annoncé dans notre acte, notre artiste prend le titre de peintre ordinaire de la Reine. Jal dit qu'il s'agit de Marie de Médicis. Il paraît plus probable qu'Alexandre de France était attaché à la maison d'Anne d'Autriche.

[2] Le nom de la nièce ou belle-sœur de Jacob Bunel et ses deux mariages avec Pierre Boulle (en 1616), puis avec le médecin ordinaire de Gaston d'Orléans, Jean de Nogen, avaient été signalés par Jal. On verra ci-après (septembre 1648) la fille de Pierre Boullé épouser le fils du second mari de sa mère. Menuisier du Roi, Pierre Boulle jouissait à l'époque de son mariage, en 1616, d'un logement aux galeries du Louvre. — Voir ci-dessus le n° 129.

[3] Simon Cornu ne serait-il pas parent ou même frère de Nicolas Cornu, mort le 15 décembre 1660 (voir Jal), qualifié peintre ordinaire du Roi? Jean Cornu, sculpteur ordinaire du Roi, qui vivait encore en 1703 (Jal), appartenait sans doute à la même famille.

demeurante à Saint-Germain-des-Prés, rue de Seine, à Charlotte Ducy, sa filleule, âgée de dix ans, fille de Robert Ducy, m^e peintre[1] à Paris, et de Claude du Breuil, sa femme, demeurant à St-Germain-des-Prés, rue de Seine. — (Arch. nat., Y 178, fol. 255 v°.)

212. — Louis Goubeau, *maître peintre.* — 31 janvier 1638.

Contrat de mariage de Nicolas du Vivier le jeune, bourgeois de Paris, rue de la Cerisaye, d'une part, et de Françoise Boutart, veuve de Louis Goubeau, maître peintre à Paris, rue Saint-Jacques. — (Arch. nat., Y 179, fol. 405 v°.)

213. — Nicolas Guyot, *maître peintre.* — 20 juin 1638.

Remise et décharge d'une rente de 33 livres 6 sols 8 deniers par Jacquette Lesoeur, veuve de Nicolas Guyot[2], maître peintre à Paris, demeurante rue Princesse, à Louis Blondeau, tavernier, et Jeanne Magnin, sa femme, en considération de « leur pauvreté et incommodité ». — (Arch. nat., Y 179, fol. 59 v°.)

214. — Georges de La Fons, *maître peintre et concierge des fours du Louvre.* — 20 juillet 1638.

Contrat de mariage de Georges de Lafons, concierge des fours du Louvre[3] et maître peintre à Paris, y demeurant, dans le logis desdits fours, d'une part, et de Louise Moret, fille de feuz Pierre Moret, laboureur à Saint-Léger et Rebais en Brie, et d'Elisabeth Gastelier, au service de Suzanne Lecomte, femme de Michel Lucas, secrétaire du Roi, d'autre part.

La future apporte 1,500 livres, dont 300 données par les sieur et dame Lucas, pour « les bons et agréables services » de lad. Moret. — (Arch. nat., Y 179, fol. 90.)

215. — Jean Deshayes, *maître peintre.* — 2 septembre 1638.

Donation faite à Jean Deshayes, maître peintre à Paris y demeurant, rue du Crucifix-St-Jacques-de-la-Boucherie, par ses parents Philippe Deshayes, bourgeois de Paris, et Madeleine Denizart[4], d'une maison rue Saint-Honoré, au devant des Quinze-Vingt. — (Arch. nat., Y 179, fol. 47.)

216. — *Constitution de 200 livres de rente et pension par* Simon Vouet, *peintre ordinaire du Roi, à sa belle-mère Livie Ferre, veuve de Pompée de Vezze.* — 29 décembre 1638.

Par devant les notaires du Roi au Chastelet de Paris soubsignez fut present en sa personne noble homme Simon Vouet, peintre ordinaire du Roy, demeurant à Paris ès Galleries du Louvre, parroisse St-Germain-de-l'Auxerrois, lequel confesse avoir promis et promet à Livia Ferre, veuve de feu Pompée de Vezze, sa belle-

[1] Cette donation nous apprend l'existence d'un maître peintre parisien, nommé Robert Ducy, ignoré jusqu'ici. — Voir l'acte du 26 mars 1642 publié ci-après (n° 230).

[2] Le contrat de mariage de Nicolas Guyot a été donné ci-dessus (n° 154) sous la date du 29 juin 1614. Nous avons ici la preuve que notre artiste était mort en 1638. Sa veuve, Jacquette Le Sœur ou Le Sourd, vivait encore en 1646. (Voir ci-après la donation du 26 septembre 1646, n° 258.)

[3] Singulière fonction que celle-ci. En quoi consistait-elle ? Comment a-t-on été prendre un peintre pour titulaire de cette charge ?

[4] Voir l'acte du 24 septembre 1640 analysé ci-après (n° 223), qui paraît n'être que la confirmation de cette donation.

mère [1], luy donner sa vie durant d'elle, par chacun an, aux quatre quartiers de l'an, la somme de 11ᵉ livres, en considération de la bonne amitié que luy a portée et porte, et à sad. feue femme; et en cas que led. sʳ Vouet voulust avoir sad. belle-mère avec luy et la nourrir et loger, comme il a cy devant fait et qu'elle y voullust aller demeurer ou qu'elle se mariast, lad. pension demeurera nulle du jour qu'elle sera en sa maison nourrie et logée; ce que dessus accepté par lad. Ferre, laquelle, par ces presentes, a declaré et declare les enffans dud. sʳ Vouet, son gendre, et de lad. deffunte, sa fille, ses heritiers, pour par eux recueillir sa succession quand elle escherra, car ainsy a esté accordé entre lesd. parties. Fait et passé esd. Galleries du Louvre, au departement où lesd. partyes sont demeurantes ensemblement, le 29ᵉ decembre avant midy, l'an 1638, et ont led. sʳ Vouet et sa belle-mère signé en la minutte des presentes avec lesd. notaires soubsignez, demeurée vers Le Mercier, l'un d'iceux. — (Arch. nat., Y 179, fol. 230 v°.)

217. — Fʀᴀɴçᴏɪs Dᴇsꜰᴏssᴇ́s, *peintre.* — 18 janvier 1639.

Contrat de mariage de François Desfossés, peintre à Paris, rue d'Écosse, fils de François Desfossés, linger à Arras, et de Jeanne Bongaret, sa femme, âgé de vingt-six ans, d'une part, et de Renée Paschal, fille de feu Baptiste Paschal, vivant peintre, et de Renée Fromondière, à présent sa veuve, d'autre part.

Parmi les témoins figurent, comme amis du futur, Jean Destailleurs, maître peintre, et Toussaint Prevost, maître peintre. — (Arch. nat., Y 185, fol. 452 v°.)

218. — Jᴇᴀɴ ᴅᴇ ʟ'Esᴘɪɴᴇʀɪᴇ, *maître peintre.* — 10 août 1639.

Contrat de mariage de François Leroy, commis à l'entrée du vin de la barrière des Petites maisons de Saint-Germain-des-Prés, d'une part, et de Marie Bedet, veuve de Jean de l'Espinerie, maître peintre à Sᵗ-Germain-des-Prés, rue de Grenelle, d'autre part. — (Arch. nat., Y 180, fol. 300.)

219. — Pʜɪʟɪᴘᴘᴇ ᴅᴇ Hᴏɴɢʀɪᴇ, *maître peintre.* — 13 octobre 1639.

Donation mutuelle de Philippe de Hongrie, maître peintre à Paris [2], sur le quai de la Megisserie, et de Claude de Roussy, sa femme. — (Arch. nat., Y 180, fol. 172 v°.)

220. — *Contrat de mariage de* Cʜᴀʀʟᴇs Lɪᴍᴏsɪɴ, *peintre et sculpteur de l'evêque de Chartres, avec Anne Bonnami* — 28 novembre 1639.

A tous ceux qui ces presentes lettres verront Pierre de Croismare, escuier, sʳ de Pormor [3], conseiller du Roi nostre sir., vicomte de Vernon et garde du scel aux obligations de lad. vicomté, salut. Sçavoir faisons que par devant mᵉ Remi de la Gombaude, notaire du Roi et de monseignʳ le duc de Nemours et de Genevois, comte de Gisors, en sa ville et vicomté de Vernon, furent presens en leurs per-

[1] Simon Vouet avait épousé vers 1626 (voir Jal) Virginia de Vezzo, née à Velletri, qui possédait un certain talent comme peintre. Elle mourut en octobre 1638, laissant quatre enfants, deux filles et deux fils. Cette mort explique la libéralité de Simon Vouet à sa belle-mère, d'autant qu'il ne pouvait s'occuper lui-même de ses jeunes enfants. Il ne tarda pas d'ailleurs à se remarier. Il épousait, le 2 juillet 1640, Radegonde Béranger.
[2] Voir ci-après, à la date du 20 décembre 1650 (n° 278), la donation faite à Jean de Hongrie l'aîné, maître peintre et sculpteur.
[3] Port-Mort, Eure, arr. et cᵒⁿ des Andelys.

sonnes Charles Lymosin, peintre et sculpteur de monseigneur l'evesque de Chartres, travaillant de present en sa maison de.... estant de present en ceste ville de Vernon-sur-Seyne, pour luy et en son nom, d'une part, et honorables personnes Toussainct Bonnami, m^e serrurier aud. Vernon, et Anne Vimard, sa femme, de luy pour l'effet cy après auctorizée, tant en leurs noms que comme stipullans en ceste partie pour Anne Bonnamy, leur fille, à ce presente, de son consentement, d'autre part; lesquelles partyes volontairement, en la presence, de l'advis, conseil et consentement de leurs parens et amis cy après nommez, sçavoir est : de Michel Vimard, mareschal des logis de la maison de monsgr le comte d'Alex, colonel general de la cavalerie legère de France, gouverneur et lieutenant general pour le Roy en Provence, beau-père dud. Lymosin, à cause de Marie Lelarge, sa femme, auparavant vefve de feu Charles Limosin, vivant m^e masson à Paris et oncle maternel de lad. Anne Bonnamy, et Pierre Mesteil, m^e bourgeois dud. Vernon, beau-frère de lad. Anne Bonnamy, tous presens et comparans, recognurent, confessèrent et confessent avoir fait, firent et font entr'elles de bonne foi les traité de mariage, dons, douaires, consistans es choses qui ensuivent, pour raison du mariage qui sera en bref fait et solemnisé en face de Sainte Eglise catolique, apostolique et romaine, entre lesd. Charles Lymosin et Anne Bonnamy, c'est assavoir : lesd. Toussaint Bonnami et sa femme, père et mère de lad. future espouze, avoir promis et promettent luy donner et bailler en faveur dud. futur mariage la somme de trois cents livres en deniers comptans et la somme de cinq cens livres de meubles en linge, lict fourni, habitz et hardes à l'usage de lad. fille, le tout en advancement d'hoirie.

En contemplation dud. futur mariage led. Michel Vimard, tant en son nom que comme procureur de lad. Marie Lelarge, sa femme, volontairement recognut, confessa et confesse avoir donné, cedé, quicté, transporté et dellaissé, et, par ces presentes, donne, cedde, quicte, transporte et dellaisse du tout, dès maintenant à tousjours, par donnation pure et irrevocable faite entre vifz, en la meilleure forme que donnation peult valloir, ausd. Charles Lymosin et Anne Bonnamy, sa future épouse, une maison, court et jardin, ainsy qu'elle se poursuict et comporte, assize à Monstreuil sur le bois de Vincennes, rue aux Ours, ausd. Michel Vimard et sa femme appartenans de leur conquest, abboutissant d'un bout et par derrier à la rue du Cimetière; ceste donnation faicte aux charges et à la reservation que faict led. Michel Vimard, tant pour luy que pour sad. femme, de la moitié de l'usuffruit de lad. maison, court et jardin, la vie durant d'iceux Vimard et sa femme et du survivant d'eux deux, qui se reservent les vignes aussi à eux appartenans au terroir dud Monstreuil, pour en faire et disposer comme ils adviseront bien estre.

Davantage, en faveur et consideration dud. futur mariage led. Vymard, tant en sond. nom que comme procureur de sad. femme, a donné, cedé et transporté en ces presentes, aussy par donnation irrevocable faicte entre vifz, ausd. futurs mariez, esgallement par moitié, ce acceptans pour eux, leurs hoirs et ayans cause, tous et chacuns les biens meubles, ustancilles d'hostel, habitz, linges, or et argent monnoyé et non monnoyé, debtes, créances et autres choses mobilliaires qui se trouveront appartenir au premier mourant desd. Michel Vimard et sad. femme.

En échange de ces donations Charles Limosin fait abandon de tous droits successifs pouvant lui revenir comme fils et unique héritier de Ch. Lymosin.

Ce fut faict et passé aud. Vernon, le lundi, 28 novembre 1639, presens M⁰ Nicolas Marcadé et Nicolas Festu, praticiens de Vernon, tesmoins, qui ont signé aus minutes des presentes, avec lesd. partyes.

Suivant la ratification des donations, annexée au contrat de Charles Limosin et Anne Bonnami, leur mariage fut célébré à Saint-Paul. — (Arch. nat., Y 182, fol. 147.)

221. — HENRI COSSART, *peintre de la duchesse d'Angoulême.* — 8 décembre 1639.

Donation par Etiennette d'Outreleau, demeurant au village de Bouffémont, à Henri Cossart, peintre de feue la duchesse d'Angoulême, son neveu à cause de Marie d'Outreleau, sa sœur, femme d'Henri Cossart, archer des gardes du corps, de tout ce que pouvaient lui devoir lesdits Henri Cossart et Marie d'Outreleau, ainsi que de tous ses biens meubles et immeubles aux enfants de son neveu, issus de son mariage avec Anne Lemaire, notamment à Marie Cossart, sa petite-nièce et filleule. — (Arch. nat., Y 180, fol. 193.)

222. — PIERRE DE SAINT-MARTIN, *peintre du Roi, marchand de la Chine.* — 11 mai 1640.

Contrat de mariage de Charles du Ry, architecte des bâtiments du Roi, demeurant rue du Mail, d'une part, et de Corneille de Wolff, veuve de Pierre de Saint-Martin (on lit plutôt des Martin), en son vivant peintre du Roi, marchand de la Chine[1]; demeurante sous la galerie du Louvre, en la maison du s⁰ Vollant, horloger du Roi.

La future apporte la somme de 6,000 livres, provenant des donations stipulées au contrat de mariage de son premier mari, plus une somme de 1,000 livres en meubles, linge et marchandises, provenant de ses économies depuis le décès de son mari. — (Arch. nat., Y 180, fol. 357 v°.)

223. — JEAN DESHAYES, *maître peintre.* — 24 septembre 1640.

Donation par Madeleine Denisart, veuve de Philippe Deshayes, maître chandelier en suif à Paris, rue Saint-Honoré, à Jean Deshayes, maître peintre à Paris, rue Saint-Jacques-de-la-Boucherie, à Laurent Florat, maître orfèvre à Paris, à Marguerite Deshayes, sa femme, et à Philippe Deshayes, vinaigrier, d'une maison rue Saint-Honoré devant les Quinze-Vingts, tant en propriété qu'en usufruit. — (Arch. nat., Y 180, fol. 444.)

224. — FRANÇOIS LE BOURGEOIS, *maître peintre.* — 6 mars 1641.

Françoise de Billy, veuve de François Le Bourgeois, maître peintre à Paris, fait donation à ses frères et sœurs des biens de Jean de Billy, âgé de quatre vingt-dix ans, faiseur de pains d'épice, et de Péronne Tuilier, sa femme, âgée de soixante-dix ans, ses père et mère. — (Arch. nat., Y 181, fol. 195 v°.)

225. — REGNAULT DE LARTIGUE, *peintre du Roi.* — 3 juin 1641.

Contrat de mariage de Regnault de Lartigue, peintre ordinaire du Roi, demeurant

[1] Voir l'ouvrage de M᷎ᵉ H. Belevitch-Stankevitch sur le goût chinois en France au temps de Louis XIV, présenté comme thèse de doctorat à la Faculté des lettres en 1910 (Paris, Jouve et Cⁱᵉ, in-8.)

à Paris, rue de la Plâtrière, d'une part, et de Marie Tuby[1], veuve de Jacques Josse, maître menuisier à Paris, demeurant rue des Lavandières, d'autre part.

Figurent comme témoins Germain Tuby, maître menuisier à Paris, frère de la future, et Marguerite Tuby, veuve de Pierre Remond, maître menuisier à Paris, sa sœur. — (Arch. nat., Y 181, fol. 367.)

226. — Nicolas et Odinet Petitpas, *maîtres peintres*. — 14 juillet 1641.

Contrat de mariage de Nicolas Petitpas, maître peintre à Paris, rue Saint-Honoré, proche l'église des Quinze-Vingt, fils de Odinet Petitpas, maître peintre à Paris, et de Françoise Carré, d'une part, et de Jeanne Le Camus, fille majeure, fille de feu Nicolas Le Camus, mᵉ cordonnier à Paris, d'autre part. — (Arch. nat., Y 184, fol. 39.)

227. — François Larcher, *peintre*. — 16 juillet 1641.

Contrat de mariage de François Larcher, peintre à Paris, rue du Bout-du-Monde, d'une part, et de Catherine Réaubourg, fille de Jacques Réaubourg, vigneron à Mantes, et de Marie Nepveu, d'autre part. — (Arch. nat., Y 181, fol. 374.)

228. — Jean de Grancey, *maître peintre*. — 26 novembre 1641.

Contrat de mariage de Jean de Grancey, maître peintre à Paris, y demeurant, rue Saint-Martin, fils de Josias de Grancey, peintre à Châtillon-sur-Seine, et de feue Nicolle Perdrijot, d'une part, et de Jacqueline Hennequin, veuve de Pierre Bouchard, officier de la reine d'Angleterre, demeurante rue du Cimetière-Saint-Nicolas-des-Champs, fille de Pierre Hennequin, naguère receveur à Méru pour M. de Montmorency, demeurant à Mello près Senlis, et de feue Judith du Verdier, d'autre part; ledit contrat insinué au Châtelet le 22 février 1652. — (Arch. nat., Y 188, fol. 480.)

229. — Henri Strohan, *maître peintre*. — 25 janvier 1642.

Contrat de mariage de Henri Strohan, maître peintre, bourgeois de Paris, fils de feu Jean Strohan, en son vivant à Melbourg, pays de Prusse, et d'Ursule Crotlan, d'une part, et de Catherine Buard, fille de Louis Buard, maître peintre, bourgeois de Paris, et de Marguerite Quetel, demeurant rue de la Monnaie, dans la même maison qu'Henri Strohan.

Parmi les témoins figure Michel Sauvage, maître peintre. — (Arch. nat., Y 182, fol. 214 v°.)

230. — Robert Ducy, *maître peintre*. — 26 mars 1642.

Donation par Louis Guyon, prêtre, demeurant rue de Seine, au faubourg Saint-Germain-des-Prés, à Robert Ducy[2], maître peintre à Paris au faubourg Saint-Germain-des-Prés, de 72 livres 4 sols de rente en deux parties, constituée par Françoise Guyon, sa sœur, à la réserve de l'usufruit pendant la vie dudit Guyon. — (Arch. nat., Y 182, fol. 75.)

[1] Jal a signalé ces menuisiers parisiens ayant porté le nom du sculpteur bien connu qui travailla sous les ordres de Le Brun; mais il n'a pu élucider la question de leur origine et décider s'ils appartenaient à la même famille que l'artiste italien appelé en France par Colbert. Les menuisiers du nom de Tubi sont signalés dès 1595. Marie Tuby qui épousa Renaud de Lartigue en 1641 avait deux enfants de son premier mari, Marie-Françoise et Jacques.

[2] Voir ci-dessus (n° 211) la donation de 3,000 livres faite, en décembre 1637, à la fille de ce peintre par une dame de Saint-Germain.

231. — Pierre Cabouly, *peintre*. — 3 avril 1642.

Donation mutuelle de Pierre Cabouly, peintre à Saint-Germain-en-Laye, et de Barbe Serci, sa femme, logés à Paris chez la dame Menu, rue de la Bûcherie. — (Arch. nat., Y 182, fol. 73 v°.)

232. — Philippe Forderain, *peintre*. — 10 mai 1642.

Cession par Philippe Forderain, peintre, âgé de soixante ans passés, demeurant rue Mouffetard, en la maison de son gendre, et Nicole Chevillon, sa femme, âgée de soixante-dix ans, à Gilles Morel, maître chaudronnier, et à Antoinette Forderain, sa femme, leurs gendre et fille, de la direction et administration de leurs biens et affaires, notamment du recouvrement de 120 livres ci contenues en deux ordonnances du receveur de la ville de Meaux, pour ouvrages de peinture faits par ledit Forderain pour la procession générale de la Feste-Dieu qui se fait aud. Meaux, ainsi que de tous les biens meubles à eux appartenans, qui sont ès maisons de Philippe Forderain, me appoticaire aud. Meaux, et de Gilles Forderain, me peintre aud. Meaux, leurs enfants, à charge pour led. Morel et sa femme de payer leurs dettes et pourvoir à leur entretien. — (Arch. nat., Y 182, fol. 269 v°.)

233. — Corneille Van Gaudenberghe, *peintre*. — 29 mai 1642.

Donation mutuelle de Corneille, dit Froidemontagne, autrement dit Vancoudanbergue [1], peintre à Paris, rue Neuve-Saint-Honoré, et de Poncette Auberye, sa femme. — (Arch. nat., Y 182, fol. 123.)

234. — Quignon, *peintre*. — 31 mai 1642.

Le sieur Quignon, peintre à Paris, aux Marais-du-Temple, est inscrit dans le testament du sieur Faverol, curé de Fontenay-le-Vicomte, son cousin, pour un legs de 100 livres et de quatre de ses plus belles chemises. — (Arch. nat., Y 182, fol. 272.)

235. — Claude Habert, *maître peintre*. — 14 juillet 1642.

Donation par Jeanne Née, veuve de Jean Sebille, gagne denier à Paris, demeurant rue du Four, à Claude Habert [2], maître peintre à Paris, rue du Four, faubourg Saint-Germain, et à Jeanne Noli, sa femme, de tous ses biens meubles et immeubles, à la réserve de l'usufruit, en considération des nourriture et logement à elle fournis pendant douze ans par ledit Habert et sa femme. — (Arch. nat., Y 182, fol. 206.)

236. — Robert Boullanger, *maître peintre*. — 13 août 1642.

Donation par Charlotte Lescuyer, veuve de Robert Boullanger, maître peintre, bourgeois de Paris, demeurante rue Saint-Martin, à l'enseigne du Gros Chapelet, à Jean Serre, facteur à la poste de Paris, et à Anne Poullet, sa femme, d'une somme de 800 livres en argent comptant, à prélever après le décès de ladite Charlotte Lescuyer sur ses biens, en reconnaissance de leurs

[1] Ce nom est évidemment mal orthographié. En tout cas, l'origine flamande de l'artiste ne saurait être douteuse.

[2] Jal fait mention (voir sa table) d'un Nicolas Habert, assez médiocre graveur. Nicolas était-il parent de Claude? On l'ignore.

agréables services. — (Arch. nat., Y 182, fol 207.)

237. — *Contrat de mariage avec donation mutuelle de* François Thomassin, *peintre ordinaire du Roi, et de Catherine Morlot, veuve de Jérôme Desmaisons, maître peintre à Paris*[1]. — 11 janvier 1643.

Par devant les notaires au Chastelet de Paris soubzsignez furent presens en leurs personnes noble homme François Thomassin, peintre ordinaire du Roy, demeurant rue Neufve-Saint-Honoré, parroisse Saint-Roch, pour luy et en son nom, d'une part, et dame Catherine Morlot, veuve de feu Hierosme Desmaisons, vivant maître peintre à Paris, demeurant en lad. rue et parroisse, pour elle et en son nom d'autre part, lesquelles partyes, en la presence, de l'advis et consentement de leurs parens et amis ci après nommez, sçavoir ceux dud. s[r] Thomassin : d'honorable homme François Langlois, gouverneur des pages de la grande escurie du Roy, demeurant rue Neufve-Saint-Honoré, m[e] Jean Valier, secretaire de la Chambre du Roy, demeurant sur la porte de Nesle, amis; et de la part de lad. future espouze, de noble homme, Agatte-Ange Cottereau, docteur en medecine, demeurant rue Simon-le-Franc, parroisse St-Mederic, et d'Antoine Falantin, s[r] de Mauri, archer des gardes du Roi, servant près la personne de M[r] le Chancelier, tous amis, recognurent et confessèrent avoir fait, firent et font entre eux les traité de mariage, dons, douaire et choses qui ensuivent, c'est assavoir : led. s[r] Thomassin et veufve Desmaisons avoir promis et promettent prendre l'un l'autre en loy de mariage et icellui solemniser en face de Sainte Eglise le plus tost que faire se pourra et que deliberé sera entre eux, leurs parens et amis, sy Dieu et Sainte Eglise s'y consentent et accordent, aux biens et droictz à chacun desd. futurs espoux appartenans, qu'ils promettent apporter ensemble au jour de la consommation dud. mariage, et seront uns et communs en tous biens meubles et conquestz immeubles, selon et au desir de la coustume de Paris..... En ce faisant, led. futur espoux a doué et doue lad. future espouze de la somme de IIIe livres de douaire prefix.

En outre, pour la bonne amitié que lesd. partyes se portent et espèrent eux porter l'un à l'autre à l'advenir, ils se sont fait don mutuel, esgal et reciproque l'un d'eux à l'autre et au survivant des deux ce acceptans, de tous et chacuns les biens meubles, acquestz, conquestz immeubles qui au jour (du decès) du premier mourant luy competeront et appartiendront, sans aucune reserve, pour en jouir par led. survivant suivant lad. coustume de Paris, car ainsy le tout a esté convenu et accordé entre lesd. parties.....

Fait et passé es estudes desd. nottaires soubssignez, l'an 1643, le 11e jour de janvier après midy, et ont signé la minutte des presentes, demeurée vers Morel, l'un desd. notaires soubzsignez.

Insinué le 24 octobre 1643. — (Arch. nat., Y 183, fol. 161 v°.)

238. — Pierre Dointre, *peintre du Roi.* — 1er avril 1643.

Contrat de mariage de Claude Villette, maître ceinturier et demi-ceintier à Paris,

[1] Jal signale deux François Thomassin, tous deux se disant peintres du Roi et aussi inconnus l'un que l'autre. Il a même retrouvé la date du mariage de celui qui épousait, en 1643, Catherine Merlot ou Morlot. La cérémonie n'eut lieu que le 14 juillet, alors que le contrat de mariage était signé dès le 11 janvier. Un certain nombre de graveurs ont porté ce nom de Thomassin. On n'en compte pas moins d'une dizaine.

rue Beaubourg, d'une part, et de Marie Talmy, veuve de Pierre Dointre, peintre du Roi et maître peintre à Paris, demeurant rue Beaubourg, d'autre part.

Apport de la future, 1,200 livres en mobilier et linge. — (Arch. nat., Y 183, fol. 72 v°.)

239. — *Contrat de mariage de* Louis Vanderburcht, *peintre du Roi et de la Reine, et de Françoise Servais.* — 13 juin 1643.

Par devant les notaires au Chastelet de Paris soubzsignez furent presens en leurs personnes Louis Vanderburcht, peintre du Roi et de la Royne, demeurant à Paris, rue de Richelieu, parroisse St-Roch, pour luy et en son nom, d'une part, et Magdeleine Lefebvre, veufve en dernières nopces de deffunt Jean Roullin, vivant marchand frippier, bourgeois de Paris, et auparavant de feu Robert Servais, aussi marchand bourgeois de Paris, demeurante rue de Montmartre, parroisse Saint-Eustache, au nom et comme stipulante en ceste partie pour Françoise Servais, fille dud. deffunt Servais et d'elle, pour elle et en son nom, d'autre part; lesquelles parties, en la presence, par l'advis et consentement de leurs parens et amis cy après nommez, scavoir : de la part dud. Vanderburcht, de m° Léon Ballard, bourgeois de Paris, et de Charles Mouget, aussi bourgeois de Paris, amis dud. futur espoux, et de la part de lad. Françoise Servais, de Jacqueline Liegeois, femme soy disant avoir charge pour l'effet qui ensuit de Jean Fressinet, musicien ordinaire du Roi, sœur uterine, et de Spire du Bois, m° d'hostel de monsgr le mareschal de Guiche, amy d'icelle future espouse, pour ce presens et comparans, recognurent et confessèrent avoir fait, firent et font ensemble de bonne foi les traité de mariage, dons, douaire, accordz et conventions qui ensuivent, c'est assavoir : que led. Vanderburcht a promis et promet prendre par nom de mariage lad. Françoise Servais pour sa femme, loyalle espouze, laquelle pareillement promet, du consentement de sad. mère, le prendre pour son mari et loyal espoux en face de nostre mère Sainte Eglise catolique, appostolique et romaine, et en celebrer les nopces le plus tost que faire ce pourra et qu'il sera advisé et deliberé entre eux et leursd. parens et amis, si Dieu et nostred. mère Sainte Eglise y consentent et accordent, aux biens et droictz à chacun desd. futurs espoux respectivement appartenans qu'ils promettent apporter et mettre ensemble dedans la veueille de leurs espouzailles. Seront lesd. futurs espoux uns et communs en tous biens meubles et conquestz immeubles qu'ilz feront du jour de leurs espouzailles, suivant la coustume de Paris... En faveur duquel futur mariage et pour la bonne amitié que lesd. futurs espoux se portent l'un d'eux à l'autre, ilz se sont fait et font par ces presentes don mutuel, esgal et reciprocque, l'un d'eux à l'autre et au survivant d'eux deux ce acceptant, de tous et chacuns les biens meubles et conquestz immeubles qu'ilz feront pendant led. futur mariage et qui se trouveront à eux appartenir au jour du decedz du premier mourant... Led. futur espoux a doué et doue lad. future espouze de la somme de trois mil livres de douaire prefix......

Fait et passé au logis de lad. veufve sus declaré, le samedy après midy, 13 juin 1643, et ont signé, fors lad. veufve qui a declaré ne savoir signer, de ce interpellée, en la minutte des presentes demeurée vers et en la pocession dud. Du Puys, d'un desd. notaires soubzsignez.

Insinué le 24 juillet 1643. — (Arch. nat., Y 183, fol. 68 v°.)

240. — PIERRE ELLE, *maître peintre.* — 12 septembre 1643.

Donation mutuelle de Pierre Elle[1], maître peintre, bourgeois de Paris, demeurant rue de Seine, et de Anne Cattier, sa femme. — (Arch. nat., Y 183, fol. 157.)

241. — ROBERT LEGRIS, *peintre.* — 19 octobre 1643.

Donation par Robert Legris, peintre de Son Altesse royale, demeurant rue des Fossés, à Saint-Germain-des-Prés, fils de défunt François Legris, couvreur et plâtreur en tuiles et ardoises à Honfleur, et d'Antoinette Varin, à sa femme Jacqueline Buquet, fille de feu Pierre Buquet du Havre de Grâce, d'une maison et jardin à Neufbourg, au vicomté d'Auge, provenant de la succession de son père, et de la moitié des biens meubles qui écherront audit Robert Legris par le decès de sa mère, l'autre moitié étant reservée à Antoinette Petit, sa nièce, fille de feu Martin Petit et de Martine Legris, sœur dud. Robert. — (Arch. nat., Y 183, fol 164 v°.)

242. — JACQUES FORGET. — 29 décembre 1643.

Donation mutuelle de Jacques Forget, peintre et enlumineur à Paris, et de Marie Bigot, sa femme, demeurant rue Saint-Jacques, proche Saint-Benoît. — (Arch. nat., Y 183, fol. 227 v°.)

243. — BARTHÉLEMY HEUDON, *maître peintre.* — 22 janvier 1644.

Donation mutuelle de Barthélemy Heudon, maître peintre à Paris, et de Jeanne Devaux, sa femme, demeurant rue de Grenelle, paroisse de Saint-Eustache. — (Arch. nat., Y 183, fol. 241.)

JEAN DUBOIS, *peintre et valet de chambre du Roi.*

La dynastie des Dubois, peintres du Roi, a été étudiée par Léon de Laborde dans la *Renaissance* et par Jal. Ce dernier a signalé le mariage de notre Jean Dubois, fils d'Ambroise et de Françoise de Hoey, né, d'après lui, au commencement de l'année 1604[2]. Ce mariage avec Marie Oultrebon fut célébré le 13 avril 1643; la donation mutuelle dont nous donnons la teneur est donc postérieure d'un an à peine. Elle ne suggère aucune observation particulière. On se demande seulement pourquoi cette donation ne fut pas insérée, suivant l'usage, dans le contrat de mariage.

244. — *Donation mutuelle de* JEAN DUBOIS, *peintre et valet de chambre du Roi, et de Marie Outrebon, sa femme.* — 18 mars 1644.

Par devant Guillaume Tamboys, notaire royal et garde notte hereditaire en la prevosté de Samois et Fontainebleau, furent presens en leurs personnes noble homme Jean du Bois, peintre et vallet de chambre du Roy, demeurant à Fonteinebleau, et damoiselle Marie Outrebon, son espouze, dud. s' du Bois, son mary, deuement auctorizée quand à faire et passer ce qui ensuit, et laquelle auctorité elle a eu et prize pour

[1] Est-ce un parent de Ferdinand Elle, le peintre flamand, qui jouissait d'une réputation d'habile peintre de portraits dès le début du XVIIᵉ siècle. Le seul détail qu'on connaisse c'est que Ferdinand, comme Pierre, habitait dans le quartier de Saint-Germain-des-Prés. Voir ci-dessus un extrait de l'inventaire après décès du peintre flamand Charles Elle, à la date du 2 mars 1623 (n° 167).

[2] Léon de Laborde donne la date du 10 janvier 1595 pour la naissance de Jean Dubois, fils d'Ambroise (*Renaissance*, t. II, 858 et 868). Il se trouve donc en contradiction formelle avec Jal.

agréable; lesquelles partyes, de leurs bonnes, communes, franches et liberalles vollontés, estans en bonne santé de corps et d'esprit, ainsy qu'il est apparu aud. notaire et tesmoins, pour le bon et reciproque amour qu'ilz se portent et qu'ilz desirent continuer tant qu'il plaira à Dieu leur prolonger et continuer la vie en ce monde, affin que le survivant d'eux deux en reçoive quelques marques et fruictz pour luy ayder à parachever ce qui luy restera de vie, ont faict et font par ces presentes donation mutuelle l'un à l'autre de tous et chacuns les biens meubles, acquestz et conquestz immeubles par eux faictz durant et constant leur mariage, communs entre eux, et qui seront trouvez à eux appartenir à l'heure du trespas du premier mourant, pour en jouir par le survivant, sa vie durant seullement, en tous fruicts, proffits et esmoluments, à la charge de par led. survivant faire bon et fidel inventaire d'iceux biens meubles et fournir caution de rendre et restituer par ses heritiers après son trespas aux heritiers du premier decedé la moitié desd. meubles, s'ilz sont en nature, sinon la somme à laquelle ils auront esté prisez; et semblablement la moitié desd. conquestz, lesquelz iceluy survivant sera tenu entretenir sa vie durant et acquitter les heritiers du premier decedé de la moitié des cens, rentes et autres redevances anciennes dont lesd. conquestz seront chargés, ensemble payer et advancer les frais des obsèques et funerailles du premier decedé, et la moitié des debtes mobilliaires qui se trouveront deubs lors dud. trespas.....

Faict et passé aud. Fontainebleau en l'estude dud. notaire, après midy, le vendredy, 18º jour de mars 1644, es presence de François Quineau et François Tambois, clercs, demeurant aud. Fontainebleau, tesmoins, qui ont signé en la minutte des presentes avecq lesd. partyes et notaires.

Insinué au Chatelet le 12 mai 1644. — (Arch. nat., Y 183, fol. 349.)

HERMAN VAN SWANEVELT, *peintre du Roi.*

Né à Woerden, vers 1620 et mort en 1655, Swanevelt, connu sous le nom de *Herman d'Italie,* semble avoir passé la plus grande partie de sa vie en France, où le mariage, dont nous enregistrons ici la date et le contrat, l'aurait fixé. Reçu membre de l'Académie royale de peinture le 3 mars 1653, il témoignait par là de son intention de demeurer le reste de ses jours dans sa nouvelle patrie. Les registres de l'Académie donnent l'année 1655 pour date de sa mort; comme l'artiste résidait à Paris, ses confrères doivent être crus sur parole, plutôt que les écrivains qui prolongent la carrière de Swanevelt jusqu'en 1690. On voit au Louvre cinq tableaux de Swanevelt; le plus important provient de l'hôtel du président Lambert.

245. — *Contrat de mariage d'*ARMAND VAN SWANEVELT, *peintre ordinaire du Roi, et de* MARIE LAMINOY. — 5 août 1644.

Par devant les notaires et gardenottes du Roy nostre sire en son Chastelet de Paris soubzsignez furent presens en leurs personnes Armand Van Swanevelt, peintre ordinaire du Roy, demeurant rue du Temple, parroisse Saint-Nicolas-des-Champs, natif de Woreden, en l'évesché de Trepht (Utrecht), filz de Bartholomée Van Swanevelt et Catherine Dohey, sa femme, ses père et mère, pour lui et en son nom, d'une part, dame Françoise Dohey, vefve de deffunt mº Anthoine Laminoy vivant argentier de la ville de Noyon, demeurant en lad. ville de Noyon, de present à Paris, logée en la maison du sr Tabouret, marchand, rue Aubry-Boucher, à l'enseigne Saint-Martin, au nom et comme stipulante en ceste partie pour Marie Laminoy, fille dud. deffunt sr Laminoy et d'elle, à ce presente et de son consentement, d'autre part; lesquelles partyes, en la presence, par l'advis et assistées de

part et d'autre du sr Claude Dohey[1], peintre et valet de chambre ordinaire du Roi, demeurant à Fontainebleau, oncle du costé maternel de lad. Marie Laminoy et cousin issu de germain du costé maternel dud. Armand Van Swanevelt, de damoiselle Gabrielle Tabouret, femme dud. sr Dohey et de luy auctorisée à cest effect, de me Vincent Wiard, chanoine de l'esglise cathedralle de Nostre-Dame de Noyon, cousin germain paternel de lad. Marie Laminoy, de mre Jean Blondeau, conseiller et maistre d'hostel ordinaire du Roy, du sr Louis Freminot, commissaire des guerres, cousins desd. Armand Van Swanevelt et Marie Laminoy, sçavoir led. sr Blondeau à cause de dame Marie Du Bois, sa femme; de noble homme, me Jacques Proffict, advocat au Grand Conseil, de me Louis La Hogue, procureur aud. Chastelet, amis de lad. Laminoy, et encores led. Van Swanevelt assisté de Salomon Ferdinant, peintre, et dud. Tabouret, marchant, demeurant susd. rue Aubry-Boucher, ses amis; tous à ce presens recognurent, confessèrent et confessent avoir fait, firent et font entre elles de bonne foy le traictez de mariage et conventions qui ensuivent, c'est assavoir : lad. vefve Laminoy avoir promis et promect donner par mariage lad. Marie Laminoy, sa fille, de son consentement, aud. Armand Van Swanevelt qui a promis et promect la prendre à espouze et par loy de mariage et led. mariage faire solemniser en face de nostre mère Sainte Eglise apostolique et romaine dans le plus bref temps que faire se pourra, advisé et deliberé sera entre eux, leurs parens et amis, sy Dieu et nostre mère Sainte Esglise y consentent et accordent. Seront les futurs espoux communs en tous biens, meubles, acquestz et conquestz immeubles suivant la coustume de la ville de Paris......

En faveur duquel mariage lad. vefve Laminoy, mère de lad. future espouze, promect et s'oblige luy donner la somme de deux mil livres, payable toutesfois à la comodité d'icelle vefve, et cependant jusques aud. payement elle sera tenue, promect et s'oblige payer ausd. futurs espoux l'interest de lad. somme de deux mil livres, à raison du denier 18, lequel aura cours du jour de la benediction nuptialle, payable, par chacun an, de quartier en quartier, et ce tant pour le droict successif, mobilier et immobilier, fruictz et revenus appartenant à lad. future espouze par la succession dud. deffunct son père, que en advancement d'hoirye et future succession de sad. mère; comme aussy, en faveur dud. futur mariage, led. sr Dohey, oncle de lad. future espouze, et lad. damoiselle Gabrielle Tabouret, sa femme, de luy auctorisée à cest effect, ont par ces presentes fait don par donnation pure et simple, irrevocable et faicte entre vifz, et en la meilleure forme et manière que faire le peuvent, à lad. future espouze ce acceptante, de la somme de quatre mil livres payable par moictyé après leur decedz, qui est deux mil livres payables par led. sr Dohey après sond. decedz, et les deux autres mil livres payables par sad. femme aussy après le decedz d'icelle femme, à prendre sur tous et chacuns leurs biens meubles et immeubles, presens et advenir, qu'ilz y ont dès à present obligez et ypothecquéz, chacun à son esgard. et ce pour la bonne amityé qu'ilz portent à lad. future espouze et en consideration du long temps qu'il y a qu'elle est demeurante avec eux; et outre, ilz deschargent et quittent icelle future espouze de touttes pensions et

[1] Sur Claude de Hoey, garde des peintures de Fontainebleau, et la démission de sa charge en faveur de Jean Dubois, son neveu, à la date du 26 décembre 1635, voir les *Archives de l'Art français* (t. III, 158, 254-5) et la *Renaissance des Arts* (t. I, 247, 249). Félibien dit que Jean de Hoey, le père de Claude, était originaire de Leyde, en Hollande.

entretenemens qu'ilz luy ont fournis et fourniront jusques au jour de la benediction nuptiale, lesquelz deux mil livres ainsy promis par lad. mère de lad. future espouze entreront en la future communauté, et pour les quatre mil livres donnez à lad. future espouze par lesd. sr et dame Dohey après leur decedz, lorsqu'ilz seront receuz, ilz seront employez par le futur espoux en heritages ou rente pour sortir nature de propre à lad. future espouze... Led. futur espoux a doué et doue sad. future espouze de la somme de trois mil livres de douaire prefix... Advenant la dissolution dud. futur mariage sans enfant ou enfans vivans, le survivant des futurs conjoinctz aura et prendra l'usufruict, sa vie durant, de tous les biens meubles et immeubles, propres, acquests et autres generalement quelconques, de quelque nature et qualité que ce soit, appartenant au predecedé lors de sa mort et trespas, à la charge de payer et advancer les fraiz funeraux dud. predecedé et legz testamentaires jusques à la somme de cinq cens livres, sy tant il a disposé. Et à cette fin lesd. futurs espoux en ont fait et font par les presentes reciproquement et mutuellement donnation au proffict l'un de l'autre par donnation pure, simple et irrevocable faite entre vifz, ce acceptant de part et d'autre, et chacun pour soy le cas en arrivant. Comme aussy a esté par exprès convenu, stipulé et accordé que les enfans qui naistront dud. futur mariage seront baptisez en nostre mère Sainte Eglise catholicque, apostolique et romaine, eslevez et instruictz suivant icelle, autrement les presentes n'auroient esté faictes..... Faict et passé en la maison du sr Tabouret, marchant, demeurant rue Aubri-le-Boucher, à l'enseigne Saint-Martin, où lad. mère de lad. future espouze et lesd. sr et dame Dohey sont logez, le 5e jour d'aoust après midy 1644, et ont tous les susd. comparans signé la minutte des presentes avec les notaires soubzsignez suivant l'ordonnance, lad. minutte demeurée par devers et en la possession de Ricordeau, l'un desd. notaires.

Insinué le 30 août 1644. — (Arch. nat., Y 183, fol. 469 v°.)

246. — FRANÇOIS LETOURNEUR, *maître peintre.* — 25 février 1645.

Contrat de mariage d'Étienne Pierre, chirurgien ordinaire du Roi en son artillerie, d'une part, et de Marie Joyneau, veuve de François Letourneur, maître peintre à Paris, rue de Bretagne. — (Arch. nat., Y 186, fol. 16 v°.)

247. — *Don de 4,500 livres fait par* REGNAULT DE LARTIGUE [1], *peintre ordinaire du Roi, à Pierre Raymond, commis aux parties casuelles, en récompense de ses services.* — 16 mars 1645.

Par devant les notaires gardenottes du Roy au Chastelet de Paris soubzsignez fut present en sa personne noble homme Regnault de Lartigue, peintre ordinaire du Roy, demeurant à Paris rue Plastrière, parroisse Saint-Eustache, lequel a recogneu et confessé avoir donné, ceddé, quitté, transporté et delaissé par ces presentes, par donnation pure, simple et irrevocable faicte entre vifs et en la meilleure forme que faire se peult, et promect garentir et faire valloir à me Pierre Raymond, commis aux parties casuelles, demeurant à Paris, Vieille-rue-du-Temple, parroisse Saint-Gervais, à ce present et acceptant, la somme de quatre mil cinq cens livres tournois, à icelle avoir et prendre, après le deceds dud. sieur de Lartigue, sur les plus clairs et appa-

[1] Voir ci-dessus, à la date du 3 juin 1641 (n° 225), le contrat de mariage de Regnault de Lartigue avec Marie Tuby.

rens biens, tant meubles que debtes, immeubles et autres effectz qui se trouveront luy appartenir au jour de son decedz, pour d'icelle somme de quatre mil cinq cens livres jouir, faire et disposer par led. Raymond, ses hoirs et ayans cause, en plaine propriété comme à luy appartenant. Cestz don, cession et transport faictz pour aucunement recognoistre par led. s. de Lartigue les bons offices et assistances qu'il a receus dud. Raymond, de la preuve desquelz il le relève, et pour la bonne amityé qu'il luy porte, joinct que son bon plaisir est d'ainsy le faire...

Faict et passé es estudes des notaires soubzsignez, l'an 1645, le 16e jour de mars après midy, et ont lesd. s. de Lartigue et Raymond signé la minutte des presentes avec lesd. notaires soubzsignez, demeurée vers Drouyn, l'un d'iceux.

Insinué le 12 mai 1645. — (Arch. nat., Y 184, fol. 180 v°.)

248. — SIMON LE BLANC, *maître peintre et sculpteur.* — 7 mai 1645.

Contrat de mariage de Simon Le Blanc[1], maître peintre et sculpteur à Paris, fils de Simon Le Blanc, aussi me peintre et sculpteur à Paris, et de Marguerite Quesnel, d'une part, et de Marguerite Marsoc, âgée de vingt-sept ans, fille de feu Pierre Marsoc, marchand de bois à Paris, et de Claire Lefèvre, d'autre part.

Parmi les témoins figurent Nicolas Leblanc, me peintre et sculpteur à Paris, frère du futur; Pierre Leblanc, me peintre sculpteur à Paris et peintre ordinaire du Roi, oncle, et Gillette Cuvillier, sa femme; Louis Le Blanc, aussi me peintre à Paris, cousin germain; Toussaint Quesnel, aussi me peintre-sculpteur à Paris, cousin maternel de Simon Le Blanc le jeune; Augustin Quesnel, me peintre et sculpteur à Paris, ami de la future.

La future apporte une somme de 3 800 livres, savoir : 3 500 livres en argent et 300 livres en habits et linge. Les parents du futur lui donnent 1 000 livres, soit 200 livres en argent et 800 livres pour le logement et la nourriture des mariés en leur maison. — (Arch. nat., Y 185, fol. 362.)

249. — CLAUDE GOY, *maître peintre.* — 6 juin 1645.

Contrat de mariage de Pierre Ferré, laboureur à Noisy, au Val-de-Galye[2], d'une part, et de Catherine Villette, veuve de Claude Goy, maître peintre à Paris, rue St-Denis, d'autre part.

Parmi les témoins figurent, du côté de la veuve Goy, Claude et Pierre Goy, ses enfants, et Jacques Pringuet, son gendre, maîtres peintres à Paris. — (Arch. nat., Y 184, fol. 223.)

250. — GEORGES LALLEMANT, *peintre du Roi.* — 22 août 1645.

Contrat de mariage de Pierre Geuslain, commis de M. Verdier, secrétaire du Roi et de ses finances, fils de Louis Geuslain, huissier royal à Blois, et de Marguerite Margonne, d'une part, et d'Anne Lallement, fille de feu Georges Lallemant[3], en son vivant peintre ordinaire du Roi, et de Marie

[1] D'après Jal, le mariage du peintre Simon Le Blanc, deuxième du nom, aurait été célébré le 7 mars 1645. Il faut lire le 7 mai.

[2] Dans les environs de Versailles.

[3] Jean-Baptiste Lallemant jouissait d'une grande réputation pendant la première moitié du XVIIe siècle. Le Poussin fut son élève. Existe-t-il quelque lien de parenté entre Jean-Baptiste et Georges Lallemant? Les dates ne s'opposent pas à cette hypothèse, puisque Georges était mort avant 1645, laissant une fille en âge de se marier.

Gouffé, demeurant rue Saint-Martin, d'autre part.

Parmi les témoins de la future figure Claude Dubois, maître peintre à Paris, son frère utérin. — (Arch. nat., Y 185, fol. 307 v°.)

251. — DOMINIQUE COCHET, *maître peintre.* — 21 janvier 1646.

Contrat de mariage de Dominique Cochet, m° peintre à Paris, rue Aumaire, fils de deffunt Philippe Cochet [1], en son vivant sculpteur, et de Marie Passart, d'une part, et de Jeanne Jullien, veuve de Charles Pavé, compagnon rôtisseur à Paris, d'autre part. — (Arch. nat., Y 185, fol. 138 v°.)

252. — TOUSSAINT CHENU, *maître peintre,* et PIERRE CORROYER, *sculpteur.* — 29 janvier 1646.

Contrat de mariage de Toussaint Chenu [2], maître peintre et sculpteur à Paris, rue de la Tixeranderie, d'une part, et de Blanche Vaillant, veuve de Pierre Corroyer, maître peintre et sculpteur, même rue, d'autre part.

Figurent comme témoins du s' Chenu : Nicolas Vion, maître peintre et sculpteur à Paris, son gendre, à cause de Nicole Chenu, sa femme; André Laurier, maître peintre et sculpteur à Paris, beau-frère, à cause de Suzanne Chenu, sa femme.

La future apporte 4,000 livres, tant en vaisselle d'argent, qu'en marchandises et ustensiles de sculpteur, mobilier et habits. — (Arch. nat., Y 185, fol. 127 v°.)

253. — *Contrat de mariage de* JACQUES PREVOST, *peintre du Roi, et d'Antoinette Bonnet.* — 2 février 1646.

Par devant Hervé Bergeron et Hierosme Cousinet, notaires du Roy au Chastelet de Paris soubzsignez, furent presens honorables personnes Jacques Prevost, peintre du Roy, demeurant à Paris, rue de la Verrerye, paroisse St-Jean-en-Grève, aagé de trente-un ans ou environ, fils d'honorable homme François Prevost, marchand brodeur chasublier à Paris, et de deffunte Marie de Pol, jadis sa femme, pour luy et en son nom, d'une part, et Pierre Bonnet, marchand, demeurant à Nesle près Ponthoise, estant de present à Paris, logé rue et parroisse susdite, stipullant en ceste partye pour Antoinette Bonnet, sa fille, et de deffunte Perrette la Mouche, jadis sa femme, aagée de trente ans ou environ, presente, de son voulloir et consentement, d'autre part; lesquelz, par l'advis et conseil dud. François Prevost, père, Pierre Varreau, enlumineur, beau-frère à cause de Françoise Prevost, sa femme, Jacques Prevost, oncle paternel, Mathurin de Pol, peintre, oncle maternel, et J. de Pol, aussy peintre, cousin germain dud. Jacques Prevost, futur espoux, André Gochet, m° vertugalier, demeurant à Paris, rue et parroisse susd., de Jehan Boucherat, marchand, demeurant à Nesle, François de la Marle, m° chirurgien à Paris, cousin, et Barnabé Baudart, alliez de lad. Antoinette Bonnet, future espouze, ont faict et accordé entre eux les traicté, promesses de mariage et conventions qui ensuivent, c'est assavoir led. Pierre Bonnet avoir promis et promet de bailler et donner par nom et loy

[1] Jal signale les payements faits au sculpteur Claude Cochet sur la décoration de la grande galerie du Palais du Luxembourg, en 1630. Il ne mentionne ni Philippe, ni Dominique Cochet. Philippe ne serait-il pas un frère de Claude et n'aurait-il pas pris part à ses travaux? M. Stanislas Lami, qui reproduit l'article de Jal sur Claude, dans son *Dictionnaire des Sculpteurs français*, ne parle pas de Philippe.

[2] D'après M. Le Roux de Lincy, Toussaint Chenu, sculpteur et peintre, serait l'auteur d'une fontaine érigée, en 1624, sur la place de Grève, en face de l'Hôtel de Ville. Il était bien jeune alors, puisqu'il ne se maria que vingt-deux ans après. Il est à remarquer, d'ailleurs, qu'il épouse une veuve, ce qui donne à supposer qu'il ne prit femme qu'à un âge assez avancé.

de mariage lad. Antoinette Bonnet, sa fille, aud. Jacques Prevost qui la promet prendre pour sa femme et legitime espouze, et elle luy pour son mary et legitime espoux, et icelluy mariage faire solemniser en face de Dieu et de Saincte Eglise romaine soubz la licence d'icelle, le plus tost que faire se pourra, et qu'il sera advisé et deliberé entre eux, leursd. parens et amis, aux biens et droictz à chacun des futurs espoux appartenans, esquelz ils seront uns et communs, et en tous biens meubles et conquestz immeubles suivant la coustume de Paris.....; les biens et droictz de lad. future espouze se concistans en quelque portion de maison et heritages sciz aud. Nesle, provenans de sad. deffuncte mère, et en la moityé d'une maison, dicte rue de la Verrerye, cy après déclarée. En faveur duquel futur mariage lesd. Pierre Bonnet et André Bochet ont donné et donnent par ces presentes, par donnation entre vifs et irrevocable du tout à tousjours, et en la meilleure forme que faire le peuvent, à lad. Antoinette Bonnet, ce acceptante pour elle, ses hoirs et ayans cause, la moityé par indivis d'une maison size à Paris, rue de la Verrerye, où led. Bochet est demeurant, faisant l'ung des coings de la rue du Cocq, joignant d'une part à la maison appellée la maison de la Grosse nourrice, ainsy qu'elle se poursuit et comporte et extend de toutes partz et de fondz en comble, icelle moityé appartenant, scavoir : moityé qui est ung quart au total aud. Bochet, à cause de l'acquisition par luy faite du vivant de deffuncte Marie Bonnet, jadis sa femme, l'usufruict de l'autre quart à cause d'icelle acquisition et la proprieté dud. quart aud. Pierre Bonnet comme heritier de Anne Bochet, sa niepce, fille dud. Bochet et de lad. deffuncte Marie Bonnet, sa sœur, l'autre moityé de lad. maison appartenant au s' Barbedor, m° escrivain à Paris, pour de lad. moityé de maison presentement donnée jouir par lad. Antoinette Bonnet, sesd. hoirs et ayans cause, en plaine propriété du tout à tousjours, et en disposer comme de chose à elle appartenant, à la réserve toutesfois qu'en fait led. Bochet de l'usufruict, sa vie durant seullement, d'icelle moityé de maison susdonnée, de laquelle il entend jouir sad. vye durant et la tenir à tiltre de constitut et precaire de lad. future espouze jusques à son decedz, lequel arrivant, led. usufruict sera réuny et consollidé à lad. propriété au proffict d'icelle future espouze, de sesd. hoirs et ayans cause. Comme aussi led. Bochet a donné et donne par lesd. presentes à lad. Antoinette Bonnet tous et chacuns ses biens meubles qu'il a de present et dont il se trouverra possesseur au jour de son decedz, desquelz ilz jouiront en commung pendant le vivant d'icelluy Bochet, le tout à la charge d'accomplir par lad. future espouze le testament dud. Bochet et de payer les frais de son enterrement, obsèques et funerailles, et que lad. moityé de maison susdonnée demeurera propre à lad. future espouze et aux siens de son costé et ligne. Partant, led. futur espoux a doué et doue sad. future espouze du douaire coustumier ou de la somme de mil livres une fois payée en douaire prefix, au choix et option d'icelle future espouze.

Faict et passé à Paris, en la maison dud. Bochet dite rue de la Verrerie susdeclarée, l'an 1646, le 2° jour de febvrier après midy. Lad. future espouze a declaré ne sçavoir escrire ne signer; le futur espoux et lesd. presens et assistans ont signé la minutte des presentes avec lesd. notaires soubzsignez, icelle minutte demeurée par devers et en la possession dud. Cousinet, l'un d'iceux notaires.

Insinué le 14 mars 1646. — (Arch. nat., Y 185, fol. 46.)

254. — Gabriel Lenoir, *maître peintre.* — 21 mars 1646.

Donation mutuelle de Gabriel Lenoir, maître peintre à Paris rue Saint-Denis, en la maison du Dauphin couronné, et de Louize de Soubzmarmont, sa femme. — (Arch. nat., Y 186, fol. 251.)

255. — Jacques Blauvin, *peintre.* — 1er juillet 1646.

Contrat de mariage de Louis de Compans, mᵉ pelletier à Paris, rue Saint-Séverin, d'une part, et d'Anne Buart, veuve de Jacques Blauvin, peintre à Paris, elle maîtresse lingère, rue du Four-Saint-Germain-des-Prés, d'autre part. — (Arch. nat., Y 185, fol. 161.)

256. — Louis Lemaire, *maître peintre.* — 5 juillet 1646.

Donation de quatre cent cinquante livres par Pierre Cognar, mᵉ sellier lormier, et Anne Pallu, sa femme, à Anne Nodot, leur petite-fille, fille de feu Laurent Nodot, archer des gardes de la Prevôté de l'Hôtel, et de Madeleine Cognar, leur fille, remariée à Louis Lemaire, maître peintre à Paris. — (Arch. nat., Y 185, fol. 177.)

257. — Toussaint Dumée, *peintre du Roi.* — 15 juillet 1646.

Donation par Toussaint Dumée[1], peintre ordinaire du Roi, et Anne Dallençon, sa femme, demeurant rue des Juifs, à Michelle Hadrot, fille naturelle d'Arthus Hadrot, bourgeois de Paris, et de feue Françoise Redet, âgée de quatre ans, en reconnaissance des services à eux rendus par led. Hadrot, d'une somme de 1200 livres, payable à sa majorité ou lors de son mariage, avec intérêts jusqu'à ce moment. — (Arch. nat., Y 185, fol. 223 v°.)

258. — Nicolas Guyot[2], *maître peintre.* — 26 septembre 1646.

Donation par Jacquette Le Sourd, veuve de Nicolas Guyot, maître peintre à Paris, faubourg Saint-Germain-des-Prés, à Denise Deschamps, âgée de six ans, sa petite cousine, fille de Nicolas Deschamps, archer des gardes du corps, et de Marie Pillevoye, d'une rente de 111 livres, au capital de 2000 livres, reversible, en cas de décès de l'enfant, à sa mère Marie Pillevoye, cousine de la donatrice. — (Arch. nat., Y 185, fol. 295 v°.)

259. — Les Claude Du Bois, *peintres du Roi.* — 26 novembre 1646.

Contrat de mariage de Raphael Du Bois, avertisseur de la bouche du Roi, rue Sᵗ-Martin, fils de feu Claude Du Bois[3], en son vivant peintre ordinaire du Roi, et de Marie Gouffé, d'une part, et de Marie Catherine Meilliers, fille d'Edme Meilliers, valet de pied de la Reine, et de feue Marie Lucas, d'autre part.

Parmi les témoins figurent Claude Du Bois, maître peintre, bourgeois de Paris, frère du futur, et Jean Henri de la Fontaine, ingénieur du Roi et professeur ès sciences mathématiques, cousin de la future.

Insinué le 24 janvier 1675, à la requête

[1] Sur Toussaint Dumée, fils de Guillaume Dumée, chargé en survivance de son père de l'entretenement des peintures du château neuf de Saint-Germain-en-Laye, le 3 avril 1626, voir *Renaissance des Arts*, t. II, 871.

[2] Voir ci-dessus l'acte du 20 juin 1638 (n° 213).

[3] Voir ci-dessus l'article concernant Jean Dubois le 18 mars 1644 (n° 244) et la note sur Claude Dubois (n° 245). Tous ces Dubois appartiennent à la même famille.

de la veuve. — (Arch. nat., Y 185, fol. 397 r°, et 229, fol. 271.)

260. — *Donation mutuelle des frères* Antoine, Louis *et* Mathieu Lenain[1], *peintres.* — 1er décembre 1646.

Par devant les notaires au Chastelet de Paris soubzsignez furent presens honorables personnes Anthoine, Louis et Mathieu Lenain, peintres à Paris, demeurans ensemblement es faulxbourgs St-Germain, rue du Vieil-Coulombier, parroisse Saint-Sulpice, lesquelz, considerans le long temps qu'il y a qu'ilz demeurent et travaillent ensemble sans s'estre separez et les peynes que chascun d'eux a prins de sa part pour acquerir et conserver sy peu de biens qu'il a plu à Dieu leur deppartir, pour la bonne, amour et affection qu'ilz se portent l'un l'autre, et autres bonnes considerationz à ce les mouvans, se sont par ces presentes faict don entre vifz, et en la meilleure forme que faire se peult, de tous et chacuns leurs biens, meubles et conquestz immeubles, qui leur peuvent de present et à chacun d'eux appartenir et qui au jour du decedz de chacun d'eux se trouverront aussy leur appartenir, pour en jouir, sçavoir, lors du decedz du premier mourant d'eux trois, par les deux survivans par moitié et en commung, leurs hoirs et ayans cause, ce acceptant par lesd. survivans, et après le decedz de l'un desd. deux survivans, le tout appartenir au dernier survivant, sesd. hoirs et ayans cause, en plainé propriété, sans aucune reservation quelconque, pourveu toutesfois qu'aux jours du deceds desd. premiers mourans, il n'y ait aucuns ensfans nez d'eulx en loyal mariage; auquel cas la presente donnation aura effect lesd. enfans desd. premiers mourans et le survivant, et ensuitte de ligne en ligne aux enfans qui survivront les uns aux autres. Ceste presente donnation ainsy faicte, comme dict est, et pour la bonne amityé fraternelle qu'ilz se portent l'un à l'autre et se recompenser mutuellement[2].

Faict et passé en l'estude de Hervi, l'un desd. notaires soubzsignez, l'an 1646, le 1er jour de décembre, sur les dix heures du matin, demeurée aud. Hervi. — (Arch. nat., Y 185, fol. 287.)

261. — Charles Boury, *peintre et sculpteur,* — 28 décembre 1646.

Donation mutuelle de Charles Boury, peintre et sculpteur, demeurant à Paris, au bout du Pont Neuf du côté du quai de l'Ecole, et de Marguerite Gournault, sa femme. — (Arch. nat., Y 185, fol. 336 v°.)

262. — Jean Filquin, *peintre.* — 15 janvier 1647.

Contrat de mariage de Louis Moreau, sommelier chez le président de Baillet, d'une part, et d'Edmée Le Maistre, veuve de Jean Filquin, peintre à Paris, rue Jean de l'Espine. — (Arch. nat., Y 197, fol. 12 v°.)

[1] Voir l'article sur les trois Lenain dans les *Nouvelles Archives de l'Art français*, année 1876, 255-278. Louis fut enterré le 24 mai 1648, Antoine le 26 des mêmes mois et an. Mathieu, dit le chevalier de Malte, mourut à soixante-dix ans le 20 avril 1677, rue Honoré-Chevalier, faubourg Saint-Germain.

[2] Par le registre de Reynez, conservé à l'École des Beaux-Arts, signalé pour la première fois par Étienne Arago dans le journal *l'Art* (1879, I, p. 305-309), puis intégralement publié par Octave Fidière en 1883 pour la *Société de l'histoire de l'Art français*, sous le titre *État civil des peintres et sculpteurs de l'Académie royale, billets d'enterrement de 1648 à 1713*, on connaît la date exacte du décès de Louis et d'Antoine Le Nain, les deux frères aînés. Louis mourut le 23 mai 1648, âgé de cinquante-cinq ans, et Antoine deux jours après, soit le 25 mai, âgé de soixante ans. M. Étienne Arago a fait reproduire dans l'*Art* les billets d'enterrement des trois frères.

263. — Guillaume Paillon, *peintre.* — 25 mai 1647.

Donation par Simonne Chedée, femme de Claude Le Rueil, garde du corps de la Reine, à Suzanne Guymart, femme de Guillaume Paillon, peintre à Paris, demeurant rue des Bons-Enfants, d'une somme de 1000 livres à prélever sur ses biens meubles et immeubles. — (Arch. nat., Y 185, fol. 466 v°.)

264 — Les Henri Pavillon, *maîtres peintres et sculpteurs.* — 19 octobre 1647.

Transport et cession de tous droits successifs par Henri Pavillon, maître peintre à Paris, rue Montmartre, aux enfants nés et à naître de Henri Pavillon, maître peintre et sculpteur à Paris, son fils, et de Marthe Pavillon, sa fille, en raison de leur dissipation et de leur inconduite « pour l'irreverence qu'ilz portent aud. donateur, leur père, et des mescontentement et mauvais traictemens qu'ilz luy font, et outre pour l'amour et amityé que led. donateur a et porte à ses petitz-enfans ». — (Arch. nat., Y 186, fol. 35.)

265. — Cloud Beheuré, *peintre.* — 10 novembre 1647.

Donation mutuelle de Cloud Beheuré, peintre à Paris, et de Marie Feillet, sa femme, demeurans rue Bourg-l'Abbé. — (Arch. nat., Y 186, fol. 42.)

266. — Jacques Le Roy, *dit* Burgnevolles, *maître peintre et sculpteur.* — 16 novembre 1647.

Contrat de mariage de Jacques Le Roy, dit Burgnevolles, maître peintre et sculpteur, bourgeois de Paris, demeurant rue des Rosiers, fils de feu Nicolas Le Roy, dit de Burgnevolles, bourgeois de Paris, et de Marguerite Salomon, d'une part, et d'Anne Le Roy, fille de defunt Nicolas Le Roy, marchand mercier grossier joaillier, et de Marie Lefebvre, d'autre part. — (Arch. nat., Y 186, fol. 81.)

267. — Jean du Void, *imager.* — 25 novembre 1647.

Donation par Jean du Void, imager à Paris, rue Jean Beausire, aux enfants nés et à naître de Sébastien Mathieu, tailleur d'habits, et de Jeanne de Montgeault, sa femme, demeurans rue Brisemiche, de tous biens lui revenant par le décès de Jean du Void, laboureur en Lorraine, et de Jeanne Simonnet, ses père et mère. — (Arch. nat., Y 186, fol. 68 v°.)

268. — David Le Touzé, *peintre.* — 30 novembre 1647.

Donation par Isaac Le Touzé, barbier de S. A. Royale, et David Le Touzé, peintre, frères, demeurans rue de l'Arbre-Sec, à l'enseigne de l'Embrasement de Troye, à Françoise Le Touzé, leur sœur, demeurant à Saint-Denis-le-Gast en Normandie[1], de tous héritages quelconques pouvant leur revenir par le décès de Robert Le Touzé, leur père, de Marie Le Sur, leur mère, et d'Isaac Le Touzé, leur frère. — (Arch. nat., Y 186, fol. 58.)

269. — Claude Bassot, *peintre.* — 19 février 1648.

Contrat de mariage de Pierre Henry de Navarre, commis aux vivres de l'armée d'Alle-

[1] Saint-Denis-de-Gast, Manche, arrondissement de Coutances, canton de Garray.

magne, d'une part, et de Françoise Bassot, fille de feu Claude Bassot, peintre à Longchamp, près Chastenay en Lorraine[1], et de Nicolle Aury, d'autre part.

Parmi les témoins figurent Nicolas Bassot, maître graveur à Paris, frère de la future, et Mougenot Bassot, peintre à Paris, son oncle. — (Arch. nat., Y 186, fol. 194.)

270. — Étienne Martin, *maître peintre.* — 19 juin 1648.

Donation mutuelle d'Etienne Martin, maître peintre à Paris, demeurant au Port-St-Landry, et de Jeanne Hure, sa femme. — (Arch. nat., Y 186, fol. 298 v°.)

271. — Pierre Boulle *et* Marie Bahuche[2]. — 30 septembre 1648.

Contrat de mariage de Jean de Nogen, commissaire des guerres en la résidence de Gravelines, demeurant à Paris, île du Palais, rue de Harlay, d'une part, et de Madeleine Boulle, fille de feu Pierre Boulle, valet de chambre du Roi, et de Marie Bahuche, mariée en secondes noces à Jean de Nogen, médecin ordinaire de S. A. R., d'autre part, demeurant même rue.

Parmi les témoins figurent Pierre Prohet, sieur de la Valette, et Marie Boulle, sa femme, sœur de la future. — (Arch. nat., Y 187, fol. 313 r°.)

272. — *Donation d'une somme de six cents livres par* Ascanio Tritone, *peintre ordinaire du Roi et du cardinal Mazarin, à Jeanne Saussevert, pour ses bons offices.* — 6 novembre 1648.

Par devant les notaires gardenotes du Roy au Chastelet de Paris soubssignez fut present Ascanio Tritonne, romain, peintre ordinaire du Roy et de Monseigneur le cardinal Mazarin, de present demeurant dans le chasteau du Louvre à Paris, parroisse Saint-Germain-de-l'Auxerrois, lequel, desirant recognoistre à son possible les bons offices et assistances qui luy ont esté rendus tant en ses malladies qu'autrement, depuis qu'il est demeuré en cette dicte ville, par Jeanne Sausevert, fille de feu Lambert Sausevert, vivant vigneron, demeurant à Triel près Poissy, et de Françoise Gaillard, jadis sa femme, ses père et mère, demeurant aussy à Paris, rue Pagevin, parroisse St-Eustache, et en recompenser icelle Jeanne Sausevert, a vollontairement donné et donne par ces presentes, par donnation irrevocable faicte entre vifz et en la meilleure forme que donnation peult valloir, à lad. Jeanne Saussevert, à ce presenté et acceptante, la somme de six cens livres en monnoye de France, rendue en ceste ville de Paris par les heritiers de luy donnateur, francz de change et autre diminution, à prendre icelle somme de vi° livres après le decedz dud. Tritonne sur tous et chacuns ses biens meubles et immeubles, presens et advenir, soit ceux qu'il a, peult et pourra avoir en ce royaume, ou en Italie et ailleurs, le tout qu'il en a dès à present chargez, affectez, obligez et ypotecquez pour fournir et faire valloir icelle somme de vi° livres franche et quicte en cested. ville de Paris, comme dict est, soubz condition toutesfois que, sy lad. Saussevert le predecedde, il luy succedera en lad. somme de vi° livres, à l'ex-

[1] Longchamp, Vosges, arrondissement de Neufchâteau, canton de Châtenois.

[2] Voir ci-dessus (n° 207), à la date du 31 juillet 1636, la mention du mariage de Marie Bahuche, veuve de Pierre Boulle, avec Jean de Nogen, père de celui dont il est ici question.

clusion de tous autres heritiers de lad. Saussevert, tant directz que collateraulx. Ceste donnation ainsy faite pour les causes cy dessus, et que tel est le plaisir et volonté dud. donnateur d'ainsy le faire..... Faict et passé es estuddes des notaires soubsignez l'an 1648, le 6e novembre après midy, et a led. Tritonne signé la minutte desd. presentes et lad. Saussevert a dit ne sçavoir signer, lad. minutte demeurée vers Moufle, l'un d'iceux.

Insinué le 15 février 1649. — (Arch. nat., Y 186, fol. 383 v°.)

273. — PIERRE ROYER, *compagnon peintre.* — 6 novembre 1648.

Donation mutuelle de Pierre Royer, compagnon peintre à Paris, et de Guillemette Le Noir, sa femme, rue Montmartre. — (Arch. nat., Y 186, fol. 317.)

274. — *Anne et Marguerite Dumonstier, filles de* DANIEL DUMONSTIER[1], *peintre.* — 6 février 1649.

Anne et Marguerite Du Monstier, sœurs majeures, filles de Daniel Du Monstier et de Geneviève Balifre, demeurantes, la première aux Galeries du Louvre, la seconde rue des Enfants-Rouges, se font donation mutuelle de leurs biens. — (Arch. nat., Y 186, fol. 383 v°.)

275. — SIMON COLIN, *maître peintre.* — 19 avril 1649.

Donation par Anne de Fourchelles, veuve de Claude Duval, lieutenant criminel au présidial des Andelys, à Catherine Colin, fille de feu Simon Colin, maître peintre à Paris, et de Catherine Richard, d'une somme de deux mille livres, en récompense des bons services de ladite Colin pendant les cinq années qu'elle a été sa domestique. (Arch. nat., Y 186, fol. 420 v°.)

276. — ROBERT CHAUVIN, *peintre.* — 14 janvier 1650.

Donation mutuelle de Robert Chauvin, peintre à Paris, rue S‍t-Germain-de-l'Auxerrois, et de Marguerite Chauvin, sa sœur, fille majeure, demeurant avec son frère, basée sur ce que leurs frères et sœur sont mariés et ont eu quelques avances de leurs parents décédés. (Arch. nat., Y 188, fol. 30 v°.)

277. — JEAN DUVAL, *maître peintre et sculpteur.* — 12 juin 1650.

Contrat de mariage de Jean Duval, maître peintre et sculpteur à Paris, rue Saint-Sauveur, d'une part, et de Jeanne Douyn, fille de feu Laurent Douyn, vigneron, demeurante au logis de madame Habert, dame d'honneur de la Reine, proche les Quinze-Vingt, d'autre part. — (Arch. nat., Y 187, fol. 339 v°.)

278. — JEAN DE HONGRIE, *maître peintre et sculpteur.* — 20 décembre 1650.

Donation par Marie de Hongrie, veuve de Macé Moizais, bourgeois de Paris, rue Neuve S‍t Merry, à Jean de Hongrie l'aîné,

[1] Voir, sur les Dumonstier, l'article publié dans la *Revue de l'Art ancien et moderne*, années 1905 et 1906, le *Dictionnaire critique* de Jal et la *Renaissance des Arts* (II, 833, 835, 878). L'ouvrage de M. de Laborde donne la reproduction des signatures de Pierre et de son fils Daniel Dumonstier. L'appréciation des œuvres de Daniel, un peu sévère sans doute, ne laisse pas que d'être juste. Signalons enfin l'essai de tableau généalogique des peintres de crayons donné à la page 882. Consulter aussi le *Catalogue de l'Exposition des portraits peints et dessinés du XIII^e au XVII^e siècle*, ouverte à la Bibliothèque nationale d'avril à juin 1907.

maître peintre et sculpteur à Paris[1], son cousin germain, chez lequel elle demeure, en reconnaissance des services par lui rendus et par ses enfants, de 142 livres 8 sols 8 deniers de rente sur le Clergé, et en outre de tous ses effets mobiliers, à la réserve de l'usufruit sa vie durant. — (Arch. nat., Y 187, fol. 426 r°.)

[1] Cf. l'acte donné ci-dessus (n° 219) concernant Philippe de Hongrie, maître peintre, en date du 13 octobre 1639.

III

LES SCULPTEURS.

1521-1650.

279. — Jean Duval, *tailleur d'images.* — 22 juin 1538.

Procès du couvent de Notre-Dame-des-Carmes, à Paris, contre Jean Duval, tailleur d'imaiges [1]. Adjudication de profit de défaut aux Religieux. — (Arch. nat., X$^{1A}$ 1541, fol. 453 v°.)

280. — 7 février 1540.

Procès entre le couvent de Notre-Dame-des-Carmes, à Paris, Jean Toussan, d'une part, et Jean Duval, tailleur d'imaiges, d'autre part [2]. Arrêt condamnant ledit Duval à mettre en la chapelle dont est question les *ymaiges* mentionnées dans la requête du 28 avril, moyennant payement du reste de la somme contenue au marché et contrat. — (Arch. nat., X$^{1A}$ 1544, fol. 134.)

281. — Jean-François Rustici, *tailleur d'images.* — 2 juillet 1544.

Donation par Jean-François Rustici, tailleur d'images du Roi, en faveur de César Benintendi, fils de David Benintendi, marchand florentin, chargé de ses affaires, de la moitié des réparations et améliorations faites en la maison où il demeurait rue de Tournon, ainsi que des gages à lui dus par le Roi [3].

A tous ceulx qui ces presentes lettres verront, Anthoine Duprat, chevalier, baron de Thiert et de Viteaulx, seigneur de Nantoillet et de Precy, conseiller du Roy nostre Sire, gentilhomme ordinaire de sa chambre et garde de la Prevosté de Paris, salut. Sçavoir faisons que par devant François Cartault et Thomas Perier, notaires jurez du Roy nostre dit seigneur, de par luy ordonnez et establiz en son Chastellet de Paris, fut present et comparut personnellement noble homme

[1] Cet obscur sculpteur ne figure pas dans la *Renaissance* de Léon de Laborde. M. Stanislas Lami ne l'a pas rencontré. Duval travaillait surtout, d'après les notes recueillies ici, pour les couvents et les maisons religieuses.

[2] C'est sans doute la continuation du procès de 1538. Le même Jean Duval plaidait encore, le 13 août 1541, contre la veuve et les héritiers de Jean Toussan (Arch. nat., X$^{1A}$ 1547, fol. 236 r°). C'était un artiste bien procédurier.

[3] Jean François Rustici, se disant ici Vénitien de naissance, avait étudié sous Verocchio. François Ier l'appela en France avant 1531 pour exécuter une statue équestre et lui accorda cent livres de gages par mois. Le cheval aurait été fondu en bronze vers 1537 ou 1538; on ignore ce qu'il est devenu. Rustici retournait en Italie en 1547, après la mort de son protecteur; il mourut dans un âge avancé, en 1554. L'acte publié ici apprend que l'artiste avait reçu en don de François Ier une maison rue de Tournon. Elle était sans doute en assez piteux état, puisqu'il avait dû y faire des réparations et améliorations, pour lesquelles il avait un recours contre son maître. Sans doute, ce David Benintendi de Florence, au fils duquel il abandonnait moitié de ce qui lui était dû pour ses avances ou ses gages, avait prêté certaines sommes d'argent à notre artiste. Il était rare alors que les travailleurs employés par le souverain fussent régulièrement payés de ce qui leur était dû; il leur fallait donc contracter des emprunts pour vivre.

Jehan-François Rustici, faiseur et tailleur d'imaiges pour le Roy nostre Sire, demeurant à Sainct-Germain-des-Prez-lez-Paris, rue de Tournon, natif du pays de Venise, lequel, de son bon gré, bonne volunté, propre mouvement et certaine science, sans force, fraulde, erreur, seduction, induction, contraincte ou decepvance aucune, recongnut et confessa en la presence et par devant lesd. notaires, comme en droict jugement par devant nous, avoir donné, ceddé et transporté et par ces presentes donne, cède et transporte, du tout dès maintenant à tous jours, en pur don irrevocable faict entre vifz, sans espoir de jamais le revocquer, à Cesar Benintendi, filz de David Benintendi, marchant demeurant à Florence, led. David, procureur et entremecteur des affaires dud. Rusticy, à ce present, stipullant et acceptant pour led. Cesar, son filz, la moictié de tous les noms, raisons et actions qui aud. Jehan-François Rustici peuvent et doibvent compecter et appartenir à cause des repparations et meliorations par luy faictes en une maison assise esd. faulxbourgs Sainct-Germain, en lad. rue de Tournon, en laquelle led. de Rusticy est à present demourant par le moyen de la donation à luy faicte par le Roy nostre sire, ensemble la moictié de toutes et chascunes les sommes de deniers et gaiges qui aud. donateur sont, peuvent et pourront cy-après estre deues par le Roy nostredit seigneur, tant à cause de ses gaiges que autrement, dont et desquelles choses il faict led. Cesar, acteur, pourchasseur, receveur et quicteur, et le subrogue et mect du tout en son lieu. Cestz don, cession et transport faictz à la reservation toutesvoyes de l'usufruict et joissance desd. choses données, la vye durant tant seullement dud. donateur, et pour le bon amour qu'il a aud. Cesar Benintendi, et aussi pour les bons et agréables services que led. David Benintendi a faictz

aud. Rustici comme procureur et entremecteur de ses affaires, et que tel estoyt son plaisir et voulloir de ainsi le faire. Et oultre, a led. Rustici voullu, promis, consenti et accordé que où il seroit remboursé, pendant sad. vye desd. repparacions et meliorations par luy faictes en lad. maison, en ce cas, de employer la moictié des deniers provenans desd. repparacions en acquisitions d'autres choses estant, pour ou nom et au prouffict d'icellui Cesar Benintendi. Lesquelz don, cession, transport, promesses et autres choses dessusdictes et en cesd. presentes contenues et escriptes, led. Jehan-François Rustici, donateur, promist et jura par les foy et serement de son corps avoir agréables, tenir fermes et estables à tousjours, sans jamais à nul jour aller ne venir au contraire, ainçois rendre et payer à pur et à plain, et sans aucun playt ou procès, tous coustz, fraiz, mises et despens, dommaiges et interestz qui faictz seroient par default des choses dessusdictes non deuement acomplies, selon et ainsi que dessus est dict, soubz l'obligation de tous ses biens meubles et immeubles, presens et advenir, qu'il en (a) soubzmis et soubzmect pour ce du tout à la jurisdiction et contraincte de lad. Prevosté de Paris et de toutes autres justices et jurisdictions où trouvez seront. Et renonça, en ce faisant, expressement à toutes exceptions de deception, noms, raisons, deffences, oppositions, à tous baratz, cautelles, cavilacions, et à toutes autres choses generallement quelzconques à ces lettres contraires, et au droict disant generale renonciation non [valloir]. En tesmoing de ce nous, à la rellation desd. notaires, avons faict mectre le seel de lad. Prevosté de Paris à ces lettres qui furent faictes et passées, l'an 1544, le mercredi second jour de juillet. Signé : Cartault et Perier, et seellées sur double queue de cire vert. Et au doz desd. lettres est escript ce

qui s'ensuyt : enregistré au registre et signé Perier.

La donation cy devant transcripte a esté insinuée par David Bénintendi, marchant natif de la ville de Florence, ou nom et comme tuteur naturel et legitime de Cesar Benintendi, son filz, donataire nommé en lad. donation, et aprez enregistrée le samedi, 29ᵉ jour d'aoust, l'an 1544, et après rendue aud. David Benintendi. — (Arch. nat., Y 91, fol. 105.)

Jean Goujon, *sculpteur*. — 27 septembre 1555.

La notice définitive consacrée à la vie et à l'œuvre de Jean Goujon par M. Paul Vitry, dans la collection des *Artistes célèbres*, a dégagé les œuvres authentiques et les faits certains des légendes et des attributions suspectes. L'érudit auteur de la biographie a surtout démontré que la carrière de l'illustre maître reste encore entourée d'une profonde obscurité et que bien des détails de sa vie demeurent ignorés. Tel est en particulier l'incident dont le souvenir nous a été transmis par l'arrêt suivant. Pour quelle cause Goujon fut-il emprisonné en l'an 1555 par le bailli d'Étampes? M. Stein a connu cet incident. Le savant archiviste a publié jadis[1], dans les *Annales de la Société historique du Gâtinais*, une note sur *Jean Goujon et la maison de Diane de Poitiers à Étampes*, avec la reproduction de la cour intérieure de ce manoir historique. Nous connaissions antérieurement le document mentionnant l'emprisonnement du sculpteur. Nous avons jugé utile de le reproduire ici, vu son importance et aussi parce que le recueil où il a été publié par M. Stein est peu répandu.

Le nom de Jean Goujon paraît avoir été porté par différentes personnes vivant à la même époque que le sculpteur. C'est ainsi qu'un Jean Goujon fait appel d'une sentence du bailli de Senlis, le 6 septembre 1539, dans un procès qu'il soutient contre Jean de la Rivière, écuyer [2]. Le 29 novembre de la même année, un Jean Goujon, bourgeois de Paris, peut-être le même individu que le précédent, est en procès avec Jacques d'Aigremont, médecin à Chinon. Enfin, un certain maître Jean Goujon et sa femme, demeurant à Paris, appellent d'une sentence du bailli de l'évêché de la temporalité de Paris en date du 16 mars 1553, contre Laurence Le Dénoys, veuve de Simon Nicole. L'issue du débat importe peu. Il suffisait d'établir comment la répétition du même nom à la même époque peut entraîner de fâcheuses confusions. A coup sûr, aucun de ces trois plaideurs, dénommés Jean Goujon, n'a rien de commun avec le sculpteur du Louvre et de la fontaine des Innocents.

282. — Jean Goujon, *sculpteur du Roi.* — 27 septembre 1555.

Du vingt septiesme jour de septembre, l'an 1555, *mane,* en la Tournelle criminelle au Conseil, où estoient messieurs;

Veue par la Court la requeste à elle présentée par Jéhan Goujon, sculteur du Roy au Louvre, prisonnier, appelant en ladicte Court de l'emprisonnement faict de sa personne par ordonnance du bailly d'Estampes ou son lieutenant, par laquelle requeste et pour les causes y contenues il requeroit estre elargy par tout à tout le moins en faisant les submissions en tel cas requises et accoustumées, oy sur ce le procureur general du Roy, lequel, après avoir veu ce qui auroit esté faict à l'encontre dudict Goujon, n'auroit voullu empescher icelluy Goujon estre elargy, et tout considéré;

La Court a ordonné et ordonne ledict Jehan Goujon estre elargy et l'elargist par ceste ville et faulxbourgs de Paris, seullement jusques audict jour que sur ladicte cause d'appel sera plaidoyé en icelle Court, en faisant par luy les submissions en tel cas requises et accoustumées, elisant domicille en ceste dicte ville de Paris et baillant caution, ledict procureur general du Roy present ou appellé, de se représenter et rendre en l'estat qu'il est audict jour, sur peine de perdicion

[1] Tirage à part à 100 exemplaires. Paris, 1890, in-8°.
[2] Arch. nat., X¹ᴬ 1543, fol. 731 v°.

de cause et d'estre attaint et convaincu des cas à lui imposez, et à la charge de faire dedans troys jours signifier ce present arrest aux parties adverses, si aucunes y a, ou à leur procureur, sur peine d'estre privé et debouté de l'effect et contenu d'icelluy. — Seguier, Du Drac. — (Arch. nat., X²ᴬ 117.)

283. — Laurent Ricquier, *sculpteur.* — 14 juin 1565.

Opposition de Laurent Ricquier, sculpteur à Paris, rue de la Mortellerie, aux criées de pièces de terre sises au village de la Courneuve, provenant de la succession de Jean Remy, pour assurer le payement d'un legs de 300 livres, fait aud. Ricquier et à sa fille par Madeleine Lasne, femme dud. Remy. — (Arch. nat., Y 3465, fol. 156.)

284. — Pierre Chevreux, *sculpteur.* — 16 octobre 1568.

Contrat de mariage de Pierre Chevreux, sculpteur, bourgeois de Paris, et de Nicolle Coquelet, veuve de Robert Corator, valet des pages du roi de Navarre. Donation du futur à la future, en cas de prédécès, de tous ses biens meubles et immeubles, avec douaire de cent livres. — (Arch. nat., Y 114, fol. 130.)

285. — Martin Lefort, *sculpteur.* — 7 avril 1578.

Donation mutuelle de Martin Lefort [1], maître sculpteur, demeurant rue Montmartre, et de Gabrielle Sandras, sa femme. — (Arch. nat., Y 119, fol. 224 v°.)

286. — Louis Goussin, *sculpteur.* — 2 janvier 1580.

Contrat de mariage de Louis Goussin [2], sculpteur à Paris, et de Jacqueline Millet, fille de feu Pierre Millet, maréchal à Troyes, et de Catherine Charpentier, âgée de vingt-six ans passez, avec donation mutuelle, et douaire de 20 écus en faveur de la future.

Le futur est assisté de Médard Merat, compteur de poisson de mer aux halles de Paris, son ami; la future, de François Plotton, curé de Baigneulx, prêtre habitué en l'église des Quinze-Vingts, et Josquin Pasquet, voiturier à Paris, ses amis. — (Arch. nat., Y 121, fol. 387.)

La famille de Germain Pillon.

Né à Paris, dans le faubourg Saint-Jacques, vers 1535, mort le 3 février 1590, Germain Pillon eut de ses deux femmes, Madeleine Beaudoux, morte le 7 septembre 1567, et Germaine Durand, quinze enfants : huit filles et sept fils. Quatre des fils, Raphael, Gervais, Jean et Germain, les trois derniers nés de Germaine Durand, suivirent la profession du chef de la famille. On ne saurait donc s'étonner que le nom de Pillon paraisse si souvent dans les documents de la fin du xvi° et du début du xvii° siècle.

Comme rien n'est indifférent quand il s'agit de la famille d'un homme aussi célèbre, nous recueillons ici certains contrats où figurent la femme de Germain Pillon et plusieurs de ses filles et gendres. L'une d'elles, Noémie, avait épousé le sculpteur Michel Gaultier, dont le nom a été sauvé de l'oubli par son mariage, célébré vers 1567. Michel Gaultier travaillait en 1564 au tombeau de Henri II. La

[1] Les Comptes des bâtiments du Louvre citent souvent le nom de Martin Lefort, en l'associant à ceux de Pierre Carmoy, Pierre et François Lheureux et Pierre Nanyn. Il travaillait sous les ordres de Pierre Lescot de 1562 à 1567 (*Renaissance*, p. 501, 508, 514, 520). Il vivait encore, le présent acte le prouve, en 1578.

[2] Assier, dans son livre sur les artistes de Troyes, cite un Louis Goussin travaillant au maître autel de l'église Saint-Pantaléon en 1592-1594. Mais celui-ci habitait la Champagne, tandis que le mari de Jacqueline Millet était parisien.

date du mariage de Michel Gaultier, confirmée par le baptême de plusieurs enfants, nés en 1568 et 1571, oblige à faire remonter la naissance de Noémie et le mariage de sa mère à 1548 ou 1550. Il est difficile dès lors d'admettre la date généralement acceptée pour le mariage de notre sculpteur. S'il se marie vers 1550, il faut reporter à 1525 au plus tard la date de sa naissance, ce qui le ferait mourir à soixante-cinq ans moins. Ceci prouve à quel point presque tous les renseignements connus jusqu'ici sur les principales dates de la biographie des grands artistes de la Renaissance sont erronés, et montre en même temps les éléments que peut apporter à l'histoire un document en apparence sans relation directe avec l'objet de nos études.

Les autres pièces données ci-après se rapportent à certaines difficultés que souleva le règlement de la succession du sculpteur. Ainsi, sa veuve se vit disputer par Barthélemy Prieur, l'acte ne dit pas pour quel motif, la possession de bâtiments construits par Pillon dans l'île du Palais. Suivent des arrêts rendus sur le règlement d'arrérages dus à la succession de Pillon et dont sa veuve ne pouvait obtenir le payement. Puis, c'est une substitution consentie en faveur des enfants de Michelle Pillon par sa mère, en raison de l'inconduite du mari de Michelle. Enfin, un acte de donation, daté de 1633, nous apprend le nom d'une autre fille de Germain Pillon. Elle s'appelait Marguerite et avait épousé un procureur au Châtelet, François de la Planche, qui survit à sa femme, morte avant 1633. Quant à Germaine Pillon, la veuve du sculpteur, elle mourut entre 1620 et 1633. Un des fils du sculpteur portait le prénom de son père. Il est douteux toutefois que ce soit sa veuve qui figure dans l'acte de donation de 1634. Pourtant, comme ce Germain Pillon, marchand et bourgeois de Paris, pourrait se rattacher plus ou moins directement à la famille de l'artiste du xvi° siècle, nous avons recueilli à tout hasard la pièce le concernant.

287. — *La famille de* Germaine Durand, *femme de* Germain Pillon. — 17 août 1574.

Sentence des Requêtes de l'Hôtel, rendue sur requête présentée par Etienne Durand, Germaine Durand, femme autorisée par justice au refus de Germain Pillon, son mary et Pierre Durand, tuteur de Louise et Claude Durand, enfants de feu René Durand, et héritiers d'icelui sous bénéfice d'inventaire, ordonnant que l'un des héritiers, ou autre personne capable, sur leur nomination, sera pourvu de l'office de sergent fieffé au Châtelet de Paris, vacant par le décès de feu René Durand, leur père, tué près Claye, en y allant pour l'exercice de son office, nonobstant la nomination à cet office de René Ferdouil qui sera remboursé, et à la charge de payer par les demandeurs 150 écus. 17 août 1574. — (Arch. nat., V ª 1.)

288. — Michel Gaultier, *sculpteur, mari de Noémie Pillon.*

Contrat de mariage de Pierre Sevestre, maître imprimeur à Paris, et de Catherine Gaultier, veuve de Pierre Giffart, maître peintre à Paris, fille de Michel Gaultier, sculpteur, et de Noémie Pillon. – 5 mars 1592.

Furent presens en leurs personnes Pierre Sevestre, m° imprimeur à Paris, y demeurant, rue d'Aras, en la maison où est pour enseigne le Chef sainct Jehan, parroisse Saint-Nicollas-du-Chardonneret, pour luy et en son nom, d'une part, et Catherine Gaultier, vefve de feu Pierre Giffart, vivant m° paintre à Paris, demeurant rue du Paon, en la maison où est pour enseigne le Soleil d'Or, parroisse Saint-Estienne-du-Mont, aussy pour elle et en son nom, d'autre part, lesquelles parties, de leurs bons grez et bonnes volontés, sans aulcune contraincte, sy comme elles disoient, en la presence de honnorables personnes, Michel Gaultier, m° sculteur à Paris, demeurant en lad. rue Saint-Victor, et Noemy Pillon, sa femme, père et mère, Jehan Le Blanc, aussy m° imprimeur à Paris, demeurant en lad. rue du Paon, en lad. maison où est pour enseigne le Soleil d'Or, beau-

frère, recogneurent et confessèrent avoir faict, feirent et font entre elles, et l'une d'elles avec l'aultre de bonne foy, les traictez, accordz, dons, douaires, promesses et convenances de mariage qui ensuivent, c'est asscavoir : lesd. Pierre Sevestre et Catherine Gaultier avoir promis et promettent prendre l'ung d'eulx l'autre par nom et loy de mariage et icelluy faire solemniser d'eulx deux en face de nostre mère Saincte Eglise dedans le plus brief temps que bonnement et commodement faire se pourra et qu'il sera advisé et dellibéré entre eulx, leurs parens et amys, sy Dieu et nostredicte mère Saincte Eglize s'y accordent, aux biens, droictz, noms, raisons et actions qui ausd. futurs espoux peuvent et pourront cy après compecter et appartenir et qu'ilz promectent apporter et mectre en leur communaulté, pour estre et demeurer ungs et commungs entre eulx selon la coustume de la ville, prevosté et vicomté de Paris..........

Et au cas que lad. future espouze predecedde led. futur espoux et que lors de son decedz il n'y ayt aulcun enffent ou enffens, naiz ou à naistre, procréez de leurs corps, vivans ou vivans lors, en ce cas led. Sevestre a donné et donne en pur et vray don irrevocable faict entre vifz à lad. Gaultier, sa future espouze, ce acceptant pour elle, ses hoirs, tous et chacuns les biens tant meubles que immeubles, debtes et créances qui se trouveront lors appartenir aud. Pierre Sevestre, à la charge qu'elle sera tenue de payer ses debtes, qu'elle debvra lors accomplir son testament jusques à la somme de dix escuz sol pour une fois payer, sy tant se monte led. testament, payer ses obsecques et funerailles et le faire inhumer et enterrer honnestement selon son estat. Et ou cas qu'il y eust enffent ou enffens dud. mariage, naiz ou à naistre, vivant ou vivans lors, led. Pierre Sevestre a doué et doue lad. Catherine Gaultier, sa future espouze, de la somme de cinquante escuz d'or sol de douaire prefix et pour une fois payer, sans qu'il soit subject à retour, sur tous et chacuns ses biens generallement, meubles et immeubles, presens et advenir, qu'il en a dès à present chargez, obligez et ypotecquez à fournir et faire valloir led. douaire. Et est accordé que le survivant desd. futurs espoux aura et prendra par preciput, asscavoir : lad. future espouze de ses habitz, bagues et joyaulx et autres meubles jusques à la somme de trente escuz d'or sol pour une fois payer, et led. futur espoux de ses habitz, armes et autres meubles jusques à pareille somme de trente escuz d'or sol, aussy pour une fois payer; et ou cas que lad. Catherine Gaultier predecedde led. Pierre Sevestre, futur espoux, et que, lors de son decedz, il n'y ayt aulcun enffent ou enffens naiz ou à naistre, procréez de leurs corps, vivant ou vivans lors, en icelluy cas, lad. Catherine Gaultier a donné et donne en pur et vray don, irrevocable, faict entre vifz, aud. Sevestre ce acceptant, la somme de quarente escuz sol, pour une fois payer, à prendre sur tous et chacuns les biens de lad. Catherine Gaultier, qu'elle en a pour cest effect chargez. Et sy est accordé que led. Sevestre survivant sad. future espouse sans enffens, comme dict est, prendra par preciput son imprimerie de deux presses, six fontes avec les ustancilles servant aud. art d'imprimerie, sans qu'ilz soient mis par inventaire, sy bon ne luy semble, et dont elle faict don aud. Sevestre pour le droict qu'elle y pourroit avoir et pretendre lors...............

Faict et passé double, après midy, es estudes desd. notaires, l'an 1592, le jeudy, 5ᵉ jour de mars. Et a led. Pierre Sevestre signé la presente, et lad. Catherine Gaultier a declaré ne scavoir escrire ne signer. Ainsy signé : Sevestre, Le Blanc, Gaultier, De la Fons et le Normant.

Insinué le 17 juin 1616. — (Arch. nat., Y 157, fol. 80.)

289. — *La veuve de* GERMAIN PILLON.

Arrêt du Parlement rendu dans la contestation entre Germaine Durand, veuve de GERMAIN PILLON, *et* BARTHÉLEMY PRIEUR, *au sujet de la possession des locaux occupés par Germain Pillon dans l'île du Palais.* — 1ᵉʳ *septembre* 1595.

Veu par la Court la requeste à elle présentée par Germaine Durand, veufve Germain Pillon, tant en son nom que comme tutrice de ses enfans, par laquelle, attendu que nottoirement led. dêffunct auroit eu don de la place, au bout de l'Isle du Pallais, où il a faict les bastimens y estans, et que néantmoings Berthelemy Prieur l'en veult desloger, et à ceste fin s'est pourveu au Tresor, dont et de ce que le bailly du Pallais a decretté y a des appellations dont la Court est saisie, et que au prejudice led. Prieur a faict mettre les biens sur le carreau par le commissaire Legendre, de quoy y a encor appel; néantmoings, il poursuit au Conseil de chose dont la cognoissance n'appartient que à la Court; requeroit deffences particulières luy estre faictes, veu les jugemens, lettres, exploictz et pièces attachées, conclusions du procureur general du Roy, tout considéré :

Lad. Court a ordonné et ordonne que sur les appellations les parties auront audience au premier jour, et, ce pendant, inhibe et deffend aud. Prieur de rien attenter au prejudice d'icelles, ny se pourvoir ailleurs que en lad. Court, à peine de nullité, despens, dommaiges et interests. — (Arch. nat., X¹ᵃ 1738, fol. 493.)

290. — *Arrêt du Parlement condamnant Simon Boucquet à payer à Germaine Durand, veuve de* GERMAIN PILLON, *les arrérages d'une rente de 66 écus 2 tiers sur l'Hôtel-de-Ville, transportée audit* PILLON *par contrat du 16 octobre 1570.* - 22 *décembre* 1595.

Sur le plaidoyé faict en la Court de céans le dixiesme febvrier dernier entre Germaine Durant, vefve de defunct Mᵉ Germain Pillon, en son vivant sculpteur du Roy et contrerolleur general sur la fabricque de ses monnoyes à Paris, tant en son nom que comme tutrice et curatrice des enfants mineurs d'ans dud. defunct et d'elle, demanderesse, d'une part, et mᵉ Symon Boucquet, sʳ de Plany, bourgeois de Paris, deffendeur, d'aultre, et entre led. Boucquet, demandeur en sommation et requeste formelle, d'une part, et les Prevost des marchans et eschevins de la ville de Paris, deffendeurs, d'aultre ;

Lad. Court, ouy le procureur general du Roy, ordonne qu'elle verroit le contract de cession et transport faict par led. Boucquet aud. defunct Pillon de 66 écus 2 tiers de rente à luy constituée par lesd. Prevost des marchans et eschevins sur l'Hostel de lad. Ville et aultres pièces que lesd. parties vouldroient mettre par devers elle, et en delibereroit au Conseil, et, depuis, veu par elle led. contract de cession, en date du seziesme octobre 1570, par lequel led. Boucquet auroit promis aud. defunct Pillon garantir et deffendre lad. rente de 66 escuz 2 tiers de tous troubles et empeschemens quelzconques, et à lad. garantye par especial obligé et hypothecqué deux maisons à luy appartenant en ceste ville de Paris, lad. requeste du 11ᵉ décembre 1594, plaidoyer et productions desd. parties, requeste presentée par led. Boucquet le 30ᵉ mars dernier ;

Il sera dict que la Court, sans s'arrester à lad. requeste du 30ᵉ mars dernier, ayant esgard à lad. requeste du 11ᵉ décembre

1594, a evocqué et evocque à elle le principal different pendant entre lesd. parties ausd. Requestes du Palais, et y faisant droict, a condamné et condamne led. Boucquet faire paier à lad. Durant, dedans six mois prochainement venans, par le recepveur de l'Hostel de ceste ville de Paris, les arrerages à elle deubz de lad. rente de 66 escus 2 tiers. Prononcé le 22° decembre 1595. — (Arch. nat., X¹ᵃ 1740, fol. 299.)

291. — *Arrêt du Conseil privé au profit de Nicolas et Simon Bouquet contre Germaine Durand, veuve de* GERMAIN PILLON. — 28 décembre 1602.

Arrêt du Conseil privé, rendu au profit de Nicolas et Simon Boucquet, contre Germaine Durand, veuve de Germain Pillon, au sujet de la surséance de garantie de rentes sur l'Hôtel-de-Ville, ordonnant mainlevée des biens sur eux saisis en vertu d'un arrêt du Parlement et d'une sentence du Prévôt de Paris, moyennant payement de 488 écus 53 sols 4 deniers pour les quittances des arrerages à eux rétrocedés par lad. Germaine Durand. — (Arch. nat., V⁶ 6.)

292. — *Substitution par Germaine Durand, veuve de* GERMAIN PILLON, *sculpteur du Roi, en faveur des enfants de Michelle Pillon, sa fille, attendu l'inconduite et dissipation d'Antoine de Leulle, son gendre.* — 1ᵉʳ février 1620.

Par devant Charles Richer et Hilaire Lybault, notaires et gardenottes du Roy nostre Sire en son Chastellet de Paris soubzsignez, fut presente en sa personne dame Germaine Durand, veufve de feu noble homme Germain Pillon, vivant sculpteur ordinaire du Roy et controleur general des monnoyes de France, demeurant à Paris dans l'isle du Pallais, parroisse St Barthelemy, laquelle a dict et declaré que, recognoissant le mauvais mesnage et deportement que faict mᵉ Anthoine de Leulle, son premier gendre, ayant ja consommé et perdu un peu de moyens qu'il avoit que Dieu lui avoit donnez, ne lui restant aujourd'hui aulcune chose pour se subvenir et à Michelle Pillon, sa femme, fille de lad. veufve, et à leurs enffans, joinct qu'il n'a faict encores aulcun remploy qu'il estoit tenu faire de ses deniers dotaux de sad. femme suivant leur contract de mariage, mesmes qu'il a vendu depuis peu son office d'esleu en l'eslection de Nogent-sur-Seyne, duquel il estoit pourveu en jouissant, et ne scayt on que en sont devenus les deniers, ni à quel effect il les a employez, craignant lad. veufve que, s'il arrivoit son decedz, ce que pouroit escheoir et apartenir à sad. fille es biens de sa succession ne fust incontinant dissipé par led. de Leulle, son gendre, ou bien saisi et arresté par ses créanciers, au grand prejudice et dommage de lad. Michelle Pillon, sa femme, et de leursd. enffans, lesquelz par ce moyen demeurcroient pauvres et miserables tout le temps de leur vye; à quoy lad. veufve desirant pourveoir et y remedier, rendant graces à Dieu qu'elle est en bonne santé de corps et d'esprit, pour la pityé et commiseration qu'elle a de sad. fille et de sesd. enffans, veu le miserable estat et condition en quoy ilz sont dès à present reduictz par le mauvais soing et mesnage de sond. gendre, comme dict est, dont elle a ung estresme regret et deplaisir, a voullu et entendu, veult et entend par ces presentes que, quand il aura pleu à Dieu disposer d'elle, que la part et portion qui pourra competer et apartenir, advenir et escheoir par son deceds et trespas à lad. Michelle Pillon, sa fille, en

tous et chascuns ses biens immeubles, rentes et heritages, comme sa presomptifve heritière en partye, soit, demeure et appartienne en plaine propriété à tousjours aux enffans nez et à naistre desd. de Leulle et sa femme et autres enffans procréez en loyal mariage de lad. Michelle Pillon et aux survivans ou survivant d'eulx deux. Et pour le regard de la part et portion de sad. fille et ses biens meubles et debtes, veult aussi et entend lad. veufve que lad. part et portion de meubles soit vendue et que les deniers en provenans, ensemble de la part desd. debtes, soient convertis et employez en fonds, soit en rentes ou heritages au proffict desd. enffans, ausquelz lad. vefve Pillon desire, veult et entend estre esleu ung tuteur et curateur de la personne de l'ung de ses fils ou de ses autres gendres, tel qu'il sera convenu et accordé entre eulx, qui aura la charge, gouvernement et administration des biens desd. enffans; et ausd. enffans tant nez que à naistre desd. de Leulle et sa femme et autres enffans procréez de sad. fille en loyal mariage, comme dict est, et au survivant ou survivans desd. enffans, elle a donné et substitué, donne et substitue par ces presentes, par donnation irrevocable faicte entre vifs ou autrement, en la meilleure forme et manière que faire se peult, tous lesd. biens cy dessus, tant meubles que immeubles, lesd. notaires soubzsignez stipullans et acceptans pour lesd. enffans. Du revenu desquelz biens cy dessus néantmoins elle veult et entend, consent et accorde que lad. Michelle Pillon, sa fille, jouisse en usufruict, sa vye durant seullement, sans que sond. mari et elle les puissent vendre, alliéner, obliger, ny ypotecquer en quelque sorte, façon et manière que ce soit et puisse estre; et se contantera sad. fille de la jouissance du revenu desd. biens sad. vye durant, comme dict est, seullement pour lui subvenir à vivre et à sesd. enffans, car telle est la volonté et intention de lad. vefve Pillon..........................

Faict et passé es estudes desd. notaires, l'an 1620, le samedi avant midi, premier jour de febvrier. Et a lad. vefve Pillon signé en la minutte des presentes, demeurée par devers et en la possession dud. Lybault, l'ung d'iceulx notaires soubzsignez. Signé : Richer et Lybault.

Leu, publié et registré le present contract de substitution en jugement, l'audiance tenant au Parc Civil du Chastellet de Paris, ce requerant m° Anthoine Picot, procureur au Châtelet et procureur des y denommez; auquel Picot esd. noms avons donné acte et pour lui servir ce que de raison en nostre registre au registre des Bannières de céans pour y avoir recours. Ce fut faict et donné par noble homme m° Jehan Thevenot, Conseiller du Roy aud. Chastelet, tenant le siège le vendredy, 29° jour de may 1620. Signé : Ramée. Le present contract de donnation portant substitution a esté registré au dixiesme volume des Bannières, registre ordinaire du Chastelet de Paris[1], ce requerant m° Anthoine Picot, procureur aud. Chatelet et procureur de dame Germaine Durand, vefve de feu noble homme Germain Pillon, vivant sculpteur ordinaire du Roy et controlleur general des monnoyes de France, donnatrice, et de Michelle Pillon, femme de m° Anthoine de Leulle, son premier gendre, et des enffans nez et à naistre desd. de Leulle et de lad. Pillon et autres enffans procréez en loyal mariage d'icelle Pillon, tous donnataires et substituez, pour leur servir et valloir et y avoir recours quand besoing sera. Ce fut

[1] La donation en question figure en effet au dixième registre des Bannières du Châtelet, Y 14, fol. 353.

faict et registré audit Chastelet de Paris, le samedi, 30° jour de may 1620. Signé : Remy.

Insinué au Châtelet le 30 mai 1620. — (Arch. nat., Y 161, fol. 147 v°.)

293. — *Descendants de* Germain Pillon.

Donation aux Feuillants du Plessis-Picquet par François Delaplanche, veuf de Marguerite Pillon, de diverses parties de rente provenant de la succession de Germain Pillon *et de Germaine Durand, père et mère de lad. Marguerite, pour l'entrée en religion de son fils François.* — 14 mai 1633.

Par devant Jehan Rimboult, greffier et tabellion soubzsigné en la prevosté, justice, terre et seigneurie du Plessis-Raoult dit Picquet, pour monseigneur de Blerencourt, seigneur dud. Plessys, fut present en sa personne m° François Delaplanche, procureur au Châtelet de Paris et recepveur des gabelles en Lyonnois, demeurant à Paris en l'isle du Pallais, sur le quay du grand cours de la rivière, près la rue de Harlay, parroisse Sainct-Barthelemy, lequel, tant en son nom que comme tutteur des enfans mineurs de luy et de deffuncte honnorable femme Marguerite Pillon, au jour de son decedz femme dud. de la Planche, laquelle estant fille et heritière pour une cinquième portion de deffunct noble homme Germain Pillon, vivant sculteur ordinaire du Roy, controlleur general des Monnoyes de France, et de dame Germaine Durand, ses père et mère, a recongneu et confessé, recongnoist et confesse par ces presentes avoir ceddé et transporté, cedde et transporte par ces presentes, et promis esd. noms, mesmes en son privé nom, garantir de tous troubles et empeschemens generallement quelzconques,

fors le faict du prince, aux venerables religieux, prieur et couvent du monastère de Sainct-Estienne fondé aud. Plessis, de la congregation Nostre-Dame-des-Feillants, ce acceptant par le reverend (père) en Dieu, don Bernard de Sainct-Pol, prieur, et don Pierre de Sainct-Benoist, cellerier dud. monastère, à ce present, tant pour eux que pour led. couvent et successeur, quarante neuf livres six solz huict deniers t. de rente, avecq les arreraiges qui peuvent estre deubs de lad. rente depuis le 1er jour de janvier 1621, à cause de lad. rente qui seroit venue à lad. Marguerite Pillon par le partage de lad. rente sur la Ville, faict entre elle et ses coheritiers aux successions des deffunctz leurs père et mère par devant m° François Bergeron et Martin Lybault, notaires, le 12° septembre 1622, à prandre en deux cens quarante six livres treize solz quatre deniers t. de rente constituée ausd. deffunctz Pillon, le 12° mars 1571, sur les impositions et billets de Bretagne, d'une part. Et outre ce, cedde et transporte et promet garantir comme dessus cent solz t. de rente, faisant la cinquiesme partie de vingt cinq livres tournois de rente qui est demeurée en commung entre tous les enfans et heritiers desd. deffunctz Germain Pillon et Germaine Durand, ainsy qu'il est porté par led. susd. partage, laquelle rente fut vendue et constituée aud. deffunct Pillon par messieurs les Prevost des marchans et eschevins de lad. ville de Paris, par contract passé par devant Imbert et Lybault, notaires, le 20° may 1575, sur les cinquante mil livres tournois de rente qui sont à prandre sur les deniers tant ordinaires que extraordinaires de la ville de Tours; comme aussy cedde et transporte et promet garantir comme dessus ausd. religieux, prieur et couvent, ce acceptant comme dessus, les arreraiges desd. rentes de cent solz, à commancer du 1er juillet 1610. Plus,

led. Delaplanche cedde et transporte comme dessus et promet garantir de ces faitz et promesses seullement ausd. religieux, prieur et couvent, les arreraiges de lad. rente de cent solz qui estoient deubz et ce payoit (*sic*) à bureau ouvert au jour du susd. partage, et qui ce sont payé à bureau ouvert, tant lors dud. partage datté dud. jour 12° septembre 1623, que depuis icelluy jusques et après le dernier juing de l'année 1600, dont led. Delaplanche n'a receu aucune chose, ains seullement a receu les arreraiges de lad. rente escheu depuis le premier juillet dernier lad. année 1600 jusques à et après le dernier juing 1610. Ce present transport et delaissement ainsy faict par led. Delaplanche, esd. noms, ausd. religieux et prieur et couvent, et en faveur de ce que François Delaplanche, son filz, à present nommé frère François de Sainct-Joseph, a esté receu religieux audit couvent du Plessis-Picquet, où il a faict profession dimanche dernier, 8° du present mois et an, et outre ce et par dessus la somme de trois cens trente livres tournois que led. s' Delaplanche a baillé aud. couvent du Plessis, tant pour la robbe, vestement, lin et quelques livres pour son filz, que festin de la profession, dont lesd. religieux pour ce presens et comparans par lesd. s' prieur et celerier dessus nommés sont demeurés d'accord, et ce sont tenus et tiennent comptans, et ont quicté et quictent led. Delaplanche et tous autres, et, ce faisant, lesd. religieux et couvent se chargeront de fournir tout ce qui sera necessaire aud. frère François de Saint-Joseph. Ce qui fut faict et passé aud. Plessys, par devant moy tabellion soubzsigné, en la presence de Anthoine Galleran et Claude Naquerre, demeurans aud. Plessys, tesmoings à ce requis appellez... le samedy, 14° jour de may l'an 1633, après midy. Signé : Rimboult. — (Arch. nat., Y 174, fol. 79 v°.)

294. — GERMAIN PILLON [1], *bourgeois de Paris*. — 11 février 1634.

Donation par Denise Noel, veuve en secondes noces de P. Guerrier, marchand et bourgeois de Paris, demeurant rue Guérin-Boisseau, à ses filles, Jeanne et Marguerite Guerrier, de la moitié par indivis d'une maison, rue de la Vieille-Monnaie, et d'une maison à Argenteuil, rue du Cul-de-Sacq, acquise par feu Germain Pillon et échue à sa veuve lors du partage avec les enfants et héritiers du defunt. — (Arch. nat., Y 174, fol. 414 v°.)

JEAN AUTROT, *sculpteur*.

Le nom du sculpteur Autrot, qu'il convient peut-être d'orthographier Autereau, est tout-à-fait oublié, et le débat qui entraîne de si longues procédures et dont la solution reste inconnue paraît porter sur une question assez futile. Tant d'expertises pour un manteau de cheminée, c'est beaucoup d'affaires pour bien peu de chose, semble-t-il. Mais, à côté du nom du demandeur paraissent deux sculpteurs dont les noms se retrouvent ailleurs. Le choix de François Lheureux et Claude Dubois comme experts annonce une certaine notoriété. Quant à Guillaume Guillain et Jean Le Breton, «jurez en l'estat de maçonnerie», ils appartiennent à des familles dont certains membres occupent une place dans l'histoire de l'art français. Il n'est pas jusqu'au notaire assigné par Jean Autrot qui n'évoque des souvenirs tout proches de nous. Le nom d'Yver était représenté tout récemment encore dans le notariat parisien; il a été porté par deux générations successives en ces derniers temps.

[1] Comme il a été dit plus haut, nous ignorons complètement si ce bourgeois de Paris tenait par un lien quelconque à la famille du glorieux artiste dont il porte le nom. Nous le signalons ici pour mettre en garde les biographes contre des confusions possibles.

295. — *Sentence des Requêtes de l'Hôtel rendue dans une instance engagée entre* Jean Autrot, *maître sculpteur à Paris, et* Jean Yver, *notaire et secrétaire du Roi, au sujet d'une expertise relative à un manteau de cheminée.* — 22 mars 1586.

Veu par la Court le deffault obtenu en icelle par Jehan Autrot, maître sculpteur à Paris, demandeur en reception et entherinement du rapport de visitation faict le 26e octobre 1585 et 16e janvier 1586, contre M. Jehan Yver, notaire et secretaire du Roy, defendeur; la demande sur le prouffict dud. deffault; sentence de lad. Court, par laquelle entre autres choses auroit esté ordonné, auparavant que de passer outre au jugement du procès d'entre lesd. partyes, que nouvelle visitation du manteau de chemynée contentieux entre lesd. partyes seroit faicte par maîtres experts et gens à ce cognoissans, desquels les partyes conviendroient dedens trois jours, autrement et à faulte d'en convenyr par lesd. partyes dedens led. temps et icelluy passé, qu'il en seroit nommé d'office par le rapporteur du procès, en presence duquel lad. visitacion ce feroit, du 3e septembre 1585; rapport faict de lad. visitacion par les experts y desnommez, convenuz et accordez par lesd. partyes, par devant led. sr Dorron, maistre des Requestes ordinaire de son Hostel, rapporteur dud. procès, dud. jour 26 octobre oud. an.; appoinctement sur l'entherinement dud. rapport presenté au procureur dud. defendeur, du 7 janvier dernier; deffences baillées par led. Yver pour empescher lad. reception et entherinement :

La Court a declaré et declare led. deffault avoir esté bien et deuement obtenu, pour le prouffict duquel a ordonné et ordonne que led. rapport et visitation dud. jour 26 octobre 1585, faict par François Lheureux, Claude Duboys, maîtres sculpteurs à Paris, Guillaume Guilain et Jehan Le Breton, jurez en l'estat de maçonnerie, nommez et accordez par lesd. partyes, sera receu, et l'a la Court receu pour juger et entheriner, sy besoing est, selon sa forme et teneur; et au principal, les partyes appoinctées en droict à escripre et produyre tout ce que bon leur semblera dedens huictaine, ce faict pranderont comunication de leurs productions pour y fournir de contredictz et salvations dedens le temps de l'ordonnance, pour, le tout veu, estre faict droict ausd. partyes ainsy que de raison, tous despens reservez en diffinitive. Signé : Ph. Gourreau, Devron. Prononcé en la présence de René Mesnaiger, procureur dudit Aultrot, le 22 mars 1586. — (Arch. nat., V⁴ 9.)

296. — Laurent Romerie, *imagier.* — 26 janvier 1589.

Laurent Romerie, me ymaiger à Paris, témoin au mariage de Pierre de Romerie, marchand bourgeois de Paris, et de Barbe Cremilier, veuve de Jean Havot, tondeur de draps. — (Arch. nat., Y 127, fol. 320 v°.)

297. — François Lheureux, *maître sculpteur.* — 21 septembre 1600.

Donation mutuelle de François Lheureux[1], maître sculpteur et peintre à Paris, et d'Anne Lebel, sa femme.

La minute du contrat est signée de Lheu-

[1] Est-ce le sculpteur nommé expert en 1586 (voir ci-dessus l'acte concernant Jean Autrot) avec son collègue Claude Dubois pour constater l'état d'un manteau de cheminée? Les dates permettent cette identification. Mais il est plus difficile de supposer que notre François Lheureux de 1600 soit l'artiste occupé de 1562 à 1565, avec son frère Pierre, aux travaux du Louvre. (Voir *Renaissance des Arts* et *Dictionnaire des sculpteurs français* de Stanislas Lami.)

reux seulement, la femme ayant déclaré ne savoir écrire ni signer. — (Arch. nat., Y 139, fol. 213.)

298. — Henri Legrand, *maître sculpteur.* - 30 juin 1605.

Henry Legrand, maître sculpteur à Paris, témoin du mariage de Pierre Michel, organiste à Paris, son cousin, avec Anne Le Blond, nièce de Jean Le Blond, peintre ordinaire du Roi. — (Arch. nat., Y 208, fol. 145 v°.)

299. — Germain Lerambert, *maître sculpteur.* — 12 mai 1612.

Donation mutuelle de: Germain Lerambert, maître sculpteur à Paris[1], et de Marguerite de Saint-Martin, sa femme, demeurant rue de la Ferronnerie, n'ayant point d'enfants vivants de leur mariage. — (Arch. nat., Y 152, fol. 247 v°.)

300. — Antoine Séjourné, *sculpteur et fontainier.* - 15 juillet 1614.

Donation mutuelle d'Antoine Séjourné, sculpteur et fontainier du Roi[2], demeurant sous les Galeries du Louvre, et de Jeanne Berthin, sa femme, sans enfants de leur mariage; confirmation de cette donation est faite le 2 décembre 1614. — (Arch. nat., Y 155, fol. 452 v°.)

301. — Guillaume Dupré, *sculpteur du Roi, témoin à un mariage* — 14 décembre 1615.

Guillaume Dupré, premier sculpteur du roi et contrôleur de ses monnaies, assiste au mariage de Marthe Jumeau, nièce de Marguerite Bahuche, avec Claude Michel, secrétaire de la Chambre du Roi, à titre d'ami de la veuve Bunel et de Marthe Jumeau[3]. — (Arch. nat., Y 157, fol. 65.)

302. — *Contrat de mariage de la fille de* Guillaume Dupré, *sculpteur du Roi.* — 2 mai 1635.

Contrat de mariage de Louise Dupré, fille de Guillaume Dupré, commissaire général des fontes de l'artillerie, contrôleur général des poinçons et effigies des monnaies de France, et premier sculpteur du Roi[4], demeurant dans l'Arsenal de Paris, et de Madeleine Prieur, sa femme, d'une part, et de

[1] Nous devons à Jal la connaissance de quelques dates de la biographie de Germain Lerambert, mort le 13 août 1619, à l'âge de quarante-huit ans, dit le registre des décès, ou plutôt de soixante-huit ans, suivant Jal, puisque son fils Simon obtenait, dès 1602, le brevet de garde des meubles du Louvre, de Saint-Germain-en-Laye et des Tuileries. Mais ce qui complique singulièrement la question, c'est l'acte de donation publié ici, disant formellement que Germain n'avait pas d'héritier de son nom. Donc, Simon Lerambert ne serait pas fils de Germain, et le motif de douter de l'exactitude de l'acte de décès tombe. D'ailleurs, les Lerambert sont nombreux. Jal en cite d'autres que ceux qu'on vient de nommer et avoue l'extrême difficulté qu'on rencontre à établir leur généalogie. Peut-être notre Germain est-il le frère de Henri, le peintre du roi pour les tapisseries; et il ne serait pas impossible, dans ce cas, que Simon et un certain Nicolas, dont Jal a retrouvé la trace, eussent pour père Henri et pour oncle notre Germain. (Voir la *Renaissance des Arts*, II, 863 et le *Dictionnaire* de S. Lami donnant l'épitaphe de Simon Lerambert.)

[2] Le dictionnaire de M. Lami cite un Jean Séjourné, sculpteur et fontainier du Roi, à qui Henri IV accorde un logement dans la galerie du Louvre le 22 décembre 1608. C'est probablement un parent très proche d'Antoine Séjourné. Dans les lettres-patentes du Roi instituant les logements du Louvre, le sculpteur-fontainier installé dans la grande galerie avec les autres artisans est appelé Jean Séjourné. (*Nouvelles Archives de l'art français*, 1873, p. 21.)

[3] Que Guillaume Dupré, le grand sculpteur, ait été lié avec le peintre Jacob Bunel et sa femme, cela ne doit pas étonner. C'est le seul fait intéressant à tirer de l'acte de mariage de Marthe Jumeau, la nièce de Marguerite Bahuche. D'ailleurs, Dupré et Bunel étaient voisins dans la grande galerie du Louvre.

[4] Jal a débrouillé le premier l'obscure biographie de Dupré et indiqué la naissance de ses enfants. Sa femme, Madeleine Prieur, fille de Barthélemy Prieur, lui donna deux filles, nées en 1602 et en 1607, dont les noms ne figurent pas sur les registres des baptêmes, et trois fils, Jacques, Abraham et Paul. La mariée de 1635 aurait donc eu lors de son mariage de vingt-huit ans à trente ans.

Gabriel Girault, commissaire ordinaire de l'artillerie de France, demeurant à l'Arsenal. La future reçoit une dot de 6,000 livres en deniers comptant, outre son trousseau. — (Arch. nat., Y 175, fol. 388 v°.)

303. — Hélye Courtin, *maître sculpteur.* — 21 janvier 1616.

Anne Guenault, veuve de Hélye Courtin, maître sculpteur à Paris, demeurant rue du Temple, figure dans le contrat de mariage de sa sœur utérine, Avoye de Haultemontée, avec Claude Caullier, miroitier du Roi. — (Arch. nat., Y 157, fol. 126 v°.)

Florent Sebastiani, *sculpteur et peintre en cire.*

Ne fût-ce que pour rappeler l'étrange article de Jal sur cet art de la cérographie, créé de toutes pièces par son imagination pour commenter un mot très simple (géographie) qu'il avait mal lu, il conviendrait encore de signaler ce sculpteur en cire inconnu, vivant en 1618 et nommé Florent Sebastiani. Ce prédécesseur des Antoine Benoist, des Zumbo, des Desnots et autres modeleurs de cire, est certainement italien d'origine, son nom le prouve. Il vint probablement chercher fortune à Paris avec la bande d'Italiens faméliques qui suivit la princesse de Toscane, devenue reine de France, et il s'y maria en 1618 dans des conditions qui indiquent une certaine situation de fortune. C'était alors la mode des portraits-médaillons en cire coloriée dont nos musées conservent quelques spécimens et dont on ignore le plus souvent les auteurs. En voici un dont la profession ne saurait être mise en doute, mais dont on aura quelque difficulté à déterminer les œuvres.

304. — *Contrat de mariage de* Florent Sebastiani, *sculpteur et peintre en cire à Paris, et d'Élisabeth Jourdain, veuve d'Antoine Lelong, maître faiseur de bas de soie.* — 11 septembre 1618.

Par devant les notaires du Roy nostre Sire en son Chastelet de Paris soubzsignez furent presens en leurs personnes Florent Sebastiani, sculpteur et painctre en cire à Paris, demeurant rue Saint-Honoré, enseigne du Bras d'or, parroisse Saint-Eustache, pour lui et en son nom, d'une part, et Élisabeth Jourdain, veuve de feu Anthoine Le Long, vivant maître faiseur de bas de soye à Paris, demeurant rue du Chantre, parroisse Saint-Germain-de-l'Auxerrois, pour elle et en son nom, d'autre part; lesquelles partyes, en la presence et par l'advis de Jacques Le Maire, tapissier ordinaire de Monseigneur frère du Roy, René Lescuyer, marchant bourgeois de Paris, m° Pierre Brigailler, Conseiller du Roy, recepveur et payeur des gages de Mrs du Grand Conseil, Anthoine de Corbye, m° barbier chirurgien à Paris, Jehan Thifonnet, appoticaire de mond. seigneur frère du Roy et m° espicier à Paris, amis communs desd. futurs espoux, volontairement ont recognu et confessé avoir faict les traictez, dons, douaire et promesses de mariage qui ensuivent, c'est asscavoir : que lesd. Sebastiani et Elizabeth Jourdain ont promis et promettent prendre l'ung d'eulx l'autre par nom et loy de mariage et icellui faire et sollemniser en face de nostre mère Saincte Eglise et soubz la licence d'icelle le plustost que faire se pourra et qu'il sera advisé et deliberé entre eux, aux biens et droictz ausd. sieurs espoux respectivement appartenans, desquelz biens et droictz de lad. future espouze en a esté faict cejourd'hui ung estat et prisée en la presence dud. futur espoux, et qu'il confesse, avecq la somme de sept cent cinquante tournois de deniers comtans y mentionnez, dès à present avoir en sa possession. Seront et demeureront lesd. futurs espoux commungs en biens meubles et conquestz immeubles au desir et suivant la coustume de la ville, prevosté et vicompté de Paris. Ne seront tenus des debtes l'ung de l'autre créées avant la

consommation dud. mariage; et a led. futur espoux doué et douc sad. future espouze de la somme de six cens livres tournois en douaire prefix pour une fois payer, à prendre sy tost que douaire aura lieu sur tous les biens tant meubles que immeubles, presens et à venir, dud. futur espoux que dès à present il en a chargez, affectez, obligez et ypotecquez. Le survivant desd. futurs espoux aura et prendra, par preciput et avant partage, de ses habitz, armes, bagues et joyaulx ou autres biens de la communaulté jusques à la somme de cent livres tournois pour une fois, selon la prisée de l'inventaire et sans crue, ou lad. somme au choix dud. survivant.

En faveur duquel mariage et pour la bonne et singulière amityé que lesd. futurs espoux se portent, ont faict et font don mutuel, esgal et reciprocque l'ung d'eulx à l'autre et au survivant, de tous et chacuns les biens meubles et conquestz immeubles qui se trouveront apartenir au predeccedé, pour par led. survivant en jouir en usuffruict, sa vye durant seullement, sans que pour lad. jouissance led. survivant soit tenu bailler aulcune caution, parce que à cette condition espresse ilz ont faict led. present don, le tout pourveu que au jour de la dissolution dud. futur mariage il n'y ait aulcun enffant vivant, etc.

Faict et passé après midi en la maison de lad. veuve, le mardi unzeiesme jour de septembre 1618. Lad. future espouze a declaré ne sçavoir escripre ne signer. Et quand aux autres comparans ont signé la minutte des presentes avecq lesd. notaires soubzsignez, demeurée vers Jolli, l'ung d'iceulx. Signé : Parque et Jolli.

Insinué le 5 décembre 1618. — (Arch. nat.,Y 159, fol. 430.)

305. — Hubert Lesueur, *sculpteur du Roi*[1]. — 22 novembre 1621.

Hubert Lesueur, sculpteur ordinaire du Roi, paraît comme témoin au mariage de Michelle de Naiville, veuve de Claude de Roddes, marchand libraire à Paris, demeurante sur le quai des Augustins, avec Jean Creuzier, domestique de Claude Hinselin, trésorier de France à Moulins. — (Arch. nat., Y 171, fol. 88 v°.)

Thomas Thourin, *sculpteur du Roi*.

Jal a signalé un Thomas Thurin, père de Louis Thurin, maître sculpteur, «garde des antiques du Roi». C'est évidemment celui dont il est question dans l'acte suivant. Thomas Thurin ou Thourin avait eu d'une première femme, nommée Jeanne Boulanger, trois enfants. Le premier était né en 1606. Thourin mourut le 5 décembre 1629, rue du Rempart, six années après le mariage qu'il contractait le 3 novembre 1623 avec une veuve, déjà deux fois mariée, qu'il avait eue à son service pendant quatre ans. Il y avait sans doute un certain temps déjà que Jeanne Boulanger était morte, laissant au moins un fils vivant, ce Louis Thourin qui fut garde des antiques du Roi.

306. — *Contrat de mariage de* Thomas Thourin, *sculpteur ordinaire du Roi, et de Marie Suyn, veuve en premières noces de Nicolas Le Rat, maître boulanger à Senlis, et, en secondes noces, de Léonard Camps, peintre à Compiègne.* — 3 novembre 1623.

Par devant Nicolas Motelet et Jacques Morel, notaires et garde nottes du Roy nostre Sire en son Chastelet de Paris soubzsignez, furent presens en leurs personnes honnorable homme Thomas Thourin, sculp-

[1] Nagler, Jal et M. Stanislas Lami donnent la biographie de ce sculpteur dont on trouve le nom au bas d'un acte de 1602 et qui aurait vécu jusqu'en 1670. Il travailla beaucoup en Angleterre à partir de 1630. (Voir Dussieux, *Artistes français à l'étranger*, p. 263.)

teur ordinaire du Roy et garde des marbres de Sa Majesté en son chasteau du Louvre, demeurant à Paris, rue des Petitz-Champs, parroisse Saint-Eustache, pour luy et en son nom, d'une part, et Marye Suyn, vefve en premières nopces de feu Nicolas Le Rat, vivant m⁰ boullanger en la ville de Senlis, et en dernières nopces de Léonnard Camps, vivant paintre, demeurant en la ville de Compiègne, elle demeurant en lad. rue des Petits-Champs, paroisse susd., pour elle et en son nom, d'autre part, lesquelles partyes en la presence de Edme Thomassin, m⁰ savetier à Paris, René Houssaye, aussy m⁰ savetier à Paris, Guillaume Le Mer, maistre tailleur d'habitz à Paris, et François Bracquier, m⁰ menuisier à Paris, tous voisins et amys desd. partyes, ont recongneu et confessé avoir promis et promettent eulx prendre l'un d'eulx l'autre par nom et loy de mariage, et icelluy faire et solempniser en face de nostre mère Sainte Eglise le plustost que bonnement faire se pourra et qu'il sera advisé et delliberé entre eulx, leurs parens et amys, sy Dieu et Saincte Eglise s'y consentent et accordent. Et seront commungs en tous biens meubles et conquestz immeubles, au desir de la coustume de la prevosté et vicomté de Paris. En faveur duquel mariage led. Thourin a recongneu et confessé que lad. Suin luy a apporté et d'elle receu la somme de troys cens livres tournois provenuz de son labeur, declarant n'avoir aulcungs autres biens, sinon ses habitz et demy ceinct d'argent et linge à son usage, qui peuvent valloir la somme de cent livres, que led. Thourin a recongneu aussy avoir en sa possession, dont de tout il s'est tenu comptant et l'en quicte. Declare aussy que lesd. deffunctz Le Rat et de Camps, jadis ses mariz ne luy ont dellaissé aulcuns biens meubles, partant n'a peu faire faire aulcun inventaire, et à Marye Simonne Le Rat, sa fille et dud. deffunct Le Rat, son premier mary, luy a donné en mariage trois cens livres ou la valleur d'icelle somme qui est provenue de son labeur, ayant gaigné sa vye depuis le decedz dud. deffunct. Et quand à Pierre Camps, son fils et dud. deffunct de Camps, son premier *(lisez : deuxième)* mary ne luy a donné aulcune chose, sinon qu'elle l'a nourry, entretenu et luy a faict apprendre mestier de menuisier, aussy de son labeur et industrye. Aussy, en faveur duquel futur mariage led. futur espoux a doué et doue lad. future espouze de la somme de cent livres tournoiz de douaire prefix pour une fois payer sans retour, à l'avoir et prendre, quand il aura lieu, sur tous et chacuns les biens meubles et immeubles dud. futur espoux qu'il en a dès à present chargez, affectez, obligez et hypotecquez pour fournir et faire valloir led. douaire. Et oultre, le survivant desd. futurs espoux prendra par preciput des biens de lad. communaulté, scavoir, sy c'est led. futur espoux, pour ses habitz et armes, et sy c'est lad. future espouze, pour ses habitz, bagues et joyaulx, reciprocquement, jusques à la somme de cent livres tournois ou lad. somme au choix dud. survivant. Et par ces presentes led. futur espoux a donné et donne à Marye Vinbois, petitte-fille de lad. future espouze, tous et chacuns ses nouritures et entretenementz qu'elle a euz par cy devant et jusques à huy, et tant qu'elle sera demeurante en sa maison de sa volonté, à condition qu'elle ne demendera aulcuns sallaires de ses services; comme aussy la future espouze ne pourra pretendre allencontre dud. futur espoux, ny sur ses biens, aulcuns sallaires et services qu'elle luy a faictz et renduz depuis quatre ans ou environ, attendu qu'elle a esté satisfaicte par cy devant d'iceulx par led. Thourin et que les deniers par elle receuz de luy font partye des trois cens livres par elle apportez aud. futur es-

poux. Et aussy a esté accordé que, sy lad. future espouze survit son futur espoux, elle pourra prendre et accepter lad. communaulté ou y renoncer et, y renonçant, elle reprendra franchement et quittement ce qu'elle aura apporté..................

Aussy a esté accordé que sy led. futur espoux survit lad. future espouze, en ce cas il sera tenu de bailler et payer aud. de Camps, son fils, la somme de deux cens livres tournoiz, pour le droict successif qu'il pretendoit à cause du decedz de sad. mère, sauf sy led. de Camps veult aprehender sa succession, faire le pourra et y renonçant au profflict dud. futur espoux ou de ses héritiers, avoir lad. somme de II° livres tournois, sans qu'il soit tenu payer aulcune chose à lad. Simonne Le Rat, sa fille, attendu qu'elle a eu mariage qui excedde lesd. II° livres. Et encores led. futur espoux, pour la bonne amytié qu'il porte à sa future espouze, veult et entend qu'elle soit logée sa vye durant en une chambre, telle qu'elle voudra choisir en la maison où il est demeurant après le decedz d'icelluy futur espoux, ou bien baillé la somme de quarante cinq livres tournois par chascun an, sa vye durant, pour se loger allieurs en lad. rue des Petitz-Champs ou allieurs, ainsy que bon luy semblera.....

Faict et passé es estudes desd. notaires soubzsignez, l'an 1623, le troisiesme jour de novembre après midy, et ont lesd. Thomassin et Houssaye déclaré ne scavoir escripre ne signer, et quand ausd. futurs et autres dessus nommez, ont signé la minutte des presentes avec lesd. notaires soubzsignez, demeurée par devers et en la possession dud. Morel, l'un d'iceulx. Signé : Motelet et Morel.

Insinué au Châtelet le 29 mai 1626. — (Arch. nat., Y 166, fol. 130.)

307. — FRANÇOIS LOUVET, *imager en taille-douce.* — 25 septembre 1628.

Testament de François Louvet, imager en taille douce [1], et de Nicolle Vigreux, sa femme, et de Jacques Vigreux, aussi imager, demeurants rue de la Clef, au faubourg Saint-Marcel.

Lesd. testateurs lèguent leurs biens au dernier vivant d'eux deux, et choisissent leur sépulture dans l'église de Saint-Médard. Ils lèguent 60 sols à la fabrique de Saint-Médard et 40 sols aux pauvres se trouvant dans cette église lors de leur enterrement. — (Arch. nat., Y 169, fol. 77 v°.)

308. — JEAN GRANETEL, *sculpteur.* — 12 janvier 1632.

Donation faite à Claude Charles, veuve de Jean Granetel, sculpteur [2], femme de Roger Saufcomble, demeurante à Paris, rue de Bretagne, par Étienne Guérinet, archer des gardes du corps du Roi, de la moitié par indivis d'une maison à la Ferté-sur-Oye, provenant de la succession de Catherine Regnault, leur mère, veuve en premières noces de Jacques Guérinet, et en secondes de Jacques Charles, marchand à Paris. — (Arch. nat., Y 172, fol. 384 v°.)

309. — CLAUDE IMBAULT, *sculpteur.* — 13 juin 1632.

Contrat de mariage de Michel Verdier, maitre teinturier en laine, fil et soie, rue Saint-Honoré, et de Marie Lemoyne, veuve

[1] Qu'est-ce qu'un imager en taille-douce? Un sculpteur ou un graveur? La question est embarrassante, et toute explication ne pourrait aboutir qu'à des hypothèses.

[2] Cet artiste tout à fait oublié était donc mort un certain temps avant 1632, puisque à cette date sa femme avait pris un autre époux.

de Claude Imbault, sculpteur à Paris[1], rue Saint-Germain-de-l'Auxerrois.

Apport de la future : 110 livres de rente sur les greniers à sel, 50 livres de rente sur les recettes générales, et 200 livres en mobilier. — (Arch. nat., Y 173, fol. 181 v°.)

310. — MARIN BARON, *sculpteur en plâtre.* - 27 décembre 1632.

Contrat de mariage de Marin Baron, sculpteur en plâtre[2] à Paris, au fauxbourg Saint-Victor, fils de feu Gaspard Baron, marchand au faubourg Saint-Jacques, et de Marie Frichet, âgé de 25 ans révolus, d'une part, et de Marguerite de La Marche, veuve de Nicolas des Granges, demeurant rue des Moulins, faubourg Saint-Honoré. — (Arch. nat., Y 173, fol. 433.)

311. — PIERRE CORROYER, *maître sculpteur.* - 5 janvier 1634.

Donation mutuelle de Pierre Corroyer, maître sculpteur à Paris[3], et de Blanche Vaillant, sa femme, demeurant à Paris, rue de la Tixeranderie. — (Arch. nat., Y 174, fol. 373 v°.)

312. — JEAN TURPIN, *marbrier.* - 29 mai 1636.

Contrat de mariage de Jean Turpin[4], marbrier à Paris, dans la cour Sainte-Catherine, d'une part, et d'Antoinette Ringer, veuve en dernières noces de Jean Havart, fondeur en terre et sable, demeurant même cour. — (Arch. nat., Y 176, fol. 353 v°.)

313. — PHILIPPE VALLEREAU, *sculpteur.* - 15 février 1638.

Contrat de mariage de Philippe Vallereau[5], sculpteur à Paris, rue Mederet (*sic*) au Chef saint Jean, fils de Simon Vallereau, marbrier, et de Perrette Remiclerc, d'une part, avec Marie de la Roue, fille de feu Geoffroy de la Roue, bourgeois de Paris, et d'Antoinette Bouvot, d'autre part. — (Arch. nat., Y 178, fol. 317.)

314. — PIERRE LE PRINCE, *maître sculpteur.* - 30 avril 1638.

Donation de quatre cens livres de rente et pension viagère faite par Antoine Pasquier, écuyer, valet de chambre ordinaire de Mademoiselle, fille unique de Monsieur frère du Roi, demeurant au château des Tuileries, à Marie Dervoque, veuve de Pierre Le Prince, en son vivant, maître sculpteur à Paris[6], demeurante rue Guérin-Boisseau, pour ses bons et agréables services. — (Arch. nat., Y 178, fol. 405.)

[1] Claude Imbault, sculpteur, est ignoré de tous les biographes. On saura du moins désormais que sa mort est antérieure à l'année 1632.

[2] Qu'est-ce qu'un sculpteur en plâtre? Le principal intérêt du contrat de mariage de Marin Baron est de fournir une occasion de poser la question.

[3] Dans l'église des Célestins (PIGANIOL DE LA FORCE, *Description de Paris*, IV, 244) se trouvaient les tombeaux de Sébastien Zamet, le financier de Henri IV, et de Jean Zamet, son fils, maréchal de camp, tué au siège de Montpellier en 1622, tombeaux dont certains documents publiés par Alexandre Lenoir attribuent l'exécution à notre sculpteur Pierre Corroyer.

[4] Les graveurs du commencement du XVIIe siècle qui portaient le nom de Turpin sont-ils parents du marbrier, marié en 1636 avec Antoinette Ringar? La question reste en suspens.

[5] Philippe Vallereau mourut huit ans après son mariage; car sa veuve épousait, le 10 août 1647, le portier du maréchal de Grammont, nommé Gérard Rollin. Un frère de son premier mari, Simond Vallereau, tailleur en marbre à Paris, figurait à ce second mariage (Arch. nat., Y 186, fol. 46 v°).

[6] Ce sculpteur, décédé avant 1638, ne figure dans aucun répertoire biographique.

315. — Jean Rousseau, *sculpteur*. — 8 mars 1639.

Contrat de mariage de Jean Rousseau, sculpteur à Paris, rue Trancenonnain, fils de défunt Richard Rousseau, maître fondeur, et de Anne Raoul, sa femme, d'une part, et de Madeleine Venante, d'autre part.

Parmi les témoins figure Pierre Biart, sculpteur ordinaire du Roi, bourgeois de Paris. — (Arch. nat., Y 179, fol. 256.)

316. — Gilbert Pasquier, *menuisier et sculpteur en bois*. — 28 juillet 1639.

Contrat de mariage de Gilbert Pasquier, maître menuisier et sculpteur en bois, demeurant près du marché, faubourg Saint-Germain-des-Prés, d'une part, et de Catherine Carpentier, veuve de Louis Bonnemain, maître chapelier, rue Saint-Étienne-des-Grez, d'autre part. — (Arch. nat., Y 179, fol. 442.)

317. — Mathurin Dufresne, *sculpteur*. — 9 janvier 1641.

Donation mutuelle de Mathurin Dufresne, sculpteur, bourgeois de Paris, demeurant rue Montmartre, et de Jeanne Canuel, sa femme. — (Arch. nat., Y 181, fol. 84 v°.)

318. — Jean Brouche, *maître sculpteur*. — 11 février 1641.

Contrat de mariage de Pierre Peuche, commis suivant les finances, demeurant à Paris, rue Montmartre, d'une part, et de Marthe Martin, veuve de Jean Brouche[1], maître sculpteur à Paris, demeurant même rue, d'autre part. Ledit contrat insinué seulement le 11 octobre 1666. — (Arch. nat., Y 210, fol. 256 v°.)

319. — François Corroyer, *sculpteur*. — 6 février 1642.

Contrat de mariage de François Corroyer[2], sculpteur à Paris, rue de la Coutellerie, fils de François Corroyer, maître cordonnier à Beauvais, et de feue Marguerite Caffin, d'une part, et de Catherine Quois, veuve de Jean Hanuche, marbrier à Paris, demeurant rue Transnonnain, d'autre part.

Parmi les témoins figurent : Simon Leblanc, maître peintre à Paris, David Lecquement, marbrier à Paris, rue de la Corderie, et Jean Legras, sculpteur à Paris, amis communs des futurs. (Arch. nat., Y 182, fol. 100.)

Pierre Biard, *sculpteur du Roi*.

Pierre Biard, deuxième du nom, est, on le sait, l'auteur de la figure de Louis XIII qui fut placée sur le cheval de bronze fondu par Daniel de Volterre pour recevoir la statue de Henri II. Anatole de Montaiglon a consacré une étude à cette œuvre détruite sous la Révolution, sans qu'il lui ait été possible de retrouver le texte de l'inscription primitive dont Jal cite un fragment sans en indiquer la source.

La date de la naissance de Biard n'a pu être précisée. Elle se placerait entre 1593 et 1600, s'il était âgé au moment de sa mort (1661) de soixante-huit ans. Octavie de Strossi, nommée ici, était sa première femme. Après la mort d'Octavie, il épousa en secondes noces Perrette Quirion, qui lui survécut et donna naissance, le 24 octobre 1661, à un fils posthume. La maison de la rue Neuve-Saint-Pierre (aujourd'hui rue Saint-Gilles, n° 18) derrière les Minimes, habitée par Biard,

[1] Encore un artiste inconnu. Notre acte constate qu'il mourut avant 1641.

[2] Voir ci-dessus la donation mutuelle du sculpteur Pierre Corroyer et de sa femme (5 janvier 1634). François et Pierre Corroyer étaient-ils parents? On l'ignore; mais c'est assez probable.

320. — *Don mutuel de Pierre Biard, sculpteur ordinaire du Roi, et d'Octavie de Strossi, sa femme.* — 6 mars 1642.

Par devant Nicolas Motelet et Claude Drouyn, notaires soubzsignez, furent presens en leurs personnes Pierre Biard, sculpteur ordinaire du Roy, et damoiselle Octavie de Strossi, sa femme, de luy sufisament auctorisée pour l'effet des presentes, demeurans à present rue Neufve-Saint-Pierre, derrière les Minimes de la place Royale, paroisse Saint-Paul, lesquelz, considerans que, depuis qu'il à pleu à Dieu les conjoindre ensemble en mariage, ils n'ont eu et n'ont aucuns enfans pour leur succedder, l'amour qu'ilz se sont portés et portent encores à present et les peynes et soings que chacun d'eux ont pris à acquerir et conserver les biens qu'ilz posseddent, lesquelz sont tous venus de leur travail, ne desirans se frustrer l'un l'autre des labeurs qu'ils ont pris, ains donner moyen au survivant d'eux de vivre plus doucement le reste de leurs jours; à ces causes, ils se sont fait et font par ces presentes don mutuel, esgal et reciproque l'un à l'autre au survivant d'eux deux, de tous et chascuns les biens meubles et conquestz immeubles qui se trouveront leur appartenir au jour du decedz du premier mourant, pour en jouir par le survivant en usufruit, sa vie durant, suivant et au desir de la coustume de la ville, prevosté et vicomté de Paris, à la réserve que font lesd. partyes de pouvoir disposer de leursd. biens par testament ou autrement jusques à la somme de mil livres, laquelle somme sera prise sur la part du premier deceddé.

Fait et passé en estudes des notaires soubzsignez, l'an 1642, le 6° mars après midy. Insinué le 8 mars 1642. — (Arch. nat., Y 182, fol. 32.)

321. — Nicolas Balaine, *sculpteur.* — 19 novembre 1643.

Contrat de mariage de Nicolas Balaine, sculpteur à Paris, rue Saint-Antoine, fils de Jean Balaine, maître maçon tailleur de pierre, d'une part, et de Catherine Charfis, veuve de Pierre Thoulouzat, maître chapelier à Paris, d'autre part. — (Arch. nat., Y 183, fol. 264.)

322. — François Christophle, *sculpteur et peintre.* — 13 septembre 1645.

Donation mutuelle de François Christophle, sculpteur et peintre à Paris, rue Dauphine, et d'Anne Jacquin, sa femme. — (Arch. nat., Y 184, fol. 325.)

323. — Jean Julien, *compagnon sculpteur.* — 30 octobre 1647.

Donation par Nicolle du Bourg, veuve de Damien Mallet, bourgeois de Paris, demeurant rue des Moulins, à Jean Julien, compagnon sculpteur, son nourrisson, par elle élevé comme son propre fils, de tous ses biens, meubles et immeubles quelconques. — (Arch. nat., Y 186, fol. 87 v°.)

324. — Pierre Demont, *sculpteur.* — 8 juin 1648.

Contrat de mariage de Pierre Demont, maître d'hôtel de l'abbé de Benjamin, demeurant à la Montagne Sainte-Geneviève, fils de Pierre Demont, sculpteur à Soissons, et de Marie Varlot, d'une part, avec Louise de Chenu, d'autre part. — (Arch. nat., Y 186, fol. 480.)

325. — Hubert Lesueur, *sculpteur du Roy.*

Contrat de mariage d'Etienne Vallet, s^r de Montafilan, ingénieur du duc de Savoie, et de Marguerite Lesueur, fille d'Hubert Lesueur [1], *sculpteur ordinaire du Roi.* — 21 juillet 1650.

Par devant les notaires du Roy au Châtelet de Paris soubzsignez furent presens en leurs personnes noble homme Hubert Lesueur, sculpteur ordinaire du Roy, et damoiselle Marie La Sayne, sa femme, de luy auctorisée pour faire et passer ces presentes, demeurans rue des Gravilliers, parroisse Saint-Nicolas-des-Champs, ou nom et comme stipullans en cette partie pour damoiselle Margueritte Lesueur, leur fille, à ce presente et de son consentement, d'une part, et Estienne Vallet, escuier, s^r de Montafilan, mareschal des logis es camps et armées de son Altesse Royalle de Savoye et son ingenieur ordinaire, demeurant susd. rue et parroisse, pour luy et en son nom, d'autre part; lesquelles partyes, de leurs bons grez et volontez, en la presence de honorables personnes, Jacob Vallet, distillateur ordinaire du Roy, frère, Pierre Marchand, maître orfebvre à Paris, cousin dud s^r de Montafilan, de Pierre Potel, marchand bourgeois de Paris, Jean Deviset et Jean Tifaine, maître taillandier à Paris, cousins de lad demoiselle Margueritte Lesueur, recognurent et confessèrent avoir faict et font entre elles de bonne foy le traicté qui ensuict pour raison du futur mariage qui sera en bref solemnisé entre led s^r Estienne Vallet et damoiselle Margueritte Lesueur.

Sçavoir est que lesd. futurs espoux seront communs en tous biens, meubles et conquetz immeubles, suivant la coustume de Paris. En faveur duquel mariage lesd s^r et damoiselle Lesueur, père et mère de la future espouze, luy donnent en advancement de leurs successions futures la somme de six mil livres, asçavoir: trois mil livres tournois en deniers comptans, qu'ils ont presentement baillée, payée et délivrée en louis d'argent et monnoye, le tout bon, ausd. futurs espoux qui d'eux confessent avoir icelle somme de trois mil livres receue, dont ilz se tiennent comtans et les en quittent. Et quand aux trois mil livres restans, seront pris par iceux futurs espoux, sy tost le decedz du survivant desd père et mère de la future espouze arrivé, sans interest, sur tous et chacuns leurs biens meubles et immeubles, presens et advenir, qui en demeurent dès à present chargez, affectez, obligez et ypotecquez, moyennant quoy led. s^r survivant jouira sa vie durant des biens appartenans au predeceddé et qui pourront escheoir à lad. future espouze par sa succession, sans que led. survivant soit tenu de faire aucun inventaire ny rendre aucun comte, sy bon ne luy semble, pourveu toutesfois que led. survivant ne se remarie. De laquelle somme de six mil livres le tiers entrera en lad. future communauté et les autres deux tiers sortiront nature de propre à lad. future espouze et aux siens de son costé et ligne, et vaudra lad. stipulation employ. Led futur espoux a doué et doue lad. future espouze de deux cens livres tournois de rente racheptable de la somme de 3600 livres de donation prefix........

Et en faveur dud. mariage et pour l'affection que led. futur espoux porte à lad. future espouze, iceluy futur espoux faict don pur, simple et irrevocable par ces presentes à lad. future espouze, ce acceptante, de tous et chacuns les biens meubles, acquestz, conquestz immeubles et propres generallement

[1] Voir ci-dessus, à la date du 22 novembre 1621, la mention d'un contrat de mariage auquel Hubert Lesueur assiste comme témoin.

quelconques qui se trouveront luy appartenir au jour de son decedz, de quelque nature et en quelques lieux qu'ils puissent estre, pour par elle, ses heritiers et ayans cause en jouir, faire et disposer en toute propriété, fruictz et revenus, comme bon leur semblera, sans aucune chose excepter, sinon qu'elle accomplira le testament du futur espoux, sy aucun y a, jusques à la somme de mil livres tournois pour une fois seullement, outre les frais de l'enterrement; le tout pourveu qu'elle le survive et qu'alors il n'y ayt aucuns enfans vivans dud. futur mariage; et où il y auroit enfans et qu'iceux enfans predeceddent lad. future espouse avant que d'avoir par lesd. enfans vallablement disposé des biens à eux escheus par la succession de leur père et par les successions des autres enfans desd. futurs espoux, lad. future espouze, en consequence de lad. succession, succeddera et luy appartiendra en toute propriété et revenus comme dessus tous les biens qui auront appartenu au dernier desd. enfans par les successions tant dud. futur espoux que des autres enfans d'iceux futurs espoux. Pareillement est accordé que sy lad. future espouze predecedde led. futur espoux sans enfans lors vivans, tous les biens tant meubles que immeubles de lad. communauté appartiendront entièrement en toute propriété et revenus aud. futur espoux, auquel aud. cas lad. future espouze en faict aussi don pur, simple et irrevocable................

Faict et passé en la maison où lesd. Lesueur et sa femme sont demeurans, l'an 1650, le 21ᵉ juillet après midy, et ont signé la minutte des presentes, demeurée par devers et en la pocession de Moufle, l'un desd. notaires soubzsignez. Insinué le 27 mars 1652. (Arch. nat., Y 189, fol. 39.)

IV

LES TAILLEURS D'ANTIQUES.

1571-1622.

Qu'est-ce qu'un tailleur d'antiques? Vainement avons-nous cherché la réponse à cette question dans les vieux auteurs. Le Dictionnaire de Trévoux ne dit rien. Jusqu'à meilleure explication, il est permis de supposer que ces artisans étaient des sculpteurs d'ordre secondaire, chargés de tailler dans la pierre ou le bois ces imitations de bas-reliefs, de médaillons, de bustes, ou même de statues antiques dont l'emploi s'était fort répandu au xvie siècle dans la décoration des habitations des grands seigneurs, à la ville comme à la campagne. Les tailleurs d'antiques seraient donc des praticiens habiles, suppléant les sculpteurs dans l'exécution d'ouvrages n'exigeant ni grande invention, ni talent supérieur. Cette profession existait encore au xviie siècle. Ils devaient appartenir à la même corporation que les sculpteurs proprement dits.

326. — ROBERT THOULLET. – 3 avril 1571.

Donation mutuelle de Robert Thoullet, maître tailleur d'anticques en menuiserie, à Paris, rue des Arcis, et de Jeanne Yon, sa femme. — (Arch. nat., Y 111, fol. 339.)

327. — GEORGES BELLANGER[1], – 22 avril 1579.

Donation mutuelle de Georges Bellanger, maître tailleur d'antiques à Paris, et de Robine de Saint-Yon, sa femme; ils sont mariés depuis dix ans. — (Arch. nat., Y 120, fol. 379.)

328. — *La veuve de* GEORGES BELLANGER. – 17 janvier 1593.

Contrat de mariage de Claude Merault, maître tisserand en toiles, Vieille-rue-du-Temple, et de Robine de Saint-Yon, veuve de Georges Bellanger, maître tailleur d'antiques à Paris, près la porte du Temple. — (Arch. nat., Y 133, fol. 291.)

329. — JACQUES CARDON. – 11 octobre 1585.

Contrat de mariage de Jacques Cardon, tailleur d'antiques, bourgeois de Paris, avec Jeanne Villenau, veuve de Noel de la Croix, mentionné dans un acte de protestation de sa veuve, remariée avec Martin Hacquenier, notaire au Châtelet, contre la saisie des biens dud. Cardon, faite par le Trésor pour cause de bâtardise. — (Arch. nat., Z$^{1r}$ 658.)

330. — RENÉ FORTIN. – 16 juin 1594.

Donation par Etiennette Piedeleu, femme de René Fortin, maître tailleur d'antiques à Paris, rue du Monceau-Saint-Gervais, à Marguerite Fortin, fille dudit René Fortin, de 66 écus 2 tiers à prendre sur une maison sise à Paris, rue des Filles-Dieu, à

[1] Cet artisan, marié en 1569, était mort en 1592, comme l'apprend le contrat de mariage de sa veuve analysé ci-après.

l'enseigne du Nom de Jésus, et 20 écus sol à prendre sur les biens meubles de lad. Etiennette Piedeleu au jour de son décès.— (Arch. nat., Y 133, fol. 394 v°.)

331. — Antoine Bessault. — 31 janvier 1594.

Antoine Bessault, tailleur d'anticques à Paris, témoin du mariage de Nicolas Thierry, armurier du duc de Mayenne, son ami. — (Arch. nat., Y 133, fol. 308 v°.)

332. — Philippe Decamp. — 20 juillet 1595.

Donation mutuelle de Philippe Decamp, tailleur d'anticques à Paris, place de Grève, et de Marie Dumey, sa femme. — (Arch. nat., Y 134, fol. 361 v°.)

333. — Honoré Mestayer. — 21 mai 1622.

Donation par Catherine Rousselet, femme d'Honoré Mestayer, maître tailleur d'anticques, bourgeois de Paris, rue des Gravilliers, de tout ce qui pourra lui revenir, aux termes d'une procuration passée, le même jour, à son neveu, Jean-Toutin, marchand orfèvre à Châteaudun, demeurant au logis du marquis de Marigny, près la place Royale, pour un tiers, et à sa sœur utérine, Marie Vallée, mère dudit Toutin, veuve d'Etienne Toutin, marchand orfèvre, pour les deux autres tiers. —(Arch. nat., Y 162, fol. 481 v°.)

V

LES FONDEURS EN SABLE.
1543-1604.

Le métier de fondeur en sable se rattache à la sculpture, ce qui nous a décidé à recueillir les mentions relatives à ces modestes auxiliaires des artistes, tout à fait négligés jusqu'ici.

334. — Jacques Beguyn. — 14 décembre 1543.

Donation mutuelle de Jacques Beguyn, marchand et maître fondeur en sable à Paris, et de Jeanne Pourique, sa femme. — (Arch. nat., Y 95, fol. 166 v°.)

335. — Daniel Boyvin. — 9 juillet 1548.

Donation par Daniel Boyvin, fondeur en sable à Paris, rue Saint-Denis, et Jeanne Thibault, sa femme, à Barthélemy Boivin, leur neveu, écolier étudiant en l'Université de Paris, du sixième par indivis d'une maison à Chartres, rue du Marin, au coin du pavé du Roi. — (Arch. nat., Y 95, fol. 26.)

336. — Marin Bonyn. — 28 décembre 1550.

Donation de dix livres tournois de rente par Marin Bonyn, maître fondeur à Paris, près des Célestins, à Jean Bonyn, son neveu, compagnon fondeur à Paris. — (Arch. nat., Y 96, fol. 104.)

337. — Mathurin Regnier. — 12 juillet 1554.

Contrat de mariage de Mathurin Regnier, maître fondeur en sable à Paris, et de Suzanne Daniel, fille de feu Jean Daniel, marchand teinturier de fil et soie. — (Arch. nat., Y 121, fol. 10 v.)

338. — Denis Le Tessier. — 3 octobre 1574.

Donation faite par Denis Le Tessier, maître fondeur en sable à Paris, rue du Cygne, et Jeanne Le Maistre, sa femme, à Jean Tessier, leur fils, écolier étudiant à Paris, d'une maison à Nogent près de l'Isle-Adam. — (Arch. nat., Y 116, fol. 12 v°.)

339. — Etienne Fevret. — 31 juillet 1579.

Donation par Etienne Fevret, maître fondeur en sable à Paris, à Judith et Suzanne d'Olive, filles mineures de feu Georges d'Olive, maître orfèvre à Paris, et de Marie Richecullain, actuellement femme

dud. Fevret, de tout ce qu'il serait en droit de leur réclamer pour les frais de leur entretien. — (Arch. nat., Y 121, fol. 179.)

340. — Jean Chartier. — 14 juillet 1595.

Donation par Jacques de la Roche, bourgeois de Paris, rue de la Mortellerie, à Jean Chartier, maître fondeur ordinaire du Roi[1], à Marie du Temple, sa femme, et à Alexis Regnault, fils de feu Denis Regnault et de Marie du Temple, de deux maisons, dont l'une en ruine, sises au village de Rosny, avec plusieurs arpents de vignes. — (Arch. nat., Y 134, fol. 430 v°.)

341. — Jean Le Camus. — 4 novembre 1595.

Donation mutuelle de Jean Le Camus, maître fondeur en sable à Paris, rue de la Tannerie, et de Jacqueline Galluau, sa femme. — (Arch. nat., Y 134, fol. 448.)

342. — Simon Brice. — 7 janvier 1604.

Donation mutuelle de Simon Brice, maître fondeur en sable et en terre à Paris, rue Saint-Denis, et de Charlotte Avelot, sa femme. — (Arch. nat., Y 142, fol. 322.)

[1] Ce titre de maître fondeur ordinaire du Roi se rencontre très rarement.

VI

LES ARCHITECTES.

1454-1647.

Pierre Thiboust, *juré ès œuvres de maçonnerie.* — 2 décembre 1454.

Les constructeurs de maisons et dessinateurs de plans ne portent pas le titre d'architectes avant le xvie siècle. Dans l'Introduction de son Dictionnaire, Lance a démontré que la qualification qui leur est appliquée le plus souvent est celle de maçon et tailleur de pierre. Par exception, ils sont nommés maîtres de l'œuvre, quand ils dirigent les travaux d'un édifice considérable, cathédrale, hôtel de ville, château. Donc, Pierre Thiboust cité dans l'acte suivant doit être tenu pour un véritable architecte, dans le sens donné aujourd'hui à ce terme.

De même pour les autres jurés du Roi ès œuvres de maçonnerie cités dans cet acte. Jean Duchemin, Jean Garitel, Nicolas Borut et Jean Poireau se trouvaient donc à la tête des architectes parisiens au milieu du xve siècle. C'est l'intérêt essentiel de notre document. Peut-être retrouvera-t-on leurs noms dans certains marchés.

Les Thiboust sont indifféremment désignés sous le nom de Thibault ou Thiboust. Bauchal cite un Jehan Thibault du xive siècle, juré du Roi, et prenant part à diverses opérations de son métier, conjointement avec Raymond Du Temple.

Un Jean Duchemin, qui mourut en 1468 et fut enterré au cimetière des Innocents, était en même temps maître des œuvres de maçonnerie du Roi et expert juré de la ville de Paris. Ces titres font de lui un personnage de quelque importance. Bauchal cite les missions qu'il eut à remplir en sa double qualité.

Garitel et Borut n'ont pas été signalés jusqu'à présent. Un Jean Poireau travaillait aux fortifications de la ville en 1475.

Quant aux jurés charpentiers, leurs noms sont encore moins répandus que ceux des maçons tailleurs de pierre. Cependant, Nicolas Legouy paraît sur les comptes de la ville de Paris de 1473 comme maître des œuvres de charpenterie de la Ville. (Arch. nat., K K 413. Cité dans Bauchal:)

343. — *Nomination de* Pierre Thiboust, *en qualité de juré ès offices de maçonnerie du Roi.* — 2 décembre 1454.

Comme par ordonnances royaulx, à cause de nostre office, nous appartiengne créer et instituer les douze maistres et jurez de par le Roy nostre Sire es offices de maçonnerie et charpenterie..., toutes fois que aucun d'iceulx offices est vacant par mort ou autrement, et il soit ainsi que puis nagaires le lieu et office d'Yves Petit, en son vivant juré du Roy nostredit seigneur en l'office de maçonnerie, soit et est vacant par sa mort et trespassement, si comme l'en dit, pourquoy soit et est besoing de pourvoir d'autre personne ydoine, souffisant et experte, savoir faisons que, oys les bons rappors et tesmoingnage qui faiz nous ont esté par la plus grant et seine partie des maistres et jurez qui à present sont esd. offices, pour ce presens et assemblez devant nous, c'est assavoir par Jehan Duchemin, Jehan Garitel, Nicolas Borut et Jehan Poireau, jurez du Roy notredit seigneur en l'office de maçonnerie, Jehan Bertran, Olivier Marchant, Nicaise le Tonnelier, Nicolas Legoux, Henry Beret et Henry Grant Girard, aussi jurez dud. seigneur en l'office de charpenterie, en la per-

sonne de Pierre Thiboust, ouvrier maçon et tailleur de pierre, et de l'experiance et industrie qu'il a esd. mestiers, icelui Pierre Thiboust avons créé, institué et establi, créons, instituons et establissons par ces presentes, de par le Roy nostre dit seigneur et par vertu du povoir à nous donné..... en ceste partie, maistre et juré oud. office de maçonnerie du nombre desd. douze maistres et jurez, pour icelle maistrise avoir, tenir et doresenavant exercer aux drois, prouffis et esmolumens qui y appartiennent... après ce que d'icelui Pierre Thiboust nous avons receu le serment en tel cas acoustumé. — (Arch. nat., Y 232.)

PIERRE CHAMBIGES, *maître de la maçonnerie de la ville de Paris.*

Qualifié tailleur de pierres en 1528, puis, en 1533, maçon et voyer de l'évêque de Paris ou du For l'Évêque, Pierre Chambiges prend, en 1536, le titre de maître de la maçonnerie de la ville de Paris. Ce titre permet-il de lui attribuer les plans du nouvel hôtel-de-ville commencé en 1533-1534. C'est plus que douteux, malgré le plaidoyer de M. Marius Vachon qui ne veut pas admettre le rôle prépondérant de Dominique de Cortone en cette affaire. Chambiges était maître de la maçonnerie, c'est-à-dire chargé de diriger les travaux de construction, pas autre chose. De nombreux documents furent invoqués à cette occasion par les contradicteurs de M. Vachon et publiés dans le *Bulletin de la Société de l'Histoire de Paris et de l'Île de France* en 1904, par MM. Henri Stein, Tuetey, et ailleurs par divers autres érudits. Ceux que nous publions devront être joints à ceux qui ont été alors tirés des archives et mettront peut-être les chercheurs sur la piste de nouvelles constatations.

344. — 24 avril 1528.

Aujourdhuy, en ensuivant certain acte interlocutoire donné de nous le jour d'hier entre Jehan Martin, maistre charpentier juré à Paris, d'une part, et Pierre Chambiges, tailleur de pierre, d'autre part[1],... entre autres choses auroit esté dit et ordonné que en..... Martin caution suffisante, de la moitié..... de trois cens quatre vingtz trois livres trois solz..... à la requeste dudit Chambiges, es mains de..... que ledit Martin auroit provision de la moitié de ladicte..... icelle baillée et délivrée par Jehan [Hotemin], ce faisant, en seront et demourront deschargez. Est venu au greffe du Chastellet de Paris maistre Loys Poireau, m° maçon juré du Roy en ceste ville de Paris, lequel s'est constitué caution pour ledit Martin de la moitié de ladicte somme de III° IIIIxx trois livres III solz et selon le contenu en ladicte sentence, en la presence dudit Chambiges, qui a eu ladicte caution pour agréable, de laquelle pleigerie et caution ledit Jehan Martin a promis acquicter, garentir, desdommager et rendre indempne ledit Poireau, ensemble de tous despens, dommaiges et interestz qu'il pourroit avoir à cause de ce... — (Arch. nat., Y 5234.)

345. — 17 juin 1528.

Entre Canto, procureur de Pierre Sambiche, maçon, tailleur de pierre, bourgeois de Paris, demandeur, d'une part, et Desmolins, procureur de Jehan Martin, charpentier de la grant congnée, deffendeur, d'autre part. Nous, parties oyes en leur plaidoyer, avons dit et disons qu'elles mectront par devers nous leurs exploictz, procedures, et à ceste fin bailleront par advertissement, se bon leur semble, pour sur ce leur faire droit, ou autrement les appoincter, comme de raison, afin de despens, dommaiges et

[1] Le mauvais état du registre du Châtelet, détérioré par l'humidité, n'a pas permis de combler les lacunes que l'on constate dans l'acte du 24 avril 1528.

interestz requis l'une à l'encontre de l'autre. — (Arch. nat., Y 5234.)

346. — 30 juillet 1533.

Ce jour, la Court a ordonné qu'il sera enjoinct à M° Jehan Joly, commissaire ou Chastellet de Paris, faire comparoir lundi prochain au matin, à neuf heures, les propriétaires de deux maisons estayées et en eminent peril, desquelles il feit rapport à icelle Court mardi dernier, et aussi faire comparoir audit jour avec lesdiz propriétaires Pierre Chambiges, maçon voyer de l'evesque de Paris, pour, lesdiz propriétaires et voyer oyz, ordonner desdictes maisons ce qu'il appartiendra par raison. — (Arch. nat., Y 5236, fol. 348.)

347. — 7 août 1533.

Cejourd'huy, après que Pierre Sansbiche, voyer du For l'Evesque, Françoys Duval, clerc au greffe des Requestes du Palais, Hugues Le Fevre, en leurs noms, à cause de leurs femmes et comme tuteurs et curateurs de Jehan, Françoise et Collette Frenicle, enfans mineurs d'ans de feue Marguerite Boullard, en son vivant femme de Pierre Frenicle, tous heritiers en partie de feue Collette Raince, leur ayeulle, et Nicolas Crespin, l'un des maistres et gouverneurs des chappelle, hospital et confrarie du Saint-Esperit en Grève à Paris, et maistre Pierre Le Soyeur, ministre dudit Saint-Esperit, pour ce mandez en la Court de céans, ont esté oys sur le peril eminent et saillies reparées estans en une maison située rue des Lavandières, faisant le coing d'icelle rue et de la rue de Malleparolle, appartenant aux heritiers de ladicte feue Collette Raince, et en une autre maison, située rue des Deux-Boulles, appartenant ausdiz maistres et gouverneurs du Saint-Esperit et à Jehan Dumarchant, demourant rue Saint-Denis, par indivis ;

La Court a enjoinct et enjoinct aux propriétaires desdictes maisons de faire oster promptement le peril eminent estant en icelles et dedans ung moys faire abatre les saillies aussi y estans à leurs despens, chacun pour sa part contingente, alias, à faulte de ce faire, enjoinct audit voyer les faire oster et abatre à leurs despens. — (Arch. nat., Xa 1536, fol. 359.)

348. — 17 juin 1536.

Procès entre les Filles pénitentes de Paris et Pierre Sambiche, maître de la maçonnerie de la ville de Paris. La Cour accorde au défenseur (Pierre Sambiche) communication du rapport de la visitation faicte par maçons jurez de la muraille du monastère desdictes Penitentes, démolie par Sambiche. — (Arch. nat., X$^{1a}$ 1539, fol. 347 r°.)

349. — 24 août 1590.

Donation mutuelle de Jean Fontaine, marchand bourgeois de Paris, maître des œuvres de charpenterie du Roi, et de Jeanne Sambige (Chambige) sa femme, passée en leur maison, sise à Paris, sur le quai des Ormes, communément appelée le Chantier du Roi. — (Arch. nat., Y 132, fol. 72 v°.)

DOMINIQUE DE CORTONE, *architecte de l'Hôtel-de-Ville de Paris.*

On disserte et on discutera longtemps encore sur l'architecte qui donna les plans de l'ancien Hôtel de ville de Paris, commencé en 1533. Dans tous les cas, Dominique de Cortone, dit le Boccador, fut officiellement reconnu comme le dessinateur, l'auteur du plan original et le premier directeur des travaux. Sans doute, sa biographie offre encore

bien des obscurités. S'il fut attiré en France en 1496 ou 1497 par Charles VIII, il devait bien avoir à cette époque entre vingt-cinq et trente ans. Il atteignait donc ou dépassait la soixantaine quand il commença l'important travail qui constitue son principal titre de gloire.

La faveur du roi François Ier l'avait soutenu contre les attaques des architectes français pour lesquels il était un rival dangereux, presque un ennemi. Nous trouvons ici un des témoignages de la libéralité royale consistant en certaines places (ou terrains) sises le long du cimetière des Innocents et qu'il abandonne à sa fille naturelle Marguerite, femme de Jacques Le Roy, maître tondeur de draps, et aux enfants de Françoise, autre fille décédée. Cet acte nous fait donc connaître les héritiers du Boccador, ignorés jusqu'ici. Il a été résumé par M. Tuetey dans son *Inventaire des registres des Insinuations* (n° 1654). Il ne nous paraît pas inutile de le reproduire ici en donnant le texte complet.

350. — *Condamnation de* Dominique Boccador, *dit* de Cortone, *appelant comme d'abus du conservateur des privilèges apostoliques de l'Université de Paris.* — 14 février. — 4 avril 1541 (n. st.).

Entre Me Dominique Becalor, dict de Courtonne, appellant comme d'abuz d'une citation decernée par le conservateur des previlleiges apostoliques de l'Université de Paris, ou son vice-gerent, de l'execution d'icelle et de ce que s'en est ensuivy, d'une part, et Denis Nepveu, escollier estudiant en ladicte Université, ayant droict par transport de Berthelemy Nepveu, son oncle, anticipant, d'autre, appoincté est, oy sur ce le procureur general du Roy, que l'appellant est reçeu et le reçoit la Court à soy departir de ses appellations comme d'abuz, et le condanne es despens d'icelles, ensemble de tout ce que s'en est ensuivy, et en 20 livres parisis envers l'anticipant, auquel ladicte Cour permet poursuir icelluy appellant par devant icelluy conservateur, ou son vice-gerend, ainsi que de raison, et si est ledit appellant condanné en dix livres parisis d'amende envers le Roy. — (Arch. nat., X¹ᵃ 4912, fol. 310 v° et 584 v°.)

351. — *Appel d'une sentence des Requêtes du Palais par* Dominique de Cortone. — 29 mars 1541 (n. st.)

Entre Me Dominique de Courtonne, appelant de certaine sentence donnée par les gens tenans les Requestes du Palais, d'une part, et dame Michelle Gaillard, vefve de feu messire Florimond Robertet, en son vivant chevalier, seigneur et baron d'Alluye et de Brou, anticipant, d'autre. Appoincté est, oy sur ce le procureur général du Roy, que l'appellation est mise au néant sans amende, la sentence ou appoinctement dont est appellé, à laquelle ledit appellant a acquiescé et acquiesce, sortira son plain et entier effect et sera mise à exécution selon sa forme et teneur, nonobstant oppositions ou appellations quelzconques, et est icelluy appellant condanné es despens de ladicte cause d'appel, telz que de raison, sans préjudice de l'accord, s'aucun en y a, et surcera l'exécution de ce present arrest, tant en principal que en despens, jusques au moys. — (Arch. nat., X¹ᵃ 4912, fol. 551 v°.)

352. — *Donation par* Dominique de Boccador, *dit* de Cortone, *architecte, de la cinquième partie du droit qu'il avait sur certaines places le long du cimetière des Innocents, en faveur de ses filles naturelles, Marguerite et Françoise, mariées, la première à Jacques le Roy, maître tondeur de draps, la seconde, à Marin Blossier, cordonnier à Blois, décédée.* — 14 mars 1545.

Dominique de Becalor, dict de Cortonne, architecteur, demeurant à Paris, confesse

avoir donné, ceddé, quicté, transporté et delaissé du tout et par pure et vraye donation faicte entre vifz, sans espouar de jamais la revocquer, aller ne venir au contraire, à Jaques le Roy, maistre tondeur de draps, demeurant à Paris, Marguerite de Becalor, sa femme, fille naturelle dud. M⁰ Dominicque, Geoffroy Choubelin, orfèvre, demeurant à Paris, et aux enfans de feue Françoise Becalor, aussi sa fille naturelle, et de Marin Blossier, maître cordouannier, demeurant à Blois, lesd. Leroy et Choubelin à ce presens et acceptans, tant pour eulx, la femme dud. Le Roy, que enfans desd. defuncte Françoise Becalor et Marin Blossier, leurs hoirs, c'est assavoir, ausd. Le Roy et sa femme une cinquiesme partie, aud. Choubelin une autre cinquiesme partie, et auxd. enfans de lad. feue Françoise Becalor et Marin Blossier une autre cinqiesme partie de tout tel droict qui aud. donateur peult et doibt compecter et appartenir, au moien du don à luy faict par le Roy, nostre sire, de certaines places le long du cymetière Sainct-Innocent, du costé de la rue de la Charronnerie, suivant lad. donation, pour en joyr, etc. Ceste presente donation faicte à la charge de l'usufruict desd. choses données, que led. donateur a retenu et reservé à luy pour en joyr sa vye durant seullement, et pour le bon amour qu'il a et dict avoir ausd. donataires, et aussi que tel est son plaisir de ce faire. Transportant à la charge dud. usuffruict, dessaisissant, etc... Declairant par led. donateur que la jouyssance qu'il fera cy après desd. choses données, sera comme et en nom de precaire et soubz le nom desd. donataires, voullant que aprez son decetz led. usuffruitz soye réuny et consolidé avec la propriété, pour en joyr par lesd. donataires

aprez sond. decetz en toute propriété et usuffruictz, promectant, etc., obligeant, etc., renonçant, etc. Faict et passé double cestuy pour led. donataires l'an 1544, le samedi 14ᵉ jour de mars. Signé : Boulle et Garnier, et au doz desd. lettres est escript : Enregistré par moy. Signé : Garnier.

La donation dont coppie est cy devant escrypte a esté insinuée par Jaques le Roy, maistre tondeur de draps, Marguerite de Becalor, sa femme, et Geoffroy Choubelin, orfèvre, tous donataires nommez en lad. donation, en personnes, et encores lesd. Le Roy, sa femme, et Choubelyn, eulx comme stipullans et acceptans pour les enfans de feue Françoise de Becalor et Marin Blossier, maître cordouannier, demeurant à Bloys, aussi donataires nommez en lad. donation, et ce faict enregistré le samedi 14ᵉ jour de mars, l'an 1544. — (Arch. nat., Y 90, fol. 264 v°.)

353. — GILLES LE BRETON, *maçon et voyer de la ville de Paris*. — 15 février 1541.

Constitution de quarante livres tournois de rente annuelle et viagère par Gilles le Breton, maître maçon, tailleur de pierres et voyer de la ville de Paris[1], à Jean le Breton, maître juré maçon, bourgeois de Paris, et à Jeanne du Perche, sa femme, ses père et mère «qui sont fort anciens et caducques, lesquels ne peuvent plus gagner leurs vyes, ad ce qu'ilz ne tumbent en aucune nécessité»; lad. rente assise sur la moitié par indivis d'une maison sise à Paris, rue de la Bauldrière, anciennement appelée le Chantier, et sur la moitié par indivis de tous les autres biens dudit Gilles le Breton. — (Arch. nat., Y 87, fol. 58 r°.)

[1] Gilles Le Breton travailla d'abord à Chambord, puis à Fontainebleau, dont il devint le principal constructeur et peut-être l'architecte jusqu'à l'arrivée de Serlio en 1540. On place sa mort en 1553, date à laquelle il fut remplacé par Jean Delorme, le frère de Philibert Delorme.

354. — Gabriel Pavye, *bachelier ès ouvrages de maçonnerie.* — 15 février 1544.

Gabriel Pavye, maistre maçon et bachelier es ouvrages de maçonnerie, bourgeois de Paris[1], fait donation d'une rente de quarante sous tournois à son neveu Philippe Hérisson, écolier. — (Arch. nat., Y 90, fol. 100.)

Philibert de l'Orme, *architecte du Roi et chanoine de Notre-Dame de Paris.*

Tout ce qui a paru jusqu'ici sur la biographie, la famille, les travaux de Philibert de l'Orme a été analysé et savamment exposé dans un travail récent de M. Henri Clouzot[2]. Inutile donc maintenant de recourir aux publications du marquis de Laborde[3], de Berty[4] et aux *Archives de l'Art français*[5]. Rappelons pour mémoire le précieux manuscrit, en partie autographe, découvert en 1854 par Léopold Delisle à la Bibliothèque nationale, signalé à Berty, qui le publia, et le testament découvert par Benjamin Fillon et annoté par A. de Montaiglon.

A Berty également est due la connaissance de la date exacte du décès du grand artiste. Il mourut le 8 janvier 1570, dans sa maison canoniale du cloître Notre-Dame, âgé de cinquante-neuf ou soixante ans environ, car jusqu'ici on n'est pas parvenu à préciser plus exactement la date de sa naissance. Il sortait d'une vieille famille lyonnaise, habitant, dans la rue Sur-les-Fossés, une maison qui avait pour vis-à-vis un orme dit « l'Orme-Saint-Vincent », duquel la famille de Philibert a probablement tiré son nom. Les rôles des taxes communales ont révélé le nom de son grand-père Mathieu de l'Orme, exerçant la profession de tisserand, décédé entre les années 1503 et 1512. Le fils de Mathieu, Jean de l'Orme, qualifié maître maçon en 1512, et plus tard maître architecteur du Roi, eut quatre enfants au moins : Philibert, Jean, Anne et Jeanne. Les deux fils suivirent la carrière paternelle. Anne épousa un contrôleur nommé Martin. Jeanne contracta successivement deux mariages, d'abord avec Christophe Burlet, capitaine et châtelain de Saint-Symphorien d'Ozon (Isère), le second avec Olivier Roland, ingénieur des fortifications de Lyon et maître d'œuvre de la ville, mort avant sa femme, en 1556.

Ces frère et sœurs paraissent dans les actes publiés ci-après ; il était donc essentiel de bien établir les liens unissant les divers membres de la famille. D'ailleurs, on sait que Jean fut de tout le temps le collaborateur de son frère Philibert, ce qui explique le legs à lui assigné de la terre de Plaisance, près Fontenay-sous-Bois, par le testament imprimé dans Berty.

Sur la carrière et les livres de l'architecte on trouvera des renseignements complets dans le travail de M. Henri Clouzot. Il suffira de rappeler qu'après un séjour de trois ans à Rome, consacré à un examen approfondi des monuments antiques, il revint à Lyon, où il fut employé par un trésorier de l'épargne ; bientôt, il reçut du cardinal Jean du Bellay, dont il avait fait la connaissance à Rome, la mission de construire le château de Saint-Maur. Après ce travail, il dut inspecter et mettre en état de défense les places fortes, châteaux et ports de la Bretagne. Cette visite dura quatre années. De l'avènement du roi Henri II date la période la plus brillante de la carrière de l'architecte. Il est au comble de la faveur, chargé de la direction des travaux de toutes les résidences royales, et tout particulièrement de la construction du château d'Anet pour Diane de Poitiers. Ce fut l'apogée de sa fortune. Aux revenus de l'abbaye de Geneston, montant à 300 livres, il joint bientôt, en 1548, ceux de Saint-Barthélemy de Noyon, s'élevant à 1,700 livres. Enfin, vers la fin de la même année 1548, il succède à Jean de Luxembourg comme abbé d'Ivry-sur-Eure, et reçoit, à ce titre, une nouvelle rente de 1,300 livres.

Nouvelles libéralités royales au cours des années suivantes : c'est l'abbaye de Saint-Éloi de Noyon qui lui est donnée en 1553, en échange de l'abandon de Geneston. Au moment de la mort de

[1] Gabriel Pavy serait-il parent de Jehan Pavy, maître des œuvres et expert juré de la ville du Mans à la fin du XVᵉ siècle ? (Voir Bauchal).

[2] *Les Maîtres de l'Art, Philibert de l'Orme*, par Henri Clouzot. Paris, Plon, petit in-8 carré, s. d. (1911), 24 gravures et 6 plans.

[3] *La Renaissance des Arts*, I, 410 et suiv.

[4] *Les grands Architectes de la Renaissance*, 1860, p. 44.

[5] 2ᵉ Série, 1862, tome II, p. 314-336.

Henri II, l'abbaye de Saint-Serge d'Angers, rapportant 2,700 livres de revenu, lui était encore attribuée.

C'est en 1550 que notre architecte reçut le titre de chanoine du chapitre de Notre-Dame, titre qui devait aussi être conféré à son émule, Pierre Lescot, à la fin de l'année 1554. Les registres capitulaires de l'église renferment sur la nomination de de l'Orme et sur les rapports qu'il eut avec les autres chanoines des détails nombreux d'un grand intérêt. Aussi, croyons-nous devoir donner ici, sous une rubrique spéciale, tous les passages, plus d'une quarantaine, concernant le rôle de notre personnage en qualité de chanoine de Notre-Dame de Paris. Ces extraits embrassent une période de vingt années et s'étendent du jour de sa nomination à celui de sa mort. En voici l'analyse :

3 septembre 1550 : Philibert de l'Orme est nommé chanoine en remplacement de Martial Masurier, décédé. Il donne procuration au chanoine Combraille pour le représenter à cette réception et prêter serment en son nom.

27 février 1561 (nouv. style); Réception de Philibert de l'Orme, aux lieu et place de François Pestelle, démissionnaire en sa faveur [1].

1ᵉʳ mars 1561 : Il acquiert moyennant finances (*expedita et vendita est*) une maison où il s'installe dans le cloître de Notre-Dame. Il y passera les dix dernières années de sa vie. Peut-être la construction de la maison de la rue de la Cerisaie, où il voulait s'installer, était-elle commencée à cette époque et fut-elle suspendue par l'installation dans la maison du cloître Notre-Dame.

23 juillet 1561 : Il est installé en qualité de chanoine dans le chœur de l'église.

6 mai 1562 : De l'Orme chargé de pourvoir à la garde du cloître et de l'église.

15 mai 1562 : Il est chargé avec le chantre de pourvoir à la fortification du cloître et de l'église contre les Huguenots.

22 mai 1562 : De l'Orme est chargé, avec le chanoine Hubert, institué capitaine et surintendant de la défense de Notre-Dame, de pourvoir aux fortifications intérieures et extérieures du cloître et d'acheter des armes pour la défense de l'église. Ceci donne une idée des transes dans lesquelles vivaient les pauvres chanoines à cette époque troublée.

8 juin 1562 : Mission confiée aux mêmes chanoines de pourvoir à la clôture des ouvertures extérieures sur la Seine, «par crainte de l'invasion des ennemis», c'est-à-dire des protestants.

16 février 1564 : De l'Orme échange sa maison du cloître contre celle d'Antoine de Saveuse.

21 février 1564 : Location d'une chambre de la maison claustrale du côté du port Saint-Landry.

16 avril 1564 : De l'Orme chargé de s'occuper d'une nouvelle porte pour le trésor.

24 mai 1565 : Il sollicite la concession d'une nouvelle maison canoniale.

11 février 1566 : Il est consulté sur la construction d'un nouveau mur.

5 juin 1567 : Il est appelé à donner son avis sur la réparation du reliquaire de la tête de Saint-Philippe.

3 septembre 1567 : Il est chargé de s'occupe de l'agrandissement du cloître et de la démolition de certains édifices dans le port Saint-Landry.

3 mai 1568 : Il est chargé, avec plusieurs autres chanoines, de procéder à des travaux autour de l'église et de demander à la Ville la construction d'un mur fortifié.

Au cours des années 1567 et 1568, et jusqu'en septembre 1569 de fréquentes mentions inscrites aux registres capitulaires et dont on trouvera le texte ci-après nous apprennent que les chanoines eurent recours au talent de leur collègue pour conseiller et diriger les travaux d'architecture nécessités par le lamentable état de leur église. Des pierres se détachaient des voûtes; les toitures menaçaient ruine; une délibération capitulaire mentionne la mort d'une femme tuée sur le parvis par la chute d'une poutre tombée d'une tour. Savait-on que la situation de notre vieille cathédrale eût été à ce point déplorable il y a trois siècles et demi? Dans tous les cas, on ignorait jusqu'ici le rôle que l'architecte de Diane de Poitiers joua en cette circonstance et la mission de confiance qu'il reçut du chapitre de Notre-Dame. Les extraits qui suivent renseignent suffisamment sur cette période restée jusqu'ici ignorée de sa carrière. Ils révèlent des détails entièrement ignorés sur les grosses réparations de l'église

[1] Il semblerait que, lors de sa réception comme chanoine en 1550, réception qui ne fut pas définitive, de l'Orme n'avait pas encore reçu les ordres religieux, même inférieurs, tandis qu'en 1561 son nom est suivi de cette qualification : «Presbytero Lugdunensis diocesis». Il serait assez difficile d'expliquer autrement cette double réception. D'ailleurs, ce n'est guère qu'à partir de 1561 que notre architecte figure sur les registres comme membre actif du chapitre et reçoit des missions spéciales pour la protection et la défense du cloître et de l'église.

et sur les expédients auxquels dut recourir le chapitre pour subvenir à ces dépenses.

11 février 1569 : Nouvelle commission confiée à de l'Orme pour l'agrandissement du cloître.

29 avril 1569 : Nouveau bail passé par de l'Orme pour sa prébende de Sucy.

5 juillet 1569 : Il reçoit la mission de s'entendre avec un maçon sur les travaux à faire au mur du cloître et à la maison du sieur Brunet.

28 septembre 1569 : De l'Orme chargé de veiller aux réparations de la couverture de la maison où demeurent les clercs des matines, près le port Saint-Landri.

14 novembre 1569 : A la séance du chapitre tenue ce jour-là, en face du nom de de l'Orme se trouve la mention : *Inf[irmus].* Il était donc déjà malade.

7 janvier 1570 : Le chancelier et le pénitencier du chapitre chargés de rendre visite à de l'Orme malade.

8 janvier 1570 : Mort de Philibert de l'Orme. Il est inhumé dans l'église Notre-Dame.

9 janvier 1570 : La Reine (Catherine de Médicis) réclame des portraits ou modèles se trouvant chez de l'Orme.

18 janvier 1570 : Visite de la maison claustrale de de l'Orme à propos des réparations à y faire.

28 janvier 1570 : Mainlevée du sequestre mis sur les biens du défunt, à charge de satisfaire aux demandes du chapitre relativement aux réparations de la maison claustrale.

30 janvier 1570 : Mesures prises par le chapitre contre les serviteurs du défunt.

3 février 1570 : Le testament communiqué au chapitre.

18 février 1570 : Mesures prises pour la conservation de la maison de de l'Orme.

11 avril 1570 : Taxe des fortifications due pour la maison de de l'Orme, mise à la charge de sa succession.

11 avril 1570 : Mesures prises pour la conservation des modèles de de l'Orme appartenant à la Reine mère.

19 mai 1570 : Legs faits par de l'Orme à l'église Notre-Dame.

11 octobre 1570 : Fondation d'un anniversaire annuel à la mémoire de de l'Orme.

Jusqu'ici, les fonctions de notre architecte, comme chanoine de Notre-Dame, n'avaient pas été bien exactement déterminées. Les extraits des registres du chapitre démontrent que cette fonction procurait à ses possesseurs de sérieux avantages, ce qui explique que les protégés du souverain y attachassent tant de prix.

En somme, peu d'artistes, peu d'architectes reçurent autant de témoignages de la munificence royale. C'est ce qui explique les attaques auxquelles Philibert de l'Orme fut en butte après la mort de son royal protecteur. Aussi, eut-il constamment à lutter contre les attaques de ses détracteurs et des rivaux jaloux de son influence et de sa haute fortune.

Dès 1550 éclate un premier conflit au sujet de l'abbaye d'Ivry-sur-Eure. Le vicomte d'Ivry, dont l'intervention n'est pas bien clairement expliquée dans les arrêts du Grand Conseil publiés ici, s'était sans doute opposé à l'entrée en jouissance du bénéficiaire nommé par le Roi.

Le Grand Conseil ordonne que le vicomte d'Ivry, représenté par son lieutenant Jean de Courtonne, comparaîtra en personne dans la huitaine, faute de quoi il sera décrété de prise de corps. L'arrêt est du 22 mai ; il fut suivi à brève échéance de l'emprisonnement du sieur de Courtonne, à qui De l'Orme reprochait ses « excès, crimes et délits », et qui fut renvoyé, par décision du 25 juin, devant le bailli d'Évreux pour être confronté avec les témoins appelés à déposer. Le demandeur obtint-il enfin gain de cause ? Tout ce que nous savons, c'est qu'il dut consigner 30 livres au greffe du bailliage, probablement pour les frais de l'instance, avec la perspective d'avoir à rapporter une plus forte somme. Cette menace dut calmer singulièrement les ardeurs procédurières du demandeur.

Dix ans s'écoulent. La situation de l'architecte s'est singulièrement modifiée. Nous venons de le voir agresseur ; il est maintenant réduit à la défensive. Ses ennemis le poussent vivement. L'abbé d'Ivry invoque alors les privilèges ecclésiastiques et demande à comparaître devant ses juges naturels, c'est-à-dire l'Officialité de Paris. L'arrêt du Parlement du 25 septembre 1559 constate qu'il s'était constitué prisonnier dans les prisons de l'Officialité.

Au commencement de 1559 (21 février 1558. — ancien style), de l'Orme avait bien obtenu des lettres royales évoquant au Grand Conseil les procès intentés à l'abbé de Saint-Barthélemy et de Saint-Éloy de Noyon à raison de la ruine des bâtiments claustraux dont l'entretien incombait à celui qui jouissait des revenus ; mais le roi Henri meurt

le 10 juillet, et des lettres du 21 février, faute d'être produites dans le délai d'un an, tombent en surannation. Il fallut une déclaration de Charles IX du 20 février 1563 (1564, nouveau style) pour en assurer l'exécution.

Cependant, la cause portée à l'Officialité de Paris suivait son cours devant cette juridiction. Ce tribunal d'exception demande à être assisté dans son jugement par deux Conseillers au Parlement, ce qui lui est accordé le 4 janvier 1560 (1561, nouveau style).

L'arrêt du 19 août 1561 nous révèle une autre face des différends qui divisaient l'abbé et ses religieux. Il semblerait assez, d'après ce document, que ces derniers avaient été fort indisposés par la réforme que leur supérieur avait voulu introduire dans les habitudes et les mœurs de ses subordonnés. De là, violente irritation se traduisant par la saisie des revenus de l'abbaye. Mais l'arrêt du Parlement donne raison au supérieur contre ses moines en révolte. Il arrêta les poursuites intentées contre l'abbé et nomme deux de ses membres, le président René Baillet et le conseiller Étienne Charlet, pour procéder au partage et règlement des fruits et revenus de l'abbaye et en même temps « à la réformation des vies, mœurs et conservation desdits religieux » requise par ledit abbé. Toutefois, ils décident de s'adjoindre pour cette opération « un bon père réformateur de l'ordre et l'un des discretz de ladite maison, le plus suffisant, ydoine et capable qu'ilz adviseront ». Cette fois, notre architecte obtenait pleinement gain de cause ; son autorité se trouvait rétablie et il ne restait plus aux mécontents qu'à se soumettre. Tout cela n'a guère de rapport avec l'architecture ; mais ce tableau des mœurs du temps et des abus qu'entraînait la distribution des bénéfices ecclésiastiques au profit des favoris du souverain méritait bien de retenir un moment notre attention.

Les autres actes n'ont pas l'importance de celui que nous venons d'analyser. Voici qu'au cours d'un procès pendant entre un certain Olivier Ymbert, demandeur, et l'abbé d'Ivry et de Saint-Éloi, défendeur, il est enjoint à ce dernier de mettre entre les mains du demandeur par provision une somme de 100 écus d'or soleil valant 230 livres tournois, d'une part, et 1,200 livres tournois d'autre part.

L'arrêt est prononcé par défaut le 12 juillet 1562, sans que rien indique dans le préambule ni dans le dispositif pour quel motif notre architecte est tenu à faire ce dépôt.

Par son testament en date du 15 décembre 1569, de L'Orme partage ses immeubles [1] entre son frère et sa sœur Jeanne. Pour sa part, Jean recevra une terre située à Plaisance près de Fontenay-sous-Bois, en plus de tous les livres d'architecture, dessins, estampes et portraits ayant appartenu au testateur. Qu'est devenue cette inestimable collection ? Le légataire en aura-t-il eu plus de souci que de la propriété de Fontenay-sous-Bois, qu'il cédait et abandonnait en pur don à un avocat au Parlement, nommé Jean Lenoir ? L'acte ne dit rien des motifs de cette libéralité ; mais il contient une fort curieuse énumération des titres et qualités de noble homme Jehan de l'Orme, escuyer, seigneur de Saint-Germain-du-Pont et Plaisance, valet de chambre ordinaire du Roi, commissaire de son artillerie, architecte de ses bâtiments et forteresses, demeurant rue Neuve Saint-Paul, c'est-à-dire dans le voisinage de cet hôtel d'Étampes que Philibert avait légué en mourant à sa sœur Jeanne.

Deux donations terminent cette suite de documents sur la famille du grand architecte. C'est d'abord la cession faite par Jean de l'Orme de tous ses biens, sous réserve de l'usufruit, à Charles de l'Orme son fils naturel ; puis, la donation faite en 1582 par Jeanne de l'Orme à sa fille, mariée à un bourgeois de Lyon, d'une somme de 66 écus d'or. Dans cet acte la sœur de Philibert se dit veuve de son second mari Olivier Roland. La donataire était issue du premier mariage.

355. — PHILIBERT DE L'ORME *reçu chanoine de Notre-Dame.* — 3 septembre 1550.

Mercurii, tertia septembris anno MV^cL.

Visis et lectis in capitulo literis collationis domini Adriani Tabary, vicarii generalis reverendissimi domini cardinalis episcopi Parisiensis, facte per ipsum dominum vicarium magistro Philiberto de l'Orme de

[1] Dans *l'Architecture* de Philibert de l'Orme, édition de 1648, faisant partie de la Bibliothèque de l'Institut (N 90 ᴬ) se trouve inséré un plan de la maison de la rue de la Cerisaie, plan levé par M. Vaudoyer père, membre de l'Institut, en 1840. Ce précieux dessin a été signalé, sur nos indications, par M. Henri Clouzot. Il mériterait d'être reproduit.

canonicatu et prebenda ecclesie Parisiensis, quos, dum viveret, obtinebat defunctus magister Marcialis Masurier, hic per dominum Combraille, procuratorem dicti de l'Orme presentatis, petiit ipse dominus Combraille, nomine predicto, ad hujusmodi canonicatum et prebendam recipi et juramenta solita prestari. Cui quidem domino Combraille domini petierunt procuratorium speciale dicti de l'Orme ad prestandum pro eo juramentum per canonicos Parisienses prestari solitum, prout in pulari seu cathalogo continetur, et docto de procuratorio, cum libenter reciperent, dicente dicto domino Combraille quod dictum procuratorium in manibus notarii capituli passaverat, et super hoc audito dicto notario asserente dictum procuratorium verbo recepisse absque mandatione illius scripto ad prestandum illud, protestante dicto domino Combraille de sibi aliunde providendo, persistenteque dicto capitulo, dictum dominum Combraille ut procuratorem dicti de l'Orme non recusare nec differre dictam receptionem docendo pro honestate de dicto procuratorio et forma juramenti in ipso inserto. — (Arch. nat., LL 147, fol. 108.)

356. — *Installation dans le chœur de Notre-Dame du sieur Combraille chargé de la procuration de* Philibert de l'Orme.

Veneris quinta septembris anno MV°L.

Mediantibus hic visis et lectis litteris collationis domini Adriani Tabary, vicarii generalis reverendissimi domini cardinalis Bellaii, Parisiensis episcopi, sigillo camere ejusdem reverendissimi in cera rubra sigillatis, signatis P. Moreau, magistro Philberto de l'Orme, de canonicatu et prebenda ecclesie Parisiensis, quos, dum viveret, obtinebat defunctus dominus Martialis Masurier, et per ejusdem defuncti obitum vacantibus, concesse, dominus Combraille, procurator specialiter constitutus dicti domini de l'Orme, requirens, fuit ad dictos canonicatum et prebendam receptus, et prestito per eum, predicto nomine, juxta formam in pullari seu cathalogo juramentorum ejusdem ecclesie, servatis solemnitatibus assuetis, juramento solito, in choro ejusdem ecclesie installatus, ac locus in capitulo sibi assignatus pro eodem de l'Orme, jure cujuslibet salvo. — (Arch. nat., LL 147, fol. 111.)

357. — *Réception de* Philibert de l'Orme *en qualité de chanoine de Notre-Dame, au lieu et place de François Pestelle, démissionnaire en sa faveur.* — 27 février 1561 (nouv. style).

Jovis, XXVI° februarii anno MV°LX.

Mediantibus litteris collationis reverendi domini episcopi Parisiensis, de data diei XXVI hodie, mensis et anni, sigillo camere ejusdem reverendi in cera rubea sigillatis, signatis J. Haton de mandato ejusdem reverendi patris, hic presentatis, visis et inspectis, venerabili viro, magistro Philberto de l'Orme, presbytero Lugdunensis diocesis, concessis super provisione canonicatus et prebende ecclesie Parisiensis, quos nuper obtinere solebat magister Franciscus Pestelle, per resignationem a parte dicti Pestelle in manibus dicti reverendi pure, libere et simpliciter ad effectum et pro complemento certe concordie inter eosdem de l'Orme et Pestelle, tanquam procuratorem et se fortem facientem, ac nomine procuratorio magistri Jacobi Esprevier, thesaurarii thesaurarie ecclesie Lugdunensis, ex una, et dictum Pestelle, ex altera, partibus inite et non alias factam et admissam (*sic*), prefatus dominus de l'Orme fuit ad hujusmodi canonicatum et

prebendam suaque jura universa receptus et admissus, jure cujuslibet salvo, in personam domini magistri Guillelmi Rouzee, procuratoris ejusdem, ad hoc specialiter constituti; quiquidem dominus Rouzee, nomine predicto, fuit installatus in dextra parte chori, servatis solemnitatibus assuetis, postquam dominis constitit de litteris tonsure et promotionis ejusdem domini de l'Orme ad sacrum presbyteratus ordinem, ac tradita fuit obligatio in forma pro oneribus subeundis insequendo consuetudines ecclesie. — (Arch. nat., LL 152, fol. 199.)

358. — *Attribution à* Philibert de l'Orme *de la maison claustrale du chantre.* — 1ᵉʳ mars 1561 (nouv. style).

Sabbati, prima martii anno MV°LX.

Domus claustralis domini cantoris, contigua domui domini Verjus et domui domini de Macheto, tradita et expedita ac vendita est domino magistro Philiberto de l'Orme, canonico Parisiensi, mediante cessione hic per dictum dominum cantorem facta ad opus dicti domini de l'Orme, precio inter eos convento, ac parvo vino soluto, ad dictam domum tenendam per ipsum dominum de l'Orme, ejus vita canonicali, prebenda durante, etiam si evictus fuerit a suis canonicatu et prebenda, et dummodo ipsos per hujusmodi evictionem non dimiserit, ac non fuerit promotus ad dignitatem episcopalem, et ad onus statuti de non hospitandis alienis in claustro, ac omnium reparationum dicte domus grossarum et minutarum, super quo omnia bona sua ac fructus suorum canonicatus et prebende obligavit in manibus capituli et se submisit jurisdictioni et cohertioni ipsius capituli. — (Arch. nat., LL 152, fol. 201.)

359. — Philibert de l'Orme *chargé de diriger la réfection des voûtes de l'église Notre-Dame.* — 20 mars-21 mai 1561.

Jovis post *Letare*, xx martii anno MV°LX :

Dominus N de Thou et domini fabricatores intendant refectioni testudinum ecclesie et aliarum rerum hic recitatarum cum domino de l'Orme.

Veneris, xviii aprilis anno MV°LXI :

Domini fabricatores ecclesie intendant reparationi testudinum, juxta opinionem domini de l'Orme, et conveniant cum operariis, prout viderint commodius et utilius.

Mercurii, xiiii maii anno MV°LXI :

Dominus cantor loquetur cum domino de l'Orme super reparandis testudinibus ecclesie, vocatis dominis provisoribus fabrice.

Mercurii, xxi maii anno MV°LXI :

Viarius conveniat cum domino de l'Orme super reparandis ad testudines ecclesie, cui quidem domino de l'Orme committitur hujusmodi opus, ut quam citius idem viarius illud incipiat et perficiat, sumptis expertis operariis.

Mercurii, vigesima quinta mensis junii :

Domini fabricatores, vocato viario, diligenter provideant certis reparandis ruinis ecclesie, ne aqua amplius deteriorentur parietes et testudines dicte ecclesie.

Mercurii nona julii :

Ordinatum est quod, durante reparatione testudinum chori ecclesie, fiet servicium divinum in circuitu majoris altaris et non extra dictum chorum.

— (Arch. nat., LL 152, fol. 212-272.)

360. — *Installation de* Philibert de l'Orme *en qualité de chanoine de Notre-Dame.* — 23 juillet 1561.

Mercurii, xxiii julii anno mv°lxi.

Dominus de l'Orme, canonicus Parisiensis, fuit, die martis novissima, in choro ecclesie installatus in propria et hodie in loco capitulari, asservatis solemnitatibus assuetis. — (Arch. nat., LL 152, fol. 280.)

361. — De l'Orme *chargé de pourvoir à la défense du cloître et de l'église.* — 6 mai 1562.

Domini Marian et de Beze, vocato domino de l'Orme, intendant custodie claustri et ecclesie. — (Arch. nat., LL. 152, fol. 427-28.)

362. — Philibert de l'Orme *chargé de défendre le cloître et l'église contre les Huguenots.* — 15 mai 1562.

Veneris, xv maii mv°lxii.

Domini cantor, Marian, de Beze et de l'Orme intendant polliciae et fortificationi claustri ac ecclesie contra hostes hereticos, dictos huguenotz. — (Arch. nat., LL 152, fol. 432.)

363. — *Mandat à* Philibert de l'Orme *de pourvoir aux fortifications de l'église et du cloître Notre-Dame.* — 22 mai 1562.

Veneris, xxii° maii anno Domini mv°lxii.

Domini Hubert et de l'Orme provideant fortificationi ecclesie et claustri, prout hic visum fuit expediens, sub tuta permissione fortificandi tam intra quam extra dictum claustrum prius habita, et emant arma necessaria pro tuitione hujus modi ecclesie et claustri contra inimicos. — (Arch. nat., LL 152, fol. 435.)

364. — *Mandat à* Philibert de l'Orme *de veiller à la clôture des portes extérieures du cloître Notre-Dame vers la Seine.* — 8 juin 1562.

Lune, octava junii anno mv°lxii.

Domini Hubert et de l'Orme provideant clausure ostiorum versus Secanam extra claustrum, ad onus illa reparandi, expensis capituli, transacto periculo incursionis inimicorum, et de premissis fiant littere ipsius capituli, domino de Macheto et aliis sibi tradi petentibus. — (Arch. nat., LL 152, fol. 444.)

365. — *Échange de la maison canoniale de* Philibert de l'Orme *contre celle d'Antoine de Savëuses.* — 16 février 1564.

Veneris, xvi februarii mv°lxiiii.

Domus claustralis et canonialis ecclesie quam possidet dominus Antonius de Saveuses, canonicus Parisiensis, hic per eumdem dominum de Saveuses cessa et dimissa ad opus domini magistri Philberti de l'Orme, etiam canonici Parisiensis, causa permutationis de eadem ad domum etiam canonialem et claustralem ipsius domini de l'Orme, tradita et expedita est eidem domino de l'Orme, ad illam per eum tenendam et possidendam cum suis juribus et pertinentiis ejus, vita canoniali durante, et ad onus statuti de non hospitandis alienis in claustro et quod non sit promotus ad dignitatem episcopalem, necnon dictam domum reparandi omnibus quibuscumque reparationibus, tam grossis quam minutis, et illam intertenendi, illamque debite reparatam dimittendi, sub obligatione suorum bonorum, necnon fructuum sue prebende, pro quibus se suaque hujusmodi bona et fructus ejusdem prebende sponte submisit coher-

cioni jurisdictionis capituli, et mediante parvo vino assueto hic soluto. — (Arch. nat., LL 152, fol. 1032.)

366. — *Location par* Philibert de l'Orme *d'une chambre de sa maison devant la cour du cloître, vers le port Saint-Landri.* — 21 février 1564.

Mercurii, xxi februarii anno MV°LXIII.

Videatur in camera contractus seu minuta ballii et obligationis domini de l'Orme pro aula domus claustralis ad portum Sancti Landerici, et ordinatum est dictam cameram nemini in posterum tradi, sed eam, finito tempore dicti ballii, reverti ad jus pristinum dicte domus claustralis. — (Arch. nat., LL 152, fol. 1035.)

367. — De l'Orme *chargé de s'occuper d'une nouvelle porte du trésor.* — 16 avril 1564.

Lune, post dominicam in ramis Palmarum, xvi² aprilis eodem anno MV°LXIIII.

Dominus Michel, unus fabricatorum ecclesie conveniat cum domino de l'Orme super nova porta ingressus thesauri. — (Arch. nat., LL 152, fol. 1071.)

368. — De l'Orme *demande à acquérir une maison canoniale vacante.* — 24 mai 1565.

Lune, xiii maii MV°LXV.

Domus claustralis et canonialis quam nuper tenebat defunctus dominus Picot... vendita, tradita et expedita per capitulum domino Jacobo Quetier, canonico Parisiensi. Necnon domino de l'Orme, canonico Parisiensi, petente eumdem domum, sibi deliberari ac recipi ad incarisandum et offe-

rendum ultra pretium licitationis ejusdem domus, videlicet ultra vii° solidorum aureorum, actumque petente de premissis, quod similiter concessum est. — (Arch. nat., LL 155, fol. 18.)

369. — De l'Orme *appelé à donner son avis sur la construction d'un nouveau mur.* — 15 février 1566.

Lune, xi februarii MV°LXV (1566 nouv. style).

Fiat novus murus supra clausuram chori retro cathedras et huic provideant domini fabricatores quam citius, juxta opinionem domini Lescot aut domini de l'Orme. — (Arch. nat., LL 155, fol. 88.)

370. — De l'Orme *consulté sur la réfection d'un reliquaire.* — 25 juin 1567.

Mercurii, vigesima quinta mensis junii anno MV°LXVII.

Dominus de Breda communicet domino de l'Orme protractum capitis Sancti Philippi ut eidem domino de l'Orme placeat suam dare opinionem super renovatione jocalis dicti capitis et confectione modulorum, ac precio exinde solvendo. — (Arch. nat., LL 155, fol. 510.)

371. — Philibert de l'Orme *chargé de s'occuper de l'agrandissement du cloître et de la démolition de maisons au port Saint-Landry.* — 3 septembre 1567.

Mercurii, tertia septembris anno MV°LXVII.

Commissi sunt domini cantor, archidiaconus Parisiensis, de l'Orme et Breda videre quid agi oporteat in portu Sancti Landerici,

super ampliatione claustri et certis aedificiis in dicto loco demoliendis. — (Arch. nat., LL 155, fol. 554.)

372. — *Les neuf extraits suivants se rapportent à l'état déplorable des voûtes de l'église et à la mission que* De l'Orme *reçut du Chapitre à cette occasion.*

Martis, prima mensis julii anno MV^cLXVII.

Domini fabricatores cum domino de l'Orme, vocato viario, visitent ruinam imminentem hic per dominum de Breda recitatam in testitudine navis ecclesie, a qua nuper cecidit lapis, hujusmodique ruinam quam citius reparari faciant. — (Arch. nat., LL 155, fol. 518.)

Mercurii, vi augusti anno MV^cLXVII.

Quia, prout hic relatum est, ecclesia Parisiensis magnis indiget reparationibus, quibus industria domini de l'Orme, canonici Parisiensis, requiritur, attento imminente periculo earumdem, domini cantor et de Breda commissi sunt ex parte capituli cumdem dominum de l'Orme rogare ut ei placeat huic operi superintendere et vacare, cui propter hoc conceduntur distributiones diurnales plumbi dicte ecclesie, incipiendo a nominatione die festi omnium Sanctorum anni MV^cLXVI per eum libere et integre habende, quamdiu eidem capitulo placuerit. — (Arch. nat., LL 155, fol. 539.)

Tertia die maii $MV^cLXVIII$.

Dominus de l'Orme, rogatus a capitulo, recuperet a juratis relationem per eos factam visitationis reparationum ecclesie, pro qua dominus de Breda eisdem juratis obtulit pecunias, prout hic dixit. — (Arch. nat., LL 155, fol. 716.)

Lune, tertia mensis maii, anno MV^cLXVII.

Domini archidiaconus Parisiensis et de l'Orme, cum dominis Le Breton et de Hangest, videant terrale super explanando eodem et aliis agendis, ne a cetero rudera seu immunditie supra dictum terrale mittantur, domini vero de Macheco et Hubert loquantur dominis Domus Ville ut murus in circuitu dicti terralis fiat pro fortificatione dicte ville. — (Arch. nat., LL 155, fol. 718.)

Martis, quarta maii $MV^cLXVIII$.

Audita relatione dominorum archidiaconi Parisiensis et de l'Orme super magnis reparationibus necessario faciendis in ecclesia, ordinatum est easdem reparationes fieri juxta memoriale per dictum dominum de l'Orme conficiendum, et propter hoc videri visitationem hujusmodi reparationum et relationem juratorum ex parte capituli cum deputatis a reverendo domino episcopo nuper factam, et propter hoc vendantur mobilia, si que sint minus utilia, aut vendatur aliqua domus dicte ecclesie, super quo intendant domini fabricatores ac referant, qui interim mandent ostia et alia loca aperta in circuitu dicte ecclesie et in turribus claudi et obstrui, ne latrones ingrediantur, necnon plumbum ab ipsis latronibus avulsum in loco tuto reserari. — (Arch. nat., LL 155, fol. 719.)

Mercurii, quinto mensis maii anno MV^cLXIX.

Domini fabricatores cum domino de l'Orme provideant grossis reparationibus ecclesie necessario faciendis, prout hic relatum. — (Arch. nat., LL 157, fol. 110.)

Mercurii, xii° maii anno $MV^cLXVIII$.

Dominus de l'Orme rogatus est ex parte capituli videre declarationem reparationum ecclesie per juratos ville, in presentia depu-

tatorum reverendi domini episcopi Parisiensis nuper factam, et eidem domino de l'Orme propter hoc traditam, quiquidem dominus referet precium pro necessariis reparationibus hujusmodi solvendum, ut provideatur quam citius. — (Arch. nat., LL 155, fol. 738.)

Lune, decima septima maii anno M V^cLXVIII.

Domini Bony et Vignois, sumpto processu alias moto per capitulum contra heredes defuncti domini du Bellay, episcopi Parisiensis, et relatione juratorum hic per dominum de l'Orme super burellum dimissa et eisdem dominis hodie tradita, communicent consilio quid agendum super reparationibus ecclesie necnon faciendum, ac referant. — (Arch. nat., LL 155, fol. 745.)

Veneris, vigesima quinta mensis junii M V^cLXVIII.

Domini cantor, de l'Orme, Breda et Fouquet conveniant cum operariis tam pro coopertura plumbea ecclesie et super campanas ejusdem, quam grossis aliis reparationibus quam citius necessario faciendis, pro quibus idem dominus de Breda recuperabit pecunias ad constitutionem annui redditus super temporali ecclesie, salvo cas recuperandas a dominis episcopis Parisiensibus et eorum heredibus, juxta arrestum curie Parlamenti hic exhibitum, nuper latum. — (Arch. nat., LL 155, fol. 787.)

373. — DE L'ORME *adjoint aux chanoines pour étudier l'agrandissement du cloître.* — 11 février 1569.

Veneris, XI februarii anno M V^cLXIX.

Domini archidiaconus de Josayo, Roillart et de Breda, assumpto et rogato domino de l'Orme, videant domos portus Sancti Landerici et sciant que demoliri poterint in ea parte qua claustrum possit augmentari, ac referant. — (Arch. nat., LL 157, fol. 38.)

374. — DE L'ORME *chargé de faire un nouveau bail à Sucy.* — 29 avril 1569.

Veneris, XXIX aprilis anno M V^cLXIX.

Dominus de l'Orme, prebendatus apud Succiacum cum domino camerario clerico ecclesie conficiat novum ballium grossi sue prebende, ita quod nihil minuatur de conditionibus et oneribus primi ballii et onera solita et debita solvantur curatis et aliis. — (Arch. nat., LL 157, fol. 103.)

375. — DE L'ORME *chargé de s'entendre avec un maçon pour travaux au mur du cloître Notre-Dame.* — 5 juillet 1569.

Martis, quinta julii anno M V^cLXIX.

Dominus de l'Orme, rogatus a capitulo, componat, prout melius poterit, cum lathomo pro opere faciendo in muro claustri et domus claustralis, quam tenet dominus Brunet supra Sequanam, cui operi contribuet dictus dominus Brunet pro media, et altera media de pecuniis arche thesauri tradetur. — (Arch. nat., LL 157, fol. 153.)

376. — *Réparation du toit de la maison occupée par les clercs au port Saint-Landri.* — 28 septembre 1569.

Mercurii, XXVIII^a septembris anno M V^cLXIX.

Dominus archidiaconus de Josayo loquetur domino de l'Orme ut intendat repara-

tionum cooperture domus in qua morantur clerici matutinarum ad portum Sancti Landerici, attento impedimento aule quam tenet in eadem domo. — (Arch. nat., LL 157, fol. 207.)

377. — *Visite rendue à PHILIBERT DE L'ORME malade, par le chancelier et le pénitencier de Notre-Dame.* — 7 janvier 1570.

Domini cancellarius et penitentiarius, a capitulo rogati, visitent dominum de l'Orme infirmum, eidem domino preces ecclesie oblaturi. — (Arch. nat., LL 157, fol. 276.)

378. — *Mort et obsèques de PHILIBERT DE L'ORME.* — 9 janvier 1570.

Lune, nona januarii anno MV°LXX°.

Viso codicillo testamenti defuncti domini reverendi Philberti de l'Orme, dum viveret canonici Parisiensis, abbatis Sancti Eligii, Noviomi et Sancti Sergii Andegavensis, heri, hora septima sero, aut eo circa, in suo domo claustrali, prout hic hodie dominis relatum, decessi, cujus anima requiescat in pace, Amen, ordinatum est juxta dictum testamentum corpus dicti defuncti inhumari in ecclesia Parisiensi cum solemnitatibus assuetis pro canonico Parisiensi decesso, loco ab executoribus dicti testamenti eligendo in navi, aut alio commodiori, prout viderint, ac die crastina dici vigilias, die vero mercurii proxima, presente corpore, missam et funeralia celebrari, ac propter hoc recipi centum scuta ab eo legata. — (Arch. nat., LL 157, fol. 278.)

379. — *Réclamation par la Reine de « pourtraits et modeles » se trouvant entre les mains de PHILIBERT DE L'ORME.* — 9 janvier 1570.

Dominus de Breda, unus executorum testamenti defuncti domini de l'Orme, nomine capituli provideat requeste procuratoris illustrissime domine Regine, hodie dicto capitulo porrecte, pro conservatione certorum protractuum et modellorum penes dictum defunctum existentium. — (Arch. nat., LL 157, fol. 279.)

380. — *Délégation d'un chanoine pour assister à l'inventaire des biens meubles se trouvant au château de Saint-Maur* [1]. — 9 janvier 1570.

Dominus Dreux, nomine capituli, pro interesse heredum defuncti domini cardinalis du Bellay, ac etiam defuncti domini du Bellay, episcopi Parisiensis, assistat inventario faciendo bonorum mobilium dicti defuncti in castro Sancti Mauri repertorum, penes dictum defunctum, ut fertur, existentium. — (Arch. nat., LL 157, fol. 279.)

381. — *Visite de la maison claustrale de feu PHILIBERT DE L'ORME.* — 18 janvier 1570.

Mercurii, XVIII mensis januarii anno MV°LXX.

Dominus archidiaconus de Josayo, archidiaconus Brye, Fouquet et Dreux, aut tres ex ipsis, vocatis juratis, visitent domum claustralem quam tenebat defunctus dominus de l'Orme [2] super reparandis in eadem. — (Arch. nat., LL 157, fol. 286.)

[1] De l'Orme avait été chargé par le cardinal du Bellay, son protecteur, de la construction du château de Saint-Maur.
[2] Cette maison claustrale fut adjugée, les 18 et 28 janvier 1570, au chanoine Pierre Dreux qui en avait offert le prix le plus élevé, soit 900 écus.

382. — *Mainlevée du séquestre des biens se trouvant dans la maison de* Philibert de l'Orme, *à charge de faire droit à la réclamation de ce qui appartient à l'église Notre-Dame et à l'abbaye de Saint-Maur-des-Fossés.* — 28 janvier 1570.

Sabbati, xx octava januarii MV°LXX.

Postquam dominus de Breda, unus executorum testamenti defuncti domini de l'Orme, dum viveret canonici Parisiensis, hodie dominis promisit, me notario presente, in capitulo satisfacere taxe reparationum domus claustralis ejusdem defuncti et cetera alia debita erga ecclesiam subire pro eodem defuncto, procurator fiscalis dicte ecclesie consentiat manuslevationi bonorum ipsius defuncti in eadem domo claustrali existentium dictis executoribus ipsius testamenti auctoritate capituli faciende, et vocetur dominus Dreux, requirens pro heredibus defuncti domini du Bellay, quondam episcopi, pro pretensis mobilibus in eadem domo existentibus, ac pro fabrica ecclesie predicte Parisiensis domini archidiaconus Josaye et succentor videbunt ea que sunt ipsius ecclesie in eadem domo claustrali, similiter et dictus dominus archidiaconus pro canonicis ecclesie Sancti Mauri de Fossatis; quiquidem dominus de Breda proximo capitulo audietur super dictis reparationibus, de quibus in relatione juratorum sibi tradita constitit. — (Arch. nat., LL 157, fol. 291.)

383. — *Procédures et informations contre les domestiques de* de l'Orme. — 30 janvier 1570.

Lune, xxx et penultima januarii anno MV°LXX.

Communicentur procuratori fiscali Le Congneux processus et interrogationes ac informationes contra domesticos defuncti domini de l'Orme facti, suas conclusiones assumpturo. — (Arch. nat., LL 157, fol. 293.)

384. — *Le testament de* de l'Orme *communiqué au Chapitre.* — 3 février 1570.

Die Veneris, tertia mensis februarii anno MV°LXX.

Testamentum defuncti domini de l'Orme communicabunt domini executores ejusdem duobus ex dominis capituli, insequendo consuetudinem, videlicet dominis cancellario et camerario clerico, qui articulos factum ecclesie tangentes recuperabunt. — (Arch. nat., LL 157, fol. 298.)

385. — *Mesures prises par le Chapitre contre les héritiers de* de l'Orme. — 18 février 1570.

Sabbati, xviii februarii anno MV°LXX.

Dominus Dreux pro et nomine capituli provideat ne aliquid demoliatur in domo claustrali quam tenebat defunctus dominus de l'Orme, et impediat eo nomine heredes dicti defuncti quatinus in statu suo valeant certa seu parve camere dicte domus, absque ulla compensatione eisdem heredibus facienda. — (Arch. nat., LL 157, fol. 312.)

386. — *Taxe des fortifications pour la maison de feu* Philibert de l'Orme, *occupée par ses héritiers, mise à la charge de ses exécuteurs testamentaires.* — 11 avril 1570.

Martis, undecima aprilis anno MV°LXX.

Audita supplicatione domini Dreux, ut executores testamenti defuncti domini de l'Orme solvant debitum taxe fortificationum

ville pro domo quam nuper tenebat idem defunctus in claustro, et ad presens idem dominus Dreux possidet, eo quod ab obitu ejusdem defuncti et hodie parentes ejusdem defuncti illam occupant et in ea multa habent mobilia, super quo dominus de Breda, unus dictorum executorum, dixit se submittere ordinationi capituli; conclusum est, attentis premissis notoriè, quod dicti executores eamdem taxam solvant pro anno presenti currente, similiter dicti executores solvant arreragia C solidorum annui locati certe aule ante domus clericorum matutinarum per dictum defunctum officio Camere debita. — (Arch. nat., LL 157, fol. 348.)

387. — *Mesures prises pour la conservation des modèles de* DE L'ORME *appartenant à la Reine mère.* — 11 avril 1570.

Martis, undecima Aprilis.

Ordinatum est, prout alias, fieri et construi cameras ad hospitandum clericos matutinarum et beneficiatos ecclesie in aula domus eorumdem clericorum ad portum Sancti Landerici reservata et retenta per capitulum ad hujusmodi opus, nihilque immutari ullo modo de hujusmodi conclusione, que tamen supersedebit ad certum breve tempus pro conservatione quorumdam modellorum domine matris Regine in eadem aula existentium. — (Arch. nat., LL 157, fol. 348.)

388. — *Legs faits par* DE L'ORME *à l'église Notre-Dame.* — 29 mai 1570.

Veneris, xix maii 1570.

Die lune proxima, fiat specialis dominorum convocatio super oblatione hic per dominos executores testamenti defuncti domini de l'Orme capitulo facta, ratione legati ejusdem defuncti.

Lune, xix maii 1570.

Dominus de Breda hodie supra burellum posuit calicem argenteum deauratum, cum duobus urceolis et pixide, ad arma domini defuncti de La Forest, quondam episcopi Parisiensis, dudum a defuncto domino cantore Combraille emptum et nuper a defuncto domino de l'Orme, canonico Parisiensi, ecclesie legatum, de quo dictus dominus de Breda, tam pro se quam aliis executoribus testamenti dicti defuncti domini de l'Orme, petiit deonerari, prout deonerati sunt; quem quidem calicem cum ceteris premissis assumpsit dictus dominus de Breda, ponendum et custodiendum in archam thesauri dicte ecclesie.

Audita oblatione per dominum de Breda, tam pro se quam dominis coexecutoribus testamenti defuncti de l'Orme, hodie capitulo facta, cessionis $\text{iii}^m \text{ vi}^c$ lib. pro annuo redditu iii^c lib. ad opus ecclesie acquirendo, insequendo voluntatem testamentariam dicti defuncti, ex particulari summa eidem defuncto per dominum nostrum Regem assignata, recipiendarum, ordinatum est dictam summam $\text{iii}^M \text{ vi}^c$ lib., cum simili summa per dictum capitulum tradenda, recipi pro constitutione annui redditus vi^c lib. super domo Ville[1], et propter hoc sumi xii^c lib. de arreragiis reddituum ipsis assignatorum super dicta domo Ville, proxima die festi Nativitatis sancti Johannis Baptiste solvendorum, et obligari temporale Ecclesie ad constitutionem redditus pro summa $\text{ii}^m \text{ iiii}^c$ lib. restante, ad diligentiam prefati domini

[1] Il est encore question de cette constitution d'une rente sur l'Hôtel-de-Ville à diverses reprises, le 18 août 1570 et à des dates postérieures. (Arch. Nat., LL 157, fol. 486, 411, 413.) Cette pièce et la suivante ont été imprimées dans les *Archives de l'Art français* en 1892, p. 129.

de Breda ad hoc rogati[1]. — (Arch. nat., LL 157, fol. 367.)

389. — *Fondation d'un anniversaire annuel pour* DE L'ORME. — 11 octobre 1570.

Mercurii, undecima octobris (1570).

Coram eisdem notariis capitulum promisit, juxta intentionem defuncti domini de l'Orme, canonici Parisiensis, singulis annis celebrare anniversarium in ecclesia Parisiensi pro dicto defuncto, instar illius defuncti domini du Drac, quondam decani Parisiensis, mediante cessione facta ipsi capitulo legati, videlicet unius calicis argenti cum urceolis, ac $\text{iii}^{\text{m}}\text{vi}^{\text{e}}$ lib. tur. pro principali iii^{e} lib. tur. redditus. — (Arch. nat., LL 157, fol. 418.)

390. — *Plainte de* PHILIBERT DE L'ORME *au Grand Conseil contre Jehan Cortoyne, lieutenant du vicomte d'Ivry.* — 22 mai 1550.

Du vingt deuxiesme jour de may mil v° cinquante, sur la demande et proffict de default requis par le procureur general du Roy et m° Philibert de l'Orme, abbé d'Ivry[2], joinct, demandeurs en excès, crimes et délicts à l'encontre de m° Jehan Cortoyne, lieutenant du vicomte d'Ivry, adjourné à comparoir en personne et défaillant, veu par le Conseil ladicte demande, ledit default du dixiesme de ce mois, exploict et tout ce qui a esté mis par devers ledit Conseil, le Conseil a ordonné que ledit M° Jehan Cortoyne sera derechef adjourné à comparoir en personne au Conseil, car, si il n'y compare en sa personne dedans la huitaine, après la signiffica-tion qui luy sera faicte de ce present arrest, dès à present comme dès lors, le Conseil a ordonné qu'il sera prins au corps, quelque part que il pourra estre apprehendé, et, si il ne peult estre apprehendé, sera adjourné audit Conseil à troys briefs jours, affin de ban, pour respondre à telles fins, demandes et conclusions que le procureur general du Roy vouldra contre luy prendre et eslire, et audict de l'Orme affin civille seulement; et a le Conseil condamné ledit deffaillant es despens. Prononcé audit Conseil, à Paris. — (Arch. nat., V⁵ 1054.)

391. — 25 juin 1550.

Entre M° Philibert de l'Orme, abbé d'Ivry, demandeur en excès, crimes et delictz, le procureur general du Roy joinct avec luy, et defendeur en requeste d'eslargissement, d'une part, et m° Jehan de Courtonne, lieutenant du vicomte d'Ivry, defendeur esdiz excès, et demandeur et requerant l'enterinement de sadicte requeste affin d'eslargissement de sa personne, d'autre; veu par le Conseil les charges et informations, interrogatoires et confessions dudit de Courtonne, ladicte requeste, conclusions desdiz Courtonne et procureur general du Roy, et tout ce qui a esté mis et produict par devers ledit Conseil, dict a esté, sans avoir esgard à ladicte requeste quant à present, que les tesmoings oys et examinez esdictes informations seront recollez, et, si besoing est, confrontez audit de Courtonne, et son procès faict et parfaict dedans ung moys par le bailly d'Evreux ou son lieutenant, que le Conseil a commis et commect; par devant

[1] Le testament de Philibert de l'Orme a été publié par A. Berty dans les *Archives de l'Art français* de 1862 (p. 319-329). — Voir aussi la communication d'Anatole de Montaiglon sur ce même sujet dans la *Revue de l'Art français* de 1884 (p. 129-131).

[2] L'abbaye d'Ivry (la Bataille) avait été octroyée à de l'Orme par le roi Henri II en 1548. Le nouvel abbé n'y mit peut-être jamais les pieds et se contenta d'en percevoir les revenus. Mais, à peine entré en jouissance, il dut défendre ses droits contre ceux dont les intérêts se trouvaient lésés. De là sans doute ce procès intenté au lieutenant du vicomte d'Ivry en 1550. En 1560, de l'Orme cédait l'abbaye d'Ivry au frère de la duchesse de Valentinois (Berty, p. 10).

lequel ledit Courtonne comparoistra en l'estat qu'il est dedans quinzaine, sur peyne d'estre attainct et convaincu des cas à luy imposez, auquel ledit Conseil a donné et donne le chemin pour prison, et a ledit Conseil ordonné et ordonne que ledit de l'Orme consignera au greffe dudict bailliage la somme de 30 livres tournoys dans quinzaine, sauf à consigner plus grande somme, se par ledit commissaire est ordonné, pour, icelluy procès faict et parfaict et rapporté par devers ledit Conseil, estre proceddé au jugement d'icelluy comme de raison. Prononcé aux procureurs des parties à Ponthoise. — (Arch. nat., V⁵ 1054.)

392. — *Evocation générale au Grand Conseil de tous les procès soutenus par* Philibert de L'Orme *devant diverses juridictions.* — 21 février 1559.

Henry, par la grace de Dieu roy de France, à nos amez et féaulx conseillers les gens tenans nos Courts de Parlement de Paris et Rouen et les Requestes de nostre Palais ausdits lieux, et autres nos justiciers et officiers qu'il appartiendra, salut et dilection. Nostre amé et féal conseiller et aulmosnier ordinaire Mᵉ Philbert de l'Orme, abbé d'Ivry et de Sainct-Barthelemy et Sainct-Eloy de Noyon, nous a faict remonstrer que, par le moyen des guerres, lesdites abbayes de Sainct-Barthelemy et de Sainct-Eloy ont esté ruynées, et les monastaires et maisons, manoirs et censes qui en deppendent pillées et sacagées, et les aulcunes brulées par nos ennemis et mesme par nos gens de guerre, ses pappiers et tiltres emportés, desrobés et cachés, de sorte qu'il ne peult plus bonnement savoir les droicts, domaines et redevances desdictes abbayes qui luy sont reffusés et desnyés par les debiteurs d'iceulx, lesquels se veullent faire contraindre par justice; les autres qui avoient procès à l'encontre de luy pour raison de ce taschent de le poursuyvre, et surprandre, sachant qu'il n'a de quoy se defendre pour n'estre garny, comme il appartient, de ses pièces, et voyant qu'il est continuellement occupé à nostre service, la pluspart du temps à nostre suitte et quelsques foys en ung lieu, puys en ung aultre, çà et là, où nous avons des bastimens, esquels nous faisons besongner ordinairement par les advis, direction et conduitte dud. de l'Orme qui en a la charge et superintendance, font de grandes et precipitées poursuictes contre luy par devant les juges ordinaires des lieux et nostre Court de Parlement, voyant qu'il n'y peult entendre, nous suppliant et requerant luy vouloir de nostre grace sur ce pourveoir et accorder que, pour poursuivre et deffendre sesdicts droicts et debvoirs et se garder de surprinse, nous voulons evoquer ses procès, causes et differands pendans par devant divers juges pour estre jugés et decidés en un seul lieu où, sans avoir aucune occasion de discontinuer nostre dit service, ne sans excuse, comme nous ne voullons qu'il face, il puisse sollicter et faire poursuyvre sesd. procès pour en avoir la raison et justice. Pour ce est-il que nous, ayant esgard et consideration aux remonstrances, causes et raisons, ainsy que dessus proposées par led. de l'Orme, ses droicts et affaires, duquel nous voullons en bonne et briefve expedition de justice avoir pour recommandées en reconnoissance de ses continuels services, et actendu aussy qu'il ne demande chose qu'il ne soit raisonnable, considerant que nostre Grand Conseil est ambulatoire à nostre suite et qu'il sera plus facile aud. de l'Orme soy y trouver toutes et cantes foys que besoing sera, sans pretermettre nos affaires et services dont il a charge, que d'aller plaider en divers lieux et par devant divers juges pour raison d'une

même chose, dont se pourroient ensuyvre divers jugemens et sentences contraires les unes aux autres; pour ces causes, de noz certaine science, grace spécial, propre mouvement, plaine puissance et octorité royal, lesd. causes, matières et instances, matières et differands que led. de l'Orme a et pourra avoir cy après meuz et à mouvoir par devant vous et autres nos juges, quels qu'ils soient, pour raison desd. droicts et redevances, fruicts, proffits, revenus et autres choses deppendans des susd. abbayes d'Ivry, Sainct-Eloy et Sainct-Berthelemy-lès-Noyon et autres benefices qu'il tient et possedde de present, et ceux qu'il pourra cy après avoir, tenir et possedder, avons evocqué et evocquons par devant nous, ensemble les appellations qui sont et seront pour ce interjectées de nos juges par devant vous, et le tout avons renvoyé et renvoyons par devant noz amés et féaulx les gens de notredict Grand Conseil pour en cognoistre, juger et decidder comme de raison. Si vous signiffions nosd. evocuations et renvoy, et desd. procès vous avons interdict et deffendu toutes court, jurisdiction et congnoissance, et icelle commise et attribuée, commectons et attribuons ausd. gens de nostred. Grand Conseil par ces presentes. Donné à Villiers-Costeretz, le 21° jour de febvrier, l'an de grace 1558 et de nostre regne le 12°. Ainsy signé : Henry.

Collation faicte à l'original par moy notaire et secretaire du Roy soubsigné à Paris, le 9° jour de novembre 1559. Signé : Henard.

Charles, par la grace de Dieu roy de France, au premier nostre huissier ou sergent sur ce requis, salut. Parce que tu pourrois faire difficulté procedder à l'effect et execution des lettres du 21 fevrier 1558, à cause de la surannation d'icelles et du trespas advenu de nostre tres honoré seigneur et père, du vivant duquel elles ont esté exploictées et signiffiées, et suyvant icelles

baillé assignation à certaines parties, nous te mandons tu ais à procedder tout ainsy que sy elles avoient esté par nous commandées ou accordées et nonobstant la surannation d'icelles. Donné à Fontainebleau, le 20° jour de febvrier 1563. — (Arch. nat., U 634, fol. 561.)

393. — DE L'ORME *prisonnier dans les prisons de l'Officialité.* — 25 septembre 1559.

Arrêt du Parlement de Paris, rendu sur la requête de Philibert de l'Orme, abbé d'Ivry, interdisant au prevôt de l'Hôtel de procéder au jugement de l'appel interjeté par ledit Philibert de l'Orme, qui reconnaissait comme juge l'official de Paris et s'était constitué prisonnier dans les prisons de l'Officialité. —(Arch. nat., XIA 1591, fol. 374.)

394. — *Conseillers au Parlement adjoints à l'Officialité de Paris pour le jugement du procès de* DE L'ORME. — 4 janvier 1560.

Veue par la Court la requeste à elle presentée par M° Philbert de l'Orme, prebstre, abbé d'Ivry, par laquelle, attendu que sur certaines appellations par ledit suppliant interjectées des procedures contre luy faictes par le prevost de l'Hostel ou son lieutenant, seroit intervenu arrest du xxiiii° novembre dernier, par lequel ledict suppliant auroit esté rendu à l'official de Paris, son juge, pour luy faire et parfaire son procès, luy faisant toutesfois inhibitions et defenses de passer oultre au prejudice du cas privilegié, s'aucun y avoit, chose qui retardoit totallement le jugement du procès dudit suppliant, ne voulant ledit official passer oultre, sans que par ladicte Court feussent deputez certains juges ou conseillers de ladicte Court pour assister audit jugement pour ledit cas privilegié, requeroit à ces causes y estre

pourveu par ladicte Court, le consentement sur ce du procureur general du Roy, auquel ladicte requeste et arrest ont esté communiquez, et tout consideré;

Ladicte Court, ayant egard au consentement dudit procureur general, a ordonné et ordonne que m° Anthoine de Lyon et Adrian du Drac, Conseillers du Roy en icelle, assisteront au jugement du procès dud. suppliant, à la fin en cas privilegié, s'aucun y a, suivant l'arrest dudit 24° novembre dernier. — (Arch. nat., X¹ᴬ 1592, fol. 191.)

395. — *Arrêt du Parlement concernant la réforme de l'abbaye de Saint-Barthélemy de Noyon dont* DE L'ORME *avait été nommé abbé.* — 19 août 1561.

Sur les deux requestes presentées à la Court par m° Philbert de l'Orme, abbé commandataire de l'abbaye de Sainct-Barthelemy de Noyon, la première tendant à ce qu'il pleust à ladicte Court le tenir pour bien et deuement relevé de certain appel par luy interjecté en adherent à autre appel aussi par luy interjecté et rellevé dès le 7° jour de may dernier passé, de l'execution de certaines lettres en forme de commission extraordinaire obtenue par les religieux et couvent dudict lieu, adressantes à m° Claude de Montigny, advocat au siège de Noyon, lequel, en vertu de certaines autres et secondes lettres, aussi à luy adressantes et obtenues par lesdiz religieux au prejudice dudit appel, et icelluy taisant, auroit entreprins congnoissance de la matière d'entre les parties, et en ce faisant mis lesdiz abbé et religieux et chacun d'eulx en possession réelle et effectuelle du revenu de lad. abbaye, selon et ensuivant les lotz à eulx escheuz et par luy faictz pour en joir par leurs mains respectivement, et que inhibitions et defences particulières feussent faictes ausdiz religieux de faire poursuicte pour raison dudit appel ailleurs que en ladicte Court, et audit de Montigny d'ordonner l'execution dudit jugement emportant prejudice si grand jusques ad ce que, les parties amplement oyes en icelle, autrement en feust ordonné, la deuxiesme tendant à ce que, pendant lesdictes defences et causes d'appel, il pleust à ladicte Court commectre l'un des presidens et l'un des conseillers en icelle pour faire les reiglemens d'entre lesdiz abbé et religieux, et par mesme moyen proceder à la reformation des mœurs, vie et conversation desdiz religieux, appeller avec eulx tel bon père reformateur de l'Ordre qu'ilz adviseroient et celluy des discretz du couvent et maison qu'ilz congnoistroient estre le plus apparent ydoine et capable;

Veues par lad. Court lesdictes requestes, lettres de relief d'appel et exploictz faictz en vertu d'icelluy, sentence ou jugement dudit de Montigny, du 24° jour de juillet dernier passé, par ordonnance de la Court communiquée au procureur general du Roy, ses conclusions sur ce, et tout consideré;

Ladicte Court, ayant esgard ausdictes requestes, a tenu et tient led. appellant pour bien et deuement rellevé sur sondict appel, et, en ce faisant, a faict et faict inhibitions et defences particulières audit de Montigny de prendre cy après aucune congnoissance de la matière dont est question entre lesdictes parties, et ausdiz religieux d'en faire poursuicte ailleurs que en ladicte Court, jusques ad ce que par elle autrement en soit ordonné, sur peine de 400 liv. parisis d'amende. Et a ordonné et ordonne lad. Court que m° René Baillet, president, et Estienne Charlet, conseillier en icelle, se transporteront en icelle abbaye pour proceder au reiglement des fruictz et revenus d'icelle, requis par lesdictes parties, et à la reformation des vies, mœurs et conversation desdiz religieux,

requise par ledit abbé, appellez avec eulx ung bon père reformateur de l'Ordre et l'un des discretz de ladicte maison, le plus suffisant, ydoine et capable qu'ilz adviseront. Et, oultre, a ordonné et ordonne que les reglementz et reformation, qui faictz seront par lesdiz president et conseillier, seront gardez et entretenuz de poinct en poinct par chacune desdictes parties, comme si faictz avoient esté par ladicte Court, le tout néantmoins par manière de provision et jusques à ce que par elle autrement en soit ordonné. — (Arch. nat., X¹ᴬ 1598, fol. 254.)

396. — *Sentence des Requêtes du Palais condamnant par défaut* DE L'ORME, *en procès avec Olivier Imbert, à déposer une provision de 230 et de 1200 livres.* — 17 juillet 1562.

Entre Olivier Imbert, demandeur au principal et requerant l'enterinement de certaine requeste de provision par luy judiciairement faicte en la Court de céans, le 10ᵉ jour de janvier 1559, d'une part, et mᵉ Philibert de l'Orme, abbé d'Ivry et de Sainct-Esloy de Noyon, defendeur audict principal et empeschant ladicte requeste, d'aultre part; lesquelles parties, sur leurs demandes et deffences mentionnées au procès et en l'appoinctement de la Court de céans, du 12ᵉ jour de mars ensuivant, estoient par icelluy appoinctées au principal en droict à escripre par advertissemens qui seront communiquez pour y respondre et sur lad. provision estoient aussi appoinctez en droict, veu les advertissemens produictz desdictes parties, le memorial à oyr droict, et tout veu ; il sera dict, en ayant regard à ladicte requeste de provision dudit 10ᵉ janvier oudict an 1559 et en icelle enterinant, que, par manière de provision pendent ledict procès principal d'entre lesdictes parties et sans prejudice de leurs droictz en icelluy, la Court condamne ledict defendeur à garnir es mains dudict demandeur les somme de cent escuz d'or soleil, vaillant 230 libvres, d'une part, et douze cent livres tournois, d'aultre, dont est question, en baillant par luy caution et soy constituant achepteur de biens de justice, d'icelle somme rendre et restituer, s'il est dict en fin de cause que faire se doye, tous despens reservez en diffinitive. Prononcé en la presence de J. Janeron, procureur dud. demandeur, et en l'absence de J. Tronçon, procureur dud. deffendeur, suffisamment appellé, le 17ᵉ jour de juillet 1562. — (Arch. nat., X³ᴬ 56, fol. 180.)

397. — *Résignation de l'office de maître général des œuvres de maçonnerie de* JEAN DE L'ORME *à* ÉTIENNE GRANDRÉMY. — 1566.

Led. seigneur a permis à mᵉ Jehan de l'Orme, mᵉ général des œuvres de maçonnerye de ce royaulme, qu'il puisse resigner led. estat en faveur et au proffict de mᵉ Estienne Grand Remy, sans pour ce paier finance, du 26ᵉ mars [1566]. — (Arch. nat., KK 133ᴮ, fol. 65 v°.)

398. — *Donation de* JEAN DE L'ORME *à son fils naturel Charles de l'Orme.* — 21 novembre 1567.

Donation par Jean de l'Orme, seigneur de Sainct-Germain et du Pont, valet de chambre du Roi et commissaire ordinaire de l'artillerie, demeurant à Paris, rue Neuve-Saint-Paul, de tous ses biens en faveur de Charles de l'Orme, fils naturel dudit Jean de l'Orme et de Claude Genjart, à la réserve de l'usufruit, «pour la bonne et vraye amour naturelle et paternelle que ledit donateur porte à son filz et pour le remunerer et recompenser de plusieurs bons et agréables plai-

sirs qu'il a receus de luy depuis sa naissance et continue de jour en jour ». — (Arch. nat., Y 108, fol. 370 v°.)

399. — *Donation d'un petit fief à Fontenay-sous-Bois, dit le fief du Jardin, au profit de Jean Lenoir, avocat en Parlement, faite par* JEAN DE L'ORME, *architecte des bâtiments et forteresses du Roi, comme légataire de son frère*, PHILIBERT DE L'ORME. — 26 avril 1570.

Par devant Michel Charpentier et Ollivier Roger, notaires du Roy nostre Sire de par luy ordonnez et establiz en son Chastellet de Paris, fut present et comparut personnellement noble homme, Jehan de l'Orme, escuyer, seigneur de Sainct-Germain-du-Pont et Plaisance, varlet de chambre ordinaire du Roy nostredit seigneur, et commissaire de son artillerie, architecte de ses bastimentz et forteresses, demeurant en ceste ville de Paris, rue Neufve-Sainct-Paul, legataire de deffunct reverend père en Dieu, messire Philbert de l'Orme, en son vivant abbé de Sainct-Ciergue et de Sainct-Vach [1] lez-Angers, conseiller et aulmosnier ordinaire du Roy nostredit seigneur, et chanoyne en l'eglise de Paris, frère aisné dud. s' de l'Orme, lequel voluntairement et sans aucune contraincte, si comme il disoyt, a recognu et confessé avoyr donné, ceddé, quicté, transporté et delaissé, et par ces presentes donne, cedde, quicte, transporte et delaisse et promect garentyr du tout à tousjours, par donnation entre vifz et irrevocable, à noble homme m° Jehan Lenoir, advocat en la court de Parlement et aud. Chastelet, ad ce present, stipullant et acceptant pour luy, ses hoirs et ayans cause ou temps advenir, ung petit fief assiz à Fontenay-sur-le-Boys-de-Vincienne, appellé le fief du Jardin, qui se consiste de quatre livres à cent solz tournois de cens et plus, sy plus en sont deubz, portant lotz, ventes, saisynes et amendes, quant le cas y eschet, deubz par plusieurs personnes, comme detempteurs de certains heritaiges assiz aud. Fontenay, avec ses appartenances et deppendances en tout ce qu'il se comporte, aud. seigneur de l'Orme appartenant comme legataire dud. deffunct reverend son frère, auquel led. fief appartenoyt par le moyen du transport qui luy en avoyt esté faict par eschange par noble homme Gilles Heurteloup, maistre des portz et passaiges de Picardye, comme il appert par les lettres dud. eschange, faictes et passées par devant m° Vincent Maupeou et P. Lusson, notaires oud. Chastellet, le samedy 26°"° jour de mars 1569, lesquelles lettres, avec unes autres lettres par brevet, signées dud. Maupeou et Cothereau, aussi notaires, le samedy 26°"° jour de mars 1569, par lesquelles appert led. Heurteloup avoyr vendu, ceddé et transporté à noble homme, m° Thomas Sibillet, advocat en la Court de Parlement, à Paris, les douze livres dix solz tournois de rente deubz sur l'Hostel de la ville de Paris aud. seigneur reverend, et par luy transportez à icelluy de Heurteloup par led. eschange, moyennant la somme de cent cinquante livres tournois, payée aud. de Heurteloup par led. Sibillet, qui auroyt déclaré lad. acquisition avoyr esté néanlmoings par luy faicte pour, ou nom, prouffict et des deniers d'icelluy s' reverend, auquel il en auroyt partant faict cession et transport, comme il appert par lad. declaration escripte au doz desd. lettres de vendition d'icelle rente, dactées du vendredy 29°"° jour d'apvril oud. an 1569, signé desd. Cothereau et Lusson, [que] led. s' de

[1] Dans le codicille du testament de de l'Orme, cette abbaye est dite de Saint-Serge et Saint-Bach-lez-Angers. Voir sur ce mot la note des *Archives de l'Art français*, 2° série, t. II, p. 327.

Sainct-Germain a presentement baillées et delivrées aud. s' Lenoir, auquel il a promis outre ce bailler les papiers censiers, declarations des redebvances desd. cens et droictz appartenans aud. fief, et autres tiltres et enseignemens qu'il a par devers luy, faisans mention dud. fief et sesd. appartenances, toutesfoys que de ce faire requis en sera par led. s' Lenoir, lequel il faict dès à present vray seigneur et possesseur dud. fief et sesd. appartenances par la tradition desd. lettres cy dessus declairées et de ces presentes, led. fief mouvant en censive du Roy nostredit seigneur à cause de la prevosté et viconté de Paris et chargé des droictz et debvoirs seigneuriaulx et féaulx, quant le cas y eschet, pour par icelluy s' Lenoir, sesd. hoirs et ayans cause, en joyr doresnavant à tousjours comme de son conquest et à luy appartenant. Cestz don, cession et transport faictz pour le bon amour que led. seigneur Jehan de Lorme, s' de Sainct-Germain, dict avoir et porter aud. s' Lenoir et que tel est le voulloyr dud. s' de Sainct-Germain ainsy le faire.

Faict et passé l'an 1570, le mercredy 26me jour d'apvril. Signé : Charpentier et Roger. Insinué le 5 mai 1570. — (Arch. nat., Y 110, fol. 290.)

400. — 18 novembre 1582.

Donation d'une rente de 66 écus d'or par Jeanne de l'Orme, veuve en secondes noces d'Olivier Roland, citoyen de Lyon et architecte du Roi à Lyon, en faveur de sa fille Cristine de Burlet, mariée à Louis Laudicier, bourgeois de Lyon. — (Arch. nat., Y 124, fol. 363 v°.)

PIERRE LESCOT *et sa famille*. — 1562-1623.

Sur la vie et la carrière de Pierre Lescot, l'architecte du Louvre, les pièces réunies ici apportent peu de détails nouveaux, si ce n'est sur son titre et ses fonctions comme chanoine de Notre-Dame de Paris.

Les biographes, en adoptant l'année 1515 comme date de sa naissance, sans fournir aucune preuve à l'appui de cette opinion, ont laissé la question en suspens; elle ne sera probablement jamais résolue de façon définitive.

Lescot mourut le 10 septembre 1578, près de dix ans après Philibert de l'Orme; il fut, comme lui, inhumé à Notre-Dame de Paris, dans la chapelle de saint Ferréol, ainsi que le constatent les registres capitulaires, à la date du 12 septembre, dont l'extrait est rapporté ici. Son neveu, Léon Lescot, sur lequel on trouvera ci-après plusieurs documents inédits, fit placer sur son tombeau une inscription gravée, dont Adolphe Berty a inséré le fac-similé dans la *Topographie de l'ancien Paris*.

Comme nous l'avons fait pour son illustre contemporain Philibert de l'Orme, nous avons tiré des registres capitulaires de Notre-Dame de Paris tout ce qui se rapporte à Pierre Lescot, et ces documents font connaître toute une partie fort ignorée jusqu'ici de la vie de notre artiste. Ils fournissent en effet des données précises sur la date de réception de l'architecte à la dignité de chanoine; cette réception se place au 31 décembre 1554. Deux ans après, le 7 août 1556, le nouveau chanoine obtenait l'autorisation de conserver sa barbe, sans que cette dérogation aux règles liturgiques pût être invoquée comme précédent. Dorénavant, il ne sera plus permis de représenter l'architecte avec un menton rasé. L'article parle en outre d'une mission diplomatique à Rome dont on n'avait jusqu'ici rencontré aucune mention. D'autres extraits nous renseignent sur certains arrangements pris au sujet des redevances dues par Lescot pour son canonicat et sa prébende en 1557, sur des concessions d'arbres à lui accordées par le chapitre en 1561, sur l'achat de la maison canoniale où il établit son habitation en 1563, sur des travaux de canalisation à exécuter devant son habitation, sur la cession de cette maison, qui semble avoir été assez délabrée, au sieur de Saint-André, également chanoine, le 18 juin 1578, sur le transfert de cet immeuble à Léon Lescot, en date du 28 juillet, le même jour que ce neveu recevait le canonicat de Pierre Lescot; sur diverses réparations dues par l'usufruitier et que le chapitre paraît avoir eu quelque peine à obtenir, enfin sur la date de la mort de l'éminent auteur des plans du Louvre (10 septembre 1578), et sur celle de son inhuma-

tion dans la chapelle de saint Ferréol en l'église métropolitaine (12 septembre). D'autres détails non moins curieux sont encore révélés par ces notes des registres capitulaires.

Ainsi, dès l'année 1567 (6 juin), le chanoine est autorisé, pour cause de maladie et sur avis du médecin, à manger de la viande. La santé de Lescot paraît avoir été quelque peu précaire pendant les dernières années de sa vie. Alors qu'il assiste à presque toutes les réunions du chapitre, quand il est en bonne santé — en effet on relève sa présence à plus de deux cent soixante séances, — les registres de 1577 et 1578 mentionnent de fréquentes absences avec la mention *infirmus*. Quelquefois son nom disparaît pendant plusieurs mois, sans doute pour cause d'absence ou de maladie. Ainsi, on ne le voit pas aux assemblées capitulaires du 23 juillet au 31 décembre 1574, du 24 janvier 1575 au 2 janvier 1577. Pendant toute cette période il est déclaré absent. Il reparaît le 4 janvier 1577 pour tomber malade quelques mois plus tard.

Au début du registre de 1570 (LL 157, fol. 1), Lescot figure parmi les chanoines diacres. Peu de temps après, le 5 avril 1570, il était ordonné prêtre par l'évêque d'Avranches dans la chapelle de Saint-Denis du Pas.

Plusieurs articles enfin se rapportent à sa dernière maladie.

Entre temps, en 1572, déjà investi des fonctions sacerdotales, il s'occupait de la restauration et de la construction des murailles enfermant le cloître du côté de la Seine, dont Philibert de l'Orme avait déjà eu la charge. Tout en restant architecte jusqu'à son dernier jour, Lescot remplit donc de la façon la plus complète ses devoirs de chanoine et de prêtre.

Sans revenir d'autre part sur des détails biographiques connus, nous nous contenterons de rappeler que notre architecte avait pour père un procureur du roi en la Cour des Aides, nommé Pierre comme lui, et seigneur de Lissy et de la Grange du Martroy [1]. La seigneurie de Clagny lui venait de sa mère, Anne Dauvet. Il en prit le titre qu'il garda toute sa vie. Il était aumônier ordinaire du Roi et abbé commendataire de Notre-Dame de Clermont, près Laval. Ce sont les qualités qui accompagnent son nom dans les actes qui le concernent.

Des frères ou sœurs de l'architecte de François Ier on ne sait à peu près rien, si ce n'est qu'ils laissèrent plusieurs fils et filles qui devinrent les héritiers naturels de Lescot. Il ne cessa de s'intéresser à eux de son vivant, comme en témoignent les donations qu'ils reçurent à l'occasion de leur mariage.

Dès le mois de février 1557 (1558, n. st.), il faisait don à Marguerite Lescot, quand elle épousa Claude d'Aussienville ou d'Aussainville, sieur de Villiers-aux-Cormeilles, bailli et capitaine de Sézanne, de tout ce qu'il possédait de cens, rentes, bois, taillis, terres et autres droits quelconques au lieu de Coubert et aux environs, sous la condition que ces biens seraient propres à sa nièce et qu'elle ne serait pas tenue de les rapporter à la succession du donateur. Mais voici que Lescot est informé que, n'ayant pas été insinuée au Châtelet, sa libéralité court le risque d'être attaquée par ses héritiers naturels; il s'empresse aussitôt de la confirmer en remplissant la formalité la rendant inattaquable. L'inscription sur les registres du Châtelet porte la date du 15 décembre 1573.

Autre confirmation, enregistrée au Châtelet quelques jours plus tard, le 9 janvier 1574, d'une autre donation en faveur de Madeleine Lescot, après son mariage avec Georges de Romain, écuyer, seigneur de Fontaine, demeurant audit lieu de Fontaine, près Senlis, mariage célébré le 28 juin 1566. La jeune épouse reçoit en don irrévocable les maisons, cours, jardins, cens, rentes, terres, prés, saussaies, etc., du donateur au terroir de Clichy-la-Garenne.

Après avoir assuré l'avenir de ses nièces, notre architecte songe à récompenser les bons services de deux domestiques, Pierre Janvier et Jean Dumont. Le contrat est insinué le 18 novembre 1576; le don consiste en une maison, foullerie et étable couvertes, partie de tuile, partie de chaume, cour, jardin et appartenances, le tout situé au village de Vanves, avec les meubles qui s'y trouvent. C'est en somme un refuge pour leurs vieux jours, concédé à de fidèles serviteurs par un maître reconnaissant, à la seule charge, le trait mérite d'être noté, de faire le vin de Lescot, sa vie durant, avec le produit des vignes qu'il possède à Vanves. N'oublions pas que Lescot était dans les ordres. A cette époque, tous les environs de Paris

[1] Voir la réception de Pierre Lescot, « licentié es loix », en l'office de procureur général en la Cour des Aides, vacant par la mort de Nicole Chevalier, dernier possesseur, lequel office a été donné par le Roi au s[r] Lescot à la recommandation de Me Guillaume Dauvet, son beau-père, seigneur de Clagny et maître des Requêtes, en date du 4 novembre 1504 (Archives nationales U 665, fol. 141).

étaient couverts, on le sait, de vignobles en plein rapport. Moins de deux ans après cette première donation, presque à la veille de la mort de leur maître, le 17 juin 1578, Janvier et Dumont recevaient une nouvelle libéralité consistant en un arpent et demi de vigne, en deux pièces, situé également à Vanves, Issy et environs, dont Lescot se réserve toutefois l'usufruit sa vie durant. Cette clause n'eut pas d'effet, puisque le 10 septembre suivant, le donateur avait cessé de vivre.

Autre donation de mille livres tournois de rente, rachetable pour la somme de douze mille livres, en faveur de Claude Lescot, seigneur de Breulles, neveu du donateur, à l'occasion du mariage récemment par lui contracté avec Françoise Le Sellier, fille de Claude Le Sellier, écuyer, seigneur de Saint-Amand, et de Françoise de Wignacourt. Le contrat, daté du 5 décembre 1576, est insinué au Châtelet deux jours après.

Par un autre acte, daté du 16 juin 1578, insinué le 19, contemporain par conséquent de la deuxième donation faite en faveur de ses domestiques, Pierre Lescot a transféré à un autre neveu, portant comme lui le nom de Pierre, seigneur de Lissy, conseiller au Parlement et commissaire des Requêtes du Palais, la propriété des immeubles suivants : une maison sise à Paris, rue Troussevache, occupée par un boulanger; une autre maison, rue Saint-Sauveur, ayant pour enseigne la Corne de Daim, louée à un nommé Jean Perron. Cette donation comprend en outre cinq cents livres tournois de rentes constituées sur l'aide et impôt de 5 sols par muid de vin sur les villes de Lyon, Tours, Rouen, Caen, etc., lesdites cinq cents livres restant de 1500 livres, dont le surplus avait été donné à Claude Lescot, seigneur de Breulles, également neveu de notre architecte. Aux immeubles parisiens et à la rente de 500 livres susénoncés sont encore joints sept arpents de pré ou environ en la prairie de Gournay, trois arpents de vigne, en plusieurs pièces, assis au terroir de Sucy-en-Brie, avec vingt sous tournois de rente annuelle, due par un habitant de Saint-Denis non désigné, le tout sous réserve de l'usufruit au donateur sa vie durant.

Le jour même de la précédente libéralité (16 juin 1578), Pierre Lescot qui sentait probablement ses forces décliner (et cependant s'il était né en 1515, il aurait eu soixante-trois ans seulement) confirme à son neveu Claude et à sa femme le don de mille livres de rente, consenti en 1576; il y joint une maison, cour et jardin, avec cinq arpents de vigne ou environ, en plusieurs pièces, assis au village et terroir de Rueil en Parisis, toujours sous la réserve de l'usufruit au donateur sa vie durant, comme dans les précédentes donations. D'après ce dernier acte, les quinze cents livres de rente, objet du contrat de donation, avaient été échangées contre une maison que le seigneur de Clagny possédait rue Saint-Honoré et qu'il avait cédée à Guy de Saint-Gelays, seigneur de Lanssac.

Notre architecte avait su amasser, les actes qui viennent d'être analysés le prouvent bien, une assez grosse fortune. S'il disposait généreusement de son vivant, il en gardait du moins l'usufruit jusqu'à son dernier jour. Nous voyons défiler dans les actes suivants les différents héritiers du sieur de Clagny. Ces documents complètent l'arbre généalogique des Lescot, publié par M. Pierre Bonnassieux [1]. L'auteur signale bien les deux neveux, Pierre, seigneur de Lissy, conseiller au Parlement, et Claude, seigneur de Breulles, qui bénéficièrent l'un et l'autre de la générosité de leur oncle; il cite aussi leur sœur, Marie Lescot, religieuse à Chelles; mais il ne paraît pas connaître l'existence de cette Marguerite, mariée en 1557 au sieur Claude d'Aussienville. Quant à l'aîné des frères, Léon Lescot, s'il ne reçut pas du vivant de son oncle une partie des biens que celui-ci possédait à Paris et dans les lieux environnants, il ne fut pas oublié. Un testament, daté également du 17 juin 1578, le nommait légataire universel. Ce testament, M. Pierre Bonnassieux a eu la bonne fortune de le découvrir dans les dossiers des Archives Nationales et il l'a publié dans son excellent petit volume sur le château de Clagny; mais comme cet ouvrage est en somme peu répandu, nous croyons nécessaire de rappeler ici les dispositions principales de cet acte. Leur connaissance est nécessaire pour expliquer les documents réunis ici. Déjà, le testateur semble pressentir des dissentiments possibles entre deux de ses héritiers, Léon, sieur de Landrode, et Pierre, sieur de Lissy. Le premier, en sa qualité d'aîné, avait déjà reçu avant la mort de son oncle la seigneurie de Clagny, peut-être aussi ses droits sur l'abbaye de Clermont. Il

[1] *Le château de Clagny et Madame de Montespan*, d'après les documents originaux, histoire d'un quartier de Versailles, par Pierre Bonnassieux. Paris. Picard, 1881, pet. in-8°, planches.

devint aumônier du Roi et chanoine de Notre-Dame de Paris. Nommé conseiller clerc au Parlement de Paris en 1581, il serait mort en 1624, d'après M. Bonnassieux. Léon Lescot, seigneur de Landrode, devra donc céder à son frère tout ce qu'il possèdait en la terre de Lissy; il avait de plus à payer les pensions dues à leurs couvents par Marie Lescot, religieuse au couvent des Filles-Dieu, à Paris, sœur de son oncle, et par sa propre sœur Marie, religieuse de Chelles. Léon Lescot prendra dans la succession tous les biens meubles, acquets et conquets du défunt, sauf les livres, tableaux, peintures, portraits, antiquités, médailles antiques et modernes garnissant son cabinet, dont il ne sera pas fait inventaire, mais qui devront être partagés par moitié entre les sieurs de Landrode et de Lissy. Leur frère, le sieur de Breulles, gratifié d'un don de 1000 livres tournois en 1576, n'est pas même nommé dans le testament. Il semble donc probable que sa mort avait précédé celle de son oncle. M. Bonnassieux le faisait mourir avant le 20 juin 1580; son décès devrait ainsi être reculé de deux ans. Même observation pour Marguerite Lescot qui ne figure pas non plus dans le testament de 1578. A coup sûr, l'architecte n'eût pas manqué de nommer son neveu, Claude Lescot, seigneur de Breulles, et sa nièce Marguerite, dame de Villiers, s'ils eussent encore été vivants en juin 1578. Ces déductions se trouvent d'ailleurs confirmées par les nombreux actes de procédure qui suivirent le partage de la succession. Ces documents établissent en effet que, les deux héritiers, le sieur de Lissy et le sieur de Landrode, abbé de Clermont, n'ayant pu s'entendre, il fallut solliciter des tribunaux le règlement des points en litige. Au jugement des Requêtes de l'Hôtel, rendu le 18 septembre 1579, Claude Lescot, seigneur de Breulles, ne parait pas plus que dans le testament de son oncle, preuve catégorique de son décès à une date antérieure. De ce jugement il résulte que l'abbé de Clermont, après avoir promis d'exécuter de point en point le testament, aurait manqué à ses engagements, qu'il aurait négligé notamment de payer à sa mère, Marie Chevrier, la rente de 266 écus 2/3 qu'il lui devait annuellement. Il est en outre tenu de se libérer envers le demandeur de diverses sommes s'élevant à 734 écus 1/2, formant, avec le legs fait à la dame Chevrier, un total de mille écus spécifié dans le testament. Le sieur de Lissy demandait encore et obtenait la restitution de divers meubles et instruments de musique provenant de la succession, parmi lesquels on remarque deux pièces de tapisserie de cuir doré, une épinette, une basse-contre de viole, un dessus de violle, une haute-contre de violon, des livres de musique, d'autres livres, dont la *Cité de Dieu* de saint Augustin. Léon Lescot était mis dans l'obligation de délivrer à son frère la moitié des livres, tableaux, peintures, médailles, portraits, antiquités et autres choses semblables se trouvant en la maison du défunt. Il est regrettable que les juges ne nous aient pas conservé des détails plus explicites sur les collections artistiques de l'architecte du Louvre.

Ce jugement ne mit pas fin aux contestations. Les procès se prolongèrent jusqu'en 1587 et 1588, et ne furent définitivement réglés que par l'arrêt du 14 février 1590. Si les nombreux actes de procédure intervenus dans ces interminables débats ne sont pas toujours bien clairs, ils nous apprennent que la terre de Clagny, sur la demande du sieur de Lissy, avait été mise sous séquestre et que la dame Françoise le Scellier, veuve de Claude Lescot, vivait encore, car son nom revient à plusieurs reprises. L'arrêt ordonnait qu'un inventaire des meubles et des valeurs serait dressé sur la déclaration des parties. N'était-il pas un peu tard pour prendre cette mesure? Le 3 mai 1581, une sentence des Requêtes du Palais condamnait Léon Lescot à s'acquitter envers sa mère des 266 écus 2/3 qu'il devait lui payer annuellement jusqu'à sa mort, et le surplus de la somme pour laquelle il s'était engagé après le décès de son oncle. On ne s'explique guère comment il avait pu contester une pareille dette et s'exposer à laisser planer de tels soupçons sur sa bonne foi.

Un arrêt rendu par le Parlement, le 13 décembre 1587, constate que Léon Lescot avait échangé, par acte du 9 juillet 1579, la maison de la rue Saint-Honoré contre une rente de 500 écus que s'engageait à lui servir Louis de Saint-Gelays, sieur de Laussac [1]. Comme le débiteur laissait passer les termes des échéances sans remplir ses engagements, son créancier obtint contre lui un jugement par défaut. Enfin, l'arrêt du 14 février 1590 mit fin à cette longue procédure, qui n'est pas à l'éloge de Léon Lescot. Nous retrouvons encore le neveu de Pierre

[1] L'échange mentionné dans l'acte de donation à Claude Lescot, en date du 16 juin 1578, porte Guy de Saint-Gelays et non Louis. Ce dernier est peut-être le fils de celui qui avait acquis la maison de la rue Saint-Honoré.

Lescot en mars 1623; il figure dans un acte contenant la donation, en faveur d'un valet de chambre et d'un clerc du diocèse de Meaux, de divers héritages vulgairement appelés de Clagny, situés au faubourg Saint-Jacques. Dans cet acte, Léon Lescot se qualifiait : naguères abbé de l'abbaye de Notre-Dame de Clermont et chanoine de Notre-Dame de Paris. Léon Lescot avait résigné sa prébende de Notre-Dame, le 30 octobre 1614, en faveur de Henri de Baradat. M. Pierre Bonnassieux fixe sa mort à la fin de l'année 1624. Cette date se trouve confirmée par la donation dont on trouvera plus loin l'analyse.

M. Bonnassieux a raconté comment le domaine de Clagny avait été mis en adjudication sur la requête des créanciers de Léon Lescot et adjugé à Jean de Chamfrond pour la somme de 6000 écus. En vain Pierre Lescot de Lissy, en raison des droits qu'il tenait de son oncle, chercha-t-il à empêcher ce bien patrimonial de passer dans des mains étrangères. Il dut se résigner à l'abandonner et à recevoir une indemnité de 2051 écus 2/3. Berty place la date de sa mort entre les années 1604 et 1613[1]. Son frère Léon lui survécut une dizaine d'années, puisque, comme on vient de le dire, il serait mort vers 1624.

401. — *Réception de* Pierre Lescot *en qualité de chanoine de Notre-Dame en remplacement de Jean Hodouart.* — 31 décembre 1554.

Lune, ultima et trigesima prima mensis decembris anno MV°LIIII.

Mediantibus hic exhibitis et visis litteris reverendi domini Eustachii, episcopi Parisiensis, vicarii generalis reverendissimi domini cardinalis Bellaii, cui collatio omnium et singulorum beneficiorum ecclesiasticorum ad dispositionem domini Parisiensis episcopi existentium auctoritate apostolica reservata extitit, sigillo camere prefati reverendissimi domini sigillatis, reverendo domino Petro Lescot, clerico Parisiensi, in eisdem litteris principaliter nominato, de et super collatione et provisione canonicatûs et prebende ecclesie, quos nuper obtinebat defunctus magister Johannes Hodouart, et per ejusdem defuncti obitum vacantis, concessis de data diei decime octave mensis decembris anni presentis MV°LIIII, signatis de mandato prefati reverendi domini, domini Parisiensis episcopi, vicarii J. Haton, fuit idem reverendus dominus Petrus Lescot ad hujusmodi canonicatum et prebendam, jure cujuslibet salvo, receptus et admissus, et ni choro ecclesie in sinistra parte ejusdem, per dominum Johannem Le Coq, procuratorem ad hoc litteratorie fundatum, et nomine procuraturio dicti reverendi domini Petri Lescot, installatus, servatis solemnitatibus assuetis, solvitque jura assueta. — (Arch. nat., LL 147, fol. 913.)

402. — Pierre Lescot *autorisé exceptionnellement à conserver sa barbe en raison de ses fonctions auprès du Roi.* — 7 août 1556.

Veneris, septima augusti anno MV°L sexto.

Supplicante reverendo domino Petro Lescot, abbate de Claromonte, Cenomanensis diocesis, canonico Parisiensi, in capitulo ecclesie Parisiensis, organo domini Marian, recipi in propria cum sua barba, quam nunc defert, ad suos canonicatum et prebendam ejusdem Parisiensis ecclesie, attentis quotidianis occupationibus quibus astringitur circa dominum nostrum Regem

[1] Un troisième Pierre Lescot, qualifié prêtre de Paris, avait été reçu chanoine de Saint-Germain-l'Auxerrois le 30 septembre 1572 (Arch. nat., LL 508, fol. 372. Reg. capitulaires de Saint-Germain-l'Auxerrois). Quel est ce Pierre Lescot? Il n'est pas admissible que ce soit l'architecte du Louvre.

Signalons enfin, pour ne rien omettre, une veuve d'un certain Pierre Lescot, nommée Elisabeth Lefèvre, figuran', le 28 novembre 1669, à l'adjudication d'une maison du cloître Saint-Benoît (Arch. nat., Requêtes de l'Hôtel).

agenda, addens quod prope diem pro facto regni Romam mittendus est, cum et sub protestationibus et submissionibus quod per hoc non vult nec intendit privilegiis, statutis, ceremoniis et consuetudinibus ac ritibus dicte ecclesie quoquo modo prejudicare, et eo sic recepto, dictam Parisiensem ecclesiam, dum divinum celebrabitur officium, nisi cum habitu decenti, barba rasa, more suorum confratrum et concanonicorum, non intrabit, nec in locis, congregationibus et actibus capitularibus se usquequaque recipiet nec aderit. Super quo habita singulorum dominorum deliberatione, quia id magne consequentie est et in posterum via apperta ad simile contra ritum, ceremonias et statuta ecclesie, hactenus sancte, laudabiliter et inconcusse observata, et multis rationibus hinc inde ex adverso objectis et deductis, considerata qualitate persone ipsius domini Lescot, statu et premissis occupationibus, ordinatum est quod, pro hac vice tantum et sine tractu consequentie similis rei, die mercurii proxima, ipse dominus Lescot, corporali juramento, prout in cathalogo juramentorum ecclesie per eum prestito, noctu durantibus matutinis, cum solemnitatibus recipietur. — (Arch. nat., LL 149, fol. 230.)

403. — *Prestation de serment et installation de* Pierre Lescot *en qualité de chanoine de Notre-Dame.* — 12 août 1556.

Mercurii, xii augusti anno mvlvi.

Comparens in capitulo dominus magister Petrus Lescot, canonicus Parisiensis, prestitit juramentum per canonicos dicte ecclesie in eorum receptione prestari solitum, prout in cathalogo juramentorum ecclesie, et pro subeundis oneribus, tam assuetis quam casualibus hujusmodi suorum canonicatus et prebende, constituit procuratorem suum dominum Marian, hoc acceptantem, ad et pro nomine suo hujusmodi onera subeundum et solvendum secundum exigentiam rei, et eadem die, durante nona, fuit idem dominus Lescot per dominum succentorem in sinistra parte et selleta puerorum chori ipsius ecclesie, servatis solemnitatibus assuetis, installatus. — (Arch. nat., LL 149, fol. 232.)

404. — *Obligation d'acquitter les charges du canonicat et de la prébende de* Lescot, *sous peine de retenue des revenus par le chapitre.* — 14 février 1558.

Lune, xiiiia februarii anno mv°lvii (1558 n. st.)

Solvat dominus Petrus Marian, procurator constitutus ad onera subeunda canonicatus et prebende ecclesie quos obtinet dominus Lescot, ea que debet idem dominus tam pro pauperibus quam decimis et aliis oneribus ad que tenetur; aliàs, grossi fructus dictorum canonicatus et prebende ipsius domini Lescot arrestentur in manibus capituli, donec integre persolverit. — (Arch. nat., LL 149, fol. 475.)

405. — *Concession à* Lescot *de tilleuls à prendre dans le bois de Sucy appartenant au chapitre.* — 31 janvier 1561.

Veneris, xxxia januarii anno mvlx (1561 n. st.)

Conceditur domino Lescot, canonico Parisiensi, id requirenti, sibi tradi certa arbusta tiliarum, gallice *tilleau*, a nemoribus ecclesie apud Succiacum; modo id fiat sine incommodo ejusdem ecclesie, super quo audientur firmarius eorumdem nemorum ac

custos ibidem. — (Arch. nat., LL 152, fol. 182.)

406. — *Achat d'une maison canoniale par* Pierre Lescot. — 17 décembre 1563.

Veneris, xvii decembris anno M^cLXIII.

Domus canonialis domini magistri Nicolai Maillart, canonici Parisiensis, sita in claustro ecclesie, juxta domos archidiaconorum Parisiensium, Senalis et Le Breton, tradita, vendita et expedita est hodie per capitulum domino magistro Petro Lescot, etiam Parisiensi canonico, id requirente eodem domino Maillart, et de ejusdem domini Maillart consensu expresso, mediante certo precio inter eos, ut dicebat, convento, cum parvo vino, ad illam domum cum suis juribus per eumdem dominum Lescot tenendam et possidendam, quamdiu fuerit canonicus prebendatus dicte ecclesie, nec promotus ad dignitatem episcopalem, ad onus statuti de non hospitandis alienis in claustro et intertenendi dictam domum omnibus grossis et minutis reparationibus, ac, in fine de eisdem, debite reparatam dimittendi; super quo idem dominus Lescot se suaque bona et fructus suorum canonicatus et prebende cohercioni et jurisdictioni dicti capituli submisit. — (Arch. nat., LL 152, fol. 762.)

407. — Lescot *chargé de choisir les trois personnes chargées des enfants de chœur.* — 1er juin 1565.

Veneris, prima mensis junii M^cLXV.

Domini succentor et Lescot eligant tres idoneos ex presentatis ad statum officii puerorum chori ecclesie, et referant si et qualiter recipi debeant, vocatis Brunet et Martin et aliis beneficiatis. — (Arch. nat., LL 155, fol. 28.)

408. — *Travaux de pavage et de conduites d'eau à exécuter vers les maisons des sieurs* Le Breton *et* Lescot. — 4 juin 1567.

Mercurii, quarta junii anno M^cLXVII.

Audita relatione dominorum Richevillain et Fouquet super pavimento vie extra claustrum secus terrale e regione domus domini Le Breton, ordinatum est dictum pavimentum fieri, prout hic retulerunt prefati domini esse necessarium, expensis videlicet capituli pro media parte, et pro alia media dominorum dicti Le Breton et Lescot, attentis stillicidiis seu aqueductibus domorum claustralium eorumdem dominorum supra dictum pavimentum, et super muro secus dictum terrale de novo construendo, prefati domini Richevillain et Fouquet loquentur eodem domino Le Breton, si erit necessarium pro commodo sue domus.

Fiat supplicatio tradenda domino Lescot ex parte capituli per eum dominis ville Parisiensis porrigenda pro perfectione nove constructionis aqueductus e regione portus Sancti Landerici, huicque provideant domini sollicitatores.

Veneris, vi junii M^cLXVII.

Domini Richevillain et Fouquet conveniant cum operariis, vocatis dominis Le Breton et Lescot, pro pavimento conficiendo juxta conclusionem novissimi capituli. — (Arch. nat., LL 155, fol. 495-497.)

409. — *Autorisation à* Lescot *de manger de la viande.* — 6 juin 1567.

Veneris, vi junii anno M^cLXVII.

Dominus Lescot, infirmus, carnibus vescetur, juxta medici consilium, sua hujusmodi durante infirmitate. — (Arch. nat., LL 155, fol. 497.)

410. — Lescot *opte pour le revenu de Larchant en place de celui de la Grande-Paroisse.*

Veneris, iiiª decembris mvªlxviii.

Dominus Lescot optavit grossum integrum de Liricantu prefati domini de Fontenay et dimisit integrum de Magna Parrochia [1]. — (Arch. nat., LL 155, fol. 923.)

411. — Lescot *ordonné prêtre par l'évêque d'Avranches.* — 5 avril 1570.

Die martis, quinta aprilis anno mvªlxix (1570 n. st.).

Reverendus in Christo pater dominus Antonius Le Cirier, episcopus Abrincensis, missam in pontificalibus, in sacello sancti Dionysii de Passu Parisiensi celebrans, promovit ad sacrum presbyteratus ordinem nobilem venerandum virum, dominum magistrum Petrum Lescot, ecclesie Parisiensis canonicum, mediante indulto apostolico ex parte capituli presentatum. — (Arch. nat., LL 157, fol. 85-86.)

412. — *Concession à* Lescot *de quarante arbustes pris dans le bois de Sucy.* — 1er décembre 1570.

Veneris, prima mensis decembris anno 1570.

Dominus Lescot requirens habebit quadraginta arbusta de nemoribus ecclesie apud Succiacum, minus apta et sine incommoditate dictorum nemorum. — (Arch. nat., LL 157, fol. 430.)

413. — Lescot, *absent à des réunions du dernier chapitre de Saint-Jean, recevra la somme entière à laquelle il aurait eu droit s'il avait été présent, en raison des excuses ici énoncées.*

Veneris, sexta mensis julii, anno mvªlxxi.

Quia dominus Lescot solum bis interfuit diebus dicti novissimi capituli sancti Joannis, ordinatum est de gratia sibi integre persolvi summam ei contingentem dictarum vendarum, ac si integre fuisset singulis diebus dicti capituli generalis, attento quod in sua domo claustrali tunc habebat et adhuc habet lathomos et alios operarios circa reparationes dicte sue domus. — (Arch. nat., LL 157, fol. 538.)

414. — Lescot *chargé avec d'autres délégués du chapitre de réparer les murs du cloître tombant en ruine sur la rive de la Seine.* — 29 avril 1572.

Martis, xxix mensis aprilis anno 1572.

Domini camerarius clericus et Bony cum domino Lescot, commissi a capitulo, tractabunt cum viario super nova constructione et restauratione murorum circuitus claustri in ripa Sequane collapsorum et ruinam minantium. — (Arch. nat., LL 157, fol. 634.)

415. — *Visite faite à* Lescot *pendant sa maladie.* — 15 avril 1578.

Martis, xv mensis aprilis 1578.

Domini cancellarius et de Fontenay, deputati, visitabunt dominum Lescot, infirmum, ipsumque commonebunt de hic reci-

[1] Dans une répartition des bénéfices appartenant au chapitre, Lescot avait opté pour le gros ou revenu d'une année du bénéfice de Larchant et abandonné celui de la Grande Paroisse.

tatis, et referent. — (Arch. nat., LL 162, fol. 126.)

416. — Lescot *malade autorisé à recevoir les sacrements chez lui par le ministère du doyen.* — 18 avril 1578.

Veneris, xviii mensis aprilis 1578.

Quia domini Lescot et Fournier, canonici Parisienses, infirmi, novissime Pasche festo non communicarunt per susceptionem sacramenti altaris, visum est et ordinatum hoc per ipsos adimpleri, proxima dominica, per ministerium vicarii domini decani. — (Arch. nat., LL 162, fol. 128.)

417. — *Cession de la maison claustrale de* Pierre Lescot *au chanoine de Saint-André.* — 18 juin 1578.

Mercurii, xviii mensis junii 1578.

Domus claustralis domini Lescot, canonici Parisiensis, hodie tradita est et expedita domino de Saint-André, etiam canonico Parisiensi, hic presenti, de consensu ipsius domini Lescot, hic hodie comparentis, personaliter prestito, ad dictam domum cum suis juribus et pertinentiis universis per ipsum dominum de Saint-André ad ejus vitam canonialem tenendam et possidendam, ad onus omnium et singularum grossarum et minutarum reparationum predicte domus, necnon statuti de alienis in claustro non hospitandis, quodque ad dignitatem episcopalem minime promoveatur; super quibus ipse dominus de Saint-André se suaque bona ac fructus suorum canonicatus et prebende capitulo submisit, et solvit vinum consuetum. Concessum autem est eidem domino de Saint-André alteri suarum domorum claustralium cedere intra proximum semestre, et interim, propter imminentem ruinam primodictae domus et ad evitandum periculum tam grossi muri, Sequane contigui, quam anterioris partis ipsius domus, idem dominus de Saint-André tenebitur omnes et singulas reparationes in dicta domo et ejus pertinentiis nunc necessarias, prius a dominis deputatis seu deputandis ex parte capituli, cum ipso domino de Saint-André visitandas, ejusdem domini de Saint-André sumptibus et impensis debite facere, seu fieri procurare, ac de hoc se obligare coram notariis regiis. — (Arch. nat., LL 162, fol. 145.)

418. — *Permission à* Lescot *de siéger dans l'église et de porter l'habit et la fourrure des chanoines.* — 4 août 1578.

Lune, iiii augusti 1578.

Domino Lescot, nuper canonico Parisiensi, juxta supplicationem ex parte ipsius hodie factam, de gratia concessum est in hac ecclesia sedere ac deferre habitum et pannos ejusdem ecclesie, prout Domini consueverunt. — (Arch. nat., LL 162, fol. 161.)

419. — *Résignation de la prébende de* Pierre Lescot *à Notre-Dame en faveur de Léon Lescot.* — 28 juillet 1578.

Mercurii, 28 julii 1578.

Mediantibus litteris venerabilis et egregii viri domini Petri Dreux, in jure licentiati, abbatis commendatorii beate Marie Hamensis, ordinis Sancti Augustini, Novionensis diocesis, hujus ecclesie Parisiensis canonici, et archidiaconi de Josas, nec non vicarii generalis in spiritualibus et temporalibus reverendi in Christo patris domini Petri de Gondy, Dei et S. Sedis apostolice gratia

episcopi Parisiensis, sub data diei 7 presentis mensis, signatis de mandato domini vicarii Haton, et sigillo camere ipsius reverendi domini in cera rubea sigillatis, provisionem canonicatus et prebende quos in predicta Parisiensi ecclesia nuper obtinebat dominus Petrus Lescot, vacantium per resignationem magistri Petri Vymont, ultimi eorumdem canonici, in manibus predicti domini vicarii per procuratorem pure, libere et simpliciter factam, nobili viro magistro Leoni Lescot, clerico Parisiensi, factam continentem; et postquam constitit de litteris tonsure ac subdiaconatus dicti domini Leonis Lescot, traditisque litteris obligatoriis coram Lenoir et Lusson notariis, hodie, more solito, stipulatis pro oneribus dictorum canonicatus et prebende supportandis, dictus Leo Lescot ad ipsos canonicatum et prebendam receptus est et admissus, jure cujuslibet salvo, prestitoque per eundem dominum Leonem Lescot juramento, professisque articulis fidei, ac solutis juribus assuetis, fuit in sinistra parte chori ecclesie installatus, et locus in capitulo ipsi assignatus, adhibitis solemnitatibus in talibus consuetis. — (Arch. nat., LL 162, fol. 158.)

420. — *Cession de la maison claustrale de* Pierre Lescot *à Léon Lescot, chanoine de Notre-Dame.* — 30 juillet 1578.

Mercurii, xxx julii anno M V^c LXXVIII.

Domus claustralis domini de Saint-André, canonici Parisiensis, quam dominus Petrus Lescot, nuper canonicus Parisiensis, obtinere solebat, hodie tradita est et expedita domino Leoni Lescot, etiam canonico Parisiensi, de consensu dicti domini de Saint-André, personaliter prestito, ad dictam domum, cum suis juribus et pertinentiis universis, per ipsum dominum Leonem Lescot

ad ejus vitam canonialem tenendam et possidendam, ad onus omnium et singularum, grossarum et minutarum reparationum predicte domus, nec non statuti de alienis in claustro non hospitandis, quodque ipse ad dignitatem episcopalem minime promoveatur; super quibus idem dominus Lescot se suaque bona ac fructus canonicatus et prebende suorum capitulo submisit, solvitque vinum consuetum; hac tamen lege ut, loco predicte domus de Saint-André, dictus dominus Lescot cum domino consiliario Lescot insolidum se obliget de grosso dictae domus muro, Sequanae contiguo, ex nunc absque ulla mora, attento periculo imminenti, debite reparando, aliisque omnibus et singulis ipsius domus reparationibus necessariis per dominos de Macheco et de Labessée ad id deputatos, quamprimum visitandis, intra semestre predicto domino de Saint-André prescriptum debite faciendis, utque de his littere obligatorie coram notariis regiis stipulandae proximo capitulo hic cum effectu tradantur, alioquin presens conclusio pro infecta et nulla erit. — (Arch. nat., LL 162, fol. 159.)

421. — *Le sieur de Saint-André déchargé des réparations auxquelles il s'était engagé.* — 4 août 1578.

Lunae, iv augusti M V^c LXXVIII.

Hodie, dominus de Saint-André hic tradidit obligationem reparationum domus domini Lescot, canonici Parisiensis, per ipsum ac dominum consiliarium Lescot, coram notariis Lenoir et Lusson, juxta conclusionem diei 30 novissimi mensis julii heri stipulatam, sicque predictus dominus de Saint-André liberatus est et exoneratus a simili obligatione quam contraxerat aut contrahere debebat. — (Arch. nat., LL 162, fol. 161.)

422. — *Réparation insuffisante d'un gros mur de la maison claustrale de* Pierre Lescot *vers la Seine.* — 26-29 août 1578.

Martis, xxvi augusti 1578.

Dominus camerarius, sumpto viario, videbit reparationes fieri inceptas domui claustrali domini Lescot, petentis idcirco more solito libere lucrari.

Veneris, xxix ejusdem mensis augusti.

Relata visitatione grossi muri domus claustralis domini Lescot, Sequanae contigui, quia constitit hujusmodi murum indebite reparatum, visum est hoc denunciari dicto domino Lescot, et, si opus sit, ipsum in jus vocari, ut dictum murum debite reparari faciat, et nichilominus domini de Machcco et de Labessée videbunt eundem murum, et quamprimum provideatur debite reparationi hujus muri. — (Arch. nat., LL 162, fol. 167, 168.)

423. — *Suite de la précédente affaire.* — 1er septembre 1578.

Lunae, prima mensis septembris anno 1578.

Hodie, lecta fuit novissima conclusio continens reparationem grossi muri domus claustralis domini Lescot, Sequanae contigui, in presentia ejusdem Lescot, ipsique denunciata indebita reparatio dicti muri, per capitulum protestatum est de damnis et interesse, ac de predicto muro, ubi postea corrueret, per prefatum dominum Lescot et ejus expensis integre reficiendo; ipso domino Lescot in contrarium protestante ac petente mediam partem reparationis ab eo convente sibi restitui, quo facto, domini archidiaconus Bric et camerarius clericus deputati sunt iterum videre predictum murum, sumpto viario ecclesie, et vocato dicto domino Lescot. — (Arch. nat., LL 162, fol. 168.)

424. — *Décès et obsèques de* Pierre Lescot[1]. — 11 septembre 1578.

Jovis, xi septembris 1578.

Dominis post stationem Ave Regina in vestiario congregatis, placuit defunctum dominum Petrum Lescot, nuper canonicum Parisiensem, qui in domo claustrali quam obtinere solebat, heri, circa quartam pomeridianam ab humanis decessit, prout relatum est, in hac ecclesia Parisiensi inhumari, cum precibus et solemnitatibus in exequiis dominorum observari solitis, juxta supplicationem executorum testamenti predicti defuncti, ac etiam insequendo ipsum testamentum, solvendo jura consueta, et ob id crastino die, post vesperas, dicentur vigilie cum vesperis mortuorum, et fiet inhumatio; postero autem die celebrabitur missa obitus hujusmodi. — (Arch. nat., LL 162, fol. 171.)

425. — *Inhumation de* Pierre Lescot *à Notre-Dame dans la chapelle de Saint-Ferréol.* — 12 septembre 1578.

De gratia et favore fundationis per executores testamenti defuncti domini Petri Lescot, nuper canonici Parisiensis, juxta ipsius defuncti intentionem ad Dei honorem et animae ejusdem defuncti remedium in hac ecclesia faciendae, concessum est dictis executoribus supplicantibus corpus ipsius defuncti inhumari in capella Sancti Ferreoli

[1] L'extrait du 11 septembre 1578 sur les obsèques, et celui du 12 septembre sur l'inhumation dans la chapelle de Saint-Ferréol, ont été publiés dans les *Archives de l'art français* en 1892, p. 140.

in hac ecclesia, ad onus etiam dictam capellam decorandi et convenienter restaurandi. — (Arch. nat., LL 162, fol. 172.)

426. — *Sentence rendue en faveur de* Pierre Lescot *pour le payement du loyer de l'abbaye de Clermont.* — 2 mai 1562.

Sentence des Requêtes du Palais condamnant Françoise Foucault, veuve de Jean Ruffault, à payer à Pierre Lescot, aumônier du Roi, seigneur de Clagny et abbé commandataire de l'abbaye de Clermont, la somme de 827 livres 14 sols 1 denier tournois, restant de la somme de 1442 livres 7 sols 6 deniers tournois, à cause du bail deladite abbaye, pour les termes échus à la Toussaint 1560, plus l'année échue, à raison de 4,700 livres par an, en vertu de contrat passé par devant Du Nesmes et Le Charron, notaires au Châtelet de Paris, le 19 octobre 1557. — (Arch. nat. X$^{3A}$ 56.)

427. — *Criées d'une maison rue Notre-Dame-des-Champs, appartenant à* Pierre Lescot. — 27 janvier 1564.

M° Philippe Gobelin, procureur de honorable homme Pierre Janvier, poursuyvant les cryées de la maison cy après declairée, que l'on dict appartenir à noble homme maistre Pierre Lescot, abbé de Cleremont.

Une maison où est demourant... (*sic*) boullanger, contenant corps d'hostel sur le devant, une salle basse à laquelle y a ung four, une chambre au dessus, grenier au dessus d'icelle chambre, ledit corps d'hostel couvert de thuille, court, en laquelle court y a deux estables à pourseaulx en appentis, couverte de chaulme, ung quartier de terre ou environ au bout desdictes estables, clos de murailles d'ung costé, tenant et abboutissant, et ladicte terre tenant ladicte maison, estable et terres, d'une part, audit sr Lescot, et, d'autre part, audit sr Lescot, abboutissant par derrière un grand chemin des charbonniers, et par devant sur la grand rue de Nostre-Dame-des-Champs, qui conduict au Bour-la-Royne; ladicte maison appartenant audit sr Lescot par le moyen de l'acquisition qu'il en a faicte de Michel Hanget, boullanger, François Dassier, Nicolas Picart et sa femme.

Ladicte maison et lieux, ainsi qu'elle se comporte et poursuict de toutes parts...., saisye et mise en cryées par Thomas Boynden, sergent royal audit Chastelet, le 18° jour de novembre 1564, par faulte de payement de la somme de xxx livres pour les causes contenues et declarées ès lettres et exploictz de ce faictz. Domicille pour ledit Janvier en l'hostel dudit Gobelin, son procureur. — (Arch. nat., Y 3474, fol. 40.)

428. — *Opposition de* Pierre Lescot *à la vente d'une maison rue de la Vieille-Cordonnerie.* — 7 août 1565.

M° Jehan Constant, procureur de Jehan Marie, bourgeois de Paris, poursuivant les cryées des lieux et heritaiges cy après declairez, que l'on dict compecter et appartenir à Josse Alingre et Catherine Ervent, sa femme : la moictié par indivis d'une maison assize en ceste ville de Paris, rue de la Vieille Cordonnerie, en laquelle pend pour enseigne le Trepied................

Messire Pierre Lescotte, seigneur de Claigny et abbé de Cleremont, s'oppose ausdictes criées pour estre mis en son ordre de priorité ou posteriorité de la somme de vingt une livres treize sols parisis, contenue en certaine taxe et executoire de despens, en quoy il a esté condempné par sentence donnée de nous le mercredi 21 mars 1564,

et domicille en l'hostel de Caussien, procureur audit Chastellet. — (Arch. nat., Y 3465, fol. 305.)

429. — *Donation par Pierre Lescot, seigneur de Clagny, abbé de Clermont, à sa nièce Marguerite Lescot, de tout ce qu'il possédait de la terre et seigneurie de Coubert, confirmant une précédente donation en faveur de son mariage avec Claude d'Aussienville, en date du 12 février 1557.* — 13 décembre 1573.

Par devant Loys Roze et François Croiset, notaires du Roy nostre Sire, de par luy commis, ordonnez et establiz en son Chastellet de Paris, fut present en sa personne reverend père en Dieu, messire Pierre Lescot, seigneur de Claigny, abbé de Clermont, conseiller et aulmosnier ordinaire du Roy, lequel de sa bonne volunté a recongnu et confessé, comme dès le unzieme jour de fevrier 1557 il ayt donné, en faveur et advancement du mariaige, à noble damoiselle Margueritte Lescot, sa niepce, à present femme de Claude d'Aussienville, escuyer, sieur de Villiers-aux-Cormeilles, bailly et cappitaine de Sezanne, la part et portion qui lors apartenoyt aud. s' de Claigny de la justice, terre et seigneurye de Coubert-la-Ville, cens, rentes, boys tailliz, terres, rentes et autres droicts quelzconques qu'il avoyt et pouvoyt avoir aud. lieu de Coubert et ès environs, pour estre propre à sad. niepce et qu'elle ne seroyt poinct tenue contribuer et rapporter venant à la succession dud. s' abbé de Clermont, son oncle, avec les aultres heritiers, ainsy que plus à plain le contient le contract dud. mariage, datté dud. jour douziesme febvrier 1557, passé par devant Frenicle et Le Charron, aussi notaires aud. Chastellet de Paris, dont il est cejourd'huy deuement apparu aud. seigneur de Clagny, presens lesd. notaires soubzsignez; toutesfois, icelluy sieur de Clermont a depuis esté adverty que lad. donation pourroyt estre debatue en après par faulte d'avoir esté insinuée, qui seroyt contre sa volunté et intention, parce qu'il a entendu avoir faict lad. donation de bonne foy et qu'elle soyt affectée en la meilleure forme et en la plus grande seureté que possible est. A ceste cause, icelluy sieur de Clermont a declaré qu'il confirme et approuve lad. donnation et d'abondant, en tant que besoing est ou seroyt, a derechef donné et par ces presentes donne, en faveur et advancement dud. mariaige, à lad. damoiselle Margueritte Lescot, sa niepce, à ce presente, stipullante et acceptante pour elle, ses hoirs et ayans cause, de l'auctorité dud. s' de Villiers, son mary, aussy à ce present, lesd. heritaiges et fruictz d'iceulx escheuz depuis le jour dud. mariaige et qui escherront cy après, voullant que lad. damoiselle sa niepce, sesd. hoirs et ayans cause, en joysse, comme elle a faict dès et depuis le temps dud. mariaige, sans estre empeschée en lad. joissance par quelque personne que ce soyt. Et pour insinuer la presente declaration, confirmation, approbation et donnation et les lettres dud. mariaige partout où besoing sera, lesd. s' de Claigny et damoiselle Margueritte Lescot, sa niepce, ont faict et constitué leur procureur le porteur des presentes, auquel ilz ont respectivement donné pouvoir de ce faire et d'en requerir et lever actes necessaires, promectans, obligeans, renonçant. Faict et passé l'an 1573, le 13ᵉᵐᵉ jour de decembre. Signé Roze et Croiset. Et en marge est escript : Enregistré P. Croiset. — (Arch. nat., Y 115, fol. 23.)

430. — *Confirmation par Pierre Lescot, seigneur de Clagny, de la donation de ses biens à Clichy, faite en 1566 à sa nièce*

Madeleine Lescot, en faveur de son mariage avec Georges de Romain, seigneur de Fontaine, par contrat du 28 juin 1566. — 9 janvier 1574.

Reverend pere en Dieu, messire Pierre Lescot, seigneur de Clagny, conseiller et aulmosnier ordinaire du Roy, abbé commendataire de l'abbaie Nostre-Dame-de-Clermont près Laval ou diocèse du Mans, oncle paternel de damoiselle Magdelaine Lescot, à present femme et espouze de Georges de Romain, escuier, seigneur de Fontaine, demourant aud. lieu de Fontaine près Senlis, confesse et declare que, faisant, passant et accordant le traicté de mariaige desd. seigneur de Fontaine et damoiselle, sa femme; il auroyt et a donné en faveur et comme le contient le contract d'icelluy mariaige cy dessus escript, par donation irrevocable faicte entre vifz, à lad. damoiselle Magdelaine Lescot, sa niepce, pour estre propre heritaige à elle et à ses hoirs et ayans cause, tenans sa costé et ligne, les maisons, courtz, jardins, cens, rentes, vignes, terres, prés, sausayes et toutes choses generallement quelzconques qui aud. seigneur de Clagny, donnateur, compectoient et appartenoient lors à Clichy-la-Garenne et au terrouer dud. Clichy seullement tant de son propre et de son conquest, ainsy que plus à plain le contient led. contract de mariaige, laquelle donation irrevocable ainsy faicte par led. seigneur de Clagny icelluy seigneur de Clagny, de son bon gré et volunté, a ratiffié et ratiffie et ce a pour bien agréable; en tant que mestier est ou seroyt led. seigneur faict d'abondant et derechef donation irrevocable desd. maisons, lieux, cens, rentes, vignes, terres, prés, sausayes et choses susd. à lad. damoiselle, sad. niepce, absente, led. seigneur de Fontaine, son mary, à ce present, et avec les notaires du Roy nostre Sire ou Chastellet de Paris soubzsignez, stipullans et ce acceptans pour elle, ses hoirs et ayans cause à l'advenir, ensemble des fruictz et levées cy devant prins et perceuz par lesd. mariez et qu'ilz percepvront cy après, pour les mesmes causes et ainsy que plus à plain le contient led. contract de mariaige cy dessus escript...
Ce fut faict et passé le samedy, 9ᵉ jour de janvier, l'an 1574. Signé : Fortin et Roze, et au dessoubz est escript : Registré vers moy, Fortin. Insinué le 10 janvier 1574. — (Arch. nat., Y 115, fol. 78 v°.)

431. — *Donation d'une maison et foulerie à Vanves par* PIERRE LESCOT, *seigneur de Clagny, à ses serviteurs Pierre Janvier et Jean Dumont.* — 18 novembre 1576.

Par devant Loys Roze et François Croiset, notaires du Roy nostre sire en son Chastellet de Paris, fut present en sa personne reverand père en Dieu messire Pierre Lescot, seigneur de Claigny, abbé de Clermont, conseiller et aulmosnier ordinaire du Roy, lequel de sa bonne volunté recongnut et confessa avoir donné, ceddé, quicté, transporté et delaissé du tout dès maintenant à tousjours; par donation pure et irrevocable, faicte entre vifz, sans espoir de la revocquer en quelque manière que ce soict, et promect garentir de tous troubles, ypothecques et aultres empeschemens quelzconques, nonobstant que donnation de sa nature ne soict ou doibve estre subjecte à garentie, à Pierre Janvier et Jehan Dumont, ses serviteurs domesticques, à ce presens et acceptans pour eulx, leurs hoirs, une maison, foullerie et estables, couvertes partie de thuille et aultre partie de chaulme, court, jardin et appartenances, le tout comme il se comporte; aud. seigneur de Clagny, don-

nateur, appartenant de son propre, assize au villaige de Vanves, en la rue du Val, aultrement dicte la rue des Voies-petites, tenant d'une part aux heritiers feu Nicolas Croquet, d'autre et d'un bout par derrière à monsr d'Ormy, filz de feu monsr le president d'Ormy, et par devant à lad. rue du Val, en la censive de noble homme et saige me Jehan Prevost, conseiller du Roy et presidant en sa Court de Parlement, seigneur en partie dud. Vanves, et chargé d'un denier de cens ou autre plus grand cens, s'aucun est deu, pour toutes et sans aultres charges, ypothecques ne redebvances quelzconques; et oultre, led. sr de Clagny donne ausd. donnataires les meubles et cuves estans esd. maison et foullerye, appartenans aud. sr de Clagny, pour par lesd. Janvier et Dumont joyr et disposer desd. choses données comme de leur chose. Cestz don, cession et transport faictz à la charge dud. cens, et oultre, tant pour la bonne et vraye amour que led. sr reverend a dict avoir ausd. Janvier et Dumont et en faveur des bons et agréables services qu'ilz et chascun d'eulx luy ont faictz cy devant, de la preuve desquelz il les relève par ces presentes, que à la charge que led. sr reverend pourra, pendant et durant sa vie seullement, faire faire esd. cuves et foullerie de lad. maison les vins qui croistront chascun an en ses vignes assizes au terrouer dud. Vanves, et s'ayder desd. meubles, sans pour ce paier aucunes choses, transportans tous droitz, etc. Faict et passé l'an 1575, le 18e jour de novembre. Signé : Croiset et Roze.

Insinuation en date du 28 novembre 1576. — (Arch. nat., Y 117, fol. 482.)

432. — *Donation de mille livres tournois de rente par* PIERRE LESCOT, *seigneur de Clagny, à son neveu, Claude Lescot, seigneur de Breulles, en faveur de son mariage avec Françoise Le Sellier.* — 5 décembre 1576.

A tous ceulx qui ces presentes lettres verront, Anthoine Duprat, seigneur de Nanthoillet, etc., garde de la prevosté de Paris, salut. Sçavoir faisons que par devant Nicolas Legendre et François Croiset, notaires du Roy nostre dit seigneur en son Chastellet de Paris, fut present en sa personne reverend père en Dieu messire Pierre Lescot, seigneur de Clagny, abbé de Clermont, conseiller et aulmosnier ordinaire du Roy, lequel, de sa bonne volunté, recongnut et confessa avoir donné, ceddé et transporté et par ces presentes donne, cedde et transporte en pur et vray don irrevocable faict entre vifz, sans espoir de le revocquer ne rappeller en quelque manière que ce soict, à Claude Lescot, escuier, seigneur de Breulles, son nepveu paternel, à ce present et acceptant, mil livres tournois de rente annuelle et perpetuelle, payable aux quatre termes à Paris acoustumez, et rachéptable pour la somme de douze mil livres tournois, à icelle rente avoir et prandre sur tous et chascuns les biens tant meubles que immeubles, presens et advenir dud. seigneur de Clagny, quelque part qu'ilz soient scituez et assis, desquelz il s'est dès à present desaisy au proffict dud. seigneur de Breulles et des siens; qu'il veult en estre saisiz et vestuz par les seigneurs ou dames qu'il appartiendra; pour quoy faire et toutes autres choses requises il a faict et constitué son procureur irrevocable le porteur de cesd. presentes, et jusques à la concurance et fournissement desquelz mil livres de rente à continuer, ou desd. douze mil livres pour une fois, il s'est desaisy et devestu, dessaisist et devest au proffict dud. sr de Breulles, son nepveu. Ceste presente donnation faicte tant pour la bonne et vraye amour que led.

sr de Clagny a et dict avoir aud. seigneur de Breulles, son nepveu, que en faveur du mariaige naguères faict, contraicté et consommé entre luy d'une part, et damoiselle Françoise le Sellier, à present sa femme, fille de Claude le Scellier, escuier, seigneur de Sainct-Amand, et de damoiselle Françoise de Wignacourt, sa femme, d'aultre, et que le plaisir dud. sr de Clagny est de ainsy le faire. Plus, est faicte lad. donnation tant à la charge de l'usufruict par led. seigneur de Clagny reservé sa vie durant seullement desd. mil livres de rente, voullant que après son deceds led. usufruict soit réuny et consolidé avec la propriété et se constitue en joir à tiltre de precaire au proffict dud. seigneur de Breulles et des siens, sans que lad. joissance que en pourra faire led. sr de Clagny puisse nuire ne prejudicier aud. sr de Breulles, ny aux siens, que à la charge et condition expresse, et non autrement, que où led. sr de Breulles decedderoit avant icelluy seigneur de Clagny sans enffans issuz de luy en loyal mariage, en ce cas icelluy seigneur de Clagny n'entend lad. donnation desd. mil livres tournois de rente avoir lieu, ains qu'ilz reviennent à luy de plain droict pour en disposer à son plaisir sans aucune sommation, signification ne solempnitté de justice garder et observer au precedant; et ne servira la presente donnation et celle faicte par led. seigneur de Clagny aud. sr de Breulles desd. mil livres de rente par le contract dud. mariaige passé par devant led. Croiset et Franquelin, notaires aud. Chastelet, le 19e jour de septembre dernier, que d'une seulle et mesme donnation. Et veullent et consentent iceulx seigneurs de Clagny et de Breulles le present contract estre insinué et enregistré partout où il appartiendra; pour quoy faire ils constituent leurs procureurs led. porteur d'icelluy, et pour en requerir et lever actes necessaires. Promist oultre led. seigneur de Clagny en bonne foy ces presentes et tout le contenu en icelles avoir agréable à tousjours sans y contrevenir, ains rendre et paier tous coustz, frais, mises, despens, dommaiges et interestz qui faictz et encourruz seroient en deffault d'entretenement et acomplissement de ce que dict est cy dessus, et en ce pourchassant soubz l'obligation et ypothecque de tous et chascuns sesd. biens et de ses heritiers, meubles et immeubles, presens et advenir, qu'il en [a] soubzmis et soubzmect du tout à la jurisdiction et contraincte de lad. Prevosté de Paris et de toutes autres où trouvez seront, et renonça en ce faisant à toutes choses à ce contraires et au droict disant generalle renonciation non valloir. En tesmoing de ce nous, à la rellation desd. notaires, avons faict mectre le scel de lad. Prevosté de Paris à cesd. presentes qui furent faictes et passées l'an 1576, le mercredy, 5e jour de decembre. Signé : Legendre et Croiset. Insinuation du 7 decembre 1576. — (Arch. nat., Y 118, fol. 5.)

433. — *Donation par* PIERRE LESCOT, *seigneur de Clagny, abbé de Clermont, en faveur de son neveu, Pierre Lescot, seigneur de Lissy, conseiller au Parlement de Paris, de deux maisons à Paris, de 500 livres de rente sur l'Hôtel-de-Ville et de divers biens et héritages ruraux.* — 16 juin 1578.

A tous ceulx qui ces presentes lettres verront Anthoine Duprat, chevalier de l'ordre du Roy, seigneur de Nantoillet, Precy, Rozay et de Formerye, baron de Toury et de Viteaulx, conseiller de Sa Majesté, son chambellan ordinaire et garde de la Prevosté de Paris, salut. Sçavoir faisons que par devant Loys Roze et Françoys Croiset, notaires du Roy nostredit seigneur, de

par luy commis, ordonnez et establis en son Chastellet de Paris, fut present en sa personne reverend père en Dieu, messire Pierre Lescot, seigneur de Claigny, abbé de l'abaye Nostre-Dame-de-Clermont, dioceze du Mans, conseiller et aulmosnier ordinaire du Roy, lequel, de sa bonne, pure, franche et liberalle volunté, recogneut et confesse avoir donné, ceddé, quitté, transporté et delaissé, et par ces presentes donne, cedde, quitte, transporte et delaisse du tout dès maintenant à tousjours, par donnation pure, simple et irrevocable faicte entre vifz, sans espoir de la revocquer ne rappeller en aucune manière, à noble homme et sage maistre Pierre Lescot, son nepveu, seigneur de Lissi, Conseiller du Roy en sa Court de Parlement et commissaire ès Requestes du Palays, à ce present et acceptant pour luy, ses hoirs et ayans cause à l'advenir, les heritaiges et rentes cy après declairez, aud. s' de Claigny, donnateur, appartenans de son propre, sçavoir est : une maison, ainsy qu'elle se poursuict et comporte, assise en ceste ville de Paris, rue Troussevache, où est à present demeurant ung nommé..... Ornan, boullenger, tenant d'une part à mons' des Cordes, d'autre à M. le president de Mersan, aboutissant par derrier aud. s' des Cordes et par devant en lad. rue Troussevache, en la censive de..... et chargée de.....

Item, une autre maison, assize en ceste ville de Paris, rue de Sainct-Saulveur, où est demeurant Jehan Perron et où est pour enseigne la Corne de dain, tenant d'une part à Jehan Belier le jeune, d'autre à Jehan de Sainct-Estienne, d'un bout par derrière à Madame Mallet et par devant en lad. rue, en la censive de..... et chargée de.....

Item, cinq cens livres tournoiz de rente à luy appartenans et restans de quinze cens livres tournoiz de rente, comme ayant droict par eschains de messire Guy de Sainct-Gelays, seigneur de Lanssac, chevalier de l'Ordre du Roy, auquel, dès le 8° jour de juing 1569, ils furent constituez par messieurs les Prevost des marchans et eschevins de la ville de Paris sur l'ayde et impostz des cinq solz par muyd de vin mis sus es ville de Lion, Tours, Rouen, Caen et autres villes de ce royaulme, plus à plain declarées par les lettres de constitution, signées.....; du surplus desquelz quinze cens livres tournoiz de rente, montant mil livres, led. s' de Claigny a disposé au proflict de Claude Lescot, seigneur de Breulles, aussy son nepveu.

Item, sept arpens de pré ou environ, assis en la prairye de Gournay.

Item, troys arpens de vigne en plusieurs pièces, assises au terroer de Succy-en-Bryc, dont ilz n'ont peu à present declarer la scituation, tenans et aboutissans, et tous autres heritages, soyent prez, vignes ou terres, appartenans aud. s' de Claigny, es terroer dud. Gournay, Succy, et es environs, et vingt solz tournois de rente, de la nature et condition qu'elle est deue chascun an par....., demourant à Sainct-Denis en France, pour de tous lesd. heritages et rentes cy dessus declarez joir, faire et disposer à tousjours par led. s' de Lissy, donnataire, sesd. hoirs et ayans cause, comme de leur chose.

Ces don, cession et transport faictz tant aux charges des redevances susd. que à la retention de l'usuffruict d'iceulx heritages et rentes que led. s' donnateur s'est reservé et reserve à luy pendant et durant sa vye, pour en joir et user à tiltre de precaire et comme un bon père de famille, voullant que après son decedz lad. joissance et usufruictz soyent réuniz à la propriété au proflict dud. s' de Lissy, ses hoirs et ayans cause, et sans que lad. joissance et usuffruict leur puisse aucunement prejudicier, et outre,

pour la bonne et vraye amour que led. s' de Claigny, donnateur, a et dict avoir aud. seigneur de Lissy, donnataire, son nepveu, et que son plaisir et volunté est d'ainsy le faire; ausquelles charges et conditions susd. icelluy seigneur de Claigny s'est dès à present dessaisy et desvestu desd. heritaiges et rentes donnez au proffict dud. s' de Lissy, acordant qu'il en soit saisy, vestu, mis et receu en bonne saisine et possession par les seigneurs ou dames, celluy ou ceulx qu'il appartiendra. Et à ceste fin et aussy pour faire insinuer et enregistrer le present contract partout où il apartiendra suivant l'ordonnance, en requerir actes neccessaires, lesd. s" donnateur et donnataires ont faict et constitué leurs procureurs irrevocables et le porteur de cesd. presentes, leur donnant pouvoir de ce faire, et tout ce que au cas sera requis et necessaire. Lequel sieur reverend donnateur promist et jura en bonne foy ces presentes et tout le contenu en icelles avoir pour bien agréables, les tenir fermes et stables du tout à tousjours sans jamais aucunement y contrevenir, ains rendre et paier à pur et à plain, et sans aucun plaid ou procès, tous coustz, frais, mises, despens, dommaiges et interestz qui faictz, euz, souffertz, soubstenuz et encouruz seroyent par deffault d'entretenement et acomplissement de cesd. presentes et de tout le contenu en icelles, et en ce pourchaissant et requerant, soubz l'obligation et ypothecque de tous et chascuns ses biens et de ceulx de ses heritiers, meubles et immeubles, presens et advenir, qu'il en soubzmist et soubzmect pour ce du tout à la justice, jurisdiction et contraincte de lad. Prevosté de Paris et de toutes autres justices et jurisdictions où trouvez seront, pour le contenu en cesd. presentes acomplir; et renonça en ce faisant expressement à toutes choses generallement quelzconques à ces presentes contraires et au droict disant generalles renonciations non valloir. En tesmoing de ce nous, à la rellation desd. notaires, avons faict mectre le scel de lad. Prevosté de Paris à cesd. presentes, qui furent faictes et passées l'an 1578, le lundy 16° jour de juing. Signé : Croizet et Roze. Insinuation en date du 19 juin 1578. — (Arch. nat., Y 119, fol. 324.)

434. — *Donation de deux pièces de vigne, contenant un arpent et demi, sur le territoire de Vanves et Issy, par* PIERRE LESCOT, *seigneur de Clagny, à Pierre Janvier et Jean Dumont, marchands à Paris, pour les services qu'ils lui ont rendus pendant qu'ils ont demeuré en sa maison.* — 17 juin 1578.

Par devant Loys Roze et Françoys Croiset, notaires du Roy nostre Sire de par luy commys, ordonnez et establis en son Chastellet de Paris, fut present en sa personne reverend père en Dieu messire Pierre Lescot, seigneur de Claigny, conseiller et aulmosnier ordinaire du Roy et abbé de l'abaye de Clermont, diocese du Mans, lequel de sa bonne volunté recogneut et confessa avoir donné, ceddé, quitté, transporté et delaissé du tout dès maintenant à tousjours en pur don irrevocable faict entre vifz, sans espoir de le revocquer ny rappeller en aucune manière que ce soict, à Pierre Janvier et Jehan Dumont, marchans, demourans à Paris, led. Janvier ad ce present et acceptant pour luy et led. Dumont, leurs hoirs et ayans cause à l'advenir, ung arpent et demy de vigne ou environ en deux pièces, aud. s' reverend appartenant de son propre, assises au terroer de Vanves, Issy et es environs; la première pièce, contenant ung arpent, aud. terroer de Vanves, au lieu dict les Grenettes, tenant d'une part et d'autre à

madamoiselle de Lissy, aboutissant par bas à monsʳ mᵉ Jehan Prevost, seigneur de Malassise, et par hault à Jehan de Monstreuil, en la censive dud. sʳ de Malassise, et chargée de quatre solz parisis de cens et dixme; et l'autre pièce, contenant demy arpent, aud. terroer d'Issy, tenant d'une part aud. arpent dessus declairé, d'autre à lad. dame de Lissy, d'un bout aud. de Monstreul et d'autre bout à....., en la censive des relligieux, abbé et couvent Sainct-Germain-des-Prez, et chargé de deux solz troys deniers parisis de cens et rente, sans autres charges; et outre, led. seigneur donne ausd. Janvier et Dumont les autres heritaiges et rentes, sy aucunes luy appartiennent aud. Vanves, avecq les arrerages, sy aucuns sont deubz desd. rentes lors de son decedz, pour en joir par lesd. donnataires comme de leur chose. Cestz don, cession et transport faictz à la retention de l'usuffruict desd. vignes la vye durant dud. sʳ donnateur qui s'en constitue joir à tiltre de precaire, voullant que après son decedz led. usuffruict soit réuny et consolidé avecq la proprieté au proffict desd. donnataires et sans que lad. joissance leur puisse prejudicier, et outre pour la bonne et vraye amour que led. sʳ de Claigny a et dict avoir ausd. donnataires en faveur des services qu'ilz luy ont cy devant faictz pendant qu'ilz ont esté demeurans et residans en sa maison, et aussy que tel est son plaisir d'ainsy le faire, transportant tous droictz, etc. Faict et passé, l'an 1578, le mardy, 17ᵉ jour de juing. Signé : Croiset et Roze. Insinuation en date du 20 juin 1578. — (Arch. nat., Y 119, fol. 325.)

435. — *Confirmation par* Pierre Lescot, *seigneur de Clagny, abbé de Clermont, de la donation de 1000 livres de rente faite à son neveu Claude Lescot, seigneur de Breulles, en faveur de son mariage, avec nouvelle donation d'une maison, cour et jardin, et en plus de cinq arpents de vigne à Rueil.* — 16 juin 1578.

A tous ceulx qui ces presentes lettres verront Anthoine Duprat, chevalier de l'ordre du Roy, seigneur de Nantoillet, Precy, Rozay et de Formerye, baron de Thoury et de Viteaulx, conseiller de Sa Majesté, son chambellan ordinaire et garde de la Prevosté de Paris, salut. Sçavoir faisons que par devant Loys Roze et Françoys Croiset, notaires du Roy nostre dit seigneur, de par luy commis, ordonnez et establiz en son Chastellet de Paris, fut present en sa personne reverent père en Dieu, messire Pierre Lescot, seigneur de Claigny, conseiller et aulmosnier ordinaire du Roy et abbé de l'abbaye Nostre-Dame-de-Clermont, diocèse du Mans, disant que en faveur et par le contract de mariage de Claude Lescot, son nepveu, escuier, sʳ de Breulles, et de damoiselle Françoise Le Sellier, sa femme, passé par devant Franquelin et ledit Croiset, notaires, le 13ᵉ jour de septembre 1576, led sʳ de Claigny avoit faict don aud. sʳ de Breulles, pour luy sortir nature de propres et aux siens de son costé et ligne, de mil livres tournoiz de rente à prendre sur tous et chascuns ses biens après son decedz, ainsy qu'il est plus à plain declairé aud. contract; lesquels mil livres tournoiz de rente icelluy seigneur de Claigny veult et entend nonobstant ce estre prins en quinze cens livres tournoys de rente à luy appartenantes sur l'Hostel de cette ville de Paris au moyen de l'eschange qu'il a cy devant faict avecq messive Guy de Sainct-Gelays, sʳ de Lanssac, à l'encontre de la grande maison qui appartenoit aud. sʳ de Claigny, rue Sainct-Honnoré. Et d'abondant, en tant que besoing seroit, et pour les mesmes causes et raisons portées

par led. contract de mariage, led. s^r de Claigny a donné et donne lesd. mil livres tournoiz de rente, vallans troys cens trente troys escus ung tiers, aud. s^r de Breulles, ad ce present et acceptant pour luy et les siens, à prendre sur lad. rente de ville, pour commencer à en joyr du jour dud. decedz dud. s^r de Claigny et non plus tost, qui en a reservé et reserve la joissance et usufruict sa vye durant, comme il a faict par led. contract de mariage.

Davantage, a icelluy s^r de Claigny, pour la bonne amour qu'il porte aud. s^r de Breulles et que son plaisir est d'ainsy le faire, donné et donne encores à icelluy s^r de Breulles, ce acceptant pour luy, ses hoirs et ayans cause, une maison, court et jardin, avecq cinq arpens de vigne ou environ en plusieurs pièces, assis au villaige et terroer de Rueil en Parisis et es environs, aux charges des cens et rentes qu'ilz peuvent debvoir, qu'ilz n'ont autrement peu declarer ny specifflier, à la reservation aussy de l'usuffruict desd. maison et vigne au proffict dud. s^r reverend sad. vye durant, voullant que, après son decedz, led. usuffruict soit réuny et consolidé à la propriété au proffict d'icelluy s^r de Breulles, et, ce pendant, se constitue led. s^r reverend en joir à tiltre de precaire, laquelle joissance ne pourra aucunement prejudicier aud. s^r de Breulles, et dès à present s'en est icelluy s^r reverend dessaisy à son proffict, acordant qu'il en soit mis en possession par celluy ou ceulx qu'il appartiendra. Pour quoy faire et aussy pour faire insinuer led. present contract, partout où besoing sera suivant l'ordonnance, et en requerir actes, lesd. s^rs reverend et de Breulles constituent leurs procureurs m^e Jehan de Beze et les porteurs d'icelluy, car ainsy a esté accordé par led. s^r reverend, lequel promist et jura en bonne foy ces presentes et tout le contenu en icelles avoir pour bien agréables, tenir fermes et stables à tousjours, sans jamais aucunement y contrevenir, ains rendre et paier à pur et à plain, et sans aucun plaid ou procès, tous coustz, fraiz, mises, despens, dommaiges et interestz qui faictz, euz, souffertz, soubztenuz et encouruz seroyent par deffault d'entretenement et acomplissement de tout le contenu en icelles, et en ce pourchassant et requerant, soubz l'obligation et ypothecque de tous et chascuns ses biens et de ceulx de ses heritiers, meubles et immeubles, presens et advenir, qu'il en soubzmist et soubzmect pour ce du tout à la justice, jurisdiction et contraincte de lad. Prévosté de Paris et de toutes autres justices et jurisdictions où trouvez seront, pour le contenu cy devant acomplir. Renonça en ce faisant expressement à toutes choses generallement quelzconques à ces presentes lettres contraires et au droict disant generalle renonciation non valloir. En tesmoing de ce nous, à la rellation desd. notaires, avons faict mectre le scel de lad. Prévosté de Paris à cesd. presentes lettres qui furent faictes et passées, l'an 1578, le lundy 16^e jour de juing. Signé : Croizet et Roze. Insinuation du 19 juin 1578. — (Arch. nat., Y 119, fol. 324 v°.)

436. — *Jugement rendu aux Requêtes de l'Hôtel entre Pierre Lescot, s^r de Lissy, Conseiller au Parlement de Paris, et Léon Lescot, abbé de Clermont, au sujet de la succession de* Pierre Lescot, *s^r de Clagny.* — 18 septembre 1579.

Veu par la Court le default à faulte de comparoir obtenu par m^e Pierre Lescot, s^r de Lissy, Conseiller du Roy en sa Court de Parlement et commissaire es Requestes du Palais, demandeur selon le contenu d'une sentence de ladicte Court du 14 juillet 1579 dernier passé, et requerant le prouffict dud.

default contre m° Leon Lescot, abbé de l'abbaye de Clermont, defendeur et defaillant, lad. sentence dud. 14 juillet, par laquelle led. defendeur auroit esté deboûtté des deffences qu'il eust peu proposer contre la demande dud. demandeur, laquelle il veriffiroit tant par lectres que tesmoings, partie appellée, et seroit led. defendeur réadjourné tant pour veoir recepvoir l'enqueste dud. demandeur, s'aucune en faisoit, et pour oir droit en definitive; exploict du 15° jour dud. mois de juillet contenant assignation donnée aud. defendeur pour procedder selon le contenu en lad. sentence; testament faict par m° Pierre Lescot, s' de Clagny, du 17 juing 1578; acte de declaration faicte par devant deux notaires du Chastelet de Paris, le 13 aoust aud. an 1578, par led. defendeur, par laquelle, après avoir veu le testament dud. Lescot, s' de Clagny, il luy auroit promis mectre à execution icelluy testament; autre declaration faicte par led. s' de Clagny, dud. 13° jour d'aoust, par laquelle il auroit declairé et ordonné que la somme de six cens soixante et six escus, deux tiers deue aud. demandeur, fût payée par l'executeur de son testament; compromis faict entre lesd. parties, signé de leurs mains, du 15° octobre aud. an 1578, par lequel ilz auroient convenus et acordez pour arbitres des personnes de m° François Picot et Nicolas Perrot, Conseilliers en la Court de Parlement; sentence donnée par lesd. arbitres du 23 novembre aud. an; faictz et articles sur lesquelz led. demandeur entendoit faire interroger led. defendeur; requeste presentée par led. demandeur sur laquelle m° Jehan Amelot, Conseiller du Roy et maistre des Requestes ordinaire de son Hostel, auroit esté commis pour faire led. interrogatoire; ordonnances decernées par led. commissaire contre led. defendeur à faulte de comparoir par devant luy, des 8°, 12° et 17° août 1579; jugement de lad. Court du 20° jour dud. mois d'aoust dernier, par laquelle auroit esté ordonné que icelluy defendeur se feroit oir et interroger sur lesd. faictz et articles, et ce dedans trois jours, par le commissaire à ce commis, aultrement et à faulte de ce faire, et led. temps passé, lesd. faictz et articles auroient esté tenuz pour confessez et adverez; exploict contenant la signiffication dud. jugement aud. defendeur, du 21° jour dud. mois d'aoust aud. an; autre jugement de lad. Court, du 4° jour de ce present mois de septembre, par laquelle lesd. faictz et articles auroient esté tenus pour confessez et adverez; demandes et prouffict dud. deffault et tout ce que par led. demandeur a esté mis et produict par devers lad. Court, et tout considéré;

Lad. Court a declairé et declaire led. default avoir esté bien et deuement obtenu et en adjugeant le prouffict d'icelluy suivant lad. sentence arbitralle du 27° novembre 1578 a condamné et condamne led. defendeur et defaillant, comme executeur du testament dud. deffunct s' de Clagny, à paier et continuer aud. demandeur par chascun an la somme de deus cens soixante et six escus deux tiers d'escu, et ce la vye durant tant seulement de damoiselle Marie Chevrier, mère commune desd. parties, sy mieulx icelluy defendeur n'ayme composer avec lad. Chevrier et faire en sorte qu'elle ne preigne aucun douaire sur led. demandeur, laquelle option led. defendeur sera tenu faire dans huictayne pour tous delais après la signiffication à luy faicte du present jugement à personne ou domicille, d'une part, et les sommes de six cens soixante et six escus deux tiers d'escu, quarante escuz deux tiers d'escu, quatorze escus et treize escus ung tiers d'escu, d'autre; et à rendre et restituer aud. demandeur deux pièces de

tapisserie de cuir doré, ung lict de plume, une espinette, une basse-contre de violle, ung dessus de vyolle, une haulte-contre de viollon, les quatre parties des livres de musicque, les livres de Sainct Augustin de la Cité de Dieu, Bodin, les Predictions et Eclipses de Lernicius, ung messel, ung grand breviaire à l'usage de Paris, et à delivrer aud. demandeur la moictié des livres, tableaux, paintures, medalles, pourtraictz, antiquitez, medalles et autres choses semblables qui se trouveront tant en la maison où se tenoit led. deffunct s' de Clagny que autres lieux ayant appartenu aud. deffunct, le tout pour les causes et moyens deduictz au procès. Et oultre, est le defendeur condamné es dommaiges et interestz dud. demandeur et es despens dud. deffault et de tout ce que s'en est ensuivy telz que de raison. Signé : Du Vair, Amelot.

Prononcé en la presence de m° Aulbin Oudin, procureur dud. demandeur, le 18° septembre 1579. — (Arch. nat., V⁴ 4.)

437. — *Donation d'une pièce de terre par* PIERRE LESCOT, *seigneur de Lissy, à Pierre Janvier et Jean Dumont.* — 14 mars 1581.

Donation par Pierre Lescot, seigneur de Lissy, Conseiller au Parlement de Paris, à Pierre Janvier, marchand et bourgeois de Paris, et Jean Dumont, mesureur de sel à Paris, de tous ses droits sur une pièce de terre et de vigne, située sur les terroirs de Vanves, Issy et Clamart. — (Arch. nat., Y 122, fol. 359 r°.)

438. — *Sentence des Requêtes de l'Hôtel, condamnant Léon Lescot, abbé de l'abbaye de Notre-Dame-de-Clermont, à servir à son frère Pierre Lescot, s' de Lissy, une rente annuelle de 266 écus 2 tiers, du vivant de leur mère Marie Chevrier, et à payer une obligation de 666 écus 2 tiers, souscrite le 13 août 1578 par* PIERRE LESCOT, *seigneur de Clagny.* — 3 mai 1581.

Entre m° Pierre Lescot, s' de Lissy, Conseiller du Roy en sa Court de Parlement, commissaire ez Requestes du Pallais, demandeur à l'entherinement d'une requeste verbale du 17° febvrier dernier passé, tendant affin d'estre paié des sommes de deux cens soixante six escuz deux tiers d'escu par chascun an, la vie durant tant seullement de damoiselle Marye Chevrier, six cens soixante six escuz et deux tiers d'escu, quarante escuz et deux tiers d'escu, quatorze escuz et treize escuz et ung tiers, le tout par provision, nonobstant oppositions ou appellations quelzconques, d'une part, et messire Leon Lescot, aussy Conseiller du Roy en sa Court de Parlement, abbé de l'abbaye de Nostre-Dame-de-Clermont et chanoine de l'eglise Nostre-Dame de Paris, deffendeur, d'autre part.

Veu par la Court led. procès, la requeste, l'entherinement de laquelle est question, l'appoinctement de droit à escripre par advertissement du premier apvril dernier, advertissementz desd. partyes, testament de deffunct messire Pierre Lescot, en dacte du 17° du mois de juing, declaration et obligation de six cent soixante six escuz deux tiers, faicte par led. deffunct s' Lescot aud. demandeur, promesse et obligation dud. deffendeur d'executer led. testament en dacte du 13° aoust, compromis faict par lesd. partyes des 15 et 27° d'octobre et sentence des arbitres, en dacte du 27° novembre le tout 1578, exploict et adjournement donné aud. deffendeur pour voir omologuer lad. sentence arbitralle du 7° apvril, faictz et articles sur lesquelz led. demandeur auroit requis led. def-

fendeur estre ouy et interrogé, le jugement par lequel lesd. faictz et articles auroient esté tenuz pour confessez et adverez, sentences par lesquelles led. deffendeur auroit esté condempné paier toutes lesd. sommes des 18° septembre et 18° novembre 1579, relief d'appel desd. sentences obtenu par led. deffendeur, en datte du 4° febvrier, et exploict d'inthimation du 11 mars 1581, requeste presentée à la Court de Parlement par le deffendeur tendant affin d'avoir mainlevée de ses biens saisiz en vertu desd. sentences du 16° febvrier oud. an, appoinctement en droict à escripre par advertissement sur lad. requeste, du 15° jour d'apvril ensuivant, et tout ce que par lesd. partyes a esté mis et produict par devers lad. Court, et ce qui faisoit à voir et considerer;

Lad. Court a condempné et condempne led. deffendeur à paier et continuer aud. demandeur par chascun an la somme de deux cens soixante six escuz et deux tiers d'escu, et ce la vie durant tant seullement de damoiselle Marye Chevrier, mère commune desd. partyes, et, advenant le decedz d'icelle, paier lad. somme pour portion de temps jusques à son decedz, ensemble ses arrerages desd. deux cens LXVI escus 2 tiers d'escus, escheuz depuis le 10° septembre 1578 que decedda led. deffunct Lescot s^r de Clagny jusques à present, et la somme de six cens soixante six escuz 2 tiers d'escu, mentionnée en une obligation d'icelluy deffunct du 13° aoust 1578, et ce par provision, nonobstant oppositions ou appellations quelzconques, en baillant par led. demandeur caution d'icelles sommes rendre et restituer en fin de cause, si fere se doibt, et pour le regard du surplus desd. demandes et conclusions, lad. Court a declaré et declare qu'il n'y a lieu de provision et néantmoins a led. deffendeur condempné es despens de la presente instance. Signé : Lalemant, Raucher.

Prononcé en la presence de m° Aubin Oudin, procureur dud. demandeur, et en l'absence de m° Jacques Merceron, procureur dud. deffendeur, suffisamment appellé, le 3° may 1581. — (Arch. nat., V^a 5.)

439. — *Sentence des Requêtes de l'Hôtel concernant l'échange consenti par Léon Lescot de la maison de son oncle, située rue Saint-Honoré, contre une rente de 500 écus.* — 13 décembre 1587.

Veu par la Court les deffaulx obtenuz en icelle, les 30° jour de juillet et 6° jour d'aoust 1587, par m° Leon Lescot, sieur de Lissy, Conseiller du Roy en sa Court de Parlement et commissaire aux Requestes du Pallais, ou nom et comme donataire et legataire des deffunctz sieur de Claigny, son oncle, et de Bréulles, son frère, demandeur à l'entherinement d'une requeste verballe par luy judiciairement faicte en lad. Court, le 27° jour dud. mois de juillet dernier, à l'encontre de messire Loys de Saint-Gelays, sieur de Lansac, chevalier des deux Ordres du Roy, Conseiller en son Conseil privé, défendeur et defaillant; lad. requeste verballe dud. 27° juillet dernier, tendant à ce que certain contract d'eschange faict et passé entre lesd. partyes le 9° jour de juillet 1569 feust entretenu, et, en ce faisant, suyvant icelluy, led. defendeur condemné payer aud. demandeur la somme de VIII^c LXXV escus pour sept quartiers d'arrerages de la rente mentionnée aud. contract, escheus le dernier jour de mars dernier passé, et à payer et continuer lad. rente à tout le moins par provision en baillant caution; led. contract d'eschange faict et passé par devant Le Camus et Croiset, notaires au Chastelet de Paris, led. 9° jour de juillet

1569, entre led. defunct sieur de Claigny, d'une part, et led. defendeur, d'aultre, par lequel led. feu sieur de Claigny auroyt baillé par eschange aud. defendeur une maison contenant plusieurs corps d'hostel, court, jardin et apartenances, assize en ceste ville de Paris, rue de Saint-Honoré, et en contreschange led. s. de Lanssac luy auroyt ceddé et transporté cinq cens escuz de rente en deux partyes à prendre sur l'Hostel de ceste ville de Paris, assavoir : troys cens cinquente escuz d'une part, et cent cinquante d'aultre. Et oultre, auroyt esté convenu entre eulx que ce par après, par une quelque cause ou occasion que ce feust, provenant du Roy, de lad. ville, ou autrement, lesd. cinq cens escuz de rente ne seroient bien et entièrement paiez aud. sieur de Claigny, ses hoirs et aiant cause par chascun quartier, ainsi qu'ilz estoient créez et constituez, en ce cas, faisant apparoir d'un reffuz pur et simple, vallable et legitime de payer par le recepveur de lad. ville ou aultre aiant charge de payer lesd. rentes, led. sieur de Claigny, ses hoirs et aians cause s'en pouroyent directement prendre et adresser aud. defendeur; acte de sommation faicte à m*e* Francoys de Vigny, recepveur de lad. ville, à la requeste dud. demandeur par devant Corbie et Mabeu, notaires au Chastelet de Paris, le 2*e* jour de juillet 1587 pour avoir payement de lad. somme de viii*e* lxxv escus, deue aud. demandeur pour lesd. sept quartiers d'arrerages desd. v*e* escuz de rente escheuz le dernier jour de mars aud. an 1587, portant la responce dud. recepveur qu'il ne pouvoyt payer icelle somme pour les causes contenues aud. acte de sommation, lequel acte auroyt esté signiffyé aud. defendeur le 8*e* jour d'aoust oud. an 1587 par Peisse, huissier en l'Admiraulté de France; la demande et proffict desd. defaulx et tout ce qui a esté mis et produyt par led. demandeur, et tout considéré;

Il sera dict que lesd. deffaulx ont esté bien et deuement obtenuz, pour le proffict desquelz lad. Court, aiant esgard à lad. requeste verballe dud. 27*e* juillet dernier, et icelle entherinant par manière de provision, et sans prejudice des droietz des partyes au principal, a ordonné et ordonne que led. contract d'eschange sera entretenu de poinct en poinct selon sa forme et teneur. Et, en ce faisant, a condemné et condemne led. defendeur à garnir es mains dud. demandeur lad. somme de huict cens soixante quinze escuz, en baillant par led. demandeur caution d'icelle somme rendre et restituer, s'il est dict en fin de cause que faire ce doibve, et condemne led. defendeur es despens desd. defaulx telz que de raison. Signé : Lalemant, Delavergne. Du 13*e* décembre 1587. — (Arch. nat., V*4* 10.)

440. — *Sentence des Requêtes de l'Hôtel réglant définitivement les différends de Pierre Lescot et de son frère aîné Léon Lescot et établissant les droits de leur sœur Françoise Le Scellier.* — 14 février 1590.

Entre messire Léon Lescot, abbé de Nostre-Dame-de-Clermont, Conseiller du Roy en sa Court de Parlement, demandeur en execution de sentence du 4*e* décembre 1581, d'une part, et maistre Pierre Lescot, Conseiller en ladicte Court et commissaire es Requestes du Palais, deffendeur, d'autre, veu par la Court ladicte sentence du 4*e* decembre, par laquelle pour le regard de la réintegrande les parties ont esté mises hors de Court et de procès, ordonné que la terre de Clagny sera sequestrée et mise soubz la main du Roy et que au regime et gouvernement seront

establis commissaires, par les mains desquelz sera baillé à chacune desd. parties sa part et portion, et, pour le regard des meubles respectivement demandés par lesdictes parties, que inventaire et description sera faicte de tous et chacuns les meubles qui estoient lors en ladicte maison de Clagny, et que le demandeur baillera par declaration les meubles, or et argent qu'il pretend avoir laissés audit lieu de Clagny et enlevés, comme aussy ledit s' de Lissy baillera par declaration les meubles qu'il pretend luy avoir esté retenus par ledit demandeur, declaration desdis meubles du demandeur, declaration des meubles du deffendeur, deffenses, appoinctement du 3ᵉ juillet 1585, par lequel les parties sur les demandes et deffences ont esté appoinctées en droict à escripre et informer, requeste du demandeur du 26ᵉ may 1586 pour avoir renouvellement de delay pour faire enqueste, appoinctement par lequel le delay de faire enqueste est renouvellé, ordonnance du commissaire pour adjourner les tesmoings et ledit deffendeur pour convenir d'adjoinct et veoir jurer lesd. tesmoings, procès-verbal de ladicte enqueste, enqueste dudit demandeur, reproches, informations du 26ᵉ juing 1581 sur les forces et viollances faictes par ledit deffendeur en lad. maison de Clagny, sommations faictes audit demandeur à la requeste dud. deffendeur de luy envoier les clefz dudict lieu de Clagny, procès-verbal du 24ᵉ febvrier 1581, par lequel appert comme ledit demandeur se seroit transporté audict lieu pour satisfaire à la dicte sommation, commission desdictes requestes adressante au premier des huissiers pour procedder à la confection de l'enqueste du deffendeur, ordonnances du commissaire avec les exploictz d'assignation donnés aux tesmoings, procès-verbal de ladicte enqueste du 17ᵉ febvrier 1586, enqueste dudict deffendeur, requeste du 15ᵉ juillet 1588 que ledict deffendeur a emploié pour tous reproches, memoire contenant la prisée et estimation des meubles vendus par Françoise Le Sellier, veufve de feu Claude Lescot, frère commung des parties, audict deffendeur, aultre memoire contenant la vente de certaine quantité de boys vendue audict deffendeur par ladicte Le Scellier, actes et attestations par lesquelles appert ledict deffendeur avoir faict faire inventaire et description des meubles de Clagny, en présence de plusieurs tesmoings, contract de 300 escus de rente constitué par ledict demandeur au proffict de la dame de Saint-Victor, du 19ᵉ novembre 1584, cession et transport faict par ladicte Le Scellier audict deffendeur de son douaire coustumier et autres conventions matrimonialles du 20ᵉ juing 1580, sentence du Prevost de Paris du 16ᵉ juing 1584, par laquelle la jouissance de la moictié de la terre de Clagny a esté adjugée audict deffendeur, informacion faicte à la requeste dudit demandeur, appoinctement de réception d'enqueste du 10ᵉ juing 1587, par lequel les parties sont appoinctées à produire, bailler contredis et salvacions dedans le temps de l'ordonnance et à oyr droict, advertissemens et productions desdictes parties, contredis dudit demandeur, renonciation faicte par ledit deffendeur d'en fournir, forclusions de fournir de salvations, declaration de certains meubles appartenans audict demandeur, que ledict deffendeur a volonterement recognu avoir en sa possession, et tout considéré;

Il sera dict que la Court, fesant droict sur les fins et demandes respectivement faictes par les parties, après que le deffendeur, pour ce mandé, a esté oy en la Chambre, a condempné et condempne led.

deffendeur rendre et restituer audit demandeur les meubles à luy appartenans, contenus en ung certain mémoire présenté par icelluy deffendeur, qu'il a recognu avoir en sa possession, et autres qui viendront cy après à sa cognoissance, dont il se purgera par serment; et du surplus des conclusions du demandeur en a absoulx ledict deffendeur. Et, pareillement, a ladicte Court condempné le demandeur rendre au deffendeur la moictié de tous et chacuns les grains et fruictz provenus en la seigneurie de Clagny en l'an 1580, comme ayant droict par transport et transaction de damoiselle Françoise Le Scellier, vefve de feu Claude Lescot, frère commung des parties, assavoir: dix muis de bled metail pour la moictié de la ceullette faicte sur soixante arpens de terre, à raison de quatre septiers pour arpent, et trois muis neuf septiers avoine pour la moictié de la ceullette faicte sur soixante arpens d'autres terres, à raison de trois muis pour arpent, sur ce deduict vingt-cinq septiers et mine de bled metail d'autre part et dix-neuf d'autre, que ledict deffendeur a recognu avoir pris et appliqué à son proffict, la valeur et estimation duquel sera faict selon le pris commun des grains vendus en ladicte année 1580, suivant les extraictz du greffe du Chastelet. Et pour le regard de la levée de trente arpens de prés montant à troys milliers de foing pour la moictié, à raison de 200 bottes pour arpent, ladicte Court les a compencés avec trois autres milliers, que ledit deffendeur a recognu avoir pris audict lieu de Clagny. Et, outre, a condempné ledit demandeur à paier audict deffendeur la somme de vingt escus pour le gros boys, cotterés et fagots appartenantz au deffendeur, qu'il a pris et bruslé estant audict lieu de Clagny. Et pour le regard des meubles mentionnés en certain memoire, vendus par ladicte Le Scellier audict deffendeur pour le pris et somme de quatre vingtz-dix-neuf livres, ordonne qu'il les pourra prendre audict lieu de Clagny. Et a ladicte Court condempné ledit demandeur en deulx tiers des despens, l'autre tiers compensé. Signé : Viole.

Prononcé en la presence de m° Mathurin Egrot, procureur dudit m° Pierre Lescot, demandeur et deffendeur, et en l'absence de m° ..., procureur dud. m° Léon Lescot, aussi demandeur et deffendeur, suffisamment appellé, le 14° jour de febvrier 1590. — (Arch. nat., Vd 10.)

441. — *Donations diverses de Léon Lescot à son valet de chambre et à ses petits-neveux.* — 20 mars 1623.

Donation par Léon Lescot, Conseiller au Parlement de Paris, naguères abbé de l'abbaye de Notre-Dame-de-Clermont et chanoine de Notre-Dame-de-Paris, à Jean Blondeau, son valet de chambre, ainsi qu'à Robert de Romain, clerc du diocèse de Meaux, du jardin potager des maisons et jardins vulgairement appelés de Clagny, sis au faubourg Saint-Jacques de Paris, jardin clos de murs, à lui donné par feu Pierre Lescot, seigneur de Clagny, abbé de Clermont, ladite donation faite audit Blondeau en récompense de ses services. — (Arch. nat., Y 163, fol. 353 et 356 v°.)

Donation par le même Léon Lescot à Charles de Romain, écuyer, sr de Fontaine, et Robert de Romain, clerc du diocèse de Meaux, frère du précédent, ses petits-neveux, de tous droits sur la succession de Renée Thuillier, veuve du sr du Plessis, notamment de la part revenant à Madeleine Lescot, sa sœur, aieule des donataires. — (Arch. nat., Y 163, fol. 357 r°.)

442. — Guillaume de la Ruelle, *général maître des œuvres de maçonnerie du Roi* [1]. — 4 mai 1564.

Donation par Marie le Messager, veuve de Guillaume de la Ruelle, général maître des œuvres de maçonnerie du Roi [1], à Gervais de la Ruelle et Hélène de la Ruelle, ses enfants, de tous ses biens provenant de son conquêt. — (Arch. nat., Y 105, fol. 97 v°.)

443. — Etienne Grandremy [2], *maître des œuvres du Roi.* — 10 mars 1572.

Donation par Etienne Grandremy, maître des œuvres du Roi, à son frère, Guichard Grandremy, capitaine des cent arquebusiers et bourgeois de Paris, de rentes de blé et argent appartenant aud. Etienne Grandremy comme héritier de sa mère, Perrine Guillaume, en vertu du partage fait entre lesd. Etienne, Guichard Grandremy et Nicole Grandremy, leur sœur, femme de Gervais Rigollet. — (Arch. nat., Y 113, fol. 10 r°.)

444. — *Testament d'*Etienne Grandremy, *maître général des œuvres et bâtiments du Roi, bourgeois de Paris.* — 6 juin 1573.

Ce testament renferme divers legs pieux et autres en faveur des parents dud. Grandremy et confirmation du don mutuel fait entre led. Grandremy et Madeleine Le Roy sa femme, le 22 décembre 1553, stipulant qu'après le décès de sa femme ses biens doivent revenir à Guichard Grandremy, son père.

Veult et ordonne son corps estre inhumé et enterré dedans l'esglise de Sainct-Merry, à l'endroict et devant l'œuvre de lad. esglise.

Item, donne et laisse aux enfants de la Trinité, 10 liv. t.

Item, donne et laisse à Catherine Le Roy, sœur de la femme du testateur, pour la vraye amityé et services que lad. Le Roy luy a faictz, tant durant sa maladie que auparavant, 750 liv. t.

Item, à Marie Le Roy, autre sœur, pareille somme, et reconnait lui devoir 450 liv. t. qu'il a receue de la part et portion appartenant à lad. Marie Le Roy en la maison de l'Eschiquier, assize au carrefour Guillory, vendue par led. testateur à feu m° Adam Fornier, en son vivant notaire.

Item, donne et laisse à Martin Savart, son neveu, 100 liv. t.

Item, donne et laisse à Mathurin Ymbert, barbier, qui l'a toujours sollicité et veullié en sa maladie, 50 liv. t.

Item, à Jehan Grandremy, son nepveu, cent livres tournois pour aider à le faire apprendre aux estudes [3]. — (Arch. nat., Y 115, fol. 204 v°.)

[1] Guillaume de la Ruelle aurait été nommé maître des œuvres de maçonnerie du Roi dès 1534 (voir Bauchal). Il était mort avant 1564, puisque, à cette date, sa veuve, Marie le Messager dispose de tous ses biens en faveur de ses enfants. Voici déjà un commencement de biographie.

[2] Cet architecte occupa les charges les plus élevées depuis l'année 1541 jusqu'à la date de sa mort (septembre 1573), ce qui ne l'empêche pas d'être qualifié de maçon ou maître maçon sur les comptes royaux (*Renaissance*, I, p. 521, 534). Le titre de maître général des œuvres et bâtiments du Roi, qui lui est attribué dans les pièces données ici, implique une sorte de juridiction et de contrôle sur toutes les constructions faites pour le souverain. De 1566 à 1573, il avait pris une part active aux travaux du Louvre. Un certain Jean Grandremy, qualifié juré du Roi en l'office de charpenterie et bourgeois de Paris, qui signe une donation mutuelle de ses biens avec sa femme, Anne Desmarais, le 4 août 1563 (Arch. nat., Y 105, fol. 124), ne serait-il pas le frère d'Etienne Grandremy ?

[3] Un autre testament, transcrit dans le registre coté Y 126 (fol. 51 v°), contient les mêmes dispositions avec un codicille du 11 juin 1575, ajoutant quelques legs, notamment en faveur de Jean et Etienne Rousselet, neveux du testateur, soit 20 livres à chacun; plus, une quittance, délivrée le 28 juillet 1582, par Marie Le Roy, veuve de Jacques Rousselet, tante et légataire universelle d'Etienne Grandremy, pour une somme de 525 écus reçus du receveur des consignations, montant du rachat d'une rente.

445. — Guillaume Marchant, *architecte du Cardinal de Bourbon, nommé tuteur de ses enfants après la mort de sa femme* [1]. — 23 juin 1575.

Tution à Michel, aagé de treize ans ou environ, Guillaume, aagé de unze ans ou environ, et Loys, aagé de sept ans ou environ, enfans mineurs d'ans de honorable homme Guillaume Marchant, architecte de mons. le cardinal de Bourbon, bourgeois de Paris, et de feue Claude Hardy, jadis sa femme.

Le père esleut Charles Marchant pour tuteur, et pour subrogé Vascosan.

Anne de Versy, veufve de feu Guillaume Marchant, ayeulle paternelle, esleut le père pour tuteur, subrogé, *id.*

M° Guillaume Nicole, examinateur et commissaire au Chastelet de Paris, *id. id.*

Charles Marchant, cappitaine des cent harquebuziers de la ville de Paris, oncle paternel, Jacques Vergnette, varlet de chambre ordinaire du Roy et de mons. le reverendissime cardinal de Bourbon, cousin germain paternel à cause de sa femme. *Id.*

Jacques de Marseilles, cousin paternel à cause de sa femme. *Id., id.*

Georges Harel, *Id., id.*

Jehan Bonneau, ayeul maternel à cause de feue sa femme *Id., id.*

Paul Intrant, cousin maternel, à cause de sa femme, *Id., id.*

Jehan Bergeron *Idem.*

Jehan Drouart, cousin germain maternel *Idem.*

Les susdictz ont esleu le père pour tuteur qui a accepté la charge et faict le serment par devant mons. le lieutenant particullier, et pour subrogé Michel Vascosan, lequel comparestrà pour faire le serment. — (Arch. nat., Y 5251, fol. 32.)

446. — Symon Allix, *général des œuvres de maçonnerie du Roi; tutelle de ses enfants.* — 6 septembre 1576.

Tuition à Margueritte, aagée de xv ans ou environ, Jehanne, aagée de xii ans, Magdelaine, aagée de vi ans, Symon et Jehan Alix, agé chacun d'eulx d'un an, enffans myneurs d'ans de deffunct Symon Allix, en son vivant [2] general des œuvres de maçonnerye du Roy, et de Geneviefve Regnard, leurs père et mère, encores du postume dont ladicte Regnard est enceinte dudit deffunct.

La mère elist Jehan Alix, s^r Cochois.

Jehan Alix, oncle paternel ... la mère, s^r Cochois.

M^r Oudin Cruce, ou nom et comme procureur fondé de lettres de procuration passé de Anthoine Gorges et Guillaume Raffelon, oncles paternels, à cause de leurs femmes, m° Georges de Boucquainville, m° Jacques Cochois, Nicolas Cochois, Denys Bonneaulx, et Pierre Legrand, cousins paternels, eslit:

Bonnaventure Barbier, oncle maternel, à cause.................. elist:

M° Denis Cholay, voisin et amy... la mère, s^r Jehan Alix.

M° Girard de Camp *Id.* *Id.*

Jehan Dossongne *Id.* *Id.*

[1] Dans un long article sur Guillaume Marchant, Bauchal a énuméré ses travaux et ses diverses fonctions. Il le dit né vers 1530 et mort le 12 octobre 1605, à l'âge de soixante-quatorze ans, laissant quatre fils : Guillaume, Louis, André et Jean. L'aîné, Michel, était donc mort avant son père. Quant à André et à Jean, ils étaient nés d'un second mariage, puisque leur père avait perdu sa première femme Claude Hardy en 1575 et n'avait alors que trois enfants.

[2] Simon Allix remplaça en 1573 Etienne Grandremy comme général des œuvres de maçonnerie du Roi. L'acte de tutelle donné ici semble établir qu'il était mort dès 1576, et pourtant il ne fut remplacé dans son office de maître des œuvres de maçonnerie du Roi par Nicolas Guillot qu'en 1584 (voir ci-après page 215 note). Toute cette période semble assez confuse. Il est douteux aussi que la naissance de Simon Allix doive être fixée à l'année 1540, comme le propose Bauchal.

Jehan Chauldet *Id.* *Id.*
Jehan Garnier *Id.* *Id.*
Pierre Hatton *Id.* *Id.*
Presens, qui ont accepté lesd. charges et faict le serment par devant mons. Belle conseiller. — (Arch. nat., Y 5251, fol. 149.)

447. — Simon Allix. — 16 novembre 1588.

Donation par Geneviève Regnard, veuve de Simon Alix, maître général des œuvres de maçonnerie du Roi, demeurant à Paris, rue de Marivault, à Girard Decamp, maître serrurier, bourgeois de Paris, même rue, d'une maison sise en ladite rue de Marivault, à la réserve de l'usufruict. — (Arch. nat., Y 131, fol. 94 v°.)

448. — Jean Durantel[1], *maître général des œuvres de maçonnerie du Roi.* — 7 janvier 1584.

Donation mutuelle de Jean Durantel, maître général des œuvres de maçonnerie du Roi par tout le royaume, juré audit office et commis au grand voyer en la ville prévôté de Paris, quartenier de ladite ville, et de Catherine Doullier, sa femme. — (Arch. nat., Y 125, fol. 329 et Y 132, fol. 267.)

449. — Jacques Beausseault, *juré du Roi en l'art et office de maçonnerie.* — 21 octobre 1585.

Donation par Nicolas le Cerf, praticien au Palais, et Denise Auger, sa femme, à Jeanne Cosnier, femme de Jacques Beausseault, juré du Roi en l'art et office de maçonnerie, bourgeois de Paris, de la moitié par indivis d'une maison acquise en commun avec ledit Beausseault, sise rue Grenier-Saint-Ladre, à l'enseigne de la Corne de Cerf. — (Arch. nat., Y 127, fol. 390 v°.)

450. — Nicolas Thomas, *maître des œuvres de couverture des bâtimens du Roi.* — 18 août 1593.

Donation par Geneviève Deslandes, veuve de Pierre Lemaire, marchand de vins à Paris, à Nicolas Thomas, maître des œuvres de couverture et bâtiments du Roi, de tous droits successifs échus à lad. Geneviève par le decès de sa tante, Jeanne Deslandes et de son père, Alexandre Deslandes. — (Arch. nat., Y 133, fol. 167.)

451. — Nicolas Guillot, *maître des œuvres de maçonnerie du Roi.* — 24 janvier 1595.

Contrat de mariage de Jean Sercelier, commis de M. de Castille, receveur général du clergé, et d'Anne Lelièvre, veuve de Nicolas Guillot[2], maître des œuvres de maçonnerie du Roi.

Est témoin Jean Fontaine, maître des œuvres de charpenterie du Roi. — (Arch. nat., Y 134, fol. 259 v°.)

452. — Christophe Mercier, *maître maçon et architecte.* — 18 août 1595.

Contrat de mariage de Marin Bréard, maître barbier chirurgien à Paris, demeu-

[1] Durantel prit une part importante aux grands travaux exécutés dans le dernier quart du xvi° siècle, notamment à la construction du Pont-Neuf. Le 5 octobre 1589, il reçoit l'ordre avec Jean Fontaine et Louis Marchand, maîtres des œuvres de maçonnerie de la Ville, de démolir ce qui restait de l'ancienne Maison-aux-Piliers qui menaçait ruine (voir Bauchal).

[2] Il avait succédé à Simon Allix comme maître des œuvres de maçonnerie du Roi le 10 mars 1584, et fut remplacé lui-même dans cette fonction par Guillaume Marchant, le 10 septembre 1590 : il était donc mort à cette date. Sa veuve aurait attendu cinq années pour contracter une nouvelle union.

rant rue Gallande, et d'Antoinette De Laistre, veuve de Christophe Mercier [1], maître maçon et architecte à Paris, demeurant à l'hôtel de Nevers. — (Arch. nat., Y 135, fol. 43.)

LES METEZEAU, *architectes du Roi*.

Adolphe Berty, le premier, a établi sur des documents authentiques la généalogie des Metezeau [2] ; après lui, Bauchal a donné une biographie copieuse des différents membres de la famille. Il est donc acquis que Thibaut, fils de Clément I^{er}, l'architecte de Dreux et l'auteur de la dynastie, naquit à Dreux vers 1533 et mourut à Paris vers 1593 ou 1596. Une certaine incertitude subsiste encore sur ces dates. Thibaut eut au moins six fils : 1° Louis, né vers 1562, d'après son contrat de mariage, publié ci-après, qui le dit âgé de vingt-cinq ans et plus en 1598. Il fut architecte ordinaire de Henri IV en remplacement de Jacques Androuet du Cerceau. Il mourut à Paris, le 18 août 1615, et fut inhumé dans l'église Saint-Paul ; 2° Jean, né le 22 mai 1567, dont nous publions ici le contrat de mariage avec Margueritte de Therouanne, en date du 22 juin 1597 ; il fut, dit l'acte, conseiller du Roi, secrétaire des finances et de Madame, sœur unique du Roi [3]. Jean mourut avant 1618 puisqu'à cette date sa veuve faisait abandon de toute sa fortune, sous réserve d'usufruit, à sa fille Cornélie et à son gendre Louis de Fontenay ; 3° et 4° Jacques et Léonard, jumeaux, nés le 24 août 1569 et qui durent mourir jeunes ; 5° Jacques-Clément, né le 6 février 1581, illustra son nom en construisant la fameuse digue de la Rochelle; il fut architecte de Louis XIII et de Louis XIV et du Cardinal de Richelieu. Il mourut en 1659 et fut enterré à Saint-Paul, le 29 octobre. L'acte mortuaire le qualifie premier architecte du Roi et concierge des Tuileries. On trouvera plus loin un acte par lequel Clément abandonne tous ses biens meubles et immeubles à son frère Paul. La donation porte la date du 26 oc-

tobre 1610. Il est vrai que, quelques mois plus tard, le 3 mars 1611, Paul cède à Clément le quart indivis d'une maison sise à Paris, rue Bourtibourg, provenant de la succession de son père et de sa mère. Pourquoi cet échange ? D'après l'acte contenant la donation de Paul à son frère Clément, le premier voulait ainsi reconnaître les libéralités qu'il avait reçues pour passer ses examens de théologie et aussi parce qu'il avait été nourri par lui pendant deux ans. Il est donc tout naturel d'admettre que les deux frères, presque du même âge et ayant passé leur adolescence ensemble après la mort du chef de la famille, étaient unis par une vive affection. 6° Paul, né en 1582, embrassa l'état ecclésiastique et devint aumônier du roi Louis XIII. Il avait une certaine réputation comme théologien et prit part à la rédaction des règlements de l'ordre de l'Oratoire.

453. — *Contrat de mariage de* JEAN METEZEAU, *secrétaire des finances de Navarre, et de Marguerite de Therouanne.* — 22 juin 1597.

Par devant Jehan Reperant et Jehan Davoust, notaires au Chastellet de Paris soubzsignez, furent presens noble homme m^e Jehan Metezeau, Conseiller du Roy et secrétaire des finances de Navarre et de Madame, sœur unique de Sa Majesté, demeurant en ceste ville de Paris, rue Quiquetonne, parroisse Sainct-Eustache, pour luy et en son nom, d'une part, et damoiselle Margueritte de Therouanne, fille de feu noble homme m^e Jehan de Therouanne, en son vivant Conseillier du Roy en sa Court de Parlement, et damoiselle Marie Bongars, jadis sa femme, ses père et mère, majeure de vingt-six ans, ainsy qu'elle a dict et declaré, aussy pour elle et en son nom, d'aultre part, lesquelles parties, en la presence, advis et consentement de Loys Metezeau, architecte des bastimens du

[1] En raison de sa double qualité de maçon et d'architecte, Mercier avait pris une part active aux travaux de la construction du Pont Neuf. Christophe Mercier se disait, en 1584, maître de l'œuvre de la cathédrale de Saint-Denis (voir Bauchal). Il était mort, on le voit ici, avant 1595.

[2] *Les grands architectes français de la Renaissance*, Paris, Aubry, 1860, pet. in-8.

[3] Catherine, sœur de Henri IV, duchesse de Bar.

Roy et de son Altesse, frère, noble homme m° Pasquier le Cocq, sieur de Montault, advocat en Parlement, cousin à cause de sa femme, et de noble homme m° Martin Spifame, sieur d'Azy, conseillier du Roy et premier substitud de monsieur le procureur general, amy dud. sieur Metezeau, et de damoiselle Ysabel Bongart, tante maternelle, messire Abdenago de la Roche-Audry, chevalier, baron de Clin, vicomte de Bridière, cousin maternel, à cause de dame Claude de Lignières, sa femme, et de noble homme Jehan Le Queulx, secrétaire ordinaire de la Chambre du Roy, aussy cousin, à cause de damoiselle Ester Bongars, sa femme, de ladicte damoiselle future espouze, volontairement recongnurent et confessèrent avoir faict, feisrent et font entre eulx de bonne foy les traicté, accordz, dons, douaires, conventions, promesses et obligations matrimonialles qui ensuivent, c'est asscavoir : ledit sieur Jehan Metezeau et damoiselle Marguerite de Therouanne avoir promis et promettent prendre l'ung d'eulx l'autre par nom et loy de mariage et icelluy solemniser en face de nostre mère Saincte Eglise le plustost que bonnement et plus commodement faire se pourra et que advisé et deliberé sera entre eulx et leurs parens et amys, sy Dieu et nostre mère Saincte Eglise se y consentent et accordent, et aux biens et droictz appartenans ausd. futurs espoux respectivement, esquelz ilz seront commungs suivant la coustume de Paris. En faveur et contemplation duquel futur mariage et pour à icelluy parvenir, qui aultrement n'eust esté faict, lad. damoiselle future espouse a donné, ceddé, quicté, transporté et delaissé, et par ces presentes donne, cedde, quicte, transporte et delaisse, dès maintenant du tout à tousjours, par donnation irrevocable faicte entre vifz par la meilleure forme et manière que faire se peult, aud. sieur futur espoux, ce acceptant pour luy, ses hoirs, tous et chacuns ses biens meubles et immeubles generallement quelconques, et sans aucun en excepter, reserver, ne retenir, en quelque sorte que ce soit ou puisse estre, qu'elle a de present à elle appartenant pour raison de ses droictz successifs, tant paternelz que maternelz jà escheuz; pour en joir par led. futur espoux, ses hoirs et ayans cause, en plaine proprieté du tout à tousjours, et ce au cas que lad. damoiselle future espouse predecedde ledit s' Metezeau, futur espoux, sans enfans lors vivans nez et procréez dud. mariage, et où lad. future espouse survivroit led. futur espoux, soit qu'il y ayt enfans ou non, lad. donnation presente n'aura aucun effect, ains retourneront lesd. choses données au profflict de lad. damoiselle future espouse et de ses hoirs et ayans cause, sans que les heritiers dud. futur espoux y puissent pretendre aulcune chose, partie ou portion en quelque sorte que ce soit, et néantmoins, ou cas qu'il y ayt enfant ou enfans, et qu'ilz vinssent à decedder auparavant led. futur espoux, leur père, sans enfans d'eux nez et procréez en loyal mariage, est accordé que lad. donnation cy dessus faicte par lad. future espouze aud. futur espoux aura lieu et sortira effect, ainsy que cy dessus est dict et déclaré, au profflict d'icelluy futur espoux et de sesd. hoirs et ayans cause, et, ou cas que led. futur espoux predecedde lad. future espouse, elle joïra sa vie durant par usufruict de tous et chacungs les biens meubles, acquestz et conquestz immeubles qui se trouveront estre en leur communaulté au jour dud. decedz d'icelluy futur espoux. Partant, led. futur espoux à doué et doue lad. future espouze de huict vingtz six escus deux tiers de rente viagère par chacung an en douaire prefix, à prendre sy tost qu'il aura lieu sur tous ses biens, presens et advenir, suivant lad. coustume de Paris, léquel douaire sera ra-

cheptable pour la somme de deux mil escuz sol à une foys.................

Faict et passé l'an 1597, le dimanche 22ᵉ jour de juing, après midy, en la maison dud. sʳ Le Queulx, scize rue et devant le Temple, et ont lesd. sieur Metezeau, damoiselle Margueritte de Therouenne, futurs espoux, et autres leurs parens et amys susnommez signé la minutte des presentes avecq lesd. notaires soubsignez, qui est par devers Davoust, l'ung d'iceux notaires. Signé : Reperant et Davoust. Insinuation en date du 14 juillet 1597. – (Arch. nat., Y 136, fol. 245.)

454. — 31 mars 1618.

Donation par Marguerite de Therouenne, veuve de JEAN METEZEAU, sʳ de Gueudeville, secrétaire du Roi, demeurant à Paris, quai de la Tournelle, à Cornélie Metezeau, sa fille, et à Louis de Fontenay, écuyer, sʳ du Boistier, son gendre, de tous ses biens meubles et immeubles, à la reserve de l'usufruit sa vie durant. – (Arch. nat., Y 159, fol. 265 v°.)

455. — *Contrat de mariage de* LOUIS METEZEAU, *architecte des bâtiments du Roi et contrôleur général de ceux de Madame, sœur du Roi, avec Isabeau de Hauguel.* – 25 mai 1598.

A tous ceulx qui ces presentes lettres verront Jacques d'Aumont, chevalier, baron de Chappes, seigneur de Dun, Le Palteau et Corps, Conseiller du Roy nostre Sire, gentilhomme ordinaire de sa Chambre, garde de la Prévosté de Paris, salut. Sçavoir faisons que aujourdhuy sont comparuz par devant Jehan Reperant et Jehan Davoust, notaires du Roy nostre Sire en son Chastellet de Paris soubsignez, Loys Metezeau, architecte des bastimens du Roy et contrerolleur general de ceulx de Madame, sœur unicque de Sa Majesté, demeurant en cette ville de Paris, rue de Paradis, parroisse Saint-Jehan en Grève, majeur et aagé de vingt-cinq ans et plus, ainsy qu'il a dit, filz de feu Thibault Metezeau, en son vivant aussy architecte desd. bastimens du Roy, et Jehanne Bardia, jadis sa femme et à présent sa veuve, ses père et mère, d'une part, et damoiselle Ysabel de Hauguel, fille majeure et aussy aagée de vingt cinq ans passez et n'ayant aucun tuteur ni curateur, le tout ainsy qu'elle a dit et declaré, et jouissante de ses droictz, fille de feu noble homme Loys de Hauguel, en son vivant escuier, sieur de Belleplace et lieutenant de la Grande Penneterie de France, et damoiselle Marye d'Asnières, jadis sa femme, ses père et mère, lad. damoiselle Ysabel de Hauguel demeurant à Paris, rue des Petitz-Champs, parroisse Saint-Mederic, d'autre part. Lesquelz Loys Metezeau et damoiselle Ysabel de Hauguel ont dit et déclaré, recongneu et confessé avoir signé de leurs seings manuels dont ilz ont accoustumé user en leurs affaires, et mesmes led. Metezeau avoir escript de sa main la minutte du contenu qui sera cy après transcript, qu'ilz ont dit estre leur contract et traicté de mariage, qu'ilz veullent et entendent avoir lieu et entretenir respectivement de poinct en poinct selon sa forme et teneur, sans y contrevenir aucunement. Ensuyt le contenu dont cy dessus est faict mention :

Nous soubsignez, Loys Metezeau, architecte des bastimens du Roy et controlleur general de ceulx de Madame, sœur unicque de Sa Majesté, d'une part, et damoiselle Ysabel de Hauguel, majeure d'ans, usante et jouissante de ses droicts, d'autre part, avons faict et faisons de bonne foy les promesses, accordz, pactions et conventions qui en-

suivent, asscavoir : de nous prendre l'un l'autre par nom et loy de mariage, et icelluy solempniser en face de nostre mère Saincte Eglise le plustost que faire se pourra, si Dieu et nostre mère Saincte Eglise s'i accorde, et ce reciprocquement avec tous noz biens, droictz, noms, raisons et actions esquelz ensemble et conquestz qui ce feront, constant nostre futur mariage, nous seront commungs du jour de la consommation d'icelluy conformement et suivant la coustume de Paris; que nous ne serons poinct tenuz des debtes l'un de l'autre qui auroient esté créez par l'un d'entre nous, ou ausquelles nous pourrions estre tenuz à cause des successions à nous escheues avant la consommation de nostre mariage, encores que par la coustume nous en soyons tenuz; que le survivant de nous deux aura et prendra par preciput et avantage sur les biens de nostre communaulté, avant que d'en faire aucun partage, la somme de quatre cens escuz sol pour les habitz, armes et chevaulx de l'un, et pareillement habitz, bagues et joyaulx de l'autre; et, outre, que le survivant de nous deux jouira de l'usuffruict et revenu de tous noz propres, meubles, acquestz et conquestz immeubles, sa vye durant seullement, au cas qu'il n'y ayt enffant dud. futur mariage vivant né et procréé d'icelluy au jour de la dissolution ; nous avons fait et faisons par ces presentes, l'un de nous au survivant de l'autre reciprocquement, dès maintenant comme pour lors et en faveur dud. mariage que aultrement n'eussions faict, don mutuel et egal, irrevocable faict entre vifz par la meilleure forme et manière que faire le pouvons; que moy, Metezeau, ay doué et douc lad. damoiselle Ysabel de Hauguel, ma future espouze, de la somme de cent escuz sol de douaire prefix et rente viagère par chascun an; sa vye durant, ou bien de douaire coustumier, au choix et option d'elle, à prendre sur tous les biens qui me sont escheuz à cause de la succession de deffunct mon père, et tous autres generallement quelzconques, presens et advenir, et en outre promectz dès à present faire obliger ma mère pour la part que je puis pretendre en la succession de son bien, en cas que je la predeceddace de vye à trespas; qu'il sera permis à lad. Ysabel de Hauguel de prendre et accepter son droict de lad. communaulté ou y renoncer, et, y renonçant, reprendra franchement et quictement tout ce qu'elle y aura apporté avec moy, sond. douaire et preciput susdeclarez, ensemble tout ce que pendant et constant nostredit futur mariage luy sera advenu et escheu par succession, donnation ou autrement en quelque manière que ce soyt, sans qu'elle soit tenue de payer aucunes debtes de nostredicte communaulté, ores qu'elle y eust parlé. Et moy Ysabel de Hauguel, en consideration de tout ce que dessus et que led. sr Metezeau, mon futur espoux, me prend avec mes droictz, noms, raisons et actions seullement, où il luy conviendra faire de grandz fraiz tant à present que à l'advenir, pour d'icelle tirer quelque commodité, j'ay ameubly et ameublye par ces presentes aud. sieur Metezeau, mond. futur espoux, sur tous mes plus clairs biens et possessions quelzconques immobiliers, outre lad. communaulté, la somme de quinze cens escus sol pour une fois payer, pour en disposer par luy à sa volonté et comme si s'estoyt chose par luy acquise, constant nostredit mariage, lequel ameublissement, donation mutuelle, accordz, promesses et conventions que dessuz promectons garder et entretenir inviollablement. En tesmoing de quoy nous avons signé ces presentes de noz seings manuelz que nous promectons pareillement l'un à l'autre faire recongnoistre par devant notaires avant la consommation de nostredit mariage, et icelles puis après faire insinuer partout où il

appartiendra, pour nous servir en temps et lieu ce que de raison. Faict à Paris, ce lundy 25° jour de may 1598. Ainsy signé : Metezeau et Ysabel de Hauguel.

Promectent en outre lesd. s^r et damoiselle futurs espoux avoir et tenir respectivement comme dessus ces presentes pour bien agréables, fermes et stables à tousjours, sans y contrevenir en quelque sorte que ce soyt, à peine de rendre et payer tous coustz, fraiz, mises, despens, dommages et interestz qui faictz et encouruz seroient par deffault de l'entretenement et entier accomplissement des conventions, charges et conditions contenuz et declarez aud. traicté de mariage...

.................................

En tesmoing de ce, nous, à la relation desd. notaires, avons à ces presentes faict mettre le scel de la prevosté de Paris, qui furent faictes et passées l'an 1598, le mercredy avant midy, 27° jour de may, en la maison de Davoust, l'ung desd. notaires soubsignez, et ont lesd. sieur et damoiselle Ysabel de Hauguel signé avec lesd. notaires cesd. presentes, qui sont par devers led. Davoust. Signé : Reperant et Davoust, notaires. Insinuation en date du 31 mai 1598, en présence de Metezeau. — (Arch. nat., Y 137, fol. 124 r°.)

456. — 8 février 1616.

Contrat de mariage d'Antoine le Jeune, domestique de feu Louis Metezeau[1], en son vivant architecte ordinaire du Roi et de la Reine, concierge et garde des meubles de leurs Majestés au Palais des Tuileries, et de Jeanne Bretheau, fille au service d'Elisabeth de Hauguel, veuve dudit s^r Metezeau, résidente aux Galeries du Louvre.

Parmi les témoins figurent Michel Loyson, s^r des Rentes, et Léonarde Metezeau, sa femme. — (Arch. nat., Y 157, fol. 276 r°.)

457. — *Donation générale de tous ses biens meubles et immeubles faite par* Clément Metezeau, *architecte des bâtiments du duc de Nevers, en faveur de son frère, Paul Metezeau, aumônier ordinaire du Roi.* — 26 octobre 1610.

Par devant Philbert Coutenot et Estienne Lermon, notaires au Chastelet de Paris, fut present en sa personne noble homme Clement Metezeau, controlleur et architecque des bastimens de monseigneur le duc de Nevers, demeurant en ceste ville de Paris soubz la gallerye du Louvre, parroisse Saint-Germain-de-l'Auxerrois, lequel, volontairement et sans aucune contraincte, sy comme il disoit, a recongnu et confessé avoir donné, cedé, quicté, transporté et délaissé du tout dès maintenant à tousjours, par donnation pure et irrevocable faicte entre vifz, sans esperance de la pouvoir jamais revocquer ne rapeller en quelque sorte et manière que ce soit, à noble personne messire Paul Metezeau, son frère, bachelier en théologie et aumosnier ordinaire du Roy, à ce present et acceptant, tant pour luy, ses heritiers et ayans cause à l'advenir, tous et chacuns les biens meubles et immeubles, presens et advenir, aud. Clement Metezeau appartenans de present et qui luy appartiendront au jour de son decedz, tant de propres que d'acquestz, et desquelz il se trouvera saisy lors de sondict decedz, en quelques lieux et endroictz qu'ils se trouveront situez et assis, sans aucuns en excepter, retenir, ne reserver en manières quelconques, à la reservation

[1] La mort de Louis Metezeau remontait, comme il a été dit ci-dessus, au 18 août 1615.

néantmoings par lui faicte de l'usufruict, sa vye durant, desd. choses données, voullant qu'au jour de sondict decedz led. usufruict soit réuny et consolidé avec la propriété desd. choses données, s'en constituant cependant possesseur à tiltre de precaire pour et au nom et au proffict dud. m° Paul Metezeau, pour desd. choses données jouir par led. maître Paul Metezeau, sesd. heritiers et ayans cause, et en disposer comme à luy appartenant après led. decedz de sond. frère et non plus tost. Ceste donnation, cession et transport ainsy faictz par led. Clement Metezeau aud. m° Paul Metezeau, sond. frère, aux charges des cens et rentes dont ses heritaiges peuvent et pouront estre tenuz, et d'acomplir par led. m° Paul Metezeau le testament que sond. frère pourra faire, et oultre pour la bonne amour fraternelle qu'il a et porte aud. messire Paul Metezeau et que sa volonté et intention est d'ainsy le faire.

La presente donnation ainsy faicte par led. Clement Metezeau, pourveu toutesfois que au jour de son decedz il ne soit pourveu par mariage et qu'il n'ayt aucuns enffans vivans lors de sond. decedz, et, s'il se trouve marié et avoir enfans lors de sond. decedz, la presente donnation sera et demeurera nulle.

Faict et passé en l'estude dud. Lermon, l'un desd. notaires soubzsignez, le mardy avant midy, 26° jour d'octobre 1610. Insinué le 30 octobre 1610. — (Arch. nat., Y 150, fol. 185 v°.)

458. — *Donation par Paul Metezeau, aumônier ordinaire du Roi, à son frère,* Clément Metezeau, *architecte des bâtimens du duc de Nevers, du quart par indivis d'une maison sise à Paris, rue Bourtibourg, provenant de la succession de* Thibaut Metezeau, *architecte ordinaire du Roi, et de Jeanne Bardia, ses père et mère.* — 3 mars. 1611.

Par devant Claude Menard et Estienne Lermon, notaires au Chastelet soubzsignez, fut present noble personne m° Paul Metezeau, Conseiller et aulmosnier ordinaire du Roy et bachelier en théologie, demeurant au collège de Navarre, parroisse Saint-Estienne-du-Mont, lequel, volontairement et sans aucune contraincte, ains sur ce bien advisé, pourveu. conseillé et' delibéré, sy comme il disoit, a recongnu et confessé avoir donné, cedde, quicté, transporté et delaissé, et par ces presentes donne, cedde, quicte, transporte et delaisse du tout, dès maintenant à tousjours, par donnation pure et irrevocable entre vifz, sans esperance de la pouvoir jamais revocquer ne rappeller en manière quelconque, et pour plus grande seureté promet garantir de tous troubles et empeschemens quelconques, à noble homme Clement Metezeau, architecte et controlleur des bastimens de monsieur le duc de Nevers, demeurant à present à Mesières-sur-Meuze, estant à present en ceste ville de Paris, à ce present et acceptant pour luy, ses hoirs et ayans cause à l'advenir, le quart par indivis appartenant aud. m° Paul Metezeau, de son propre comme heritier en partie de feuz sieur Thibault Metezeau, vivant architecte du Roy, et de Jehanne Bardia, jadis sa femme, ses père et mère, en la totalité d'une maison contenant ung corps d'hostel, court et avec ses appartenances et deppendances, scize en ceste dicte ville de Paris, rue Boutibourg, tenant d'une part à Bonebeau, aboutissant d'ung bout par derrière à monsieur le president Nicolaÿ, et d'autre bout par devant sur lad. rue, en la censive de monseigneur le reverendissime evesque de Paris, et chargée envers luy du cens seullement pour toutes charges quelconques, pour en jouir par led.

Clement Metezeau, sesd. hoirs, et en faire et disposer comme à luy appartenant de son vray et loyal acquest. Ceste donnation, cession et transport faictz à la charge dud. cens pour portion scullement, et en consideration de ce que led. Clement Metezeau a assisté et secouru led. m⁰ Paul Metezeau de quelques sommes de deniers pour fournir aux despens que luy a convenu faire en certain acte de théologie, et aussy de ce qu'il luy a fourny et livré son vivre et logis pendant environ deux ans, dont à ce moien il demeure vers luy quicte, et outre pour la bonne amour fraternelle que led. m⁰ Paul Metezeau a et porte à sond. frère, et que telle est sa volonté d'ainsy le faire, transportant en ce faisant tous droictz de propriété.

Faict et passé es estudes desd. notaires soubzsignez, le jeudy après midy, 3ᵉ jour de mars 1611. Insinué le 13 avril 1611. — (Arch. nat., Y 151, fol. 48 r°.)

Etienne Duperrat[1], architecte du Roi.

Les dates de la naissance et de la mort de cet architecte, qui fut aussi un peintre de talent, restent incertaines. Certains biographes le font naître en 1535; les uns le font mourir en 1601, d'autres en 1604. Ce qui ressort du document publié ci-après, c'est qu'il avait déjà atteint un âge assez avancé quand il contracta ce mariage avec Denise Mestayer, femme d'assez modeste condition, car elle déclare ne pas savoir signer. Peut-être faut-il voir dans cette union un mariage *in extremis*. Quoi qu'il en soit, notre architecte avait un fils nommé Octavio, d'une première femme, dont le nom Livia Libienti indique suffisamment une origine italienne. Ces détails biographiques sont maintenant acquis. Il reste à dissiper les obscurités qui enveloppent encore l'œuvre de cet architecte. Il paraît avoir possédé un talent particulier pour le dessin des parterres. Les jardins du château de Saint-Germain notamment auraient été tracés sur ses plans.

459. — *Contrat de mariage d'*Etienne Duperrat, *architecte ordinaire du Roi, et de Denise Mestayer.* — 29 mai 1601.

Par devant Germain Desmarquetz et Claude de Troyes, notaires soubzsignez, furent presens et comparurent personnellement honnorable homme Estienne Du Perrat, architecte ordinaire du Roy, demourant rue de l'Estuve-Sainte-Catherine-du-Val-des-Escolliers, en son nom, d'une part, et Denise Mestayer, majeure, usante et jouissante de ses droictz, franchisez et libertez, demourans en lad. rue, aussy en son nom, d'autre part; lesquelles parties vollontairement, par l'advis et conseil et du consentement de leurs amis cy après nommez, sçavoir : de la part dud. futur espoux, de honnorable homme Berthellemy Prieur, premier sculteur du Roy, et, de lad. future espouze, de honnorable homme Jehan Denyau, menuisier du Roy, recongnurent et confessèrent avoir faict entre elles de bonne foy les traictez, promesses de mariage, dons, douaires, conventions et choses qui ensuivent, c'est asscavoir : qu'ilz se sont promis et promettent prendre l'un d'eux à l'autre par nom et loy de mariage et solempniser en l'Eglise le plus tost que commodement faire le pouront et qu'il sera advisé et delliberé entre eulx, leurs parens et amis, le tout toutesfois sy Dieu et l'Eglise s'y accordent et consentent, et ce aux biens et droictz, noms, raisons et actions quelzconcques appartenant aud. futur espoux qu'ilz seront tenuz apporter l'un avec l'autre, selon le contenu es inventaires qu'ilz en seront tenuz faire avant la cellebration dud. futur mariage, pour estre comungs entre eulx au desir de la coustume de Paris. Et partant, moyennant ce, led. futur espoux a doué et doue sa future espouze de la somme

[1] Cet architecte est ordinairement nommé Dupérac. Nous conservons la forme sous laquelle il figure dans son contrat de mariage.

de cent escuz sol. de douaire prefix ou de douaire coustumier, à l'un d'iceux et tel choisy sera, avoir et prendre par la future espouze incontinent que douaire aura lieu, generallement sur tous les biens dud. futur espoux qu'il en a chargez, obligez et ypothecquez pour fournir et faire valloir led. douaire. En faveur duquel futur mariage, et sans que la donnation cy après conditionnée n'eust sorty effect, icelluy futur espoux a donné et donne à lad. future espouze par donnation irrevocable faicte entre vifz, et sans esperance d'icelle revocquer ny rappeller en quelque sorte que ce soit, et, pour plus grande seureté dud. don, luy promect garantir de tous troubles et empeschemens quelzconques, tous et chacuns les biens tant meubles que immeubles generallement quelzconques qui se trouveront luy appartenir à quelques lieux qu'ils soyent scituez et assis, et à quelque valleur, pris et estimation qu'ilz se puissent consister et monter, sans aulcune exception, elle le survivant et non autrement, pourveu que de leurd. mariage ilz n'ayent aulcunement enffans, et à condition de nourir et entretenir par elle Octavio Duperat, filz de feue Livia Libienty, jadis première femme dud. futur espoux. Et en cas que led. Octavio la survive ou non, lesd. biens retourneront à ceux du costé de qui ilz proceddent, elle ayant toutesfois et au préalable joy d'iceux pendant et durant sa vye par usuffruict, comme dict est; et où lad. future espouze ne surviveroit, ains mouroit première, led. futur espoux, luy la survivant, sera tenu bailler et payer à ses heritiers la somme de cent cinquante escus sol pour une foys paier, pour tous droictz qu'ilz pouroyent pretendre en leur future communaulté. Poura et sera loisible à la future espouze, survivant sond. futur espoux, accepter lad. communaulté ou y renoncer, et en cas de renonciation, reprendra franchement et quittement tout ce qu'elle aura apporté avec luy, toutes ses bagues et joyaulx qui se congnoistront lors estre à son usage, sond. douaire, tel que dessus, avec ce que lui sera advenu et escheu, constant led. mariage futur, sans qu'elle soit tenue tant des debtes créées auparavant led. futur mariage que celles créées constant icelluy, ores qu'elle y eust parlé et se y fut obligée et dont les heritiers dud. futur espoux seront tenuz l'en acquitter........

Faict et passé es estudes, l'an 1601, le 29° jour de may après midy. L'insinuation est du 5 juin 1601. Barthélemy Prieur s'était chargé de porter l'acte au Châtelet. — (Arch. nat., Y 140, fol. 164.)

François Petit, *juré du Roi ès œuvres de maçonnerie.* — 1604-1606.

Un grand nombre d'architectes ont porté ce nom de Petit; aussi les distingue-t-on malaisément les uns des autres. Le François Petit, juré du roi ès œuvres de maçonnerie, qui marie un de ses fils en 1604 et donne deux maisons de la rue des Vieilles-Etuves à son fils aîné François, ne doit pas être confondu avec le François Petit, architecte des Bâtiments du Roi, dont la veuve s'appelle Marie Parque[1], car la femme du juré en maçonnerie a pour prénom Guillemette et pour nom de famille Bonnemer. Cependant, certains biographes, notamment Bauchal, étaient disposés à confondre le maçon et l'architecte, ce qui démontrerait, s'il en était besoin, l'intérêt de ces documents d'ordre privé[2].

460. — *Contrat de mariage du fils de* François Petit. — 15 décembre 1604.

Contrat de mariage de Denis Petit, fils de François Petit, juré du Roi ès œuvres de maçonnerie à Paris, et de Guillemette Bon-

[1] Voir ci-après la donation du 13 juillet 1622.
[2] Voir ci-après, à l'année 1643, l'article concernant Louis Petit.

nemer, d'une part, et de Denise Germain, fille de feu Augustin Germain, bourgeois de Paris, d'autre part.

Est témoin Charles David, juré du Roi ès œuvres de maçonnerie à Paris, beau-frère du futur. — (Arch. nat., Y 144, fol. 17 v°.)

461. — *Donation par* François Petit *et sa femme à son fils aîné François Petit.* — 9 décembre 1606.

Donation par François Petit, juré du Roi en l'office de maçonnerie à Paris, y demeurant, rue de Montorgueil, et Guillemette Bonnemer, sa femme, à François Petit, leur fils aîné, étudiant en l'Université de Paris, de deux maisons contiguës, nouvellement bâties, au bout de la rue des Vieilles-Etuves, à la Croix Neuve, à charge de ne pouvoir en disposer, pendant la vie de ses parents. — (Arch. nat., Y 145, fol. 391 v°.)

462. — *Contrat de mariage de Pierre Bullant, fils de* Jean Bullant, *architecte et contrôleur général des Bâtiments du Roi, avec Jacqueline Gueffier.* — 23 janvier 1606.

A tous ceulx qui ces presentes lettres verront, Charles Lassau, escuyer, sieur de la Noue, bailly de Dunois, salut. Sçavoir faisons que par devant Jacques Vigier, notaire et tabellion juré et garde du scel estably aux contracts du tabellion né du conté de Dunois, comparurent en leurs personnes noble homme Pierre Bulant, commissaire de l'artillerye et mareschal des logis des gardes du corps du Roy, soubz la charge de Monsieur de la Force, demeurant à Escouan, près Paris, d'une part, et dame Jacqueline Gueffier, vefve de feu noble homme Jehan Martin, vivant sieur des Bordes, demeurant à Chasteaudun, parroisse Saint-Pierre, d'autre part, lesquelles parties, conduitcz et assistez de leurs parens et amis, asscavoir, led. Bullant de noble homme, m^re Paul Gravelle, advocat en Parlement, sieur du Coulombier, et Jacques Le Roy, sieur du Pin, amis dud. s^r Bullant, et encores led. s^r du Coulombier, ou nom et comme procureur specialement fondé de lettres de procuration de dame Françoise Richault, vefve de feu noble homme Jehan Bullant, vivant architecte et contrôleur general des bastimens du feu Roy et de la Royne mère, faictes et passées par devant Prevost, tabellion aud. Escouan, le 1^er jour de apvril 1605, ayant pouvoir par icelle de lad. Richault, mère dud. s^r Bulland, d'assister et faire les promesses contenues en icelles, la teneur desquelles est souscripte à la fin des presentes, et lad. dame Gueffier, aussy assistée de noble homme François Caillot, escuier, s^r de la Grande maison, Conseiller du Roy et prevost provincial du Dunois et baronnie du Perche, et de venerable et discrette personne, m^e Louis Arrault, prevost de lad. chappelle de Dunois et aumosnier du Roy et de Madame de Longueville, demeurant aud. Chasteaudun, ont icelles parties recongnu et confessé avoir de leurs bons grez, pures, franches et liberalles volontés, si comme elles disoient, faict entre eulx les traictez, accordz, douaires, promesses de mariage et conventions matrimonialles qui ensuivent:

C'est asscavoir que led. s^r Bullant a promis et promet par ces presentes prendre à femme et legitime espouse en face de Sainte Église, lad. dame Gueffier, le plus tost que faire ce pourra et quy sera advisé entre eulx; comme aussy lad. dame Gueffier a promis et promet prendre à mary et espoux led. s^r Bullant. En faveur et contemplation duquel mariage et pour à icelluy parvenir a esté accordé que lesd. futurs espoux seront commungs en tous biens

meubles, acquestz et conquestz immeubles, et se font don lesd. futurs conjoincts, par don mutuel faicts entre vifs et irrevocable, de tous et chacun leurs biens meubles, acquestz et conquestz immeubles qu'ilz ont à present et leur pourront escheoir et appartenir cy après au jour de la dissolution dud. mariage, en quelques lieux que lesd. biens et heritages soient scituez et assis, pour en jouir par le survivant ou les siens en plaine propriété et disposition à perpetuité. Et, outre, se sont lesd. futurs espoux faict don mutuel de tout ce qu'ilz se peuvent donner de leurs biens immeubles, propres, suivant les coutumes des lieux où lesd. biens sont scituez et assis, pour en jouir aussy par le survivant ou les siens à perpetuité, comme dict est, en plaine propriété, arrivant dissolution; sy mieulx n'ayme le survivant, au lieu dud. don des immeubles propres à perpetuité, jouir sa vye durant de l'usufruict de tous leurs heritaiges propres et biens immeubles generallement quelconques qui se trouveront leur appartenir au jour de la dissolution, par succession, donnation ou autrement, sans aucune restriction; duquel usufruict pour cest effect lesd. futurs espoux se font don l'ung à l'autre, au choix et option du survivant, en quelque lieu que lesd. biens soient scituez et assis; pour de touttes lesd. choses cy dessus données en faveur dudit mariage, qui autrement n'eust esté faict, jouir par le survivant en plaine disposition, encores que la dissolution arrivast devant l'an et jour accomply. des espousailles. Et au cas que, au jour de la dissolution, il y ait enfans dud. mariage, sera tenu le survivant les nourrir, entretenir et eslever, et les pourvoir et marier selon leur qualité; après le deceds duquel survivant lesd. biens propres retourneront ausd. enfans avec les acquestz et conquestz, qui leur tourneront en pareille nature de propre. Et si lad. future espouze survit, sera à son choix de prendre et accepter lesd. donnations ou la somme de 1,500 livres tournois de douaire prefix, une fois paiez, de laquelle somme led. futur espoux a doué et doue lad. future espouze, à prendre sur tous et chacuns ses biens; optant laquelle somme, ne sera tenue d'eslever et pourvoir les enfans à ses despens, s'il y en a; ne seront lesd. futurs espoux subjectz aux debtes l'un de l'autre, faictes et créées auparavant leur mariage. Et de la part de lad. vefve Bullant, à la comparance dud. sr du Coulombier, son procureur, comme dict est, a promis donner, bailler et paier aud. sieur Bullant, son fils, en faveur et contemplation dud. mariage la somme de 1,500 livres tournois..... Faict et passé en la maison de lad. Guellier, parroisse Saint-Pierre, avant midy, en presences de Mathurin Challumeau, natif de Vibraye, demeurant à present à Chasteaudun, et Henry Bonsergent, clerc, demeurant aud. Chasteaudun, tesmoins, le lundy, 23e jour de janvier l'an 1606.

Ensuit la teneur de la procuration donnée par Françoise Richault, veuve de Jean Bullant, en son vivant «contrôleur general, ordonnateur et superintendant des bâtiments du feu Roy et de la Reine sa mère», à Paul Gravelle, sr du Colombier.

Insinué au greffe du bailliage de Blois, le 11 mars 1606 et au Châtelet de Paris, le 11 avril suivant. — (Arch. nat. Y 145, fol. 59.)

PIERRE et AUGUSTIN GUILLAIN, *maîtres des œuvres de maçonnerie de la ville de Paris.*

Encore une dynastie d'architectes ayant joué un rôle très marquant au xvie et au xviie siècle. Guillaume Guillain épouse la fille de Pierre

Chambiges, le maçon chargé de la construction du nouvel Hôtel-de-Ville de Paris sous la direction de Dominique de Cortone, et succède à son beau-père dans ses diverses entreprises. Il meurt vers 1585 et est remplacé par son fils Pierre, né vers 1530, dans la direction des travaux de la ville. Pierre Guillain se démet de son emploi, d'après l'acte du 22 février 1614, reproduit ici, en faveur de son fils Augustin qui avait épousé, trois ans auparavant, Marguerite Reanbourg, fille d'un bourgeois de Paris, et avait constitué, en 1612, une rente viagère de 20 livres tournois à une de ses sœurs, religieuse professe au prieuré de la Saussaye.

Enfin, par la donation de 1618, nous voyons Augustin Guillain, propriétaire de deux maisons dans la ville de Paris, l'une rue Beautreillis, l'autre rue et couture Sainte-Catherine-du-Val-des-Écoliers. La situation de la famille était donc assez fortunée. Notre Augustin Guillain aurait eu un fils portant le même prénom d'Augustin, qui prit, en 1636, la place précédemment occupée par le père, de directeur des travaux et garde des fontaines de la ville de Paris. C'est d'ailleurs tout ce qu'on sait de lui.

Enfin Simon Guillain, appartenant probablement à une autre branche de la même famille, aurait été chargé d'édifier le maître-autel de Saint-Eustache.

L'histoire des Guillain est intimement liée, on le voit, à la construction et décoration de plusieurs des principaux édifices de la ville de Paris.

463. — *Contrat de mariage d'Augustin Guillain avec Marguerite Beaubourg.* — 29 juin 1611.

Contrat de mariage d'Augustin Guillain, juré du Roi en l'office de maçonnerie à Paris, maître des œuvres de maçonnerie et pavement de la ville de Paris, fils de Pierre Guillain, titulaire de ce dernier office, rue Saint-Antoine, et de Marguerite Reanbourg, fille d'Eustache Reanbourg, bourgeois de Paris, et de Margueritte Villain, rue de la Savonnerie.

Parmi les témoins figurent : Jean Fontaine, juré charpentier des bâtiments du Roi, à cause de Jeanne Chambige, sa femme, cousine du futur. — (Arch. nat., Y 159, fol. 435 v°.)

464. — *Donation d'Augustin Guillain à une cousine.* — 28 novembre 1612.

Donation par Augustin Guillain, maître des œuvres de maçonnerie de la ville de Paris, demeurant rue Saint-Antoine, à sœur Marie Charles, religieuse professe au prieuré de la Saussaye, proche Villejuif, sa cousine maternelle, d'une rente viagère de 20 livres tournois, « pour luy donner moien de s'entretenir et vivre audit prieuré ». — (Arch. nat., Y 153, fol. 132 v°.)

465. — *Concordat entre Pierre Guillain, maistre des œuvres de maçonnerye et pavement de l'Hostel de ceste ville de Paris, et Augustin Guillain, son filz, aussy maistre des œuvres de maçonnerye.* — 22 février 1614.

Que ledit Guillain père baillera requeste en son nom, adressante à MM. les Prevost des Marchans et eschevins de ladicte ville de Paris pour les supplier de le recevoir à soy desister de l'entier exercice de l'estat et office de maistre des œuvres de maçonnerye et pavement de ladicte ville qu'il s'estoit reservé sa vye durant, et ce es mains et au profflict de Augustin Guillain, son fils, cy devant pourveu et receu audit office dès le 1er febvrier 1606, pour en jouir par icelluy Guillain, son filz, aux droictz, gages, profflictz et esmolumens acoustumez et qui y apartient, conformement à ses lettres de provision, et fera supplier à mesd. sieurs que lad. demission soit à la charge de la survivance pour led. Guillain père.

Et au cas que lesd. sieurs Prevost des marchans ne trouvassent bon lad. condition

à la charge de survivance, led. Guillain père ne laissera de soy desister et remettre purement et simplement led. exercice, voire y procedder par nouvelle resignation pure et simple, laquelle demission ou resignation pure et simple sera néantmoings, aux charges et soubz les conditions cy après declarées :

Que led. Guillain père jouira, sa vye durant, de l'emolument des herbages du fossé Saint-Anthoine ;

Et outre que led. Guillain filz payera à sondit père chascun an la somme de 400 livres par forme de pension viagère, la vye durant dudit Guillain père, aux quatre quartiers de l'an à Paris acoustumez, par egalle portion.

Aussy sera tenu led. Guillain filz acquitter le principal de la somme de 600 escus par luy pris de deffuncte Michelle Levoix, payer et continuer les arrerages à escheoir depuis le 1er janvier jusqu'à l'acomplissement du rachapt.

En quoy faisant, ne sera tenu led. Guillain filz et ne pourra estre contrainct de rapporter à la succession lors escheue à lui et ses coheritiers dudit Guillain, son père, que la somme de 9,000 livres, à laquelle somme de 9,000 livres et acquit desd. 600 escus led. Guillain père a borné et limité la valleur d'icellui office, et pour lequel prix led. Guillain père a voullu, veult et entend que icellui office demeure à sond. filz pour en jouir en tous droictz, gages, profficts et libertez, franchises, esmolumens et immunités à icelluy appartenant, a commencer du 1er janvier 1614, dernier passé. Et au bas est escript ce qui ensuit :

Aujourd'uy, date des presentes, sont comparuz par devant les notaires garde nottes du Roy nostre sire en son Chastelet de Paris soubsignez lesd. sieurs Guillain père et filz, lesquelz ont recognu et confessé avoir faict, passé et accordé entre eulx le concordat cy dessus, qu'ilz ont promis et promettent respectivement tenir, garder et entretenir de poinct en poinct, selon sa forme et teneur, duquel a esté faict lecture de mot à autre par l'ung des notaires soubsignez, l'autre present. Faict et passé en la maison dud. sieur Guillain père, rue St-Anthoine, parroisse St-Gervais, le samedy après midy 22e jour de febvrier 1614. Led. sieur Guillain père a declaré ne sçavoir signer à cause de la debilité de sa veue, et led. sr Guillain filz a signé. Signé : Guillain, Le Normant et Herbin.

Lan 1618, le mercredi, 12e jour de decembre, le concordat et acte de recognoissance cy dessus transcriptz ont esté apportez au greffe du Chastelet de Paris et iceulx insinuez, acceptez et eus pour agréables, aux charges, clauses et conditions cy apposées, selon que contenu est en iceulx, par me Nicollas Bechue, procureur aud. Chastelet, porteur desd. concordat et acte et procureur de honorable homme Pierre Guillain, maistre des œuvres de maçonnerye et pavement de ceste ville de Paris, et de Augustin Guillain, maistre des œuvres de maçonnerie et pavement de cested. ville, à la survivance dud. sieur Guillain, son père, et nommez ausdit concordat et acte, lesquelz ont este enregistrez au present registre. — (Arch. nat., Y 159, fol. 437.)

466. — *Donation par* PIERRE GUILLAIN *à son fils* AUGUSTIN, *d'une maison sise à Paris.* — 9 décembre 1618.

Donation par Pierre Guillain, bourgeois de Paris, rue Saint-Antoine, à son fils Augustin Guillain, juré du Roi ès œuvres de maçonnerie et maître des œuvres de maçon-

nerie et pavement de la ville de Paris, demeurant rue de la Savonnerie, d'une grande maison, sise rue et cousture Sainte-Catherine-du-Val-des-Ecoliers, à la réserve de l'usufruit sa vie durant, et confirmation de la donation faite en 1611 audit Augustin Guillain, lors de son mariage, d'une autre maison, sise à Paris, rue de Beautreillis, et de trois cents livres de rente. — (Arch. nat., Y 159, fol. 437 v°.)

467. — JEAN MARTIN, *juré du Roi en l'office de maçonnerie*. — 28 novembre 1613.

Contrat passé entre Marie de Montreuil, veuve de Jean Martin, juré du Roi en l'office de maçonnerie à Paris[1], y demeurant, rue Saint-Sauveur, et Jacques Cottart, marchand tapissier du Roi, bourgeois de Paris, rue Neuve-Saint-Merry, syndic procureur des religieuses du tiers ordre de Saint-François à Toulouse, stipulant que les donations de diverses rentes mentionnées dans un acte de ce jour au profit dudit monastère n'auront leur effet que lorsque ladite Marie de Montreuil aura fait profession dans la maison religieuse desdites sœurs de Saint-François. — (Arch. nat., Y 155, fol. 40 v°.)

468. — JEAN DREUX, *architecte des bâtiments du Roi*. — 20 avril 1616.

Donation par Luce Prestal, veuve de Jean Dreux, architecte des bâtiments du Roi[2], demeurante à Paris, rue Saint-Honoré, de tous biens qui se trouveront lui appartenir au jour de son décès, au couvent des Feuillants du faubourg Saint-Honoré, à charge de participation à leurs prières et d'avoir sa sépulture dans l'église des Feuillants. — (Arch. nat., Y 157, fol. 22 v°.)

SALOMON DE BROSSE, *architecte*[3]. — 11 novembre 1617.

Le contrat de mariage de la fille de Salomon de Brosse nous apporte des renseignements nouveaux et intéressants sur la famille, les relations et la situation de fortune de l'architecte de Marie de Médicis. Sa femme se nommait Florence Métivier; sa fille Anne. Cette dernière épouse Jean de Gravelle, écuyer, fils de Pierre de Gravelle, sieur de Boterne, décédé; le mari habitait une propriété de sa famille, désignée sous le nom d'Hermeray et située dans le voisinage de Montfort-l'Amaury. La jeune mariée reçoit une dot de dix mille livres, somme considérable pour l'époque; l'acte entre dans de minutieux détails sur l'emploi et le placement de ces fonds qui sont payés comptant par le père de la jeune fille. Quant au mari, il apporte pour sa part la terre d'Hermeray et celle de Lutz en Beauce, sous la réserve de ce qui appartient à ses sœurs Louise et Sara de Gravelle.

Il est rare de voir paraître à une cérémonie comme celle-ci une pareille quantité de témoins distingués, au premier rang desquels figure, en qualité d'amie, Catherine de Balsac, marquise de Verneuil. Notons encore parmi les témoins notables Jean Androuet du Cerceau, cousin germain, le s[r] de Reveillon, architecte des Bâtiments du Roi, ami de la future. Parmi les témoins de Pierre de Gravelle, portant pour la plupart des noms aristocratiques, figure, entre autres, Charles de Cocherel, sieur du Bourdonnais, gouverneur pour le Roi des ville et château de Montfort-l'Amaury.

[1] Comme Nicolas Guyot, comme François Leroy, Jean Martin était juré du Roi en l'office de maçonnerie, autrement dit entrepreneur et architecte. On saura désormais qu'il était mort en 1613, ou avant cette date, laissant une veuve nommée Marie de Montreuil.

[2] On ne sait rien de cet architecte des Bâtiments du Roi. Le présent document constate que Jean Dreux était mort avant 1616 et que sa femme se nommait Luce Prestal.

[3] Sur Salomon de Brosse et ses travaux a paru récemment une consciencieuse étude de M. J. Pannier, sous le titre : *Un architecte français au commencement du XVIIe siècle : Salomon de Brosse* (thèse de doctorat). Paris, C. Eggiman, petit in-4°, 284 p., gravures.

469. — *Contrat de mariage d'Anne de Brosse, fille de* Salomon de Brosse, *architecte des bâtiments du Roi, et de Florence Mestivier, avec Jean de Gravelle, écuyer.* — 11 novembre 1617.

Par devant Bon Cothereau et Jacques Berthou, notaires au Chastelet de Paris soubz-signez, furent presens en leurs personnes noble homme Salomon de Brosse, Conseiller du Roy, architecte et conducteur ordinaire des bastimens de Sa Majesté et de la Royne, sa mère, et damoiselle Florence Mestivié, son espouse, de lui suffisamment authorisée pour l'effect des presentes, demeurant à Saint-Germain-des-Prez lez Paris, rue de Vaulgirard, on nom et comme stipullans en ceste partye pour damoiselle Anne de Brosse, leur fille, à ce presente et de son consentement, d'une part, et Jehan de Gravelle, escuyer, fils de Pierre de Gravelle, vivant escuyer, sr de Boterne, et de damoizelle Elizabeth Garrault, à present sa veuve, ses père et mère, demeurant à Hermeray, paroisse de Bourdonnay, près de Montfort-l'Amaury, lad. damoiselle sa mère, aussi à ce presente et comparante, pour lui et en son nom, d'autre part; lesquelles partyes, de leurs bons grez et bonnes volontez, en la presence, par l'advis et du consentement, sçavoir : de la part desd. sr et damoiselle de Brosse et leur fille : de haulte et puissante dame, dame Henriette Catherine de Balsac, marquise de Verneuil, comtesse de Beaugency, baronne de Villers Saint-Paul et de Baulle, leur amye, me Daniel d'Aumalle, chevalier, sr de Rieux, Nathanael de Courcelles, escuyer, sr du Fay, commissaire ordinaire des guerres, Jehan de Lucquedort, aussi escuyer, porte-manteau ordinaire du Roy et gendarme de sa compaignie de chevaulx-legers soubz la charge de Mr de la Curée, noble homme me François Daveau, docteur en medecine, aussi amy desd. sr et damoiselle de Brosse, honorable personne François Giron, vallet de chambre du Roy, beau-frère d'icellui sr de Brosse, Jehan Androuet du Cerceau, son cousin germain, sr de Reveillon, architecte des bastimens du Roy, Samuel Aubert, marchant lapidaire, bourgeois de Paris, amy de lad. damoiselle Anne de Brosse, à cause de Marie Giroud, sa femme, Hugues de La Fondz, maître masson, Claude Porcher, maître painctre et vitrier, aussi bourgeois de Paris et cousins d'icelle damoiselle, Charles du Ry et Charles Hebuterne, pareillement maîtres massons, bourgeois de Paris, ses oncles, à cause de leurs femmes; et de la part dud. sr de Boterne : de messire Raymond Phelypeaux, seigneur de Herbault, Conseiller du Roy en son Conseil d'Estat et tresorier de son Espargne, Paul Phelypeaux, seigneur de Pontchartrain, Conseiller du Roy en son Conseil et secretaire d'Estat, cousins germains de lad. damoiselle de Boterne, noble homme Jacques Deschamps, secretaire de la Chambre du Roy et recepveur des tailles en l'eslection de Chasteaudun et Bonneval, Jehan de Gravelle, escuyer, sr du Pin, Conseiller du Roy en son hostel et couronne de Navarre, Jehan de Hotman, escuyer, sr de Villiers-Saint-Pol, Philippes de Tristan, escuyer, sr de la Fosse et de la Rue Prevost, messire Pierre Hatte, sr d'Ambron, Conseiller du Roy nostre Sire en sa Cour de Parlement, tous cousins dud. sr de Boterne; messire Charles de Cocherel, chevallier, sr du Bourdonnay, gouverneur pour le Roy des ville et chasteau de Montfort-l'Amaury, et des sieurs Charles de Ballot, de Saint-Martin, de Cumont, Hotman et de la Fontay, ses amys; ont recogneu et confessé et par ces presentes recognoissent et confessent avoir faict et font entre elles les promesse et traicté de mariage, accords, dons, douaires et conventions matrimonialles qui ensuivent, pour

raison du mariage qui au plaisir de Dieu sera en bref solemnisé desd. s^r Jehan de Gravelle et damoiselle Anne de Brosse, c'est assçavoir : que lesd. s^r de Brosse et damoiselle sa femme ont promis et promectent de bailler et donner lad. damoiselle leur fille, à ce presente et de son consentement, comme dict est, par nom et loy de mariage, aud. s^r de Gravelle qui la promect prendre à sa femme et espouze, comme au semblable elle luy pour son mary et espoux, et icellui mariage solemniser en face de Saincte Eglise, sy Dieu et elle s'y acordent, le plus tost que bonnement faire se pourra et qu'il sera avisé entre eux et leursd. parens et amys, pour estre lesd. s^r et damoiselle futurs espoux ungs et commungs en tous biens meubles et conquestz immeubles, suivant et au desir de la coustume des ville, prevosté et vicompté de Paris.

En faveur duquel futur mariage lesd. s^r de Brosse et damoiselle sa femme ont baillé et donné à lad. damoiselle leur fille, en advance de leur succession, la somme de dix mil livres tournois en deniers comptans, laquelle somme ilz ont presentement baillée, payée, comptée, nombrée et délivrée comptant ausd. s^r et damoiselle futurs espoux, presens les notaires soubzsignez, en pistolles, pièces de seize solz et monnoye, le tout bon des pois et pris de l'ordonnance et ayant de present cours, dont ilz se sont tenuz et tiennent pour comtans et en ont quicté et quictent lesd. s^r et damoiselle de Brosse et tous autres; de laquelle somme en entrera en la communaulté desd. s^r et damoiselle futurs espoux la somme de trois mil livres tournois, et le surplus, montant à sept mil livres tournois, sortira nature de propre à lad. damoiselle future espouze et aux siens; lesquels sept mil livres led. s^r futur espoux a à l'instant et en la presence desd. notaires et en especes susd.

baillez et mis es mains de lad. damoiselle Garrault, sa mère, qui les a pris et receuz et s'en est contantée, et iceulx a promis et promect avecq led. s^r futur espoux, son filz, l'ung pour l'autre et chascun d'eulx seul et pour le tout, sans division ne discution et fidejussion, renonçans aux benefices et exceptions desd. droictz, convertyr et employer dans six mois prochains en achapt d'heritages ou rentes sur particulliers qui sortiront nature de propre à lad. damoiselle future espouze, et au cas que le remploy de lad. somme de sept mil livres tournoiz ne soit actuellement faict lors de la dissolution dud. futur mariage, ce qui ne se trouverra estre remployé sera pris sur la part dud. s^r futur espoux en la communaulté ou sur les propres d'icellui. Outre laquelle somme de dix mil livres, lesd. s^r et damoiselle de Brosse ont aussy comme presentement (donné) comtant à lad. damoiselle leur fille, pour son trousseau et habitz, la somme de mil livres tournoiz, dont pareillement lesd. s^r et damoiselle futurs espoux se sont tenuz pour comtans. Comme aussi en faveur dud. futur mariage lad. damoiselle Garrault a quicté led. s^r futur espoux, son filz, de touttes choses qu'il luy pouroit debvoir, mesmes a deschargé les heritiers dud. s^r futur espoux des douaires et ypotecques qu'elle pouroit pretendre sur iceulx et promect l'acquitter de touttes autres debtes et ypotecques jusques au jour dud. futur mariage, fors et excepté des frais qui se pouront faire à cause dud. mariage; comme au semblable lesd. s^r et damoiselle de Brosse ont promis acquitter leurd. fille de touttes debtes jusques aud. jour. Davantage, lad. damoiselle Garrault a ceddé et delaissé, cedde et delaisse aud. s^r son filz le fondz et propriété et tout ce qu'elle pouroit pretendre lui estre deub et apartenir en la terre de Hermeray, ses apartenances et dependances, sciz au baillaige de Montfort-l'Amaury, et,

oultre, luy cedde et delaisse. comme dessus, la terre et mestairye de Luz-en-Beaulce, parroisse de Viabon, ainsi que lesd. terres se poursuivent et comportent à la reserve de ce qui peult competer et apartenir à damoiselles Louise et Sarra de Gravelle, ses filles, à cause de la succession dud. deffunct sieur de Boterne, leur père, et de ce qui pourra aussi leur apartenir ausd. heritages par la succession de lad. damoiselle Garrault, leur mère; laquelle cession et delaissement elle faict sans aulcune contraincte et volontairement, comme elle a dict, à condition toutesfois qu'elle sera nourrye et entretenue sa vye durant en la maison et avecq sond. filz, et ce tant sur les biens qu'elle lui delaisse que sur la part et portion apartenant à sesd. filles; et où lad. damoiselle Garrault se voudroit retirer et vivre separement, en ce cas, sond. filz sera tenu et obligé luy bailler et donner par chacun an pour sa nouriture et entretenement la somme de cent livres tournois, et ce qui luy sera de besoing de surplus luy sera fourny par sesd. filles ainsi qu'ilz en aviseront entre eulx; sans laquelle clause et condition lad. damoiselle Garrault n'ust quicté à sond. filz les heritages cy dessus, ny pareillement tous les autres droictz qu'elle pouroit pretendre sur iceulx. Et a led. sr futur espoux doué et doue lad. damoiselle sa future espouze de la somme de trois cens livres tournois de rente par chacun an où il n'y aura aulcuns enffans, et où il y aura enffans procréez dud. futur mariage, de deux cens livres tournoiz de rente, aussi par chacun an, ou du douaire coustumier au choix et obtion de lad. damoiselle future espouze, lequel douaire, soit prefix ou coustumier, sera et demeurera propre aux enffans qui naistront dud. futur mariage selon la coustume de lad. prevosté et vicompté de Paris, à icellui douaire, tel qu'il sera choisi, avoir et prendre quand il aura lieu, sur tous et chacuns les biens meubles et immeubles, presens et avenir dud. sr futur espoux qui en demeurent chargez. Advenant la dissolution de lad. communaulté, le survivant desd. sr et damoiselle futurs espoux prendra par preciput sur les biens de lad. communaulté, sçavoir, led. sr futur espoux ses habitz, armes et chevaulx jusques à la somme de mil livres tournoiz, et lad. damoiselle future espouze ses habitz, bagues et joyaulx jusques à pareille somme de mil livres tournoiz. Sera au choix de lad. damoiselle future espouze d'accepter lad. communaulté ou y renoncer et, y renonçant, reprendra franchement et quictement tout ce qu'elle aura apporté, scavoir lad. somme de sept mil livres tournoiz ou l'employ d'icelle, lad. somme de trois mil livres tournoiz et lad. somme de mil livres tournoiz, revenant le tout ensemble à la somme de unze mil livres tournois; ensemble lesd. bagues et joyaulx jusques à lad. somme de mil livres, et ce outre son douaire, tel que dessus, et ce qui luy sera advenu et escheu par succession, donnation ou aultrement, le tout sans estre tenue d'aulcunes debtes, encores qu'elle y fust obligée. Lesd. sr et damoiselle futurs espoux, de l'advis et consentement que dessus, se sont faict et font don mutuel et reciprocque au survivant d'eulx deux de tous et chacuns les biens meubles, acquestz et conquestz immeubles, qui se trouveront apartenir au premier mourant d'eulx en lad. communaulté au jour de son decedz pour en jouir par led. survivant sa vye durant, au cas touttesfois qu'il n'y ait point d'enffans ou enffant procréez de leurd. mariage. Et advenant que lesd. sr et damoiselle de Brosse ou l'ung d'eulx vienne à decedder, le survivant des deux jouira sa vye durant de la part des biens qui pourront apartenir à lad. future espouze en la succession du premier decedé, car ainsi le tout a

esté accordé et convenu par et entre les partyes comparantes en faisant et passant ces presentes qui aultrement et sans les clauses susd. n'ussent été faictes ne passées entre elles.

Faict et passé en la maison dud. s^r de Brosse cy devant declarée, l'an 1617, le samedy après midy, 11° jour de novembre. Et ont tous lesd. sieurs, dame et damoiselle comparans signé la minutte de cesd. presentes avecq lesd. notaires soubzignez.

Insinué au Châtelet de Paris le 19 janvier 1618. — (Arch. nat., Y 159, fol. 7 v°.)

470. — PIERRE LEVACHÉ, *tailleur de pierres et architecte.*

Contrat de mariage de PIERRE LEVACHÉ, *tailleur de pierres et architecte à Paris, et de Marie Lejeune, veuve de Charles Chevallier, maître maçon.* — (22 janvier 1618.)

Par devant Jehan le Normant et Laurens de Monhenault, notaires au Chastelet de Paris soubzsignez, furent presens en leurs personnes Pierre Le Vaché, tailleur de pierre et architecte[1], demeurant à Paris, rue Beaubourg, parroisse Saint-Nicollas-des-Champs, natif de la ville de Chaalons en Champaigne, pour lui et en son nom, d'une part, et Marie Le Jeune, veufve de feu Charles Chevallier, vivant m^e maçon à Paris, demeurant en lad. rue et paroisse, pour elle et en son nom, d'autre part, lesquelz, en la presence de Pierre Beaussault, sergent à verge au Chastelet de Paris, et de Jehan Savarin, maître tailleur d'habitz à Paris, amys dud. Le Vacher, ont faict et accordé entre eulx ce qui ensuit, c'est asscavoir : led. Le Vacher et lad. Lejeune avoir promis et promectent l'ung à l'autre se prendre l'ung d'eulx l'autre par nom et loy de mariage, et icellui mariage faire et solemniser en face de nostre mère Saincte Eglise apostolicque et romaine le plustost que faire se pourra et advisé sera entre eulx et leurs amys, sy Dieu et Saincte Eglise s'y accordent, aux biens et droictz à chacun d'eulx appartenans qu'ilz promectent apporter l'ung avecq l'autre pour estre ungs et communs entre eulx selon la coustume de la ville, prevosté et vicompté de Paris, et lesquelz biens et droictz à lad. future espouze appartenans elle a dict se consister au contenu de l'inventaire faict après le decedz et trespas dud. deffunct Charles Chevallier, son mary, le 21° jour de juillet dernier passé, par devant Chapellain et Buart, notaires, tenu pour clos le 2° jour d'aoust oud. an par devant Musnier. Partant, led. futur espoux a doué et doue lad. Lejeune de la somme de quatre cens livres tournois en douaire prefix, dont elle jouira sans estre subjecte à aulcun retour. Et, oultre, aura le survivant desd. futurs espoux, par preciput et advantage, de ses habitz, armes, bagues et joyaux jusques à la somme de trois cens livres tournois, reciproquement, ou lad. somme au choix du survivant. Et oultre, en faveur dud. mariage, lad. Marie Le Jeune a donné et donne par cesd. presentes à sond. futur espoux la somme de six cens livres tournois à prendre sur tous et chascuns ses biens, après touttes fois le decedz et trespas de lad. future espouze, et pourveu qu'il n'y ait enffans d'eulx deux vivans lors de la dissolution dud. futur mariage, pour en jouir, faire et disposer à tousjours par led. futur espoux, lui et les siens, comme aussy led. Pierre Le Vacher a donné et donne à lad. Marie Le Jeune, sa future espouse, en pur et vray don, tous et chascuns ses biens, presens et avenir, pour en jouir par elle, sa vye

[1] On a vu souvent à cette époque des maçons faire fonctions d'architectes; il est rare que la profession de tailleur de pierres se rencontre jointe au titre d'architecte.

durant, au cas aussy qu'il n'y ayt point d'enffans d'eulx deux vivans au jour de la dissolution dud. mariage et que led. futur espoux la predecedde, car ainsy a esté accordé entre lesd. partyes............

Faict et passé en la maison dud. Savarin, scize rue des Cinq-Diamens, parroisse Saint-Jacques-de-la-Boucherye, l'an 1618, le lundy après midy, 22° jour de janvier.

Insinué au Châtelet le 26 février 1618. (Arch. nat., Y 159, fol. 70 v°.)

471. — Nicolas Jacquet, *juré du Roi ès œuvres de maçonnerie.* — 28 mars 1618.

Donation par Marguerite de la Chasse, veuve de Nicolas Cardu, bourgeois de Paris, à Nicolas Jacquet, juré du Roi ès œuvres de maçonnerie à Paris, et à Marie Roger, sa femme, nièce de ladite Marguerite, de tous ses biens, notamment de la moitié par indivis d'une maison sise à Paris en la rue des Petits-Champs, et de diverses rentes et créances, à la réserve de l'usufruit, sa vie durant, et à charge de son entretien et logement par les donataires. — (Arch. nat., Y 159, fol. 140 v°.)

Alexis Errard, *ingénieur du Roi.*

L'aventure arrivée à l'ingénieur du Roi, Alexis Errard, n'eut pas mérité d'être tirée de l'oubli, si parmi les témoins ne figuraient deux artistes d'une certaine réputation, l'architecte Pierre Le Muet, né à Dijon le 7 octobre 1591 et par conséquent âgé, en novembre 1618, de vingt-sept ans (il dit ici de vingt-six ou environ), et le peintre Philippe Bacot, âgé de cinquante ans ou environ.

Il est probable qu'en sa qualité d'ingénieur chargé de fortifier les places de Picardie, Le Muet se trouvait en relations fréquentes avec Errard, lui-même ingénieur ordinaire du Roi, puisqu'il sortait de sa maison en la compagnie du plaignant quand celui-ci fut blessé de plusieurs coups d'épée.

472. — *Information pour* Alexis Errard, *écuyer, ingénieur du Roi, contre M. Scaron et son laquais.* — 27 novembre 1618.

Information faicte par nous Jacques Plantin, advocat en la Cour de Parlement et bailly de Saint-Germain-des-Prez, à la requeste d'Halexis Errard, escuyer, ingenieur ordinaire du Roy, demandeur et complaignant, le procureur fiscal joinct, à l'encontre de m° Jehan Baptiste Scaron, advocat en Parlement, et Arnault Faguillon, vallet de chambre dud. Scaron, deffendeur et accusé, et ce suivant et en execution de nostre ordonnance estant au bas de certaine requeste à nous presentée, portant permission d'informer, de laquelle requeste la teneur ensuit :

A Monsieur le bailly de Saint-Germain-des-Prez supplie humblement Hallexis Herard, escuyer, ingenieur ordinaire du Roy, disant que, ce jourd'huy, sur l'heure de quatre heures de rellevée, ne sçait qui a meu ung nommé Scaron et ung sien vallet, vestu de bure grise, passementé de vert, portant barbe noyre, luy avoir dict parolle oultrageuse contre son honneur et bon renom, et depuys led. vallet seroit venu l'espée à la main, led. suppliant estant à sa porte sans penser à aulcun mal, luy auroit donné deux grands coups d'epée sur le bras senestre de sorte qu'il l'auroit bien fort blessé, et après le coup faict, estant le s' de la Croix proche la porte du suppliant et venant de disner avec luy et autre compagnye, led. vallet luy auroit demandé : Est-tu pas de ceux-là? ayant tousjours led. vallet l'espée à la main hors du fourreau, accompagné de plusieurs blasphemes.

Ce consideré, Monsieur, il vous plaise permettre aud. suppliant d'informer du contenu en la presente requeste et vous ferez bien. Signé : A. Errard.

Permis d'informer du contenu en la pre-

sente requeste. Faict ce 27° novembre 1618. Signé : .Plantin.

Du 27 novembre 1618.

(Suivent les dépositions d'Etienne de la Croix, secrétaire ordinaire de la Chambre du Roi, de Calixte Musnier, secrétaire du s' d'Arguian, gouverneur de Calais, de Thomas Courtin, secrétaire ordinaire de la Chambre du Roi.)

Pierre Le Muet, architecte ordinaire du Roy et commis aux fortifications en Picardie, demeurant à Paris, rue Plastrière, aagé de xxvi ans ou environ, lequel, après serment, a dit qu'estant sorty du logis dud. complaignant, il a rencontré ung lacquays, l'espée nue à la main, qui s'adressoit aud. complaignant et lui avait donné quatre ou cinq coups de lad. espée, desquels coups il est grandement blessé, lequel complaignant n'avoyt aucunes armes offencives pour se deffendre, ne pensant à rien, et venoit en compagnye des tesmoins precedens, avoir veu ung homme vestu de noyr qui estoit à cheval, led. garson après luy, où ils avoient eu plusieurs parolles ensemble, qui est tout ce qu'il a dit sçavoir et a signé. Signé : Le Muet.

Phelippes Bacot, maître peintre à Paris, demeurant aud. Saint-Germain, rue de Cene, agé de L ans ou environ, lequel, après serment,

A dit que, ce jourdhuy, en la mesme heure que dessus, estant en la chambre de sa maison, regardant sur la rue, auroit veu ung jeune homme de assés aulte stature, vestu de gris, ayant l'espée nue à la main, de laquelle il auroit frappé aud. complaignant qui estoit sur le pas de sa porte, sur le bras; à l'instant, led. garson vestu de gris se seroit retiré l'espée nue à la main dans la maison de

m° Scaron, conseiller en la Cour, qui est tout, etc.; et a signé. Signé : P. de Baccot. — (Arch. nat., Z² 3430.)

473. — François Petit, *architecte des Bâtiments du Roi.* — 13 juillet 1622.

Donation par Marie Parque [1], veuve de François Petit, architecte des bâtiments du Roi, demeurant à Paris. rue des Prouvaires, à Pascal Charrin, avocat en Parlement à Paris, rue de Bethizy, d'une somme de douze mille livres en récompense de ses services.

Par acte du 18 février 1623 ledit Pascal Charrin déclare faire retrocession de ladite somme. — (Arch. nat., Y 163, fol. 179.)

Salomon de Caus, *ingénieur et architecte du Roi.*

Né vers 1570 dans la Normandie, a-t-on supposé en raison de son nom, Salomon de Caus travailla en Angleterre et en Allemagne avant de se fixer définitivement en France, où il reçut le titre d'architecte et ingénieur du Roi. Salomon de Caus appartenait à la religion protestante. D'après *La France protestante* des frères Haag, il fut enterré à la Trinité, le dernier jour de février 1626, accompagné de deux archers du guet. Il a laissé de nombreux ouvrages sur des questions scientifiques touchant à la construction. On en trouve l'énumération dans le Dictionnaire de Bauchal.

L'acte suivant ne nous apprend que le nom de sa femme Esther Picart; elle ne lui avait pas donné d'héritier.

474. — *Donation mutuelle de* Salomon de Caus, *ingénieur et architecte du Roi, et d'Esther Picart, sa femme.* — 15 janvier 1626.

Par devant les nottaires garde nottes du Roy furent presens en leurs person-

[1] Deux architectes ont porté en même temps le nom de François Petit, car celui qui figure ci-dessus à la date de 1604 et est dit mari de Guillemette Bonnemer ne sauroit être confondu avec l'architecte des Bâtiments du Roi, mort avant 1621, dont la veuve s'appelait Marie Parque.

nes Salomond de Caux, ingenieur et architecte du Roy, demeurant à Paris, rue de Poitou, marais du Temple Sainct-Nicolas-des-Champs, d'une part, et damoyselle Ester Piccart, sa femme, de luy deuement et suffizamment auctorizée pour l'effect des presentes, d'autre part; lesquelz mariez, considerant le long temps qu'il y a qu'ils sont conjoinctz par mariage, la grande amour qu'ilz se sont portez et portent et les grandes penes et travaux qu'ilz ont prises et prenent journellement à acquerir les biens temporelz qu'il a pleu à Dieu leur donner, dezirant sur ce reconnoistre et recompancer l'un l'autre à ce que le survivant d'eulx deux ayt meilleur moyen de vivre et entretenir son estact, joinct qu'ils n'ont aulcungs enfans d'eulx deux ny de l'ung d'eulx; à ces causes et autres considerations à ce les mouvant, de leurs bons grez, pures, franches et libres volontez, sans force ny constraincte aulcune, sy comme ils disoient, recongneurent, confessèrent et confessent eux avoir faict et font par ces presentes grace et don mutuel esgal et reciproque l'ung d'eulx à l'autre et au survivant d'eulx deux ce acceptant, de tous et chacungs les biens meubles et conquestz immeubles qu'ilz ont faictz et fairont constant leurd. mariage, et se treuveront appartenir au premier mourant au jour de son decedz, sans aulcune chose en excepter, retenir, ne reserver, pour en jouir par led. survivant en usufruict sa vie durant,.... pourveu toutesfois qu'au jour du decedz dud. premier mourant il n'y ayt enfent ou enfens vivants procréez dud. mariage; et où après le decedz du premier mourant ses heritiers ou aulcung d'eulx voudroient en quelque façon que ce fût impugner et debattre le present don mutuel ou poursuivre le survivant à bailler autres cautions que la sienne juratoire, en ce cas veullent et entendent lesdiz mariez respectivement que la part hereditaire de chacung contredisant soit et appartienne en proprietté aux pauvres de l'Hostel-Dieu de Paris............

Faict et passé en la maison desd. mariez, l'an 1626, le 15° jour de janvier apprès midy. Insinuation du 28 février 1626. — (Arch. nat., Y 166, fol. 1.)

JEAN ANDROUET DUCERCEAU, *architecte du Roi.*

Né vers 1590, fils de Jean-Baptiste et petit-fils de Jacques Androuet du Cerceau, Jean avait succédé, le 30 septembre 1617, à Antoine Mestivier dans les fonctions d'architecte du Roi, aux gages de 500 livres par an. Il a construit un certain nombre d'édifices remarquables à Paris, l'hôtel de Sully, l'hôtel de Bretonvilliers, l'hôtel d'Ormesson.

Nous le voyons d'abord, en 1629, assister comme témoin au contrat de mariage d'un de ses confrères, Charles du Ry, architecte du Roi, qui reçoit en 1632 (voir ci-après) une donation d'une certaine Marie Gaspard, demeurant avec lui.

Puis, en 1635, Jean Androuet du Cerceau constitue à une servante, en récompense de ses bons services, une rente viagère de cinquante livres.

475. — JEAN ANDROUET DU CERCEAU, *témoin au mariage de* CHARLES DU RY, *architecte des Bâtiments du Roi.* – 3 juin 1629.

Contrat de mariage de Charles du Ry, architecte des bâtiments du Roi, demeurant à Paris, rue des Orties, près des Galeries du Louvre, d'une part, et d'Elisabeth de Lauberville, veuve de David Vimont, orfèvre du Roi, demeurante rue de la Pelleterie, d'autre part.

Le témoin du mari est Jean Androuet du Cerceau, architecte ordinaire des bâtiments du Roi, son ami.

La future apporte une somme de 9,000 livres, sans compter 300 livres de rente, à elle constituées en douaire par son premier mari. — (Arch. nat., Y 169, fol. 434 v°.)

476. — *Donation d'une rente viagère de 50 livres par* Jean Androuet du Cerceau, *architecte des bâtiments du Roi, à Jeanne Bretté, sa servante.* — 1ᵉʳ décembre 1635.

Devant Jehan Dupuys et Estienne Paysant, notaires au Chastelet de Paris soubsignez, fut present en sa personne honnorable homme, Jean Androuet du Cerceau, architecque des bastimens du Roy, demeurant à Paris, sur le quay de la Megisserie, parroisse Sainct-Germain-de-l'Auxerrois, lequel a recongnu, confessé et confesse avoir donné, constitué, assis et asigné, et par ces presentes donne, constitue, assied et assigne, dès maintenant du tout à tousjours, par donnation pure et irrevocable faicte entre vifs et en la meilleure forme que donnation peult avoir lieu, à Jehanne Bretté, sa servante, à ce presente et acceptante pour elle, sa vie durant seullement, cinquante livres t. de rente viagère, à l'avoir et prendre par lad. donnataire par chacun an, et que led. donnateur promet luy payer aux quatre quartiers esgallement, à compter de ce jourd'huy .
Ceste donation et constitution ainsy faicte pour la bonne amour qu'il a et porte à lad. donnataire et que telle est sa vollonté, et pour aucunement la recompenser des bons, loyaux et agréables services qu'elle a renduz tant à luy donnateur depuis le decedz de deffuncte Marguerite du Ragindor, sa mère, deceddée depuis quinze ans en ça, que à icelle deffuncte pendant son vivant par ung long temps, voires mesmes pendant et durant l'espace de trente années, sans qu'elle ayt discontinué ledit service pendant ledit temps, et aussy affin de luy donner moyen de vivre le reste de ses jours
Ces presentes furent faictes et passées es estudes des notaires soubzsignez, l'an 1635, le samedy avant midy, 1ᵉʳ jour de decembre, et a lad. donataire declaré ne sçavoir escrire ne signer. — (Arch. nat., Y 176, fol. 7.)

477. — Marin de la Vallée, *architecte de la Reine mère.* — 16 décembre 1631.

Marin de la Vallée, juré du Roi en l'office de maçonnerie [1] et architecte des bâtiments de la Reine mère, et Jeanne Morisant, sa femme, font donation de 150 livres de rente, garantie par une maison de la rue de la Baudroirie, à Marin de la Vallée, leur fils, bachelier en théologie, à l'occasion de son admission dans la prêtrise. — (Arch. nat., Y 172, fol. 287.)

478. — Nicolas Desjardins, *architecte du Roi.* — 8 août 1632.

Contrat de mariage de Nicolas Desjardins [2], architecte ordinaire du Roi, demeurant à Paris, rue de Touraine, paroisse de Saint-Jean-en-Grève, fils de feu Clément Desjardins, maître maçon à Paris, et de Catherine Roger, d'une part, et de Nicolle Le Noir, fille de feu Denis Le Noir, mᵉ bourrelier, bourgeois de Paris, rue Saint-Honoré, et de Marguerite Chauveau, sa veuve.
Apport de la future : mille livres en deniers comptants, habits, bague et linge et 600 livres léguées par Jean de Moisset, secrétaire du Roi. — (Arch. nat., Y 173, fol. 409.)

[1] Bauchal cite un Delavallée, maître d'œuvres et bourgeois de Paris, mort le 22 avril 1600 et inhumé à Saint-Nicolas-des-Champs. Ne serait-ce pas le père du Marin de la Vallée, marié et père de famille en 1631 ?

[2] Bauchal signale plusieurs architectes de ce nom ; mais aucun avec le prénom de Nicolas. Celui-ci était pourtant architecte ordinaire du Roi.

479. — Pierre Lemercier, *architecte du Roi.* — 14 janvier 1633.

Contrat de mariage de Pierre Lemercier[1], architecte des bâtiments du Roi, demeurant rue des Deschargeurs, majeur de trente ans et plus, fils de Nicolas Lemercier, architecte des bâtiments de la Reine Mère, demeurant au château de Monceau près Meaux, et de feue Michelle Le Clercq, sa femme, d'une part, et de Véronique Tabourier, fille de feu Zacharie Tabourier, en son vivant bourgeois à Courville en Beauce, et de Jeanne Piché, sa veuve, demeurant à Paris, rue de l'Arbre-Sec.

Donation par le futur de 3,000 livres. — (Arch. nat., Y 173, fol. 473 r.)

480. — François Galopin, *architecte.* — 11 février 1634.

François Galopin[2], maître architecte à Paris, et Geneviève Bourdon, sa femme, marient Geneviève Galopin, fille issue du premier mariage de Jacques Galopin et de Geneviève Vernet, avec Marc Buttin, bourgeois de Paris. — (Arch. nat., Y 174, fol. 454.)

Jean Thiriot ou Thériot, *ingénieur et architecte du Roi.* — 1635-1645.

Bien qu'il ait occupé de son vivant des postes importants, qu'il ait pris une part directe à des travaux considérables, Jean Thiriot ou Thériot est tombé dans l'oubli. Cependant, il était adjoint, par lettres du 7 mai 1631, à Lemercier pour dresser les plans de nouvelles fortifications de Paris et du canal qui devait entourer la ville. Il avait construit la digue de La Rochelle sous la direction de Clément Métezeau et il avait travaillé pour le cardinal de Richelieu. Il mourut en 1647 et fut inhumé dans l'église d'Yerres où son épitaphe se verrait encore. Il possédait d'ailleurs des biens dans ce village et laissait à la fabrique de l'église une petite rente de dix livres, indépendamment de la remise d'une dette de 300 livres, pour la fondation d'un service à sa mémoire et à celle de sa femme.

481. — *Donation de* **Thiriot** *à Nicolas Durand, maître maçon.* — 7 mars 1635.

Donation par Jean Thiriot, ingénieur et architecte des bâtiments du Roi, demeurant à Paris, Vieille-rue-du-Temple, à son neveu, Nicolas Durand, maître maçon à Paris, d'une maison sise en la ville de Richelieu en Poitou, pour reconnaître les services à lui rendus par ledit Durand dans la conduite des bâtiments que led. Jean Thiriot avait entrepris en la ville de Richelieu. — (Arch. nat., Y 175, fol. 235.)

482. — *Donation de* **Thiriot** *à son serviteur Jean Cochon, dit Laroche.* — 10 mai 1641.

Donation par Jean Thiriot, ingénieur et architecte des bâtiments du Roi, demeurant Vieille-rue-du-Temple, à Jean Cochon, dit La Roche, son serviteur, de cent livres de rente annuelle à lui due par Guillaume Vallière, maître maçon à Paris, sous déduction de ce qui pourra être adjugé judiciairement audit Vallière pour frais d'un voyage à Brouage, au sujet duquel Jean Thiriot était en procès. — (Arch. nat., Y 181, fol. 223.)

[1] Ce Pierre Lemercier, dont Bauchal ne cite même pas le nom, était d'après son contrat de mariage, fils de Nicolas Lemercier et petit-fils de Pierre, le premier architecte de Saint-Eustache. Etait-il frère de Jacques, l'architecte du château de Richelieu? Cela paraît probable.

[2] Piganiol cite plusieurs fois le nom de cet architecte qu'il a rencontré comme expert en 1620 et comme constructeur de l'église des Augustins déchaussés ou Petits-Pères, dont le première pierre fut posée le 9 décembre 1625.

483. — *Donation de* Thiriot *à son cocher et à sa servante.* — 7 juin 1641.

Donation par Jean Thiriot, ingénieur et architecte du Roi, demeurant à Paris, aux Marais du Temple, actuellement à Yerres, en faveur de Michel Trouvé, son cocher, et Elisabeth Chesnon, à son service à Yerres, d'une maison au village d'Yerres et de quartiers de vignes. — (Arch. nat., Y 181, fol. 233 v°.)

484. — *Donation de* Thiriot *à Nicolas Durant, maître maçon.* — 29 juillet 1642.

Donation par Jean Thiriot, ingénieur et architecte des bâtiments du Roi, demeurant à Paris rue du Temple, à Nicolas Durant, maître maçon à Paris, conducteur des ouvrages pour le Roi et Son Éminence à Richelieu, représenté par Pierre le Maistre, architecte du Roi, maître des œuvres et intendant des fontaines de Paris, d'une maison sise au bourg de Richelieu près de l'église, en récompense de ses bons et agréables services. — (Arch. nat., Y 182, fol. 181.)

485. — *Donation par* Thiriot *à l'église d'Yerres pour la fondation d'un service.* — 11 septembre 1642.

Donation par Jean Thiriot, architecte et ingénieur des bâtiments du Roi, demeurant Vieille-rue-du-Temple, à l'église et fabrique Saint-Honnest d'Yerres, de dix livres de rente annuelle et remise d'une dette de 300 livres, pour la fondation d'un service complet après le décès dudit Thiriot et de Marguerite Favon, sa femme. — (Arch. nat., Y 182, fol. 284.)

486. — *Donation par* Thiriot *de dix mille livres à Pasquier de Vert (ou de Bert), procureur au Châtelet.* — 6 mars 1644.

Donation de dix mille livres par Jean Thiriot, architecte et ingénieur ordinaire des bâtiments du Roi, à Paris, rue Vieille-du-Temple, résidant en sa maison d'Yerres, à Pasquier de Vert (ou Bert), procureur au Châtelet de Paris, demeurant rue de la Verrerie, en reconnaissance de ses bons et agréables offices. — (Arch. nat., Y 183, fol. 283.)

487. — *Contrat de mariage de* Jean Thiriot, *architecte des bâtiments du Roi, et de Louise Rousseau.* — 10 février 1645.

Contrat de mariage de Jean Thiriot, ingénieur et architecte des bâtiments du Roi, demeurant à Paris, Vieille-rue-du-Temple, d'une part, et de Louise Rousseau, fille de Pierre Rousseau, marchand orfèvre, et de Catherine Mazelin, demeurant rue de la Vannerie, d'autre part.

Figurent comme témoins : Pierre Le Maistre, maistre général des œuvres de maçonnerie et garde des fontaines de la ville de Paris, neveu à cause de feue Aymée Thiriot, sa femme; Jacques Carabelle, ingénieur et architecte des bâtiments du Roi, aussi neveu à cause de Catherine Thiriot, sa femme. — (Arch. nat., Y 184, fol. 181.)

488. — Fiacre Marier, *maître maçon*[1]. — 12 octobre 1635.

Par devant Thomas Cartier et Jean Bellehache, notaires au Chastelet de Paris soubzsignez, fut present en sa personne honorable

[1] Bien qu'il ne soit ici question que d'un maître maçon pouvant difficilement prétendre à la qualité d'architecte, nous avons admis cette donation en raison de l'énumération d'outils, d'armes et autres objets qu'elle contient. Le sieur Marier, qui dessinait les livres d'architecture énumérés dans cet acte, n'était certes pas un vulgaire maçon.

homme Fiacre Marier, maistre masson à Paris, y demeurant rue de Beaurepaire, lequel a vollontairement recognu et confessé avoir donné, ceddé, quitté, transporté et dellaissé par donation irrévocable à Michel Marier, son fílz, aussy m° masson à Paris, demeurant en lad. rue, toutes les armes, outilz, livres, modelles et autres choses cy après declarez, asavoir : ung mousquet garny de sa bandouillière et fourchette de velours noir, un demy mousquet et une espée, trois autres espées, dont l'une ayant esté dorée et les deux autres à garde noir, plusieurs toises, ung compas de fer servant de sauterelles avec un autre compas à teste ronde, chacun de dix huict poulces ou environ, ung compas de cuivre garny d'un quart de nonante cinq pointes d'acier, deux compas de fer d'Escouan et ung compas d'argent, le tout de quatre poulces ou environ, ung compas de fer et ung pied de fer ployé en deux, quatre crayons de cuivre, ung grand tranche plume, un pied de cuivre ployé en trois, ung estuy garny d'ung pied de cuivre servant d'un costé de proportion, un porte crayon et ung compas de cuivre où le nom dud. donnateur est escript, un grand compas de proportion garny de son genouil, pumelle et baston pour le pozer, le tout de cuivre, un grand livre relié de plusieurs tailles doulces, ung livre d'architecture de Philebert Delorme, ung vieil coustumier de la ville de Paris, ung livre de taille doulce du voyage de Hiérusalem par Beauvain, un autre livre recueilly des princes françois de ce temps, une Bible saincte et Nouveau Testament, ung grand livre designé de la main dud. donnateur, ung autre livre, aussy par luy designé, des ordres de colonnes, avec un autre de plusieurs portiques et manteaux de cheminées, et generallement tous les autres outilz, livres tant d'histoires sainctes ou prophannes que livres de modelles, modelles, pinses de fer, eschafaudages servant à la massonerye et autres choses quelzconques servans et qui seront propres tant es artz d'architecture, massonnerye, que autres artz......

Faict et passé à Paris, es estudes desd. notaires, l'an 1635, le 12° jour d'octobre avant midy. — (Arch. nat., Y 176, fol. 107.)

489. — Antoine de Beauvais, *ingénieur ordinaire du Roi*. – 21 janvier 1636.

Contrat de mariage d'Antoine de Beauvais, écuyer, ingénieur ordinaire du Roi, demeurant au faubourg Saint-Honoré, d'une part, et de Marie Le Roy, fille de feu Roland Le Roy, porte-coffre en la Chancellerie de France, et d'Elizabeth Duplessis. — (Arch. nat., Y 176, fol. 258 v°.)

490. — *Donation par Denise Chambiges*[1], *veuve de* Louis Marchant[2], *maître général des œuvres des Bâtiments du Roi*.— 3 avril 1637.

Donation par Denise Chambiges, veuve de Louis Marchant, maître général des

[1] La dot considérable constituée par Denise Chambiges à sa petite-fille Catherine Sauvat annonce une grosse fortune. Dix ans après, Denise Chambiges abandonne à ses petits-enfants, fils de ladite Catherine Sauvat, tous ses biens meubles et immeubles «en raison, est-il dit dans cet acte, du don de 60,000 livres en faveur du mariage de Catherine Sauvat....» C'était sans doute faire la part égale à tous ses descendants. Denise Chambiges, descendante des fameux architectes du xvi° siècle, avait perdu son mari Louis Marchant dès 1616. Elle resta donc veuve trente et un ans au moins, car on ignore la date de sa mort; mais il est probable que, si elle faisoit ainsi abandon de tous ses biens en 1647, elle sentait alors sa fin approcher.

Nous avons relevé dans un acte de cette même année 1637 (29 septembre) une Catherine Sambiche, femme de Jean Pajot, marchand bourgeois de Paris. (Arch. nat., Y 178, fol. 260.)

[2] Louis Marchant, mort en 1616, avait été remplacé comme maître général des œuvres de maçonnerie du Roi par François Sauvat, son gendre, mort lui-même avant 1647 et après 1637.

œuvres des bâtiments du Roi, à sa petite fille, Catherine Sauvat, fille de François Sauvat, maître d'hôtel du duc d'Orléans, à l'occasion de son mariage avec Antoine Berault, trésorier et receveur général des ponts et chaussées en la généralité d'Auvergne, d'une maison et ferme à Epinay près Saint-Denis, valant 20,000 livres; d'une autre petite maison avec clos d'arbres fruitiers à Epinay, valant 3,000 livres, de deux maisons à Paris, rue Saint-Antoine, vis-à-vis la Bastille, valant 17,000 livres plus d'une somme de 20,000 livres, à prélever sur ses biens lors de son décès [1]. — (Arch. nat., Y 180, fol. 285.)

491. — *Autre Donation de* DENISE CHAMBIGES. - 15 décembre 1647.

Donation par Denise Chambiges, veuve de Louis Marchant, en son vivant maître général des bâtiments du Roi, demeurant rue Saint-Antoine, de tous ses biens meubles et immeubles à ses petits enfants, Gaston-Jean-Baptiste Sauvat, maître d'hôtel ordinaire du duc d'Orléans, oncle du Roi, et à François Sauvat, son frère, gouverneur et capitaine du château de Bois-le-Vicomte, fils de feu François Sauvat, maître d'hôtel du duc d'Orléans et capitaine de Bois-le-Vicomte, et de Marguerite Marchant, actuellement sa veuve, fille de la donatrice; lad. donation faite en raison du don de 60,000 livres consenti en faveur du mariage de Catherine Sauvat, sa petite-fille, avec Antoine Berault, trésorier général des Ponts et Chaussées, et à charge de prélever sur la part de François Sauvat une somme de quatre mille livres pour remboursement d'une rente constituée à Bignon, peintre du Roi. — (Arch. nat., Y 186, fol. 95.)

492. — ANTOINE DE VILLE S[r] DE FONTETTE, *ingénieur ordinaire du Roi.* - 9 juillet 1637.

Contrat de mariage d'Antoine de Ville, s[r] de Fontette, chevalier des ordres de Saint-Maurice et Saint-Lazare, ingénieur ordinaire du Roi, gentilhomme du Cardinal de Richelieu, intendant des fortifications de la ville de Paris, d'une part, et de Françoise de la Chaize, fille de feu Jean de la Chaize, secrétaire de la Chambre du Roi, et de Françoise Poussemotte. — (Arch. nat., Y 178, fol. 203 v°.)

493. — CATHERINE METEZEAU. - 13 juillet 1637.

Donation par Catherine Metezeau [2], veuve de Louis Le Normant, secrétaire de la feue Reine Marguerite, demeurant rue Saint-Antoine, à Catherine Le Normant, sa fille, veuve de Jean Du Tertre, de tous ses biens meubles, joyaux et vaisselle d'argent. — (Arch. nat., Y 177, fol. 405 v°.)

494. — ETIENNE CHAMPEAUX, *architecte.* - 28 juillet 1637.

Contrat de mariage d'Henri Chiverry, bourgeois de Paris, demeurant rue de Bethizy, d'une part, et de Louise Champeaux, fille de feu Etienne Champeaux, en son vivant architecte, et de Louise Françoise, demeurante rue de Bethizy. — (Arch. nat., Y 178, fol. 48 v°.)

[1] Voir note 1 page 239.
[2] Il a été donné ci-dessus plusieurs pièces concernant les nombreux architectes portant le nom de Metezeau qui se signalèrent au début du XVIIe siècle. La Catherine Metezeau, veuve de l'ancien secrétaire de la feue reine Marguerite, appartenait-elle à la même famille ? C'est probable, sans qu'il soit possible de donner cette parenté comme certaine.

495. — François Touchet de la Touche, *ingénieur et géographe du Roi.* — 26 septembre 1637.

Donation par Jeanne Jamart, veuve de Jean Taveau, tailleur d'habits, à François Touchet, sʳ de la Touche, ingénieur et géographe du Roi, et à Jeanne Taveau, sa femme, de la moitié de la succession de Jeanne Hugault, sa petite-nièce, notamment d'une maison à Paris, sise rue d'Argenteuil. — (Arch. nat., Y 178, fol. 81 v°.)

496. — Philbert Le Roy, *ingénieur et architecte du Roi. Donation à un serviteur.* — 19 juin 1638.

Donation par Philbert Le Roy, ingénieur et architecte ordinaire du Roi, à Paris, demeurant rue Neuve-Saint-Louis, à Gabriel Bourral, son serviteur depuis cinq ans, d'une rente de 93 livres 6 sols 8 deniers. — (Arch. nat., Y 178, fol. 464 v°.)

497. — *Contrat de mariage de* Philibert Le Roy. — 9 mai 1644.

Contrat de mariage de Philibert Le Roy, ingénieur et architecte du Roi, demeurant à Paris, rue Neuve-Saint-Louis aux Marais du Temple, d'une part, et de Louise Fournier, veuve de Magdelon de la Houssaye, écuyer, demeurant rue du Murier, d'autre part. — (Arch. nat., Y 183, fol. 435 v°.)

498. — Horace Morel, *ingénieur ordinaire du Roi.* — 1ᵉʳ septembre 1639.

Donation d'une somme de trois mil livres par Marguerite de Grandmyère, veuve d'Horace Morel, ingénieur ordinaire du Roi, à Geneviève Menjot, à l'occasion de son mariage avec René Gastier, procureur en Parlement, en reconnaissance des services à elle rendus par Jacques Menjot, procureur en Parlement, père de lad. Geneviève. — (Arch. nat., Y 180, fol. 85 r°.)

499. — Louis Petit, *architecte du Roi.* — 16 mars 1643.

Donation par Louis Petit[1], architecte ordinaire des bâtiments du Roi, demeurant rue de Seine, à André Grossart, clerc du diocèse de Liège, d'une pension viagère de cent cinquante livres, à prendre sur les biens dudit Petit, notamment sur une maison sise à Paris, rue Fromenteau proche le Louvre, attenante à une autre maison appartenante au même Petit; cette pension ayant pour but de favoriser l'admission du sʳ Grossart à la prêtrise. — (Arch. nat., Y 182, fol. 414.)

500. — *La veuve de* Pierre Lemercier. — 29 décembre 1643.

Contrat de mariage de Nicolas Couvercher, précepteur et gouverneur de Mʳˢ du Champ Thomas, demeurant au collège de Marmoutier, d'une part, et de Veronique Laboureur, veuve de Pierre Le Mercier, architecte, rue Saint-Jacques, d'autre part. — (Arch. nat., Y 183, fol. 299.)

501. — Vivant Flament, *architecte en maçonnerie.* — 19 mai 1645.

Contrat de mariage de Vivant Flament, architecte en maçonnerie et bâtiments à Paris, rue Saint-Jacques, fils de feu Denis Flament, tanneur à Châtillon-sur-Seine,

[1] Les Petit ayant exercé la profession d'architectes sont nombreux comme on l'a constaté ci-dessus. Bauchal en énumère seize et pas un de ceux qu'il a rencontrés ne porte le prénom de Louis. Celui-ci était pourtant architecte des Bâtiments du Roi. Voir ci-dessus les documents concernant les deux François Petit en 1604 et 1622. (Pages 223 et 234.)

et de Perrette Peloisel, d'une part, et de Madeleine Drache, veuve de Pierre Cat, brasseur de bière à Paris, rue Aumaire, d'autre part. — (Arch. nat., Y 184, fol. 242.)

502. — PIERRE HUREAU, *architecte de la ville de Paris.* — 28 août 1645.

Donation par Rachelle Gobaille, femme séparée de biens de Pierre Hureau, architecte ordinaire de la ville de Paris, aux enfants de Samuel Gobaille, son frère, sieur de la Grandmaison, bourgeois de Paris, et de Marie Lebon, sa femme, de quatre cent vingt sept livres dix sols tournois de rente. — (Arch. nat., Y 184, fol. 314 v°.)

503. — JACQUES HUREAU, *architecte des Bâtiments du Roi.* — 1ᵉʳ juillet 1647.

Contrat de mariage d'Antoine de Chevery, chevau-léger de la compagnie du maréchal de la Force, d'une part, et de Geneviève le Voyer, veuve en premières noces de Fabien Simon, secrétaire de la Chambre du Roi, et en secondes noces de Jacques Hureau, architecte des bâtiments du Roi[1], d'autre part. — (Arch. nat., Y 187, fol. 339.)

504. — *Contrat de mariage de* CHARLES DU RY, *architecte des Bâtiments du Roi, avec Suzanne de Barge.* — 20 décembre 1647.

Contrat de mariage de Charles du Ry[2], architecte ordinaire des bâtiments du Roi, rue Neuve-S^t-Eustache, d'une part, et de Suzanne de Barge, fille majeure de feue Jacob de Barges, horloger à Blois, et d'Anne du Divet, demeurant rue des Prouvaires, d'autre part.

Parmi les témoins figurent : Jacob de Barge, frère de la future, et Madeleine Guiteau, sa femme, et Marie Bernier, fille de feu Isaac Bernier, premier mari de Magdeleine Guiteau. — (Arch. nat., Y 186, fol. 230.)

[1] Jacques Hureau était-il parent de Pierre, l'architecte de la Ville de Paris? On l'ignore, car ni l'un ni l'autre ne sont mentionnés dans les Dictionnaires biographiques, et, pourtant, ils occupaient tous deux une certaine situation. Peut-être ce nom s'écrivait-il aussi Hurault.

[2] Charles du Ry est le chef d'une nombreuse dynastie d'architectes qu'on suit jusqu'à la fin du XVII° siècle. Bauchal en a indiqué la généalogie et les travaux.

VII

LES TAPISSIERS.

1519-1646.

Qu'il ait existé des fabricants de haute lisse à Paris pendant le règne de François I^{er}, c'est un fait acquis. Sans doute les désastres de la guerre de Cent Ans avaient porté un coup presque mortel à tous les métiers parisiens, et surtout aux industries somptuaires; toutefois, comme nous avons essayé de le démontrer jadis [1], les successeurs de Nicolas Bataille, le glorieux tapissier de Charles V, n'avaient jamais complètement cessé leurs travaux. Ils végétaient, il est vrai, assez misérablement; la clientèle était rare, la réputation et l'activité des ateliers flamands attiraient les plus grosses commandes du roi de France. Néanmoins, on sait pertinemment que François I^{er} ne cessa d'encourager les travailleurs régnicoles. Nous avons signalé naguère les deux marchands parisiens, — étaient-ils fabricants ou seulement intermédiaires ? — qui fournissaient en 1528 trois tentures destinées à Renée de France lors de son départ pour les états de Ferrare, dont elle épousait le souverain. Jacques Pinel et Claude Bredas, ainsi s'appelaient ces Parisiens, avaient reçu pour prix de leur ouvrage la somme de 3,600 livres. L'ensemble ne comptait pas moins de vingt-sept panneaux : six formant une suite de *Diverses fortunes;* douze verdures et neuf pièces de l'histoire de *Héro et Léandre.* Peut-être quelques débris de ces sujets existent-ils encore quelque part en Italie. On rencontre encore, vers la même époque, certains noms qu'on retrouvera dans les documents qui suivent. C'est Nicolas et Pasquier de Mortagne, à qui le Roi demande une tenture tissée d'or et de soie, preuve certaine de l'habileté et de la renommée de ces artisans. Un autre Parisien, Pierre du Larry, s'engage envers l'archevêque de Sens, Louis de Bourbon, à tisser pour l'abbaye de Saint-Denis six tapisseries de *la Vie de Jésus-Christ,* au prix de 110 sous tournois l'aune. Pierre de Larry va reparaître dans de nombreux marchés de 1547 à 1568. Il a pour successeur son fils Antoine, qui travaille encore en 1586. Enfin, un certain Bernard Lecourt reçoit divers payements de Louise de Savoie pour réparation de tentures en mauvais état. Ce Lecourt serait donc peut-être un rentraiteur, sinon un haut lisseur; mais on sait que les deux métiers se confondent souvent.

A François I^{er} remonte l'origine de la première manufacture royale de tapisseries installée dans un des palais du souverain et ne travaillant que pour lui. Les analyses des comptes royaux du xvi^e siècle, faites pour André Félibien, ont sauvé de l'oubli les noms d'un certain nombre de ces ancêtres de nos artistes des Gobelins. Tandis que les peintres Claude Badouyn, Lucas Romain, Charles Carmoy, François Cachenemis, Jean-Baptiste Baignequeval, d'autres encore, reçoivent des émoluments fixes pour «vacquer aux patrons de tapisserie que le Roi fait faire audit Fontainebleau», concurremment avec d'autres travaux de leur métier, en même

[1] Voir *Histoire de la tapisserie depuis le Moyen Âge jusqu'à nos jours,* Mame, in-8°, 1886, p. 222-225.

temps, c'est-à-dire sur les états de 1530 à 1540, sont signalés sous la rubrique : *Ouvrages de tapisserie* un certain nombre de tapissiers de haute lisse, appointés à 10 livres, 12 livres et demie et 15 livres par mois. Leurs noms doivent être rappelés ici, car on va en retrouver bientôt plusieurs dans les documents qui suivent. Ces tapissiers de Fontainebleau s'appellent Jean et Pierre Le Bries, Jean Desbouts, Pierre Philbert, Pasquier Mailly, Jean Texier, Pierre Blassay, Salomon et Pierre de Herbaines, Jean Marchais, Nicolas Eustace, Nicolas Gaillard, Louis du Rocher, Claude Le Pelletier, Jean Souyn, soit environ quinze tisseurs, nombre suffisant pour occuper cinq ou six métiers. Il semble bien qu'avant l'organisation de l'atelier royal de Fontainebleau le Roi s'adressait aux fabricants de Bruxelles et d'Anvers et leur fournissait même les modèles des tentures qu'il commandait. En 1530, le graveur véronais Matteo del Nassero, nommé dans les documents anciens Mathieu d'Alnassar, vend, au prix de 20 écus l'aune, deux pièces de tapisserie d'or et de soie représentant *Actéon* et *Orphée*[1]. Ces tentures sortaient des ateliers de Bruxelles; l'artiste n'avait donc joué qu'un rôle de commissionnaire.

Dès 1532, le fameux tisseur bruxellois, Pierre de Pannemaker, avait reçu la commande d'une tapisserie de fil d'or, d'argent et de soie, du prix de 7,500 écus soleil, mais dont le sujet n'est pas mentionné au compte[2]. Un autre marchand bruxellois vend au Roi, en 1534, trois tentures représentant l'*Histoire de Remus et de Romulus*, des *Espaliers* et la *Création du Monde*, en tout 214 aunes en carré; le prix s'élève à 7,503 écus[4]. C'est le même fabricant qui procure une tenture en cinq panneaux, les *Cinq âges du Monde*, pour 1,776 écus soleil[3]. La même année (1538) trois pièces de tapisserie et quatre pentes pour garnir un lit de camp, de l'*Histoire de Phébus*, rehaussées de fil d'or, d'argent et de soie, sont livrées par Bastien de la Porte, autre marchand bruxellois, au taux de 50 écus soleil l'aune, soit au total 1,961 livres 13 sous 10 deniers. N'oublions pas le petit modèle de *Scipion* que François Ier confiait, en 1532, aux soins du Primatice chargé de le porter à Bruxelles[4].

L'atelier de Fontainebleau prolongea son existence sous le roi Henri II, sans qu'on sache même approximativement quand il cessa ses travaux. L'atelier de charité que le fils de François Ier avait installé à Paris, dans l'hôpital de la Trinité, pour y enseigner la haute lisse aux enfants orphelins ou abandonnés, prolongea plus longtemps ses travaux. Il existait encore sous Louis XIII. Certains artisans qui ont joui d'une certaine réputation y ont fait leur apprentissage; mais les œuvres authentiques de cette provenance qu'on possède encore ne donnent qu'une assez pauvre idée du goût et de l'habileté des tisseurs de la Trinité.

Grâce à ces encouragements princiers la tapisserie était assurée de vivre, et nos habiles artisans vont se montrer de plus en plus capables de rivaliser avec les célèbres ateliers des Flandres. C'est à partir du règne de François Ier que nous voyons le nombre des tapissiers s'accroître sans cesse à Paris, comme le constatent les documents recueillis dans les Archives publiques et notariales.

En première ligne voici ce Pierre du Larry qui avait travaillé pour l'abbaye de Saint-Denis, et Antoine du Larry, son fils présumé. A côté de lui, trois ou quatre noms se distinguent entre tous, et, au premier rang, Girard Laurens et Guillaume Torcheux ou Tricheux, dont l'activité se prolonge de 1536 à 1570. Ces tapissiers semblent bien avoir tenu la tête de l'industrie parisienne au milieu du XVIe siècle. Immédiatement après eux il faut citer Pierre Blasse (1549-

[1] Léon de Laborde, *Les Comptes des bâtiments du Roi* (1528-1571), t. II, p. 370.
[2] *Ibidem*, p. 214-5, 375.
[3] *Ibidem*, p. 374.
[4] *Ibid.*, p. 366.

1572), chargé d'assez nombreux travaux de son métier. Quant aux autres hauts lisseurs cités dans les marchés, on ne rencontre guère leurs noms qu'une ou deux fois, ce qui permet de supposer qu'ils n'occupaient qu'un rang subalterne dans leur corporation. Il suffira pour ces derniers de donner une analyse succincte des actes les concernant, comme on a fait pour les peintres et les sculpteurs.

Avec les documents relatifs aux commandes de tapisseries destinées au souverain nous publions ci-après divers brevets d'apprentissage et quelques nominations de jurés retrouvées dans les dossiers des Archives Nationales.

Pour ne pas étendre outre mesure ces additions, et surtout par crainte d'y introduire les noms de simples ouvriers à façon n'ayant rien de commun avec l'art du tissage, on a passé sous silence les tapissiers valets de chambre du Roi ou des princes, chargés de la décoration ou de l'installation des appartements du souverain. On n'a pas tenu compte non plus des artisans prenant simplement le titre de tapissiers bourgeois de Paris ou celui de marchands ou maîtres tapissiers. Les véritables fabricants de tapisseries ou de tapis ont toujours soin de se qualifier tapissiers de haute lisse. Il n'en reste pas moins fâcheux que des métiers très différents les uns des autres portent encore aujourd'hui les mêmes dénominations, car cette homonymie entraîne de perpétuelles confusions.

Les nombreux marchés reproduits ci-après nous ont été gracieusement communiqués par notre confrère, M. Germain Bapst, qui a pu recueillir dans ses longues séances chez les notaires de Paris de nombreux contrats passés par nos artistes. Nous lui devons une gratitude toute particulière pour nous avoir ainsi généreusement remis le résultat de ses investigations. Mais quand se décidera-t-on à organiser un plan général de recherches dans cette mine précieuse dont les publications de MM. Coyecque et Tuetey ont démontré l'inépuisable richesse? Attendra-t-on pour autoriser le dépouillement des registres et archives des notaires, que les incendies, les inondations et autres causes de destruction aient anéanti ces précieux dépôts? Ce n'est pas d'efforts individuels et isolés, comme ceux de MM. Coyecque, Bapst et quelques autres qu'on peut espérer des résultats définitifs. Il s'agirait d'obtenir qu'une mesure générale et officielle fût adoptée pour tirer de ces arcanes les importantes constatations qui s'y trouvent enregistrées. Voilà plus de soixante ans que la question de la communication des Archives notariales aux travailleurs a été posée, et elle n'est pas encore résolue, malgré l'intérêt que lui ont témoigné quelques membres du Parlement qui en ont compris l'importance. Il serait temps cependant d'y songer, si on ne veut pas s'exposer à voir anéanties d'immenses ressources pour l'histoire et pour la connaissance de notre passé, comme il est advenu pour l'ancien état civil de la ville de Paris.

Pour éviter les confusions entre les simples tapissiers et les fabricants de haute lisse, nous donnons ici une liste des tapissiers appartenant à la maison du Roi ou à celle des grands personnages dont nous avons rencontré les noms dans nos dépouillements, puis un état des artisans qualifiés simplement tapissiers et bourgeois de Paris :

Tapissiers ordinaires du Roi :

1539. Guillaume Moynier, tap. ord. du Roi, bourgeois de Paris (X^{1A} 1543, fol. 447 v°).
1542-1546. Pierre Dugard, valet de chambre et tap. ord. du Roi seigneur de Thionville (Y 94, f. 156 v°).
1552. Guillaume Marie, tap. du Roi (Y 97, fol. 255).
1556. Jean Le Roy, tap. ord. du Roi (X^{2A} 120).
1559. Julien Rabache, tap. de la reine mère du Roi (X^{1A} 4976, fol. 36 r° et 54 v°).
1583. Guillaume Rivillon, tap. ord. du Roi (Y 127, fol. 106 v°).

1591. Jean Gaboury, tap. ord. du Roi (Y³, 2).
1591. Victorien d'Harbannes, tap. ord. du Roi (V⁴ 10).
1595. Riolle Pochart, tap. du Roi et du connétable de Montmorency (Y 135, fol. 369 v°).
1597. Thomas Rivière, tap. ord. du Roi (Y 136, fol. 134 v°).
1598. Jean Gaboury, tap. et valet de chambre du Roi (Y 137, fol. 131 v°, voir 1591 et 1613.)
1598. Nicolas Heurtault, tap. et valet de chambre du Roi, décédé (Y 137, fol. 131 v°).
1609. Nicolas Dodin, tap. et valet de chambre ord. du Roi (Y 148, fol 421).
1611. Rieulle Panchart, tap. ord. du connétable (Y 151, fol. 73 v°, voir 1595).
1613. Jean Gaboury, tap. ord. du Roi et de la Reine (Y 155 fol. 65 v°, voir 1591 et 1598).
1617. Pierre Rousselet, tap. ord. de la Reine mère (Y 180, fol. 397 r°).

Quant aux nombreux tapissiers parisiens souvent qualifiés marchands tapissiers et bourgeois de Paris, il suffira d'indiquer leurs noms avec la date à laquelle ils sont cités :

Grégoire Le Roy (1539-1542); Henry Cremel (1540); Thomas Hardy (1540); Jean de Lassus (1542); Henri Mauchien (1547); Nicolas Pochart, probablement un parent de Riolle Pochart nommé ci-dessus (1549); Charles Thurlure, tapissier du duc de Longueville (1550); Jean Dupont (1551); Jean Duboys (1551); Guillaume Ydebit, tapissier du feu roi d'Écosse (1552); Pierre du Ru, tapissier du cardinal de Lorraine (1552); Gilles Geuffroy (1554); Denis de Saint-Quentin, Sébastien de Perle (1559): Claude Morot, tapissier ordinaire de la Reine mère (1562); Simon Charbonnoys, tapissier de la Reine mère (1562); Jean Bonneau (1562); Antoine Payen (1565); Jean Gouailler (1566); Jean Hirbec (1566); Claude Morot, tapissier courtepointier et tapissier ordinaire de la Reine mère (1567); Pierre Martin, tapissier de la Reine d'Écosse (1569); Jacques Paullus, tapissier de la Reine (1571); Adam Ybert (1574); François Le Glaneur (1579); Daniel Gaillard (1582); Pierre Boullard (1583); Nicolas Richer (1583); Salomon Taffereau (1583); Girard Leroux (1586); Georges Guiloche (1587); Nicolas Chesnart (1587); Moïse Poutier (1588); Thomas Lequesne (1589); Sébastien Paien, Jean Regnault (1589); Étienne Le Roy (1589); Pierre Blosseville (1590-98); Jacques Léger (1591); Pierre Bertrand (1596); Lucien Boissard (1614): Jean Colina (1615); Jean des Maretz (1625); Jean Chassaing (1626); Jean Le Clerc (1629); Pierre Rossignol (1630); Antoine Dupré (1630); Pierre Rousselet, tapissier ordinaire de la Reine mère (1636); Richard Planchon (1637); Gilles de Baye (1646); Jean Dubouc (1648).

505. — MATTEO DEL NASSARO DE VÉRONE. — *Modèles de tapisseries pour François I^{er}*. — 2 avril 1532.

Fut present en sa personne maistre Matée d'Alnassart[1] painctre et graveur du Roy, lequel a dict, certiffié et attesté et affirmé pour verité que, troys mois ce ou environ, il fuct en la ville de Bruxelles en la maison de Pierre de Pennemarc, maistre tapissier demeurant audict Bruxelles et maistre ouvrier en tapisserie du Roy; et lors vict ledict attestant que l'on besoignoit en diligence en six grandes pièces de tapisseries de fin or argent et soye selon les patrons qui en ont esté faicts par ledict maistre Matée attestant, et qu'il y avoict ouvriers trente personnes besoignant sur lesdictes tapisseries. Dont et desquelles choses dessusbsdictes Jehan du Boys, comme stipulant pour ledict

[1] Matteo del Nassaro, de Vérone, est connu surtout comme graveur en pierres fines. Appelé en France par François I^{er}, il fut employé à des ouvrages très variés. Son nom revient fréquemment sur les comptes royaux; il reçoit des sommes assez élevées pour ses travaux, indépendamment des 1,400 livres qui lui sont alloués comme gages annuels (voir *Comptes des Bâtiments*, II, 371). En 1538, il livrait au Roi de France «deux pièces de tapisserie d'or et de soie des histoires d'*Actéon et Orpheus*», contenant vingt aunes trois quarts, au prix de 20 écus l'aune. Nous le voyons ici prendre la qualité de peintre en même temps que celle de graveur et, à ce titre de peintre, fournir les modèles ou patrons de six grandes tapisseries dont il s'en va surveiller lui-même l'exécution à Bruxelles au mois d'avril 1532. Il était accompagné dans ce voyage par le Primatice, désigné ici sous le nom François de Boulogne qu'il portait en France. Celui-ci confirme les dires de son compatriote, en déclarant que trente ouvriers travaillent dans l'atelier de Pierre de Pannemaker, un des plus célèbres tapissiers des Pays-Bas, à l'exécution de ces six pièces dont le sujet n'est pas mentionné. S'agit-il de ces pièces d'Actéon et d'Orphée livrées en 1538 ? C'est peu probable, les deux tapisseries de 1538 ne mesurant que vingt aunes et n'ayant pu par suite occuper à la fois trente ouvriers. L'acte donné ici établit du moins que Matteo del Nassaro a fourni des modèles aux tapissiers bruxellois.

LES TAPISSIERS (1519-1646).

de Palmarres [de Pannemaker], a requis lors ausdits notaires soussignés qui auront octroyé les présentes pour lui servir et valoir ce que de raison.

Ce fut faict, requis et octroyé l'an 1532, le mercredy 2ᵉ jour d'apvril. Le Roy, notaire.

Fuct present en sa personne Francisque de Boulogne, varlet de chambre et painctre ordinaire du Roy, lequel a dict, certiffié et attesté et affirmé pour vérité, de deux moys a veu, ce fust en la ville de Bruxelles en la maison de de Pennemare, maistre tapissier demeurant en lad. ville de Bruxelles et maistre ouvrier en tapisserie du Roy, et vit lors iceluy actestants qu'en grande diligence ledict Pannemare faisoit besoigner en six grandes pièces de tapisseries de fin or et argent et soye selon les patrons qui en avoict été faicts par maistre Mathée Dalnassart, painctre et graveur du Roy, et que ledict Pannemarre avait trente personnes ou plus en lesd. tapisseries, dont et desquelles choses led. Jehan du Boys, es nom et comme stipulant en ceste partie pour led. Pennemare, a requis lors auxd. notaires qui luy ont octroyé ces presentes pour luy servir et valoir, etc. 1532, vendredi 2 avril. — (Étude de Mᵉ Cousin, [1] minutes de Le Roy.)

506. — NICOLAS et PASQUIER DE MORTAGNE, *tapissiers parisiens.* — 1530.

Ausdits Nicolas et Pasquier de Mortagne, père et fils, tappiciers, demeurans à Paris [2], la somme de cent deux livres dix sols tournois à eulx ordonnés par ledit seigneur sur et tant moins de certaine tappicerie d'or et de soye qu'ils ont charge dudit seigneur faire pour son service, et mesmes durant ledit moys de may, et ce oultre et pardessus les autres sommes de deniers qu'ils ont cy davant eus dudit seigneur et pourront avoir pour semblable cause. Pour cecy, par vertu dudit roolle cy davant rendu et de deux leurs quictances, c'est assavoir : celle dudict Pasquier de Mortaigne, faicte et passée pardevant Pichon et Hinsselin, notaires en Chastelet de Paris, l'an 1530, le jeudy 30ᵐᵉ et dernier jour de juing, et celle dudit Nicolas de Montaigne, aussi faicte et passée pardevant (*sic*)... le... jour de... l'an 15.. aussi cy rendue, ladite somme de....... 102 liv. 10 s. t..

507. — GUILLAUME TRICHEUX et GIRARD LAURENS.

Marché passé par Guillaume Tricheux [3] *et Girard Laurens* [4], *tapissiers de haute lisse, pour l'exécution de deux cent cinquante aunes de tapisserie fleurdelysée avec chiffre et salamandre de François Iᵉʳ, au prix de 110 s. t. l'aune.* — 18 mars 1536.

C'est le devis de la forme et estoffes que se doib faire une tappisserie pour la Chancellerie jusques au nombre de deux cens cinquante aulnes de Paris.

[1] Toutes les pièces suivantes sans désignation de provenance sont tirées du même minutier.

[2] Un autre membre de la même famille, Guillaume de Mortagne, aussi tapissier de haute lisse à Paris, figure dans un acte datant de la même époque; il met sa fille Magdeleine en apprentissage chez Denise Aubert, couturière, veuve d'un archer du guet. Cette famille occupait certainement un rang distingué parmi les tapissiers parisiens de la première moitié du règne de François Iᵉʳ. Notre acte n'est pas daté, mais il mentionne une quittance de 1530 et fixe ainsi approximativement la période d'activité de nos deux artisans.

[3] Le nom de ce tapissier qui revient souvent dans les actes du temps se présente sous les formes les plus diverses. On rencontre Tacheux, Trucheux, Trécheux, Tricheur et Torcheux. Le prénom, peu commun, indique bien que, sous toutes ces formes, il s'agit du même individu; nous avons adopté la forme la plus probable.

[4] Guillaume Tricheux et Girard Laurens, avec les de Mortagne et Pierre du Larry, paraissent bien avoir tenu les premières places dans leur métier sous le règne de François Iᵉʳ. Leur nom revient fréquemment à partir de 1535. Les descendants de Girard Laurens se distinguèrent dans la même profession que leur ancêtre jusqu'au début du règne de Louis XIV.

Faut que lad. tappisserie porte de hault troys aulnes ung demy quartier, en ce comprins les bordures qui seront d'un quartier de large autour de chacune pièce. Et quant à la largeur, fauldra qu'il y ait des pièces grandes, moyennes et petites, comme l'on a accoustumé.

Item, aura lad. tappisserie son champ de bleu azuré, semé de fleurs de liz jaulne doré; lesd. fleurs de liz equidistans en droicte ligne et deschiquiez en tous sens, dont le champ en portera quatorze, y comprins les deux demyes du hault et bas, arondies et rehaulssées, faictes de sayette fine et le champ bleu azuré de fine laine françoise; le tout de couleurs unies.

Item, esdictes bordures d'un quartier de large ou environ, comprins les filletz, sera les fonds de rouge obscur, laine françoise sur lesd. filletz, contenans de chacun costé, oultre le petit bort noir, ung petit poulse d'epoisseur faict de sayette blanche, nuée de bleu, qui seront entrelassées par voyes en lad. bordure à laz d'amours ou cordes d'entrelaz. Et esd. entrelasseures aura des F et salmandes couronnées, puis l'un puis l'autre, et seront lesd. F de couleur jaulne doré fine sayette, et les salmandes de cynople, aussi fine sayette, arondies et rehaulsées comme il appartient. Le tout de vives couleurs et selon l'ordonnance du pourtraict de ce faict.

Il fault que lad. tapisserie soit de haulte lysse, bien et proprement tissue, faicte et parfaicte des estoffes et matières dessusbdites, et non autres, et que ainsi deuement faicte et parfaicte les ouvriers la rendent preste jusques au nombre desd. deux cens cinquante aulnes; c'est assavoir dedans six moys la moictié, et l'autre moictié dedans autres six mois ensuyvans.

Aujourd'huy, date de ces presentes 1536, le 18° jour de mars, par devant les notaires soubzcriptz et en présence de nobles hommes et saiges maître Jacques Hurault, Conseiller du Roy et audiencier de France, et de maître Claude Guyot, controlleur de lad. audience, stipullan en cette partie pour le Roy nostre sire, Guillaume Torcheux et Girard Laurens, maistres tappissiers de haulte lysse en ceste ville de Paris, ont promis et promectent en leurs noms, et chacun d'iceulx seul et pour le tout sans division, faire et parfaire la tappisserie dessusdicte bien et deuement selon le devis des estoffes et matières devant et selon l'ordonnance dictes de ce faict à eulx baillé par led. audiencier du pourtraict. Et ce moyennant le pris de 110 solz tournois pour chacune aulne de ladicte tapisserie en euvre, que ledit Huraut a promis et promect en payer ausdictz Guillaume Torcheux et Girard Laurens à mesure que l'ouvraige ce fera. Sur lequel pris led. audiencier leur a incontinans avancé et fourny presentement comptant la somme de troys cens livres en escuz d'or soleil et couronne et monnaye ayans de present cours, dont ilz se sont tenuz pour contens et bien payez, etc... Ce fut faict et passé multipple l'an et jour dessus dictz. Maheu, Montigne. — (Bibl. nat., Fonds fr. 26126, fol. 1777.)

508. — *Marché pour l'exécution d'un Crucifiement par* GIRARD LAURENS, *au prix de 14 livres tournois l'aune.* — 26 février 1542.

Girard Laurens, marchand tapicier de haute lisse, bourgeois de Paris, confesse avoir faict marché avec honorable homme Claude de Moussy le jeune, marchand bourgeois de Paris, à ce présent, de faire bien et duement, etc., une table d'hostel de tapicerie de haute lisse, en laquelle sera figuré ung Crucifiement de Nostre Seigneur, de semblable et pareille estoffe et façon qu'est une

table d'hostel estant en l'église Saint-Martin-des-Champs à Paris, aussy bonne et meilleure, qui sera de la longueur et largeur de la mesure qui luy a esté baillé par led. de Moussy, contenant deux aulnes ou environ; laquelle table d'hostel led. Laurens a promis et promect rendre faicte et parfaicte dedans le jour de Noël prochain venant. Et, en ce faisant, led. Laurens sera tenu querir et fournir toutes les estoffes à ce necessaires. Moyennant ce, led. de Moussy promet bailler, paier aud. Laurens la somme de quatorze livres tournois pour chacune aulne de lad. besongne. Faict et passé le lundy, 26° jour de febvrier 1542. — Lecharron, Dunesmes, notaires.

509. — *Contrat passé par* THIBAULT LE FEBVRE, *tapissier, avec* GUILLAUME TRICHEUX, *pour l'exécution de deux couvertures moyennant le prix de 18 sols tournois l'aune.* — 1^{er} février 1543.

Thibault Le Fèvre, maistre tappicier de haulte lisse à Paris, demeurant rue des Gravilliers, confesse que depuys deux ans ou environ il marchanda et promist à Guillaume Tricheur, aussi maistre tappicier de haulte lisse à Paris, qui dès le temps dessus dict marchanda audict Le Fèvre besongner et ayder led. Tricheur[1], à luy faire et parfaire de leurdit mestier de tappicerie deux pièces de tappiceries de couvertes qui ne sont encore encomancées ne parfaites, pourquoy led. Thibault Le Fèvre, de son bon gré, sans contrainte, a promis et promect aud. Guillaume Tricheur à ce present de besogner et ayder à luy faire lesd deux couvertes, le tout bien et deucment ainsi qu'il appartient, de sa peyne seullement, selon les patrons qui luy ont esté monstrez par ledit Tricheur, en la presence des notaires souscriptz, et, pour ce faire, commencer dès le jour de demain et continuer à y besongner jusques ad ce qu'il y ait fait et parfait par la manière dessus dicte, et ce pour et au prix de dix huict sols tournois chacune aulne à l'aulne de Flandres, lesquelz xviii solz pour chacune aulne, à ladicte aulne de Flandre de peyne seullement, ledit Tricheur en sera tenu payer et bailler aud. Le Fevre au feur et ainsy qu'il besognera esd. couvertes; sur quoy il a receu dud. Tricheur vingt solz, et a les paiés et baillés par led. Tricheur en la presence desdicts notaires souscriptz, ... rellatez par chacune aulne deux solz tournois, et le surplus qui se montera à xvi solz t. ledict Tricheur luy payera et baillera par la manière dessus dicte.

Ce fut faict et passé double l'an 1543, le lundi, 11° jour du mois de février.

510. — *Marché passé par* GUILLAUME TRICHEUX *pour l'exécution d'une tapisserie au prix de douze écus soleil l'aune.* — 31 mai 1546.

Guillaume Tricheur, tapissier de haute lisse, demeurant à Paris, rue du Temple, près le jeux de paulme de Bracque, à l'ostel où souloit pendre pour enseigne le Marteau d'or, confesse avoir faict marché et convenant avec noble homme Guillaume Ribier, s^r de Villebrosse, bourgeois de Paris, à ce present, ou nom et comme stipullant en ceste partie pour messyre Jacques d'Angennes, s^r de Rambouillet, de faire et rendre parfaict bien deuement, au dire d'ouvriers et gens en ce congnoissans, une pièce de tapicerie de haulte lice, de quatre aulnes de hault sur troys aulnes et demye de large, et selon le portraict que led.

[1] Ce Tricheux est le tapissier qu'on a vu plus haut associé à Girard Laurens sous le nom de Torcheux (Voir la note 3 de la page 247).

Tricheur confesse luy avoir esté baillé par led. Ribier; icelle tapicerie faire de soye et sayète fine et de fine soye, le tout de Paris; et oultre les coulleurs acoustumées de jaulne et vert, mectre des soyes rouges et cramoyzis et des couleurs ds gris et blanc ès endroicts où sera besoing; et ne pourra mesler aucunes aultres estoffes; icelle pielce rehaulser de soye de Paris partout ès lieux où besoing sera et selon le pourtraict, de soye cramoisy ès lieux où il appartient, et la rendre faicte et parfaicte et dedans d'huy en six moys, moiennant et à raison de douze escus sol d'or que pour chascune aulne aulnoyée de Paris led. Ribier en promest paier aud. Tricheur au feur et ainsy que led. Tricheur besongnera à lad. pielce. Faict et passé ledict an 1546, le 31 may[1]. — Brahier, Le Charron.

511. — *Quittance du prix de la tapisserie mentionnée dans le précédent marché par* Guillaume Tricheux[1], *le 31 mai 1546.*

Guillaume Tricheur, maître tapisser de haute lisse, demeurant à Paris, confesse avoir eu et receu de noble homme Guillaume Ribier, sʳ de Villebrosse, à ce present, la somme de cinq cens cinquante huict livres pour une pièce de tapisserie de haute lisse, contenans quatre aulnes de haut sur troys aulnes trois quarts et demy de large, le tout revenant à quinze aulnes et demy, faicte par led. Trocheux pour messire Jacques d'Angennes sieur de Rambouillet, qui est au pris de seize escus sol chacun aulne, combien que led. sieur Ribier n'en fust tenu paier que douze escus sol. pour aulne, ainsy qu'il apparait par brevet signé Brahier et Le Charron, l'an 1546, le 31ᵉ may; laquelle pièce de tapisserie led. Ribier a confessé avoir eu et receu dud. Trocheux le 17 novembre 1546.

512. — *Marché de* Girard Laurent *pour la fourniture de couvertures de chevaux.* — 18 avril 1547.

Girart Laurent, maître tapisser de haute lisse, demeurant à Paris, confesse avoir faict marché et convenant avec noble homme Claude Le Lieur, maistre d'hostel de Monseigneur le Grand Escuyer de France, de faire et rendre parfaict au dire d'ouvriers et gens à ce congnoissans, et dans le jour Saint-Jehan prochain, neuf couvertures de tapisserie de haulte lisse, assavoir six grandes couvertures pour chevaux, mullets, et troys couvertures, le tout selon le pourtraict, longueur et largeur qui en sera livré; icelles couvertures faire de bonne layne et sorte, de coulleur qu'il appartiendra selon led. pourtraict; et ce, à raison de cent solz tournois pour chaque aulne aulnoyée de Paris.

Le s. Le Lieur promet et gaige aud. Laurent etc., Paris, 18ᵉ jour d'avril 1547.

513. — *Marché passé par* Girard Laurent[2], Pierre Blasse *et* Guillaume Tricheux, *pour dix-huit couvertures de mulets.* — 5 septembre 1549.

Honorables hommes Girard Laurens, Pierre Blace et Guillaume Trucheulx,

[1] Guillaume Tricheux possédait une certaine fortune, car il pouvait céder, en 1543, à son fils, nommé aussi Guillaume, étudiant en l'Université de Paris, une maison située aux Gâtines (Arch. nat., Y 89, fol. 344 v°). Ces détails donnent une idée avantageuse de sa situation financière. C'est à la même époque que le jeune Jean Cousin, fils de l'artiste sénonais, également étudiant en l'Université de Paris, recevait de son père une donation identique.

[2] Dès 1550, Girard Laurens est classé parmi les tapissiers les plus en vue de Paris. Lors de l'élection d'un juré tapissier de haute lisse, au mois de décembre 1552, en remplacement de Guillaume Patras, il figure parmi les candidats du métier. Girard de Louvain fut nommé par dix voix. Girard Laurens et Perrot Casse en obtinrent chacun deux. — (Voir ci-après le n° 540.)

tous maîtres tapiciers de haute lisse en ceste ville de Paris, confessent avoir faict marché avec honorable homme Anthoyne Piedfert, tailleur de Mgr le Cardinal de Lorraine, à ce présent et acceptant de faire la quantité de dix-huict couvertures, chacune couverture de deux aulnes de large sur sept quartiers de hault, servant à couvrir mulletz; et le tout faire de bonne layne et selon le pourtraict, etc., moyennant seize livres par chacune d'icelles couvertures. Faict et passé le mercredi, cinquième jour de septembre 1547.

514. — *Marché de* Girard Laurens, *pour huit couvertures de mulets.* — 3 mai 1551.

Girard Laurens, maistre tapissier de haulte lisse, demeurant à Paris, confesse avoir faict marché et convenant avec honorable homme maistre Pierre Vallée, chantre et chanoyne en la chapelle du Roy nostre seigneur, à ce présent, de faire et parfaire bien et deuement, audict d'ouvriers et gens en ce cognoissans, pour Mᵉ Claude Gouffier, chevalier de l'ordre, seigneur de Boissy et grand escuyer de France, absent, ledit sieur Pierre de Vallée ce acceptant pour led. sʳ Boissy, huict couvertures de tapisseryes de haulte lisse pour servir aux mullets dud. sʳ de Gouffier, de la sorte ainsy que le contient le pourtraict qui a esté délivré audict Girard Laurent, lequel il a certifié avoir reçeu; et icelle couverture faire de bonne layne françoise. Le marché faict moiennement la somme de six liv. t. par chacune aulne, etc. Lesquelles couvertures led. Girard Laurent promest rendre faictes et parfaictes le premier jour du mois de juillet, et icelles livrer en l'hostel de Madame de Gouffier, assis en ceste ville de Paris, rue Saint-Thomas du Louvre, etc. Faict et passé le troisième jour de may, 1551. — Lesaige, Charles, notaires.

515. — *Marché passé par* Girard Laurent, *pour l'exécution d'une pièce de tapisserie représentant le Miracle de Saint-Nicolas, destinée à l'église Saint-Nicolas-des-Champs, au prix de dix livres l'aune.* — 2 mai 1556.

Mᵉ Girard Laurent, maître tapissier de haulte lice à Paris, demeurant rue Saint-Anthoine, confesse avoir promis et promest à honorable homme et saige personne Françoys Abert, Conseiller du Roy en sa Court de Parlement, maistre Noël Testart, procureur au Parlement de Paris, Pierre Moutholon, marchand et bourgeois de Paris, et Bonnaventure Noret, au nom et comme marguilliers de l'œuvre et fabrique de l'eglise monseigneur Sainct-Nicolas-des-Champs, de faire et parfaire bien et deuement comme il appartient une pièce de tapisserie contenant dix-neuf aulnes ou environ, où sera le miracle faict par led. Sainct-Nicolas sur la multiplication des bledz par luy achetez au sainct Adrien et distribuez à la ville de Lisse, et ce suyvant le patron qui a esté baillé aud. Laurent par lesd. marguilliers. Et pour ce faire sera icelluy Laurent tenu fournir, querir et livrer de layne françoyse et rehauser de troys soyes, jaulne, verd et bleu, le tout bon, léal et marchant; et icelles tapisseryes garnies de toilles et de toutes autres choses; et icelles pièces de tapisserie rendre faictes et parfaictes bien et deuement comme il appartient, au dict de gens à ce congnoissans, au jour de Notre-Dame de my aoust prochain venant. Et ce marché faict moiennant dix livres pour chacun aulne, que pour ce lesd. marguilliers en ont promis et seront tenuz, promectent et gaigent bailler et paier audict Laurent au feur et ainsy qu'il fera lad. tapisserie etc. Faict et passé double l'an 1556, lundy 2ᵉ de may. — Hemon, Henry.

516. — *Mariage du fils de* Girard Laurens. — 1585.

Girard Laurens, maistre tapissier de haute lice, et Nicole Lecourt, sa femme, marient leur fils Jehan Laurent, maître tapissier de haute lice, à Anne Jacob, fille de François Jacob, esleu de Pontoise.

Jacob donne à sa fille 400 livres et une bonne robe de drap à poignets de velours neuve et une autre à poignets de satin, provenant de sa mère; une paire de patenostres de cristal garni d'or, un lit, une couchette, trois chaises, un buffet, une paire de chenets. Il demeure rue Saint-Denis, près Saint-Jacques-la-Boucherie, en 1585.

517. — *Marché passé par* Girard Laurent *le jeune, pour une suite de tapisseries des sept Planètes, au prix de cinq livres l'aune.* — 9 septembre 1581.

Girard Laurent le jeune[1], maistre tapissier à Paris, demeurant rue Neufve-Sainte-Catherine, paroisse Saint-Pol, confesse avoir promis et promect à messire Robert Monir, chevalier, seigneur de Chenailles, de Germonville et de Fourqueux, Conseiller du Roy en ses Conseils, intendant et contrôleur général de ses finances, demeurant rue des Poulies, paroisse Saint-Germain-l'Auxerrois, absent, les notaires soussignez stipulant pour luy, de faire la quantité de pièces de tapisseries des Sept Planèttes qu'il commendra aud. pour mectre à la salle dud. lieu de Fourqueus, et faire lesd. pièces bien et deuement, les rehausser de trois sortes de soies qui sont jaulne, vert, bleu, et les faire de telles et semblables estoffes que la tapisserie qu'il a faite pour le trésorier de l'espargne Le Roy, ou plus fine, sy faire se peult, et lad. quantité de tapisserie rendre faicte et parfaicte, comme dict est, au sieur de Chenailles dedans ung an prochain. Ce marché fait à raison de cinq livres pour chacune aulne de lad. tapisserie, qui sera baillée par led. sieur de Chenailles aud. Laurens au feur qu'il besongnera..., le 9 septembre 1581. — Laurent le jeune, Dunesmes, notaires.

518. — *Marché passé par* Louis Thulin *pour huit couvertures de mulets, au prix de quatre livres l'aune.* — 1537.

Loys Thulin, marchand et maître tapissier de haute lisse, demeurant à Paris, confesse avoir faict marché avec haut et puissant prince Monseigneur de Clèves, conte d'Auxerre, de faire pour ledit sieur huict couvertures de mulletz, contenant chacune quatre aulnes en carrure, et seront lesd. couvertures de laynes bonnes, etc., en fasson de tapisserie, selon les couleurs et armoyries, ainsy que contient un patron qui a esté baillé. Ce marché fait moyennant quatre livres pour chalcune aulne des huict couvertures. 1537. — Le Charron, Dunesmes, notaires.

519. — *Marché passé par* Jacques Langlois[2] *pour une tapisserie de trois aunes sur trois, au prix de soixante quinze sols l'aune.* — 1537.

Jacques Langlois, maistre tapicier de haulte lisse à Paris, confesse avoir faict

[1] Il s'agit évidemment du fils de Girard Laurent, l'associé de Guillaume Torcheux, dont le nom se rencontre dès 1536. Ce Girard Laurent le jeune pourrait bien être le tapissier qui après avoir été apprenti à l'hôpital de la Trinité à Paris fut installé par Henri IV dans la grande galerie du palais du Louvre avec son confrère Maurice Dubout, après diverses vicissitudes relatées par les historiens de la tapisserie.

[2] Il y avait un Pierre Langlois, tapissier du Roy en 1539 (Laborde, *Comptes des Bâtiments*, II, 373).

marché avec et à honorable homme Anthoine de Pierevive, conterolleur de l'argenterie du Roy, ad ce present, de faire une pièce de tapisserie de haulte lisse, de troys aulnes de hault et troys aulnes de large, selon le patron qui a esté baillé par led. Pierevive aud. Langlois, bonne tapisserie loyalle et marchande. Ce marché faict moiennant et au prix de soixante-quinze solz tournois chacune aulne pour estoffe et façon. Sur led. marché led. Langlois confesse avoir eu et reçeu dud. de Pierevive la somme de dix livres tournois. Et le reste, led. Pierevive sera tenu, promet et gaige paier aud. Langlois, au porteur, en livrant lad. pièce de tapisserie. Lad. pièce de tapisserie led. Langlois sera tenu, promest et gaige livrer aud. Pierevive cy devans le dernier jour d'octobre. L'an 1537, le 24 juillet.

520. — *Association formée entre les tapissiers* THOMAS FOURD, JACQUES LANGLOIS *et* PIERRE LARRY, *pour exécuter à frais communs les tapisseries destinées au maréchal d'Annebault*[1]. — 30 novembre 1540.

Thomas Fourd, Jacques Langlois et Pierre Larry, tous tapissiers de haute lice à Paris, confessent eulx estre associés, s'associent ensemblement à perte et à gaing, aujourd'huy jusqu'à ung an prochain venant, es ouvraiges et besongnes de leur mestier de tapicier qu'ils ou l'un d'eulx encommencera et entreprendra de faire pour le sieur mareschal d'Annebault, qui est en chacun d'eulx ung tiers desd. ouvraiges, et besongner pour le prix selon et ainsy qu'ilz ou l'un d'eulx conviendra avec led. s' d'Annebault, ou autre pour et ou nom de luy; et feront les frais qu'il conviendra faire à fournir et faire lesd. ouvraiges; et besongnes finiz, iceulx frais et despens chacun d'eux paiera pour sadicte tierce, partye et acquitteront l'ung l'autre, etc. Fait et passé le 30° jour de novembre 1540. — Merault.

521. — GUILLAUME BROCQUART *passe un marché pour l'exécution d'un parement d'autel de deux aunes de long sur moins d'une aune de large, au prix de soixante-trois livres.* — 16 mai 1544.

Honneste personne Guillaume Brocquart, marchant tapissier, bourgeois de Paris, demeurant rue Garnier-saint-Ladre, confesse avoir faict marché et convenant avec honorables personnes Benard de Laistre, Guillaume Payen, Symon Benard et Robert Andreins, tous marchants et bourgeois de Paris, au nom et comme maistres et gouverneurs de la confrérie de la chappelle Saint-Sebastien, Saint-Anthoine et Saint-Adrien, fondée en l'église Saint-Jacques-la-Boucherie à Paris, à ce presents, de faire et parfaire bien et deuement, au dict d'ouvriers et gens à ce congnoissans, un paremen d'autel pour lad. chappelle, de deulx aulnes de long et une aulne moings ung seizième de large, selon le pourtraict et patron d'une pièce en toille qui luy a esté montrée et exhibée par les notaires souscriptz, de mieulx qu'il est faict et devisé par led. patron, et si bien faict qu'il y en ait dedans la ville de Paris pour le present quant à la soye et façon; et faire deux anges qui tiendront une couronne sur le chef et diadème de l'ymaige dud. Saint-Sebastien, les diadesme, couronne et les testes d'ange et robe dud. Saint-Adrien, tous enrichis d'or, et rehaulcer les imayges de brodures dudict parement de

[1] Claude, seigneur d'Annebaut, baron de Retz et de la Hunaudaye, maréchal de France en 1538, amiral en 1543, mort en 1552, prit part aux campagnes d'Italie et battit plusieurs fois les Anglais sur mer. Il jouissait de la confiance de François 1er et fut un de ses principaux ministres.

fyne soye de Paris; et tout le rouge cramoizy et le reste dud. paremen de soyètes; le tout de bonnes et loyalles coulleurs, comme il appartient. Ce marché et convenant faict moiennant le prix et la somme de soixante et trois livres, sur lequel pris lesd. maistres et gouverneurs ont baillé et advancé aud. Brocquart qui d'eulx confesse avoir eu et reçeu, présents lesd. notaires, par les mains dud. paieur, la somme de vingt-deux livres dix solz tournois. Et le reste, montant quarante livres dix sous tournois, lesd. maistres et gouverneurs promectent et gaigent bailler et paier aud. Brocquart ou au porteur au jour où led. Brocquart livrera led. paremen faict et parfaict, ainsy que dessus cet dict, qu'il promect livrer dedans deux ou troys jours avant la my aoust prochain venant, etc. Faict et passé le 15 may 1544.

Pierre du Larry, *maître tapissier de haute lisse à Paris.*

Les *Nouvelles Archives de l'Art français* ont publié jadis (année 1874-5, p. 164-8) le texte d'une importante commande de tapisseries faite à Pierre du Larry, en 1552, par Louis, cardinal de Bourbon, archevêque de Sens. Cette tenture, destinée à l'abbaye de Saint-Denis, devait représenter en six panneaux les principaux mystères de la Vie de Jésus-Christ: Annonciation, Nativité, Crucifiement, Résurrection, Ascension, Pentecôte; elle était payée sur le pied de cent dix sous tournois l'aune, prix quelque peu supérieur à celui des tapisseries courantes, évaluées ordinairement 3 livres dix sous ou 4 livres. Chaque pièce devait mesurer neuf aunes de large sur trois de hauteur, soit un ensemble de cent soixante deux aunes en carré, d'un prix global de 891 livres. Ce marché, conservé aux Archives nationales dans le fonds de Saint-Denis (L 8), mentionne une autre tenture que le tapissier était en train d'exécuter pour la duchesse douairière de Guise, la mère du conquérant de Calais, et dont le sujet n'est pas indiqué. Cette double commande ne prouve-t-elle pas que du Larry jouissait d'une grande réputation au milieu du xvi° siècle, bien que nous n'ayons pu établir si la commande de l'archevêque de Sens pour l'abbaye de Saint-Denis fut exécutée et livrée?

Les ouvrages mentionnés dans les documents qui suivent fournissent un nouveau témoignage du rang distingué que notre tapissier tenait parmi ses confrères parisiens. L'atelier de Pierre du Larry était évidemment un des plus réputés de ce temps.

De sa biographie on ne sait presque rien. Toutefois, un acte de 1543 nous apprend qu'à cette date il mariait sa fille Jeanne avec un certain Jehan Léfebvre, natif d'Étampes. Par le contrat, le tapissier s'engage à payer le repas de noces. L'acte nous dit aussi que sa femme s'appelait Catherine Collemont.

Un autre du Larry, portant le prénom d'Antoine, aussi tapissier de haute lisse, baille, le 17 janvier 1569, pour un an, à Pierre du Larry, également tapissier, un mobilier complet de ménage, lit, linge, meubles meublans, vaisselle d'étain et fontaine. Comme ce Pierre du Larry ne saurait être celui qui mariait sa fille en 1543 et dont nous avons énuméré les nombreux travaux, on connaît ainsi trois artisans du même nom, ayant exercé leur profession au milieu du xvi° siècle. Nul doute que d'autres mentions de leurs travaux ne viennent s'ajouter à celles qui ont été signalées jadis ou qui sont consignées ici.

Les ouvrages cités ci-après sont loin d'avoir l'importance de ceux que l'archevêque de Sens avait commandés pour l'abbaye de Saint-Denis. Ils consistent surtout en couvertures pour mulets, comme on en voit sur les bêtes de somme représentées dans les fameuses Chasses de Maximilien. Encore ces couvertures comportaient-elles quelque recherche de décoration. Le prix de l'aune varie entre trois livres dix sous et cinq livres; très souvent le prix est fixé d'avance pour l'ensemble de la commande.

522. — Pierre du Larry *fait marché pour deux pentes de tapisserie au prix de douze livres.* — 3 août 1547.

Pierre du Larry, maître tapissier de haute lisse, bourgeois de Paris, demeurant rue des Hauldriettes, confesse avoir promis à honorables hommes Estienne Tostée et Ferry

Hochecorne, maîtres orfèvres, bourgeois de Paris, à ce presens et acceptans, de leur faire deux penthes de tapisserie de haute lisse, chacune de trois aulnes de long sur la haulteur de demy-aulne moins ung seizième, selon le patron qui luy a esté baillé paint sur toille, et de faire icelles penthes selon les personnaiges et armoiries qui sont aud. patron. Et, oultre, sur ung faire de même verdure et oiseaulx qu'ils ont devisé ensemble. Le tout, moyennant la somme de douze livres pour chacune aulne en carré que iceulx Tostée et Hochecorne en seront tenus, etc.; led. du Larry promectant les faire et livrer dedans jour et feste de Toussainct prochain venant. L'an 1547, le mercredi tiers jour d'aoust. — Garnier, Boulle.

523. — *Marché passé par* Pierre du Larry *pour treize couvertures, au prix de sept livres dix sous chacune.* – 4 mai 1548.

Pierre du Larry, maître tapicier de haulte lisse, demeurant à Paris, rue des Haudryettes, confesse avoir faict marché et convenant avec honorable homme M⁰ Françoys Bargnyes, trésorier receveur général de Mᵐᵉ Marguerite de France, sœur unique du Roy, absent, lesd. notaires soussignez stipulans et acceptans pour luy, de faire et parfaire, etc., treize couvertures de tapisserie pour servir aux services de Madame, de pareille estoffe façon et grandeur que neuf autres pièces que jà ont esté livrées aud. Bargnyes pour le service d'icelle dame; ce marché faict moiennant la somme de sept livres 10 s. par chacune pièce, qu'il promest rendre et livrer, bien et deuement faicte, dedans led. jour de Sainct-Jean-Baptiste, etc. Faict et passé l'an 1548, le vendredy, 4ᵉ jour de may. — Le Charron, Dunesmes.

524. — Jean Texier, *maître tapissier.* – 12 septembre 1551.

Donation par Marguerite Langlois, femme de Pierre de Larry [1], maître tapissier à Paris, à Jean Texier, maître tapissier de haute lisse, à Paris, et à Jeanne de Larris, sa femme, de tout ce qui pouvait lui revenir comme héritière de feu Nicolas Langlois et de Jean Langlois, religieux profès au couvent des Augustins à Paris, notamment de sa part d'une maison près des Innocents et d'une autre maison au village de l'Haÿ. — (Arch. nat., Y 97, fol. 58, v°).

525. — *Marché de* Pierre du Larry, *pour quatre couvertures de mulets au prix de vingt-trois livres chacune.* – 14 décembre 1551.

Pierre du Larris, maître tapissier de haulte lice, demeurant à Paris, confesse avoir faict marché et convenant avec Anthoyne du Puys, tailleur d'habitz du sieur et cuonte de Tavanne, present et acceptant, de faire quatre couvertures de mullets, de deulx aulnes de long et de sept quartiers et demy de hautteur chacune, de tapisserie de haulte lice et de layne bonne, loyale et marchande, des couleurs de laynes declarées, et aux armoiries dud. sieur, selon le patron de ce baillé aud. de Larris, qui a esté paraphé des notaires soussignez, auquel sera adjousté cinq escussons, dont quatre aux quatre coings et ung au meilleu desd. couvertures et icelles couvertures rendre faictes, parfaictes, etc. Et ce, moiennant le pris et à raison de vingt trois livres tournois pour chacune d'icelles, qui luy seront payées par led. du Puy, etc. Faict et passé le lundi, 14 décembre 1551. — Dunesmes et Le Charron.

[1] Par cet acte nous connaissons en même temps la femme et la sœur du tapissier Pierre du Larry. Il nous apprend aussi le nom du tapissier Jean Texier.

526. — *Marché de* Pierre du Larry *pour deux couvertures au prix de cinquante-cinq livres quatre sous.* — 13 juin 1554.

Pierre du Larry, maître tapissier de haulte lisse, demeurant rue des Haultdriettes, à l'ymaige Saint-Claude, près l'eschelle du Temple, confesse avoir faict marché avec honorable homme Charles du Bec, sieur de Bourry, demeurant aud. lieu de Bourry, à ce présent et acceptant, de faire, etc., deux couvertures de tapisserie de haute lice où seront figurés les armoyries d'icelluy seigneur et autres figures et couleurs, selon et ainsy que sont contenus ou pourtraict de ce faict que led. s^r de Bourry a pour ce faire baillé aud. du Larry; contenant chacune couverture deux aulnes de large et sept quartiers de hault, doublées de toille et garnyes comme il appartient. Ce marché faict moyennant la somme de cinquante cinq livres quatre sous t., etc., et led. du Larry promect les livrer aud. s^r de Bourry en ceste ville de Paris d'huy en trois sepmaines prochain venant. Faict et passé l'an 1554, mercredy treizième jour de juing. — Patu.

527. — *Transaction entre* Pierre du Larry *et* Girard de Louvain, *autre tapissier.* — 12 novembre 1556.

Acte de transaction pour éviter un procès entre Pierre du Larriz, tapissier de haulte lisse, demeurant à Paris, et Girard de Lovain, aussi maître tapissier. Le 3^e jour de septembre 1556, une ordonnance du Prevost de Paris a condamné de Louvain à payer 305 parisis d'amende applicable suyvant l'ordonnance des tapiciers de haulte lice et aux despens, lesdits despens montant à 52 l. parisis.

Girard de Louvain et Claude de Louvain, du mesme estat, s'engagent tous deux vis-à-vis de du Larriz. 12 novembre 1556. — Dunesmes.

528. — *Marché de* Pierre du Larry *pour quatre couvertures de mulets, au prix de onze écus d'or.* — 21 juin 1568.

Pierre du Larry, tapissier de haulte lice, demeurant rue des Hauldriettes, près l'échelle du Temple, à l'imaige Saint-Claude, confesse avoir faict marché avec haut et puissant seigneur M. Guy de Castelneau et Clermont, chevalier de l'Ordre du Roi, seigneur et baron desd. lieus, capitaine de cinquante hommes d'armes des Ordonnances du Roi, de faire quatre couvertures de mulets avec armes et coulleurs dud. seigneur, qui sont blanc, vert et rouge, chacun de deux aulnes de longueur sur sept quartiers de hault, et ce moyennant la somme de onze escus d'or, etc. 1568, 21 juing. — Lamiral.

529. — Antoine *et* Pierre du Larry. — 17 janvier 1569.

Anthoine du Larry[1], maître tapicier de haulte lice, baille pour un an, renouvelable en trois mois, un mobilier complet de ménage, lict, linge, meubles meublants, vaisselles d'étain et fontaine, à Pierre du Larry, aussi tapicier de haulte lice, 17 janvier 1569. — Dunesmes.

530. — Antoine du Larry, *époux de Marie Thévenin.* — 15 septembre 1570.

Décharge de compte de tutelle donnée par Jeanne Champion (fille de feu Jullien Champion, tailleur de pierres, et de Marie

[1] Cet Antoine du Larry est-il le fils de Pierre du Larry, qui avait travaillé pour l'archevêque de Sens? Antoine travaille encore en 1586 (voir la pièce du 31 juillet).

Thevenyn; ceste dernière mariée en secondes noces à Anthoine du Larris[1], maître tapissier de haute lice), à Antoine du Larris, son beau-père et à sa mère Marie Thevenyn, remariée à Antoine du Larris. 1570, 15 septembre. — Bergeon, Noel.

531. — *Contrat de mariage d'*ANTOINE DU LARRY. — 11 avril 1584.

Contrat de mariage de Antoine du Larry, maître tapissier de haute lisse, bourgeois de Paris, rue des Haudriettes, à l'enseigne du Pressoir d'or, et de Jeanne Vallès, veuve d'Antoine Lerat, maître tonnelier à Paris. Donation par le futur, en cas de prédécès, à la future, de l'usufruit sa vie durant de ses meubles et acquets immeubles, à la charge d'accomplir son testament jusqu'à concurrence de 60 écus d'or, et pareille donation par la future de 400 écus d'or sol à prélever sur sa succession, à charge par le futur d'accomplir son testament jusqu'à concurrence de 30 écus d'or. (Arch. nat., Y 125, fol. 443 v°).

532. — *Marché passé par* ANTOINE DU LARRY *pour une pièce de tapisserie au prix de trente livres.* — 31 juillet 1586.

Anthoyne du Lary, maistre tappicier de haulte lisse, pres l'eschelle du Temple, enseigne du Pressouer d'or, paroisse St-Nicolas-des-Champs, confesse avoir promis à discrète personne Me Pierre Gueneault, prêtre clerc de l'eglise paroissiale de madame Sainte-Geneviève-du-miracle-des-Ardens, de faire une pièce de tapicerie suivant le portrait à luy donné par led. Gueneault dedans vigile saincte Catherine, moyennant le prix et somme de trente liv. t.; etc.; et sera tenu led. du Lary de fournir de toutes estoffes nécessaires pour faire lad. pièce, rehausser les personnaiges de soye verte, bleue, jaulne et blanc, et suivant celle qui a esté faicte pour Mr Louque, procureur en Parlement, que led. du Larry dict avoir veue, etc. Faict et passé en 1586, le mardy, dernier jour de juillet. — Cothereau.

533. — *Marché passé par* THOMAS FOURDY *pour dix couvertures de mulets pour le prince de Melfi*[2], *au prix de vingt-deux livres dix sous tournois l'une.* — 4 décembre 1544.

Honorable homme Me Thomas Fourdy, maître tapicier de haute lice, rue de la Verrerie, promest à honorable messire Jehan de Caracol, prince de Melphe, vicomte de Martigues en Provence, sieur de Chasteauneuf-sur-Loire, absent, honorable homme Jehan-Michel de Morra, escuyer, baron de Fannat[3], au royaulme de Naples, à ce present, stipulant pour led. sieur prince, de faire faire pour led. sieur prince par led. Fourdy dix couvertures de tapisserie de haute lice pour servir sur les mulets dud. sieur prince, toutes chacunes couvertures de deulx aulnes de long sur sept quartiers de large, qui contiendront chacune tapisserie trois aulnes et demy en carré, et en chacune desquelles led. Fourdy sera tenu faire et pourtraire les armes dud. sr prince, garnyes de timbres et lambrequins par meilleu et aux quatre coings; en chacun coing une armoirie avec l'ordre tout à l'entour dud. sieur prince; et aussi faire et

[1] Il y aurait eu deux Antoine du Larry; celui qui figure dans la décharge de tutelle de 1570 et celui qui se marie en 1584 d'après l'acte suivant.

[2] Jean Caraccioli, prince de Melphe ou Melfi, au service de François Ier, défendit la Provence contre Charles-Quint et devint maréchal de France et lieutenant général en Piémont.

[3] Peut-être s'agit-il de Fano, dans la province de Pesaro et d'Urbin.

pourtraire l'écripture par les bords, et des coulleurs, le tout ainsy et selon le portrait qui en sera faict par ung painctre, qui sera baillé et mis es mains de Christophe Lejay, marchand grossier de soye. Le champ d'icelle couverture sera de rouge tainct en pastel de graine, et les aultres coulleurs de bonnes coulleurs vives et rehaussées, comme il appartiendra, et aussy bonnes que celles que led. Fourdy a faictes pour Monsieur le prince de la Roche-sur-Yon. Desquelles couvertures dud. sieur prince de la Roche-sur-Yon il en mectra une ès mains dud. Lejay, jusques ad ce que il en ayt fourny une de celles dud. sieur prince de Melphe pour veoir et congnoistre si elles seront d'aussi bonne estoffe et matières que celles dud. sieur prince de la Roche-sur-Yon. Et sera tenu led. Fourny faire les ombraiges desd. coulleurs passées en pastel de graine et de layne fine. Et led. Fourny sera tenu livrer deux desd. couvertures le jour de Noël prochain venant, et six autres le jour de février (sic), et deux autres où sera la crosse abbatialle; ensemble doublées de toile avecque les attaches de rubans et toutes prestes à mectre sur lesd. mulets. Cette promesse faicte moyennant la somme de 22 livres 10 sous t. pour chacune aulne, ce qui est pour la totalité la somme de 225 livres. Faict et passé le 4 décembre 1544. — Viau, Fardeau.

534. — *Transaction entre* Pierre Desboutz, *tapissier à Paris, et au nom de* Jean Desboutz, *tapissier à Fontainebleau, avec* Nicolas Eustache, *autre tapissier.* — 24 octobre 1545.

Pierre Desboutz, maître tapicier de haute lice, demeurant à Paris, rue des Graviliers, comme procureur de Jehan Desboutz, tapicier, demeurant à Fontainebleau [1], fondé de pouvoir passé par devant Symon Goupil, notaire à Fontainebleau, compose avec Nicolas Ystace, dud. estat, demeurant à Paris, pour faire cesser un procès; informations faictes par le prevost de Mousseaulx, frais de justice à Fontainebleau et devant le juge de Monceaulx, 30 septembre 1545.

Ystace verse à Desboutz, 125 livres t. en raison de certains excès et bastures faicts par lui contre Deboutz; information et prise de corps contre led. Ystace. Quictance du 24 octobre 1545.

535. — Nicolas Eustace. — 29 décembre 1546.

Donation mutuelle de Nicolas Eustace [2], maître tapissier de haute lisse, demeurant à Paris, et de Jeanne Carrel, sa femme. — (Arch. nat., Y 93, fol. 196 v°.)

536. — *Marché de* Pierre Le Bryaiz *ou* Le Bries [3] *avec Jacques d'Anglennes, seigneur de Rambouillet, pour l'exécution de neuf pièces de tapisserie.* — 15 avril 1547.

Pierre Le Bryaiz, tapicier ordinaire du Roy, demeurant à Fontainebleau, confesse

[1] Ce Jean Desbouts est cité parmi les tapissiers travaillant pour le Roy à Fontainebleau (voir ci-dessus p. 244).

[2] Nicolas Eustace paraît sur les comptes de Fontainebleau parmi les tapissiers aux gages du Roi. Il reçoit 12 livres par mois (L. de Laborde, *Comptes des Bâtiments du Roi*, 1528-1571, I, 205). C'est sans doute le même artisan qui est nommé Ystace dans la pièce précédente.

[3] Parmi les tapissiers de haute lisse travaillant à Fontainebleau pour le Roi, sont nommés Jean et Pierre Le Bries. Jean figure en tête de la liste et son article est ainsi rédigé : «A Jean Le Bries, tapissier de haute lisse, pour avoir vacqué esdits ouvrages de tapisserie de haulte lisse suivant les patrons et ouvrages de stucqs et peintures de la grande gallerie dudit chasteau de Fontainebleau, à raison de 12 liv. 10 s. par mois.» Pierre reçoit 15 livres par mois. (*Comptes des Bâtiments*, I, 205.)

avoir faict marché et convenant avec dame Ysabeau Cotereau, femme de messire Jacques d'Angennes, seigneur de Rambouillet, à ce presente et acceptant, de faire et rendre parfait bien deuement, au dit de gens en ce congnoissans, de cejourd'huy en deux ans prochains, neuf pièces de tapisserie de haulte lisse de haulteur et largeur, dont les patrons desd. pièces luy seront livrées, et selon les pourtraictz ; icelle fere de soye, seyete fine et fine soye de Paris et vêtir les coulleurs accoustumées de pièces jaulnes et bordures, mectre des soyes rouges et cramoizies et de coulleur de noir et blanc en endroictz où sera besoing et comme il appartiendra, et ne mectre aucunes aultres estoffes ; icelles rehaulsser de soye de Paris es lieux et endroictz où besoing sera, selon lesd. pourtraicts qui luy seront baillés et livrés. Et ce, moiennant et à raison de seize ezcus sol d'or pour chacune aulne aulnoyée de Paris, que ladicte dame promect et gaige paier aud. Le Briaiz et porteur, au feur et ainsy qu'il fera lesd. pièces de tapisseries, etc. Paris, vendredi 15e jour d'avril 1547. — Dunesmes, Lecharron.

537. — *Payement faict à* PIERRE LE BOYART [LE BRYAIS]. — 30 juillet 1547.

A Pierre Le Boyart, tapicier dudit seigneur (le Roy), la somme de 675 livres tournois, à luy ordonnée sur et tant moyns de ce qui luy pourra estre deu pour certaine tapisserye que led. seigneur luy a commandé faire en ensuyvant les painctures et stucq de la grande gallerye de Fontainebleau[1], dont il n'a encores faict aucun pris avec luy. (Bibl. Nat., M 55, F. fr. 26131, n° 43.)

538. — *Marché de* PIERRE BLASSE, *pour deux couvertures de mulets, au prix de dix livres l'une.* — 2 juin 1549.

Pierre Blasse[2], maistre tapissier de haulte lice, demeurant à Paris, confesse avoir faict marché avec R. P. en Dieu Gilles Bohier, aulmosnier du Roy, evesque d'Agde[3], à ce présent, de luy faire de son mestier de haulte lice deux couvertures de muletz, selon le devis et pourtraict que led. sr luy a baillé ; le marché faict moyennant la somme de dix livres pour chacune couverture, etc. Faict et passé, l'an 1549, le 12e jour de juing. — Lesaige.

539. — *Inventaire après décès de l'atelier de* PIERRE BLASSE, *tapissier de haute lisse.* — 8 juin 1550.

L'an 1550, le 8e jour de juing, à la requeste de Marguerite Remy, veufve de feu Pierre Blasse, en son vivant maistre tapissier de haulte lice, et aussy à la requeste de Pierre Blace[4], maistre tapicier de haulte lice, aussi à Paris, etc. Lesquels meubles ont esté prisés par Richard Le Vacher, frippier, priseur juré de biens, les marchandises de tapisseries par Girard de Brueys, maistre tapicier de haulte lice à Paris, etc.

Ensuit la prisée des houltiz servant aud. mestier de tapicier de haulte lice :

Un gran mestier mesurant quatre aulnes

[1] Sur ces tapisseries exécutées d'après les ouvrages de stuc et peintures de la Galerie de Fontainebleau, voir les *Comptes des Bâtiments* (I, 205). Nous avons énuméré plus haut (p. 244) les noms des tapissiers employés à ces tapisseries copiées sur les peintures de Fontainebleau.

[2] Parmi les tapissiers de Fontainebleau est cité un Pierre Blassay ; peut-être est-ce le même que le Blasse de 1549.

[3] Gilles Bohier de Saint-Cirq, évêque d'Agde de 1546 à 1561.

[4] Deux tapissiers du même nom figurent ici. Le second était probablement fils de l'autre, puisque nous le retrouvons travaillant encore vingt ans après la date du présent acte. (Voir ci-après p. 260.)

de long, avec les ustancilles qui servent à icelluy, L livres.

Ung autre mestier moyen, de trois aulnes, aussi garny de ses ustensiles, xxx livres.

Huict cens broches servant aud. mestier, xx livres.

540. — *Nomination de jurés tapissiers de haute lisse.* — Du mardy, 20 décembre 1552.

Jurez tapissiers de haulte lisse au lieu de Guillaume Patras :

 Girard de Louvain x voix
 Girard Laurens II
 Perrot Casse II

Les maistres dudit mestier ou la plus grand d'iceulx ont esleu pour juré, au lieu dudit Guillaume Patras qui a faict son temps, ledit Girard de Louvain, absent, lequel comparestra pour faire le serment par devant mons. le procureur du Roy; et, le jeudy, XXIX^e dudit moys, est comparu; lequel a accepté et faict le serment par devant ledit procureur du Roy. — (Arch. nat., Y 5429, fol. 245.)

541. — JEAN LE BEL *reçu maître tapissier de haute lisse.* — Du mardy, 11 avril 1553.

Aujourd'huy, Jehan le Bel a esté reçeu et passé maistre tapissier de haulte lisse en ceste ville de Paris par experience, qui a faict le serment en la presence de deux jurez dudit mestier par devant nous. — Magnien, substitut. — (Arch. nat., Y 5429, fol. 295.)

542. — *Marché de* PIERRE BLAS *pour six couvertures de mulets, moyennant la somme de 72 livres.* — 1^{er} juillet 1569.

Pierre Blas, maistre tapicier, demeurant à Paris, confesse avoir promis à honorable personne messire François de Scepeaux, conte de Durestail, s^r de Vieilleville, chevalier de l'Ordre du Roy, mareschal de France, absent, noble homme Nicolas de Moutonvilliers, vallet de chambre dud. seigneur, à ce présent et acceptant pour luy, de faire six pièces de tapisseries qui seront garnies de thoille tout à l'entour, pour servir aux mulets dud. seigneur, de sept quartiers trois doigts de hault et de deux aulnes de large, aux armoiries dud. s^r mareschal, et selon le pourtraict et devis qu'il dit luy avoir esté baillé et monstré par led. s^r mareschal, et ce moyennant la somme de soixante douze livres, à raison de douze livres pièce, etc. Faict et passé le 1^{er} juillet 1569. — Dutot, Dunesme.

543. — *Marché de* PIERRE BLASSE *pour six couvertures de mulets, au prix de trente-quatre livres chacune.* — 13 février 1571.

Fut present Pierre Blasse, maistre tapicier, demeurant à Paris, à l'hostel de Sens, lequel a confessé avoir promis et promect à messire Loys de Sainct-Gelais, seigneur de Lanssac, chevalier de l'ordre du Roy, cappitaine des cens gentilzhommes de sa maison, Conseiller dud. Seigneur en son Conseil privé, absent, honorable homme Philippe Vassal, huissier de la chambre de la Royne et vallet de chambre dud. seigneur Lanssac, à ce présent, stipulant et acceptant pour led. seigneur, de faire et parfaire six pièces de tapisseries pour servir de couverture aux mullets dud. seigneur, qui seront de la largeur et de la longueur que les vieilles couvertures que a de present led. s^r de Lansac, lesquelles led. Blasse dict avoir veues; et icelles faire suivant le pourtraict que pour ce en a esté faict par led. Blasse et qu'il dict avoir monstré au s^r de Lansac. Ce marché faict moyennant la somme

de deux centz quatre livrés, qui est pour chacune pièce trente quatre livres, etc. Led. Blasse promest livrer lesd. tapisseries aud. sʳ de Lanssac, en son hostel, rue Saint-Honoré, dedans le jour de Pasques prochain, le 13ᵉ jour de febvrier 1571. — Dutot, Dunesmes.

544. — *Marché de* Pierre Blasse *pour quatre pentes de tapisserie, au prix de 61 livres 12 sols.* — 31 mars 1572.

Pierre Blasse, maistre tapissier de haulte lisse, demeurant à Paris, en l'hostel de Sens, confesse avoir promis et promect à mᵉ Nicolas Hannequin, seigneur du Pierry, notaire et secrétaire du Roy, à ce present, de faire bien et duement quatre panctes du ciel, de tapisserie de haulte lisse, de bonne et loyalle estoffe, et rehaulssée de trois soyes jaulne, vert, bleu, des longueur et largeur suyvant les portraictz qui lui ont esté baillés par led. du Pierray et paraphés par les notaires soubssignez, et faire dans les ovalles quatre hystoires de la vie de Thobie, selon qu'ils lui seront baillées par led. sʳ de Pierray, et pour ce faire quérir et livrer laine, soye et tout ce qui conviendra faire. Et ce moiennant la somme de soixante une livres douze sols t. Faict et passé le 31 mars 1572. — Carpentier, Contesse.

545. — Pierre de La Dehors, *tapissier de haute lisse.* — 26 décembre 1550.

Donation par Pierre Le Boucher, marchand bourgeois de Paris, à Françoise Dieu, veuve de Pierre de la Dehors, en son vivant maître tapissier de haute lisse, sa servante, d'un arpent et demi de terre sis au terroir de Montchevrel, en récompense des services qu'elle lui rend journellement. — (Arch. nat., Y 96, fol. 258.)

546. — Jean Dudan, *tapissier de haute lisse.* — 3 août 1553.

Donation par Jean Dudan, tapissier de haute lisse à Paris, et Geneviève Macquart, sa femme, à Jean Lofficial, marchand tavernier à Paris, et Gillette Macquart, sa femme, de tous droits à raison de la vente par eux faite à Gervais Cochery, prêtre à Paris, des droits successifs échus à Geneviève Macquart par suite du décès de Martine Facié, son aïeule maternelle. — (Arch. nat., Y 99, fol. 91 v°.)

547. — *Marché passé par* Pasquier de Mailly *pour quatre couvertures de mulets aux armes de la duchesse de Bouillon.* — 15 avril 1556.

Honorable homme Pasquier de Mailly[1], maître tapissier de haulte lysse et bourgeois de Paris, confesse avoir marchandé, promis et promect à honorable homme Denys Pelu, tailleur de Monsieur, à ce présent, de faire et parfaire bien et deuement, du mestier de tapissier à haulte lysse, quatre couvertures de mulets, et prestes et garnyes aux couleurs et devises de Madame la duchesse de Buillon[2], chacune couverture contenant sept quartiers de hault et deux aulnes de large, aulnées à l'aulne de Paris, et pour ce faire sera tenu led. de Mailly fournir de toutes estoffes qu'il conviendra pour lesd. couvertures et icelles rendre faictes et parfaictes dedans le jour et feste de Pentecouste prochainement venant. Ce

[1] Voir ci-dessus la note relative aux tapissiers de Fontainebleau (p. 244), parmi lesquels on voit figurer un Pasquier Mailly.
[2] Fille de Diane de Poitiers, femme de Robert IV de la Marck.

marché et promesse faictz moiennant le pris et somme de vingt trois livres pour chacune des couvertures; valant ensemble la somme de quatre vingt douze livres. Faict et passé l'an 1556, le 15 avril. —Le Doys.

548. — Louis de Cambray, *tapissier, propriétaire.* — 28 septembre 1556.

Loys de Cambray, maistre tapicier de haulte lisse, faict bastir une maison sur un jardin qui lui appartenait par moictié, à la Courtille, près la porte du Temple. Lundy 28 septembre 1556. — Dugué.

549. — Jean Bertrand *et* Louis Thuillyn, *tapissiers de haute lisse.* — 1558.

Jehan Bertrand, maître tapissier de haute lisse, promect à Loys Thuillyn, aussi dud. estat, de besongner dud. estat de tapissier de haute lisse pour led. Thuillyn et en sa maison jusqu'à cinquante jours ouvrables, sans discontinuacion, maladie et autre empeschement, ni besongner en autre maison de tapissier de ceste ville de Paris; ouquel cas de maladie ou empeschement excusable et raisonnable, icelluy Bertrand sera tenu de recompenser autant de jours qu'il n'aura besongné desd. cinquante jours, à la charge que led. Thuillyn sera tenu et promect fournir de chandelle et toutes etoffes qu'il conviendra pour la besongne qu'il fera dud. estat de tapissier de haute lisse pour led. Thuillyn, à commencer à faire lesd. ouvraiges lundi prochain, et besongner sans discontinuer, et oultre moiennant sept sous tournois pour chacune desd. journées ouvrables, que icelluy Thuillyn sera tenu paier, bailler, etc. Faict et passé le 20ᵉ jour d'aoust 1558. — Guétin, Le Doys.

550. — Pierre Blanc, *tapissier de haute lisse, fait un marché pour l'exécution d'une pièce de l'histoire de Saint-Vincent, destinée à l'église de Saint-Germain-l'Auxerrois, au prix de 9 livres 10 sous l'aune.* — 8 avril 1562.

Pierre Blanc, tapissier de haulte lice, demeurant à Paris, rue Contesse d'Arthois, confesse avoir faict marché, promis, promect de bonne foy à honorable homme et saige maître Thilbert Barjot, Conseiller du Roy, maistre des Requestes ordinaire de son hostel, président en son Grand Conseil, à ce présent et acceptant, de faire et parfaire une pièce de tapicerie de haulte lice, rehaulssée de troys demyes soyes, jaulne, vert, bleu, de la vie Mgr Saint-Vincent, pour servir en l'eglise de Sainct-Germain-l'Auxerrois à Paris[1], suyvant les deux pièces qui sont jà faictes et qui servent en lad. eglise, et ce de icelle façon, estoffes et haulteur que lesd. deux pièces, et selon le pourtraict qui en a esté faict et qui pour ce faire luy a esté baillé par led. sʳ president Barjot, et de telle largeur qu'il conviendra pour mectre entre les deux pilliers, suivant led. pourtraict de icelle pièce; rendre faicte et parfaicte bien et deuement et de bonnes estoffes, comme dict est ou dire d'ouvriers et gens en ce congnoissans, dedans le jour et feste saint Jehan-Baptiste prochain venant; et ce, moiennant la somme de neuf livres dix solz tournois pour chascun aulne en euvre, qui est pareil pris que led. Blanc dict avoir eu pour chascune aulne desd. deux pièces de tapiceries qu'il a dict

[1] Sur les tapisseries de Saint-Germain-l'Auxerrois, voir l'article concernant les tapisseries des Églises de Paris (*Revue de l'Art Chrétien*, 1889, 3ᵉ et 4ᵉ livraison.) La tenture de Saint-Vincent est portée sur un inventaire de 1730, avec deux autres tentures : une de la Vierge et une de Saint-Germain. Point de détails d'ailleurs sur ces tapisseries tendues dans le chœur les jours de fêtes solennelles.

avoir jà faictes pour servir en lad. eglise. Sur lequel present marché led. Blanc a confessé et confesse avoir eu, reçu dud. s' president Barjot la somme de quarante livres qui luy a esté payée en presence des notaires soussignés par led. president en XLVI testons, et le surplus en monnoye de douzains, tous bons, ayant de present cours, dont quictance, et le surplus de la somme à quoy se monstera led. present marché, lesd. quarante livres deduictz, led. s' president sera tenu et promect, gaige le paier aud. Blanc ou au porteur au feur et à mesure qu'il fera lesd. ouvraiges. Faict et passé l'an 1562, le mercredi, 8me jour d'avril. — Leal, Bourgerie.

551. — PHILIPPE HERISSON, *tapissier de haute lisse.* — 14 avril 1570.

Donation par Helyotte Symon, veuve de Mathurin Herisson, maraîcher, jardinier à Paris, à son fils, Philippe Herisson, tapissier de haute lisse à Paris, y demeurant, rue des Vieux-Augustins, d'une grande maison à plusieurs corps de logis, grande cour et plâtrière, joignant le rempart, sise à Paris, rue des Vieux-Augustins et Coquillère, appartenant à lad. veuve et provenant de la succession de sa sœur Jeanne Simon, et de tous ses biens meubles et immeubles, à charge de servir une rente de 33 livres 6 sols 8 deniers tournois à Gabriel Simon, couvreur de maisons. — (Arch. nat., Y 110, fol. 295 v°.)

552. — 22 janvier 1571.

Donation de 27 livres 10 sols tournois de rente en trois parties, faite par Alliotte Symon, veuve de Mathurin Herisson, demeurante à Paris, rue des Vieux-Augustins, en faveur de son petit-fils, Laurent Herisson, fils de Philippe Hérisson, maître tapissier de haute lisse, demeurant à Paris. — (Arch. nat., Y 111, fol. 173 r°.)

553. — PIERRE DE MOLIN [MOULIN OU MELIN.] — 1573.

Marché avec les maîtres jurés tapissiers courte-pointiers de Paris, pour l'exécution d'une image de Saint-Louis et des Quatre Évangélistes, moyennant le prix de 154 livres l'aune. — 8 juin 1573.

Pierre de Molin, tapicier de haulte lisse à Paris, confesse avoir promis à honorables hommes, Charles Tourte, Pierre Rousseau, Jehan Regnauld et Claude Vincent, maîtres jurés tapissiers contre-poincters en ceste ville de Paris, Pierre Maçon et Mathieu de Harbannes, aussy maîtres tapiciers contre-poincters en ceste ville de Paris, maîtres et gouverneurs de la confrerie dud. estat, à ce presens, de faire un ymaige Sainct-Loys et deulx anges, garny d'un pavillon au-dessus dud. ymaige Sainct-Loys, suyvant le patron qui en a esté faict et monstré aud. Molin, faire led. ymaige d'or, d'argent et de soye, d'aussy bonnes estoffes et aussy bien frappées et mises en œuvre que la bannière de l'eglise et paroisse St-Jehan en Grève; lesd. soyes de la plus fyne soye de Milan qu'il sera possible de trouver, tainctes de bonnes coulleurs et de longue durée. Laquelle bannière led. de Melin dict avoir veue à ceste fin; mesme sera la chesne de soye[1], et où lad. pièce ne se trouvera aussy bien faicte ou que les estoffes ne fussent aussy bonnes et bien mises en œuvre que lad. bannière, il ne pourra con-

[1] Cette clause est tout à fait exceptionnelle; on aurait de la peine à en citer d'autres exemples. Elle explique, avec quelques autres conditions de ce marché, le prix élevé du travail.

traincdre les maîtres jurés et maîtres de la confrerie à prendre lad. pièce.

Plus promect et se oblige led. de Melin à Anthoyne Payen, Pierre du Ru, Jehan et Henry Poullain, aussy maîtres tapiciers contre-poincticrs en ceste ville de Paris, de faire, de mesmes et semblables estoffes mises en œuvre comme dessus, les quatre Evangelistes en rond et chapeaulx de triomphe, selon le patron en thoille qui a esté faict à ceste fin et monstré aud. de Melin, sauf qu'ils seront faicts moindres de deux poulces tout à l'entour. Ces marchez faictz et à raison de sept vingtz quatorze livres l'aulne de tapisserie. Lequel a promis de les rendre faicts et parfaicts dedans le jour de Pasques prochain; le lundy, 8ᵉ jour de juing 1573. — Bruslé.

554. — Guillaume Claude, *tapissier de haute lisse.*

Marché pour l'exécution d'une tapisserie représentant l'Empereur Auguste, la Sibylle et la Vierge, destinée à l'église de Saint-Germain-l'Auxerrois; au prix de 22 livres un tiers. — 25 septembre 1578.

Guillaume Claude, maistre tapicier de haulte lisse à Paris, confesse avoir promis et promect à honorable homme Gilles de Fresnes, marchand bourgeois de Paris, à ce present et acceptant, faire et parfaire, au dire de tapiciers, une pièce de tapisserie de la longueur de deux aulnes trois quarts sur une aulne et demye de hault, en ce comprins une demye aulne d'augmentation, dans laquelle demy aulne sera le pourtraict de Octavien Empereur avec la Sibylle et la Vierge tenant son fils, qui sera faict en ung nuage au ciel. Et le tout faire et parfaire, comme dict est, suivant les couleurs qui sont sur led. pourtraict. Et icelles rehaulsser de troys sortes de soye qui sont jaulne, vert et bleu. Et lad. pièce de tapisserie led. Claude sera tenu garnyr de toille à ses despens, ainsy que sont les autres pièces de tapisseryes servant au cueur de l'église Mgʳ Sainct-Germain-l'Auxerrois, et ce dedans la Conception de Nostre-Dame prochain venant. Ce marché faict moiennant vingt-deux livres ung tiers, etc. Faict et passé le 25ᵉ jour de septembre 1578. — Dutot, Dunesme.

555. — *Marché de* Guillaume Claude, *pour deux tapisseries de l'histoire de Saint-Christophe, au prix de 6 livres l'aune.* — 7 avril 1580.

Guillaume Claude, mᵉ tapicier de haute lisse, demeurant à Paris, hors la porte Saint-Marcel, rue d'Ablon, à la maison où souloit pendre pour enseigne le Tuyau d'orgue, confesse avoir promis et promect à honorable homme maistre Anthoine Gastineau, procureur en la Court de Parlement de Paris, de faire deux pièces de tapiceries de haulte lisse, de la hauteur et largeur que le pourtraict qui en a esté faict, de l'histoire de Monsieur Saint-Christophe, dont la chayne de lad. pièce sera faicte de fine layne, de la valeur de seize sols la livre, et pour le regard des sayettes françoises qui y seront appliquées seront de la valeur de vingt six sols la livre [1]; le rehaulssement et habillement des personnages sera de fine soye à vingt sols l'once, de couleur jaulne, verte et bleue et aultres coulleurs qu'il conviendra pour l'habillement des personnages, qui sera fournie par ledict Claude et à ses despens, et ne pourra led. Claude applicquer à ladicte pièce aulcunes laines sinon laine françoise, bonne loiale, etc., et non laine gracée et sentant

[1] Rarement les marchés de tapisseries donnent le prix des matières premières employées pour la chaîne et le tissu et sont aussi explicites que la pièce ici reproduite.

le savon, ne aulcune layne d'Auvergne, de quelque coulleur qu'elles soient, et faire icelle pièce au désir et suivant lesd. deux pourtraictz que led. Gastineau luy a ce jourd'huy baillé. Ce marché faict moyennant six livres pour chacun aulne, aulne de Paris en carré; l'une devant le jour et feste de Pentecoste prochain venant, l'autre au jour et feste Nostre-Dame de my aoust. Faict et passé le 7 apvril 1580. — Bontemps, Cothereau.

556. — *Marché passé par* Guillaume Claude *pour une tapisserie de cinq aunes en carré, au prix de 26 livres deux tiers.* — 26 janvier 1584.

Guillaume Claude, maître tapissier de haute lisse, demeurant au faubourg Saint-Marcel, rue d'Ablon, confesse avoir promis à honorable homme Hugues Fremyn, marchand maître brodeur, à ce présent et acceptant, de faire une pièce de tapisserie de haute lisse contenant cinq aulnes en carré, les figures rehaulssées de quatre fynes soyes de pareille soye que la tapisserie faicte pour la paroisse St-Christophe, ensuyvant le pourtraict que led. Fremyn luy a baillé, dedans le jour de Pasques prochain venant. Cette promesse faicte moyennant la somme de vingt six livres et deux tiers... Faict et passé le 26 janvier 1584. — Hugues Fremyn, Lenoir, Cothereau.

557. — Louis Thieulin, *tapissier de haute lisse.* — 23 octobre 1581.

Donation mutuelle de Louis Thieulin, maître tapissier de haute lisse à Paris, et de Françoise Toutevoie, sa femme, n'ayant pas enfants de leur mariage. — (Arch. nat., Y 123, fol. 197 v°.)

Maurice Dubout, *tapissier de l'hôpital de la Trinité, et les tapisseries de l'église Saint-Merry, représentant la vie de Jésus-Christ.* — 1584.

La tenture de la vie du Christ, destinée à l'église Saint-Merry, mérite une mention toute particulière dans l'histoire de la tapisserie parisienne. C'est une des rares œuvres de ce temps-là dont on connaisse les auteurs, c'est-à-dire le dessinateur et le tisseur. De plus, on possède encore, à défaut des tapisseries, dont on n'a sauvé qu'un insignifiant fragment[1], la suite des vingt-sept compositions dessinées par Henri Lerambert, ou sous sa direction, et qui furent certainement agrandies pour servir de modèles aux ouvriers, comme le prouve le quadrillé qui se voit sur la plupart de ces dessins[2].

Le tapissier chargé de l'exécution de la tenture joua un rôle considérable dans la constitution des ateliers royaux primitifs. Après avoir dirigé celui de la Trinité, il fut désigné sous Henri IV pour installer celui de Fontainebleau, puis celui des Galeries du Louvre. A ces divers titres, Maurice Dubout mérite une place à part entre les plus anciens et les plus habiles artisans parisiens; c'est à ce titre qu'il a paru bon de reproduire ici le marché passé entre lui et les marguilliers de l'église Saint-Merry pour la confection de la précédente tapisserie, bien que ce texte ait déjà été publié; mais, comme il est comme perdu dans un ouvrage rare et difficile à consulter, nous croyons utile de le reproduire ici, parce que c'est un document d'une importance capitale.

La seconde pièce, contenant l'engagement pris par le tapissier parisien Denis Lamy de travailler sous les ordres de Maurice Dubout, avait été signalée[3]; mais, il n'en avait été donné qu'une analyse incomplète; aussi le rapprochement de ce document et du marché passé par Dubout avec les fabriciens de Saint-Merry s'impose-t-il en quelque sorte.

[1] Conservé au musée de la Manufacture des Gobelins.
[2] Voir *Histoire Générale de la Tapisserie* : France, in-fol., 1885, page 90.
[3] Dans *Les Tapisseries*, Émile Lévy, éditeur, 1912, in-folio.

558. — *Marché passé entre* Maurice Dubout, *tapissier de la Trinité, et les marguilliers de la paroisse Saint-Merry pour l'exécution d'une tenture destinée à ladite église.* — 2 septembre 1584.

Fuct present Morice Dubout, tapissier de haulte lisse, demourant dedans l'enclos de l'hospital de la Trinité de Paris, rue Sainct-Denis, lequel a confessé avoir faict marché et convenant, promis et promect à nobles personnes Mes Jehan le Bourguignon, conseiller et advocat du Roy en son Chastellet de Paris, Nicolas Clerselier, greffier des juge et consulz des marchans de ceste ville de Paris, et Jean Journet, marchant bourgeois de Paris, au nom et comme marguilliers eluz de l'euvre et fabricque Monsieur Saint-Mederic de Paris, à ce presens et stipullans pour icelle église, de faire et parfaire bien et duement au dire d'ouvriers tappissiers et autres gens à ce congnoissans, toutes et chacunes les pièces de tappisseries de haulte lisse qui luy seront baillées et commendées à faire par lesd. marguilliers, et selon les patrons qui luy en seront delivrez, sans aulcune chose diminuer ne changer; et par especial de faire les visages et les carnositez suivent lesd. pourtraitz, sans aulcune peinture; et faire lad. tappisserie de la fine soiette qui luy sera fournye par iceulx marguilliers, et de ce qu'il aura affaire d'autres coulleurs que de celles qui luy seront fournies par lesd. marguilliers, sera tenu led. Morice les fournir aussy fyne et de pareille force et bonté que celle qui luy sera baillée par iceulx marguilliers; toutes lesquelles pièces de tappisseries sera tenu de rehaulser de fine soye my partie ès endroicts qu'il conviendra, soit aux rehaulsements des habitz, festons, feuillaiges et autres endroictz qu'il conviendra, de soye blanc, bleu, vert et jaulne, mesme aux camaieulx les rehaulser tous de soye blanche et par toutes les pièces, ainsy et en aussy grande quantité que en la pièce de tappisserie de *Nativité de Nostre-Seigneur,* jà par luy faicte et delivrée; et les rehaulsemens qui sont rouges, aussy les rehausser de fine escarlate brune et soye rouge cramoisye, et rendre icelles pièces aussy bien faictes, et mieulx, s'il est possible, que est lad. pièce de la *Nactivité.*

Ce marché faict moienant et à la raison de douze escus soleil pour chascune aulne en carré, mesure de Paris, qui luy sera paiée au feur et ainsy qu'il fera lesd. ouvrages; à quoy faire sera tenu avecq ses gens de soy emploier continuellement, sans discontinuacion, à deux ou trois mestiers, et sans que led. Dubout puisse travailler ne besongner pour aultruy en quelques autres ouvraiges de tappisseries que ce soit, sur peine de dix escuz qu'il a promis et sera tenu de paier pour le proffict d'icelle œuvre pour chacune fois qu'il sera trouvé besongnant pour aultruy en tappisserie, sinon que pour lad. église; et pour le regard des laines qui luy seront delivrez par lesd. marguilliers pour faire lesd. ouvraiges, icelluy Dubout sera tenu en tenir compte et rabatre ausd. marguilliers la quantité de cinquante livres pour chacune pièce de tappisserie qu'il delivrera, à raison de trente cinq solz tournois pour chacune livre, l'une portant l'autre, y comprins l'escarlate [1] qui yra au mesme prix de trente cinq solz tournois la livre, car ainsy

[1] M. J.-B. Weckerlin, dans une savante étude (*Le drap « escarlate » au Moyen Âge, essai sur l'étymologie et la signification du mot « escarlate ».* Lyon, A. Rey, 1905, in-8), a démontré que le mot *écarlate* désignait, au xve et au xvie siècle, non une couleur, mais une qualité supérieure de laine; ainsi les teinturiers en écarlate teignaient des draps fins et non communs. Le mot écarlate semble bien ici désigner une laine d'une finesse ou d'une qualité supérieure, qu'on cède cependant au même prix que l'autre, ce qui viendrait à l'appui de l'explication de ce terme par M. Weckerlin.

a esté accordé. Promectant, obligant esd. noms chacun en droict soy, mesme led. Dubout corps et biens. Ce faict et passé double, l'an 1584, le dimanche, 2ᵉ jour de septembre. Signé : Le Bourguignon, Clerselier, Jounet, Morice Dubout, Breton, Mestreux [1].

559. — *Contrat par lequel le tapissier* DANIEL LAMY *s'engage à travailler, sous les ordres de* MAURICE DUBOUT, *à la tenture destinée à l'église Saint-Merry.* — 27 août 1585.

Furent presens en leurs personnes Denis Lamy, maistre tapissier de haulte lice, demeurant à Paris, rue des Gravelliers, paroisse Sainct-Nicolas-des-Champs, et Morice Dubout, aussy dud. estat de maistre tapissier de haulte lice, demeurant à Paris, rue Darnetal, paroisse Sainct-Sauveur, lesquelz, en la presence des honnorables personnes Mᵉ Nicolas Clerscellier, greffier des juges et consulz des marchans de ceste ville de Paris, et sire Robert Descartes, bourgeois de Paris, marguilliers laiz de l'euvre et fabricque de l'eglise Monsieur Sainct-Mederic, confessent avoir faict les marchez et convenances qui ensuivent, c'est asscavoir : ledict Lamy avoir promis, promect et s'oblige par ces presentes envers led. Dubout d'aller besongner et travailler en la boutique dud. Dubout, estant en la maison et hospital de la Trinité de ceste ville de Paris, ou au autre lieu que vouldra led. Dubout, de sondict mestier de tapissier, en la tapisserye fine de haulte lice que font faire lesdictz marguilliers pour ladicte eglise Sainct-Mederic suyvant le marché faict entre lesdictz marguilliers et led. Dubout de faire et parfaire quatre pièces de lad. tapisserye, suyvant les pourtraictz qui en seront baillez par lesdicts marguilliers, et suivre iceulx pourtraicts au naturel ainsy qui luy seront baillez, et ce moyennant la somme de deux escuz d'or solleil pour chacune aulne, aulnaige de Flandre, pour ses façons, que led. Dubout sera tenu et promect luy payer au feur et ainsy qu'il besongnera, et, suyvant ledict prix, sera tenu faire les visaiges qui se trouveront sur lesdictes quatre pièces, et néantmoings, [au cas] où il plaira aud. Dubout d'y faire besongner ung ou deux aultres ouvriers sur chacune desdictes quatre pièces, faire le poura les faisant travailler au dessus ou au dessoulz de la besongne dud. Lamy. Et, oultre led. prix de deux escuz pour chascune aulne de Flandre pour sa façon, comme dit est, sera tenu led. Dubout de payer aud. Lamy la somme de cinq escuz d'or sol pour chacune pièce qu'il fera, tant pour le recompenser des visaiges que pour bien et deuement ymiter et suyvre lesdictz patrons qui luy seront baillez pour faire lad. tapisserye. Et, en faveur du present marché, led. Dubout a presentement baillé, payé et advancé aud. Lamy la somme de vingt escuz d'or solleil en la presence des notaires soubzsignez en testons et monnaye, le tout bon, dont quittance.

Et sera tenu led. Lamy venir besongner au logis et bouticle dud. Dubout en lad. tapisserye dans demain comme il y a jà commencé, et la travailler journellement les jours ouvrables, sans discontinuer et sans que led. Lamy puisse besongner en autre besongne, en quelque endroict ne pour quelque personne que ce soit, sinon que à lad. tapisserye Sainct-Mederic, ny mesmes en son logis, sur peine de tous despens, dommaiges et interestz.

Et où il adviendra que led. Dubout face monter plus d'une pièce de lad. tapisserye

[1] Ces deux dernières signatures doivent être celles des notaires.

où il face besongner quelques autres ouvriers, sy bon semble d'appeller led. Lamy pour y besongner de foys à d'autre, sera tenu, a promis et promect led. Lamy de besongner aux endroictz dont il sera requis par led. Dubout, à la charge que led. Dubout sera tenu et promect payer aud. Lamy ses journées, à raison d'ung teston pour chacune journée qu'il y besongnera; et pour recompenser led. Dubout du don des cinq escuz qu'il promect donner pour chacune pièce aud. Lamy, lesdictz Clerscellier et Descartes, esdictz noms, ont promis et promectent bailler et donner aud. Dubout quatre escuz pour chacune pièce que fera led. Lamy, outre et pardessus le pris porté par led. marché entre lesd. seigneurs marguilliers et led. Dubout. Et, outre, led. Lamy a promis et promect, ayant faict lesd. quatre pièces de tapisserye, d'en faire autres quatre pièces au logis et bouticque et soubz led. Dubout, lui faisant par led. Dubout pareille advence de vingt escuz de don, aux charges et conditions portées par ce present marché, sans que, pendant led. temps, led. Lamy se puisse obliger ne besongner pour aultruy en ceste ville et faulxbourgs de Paris, ny mesme en sa maison que à lad. tapisserye de Saint-Mederic, et où, pendent led. temps, led. Dubout ne vouldrait souffrir besongner led. Lamy en lad. besongne et luy voullust donner congé, aud. cas, les deniers qu'il pourroit debvoir aud. Dubout, du reste de l'advance à luy faicte par led. Dubout, demeureront aud. Lamy à luy apartenant, sans que led. Dubout puisse contraindre ni pretandre en avoir aucune restitution, car ainsy, etc. Promectant, obligeant chacun en droict soy, mesme led. Lamy corps et biens, renonçant... Faict et passé l'an 1585, le 27° jour d'aoust, et à led. Lamy declaré ne scavoir escripre ne signer. [Signé :] Morice Dubout, N. Clersclier, Descartes (autres signatures indéchiffrables). — [Collection particulière.]

560. — GUILLAUME TRUBERT, *tapissier de haute lisse, passe un marché pour une tapisserie représentant Jésus-Christ prêchant sur le perron du Temple, pour la paroisse de la Madeleine, d'après le modèle de François Quesnel, au prix de huit livres et demie l'aune.* — 4 mars 1585.

Guillaume Trubert[1], maître tappicier de haute lisse, demeurant rue Saint-Martin, en la maison où pend pour enseigne l'Eschiquier d'or, paroisse Saint-Laurent, confesse avoir promis à honorable homme m° Nicolas Gobin, procureur au Chastellet de Paris, Gilles Trossu et Germain de Monstereuil, bourgeois de Paris, marguilliers de l'œuvre et fabricque de l'église et paroisse de la Magdeleine, à ce présens et aceptans, de faire une pièce de tapisserie de haute lisse contenant l'hystoire de Nostre-Seigneur preschant sur le perron du temple de Jerusalem, selon et suivant le pourtraict que faict maistre François Quesnel[2], maistre painctre à Paris, et icelle pièce faire de bonne soyette de Paris de toutes sortes de coulleurs selon led. portraict qui seront requises et nécessaires pour faire ladicte pièce; lesd. laynes teintes tant en pastel, guedde, escarlate, que cochenil, et au regard des coulleurs de tanné et violet qui seront teintes en cochenil, lesd. marguillers paieront le surplus de ce qu'il faudra pour lesd. teinctures, oultre plus de trente six sous la livre, et faire rehaulssement de fyne soye my parties, assavoir : les rehaulsemens

[1] Un acte du 28 mars 1584 nous apprend que Trubert était propriétaire. Il donne à bail une maison lui appartenant.
[2] François Quesnel, un des artistes les plus renommés de son temps, donnait des modèles aux tapissiers, comme le prouve cette pièce. On ne possédait pas jusqu'ici de preuve positive de cette collaboration.

blanc, bleu, vert et jaulne des soyes de Lyon my perlée, et ceulx de rouges de bonne et fyne soyette d'escarlatte à soixante douze sols l'aulne; et pareillement faire les rehaulssemens des festons et fruictages des bordeures aussy de bonne fyne soye mi-perlée, aussy que lesd. aultres rehaussemens; et le tout selon et ainsy que sont ceulx de l'eglise Sainct-Mederic[1], que faict à present Morice Duboust, maistre dud. Trubert, sans changer ni transmuer les coulleurs qui sont au patron, et icelluy patron suivre entièrement, et icelle pièce rendre faicte dedans le dernier jour de juing prochain venant. Pour faire laquelle pièce led. Trubert prendra toutes les laynes qui seront requises en la maison de honorable homme Gilles de Goix, marchand bourgeois de Paris, à ses frais et despens. Le tout moyennant la somme de 8 livres et demy pour chacun aulne en carré, aulne de Paris, etc. Faict et passé le 4ᵉ jour de mars 1585. – Cothereau, Bontemps.

561. — JEAN THIRLIN, *tapissier de haute lisse.* – 6 janvier 1586.

Contrat de mariage de Fiacre Simonnet, gagne denier à Paris, rue du Monceau Saint-Gervais, et de Marie Sauvage, veuve de Jean Thirlin, en son vivant maître tapissier de haute lisse. — (Arch. nat., Y 127, fol. 287 v°.)

562. — MAURICE HAMBOURG, *tapissier de haute lisse. Son mariage.* – 21 octobre 1586.

Contrat de mariage de Maurice Hambourg, maître tapissier de haute lisse, de-meurant à Paris, rue et près le Temple, âgé de trente-quatre ans, fils de feu Denis Hambourg, porteur de charbon à Paris, et de Fremine Pollu, d'une part, et de Catherine Larcher, veuve de Jean de Croissy, maître tapissier courtepointier, rue Beaubourg, en présence de Guillaume Fillart, maître orfèvre à Paris, demeurant à la Vallée de Misère, beau-frère dud. futur, à cause de Claude Hambourg sa femme. — (Arch. nat., Y 128, fol. 261 v°.)

563. — DANIEL LAMY, *tapissier de haute lisse.* – 16 février 1598.

Donation par Denis Lamy, maître tapissier de haute lisse à Paris, rue Darnetal, à Hugues Lamy, son fils, écolier étudiant en l'Université de Paris, de tous droits sur la succession de Jean Picard, consistant en une maison à Ville-Parisis et en divers fonds de terre. — (Arch. nat., Y 137, fol. 9 v°.)

564. — GILLES LE BRIES, *tapissier du Roi.*

Contrat de mariage de GILLES LE BRIES, *tapissier du Roi, et de Françoise Penon, veuve de Henri Dufaye, maître maçon* [2]. – 25 mai 1598.

Par devant Jehan Chazerets et Claude Pourcel, notaires soubzsignez, furent presens Gilles Le Bries, tapissier du Roy, demeurant de present en ceste ville de Paris, rue Darnetal, parroisse Saint-Sauveur, pour et en son nom, d'une part, et Françoyse Penon, veufve de deffunt Henry Dufaye, en son vivant mᵉ maçon à Paris, y demeurant rue

[1] Voir ci-dessus (page 266) le marché passé par Maurice Dubout pour les tapisseries de la Vie de Jésus-Christ, commandées par les marguilliers de l'église Saint-Merri.

[2] L'intérêt de cette pièce consiste surtout dans les noms des témoins, Maurice Dubout et Antoine de Larry qui figurent parmi les artisans notables de l'époque. Gilles Le Bries était probablement parent de Pierre Le Bryais de 1547 et de Jean Le Bries qui travaillait à Fontainebleau de 1540 à 1550.

au Maire, parroisse Saint-Nicolas, pour elle et en son nom, d'autre part; lesquelles partyes, de leurs bons grez et volontez, sans aucune contraincte, mais par l'advis, assistez et du consentement de honnorables hommes Maurice Dubout, m° tapissier de haulte lisse, bourgeois de Paris, et Anthoine de Larry, aussy maitre tapissier de haulte lisse, bourgeois de Paris, amys commungs desd. partyes, à ce presentz, recongnurent et confessèrent, et par ces presentes recongnoissent et confessent iceulx Le Bries et Françoise Penon avoir promis et promectent de bonne foy prendre l'ung d'eulx l'autre par loy et nom de mariage, etc., aux biens et droictz ausd. futurs mariez respectivement appartenans, esquelz, ensemble des acquestz qu'ilz feront constant leurdict mariage, ils seront commungs, suivant et au desir de la coustume de ceste ville, prevosté et viconté de Paris. Et, néantmoings, ne seront iceulx futurs mariez aucunement tenuz des debtes l'ung de l'autre créées auparavant le jour de leurs espouzailles, etc., et, à cet effect, seront faictz inventaire de part et d'autre, suivant ladicte coustume, et ce que la future espouse a declaré avoir à elle appartenant, franchement et quictement, tant en deniers comptans que meubles jusques à la somme de cinquante escuz sol, qu'elle portera avec sond. futur espoux dedans le jour de leurs espouzailles; et auquel futur espoux, en faveur dudit futur mariage, afin de y parvenir, lad. future espouze a donné et donne par ces presentes, en pur, vray et loyal don irrevocable faict entre vifz et autrement, par la meilleure forme et manière que faire le peult et que donnation vault et a lieu, ce acceptant par led. futur espoux pour luy, ses hoirs et ayans cause à tousjours, tous et chascuns les biens meubles et conquestz immeubles qui se verront appartenir à icelle future espouse au jour de son decedz, en quoy ilz puissent consister, monter et valloir, sans aucune chose en excepter, reserver, ne retenir, pour en disposer par led. futur espoux donnataire à sa volonté, comme à luy appartenans au moyen des presentes, à la charge de faire inhumer par ledit futur espoux honnestement sad. future espouze et d'acquicter ses debtes; lad. donation à condition toutesfois qu'il n'y aict point d'enffans dud. futur mariage vivans lors de dissolution d'icelluy, et aussi au cas que lad. future espouze, donnatrice decedde auparavant led. futur espoux. Et partant a icelluy futur espoux doué et doue sad. future espouze de cinquante escuz sol en douaire prefix pour une fois paier, qui sera sans retour et demourera à lad. future espouze et aux siens de son costé et ligne en plaine proprietté....................

Faict et passé es estudes desd. notaires soubzsignez, l'an 1598, le 25° may après midy. Insinué le 14 septembre 1598. — (Arch. nat., Y 137, fol. 224.)

565. — Daniel Gaillard, *tapissier*

Contrat de mariage de Daniel Gaillard, *maître tapissier de haute lisse, et de Marie Pinault.* — 13 février 1615.

Par devant Pierre Viart et Estienne Tolleron, notaires soubzsignez, furent presens Daniel Gaillard, maître tapissier de haulte lisse, demeurant à Paris, rue Darnetal, parroisse Saint-Sauveur, pour luy et en son nom, d'une part, et Marie Pinault, veufve de feu Macé Bazien, vivant marchant tavernier et m° pâtissier es faulxbourgs Saint-Anthoine des Champs lez Paris, y demeurant, parroisse Saint-Paul, aussy pour elle et en son nom, d'autre part; lesquelles partyes, en la presence, du consentement de Jehan Templier, hasteur en la cuisine bouche de la Royne, Pierre Hedouyn, marchant parfumeur sui-

vant la Court, Jehan Bouniou, m° tissutier rubannier, et Pierre Truffault, m° tapissier à Paris, amis desd. partyes, de leurs bons grez et bonnes volontez, recongnurent et confessèrent avoir faict et font entre elles de bonne foy les traicté de mariage, dons, douaire, promesse et conventions qui ensuivent, c'est assavoir : lesd. Gaillard et Pinault avoir promis et promettent se prendre l'ung d'eulx l'autre par nom et loy de mariage et icelluy solempniser le plus tost que bonnement et commodement faire ce pourra et sera advisé et delliberé entre eulx et leursd. amis. En faveur duquel futur mariage et pour à icelluy parvenir lesd. partyes ont faict et font par ces presentes don mutuel, esgal et reciprocque l'ung d'eulx à l'autre, de tous et chacuns leurs biens meubles et immeubles generallement quelconques qui leur pourront competer et appartenir au jour du decedz du premier mourant, pour en jouir par le survivant d'eulx deux, sa vie durant seullement, à la charge d'accomplir par led. survivant le testament dud. premier mourant jusques à la somme de six cens livres tournois, pourveu que, au jour de la dissolution dud. futur mariage, il n'y ayt aulcuns enffans vivans d'icelluy mariage; et où il y ayt enffans ou enffant provenans d'icelluy mariage, a led. futur espoux doué et doue lad. future espouze de la somme de six cens livres tournois de douaire prefix pour une fois paier, à l'avoir et prendre sy tost que douaire aura lieu sur tous et chacuns les biens presens et advenir dud. futur espoux qu'il en a dès à present chargez, affectez, obligez et hypotecquez à fournir et faire valloir led. douaire. Et ne seront tenuz lesd. futurs espoux aux debtes l'ung de l'autre, faictes et créées auparavant la consommation dud. mariage, etc. Faict et passé es estudes des notaires soubzsignez, apres midy, le 18me jour de septembre 1614. Insinué le 13 février 1615. — (Arch. nat., Y 155, fol. 443.)

566. — Bertrand Grosoignon, *tapissier de haute lisse. Brevet d'apprentissage.* — 25 novembre 1617.

Brevet d'apprantissage de Jacques Grosoignon, baillé par Bertrand Grosoignon, tapicier de haulte lice à Haulteville, à et avec Louis Largillier, m° tissutier rubanier au faulxbourg Saint-Jacques, pour le temps de cinq ans, par devant Manchon et Fardeau, notaires, le 25 novembre 1617. — (Arch. nat., Z² 3066, fol. 26 v°.)

567. — Pierre Dupont, *tapissier du Roi.*

Renonciation à la succession de Madeleine de Dung par Pierre Dupont, *tapissier ordinaire du Roi, au nom de ses enfants mineurs, neveux de lad. de Dung.* — 28 mars 1620.

L'an 1620, le jeudy, 19me mars, par devant nous Hillaire Marcetz, Conseiller du Roy au Chastelet de Paris, sur la requeste à nous verballement faicte par Pierre Dupont[1], tapissier ordinaire du Roy et mari de deffuncte Jehanne de Dung, ou nom et comme tuteur des enffans mineurs de luy et de lad. deffuncte, disant qu'il auroyt fait assigner par devant nous les parens et amys desd. mineurs pour donner advis sy lesd. mineurs renonceront à la succession de deffuncte Magdeleine de Dung, au jour de son decedz femme de Gervais Le Blond, marchant lapidaire, ou s'ilz apprehenderont ycelle; lesquelz parens et amys seroyent apparuz cy après nommez, assavoir : led. Pierre Dupont, père et tuteur, m° Jehan

[1] Pierre Dupont, fondateur et premier directeur de la Savonnerie avec Simon Lourdet, a laissé un traité sur la fabrication des tapis auquel il a donné le nom bizarre de *Stromatourgie*. Cet ouvrage rare a été récemment réimprimé avec additions.

Dupont, prebstre et curé de Louvre en Parisis, oncle paternel, Gabriel d'Amours, escuyer, homme d'armes de la compaignye d'ordonnance du Roy, cousin paternel, Jehan Lecler, s' de Homont, cousin germain paternel, Arnault Prevost, huissier des Requêtes ordinaires de l'hostel, cousin paternel à cause de Elizabeth Villemart, sa femme, noble homme m° Jehan Hurault, amy et parain de lad. Denise Dupont, et led. Louis Turgis, allyé à cause de sa femme; ausquelz parens presens avons fait faire le serment de fidellement et en leur conscience nous donner advis sur le contenu cy dessus; lesquelz, après led. serment par eulx fait en tel cas requis et accoustumé, auroyent, tous separement et l'ung après l'autre, dict estre tous d'advis que lesd. mineurs renoncent à la succession de lad. deffunte Magdeleine de Dung. Sur quoy, nous, après avoir oy lesd. parens et amys en leur advis, avons ordonné que led. advis sera mys en noz mains pour en faire rapport au Conseil.

Il sera dict par deliberation de Conseil, veu le susd. advis desd. parens et amys, qu'il est permis et permettons aud. Pierre Dupont, père et tuteur desd. mineurs, de renoncer pour iceux mineurs à la succession de lad. deffuncte Magdeleine de Dung, attendu que icelle succession leur est plus onereuse que profitable, laquelle renonciation et ce qui sera faict en consequence d'icelle avons approuvée et esmologuée. H. Marcetz, Gohory.

Rapporté et prononcé aud. Dupont aud. nom de tuteur, lequel, suivant le jugement rendu cy dessus, a renoncé et renonce pour iceulx mineurs à la succession de lad. deffuncte Magdeleine de Dung, comme leur estant icelle plus onereuse que profitable, ce samedy, 28ᵐᵉ mars 1620. Dupont. — (Arch. nat., Y 3886.)

568. — Pierre Le Froid, *tapissier de haute lisse.*

Donation de 3,000 livres tournois par Pierre Le Froid, *maître tapissier de haute lisse, à Jeanne et Catherine Picot, filles de feu Gaspard Picot, tapissier de Turquie à Paris, et de Claude Milon, remariée en secondes noces audit Le Froid.* — 30 octobre 1625.

Par devant les nottaires garde nottes du Roy nostre Sire au Chastelet de Paris soubzsignez fut present honnorable homme Pierre Le Froid, m° tappissier de haulte lisse, bourgeois de Paris, y demeurant rue Sainct-Martin, parroisse Saint-Mederiq, lequel, pour l'affection qu'il porte à Jehanne et Catherine Picot, sœurs, filles de deffunct Gaspard Picot, vivant aussy m° tappissier de Turquie à Paris, et de Claude Milon, jadis sa femme, et a present dud. Le Froid, et affin que lesd. filles ayent moyen de treuver party honneste en mariage, lorsqu'elles seront en aage d'y estre pourveues, volontairement et sans aulcune force ne contraincte, ains sur ce bien conseillé par aulcungs de ses meilleurs amis, recongnut et confessa avoir donné, ceddé et dellaissé, et par ces presentes donne, cedde et dellaisse par donnation irrevocable faicte entre vifs du tout à tousjours, ausd. Jehanne et Catherine Picot, demeurantes avec luy, à ce presentes et acceptantes, la somme de trois mil livres tournois, qui est pour chacune d'elles quinze cens livres tournois, à prendre par elles sur tous et chacungs les biens meubles et immeubles, presens et advenir dud. donnatair, qu'il en a dès à present chargez, obligez et ypothecquez à fournir et faire valloir lesd. troys mil livres, et ce sy tost que chacune desd. filles sera en aage nubil et aura trouvé party honneste selon sa condition, et jusques à ce s'est led. donnateur reservé et reserve la jouissance et usuffruict de lad. somme de trois

mil livres tournois soubz le nom et tiltre de precaire, à condition toutesfois que sy lesd. filles ou l'une d'elles venoit à decedder auparavant que d'estre mariée, ou bien, estant mariées, que l'une ou l'autre vint à decedder sans enfens nez en loyal mariage, que ce qui luy appartiendra au moyen de la presente donnation retournera aud. donnateur ou au deffault de lui à ses heritiers............

Fait et passé à Paris en l'estude de Raymond, l'un desd. nottaires soubzsignez, l'an 1625, le 30me jour d'octobre apprès middy.

Insinuation du 28 novembre 1625. — (Arch. nat., Y 165, fol. 396 v°.)

569. — PIERRE DUPONT, *entrepreneur de la manufacture des tapis de Turquie, dits de la Savonnerie.*

Mariage de sa fille, Denise Dupont, et de Jacques Lesage, marchand orfèvre. — 25 juillet 1632.

Par devant les notaires au Chastelet de Paris soubzsignez furent presens en leurs personnes, Jacques Le Sage, marchand orfebvre, demeurant à Paris, dans les galleries du Louvre, paroisse Saint-Germain-de l'Auxerrois, natif d'Alençon en Normandie, fils de Jacob Lesage, sr du Boys, demeurant aud. lieu, et de deffunte Anne Le Vasseur, jadis sa femme, pour luy en son nom, d'une part, et Denise Dupont, fille de Pierre Dupont, entrepreneur de la manufacture des tapis de Turquie et autres ouvrages du Levant, partout la France, pour le Roy, demeurant en ceste ville de Paris, rue du Bourg-l'Abbé, parroisse Saint-Leu-Saint-Gilles, en la maison de me René Surault, secrétaire de feue Madame la duchesse de Bar, tante du Roy, aussy pour elle en son nom, d'autre part, disans lesd. partyes que long temps y a qu'ilz se portent une grande affection et amityé reciproeque l'ung à l'autre et que, dès le deuxiesme jour de mars 1627, il auroit esté faict et arresté entre eux promesse de mariage, dont auroit esté en la presence d'aulcuns de leurs parens et amys signé les articles pour en passer le contract; depuis lequel temps a esté trouvé quelque difficulté sur iceux qui a empesché l'execution, ce qui n'a néant moings diminué leur affection, ainz icelle augmentée, de telle sorte qu'ils auroient eu ensemble compaignie charnelle, dont seroit issue Anne Le Sage, aagée de six moys et demy, ou environ, et affin de legitimer lad. Anne Le Sage et d'effectuer et entretenir leur promesse, ont plusieurs fois et encores ce jourd'huy faict assembler leurs parens et amys cy après nommez assavoir, de la part dud. Le Sage : de honnorable homme Guillaume Minard, bourgeois de Paris, cousin à cause de Barbe Portier, sa femme, Denis Dollet, archer de monsr le lieutenant de robbe courte du Chastelet de Paris, aussy cousin à cause de Catherine Morin, sa femme, Israel Farcy, suivant les finances, Pierre Farcy, aussy suivant les finances, cousins, noble homme Alexandre Courtois, vallet de chambre et jouallier de la Royne; et de la part de lad. Denise Dupont : desd. sr et damoiselle Surault, dud. sr Dupont, père, me Guillaume Chevallier, procureur en la cour de Parlement, et noble homme Gerard Laurens, conducteur des ouvrages de tapisserye de haulte lice pour le Roy et vallet de chambre ordinaire de Monseigneur frère unique de Sa Majesté; en la presence desquels et de leur consentement ont faict et accordé entre eulx les promesses et conventions de mariage qui ensuivent, c'est assavoir : que lesd. Jacques Le Sage et Denise Dupont se sont promis et promettent prendre l'ung l'autre par nom et loy de mariage et icelluy

faire solempniser ainsy que ceux de leur religion ont acoustumé [1], et ce aux biens et droicts à eux appartenans... En faveur duquel futur mariage ledit Dupont père a promis bailler à sad. fille, la veille de ses espousailles,... 56 livres 5 solz de rente à prendre en 106 livres 5 solz tournois de rente qui luy sont deubz par lesd. sr et damoiselle Surault...; item, la garniture d'une chambre de la valleur de 300 livres, et une chesne d'or de la valleur de 65 livres, et, outre ce, soubz le bon plaisir du Roy, led. sr Dupont promect loger lesd. futurs mariez, durant le temps et espace de neuf années entières en deux chambres, dont l'une est en galletas, proche l'une l'autre, ayant veue sur la rue des Ortyes, avecq l'usance de la cuisine et de la cave faisant partye du logement qu'il a pleu à Sa Majesté donner et conceder aud. Dupont ausd. galeryes du Louvre, à commencer led. logement du jour que les futurs espoux y entreront. Et, plus, led. sr Dupont a quité et delaissé dès à présent à sad. fille la propriété, possession et jouissance d'une maison et heritages assis à Codebec en Normandie, qui sont de la succession de deffuncte Jehanne Bedun, sa mère, ou la moityé de la rente en quoy me-Thomas de Dun s'est obligé envers led. Dupont pour raison desd. heritages, suivant le contract de ce faict et passé entre eux, dont il promect ayder à sad. fille et luy en bailler coppie collationnée à l'original, lequel contract lesd. futurs espoux entretiendront, s'ilz advisent que bon soit, ou autrement le revocqueront et rentreront en la propriété et jouissance dud. quart de maison et heritaiges, selon qu'il est expressement porté par led. contract, tout ce que dessus tant pour le droict successif, mobilier et immobillier advenu et escheu à la future espouze par le decedz de lad. deffuncte sa mère, sy tant se monte, synon le surplus en advancement d'hoirye, venant par la future espouze à la succession future de sond. père, lequel, en ce faisant, lesd. futurs espoux ont entièrement quicté et deschargé du compte qu'ilz luy eussent peu demander de la gestion, maniment et administration qu'il a eue du bien de sad. fille, sans que jamais ilz l'en puissent rechercher. Partant, le futur espoux a doué et doue la future espouze de la somme de 1,200 livres tournois de douaire prefix une fois payez, ou du douaire coustumier, à son choix et option... Le survivant des futurs espoux aura et prendra par préciput pour leurs habitz reciprocquement jusques à la somme de 200 livres tournois................

Comme aussy damoiselle Denise Rouvet, femme dud. sr Surault et de luy suffisamment auctorizée... a donné et donne en faveur dud. mariage à lad. future espouze, ce acceptante, pour la bonne amityé qu'elle luy porte, la somme de 3,600 livres tournois, à prendre après le decedz de lad. damoiselle Denise Rouvet sur le plus clair de son bien; et encores, lesd. sr et damoiselle Surault promeftent donner à la future espouze, la veille des espouzailles, des meubles et hardes jusques à la somme de 250 livres tournois, laquelle somme de 3,600 livres demeurera propre à lad. Denise Dupont et à ses enfans seullement, à la charge et condition que sy led. futur espoux survist lad. future espouse, que icelluy futur espoux jouira sa vye durant de lad. somme, et que après son decedz sans enfans de lad. Dupont, lad. somme de 3,600 livres retournera au proffict des heritiers de lad. damoiselle Surault, sans que ceux de lad. Denise

[1] Ce passage indique que les époux appartenaient à la religion réformée, ainsi que Pierre Dupont, le directeur de la Savonnerie.

Dupont y puissent pretendre aucune chose. De plus, iceux sʳ et damoiselle Surault ont entièrement donné, remis et quicté à lad. Denise Dupont, ce acceptante, touttes et chacunes les nourritures et entretenemens qu'ilz luy ont fournis du passé, sans que cy après il luy en puisse estre faict aucune demande, instance ny action par qui que ce soit... Faict et passé à Paris, asseavoir, par lesd. sʳ et damoiselle Surault et par lesd. futurs espoux en la maison où sont demeurans lesd. sʳ et damoiselle Surault devant declarée, et encores par lesd. futurs espoux et les autres susnommez en la maison où est demeurant led. sʳ Dupont, aux galleryes du Louvre, le 25ᵉ jour de juillet 1632, après midy. — (Arch. nat., Y 173, fol. 251 v°.)

570. — GÉRARD LAURENS [1], *tapissier de haute lisse.*

Son contrat de mariage avec Marguerite Caignon. — 28 janvier 1635.

Par devant Claude Boucot et Simon Le Mercier, notaires du Roy soubzsignez, furent presens en leurs personnes noble homme Gérard Laurens, conducteur des ouvrages de tapisserie de haulte lisse du Roy et vallet de chambre de Monseigneur frère unique de Sa Majesté, demeurant à Paris, es Galleries du Louvre, parroisse Saint-Germain-de-l'Auxerrois, en son nom, d'une part, et honeste fille, Marguerite Caignon, fille et héritière de feu Michel Caignon, vivant huissier en la Cour des aydes à Paris, et de honorable femme Cristine Grimont, jadis sa femme, demeurant aussy esdites Galleries du Louvre, aussy en son nom, d'autre part; lesquelles partyes, en la presence, advis et consentement de leurs parens et amis, cy apres nommez, de la part dudit sʳ Laurens : de Gervais Gervais, mᵉ appoticaire, bourgeois de Paris, beau-frère dud. sʳ futur espoux, à cause de dame Anne Pellegrain, sa femme, honnorable femme Catherine Pellegrain, veufve de honnorable homme Jehan Villette..., belle-sœur dudit futur espoux, honnorable homme Nicolas Yon, nepveu à cause de Catherine Rillette, sa femme, Nicolas et Simon Yon, tous marchans et bourgeois de Paris, noble homme Pierre Boursier, porte manteau ordinaire de mondit seigneur frère unique du Roy, et Jehan de la Roche, barbier et vallet de chambre de mondit seigneur; Pierre Dubout, conducteur des tapisseries de haute lisse du Roy, et Felix, mᵉ barbier chirurgien à Paris, amis dudit sieur futur espoux; et de la part de lad. future espouse : de honorable homme, Josias de La Barre, marchand orfèvre à Paris, vallet de chambre de mondit seigneur, Jehan Warin, maistre et garde de la monnaie du Roy, et de Noel de Turmenyes, sʳ de l'Isle Montigny, amis d'icelle future espouze; recognurent et confessèrent avoir faict et font par ces présentes les accords et conventions de mariage qui ensuivent, c'est assavoir : lesd. Laurens et Marguerite Caignon, eulx prendre l'un l'autre pour mary et femme et leur mariage

[1] C'est le quatrième tapissier de ce nom, au moins. Comment établir la filiation des membres d'une famille où tous portent le même nom de baptême? Celui-ci est l'auteur des belles tentures de l'Ancien Testament, d'après les cartons de Simon Vouet (Sacrifice d'Abraham, la Fille de Jephté, la Fille de Pharaon, Élie et Élisée, Samson). Un acte qui nous a été signalé depuis que ce volume est en cours d'impression signale un Girard Laurent, tapissier ordinaire du Roi, demeurant à la galerie du Louvre, comme témoin, le 5 juillet 1606, au mariage de Cesar de Vareggio, écuyer pensionnaire du Roi, homme d'armes de la compagnie du Dauphin, avec Jeanne Pasté (Arch. nat., Y 173, fol. 138). Il est peu probable que ce Girard Laurent de 1606 soit le même qui prend femme en 1635. On voit comme il est malaisé de distinguer ces générations successives ayant toutes même prénom, même qualité, même domicile.

solempniser en face de nostre mère Saincte Eglise................... En faveur duquel futur mariage led. s⁰ futur espoux confesse que ladite future espouse luy a baillé et apporté jusques à la valleur de la somme de quatre mil livres tournois, tant en deniers comptans, promesses, obligations bonnes et valables, que en ung quart au total à lad. future espouze appartenant, comme héritière pour ung cinquième de sesd. feuz père et mère, en une maison scize en ceste dicte ville de Paris, rue Quinquempoix, où est à present demeurant mᵉ Nicolas Dupin, huissier en lad. Cour des aydes, beau-frère de lad. future espouze, à cause de Marie Caignon, sa femme, que lesd. futurs espoux ont estimé à la somme de seize cens livres, combien qu'il ne soit estimé par le partage faict entre lad. future et ses cohéritiers esd. successions que la somme de quinze cens livres, dont led. futur espoux se tient comptant et en quicte icelle future espouze et tous autres. Led. futur espoux a doué et doue lad. future espouze de la somme de cent cinquante livres tournois de rente en douaire prefix......... Sera permis à icelle future espouze, survivant sond. futur espoux sans enfans dud. futur mariage, reprendre lad. somme de 4,000 livres tournois par elle apportée aud. futur espoux en faveur dud. futur mariage.., et encore la somme de trois cens livres tournois pour une fois payer de et sur les biens dud. futur espoux pour la garniture d'une chambre, sy mieux n'ayment les enfans et heritiers dud. futur espoux bailler et payer à lad. future espouze par chacun an, sa vie durant, de 6 mois en 6 mois, la somme de trois cens livres tournois de rente viagère, outre son dit douaire, et lad. somme de 300 livres pour une chambre garnie. Lad. future espouze a par cesd. presentes donné et donne aud. sʳ Laurens, son futur espoux, tous et chacuns ses biens meubles et conquestz immeubles, ensemble led. quart de maison cy devant nommé... Icelle d. future espouze a aussy donné et donne, par donnation entre vifs et irrevocable, tous et chacuns ses biens meubles, propres, acquestz et conquestz immeubles... à Henry et Anne Laurens, enfans dud. sʳ futur espoux et de dame Anne Pellegrain, jadis sa femme... Faict et passé esd. galleries du Louvre, l'an 1635, le dimanche après midy, 28ᵉ janvier. — (Arch. nat., Y 175, fol. 235.)

571. — GIRARD LAURENS, *tapissier de haute lisse; donation à lui faite.* — 21 août 1637.

Donation par Barbe Dange, veuve de Philippe Tanchart, en son vivant, marchand libraire, bourgeois de Paris, demeurante au Mont-Saint-Hilaire, à Girard Laurens, conducteur des manufactures de tapisserie de haute lisse du Roi et valet de chambre de Monseigneur frère unique du Roi, demeurant aux Galeries du Louvre, de tous ses biens meubles et immeubles quelconques, sous la réserve de l'usufruit, sa vie durant. — (Arch. nat., Y 178, fol. 27 v°.)

572. — FRANÇOIS DE LA PLANCHE, *directeur de la manufacture de tapisseries.* — 13 décembre 1644.

Contrat de mariage de Claude Le Gentil, avocat en Parlement, d'une part, et de Elizabeth de la Planche, fille de défunt François de la Planche, en son vivant, écuyer, sʳ du Croissant, directeur général de la manufacture des tapisseries de Flandre, et de Marie Hennecart, d'autre part, demeurante au faubourg Saint Marcel aux Gobelins, en l'hôtel des Cannettes.

Parmi les témoins figurent les sœurs de

la mariée, Françoise et Jeanne de la Planche; Abimelech de Cumont, sʳ de Boisgrollier, Conseiller au Parlement — (Arch. nat., Y 184, fol. 394 v°.)

573. — Gilles de Baye, *tapissier.* — 25 février 1646.

Donation mutuelle de Gilles de Baye, tapissier flamand travaillant aux manufactures de tapisserie, façon de Flandre, pour le service du Roy establies à Saint Marcel, et de Catherine Arcesse, sa femme [1]. — (Arch. nat., Y 185, fol. 285 et 315 v°.)

574. — *Mariage de la veuve de* Gilles de Bail, *tapissier.* — 10 mai 1647.

Contrat de mariage de Jacques Geslin, bourgeois de Paris, demeurant derrière le Palaiz-Royal, paroisse Saint-Eustache, natif de Longué en Anjou, d'une part, et de Catherine Harie, veuve de Gilles de Bail, en son vivant tapissier de Sa Majesté en ses tapisseries de haute lisse au faubourg Sᵗ Marcel en la maison des Gobelins, native de Hainault, de Notre-Dame-de-Hault, à trois lieues de Bruxelles, d'autre part. — (Arch. nat., Y 185, fol. 425 r°.)

575. — Pierre Lefroid, *tapissier de haute lisse.* — 14 octobre 1648.

Donation par Pierre Lefroid, maître tapissier de haute lisse à Paris, rue Saint-Martin, à Catherine Picart, femme de Louis Le Froid, marchand mercier à Paris, fille d'un premier mariage de Claude Millon, femme dud. Pierre Le Froid, des droits successifs à lui échus par le décès de Geneviève Le Froid, consistant en diverses rentes. — (Arch. nat., Y 186, fol. 370 r°.)

576. — *Mariage de la fille de* Zacharie Denise, *tapissier.* — 23 juin 1646.

Contrat de mariage de Marguerite Denize, fille de Zacharie Denise, tapissier dans la manufacture des tapisseries façon de Flandre, et de Julienne de Metthe, demeurant à Saint-Germain-des-Prés, rue des Boucheries, avec Jean Amcombrosc, tailleur allemand, d'autre part. — (Arch. nat. Y 185, fol. 199 r°.)

[1] Le 10 mai 1647, la veuve de Gilles de Baye contractait un nouveau mariage avec un sieur Geslin, bourgeois de Paris; mais, tandis que le scribe l'appelle ici Catherine Arcesse, il lui donne, l'année suivante, le nom de Catherine Harie, nouvelle preuve qu'il ne faut accepter les noms inscrits dans nos registres que sous les plus expresses réserves.

VIII

LES GRAVEURS EN TAILLE-DOUCE.
1560-1646.

Presque tous les noms qui figurent ici sont des noms inconnus. Ceux qui les portaient avaient-ils même droit au titre d'artiste? On pourrait en douter. Si nous les avons recueillis, c'est dans le but de sauver de l'oubli des hommes ayant joui certainement de quelque notoriété, puisque certains prennent la qualité de graveur ordinaire du Roi ou de graveurs du Cabinet du Roi. Peut-être ces noms, signalés à l'attention des chercheurs et des curieux, se rencontreront-ils au bas d'estampes dédaignées jusqu'ici, faute de notions sur leurs auteurs.

Quelques-uns de nos actes ne laissent pas que de soulever des problèmes assez délicats. Voici, par exemple, Pierre Mérigot, se disant graveur ordinaire du Roi lors de son contrat de mariage, en 1578, avec Marguerite d'Orbec. Or, avant cette date, un graveur de ce nom figurait dans un acte de donation comme mari de Claude Le Royer. Serait-ce le même artiste qui, devenu veuf après 1560, se serait remarié dix-huit ans plus tard, après avoir conquis une haute situation?

Le cas de Léonard Gaultier offre une autre singularité. En 1590, il assiste, en qualité de témoin, au mariage de son père, Pierre Gaultier, orfèvre à Paris. Mais s'agit-il bien du fameux Léonard Gaultier, né à Mayence vers 1560 et installé plus tard à Paris? Cela semble fort douteux.

Bien que qualifié graveur du Cabinet du Roi, Pierre Blaru, qui reçoit une donation en 1632, n'est pas connu des historiens et biographes que le graveur ordinaire du roi Pierre Mérigot.

La même observation s'applique à ce David Bertrand, paraissant en 1655 avec la double qualité de ciseleur et graveur du Roi.

On n'est pas beaucoup mieux renseigné sur Pierre Firens, graveur en taille-douce, décédé avant le mois de novembre 1641. Nagler cite deux graveurs marchands d'estampes de ce nom, Pierre et César Firens, et les range dans la première moitié du xviie siècle. Basan commet une double erreur quand il donne 1601 comme date de la naissance de Pierre Firens, puisqu'on a de lui des planches portant le millésime 1610, et quand il fixe sa mort en 1690, alors qu'on constate, par l'acte de donation de sa veuve, qu'il avait cessé de vivre en 1641.

Quand la veuve de Pierre Firens déclare en 1642 que la moitié des planches ayant formé le fonds de son mari montait à dix-sept cents numéros, elle veut parler sans doute de gravures dont Firens n'était pas l'auteur, bien qu'il les exploitât en même temps que ses propres œuvres. Car ce serait beaucoup pour un graveur d'avoir laissé trois mille quatre cents estampes de sa main.

577. — Pierre Mérigot, *graveur.* — 26 août 1560.

Donation par Henri de Maisons, marchand chaussetier, et Gillette Le Royer, sa femme, Pierre Mérigot, graveur, et Claude Le Royer, sa femme, Pierre le Roy, maître pourpointier, et Perrette Le Royer, sa femme, lesdites femmes filles de feux Charles Le Royer et de Claude Pourellier, leurs père et mère, à Etienne Boullanger, écolier étudiant en l'Université de Paris, de portions d'une maison sise à Paris, rue de la Harpe, à l'enseigne des Grands Couronnés, lesd. portions provenant de l'héritage de Claude Pourrelier. — (Arch. nat., Y 101, fol. 353 v°.)

578. — *Contrat de mariage de* Pierre Mérigot[1], *graveur ordinaire du Roi, et de Marguerite d'Orbec.* — 6 janvier 1578.

Par devant Cleophas Perron et Jacques Filesacq, notaires du Roy nostre Sire au Chastellet de Paris, furent presens en leurs personnes Pierre Merigot, graveur ordinaire du Roy, demeurant à Paris, pour luy et en son nom, d'une part, et Marguerite d'Orbec, fille de deffunct Claude d'Orbec et de Claude Françoys, jadis sa femme, pour elle en son nom, d'autre part, disans lesd. partyes que, pour raison du futur mariage qui, au plaisir de Dieu sera de brief faict et solempnisé en face de Saincte Eglise entre eulx, ilz ont faict, feisrent et font ensemble les promesses, convenances, acordz, assignations de douaire et choses qui ensuivent :

C'est asscavoir, qu'ilz ont promis et promettent de bonne foy l'un d'eulx à l'aultre, en la presence et du consentement, sçavoir est, de la part dud. Pierre Merigot : de Joachin Merigot, son frère, Jehan de la Marche, son gendre, et Pierre Le Roy, son beau-frère; et de la part de lad. Marguerite d'Orbec : de honnorable homme Nicolas Bruneau, son oncle et tuteur, de Marie d'Orbec, sa femme, de Nicolas Mougin et Helye Françoys, cousins de lad. Marguerite d'Orbec, et tous marchans et bourgeois de Paris, de avoir et prendre par lesd. Pierre Merigot et Marguerite d'Orbec, l'un d'eulx l'autre en et par loy de mariage le plustost que faire se pourra et qu'il sera advisé entre eulx, leurs parens et amys, sy Dieu et Saincte Eglise s'y acordent et consentent, aux droictz et biens auxd. Pierre Merigot et Marguerite d'Orbec, futurs mariez, apartenans, qui seront commungs en biens, selon la coustume de la ville, prevosté et viscomté de Paris.

En faveur duquel futur mariage et sur les droictz et biens de lad. Marguerite d'Orbec led. Nicolas Bruneau a promis et promect bailler et faire transport ausd. futurs mariez, dedans le jour precedant leurs espouzailles, d'une maison et apartenances d'icelle, assize en ceste ville de Paris, rue des Vertuz, où est pour enseigne le Chef Sainct Jehan, aud. Bruneau apartenant de son conquest, tenant, d'une part, à Gilles Durel, d'autre part, aux hoirs feu Jehan Landoullie, aboutissant d'un bout sur lad. rue des Vertuz, d'autre bout par derrière, au jardin de feu Lhuissier de Mailly, en la censive des Relligieux, prieur et couvent de Sainct-Martin-des-Champs à Paris, et chargée de douze deniers parisis de cens, ou plus grand cens, sy plus en est deu, pour en joir par lesd. futurs mariez selon le partaige faict entre eulx; dont led. Bruneau a eu le droict de lad. maison et de la maison joignant dud. Durel, et laquelle maison led. Bruneau baille ausd. futurs mariez pour la somme de 266 escus et deux tiers d'escu d'or au soleil. Et, oultre

[1] Pierre Mérigot avait épousé en premières noces Claude Le Royer, avant 1560. Ce mariage, dont il lui était resté plusieurs enfants, dont une fille mariée, est d'ailleurs mentionné dans le présent contrat.

ce, leur promect bailler et paier en deniers contens la somme de 133 escus d'or soleil et ung tiers d'escu, asscavoir : dedans le jour precedent les espouzailles desd. futurs mariez, moictyé de lad. somme, montant lad. moictyé 66 escuz et demy d'or soleil et ung sixiesme d'escu, et l'autre moictyé, montant pareille somme, paiable dedans le jour et feste de Pasque prochainement venant; dedans lequel temps, ou plus tost sy faire se peult, led. Bruneau sera tenu et promect rendre compte ausd. futurs mariez de la tuition, gouvernement et administration qu'il a eue de la personne et biens de lad. Marguerite d'Orbec, sa niepce. Lequel compte lesd. futurs mariez seront tenuz oir toutesfoys qu'il plaira aud. Bruneau et luy alouer en la despence de sond. compte lesd. 266 escuz et deux tiers d'escu pour l'evaluation de lad. maison, et lesd. 133 escuz d'or soleil et ung tiers d'escu qui ainsy seront baillez et paiez ausd. futurs mariez en deniers contens. Et laquelle maison sera et demeurera ameublye entre lesd. futurs mariez, tout ainsy que sy elle avoit esté acquise durant et constant led. mariage.

Et partant led. Pierre Merigot a doué et doue lad. Marguerite d'Orbec, sa future espouze, de la somme de huict vingt six escuz et deux tiers d'escu d'or soleil en douaire prefix, pour une foys paiée, ou de douaire coustumier, au choix et option de lad. future espouze, et lequel douaire prefix, sy choisy est, sera et demeurera à lad. future espouze et aux siens, sans estre subject à aulcun retour, au cas qu'il n'y aict enffans vivans dud. futur mariage; et oud. cas qu'il n'y aict enffant ou enffans vivans dud. futur mariage et led. futur espoux predecedde lad. future espouze, en ce cas, elle prendra par preciput tous ses habitz, bagues et joyaulx qu'elle aura lors à son usaige; et en pareil cas qu'elle decedde auparavant led. futur espoux, en ce cas, il prendra aussy par preciput tous ses habitz qu'il aura lors à son usaige avecq ses armes.

Et ne seront tenuz lesd. futurs mariez des debtes qui pourroient avoir esté faictes et créées auparavant leurd. futur mariage, et où il seroict vendu, ceddé, transporté et allienné aulcuns heritaiges ou rentes appartenans à lad. future espouze de son propre, ou icelles rentes racheptez, en ce cas led. futur espoux sera tenu et promect remploier les deniers en autres heritaiges ou rentes qui seront de pareille nature de propre à lad. future espouze, et où led. remploy ne seroict faict, en ce cas les deniers seront valablement prins sur tous les biens de la communaulté desd. futurs mariez.

Et a esté acordé que les enffans dud. Pierre Merigot et de deffuncte Claude Le Royer, jadis sa femme, seront nourriz, habillez et entretenuz aux despens de la communaulté desd. futurs mariez jusques ad ce que lesd. enffans et chacun d'eulx ayent attaint l'aage de vingt cinq ans, sy plustost ne sont pourveuz, à la charge que lesd. enffans ne pourront demander durant led. temps aucuns sallaires ne proffict du bien de lad. deffuncte leur mère. Car ainsy le tout a esté acordé en faisant et passant ce present traicté de mariage qui autrement n'eust esté faict, passé, ne acordé, etc... Faict et passé double cestuy pour led. Pierre Merigot, l'an 1578, le lundy, 6ᵉ jour de janvier. Signé : Filesacq et Perron.

Insinué le 27 janvier 1578. — (Arch. nat., Y 119, fol. 139 v°.)

579. — *Donation mutuelle de* PIERRE MÉRIGOT, *graveur du roi, et de Marguerite d'Orbec, sa femme.* — 8 mai 1579.

Par devant Martin Maheu et Anthoine Desnotz, notaires du Roy nostre Sire, furent

presens en leurs personnes honnorable homme Pierre Merigot, graveur du Roy, bourgeoys de Paris, et Margueritte d'Orbecq, sa femme, de luy auctorisée en ceste partie, pour avec luy faire et passer le contenu cy après, iceulx mariez et chascun d'eulx estans en bonne santé et prosperité de leurs corps, comme ils disoyent et que de prime face est deuement apparu aux notaires soubzsignés, et allans, venans et cheminans par la ville; lesquelz, considerans en eulx les grandz amours, services, curialitez, affections, biens et privaultez que ung chascun d'eulx avoient et ont euz ensemble et faictz l'un d'eulx à l'autre constant leur mariage, faisoient et encores font incessamment de jour en jour, et espèrent de faire et avoir au plaisir de Dieu l'un avec l'autre à l'advenir; et aussy considerant les grandz peines, travaulx et dilligences qu'ilz et chascun d'eulx avoient euz, endurez, souffertz et soustenuz pour acquerir, gaigner, et avoir acquis et gaigné aucuns biens meubles et conquestz que Dieu leur avoit prestez et donnez de sa grâce en ce mortel monde, voullans et desirans de tout leur pouvoir secourir et recompenser de et sur l'un à l'autre et pourvoir et remedier au bon estat de chascun d'eulx pour le temps advenir, et ad ce que ung chascun d'eulx, comme il vivra, puisse mieulx soy gouverner et maintenir honnestement; pour ces causes et autres justes et raisonnables qui ad ce les auroient meuz et mouvoient, sans aucune contraincte, recongneurent et confessèrent, en la presence et par devant lesd. notaires comme en droict jugement, avoir faict, feisrent et font, d'eulx à l'autre, grace mutuelle et don esgal de tous les biens meubles et conquestz immeubles qu'ilz ont acquis et acqueront durant leurd. mariaige et qu'ilz auront commungs ensemble au jour et heure du premier de eulx que deceddera de ce sciècle en l'autre; par vertu de laquelle grace et don mutuel lesd. mariez ont voullu, consenty et accordé, veullent, consentent et accordent que le survivant de eulx deux ayt, tienne, jouisse, possedde et use plainement en usuffruict, le cours de sa vie durant, en quelque estat ou condition qu'il soit, toute la part, droict et portion du premier mourant de eulx deux, de tous leursd. biens meubles et conquestz immeubles, rentes et possessions par eulx acquis durant leurd. mariaige et qu'ilz acquerront en icelluy, comme dict est, et que led. survivant en soit mis et receu loyaulment et de faict en bonne et suffisante possession et saisine de celluy ou ceulx selon et ainsy qu'il appartiendra, incontinant le decedz de l'un d'eulx advenu, après qu'elles ont dict bien entendre le contenu en sept vingtz quinze et sept vingtz dix huictiesme articles de la coustume, par lesquelz leur est permis faire et passer led. don mutuel.

(Dans le cas où les héritiers voudraient contester le don mutuel en question, lesd. époux veulent et consentent que la part et portion disponible soit léguée à personnes d'eglise, de religion ou à oeuvres pitoyables charitables.)

Faict et passé cestuy pour servir aud. Merigot, l'an 1579, le vendredy, 8e jour de may.

Insinuation du 20 mai 1579. — (Arch. nat., Y 120, fol. 325.)

580. — Pierre Mérigot, *graveur du roi*. - 27 septembre 1586.

Pierre Mérigot, graveur du Roi, est témoin du mariage de Nicolas Lesueur, maître d'école à Paris, rue Jean Saint-Denis, près Saint-Honoré, son ami. — (Arch. nat., Y 128, fol. 256.)

581. — Nicolas Dubois, *graveur.* — 10 septembre 1568.

Donation par Simon de la Rivière, prêtre à Paris, rue du Chantre, à Guillemette Dubois, fille de feu Nicolas Dubois, graveur à Paris[1], y demeurant rue de la Plâterie, de tout son mobilier et de divers héritages au terroir d'Etampes. — (Arch. nat., Y 109, fol. 107 v°.)

582. — Vincent Le Blanc, *maître graveur.* — 14 novembre 1586.

Donation mutuelle de Vincent Leblanc, maître graveur à Paris, et de Françoise Hemyn, sa femme. — (Arch. nat., Y 128, fol. 145.)

583. — Quiriac Mare, *graveur en cuivre.* — 12 décembre 1586.

Contrat de mariage de Jean Delisle, marchand m⁰ layetier à Paris, rue Vannerie, et d'Anne Navère, veuve de Quiriace Mare, maître graveur en cuivre, demeurant à Paris, en la maison des Trois Piliers, paroisse S¹ Jean-en-Grève. — (Arch. nat., Y 128, fol. 188 v°.)

584. — Léonard Gaultier, *marchand graveur.* — 21 juillet 1590.

Leonard Gaultier, marchand graveur à Paris, témoin du mariage de Pierre Gaultier, marchand orfèvre à Paris, son père, et de Simonne Durant. — (Arch. nat., Y 132, fol. 58.)

585. — Mahiet Dubois, *maître tailleur d'histoires.* — 19 avril 1592.

Contrat de mariage de Maurice Belier, maître peignier tablettier à Paris, rue de la Vieille-Draperie, et d'Antoinette Pietre, veuve de Mahiet Dubois, maître tailleur d'histoires à Paris, rue des Vieux-Augustins. — (Arch. nat., Y 133, fol. 12.)

586. — Pierre Fluzeau, *graveur.* — 14 octobre 1606.

Contrat de mariage de Pierre Fluzeau, *graveur à Paris, et de Marie Dupont.*

Par devant Bernard Barbereau et Jacques Fardeau, notaires du Roy soubz signez, furent presens en leurs personne Pierre Fluzeau, graveur, demeurant à Paris, rue des Noyers, parroisse de S¹ Estienne-du-Mont, d'une part, Marye Dupont, fille de soy usante et jouissante de ses droictz, demeurante à Paris, en lad. rue et parroisse, d'aultre part; lesquelles parties recongnurent et confessèrent de leurs bons grez et bonnes volontez, sans contraincte aucune, sy comme ilz disoient, en la présence de Pierre Richer, m⁰ coustellier, doreur et graveur à Paris, André de Saint-Job, dud. estat, et Jehan Gamart, lavendier du Roy, amis commungs, avoir faict, feisrent et font les traicté de mariage, dons, douaire, obligations, promesses et aultres choses qui ensuivent, c'est asscavoir : lesd. Fluzeau et Marye Dupont ont promis et promectent se prendre l'un l'aultre par foy, loy et nom de mariage en face de Sainte Eglise, le plus brief que faire ce pourra et qu'il sera advisé entre eulx, et que l'une partie s'en requerront l'une à l'aultre, à tous leurs biens et droictz qu'ilz ont et promectent

[1] Mort par conséquent avant 1568.

apporter l'une avec l'aultre dedans le jour de leurs espouzailles, pour ceulx estre ungs et commungs entre eulx, selon et suivant la coustume de la ville, prevosté et viconté de Paris. Led. futur espoux a doué et douc lad. future espouze du douaire coustumier selon lad. coustume de Paris. Et partant et moiennant ce, en faveur dud. futur mariage, se sont données et donnent l'une à l'aultre au survivant d'eulx deux, tous et chascuns les biens meubles, acquestz et conquestz immeubles qu'ilz ont et pourront avoir, qu'ilz delaisseront lors et au jour de la dissolution dud. futur mariage, pour en jouir par le survivant d'eux deux d'iceulx biens, ses hoirs et ayans cause, et par luy en faire et disposer comme bon semblera par led. survivant, en faisant par le predeceddé son testament jusques à cent livres tournois seullement. Lesd. futurs espoux ne seront tenuz d'aucunes debtes faictes et créées auparavant led. futur mariage ; ains se paieront sur celluy qui les aura faictes et créées. Lequel don cy dessus a esté faict au cas qu'il n'y ayt enfans ou enfant nez et procréez en loyal mariage, auquel cas lad. presente donnation demeurera nulle........................

Et a esté accordé entre lesd. parties, demeurera et demeure nul et de nul effect et valleur certain aultre contrat de mariage qu'ilz auroient faict et passé entre iceulx futurs espoux par devant deux notaires du Chastelet de Paris dès ung an et demy, comme chose non estant faict; néantmoings, led. present contract de mariage vallidera, comme dict est.

Faict et passé en l'estude desd. notaires, après midy, l'an 1606, le samedy 14ciné jour d'octobre. Lad. future espouze et lesd. de St Job et Gamard ont declairé ne sçavoir escrire ne signer. — Insinuation en date du 23 janvier 1607. — (Arch. nat., Y 145, fol. 442 v°.)

587. — Jean van der Burcht, *graveur*.

Contrat de mariage de Jean Van der Burcht, *graveur à Paris, et de Marguerite Le Reux.* — 17 février 1613.

Par devant Martin de la Croix et Claude de Troyes, notaires soubzsignez, furent presens en leurs personnes honorable femme Catherine Cochart, vefve de feu honorable homme Louis le Reux, luy vivant vallet de garde robbe de feu monsieur le cardinal de Bourbon, ou nom et comme stipullant en ceste partye pour Margueritte Le Reux, sa fille et dud. deffunct, pour ce presente, de son voulloir et consentement, d'une part, et Jehan Van der Burcht, graveur à Paris, demeurant à Saint-Germain-des-Prez, rue du Pellican, fils de deffunct Guillaume Van der Burcht, vivant huissier du Conseil du Roy d'Espaigne, et de Cravena, ses père et mère, natif de la ville de Louvain en Braban; lesquelles partyes, en la presence, de l'advis et consentement : de la part du futur espoux, de Jehan de Lintlaer, maitre de la pompe sur le Pont Neuf, Charles Van Brechel, graveur en taille-doulce; et de la part de la future espouze, de Hierosme Laisné, me charpantier à Paris, cousin germain à cause de Susanne Cochart, sa femme, Robert Fuzée, escuyer, sr d'Assy, gouverneur des pages de la Chambre du Roy, Pierre Gayan, bourgeois de Paris, amis commungs desd. partyes, recognurent et confessèrent avoir faict entre elles et de bonne foy les traicté, accords, dons, douaire, conventions et promesse de mariage qui ensuivent, c'est asseavoir : lad. Cochart avoir promis et promect bailler et donner lad. Margueritte Le Reux, sa fille, aud. Jehan Van der Burcht qui, du consentement et advis de tous les dessus nommez, a promis et promect la prendre à sa femme et loyalle

espouze, et de ce en faire et solemniser led. mariage en face de nostre mère Saincte Eglize apostolique et romaine, soubz la licence de laquelle le plustost que faire ce pourra et qu'il sera advisé entre eulx, leurs parens et amis, et ce aux biens et droictz qui à chascune desd. partyes futurs espoux apartenans et qui leur apartiendront cy après, qu'ils promectent respectivement apporter l'ung avecq l'autre pour estre ungs et commungs entre eulx, selon la disposition de la coustume de la ville, prevosté et vicomptéde Paris; entre lesquelz biens et droictz apartenans à lad. future espouze ce concistent en mil livres tournois, sçavoir : quatre cens livres tournoiz qui sont ès mains de lad. Margueritte Le Reux et qu'elle a gaignez de son travail et labeur, et luy apartiennent tant en deniers comtans que autres commoditez de mesnaige, et la somme de six cens livres tournoiz que lad. Catherine Cochart mère, a promis et promect fournir et delivrer ausd. futurs espoux avecq six draps, deux douzaines de serviettes et six chemises, le tout de thoille neufve, à la volonté d'iceulx futurs espoux; lesd. six draps, deux douzaines de serviettes, six chemises, lesd. partyes les ont amiablement aprecié à la somme de trente livres tournois qui font, avecq lesd. six cens livres, la somme de six cens trente livres tournois, et ce tant sur les biens et droictz que à lad. future espouze appartenant, comme fille et heritière en partye dud. deffunct Louis Le Reux, sond. père, que en advancement d'hoirye venant par elle à la succession et biens de lad. Catherine Cochart, sad. mère; et qu'elle renonce à icelle. Et partant, a led. futur espoux doué et doue lad. future espouze de la somme de six cens livres tournois de douaire prefix, pour une fois payer sans retour, ou du douaire coustumier, au choix et obtion de lad. future espouze, à l'ung desquelz, soit prefix, ou coustumier, avoir et prendre par lad. future espouze sy tost que douaire aura lieu generallement sur tous et chacuns les biens, tant meubles que immeubles quelconques, presens et à venir dud. futur espoux, qu'il en a pour ce du tout obligez et ypotecquez pour le payement dud. douaire. Le survivant desd. futurs espoux aura et prendra par preciput et hors part des biens de lad. future communaulté, sçavoir, sy c'est led. futur espoux, de ses habitz, armes et autres biens de leur future communaulté, et sy c'est lad. future espouze, de ses habitz, linge, bague et joyaux, reciproquement jusques à la somme de cent cinquante livres tournois pour une fois payer, ou pour iceulx lad. somme de cent cinquante livres tournois au choix et obtion dud. survivant, suivant la prisée et estimation qui en sera faicte par l'inventaire et sans faire aulcune creue.............

En faveur duquel present contract de mariage lad. future espouze a voullu, consenty et accordé, en la presence et du consentement de tous les dessus nommez, que, advenant son decedz sans enffans auparavant led. futur espoux, que icelluy futur espoux prenne par preciput et hors part sur tous les biens de lad. future communaulté jusqu'à la somme de quatre cens livres tournois, qui sont les quatre cens livres qu'elle a gaignez de son labeur et travail; comme au semblable led. futur espoux a voullu, consenty et accordé que, advenant le decedz de luy futur espoux sans enffans dud. futur mariage, que lad. future espouze, ses hoirs et aians cause jouissent plainement et paisiblement du tout à tousjours en tout droict de proprietté de tous et chacun les biens, tant meubles que immeubles quelconques, qui ce trouveront luy appartenir au jour de son decedz, à quelque pris, valleur et estimation qu'ils se puissent concister et monter, sceuz et trouvez seront, et sans aulcune exception; et desquelz

led. futur espoux en a par ces presentes faict don irrevocable entre vifz, en la meilleure forme que faire le peut, à lad. future espouze, ce acceptante pour elle, et sesd. hoirs, à la charge de par lad. future espouze payer les debtes que led. futur espoux pourra lors debvoir, accomplir son testament faict raisonnable et sans fraulde............

Faict et passé après midy, en la maison où lad. veufve mère de lad. future espouze est demeurante, sçize à Sainct-Germain-des-Prez, près l'eglise et parroisse Sainct-Sulpice, l'an 1613, le 17me febvrier. Et a lad. Cochart mère declaré ne sçavoir escripre ne signer, et les autres partyes et presens ont signé la minutte des presentes, demeurée vers led. de Troyes, l'ung desd. notaires soubzsignez. Signé : De la Croix et de Troyes.

Suit la quittance donnée par Jean Van der Burcht et Marguerite Le Reux d'une somme de 300 livres tournois délivrée aux futurs époux par Catherine Cochart sur les 600 livres qu'elle devait fournir.

Insinué le 7 mai 1617. — (Arch. nat., Y 158, fol. 4 v°.)

588. — PIERRE CAULLIER, *maître graveur.* — 21 janvier 1616.

Pierre Caullier, maître graveur à Paris, demeurant dans l'enclos et paroisse StDenis-de-la-Chartre, témoin du mariage de son frère Claude Caullier, miroitier du Roi. — (Arch. nat., Y 157, fol. 126 v°.)

589. — THAURIN et DAVID BERTRAND, *graveurs.*

Donation par THAURIN BERTRAND, *maître graveur à Paris, et Marie Marchand, sa femme, à* DAVID BERTRAND, *leur fils, aussi graveur à Paris,* *de 12 livres 10 sols tournois de rente.* — 12 juillet 1618.

Par devant Martin de la Croix et Claude de Peiras, notaires et garde nottes du Roy soubzsignez, furent presens en leurs personnes Thaurin Bertrand, maître graveur à Paris, y demeurant, rue des Fossez et parroisse Saint-Germain-de-l'Auxerrois, et Marie Marchant, sa femme, de lui authorisée pour faire et passer ce qui ensuit; lesquelz ont recogneu et confessé avoir donné, ceddé, quicté, transporté et delaissé, et par ces presentes donnent, ceddent, quictent, transportent et delaissent par donnation faicte entre vifz en pur don et irrevocable, sans espoir de ne le jamais revocquer ne rapeller, à David Bertrand, leur filz, aussi graveur à Paris, demeurant avecq sesd. père et mère, à ce present et acceptant, pour lui, ses hoirs et ayans cause à l'advenir, douze livres dix solz tournois de rente, ausd. donnataires apertenant et à eulx vendus et constituées par noble homme Jehan Bazian, recepveur des tailles à Melun, par contract portant constitution, passé par devant Martin de la Croix et Claude de Peiras, l'ung des notaires soubz-signez, le 20° jour de juing 1618, pour les causes y contenues. En oultre, lesd. donnataires donnent, ceddent, quictent, transportent et delaissent aud. David Bertrand, ce acceptant, tous et chacuns les arrerages qui sont deubz et escheus à cause desd. douze livres dix solx de rente; l'original en papier dud. contract de constitution lesd. Bertrand et sa femme ont presentement baillé et delivré aud. David Bertrand, duquel il le faict porteur et desd. douze livres dix solz tournois de rente et arrerages dessus donnez vray acteur, procureur, pourchasseur, recepveur, demandeur et quicteur, le mectent et subrogent du tout en leur lieu, droictz, noms, raisons et ac-

tions, pour jouir, faire et disposer par led. David Bertrand ainsy comme bon luy semblera. Cestz donnation, cession et transport faictz pour la bonne amityé qu'ilz ont et portent aud. David Bertrand, leur filz, et que tel est leur plaisir de ainsy le faire et non aultrement, et oultre, pour les nourritures et entretenement d'habitz et logement que leurd. filz leur a quiz et livrez long temps y a, faict et fera journellement.

Faict et passé en la maison desd. Bertrand et sa femme, le jeudi avant midi, 12e jour de juillet, l'an 1618. Et a led. Thaurin Bertrand déclaré ne pouvoir signer à cause de la debilité et caducité de sa veue, et lad. Marchant a déclaré ne scavoir escripre ne signer, et quand aud. Bertrand filz a signé la minutte des presentes avecq lesd. notaires soubzsignez, demeurée vers et en la possession de de Peiras, l'ung d'iceulx. Signé : De la Croix et de Peiras.

Insinué au Châtelet de Paris le 17 juillet 1618.. — (Arch. nat., Y 159, fol. 261 v°.)

590. — JEAN DARMAN, *maître graveur*.

Contrat de mariage de JEAN DARMAN, *maître graveur, et de Suzanne Porthois*. — 9 octobre 1619.

Par devant Nicolas Saulnier et Jehan Charles, notaires soubzsignez, furent presens Jehan Darman maître graveur, demeurant à Paris, rue des Arcis, parroisse Saint-Mederic, natif de Clermont en Auvergne, aagé de vingt cinq ans passez, pour lui et en son nom, d'une part, honorable femme Claude Guyot, veufve de feu Mathurin Puthois, vivant me masson à Paris, demeurant rue St Victor, parroisse Saint-Nicollas-du-Chardonneret, stipullante en ceste partye pour Suzanne Puthois, fille dud. deffunct et d'elle, de laquelle elle est tutrice, à ce presente, de son voulloir et consentement, d'autre part. Lesquelles parties, de leurs bons grez et bonnes volontez, sans aulcune contraincte, si comme ilz disoyent, en la presence, scavoir : de la part dud. Darman, de André Fournier, maître d'hostel du sr Dubuisson, Conseiller d'estat, et Jacques de Vachon, sr de la Poisraudière, secretaire de la Chambre du Roy, beau-frère, Denis de Bonnaire, me orfebvre, Aubin Guyart, me affineur et departeur d'or et d'argent à Paris, amys dud. Darman; et de la part de lad. Suzanne, de honorables hommes, François Moreau, me taillandier, bourgeois de Paris, Michelle Puthois, sa femme, Jehanne Puthois, sœurs pareilles, Simon Puthois, me masson à Paris, oncle et subrogé tuteur, Pierre Guyot, tailleur de pierre, oncle maternel, Mathurin de Veynes, miroittier et layettier de la Chambre du Roy, cousin, recognurent et confessèrent avoir faict, feirent et font entre elles et l'une d'elles avecq l'autre, de bonne foy, les traicté, accords, dons, douaire, promesses et conventions qui ensuivent, c'est assçavoir : lad. veufve avoir promis de bailler et donner lad. Suzanne Puthois, sa fille, par nom et loy de mariage aud. Darman, qui icelle a promis prendre à sa femme et espouze, et icellui mariage faire et solemniser en face de nostre mère Saincte Eglise le plus tost que bonnement faire se pourra, qu'il sera advisé et deliberé entre eulx, leurs parens et amys, sy Dieu et nostre dicte mère Saincte Eglise y consentent; seront iceulx futurs mariez ungs et commungs en leurs biens meubles et conquestz immeubles, selon les uz et coustume de la ville, prevosté et vicompté de Paris; à laquelle future espouze lad. Claude Guyot, sa mère et tutrice, et led. Simon Puthois, subrogé, ont dict et declaré lui appartenir de son propre par la succes-

sion dud. deffunct son père, le tiers en la moictyé d'une maison scize à Paris, dicte rue Saint-Victor, où pend pour enseigne la Caige, que lad. Claude Guyot promect faire valloyr ausd. futurs espoux la somme de mil livres, franche, quicte et deschargée de toutes debtes, escepté du cens; laquelle portion de maison lad. Claude Guyot, oud. nom, du consentement dud. Simon Puthois, subrogé tuteur, et par l'advis des dessusd. parens et amys de lad. future espouze, a accordé estre ameublie aud. futur espoux qui pourra la vendre et disposer comme de meubles; de laquelle portion de maison lad. Claude Guyot jouira et tiendra dud. Darman jusques à ce qu'il en ayt disposé par vente ou aultrement, à la charge de lui en payer par chacun an cinquante livres tournois. Et partant, a led. Darman doué et doue lad. Suzanne Puthois de la somme de cinq cens livres tournois de douaire prefix pour une fois payer, à l'avoir et prendre, sy tost qu'il aura lieu, generalement sur tous et chacun ses biens presens et à venir qu'il en a dès à present chargez à fournir et faire valloyr. Et est accordé que le survivant desd. futurs espoux aura par preciput et hors part des biens de leur communaulté, scavoir : sy c'est led. futur espoux, pour ses habitz et armes, et lad. future espouze pour ses habitz, bagues et joyaulx, jusques à la somme de deux cens livres tournois, selon la prisée qui en sera faicte, sans crue, ou lad. somme au choix dud. survivant. Plus, que lesd. futurs espoux ne seront tenus des debtes l'ung de l'aultre, faictes et créés auparavant la consommation dud. futur mariage.....
que lad. Claude Guyot ne pourra advantager l'ung de ses aultres enffans plus que l'autre........
Faict et passé en la maison de lad. vefve Puthois, l'an 1619, le mercredi, 9° jour d'octobre après-midi. Led. de Veynes et Jehanne Puthois ont declaré ne scavoir escripre ne signer, et les autres ont signé la minutte des presentes, demeurée vers Charles notaire. Signé : Saulnier et Charles.

Insinué au Châtelet de Paris, le 7 février 1620. — (Arch. nat., Y 161, fol. 10 v°.)

591. — NICOLAS GORAN, *maître graveur.* — 24 septembre 1627.

Donation mutuelle de Nicolas Goran, maître graveur à Paris, y demeurant, rue des Petits-Champs, et de Marie Fourquette, sa femme. — (Arch. nat., Y 167, fol. 255 v°.)

592. — PIERRE BLARU, *graveur du Cabinet du Roi.* — 15 juin 1632.

Donation par Catherine Templier, veuve de Vincent Hottot, jardinier à Saint-Germain-des-Prés, vis-à-vis les Petites-Maisons, de tous ses biens meubles à Pierre Blaru, graveur ordinaire du Cabinet du Roi, et à Claude Richard, sa femme, demeurant rue Saint-Denis, en la maison de l'Image Saint Louis, à charge de loger et d'entretenir lad. veuve Hottot, sa vie durant. — (Arch. nat., Y 173, fol. 106.)

593. — MICHEL PELAYS, *graveur en taille-douce.* — 4 juin 1636.

Donation mutuelle de Michel Pelays[1], graveur en taille-douce, demeurant à Paris,

[1] J.-Michel Pelais, d'après Füssli, travaillait à Rome en 1629. On ignorait qu'il se fût établi à Paris.

rue Saint-Jacques, et de Marie Vaast, sa femme. — (Arch. nat., Y 176, fol. 318.)

594. — Guillaume Caillou, *maître graveur.* — 1ᵉʳ octobre 1636.

Donation mutuelle de Guillaume Caillou, maître graveur à Paris, et d'Elizabeth Pron, sa femme, demeurant rue de la Savaterie, en la Cité. — (Arch. nat., Y 177, fol. 21.)

595. — Jean Bouchart, *maître graveur.* — 25 octobre 1638.

Donation par Denis Ledoux, compagnon aplanieur de draps à Paris, à Suzanne Ledoux, sa sœur, veuve de Jean Bouchart, maître graveur à Paris, demeurant rue de Harlay, à l'image Sainte-Anne, de tous droits successifs à lui échus par le décès de Maurice Ledoux et Marguerite Cordier, ses père et mère, de Charles et Guillemette Ledoux, ses frère et sœur, et de Jacques Cordier, marchand de vins, son cousin germain. — (Arch. nat., Y 179, fol. 78 v°.)

596. — Jean de la Noue, *maître graveur.* — 2 juillet 1640.

Donation par Catherine Marguery, veuve de Charles Seraphin, bourgeois de Paris, à Jean de la Noue, maître graveur à Paris, demeurant rue Traversine, de tous ses biens, meubles et immeubles, notamment d'une maison rue Traversine, comprenant trois corps d'hôtel, en considération des services rendus par ledit La Noue à ladite veuve Marguery abandonnée de ses proches. — (Arch. nat., Y 180, fol. 327.)

597. — Pierre Firens, *graveur en taille-douce.*

Donation par Catherine Vanbouckle, veuve de Pierre Firens, *graveur en taille-douce*, de la moitié des planches restées après le décès de son mari, en faveur de François Pamfi, peintre à Paris, son gendre, et de Jeanne Firens, sa fille. — 30 novembre 1641.

Par devant les notaires du Roy au Châtelet de Paris soubzsignez fut presente en sa personne Catherine Vambouckle, veuve de feu Pierre Firens, maître graveur en taille-doulce, bourgeois de Paris, y demeurante rue St Jacques, parroisse Saint-Benoist, laquelle, pour tesmoigner l'amour et affection qu'elle porte à François Pamfi, maître peintre à Paris, son gendre, et Jeanne Firens, sa femme[1], a recogneu et confessé avoir donné, quitté et dellaissé, et par ces presentes donne, quitte et dellaisse dès maintenant à tousjours par donnation entre vifz, pure, simple et irrevocable, et en la meilleure forme que faire ce peult, et promis garentir de tous troubles et empeschemens generallement quelconques, ausd. Pamfi et sa femme, de luy auctorisée, demeurans rue Aubry, parroisse Saint-Jacques-de-la-Boucherie, à ce presens et acceptans pour eux, leurs hoirs et ayans cause, toutes et chacunes les planches de graveure en taille-doulce de cuivre de plusieurs figures appellées *Natalis*[2], faisant

[1] Le mariage avait été célébré le 29 avril 1625 (voir Jal).

[2] Les principales suites gravées par Pierre Firens ne peuvent expliquer ce terme de Natalis, appliqué à une suite de figures. On cite parmi ses œuvres principales les *Métamorphoses d'Ovide*, 10 pl.; le *Theatrum Floræ*, 117 pl.; les *Sept Sages de la Grèce*, 7 pl.

moitié de toutes les planches qui estoient demeurées après le deceds dud. Firens, son mari, et qui estoient de leur communauté, ensemble treize grandes planches de taille-doulce, double feuille, que lad. veufve Firens a fait graver depuis le deceds dud. feu son mari, se reservant lad. veufve Firens l'usuffruict et jouissance sa vie durant desd. planches pour en faire graver et imprimer ainsy que bon lúy semblera, voullant qu'après son deceds led. usuffruict et jouissance soit réuni à lad. chose donnée et que lesd. Pamfi et sa femme jouissent, facent et disposent desd. planches, ainsi que bon leur semblera. Ceste donation faicte pour les causes et raisons susdictes et que telle est la volonté et intention de faire lad. donnation, et, outre, à la charge que lesd. Pamfi et sa femme seront tenus, comme ilz promettent, qu'après le decedz de lad. veufve Firens, de nourrir, loger, entretenir et instruire, mesmes faire aprendre mestier honneste, comme leurs siens propres, à Pierre Firens, petit-fils de lad. donnatrice, filz de Pierre Firens, marchant à Paris, jusques à l'aage de vingt ans, et de luy donner la somme de vi° l. t. en deniers comptans, soit pour ayder à le faire passer maistre ou autrement, et, en cas qu'arrivast le deceds desd. Pamfi et sa femme auparavant que led. Pierre Firens, petit-filz, fust pourveu de maistrise ou autrement, aud. cas il pourra prendre la somme de mil livres seullement sur lesd. planches, sy elles sont lors en nature et valleur, sinon sur tous et chacuns les biens desd. Pamfi et sa femme; et, arrivant le deceds dud. Pierre Firens, petit-filz, auparavant cellui de lad. veufve donnatrice, icelle veufve Firens en fait don et substitution pour lad. somme de vi° l. seullement, sçavoir: moitié, montant iii° l. t., aux enfans de Melchior Firens, maistre peintre à Paris, aussi l'un des filz de lad. donnatrice, et les autres. iii° l. à Claude Firens, son filleul, frère dud. Pierre Firens.....

Faict et passé es estudes desd. notaires soubzsignez l'an 1641, le dernier jour de novembre après midi, et ont signé la minutte des presentes demeurée vers Laisné, notaire.

Insinuation du 21 mars 1642. — (Arch. nat., Y 182, fol. 44.)

598. — Pierre Firens, *graveur*. — 28 novembre 1642.

Le 28° jour de novembre 1642, est comparue Catherine Vambouckle, vefve de feu Pierre Firens, donnatrice nommée en la donation cy devant escripte (insinuée le 21 mars 1642), laquelle a dict et déclaré qu'en faisant par elle lad. donnation, elle a entendu et entend icelle faire ausd. Pamfy et Jeanne Firens, sa femme, en la forme et manière qui ensuit.

Scavoir : dix sept cens de planches où environ de taille-doulce, tant grandes que petittes, bonnes et meschantes, à lad. donnatrice appartenans et faisant moictyé de tout le fonds de planches qui estoient demeurées après le decedz dud. feu Firens, son mary, plus sa part en touttes les planches des graveures appelées *Natalis*, et quinze grandes planches aussy de graveures, que lad. donnatrice a faict faire depuis le decedz de sond. feu mary. — (Arch. nat., Y 184, fol. 338 v°.)

599. — Charles Girard, *maître faiseur d'eaux-fortes*. — 22 décembre 1641.

Donation mutuelle de Charles Girard, maître faiseur d'eaux-fortes à Paris, et de Renée Prevost, sa femme, demeurant à Saint-Germain-des-Prés, rue Férou. — (Arch. nat., Y 181, fol. 447 v°.)

600. — Jérôme David [1], *graveur en taille-douce.* – 14 novembre 1643.

Donation par Jérôme David, graveur en taille-douce, demeurant au château du bois de Vincennes, à son frère, André David, laboureur aux Carrières du pont de Charenton, de tous droits successifs lui revenant par le décès d'André David, prévôt de Vaudoy-en-Brie, et de Michelle de Chenoy, leurs père et mère, et de Pierre David, leur frère. — (Arch. nat., Y 183, fol. 202.)

601. — David Bertrand, *ciseleur et graveur du Roi.* – 12 janvier 1644.

Donation par Gaspard de Fieubet, trésorier de l'Épargne, à Marguerite Lejay, femme de David Bertrand, ciseleur et graveur du Roi, demeurante rue Saint-Germain-de-l'Auxerrois, d'une rente annuelle et perpétuelle de cinquante livres, pour la bonne amitié que led. donateur porte à lad. Marguerite Lejay. — (Arch. nat., Y 183, fol. 319.)

602. — François Ragot, *graveur en taille-douce.* – 9 mars 1644.

Donation mutuelle de François Ragot, graveur en taille-douce à Paris, et de Marie Bertrand, sa femme, demeurant rue Saint-Jacques. — (Arch. nat., Y 185, fol. 277 v°.)

603. — Balthazar Moncornet [2], *graveur en taille-douce.* – 6 janvier 1647.

Profession d'Élizabeth Moncornet, fille de Balthazar Moncornet, graveur en taille-douce, rue Saint-Jacques, et de feue Élisabeth Cabouret, au couvent des Augustines de Nanterre, et donation par ledit Balthazar Moncornet et Marguerite Vandermael, sa femme, audit couvent, de cent livres pour les frais de sa vêture et profession, plus de 900 livres pour sa dot, sans préjudice de sa part et portion à recueillir dans la succession de son aïeule maternelle, Marie Mathieu, veuve de François Cabouret. — (Arch. nat., Y 186, fol. 145.)

604. — Denis du Mesne, *graveur en taille-douce.* – 27 février 1647.

Contrat de mariage de Jean Chappelair, tailleur d'habits à Paris, au Petit Pont, d'une part, et d'Anne Jullien, veuve de Denis du Mesne, graveur en taille-douce à Paris, demeurante au Petit Pont, d'autre part. — (Arch. nat., Y 187, fol. 347.)

605. — Jean Touschart, *maître-graveur.* – 16 août 1644.

Contrat de mariage de Claude Fremin, marchand bourgeois de Paris, rue Saint-Étienne-des-Grès, d'une part, et de Suzanne Ledoux, veuve de Jean Touschart, maître-graveur à Paris, même rue, d'autre part. — (Arch. nat., Y 193, fol. 227.)

606. — Jean Mathieu, *graveur et marchand en taille-douce.* – 26 mai 1646.

Transport par Jean Mathieu, maître-graveur et marchand en taille-douce, bourgeois de Paris, rue Saint-Jacques, à son oncle, Nicolas Thoquet, chirurgien du Roi, de-

[1] Charles et Jérôme David, frères, travaillaient à Paris au milieu du XVII° siècle (voir Ch. Le Blanc). Charles était né en 1600, d'après Florent Le Comte et Nagler.
[2] Ch. Le Blanc donne 1630 comme date approximative de la naissance de Moncornet. Il faut reculer beaucoup cette date puisqu'en 1647 la fille de sa première femme est en âge d'entrer en religion.

meurant rue de la Montagne-Sainte-Geneviève, d'une maison au bourg de Cormeilles-en-Parisis, avec ses dépendances, et cession par Nicolas Thoquet audit Jean Mathieu, qui renonce à tous droits sur la succession de son oncle, de la maison occupée par Jean Mathieu, rue Saint-Jacques, à l'enseigne de la Pomme d'or (anciennement du Plat d'étain) composée de deux corps de logis, à la réserve de 200 livres par an sur les loyers payables au sr Thoquet, sa vie durant, lequel donne également à son neveu diverses rentes constituées sur l'Hôtel-de-Ville. — (Arch. nat., Y 185, fol. 185.)

IX

LES GRAVEURS DE SCEAUX, DE MONNAIES ET DE PIERRES FINES.

1454-1620.

On connaît bien peu de graveurs de monnaies et de sceaux avant la seconde moitié du xvi^e siècle. Aussi, avons-nous recueilli certains actes signalant plusieurs graveurs de sceaux de 1454 à 1535. Les deux premiers documents nous initient en outre à de curieuses questions de responsabilité. Les propriétaires n'osent faire à leurs immeubles les réparations exigées par l'état des lieux. Le motif de leur inquiétude n'est pas bien expliqué. Il n'en est pas moins certain qu'ils doivent obtenir une autorisation pour procéder aux travaux nécessaires. En 1543 et années suivantes paraissent des graveurs de pierreries, métier qui paraît assez répandu en France au xvi^e siècle. Peut-être avait-il été introduit par les artistes italiens, surtout par ce Matteo del Nassaro qui joua un rôle considérable sous le règne de François I^{er}. Jean de Fontenay qui se marie en 1570 appartient à cette classe de graveurs en pierres fines. Quant aux graveurs des monnaies de France, comme Claude de Héry et Nicolas Briot, Jal donne sur eux des détails biographiques; mais, chose assez singulière, tandis qu'il a pu recueillir les noms des enfants de Claude de Héry, il ignorait celui de leur mère qui se nommait, d'après le contrat de mariage de 1561, Jeanne Hochet. Les démêlés de Nicolas Briot, graveur des monnaies de France, et de Claude Turpin, pourvu de l'office de graveur des sceaux et cachets du Roi, avaient été signalés déjà. On en trouve ici la confirmation et le règlement. Sur ces deux graveurs, comme sur leurs contemporains, les Le Héry, les Aubin et les Alexandre Ollivier, on peut consulter le dictionnaire de Jal; nous renverrons aussi à la publication de M. Fernand Mazerolle, sur les graveurs de monnaies.

607. — G<small>UILLAUME</small> L<small>E</small> M<small>AY</small>, *graveur de sceaux*. Mercredi, 4 septembre 1454.

A la requeste de Guillaume Le May, graveur de sceaulx, disant que depuis naguères, par acquisition qu'il a faicte, il est devenu detenteur et propriétaire d'une maison et ses appartenances, assise à Paris, en la rue de la Vielz-Drapperie, où souloit pendre pour enseigne le Lion d'or, tenant, d'une part, à une maison où pend pour enseigne la Corne de serf, et, d'autre part, à une maison qui fut Henri le Vert, plus à plain declerée, etc., en laquelle maison et appartenances convient et est necessaire de faire plusieurs reparations necessaires sans lesquelles, etc., ce que led. Guillaume Le May n'ose faire, pour doubte de l'eviction; ce consideré, ordonné est par provision de justice que led. Guillaume Le May, à ce commis comme personne estrange, pourra faire faire en lad. maison et appartenances les

608. — Geoffroy des Bonshommes, *graveur de sceaux.* — Mardi, 24° septembre 1454.

A la requeste de Gieffroy des Bonshommes, graveur de seaulx, disant que, par acquisition qu'il a puis nagueres faicte, lui compete et appartient une maison, court, granche, jardin derrière, etc., assis en la ville de Montrouge, avecques ung pressouer assis au bout de ladicte ville, entre les chemins alant à Fontenay et à Vanves, tenant d'une part aud. Gieffroy, et d'autre part à certaines maisons et masures appartenans à messire Arnoul du Bac, prebstre, esquelles maisons et pressouer convient et est neccessaire de faire pluseurs reparacions necessaires, sans lesquelles, etc., mais seroient de nul prouffit et valeur aud. Gieffroy, lequel n'ose faire faire lesd. reparacions ne prester ses deniers, pour doubte de l'eviction; ce considéré, ordonné est par provision de justice que led. Gieffroy des Bonshommes, à ce commis comme personne estrange, pourra faire faire esd. maisons et pressouoir les reparacions qui y sont necessaires à faire et prester les deniers, etc..... — (Arch. nat., Y 5232.)

609. — Philippe Daniel, *graveur de sceaux.* — Vendredy, 27° septembre 1504.

Aujourd'huy, Phelippe Daniel, graveur de seeaulx, demourant à Paris, a accepté la garde bourgeoise de Raoulant Daniel, son fils, aagé de huit ans ou environ, fils de luy et de feue Jehanne Vimot, sa femme, pour en joyr, etc. — (Arch. nat., Y 5233, fol. 62.)

610. — Germain Guyton, *graveur de sceaux.* — 7 septembre 1535.

Germain Guyton, graveur de sceaux à Paris, et Marie Cassot, sa femme, contre Jacques Breteau. Confirmation de sentence du prévôt de Paris. — (Arch. nat., X¹ᴬ 1538, fol. 556 v°.)

611. — Nicolas Vibert, *graveur de pierrerie.* — 1ᵉʳ septembre 1543.

Nicolas Vibert, graveur de piarrerie, à Paris, exécuteur testamentaire de Léonard de Maulevault, prisonnier au Châtelet, réclame dix livres déposées par ledit Maulevault, lors de son emprisonnement, entre les mains de Thomin Arnoul, sergent à verge au Châtelet, et les obtient. — (Arch. nat., X¹ᴬ 1551, fol. 422 v°.)

612. — Jacques Mahiet, *graveur en pierreries.* — 20 juillet 1555.

Jacques Mahiet, graveur en pierreries, natif de Paris, poursuivi avec un écolier du collège de Reims, est condamné à être fustigé et aux galères à perpétuité, pour vollerie, force publique, battures et navrures au préjudice de Gabriel Leconte, écolier, et Pierre Mousset, prêtre. — (Arch. nat., X²ᴬ 117.)

613. — Claude de Héry[1], *graveur des monnaies.* — 4 mars 1561.

Contrat de mariage de Claude de Héry, *tailleur et graveur général des monnaies de France;*

[1] Jal a consacré un article très documenté à ce graveur et tailleur général des monnaies de France, qu'il suit de 1557 à 1582. Il n'avait pu découvrir le nom de sa femme, alors qu'il avait retrouvé celui de ses enfants. Voir aussi, dans les *Nouvelles*

et de Anne Hochet, fille de Pierre Hochet, avocat en Parlement, et de feue Madeleine de Longueil.

Furent presens en leurs personnes maistres Pierre Hochet, advocat en la Court de Parlement à Paris, et Geoffroy Hochet, sieur de Chauvry en partye, recepveur general des boestes des monnoyes à Paris, ou nom et comme stipullans en ceste partye pour Anne Hochet, fille myneure d'ans dudict m° Pierre Hochet et de feue dame Magdaleine de Longueil, jadis sa femme et seur dudict m° Geoffroy Hochet, et de laquelle ledict maistre Geoffroy Hochet est tuteur et curateur, à ce presente, de son voulloir, accord et consentement, d'une part, et en la presence de damoiselle Loise Le Teneur, femme dudict maistre Geoffroy Hochet, et de noble homme m° Nicolle Rubantel, advocat en la Court de Parlement à Paris, cousin, et honnorable homme Claude de Hery, tailleur et graveur general des monnoyes de France, assisté de m° Estienne de Brissac, commis au greffe de ladicte Court des monnoyes, aussy pour luy et en son nom, d'aultre part; lesquelles partyes, de leurs bons grez et bonnes volluntez, sans contrainte aulcune, recongnurent et confessèrent, et par ces presentes confessent avoir faict, feisrent et font ensemble les traictez de mariage, dons, douaires, promesses, convenances et obligations qui ensuyvent, pour raison du mariaige, lequel, au plaisir de Dieu, sera de bref faict et solempnisé, desdicts de Hery et Anne Hochet, c'est asscavoir : que lesd. Claude de Hery et Anne Hochet, du voulloir et auctorité desd. m^s Pierre et Geoffroy Hochet, avoir promis et promectent prandre l'un d'eulx l'aultre par nom et loy de mariaige, et icelluy mariaige solempniser en face de nostre mère Saincte Eglise le plus tost que faire ce pourra et qu'il sera advisé entre eux, leurs parens et amys, si Dieu et nostre mère Saincte Eglise s'i accordent, aux biens et droictz mobilliers et immobilliers à chacun desd. espoux de present appartenant et qu'ilz seront tenuz et promectent apporter ensemble au jour de la consommation dud. futur mariage, pour estre ungs et commungs entre eulx, selon les us et coustumes de la ville, prevosté et viconté de Paris, fors que pour le regard des debtes, ypothecques par led. futur espoux faictes et créées et qu'il pourra faire et créer jusques au jour de la consommation dud. futur mariaige, sy aulcunes en y a, lesquelles se payeront sur le bien dud. futur espoux particullièrement, sans ce que l'on se puisse adresser sur le bien de lad. future espouze. Aussy a esté accordé que led. futur espoux payera pour la portion de lad. future espouze les charges, cens et redevances dont les droictz mobilliers et immobilliers à icelle future espouze apartenans sont et peuvent estre chargez. En faveur duquel futur mariage led. m° Geoffroy Hochet a promis, sera tenu, promect et gaige bailler et payer ausd. futurs espoux, le jour preceddant leurs espouzailles, la somme de mil livres tournoys en deniers comptans, et ce sur et tant moings dudict droict successif mobillier et immobillier à lad. future espouze apartenant, lesquelz mil livres tournoys seront les premiers comptez, desduictz et rabbatuz ausd. futurs espoux sur led. droict successif, mobillier et immobillier d'icelle future espouze. Et, moyennant ce que dict est, led. futur espoux a doué et doue lad. future espouze de la somme de troys centz trente troys

archives de l'art français (1879, VII, p. 31), le mandement de la Cour des monnaies à François Clouet, chargé de donner son avis sur le mérite et la ressemblance d'un nouveau poinçon à l'effigie de Charles IX, gravé par Claude de Héry. Jal parle longuement de cette consultation.

livres 6 solz 8 deniers tournoys, faisant la tierce partye de la somme de mil livres tournoys, et ce pour une foys payer, en douaire prefix, ou de douaire coustumier aux us et coustumes de la ville, prevosté et vicomté de Paris, aux choix et obtion de lad. future espouze, à l'un d'iceulx douaires, tel que choisi sera, avoir et prandre par lad. future espouze, si tost que douaire aura lieu, generallement sur tous et chacuns les biens meubles, immeubles, presens et advenir dud. futur espoux, qui en sont et demeureront chargez, affectez, obligez et ypothecquez à fournir et faire valloir l'un desd. douaires tel que choisi sera; lequel douaire prefix, si choisi est, sera et demeurera sans retour et apartiendra à lad. future espouze et aux siens de son costé et ligne, pourveu que, au jour du decedz dud. futur espoux, il n'y aict aulcuns enffent ou enffans vivans, nez et procréez dud. futur mariage. Et pour le regard des deux aultres tiers de lad. somme de mil livres tournoys, a esté accordé que ung tiers sera employé en rentes ou heritaiges qui sortiront nature de propre à lad. future espouze et aux siens de son costé et ligne; et à faire led. employ led. futur espoux a obligé et ypothecqué, oblige et ypothecque tous et chacuns ses biens presens et advenir; et où au jour du decedz dud. futur espoux led. employ n'auroyt esté faict, se prendra lad. somme de 333 livres 6 sols 8 deniers tournoys sur les biens dud. futur espoux et de ses heritiers; et quant à l'aultre tiers, sortira nature de meuble entré lesd. futurs espoux. Aussy a esté accordé que si led. futur espoux decedde le premier, soict que au jour de son decedz il y ayt enffant ou enffans, ou non, en ce cas lad. future espouze pourra, si bon luy semble, prendre la communaulté avec l'un desd. douaires et conventions susd., ou bien y renoncer à son choix, et, en y renonçant, prendra lad. future espouze ce qui luy apartient dès à present et luy apartiendra cy après, tant en biens meubles que immeubles avec led. douaire prefix et conventions susd., le tout franchement et quictement, et sans ce qu'elle soict tenue payer aulcunes debtes, encore qu'elle y eust parlé; et où lors il se trouverroit que led. futur espoux eust vendu et alliéné aulcunes rentes ou heritaiges appartenans à lad. future espouze, ou qu'il y eust quelque rachapt faict desd. rentes, en ce cas, lad. future espouze prandra les deniers desd. ventes et rachaptz sur la communaulté par preciput et avant que faire aulcun partaige, et sans luy faire aulcune confusion au surplus de la communaulté. Car ainsi a esté le tout convenu et accordé entre lesd. futurs espoux es presences, auctorité et consentement que dessus, en faisant, passant et accordant le present traicté de mariage, lequel aultrement n'eust esté passé ne accordé, promectant, etc. Faict et passé double, l'an 1560, le sabmedi, 4° jour de mars. Ainsy signé : Payen et Cochin. Et à la fin est escript ce qui ensuit :

Lesd. Claude de Hery et Anne Hochet, sa femme, de luy auctorizée, en temps que faire se peult, confessèrent avoir eu et receu dud. m° Geoffroy Hochet, oud. nom de tuteur, à ce present, qui leur a baillé et payé, presens les notaires soubzsignez, la somme de mil livres tournoys en testons et douzains; laquelle somme de mil livres tournoys led. maistre Geoffroy Hochet, oud. nom, avoit promis bailler et payer ausd. de Hery et Anne Hochet pour les causes contenues en leur traicté de mariaige cy dessus escript.

Faict et passé l'an 1564, le dimanche 16° jour d'apvril après Pasques. Ainsy signé : Payen et Cochin. — Insinuation du 18 novembre 1579. — (Arch. nat., Y 121, fol. 118 v°.)

614. — *Sentences des Requêtes du Palais en faveur de* Claude de Héry. — 1ᵉʳ décembre 1562.

Sentence des Requêtes du Palais rendue au profit de Claude de Héry, m° tailleur et graveur général des monnaies et bourgeois de Paris, contre Jean Joly, procureur en Parlement, et Geneviève Bigan, sa femme, au sujet d'une rente de 20 livres tournois constituée par lesdits époux audit Claude de Héry. — (Arch. nat., X³ᴬ 56.)

615. — 22 mars 1563 (n. st.).

Sentence des Requêtes du Palais ordonnant de procéder à la saisie des biens de Jeanne Glaine, veuve de Pierre Charpentier, remariée à Geffroy Bruynain, pour une somme de 24 livres 15 sols au profit de Claude de Héry, graveur général des monnaies de France, tant en son nom que comme tuteur et curateur des enfants mineurs de feu Thierry de Héry et de Gillette Audouyn, sa femme. —(Arch. nat., X³ᴬ 56.)

616. — Jean de Fontenay [1], *tailleur en jais.* — 19 novembre 1570.

Contrat de mariage de Jean de Fontenay, maître tailleur en jais, originaire de Gournay en Normandie, et d'Oudette Girard, fille de feu Laurent Girard, avec donation mutuelle et stipulation d'un douaire de 20 livres.

Sont témoins du futur : Étienne Lery et Audry Huartemissi, tailleur en gectz, ses amis; de la future : Nicolas Beauclerc, beau-frère et Jean Laurent, compagnon menuisier, cousin. — (Arch. nat., Y 111, fol. 93 r°.)

617. — Nicolas Briot *et* Pierre Turpin.

Arrêt du Conseil Privé, rendu à la requête de Nicolas Briot, *graveur général des Monnaies* [2], *interdisant à* Pierre Turpin, *graveur, la fabrication des grands et petits sceaux de la Chancellerie de France et des chancelleries des Parlements et cours présidiales.* — 13 décembre 1606.

Sur la requeste presentée au Roy par Nicollas Briot, graveur general de Sa Majesté, tendant à ce que deffences fussent faictes au nommé Pierre Turpin, graveur, et à tous autres de quelque estat et condition qu'ilz soient, de s'ingerer en la fabrique des grandz et petitz sceaux de la Chancellerie de Sa Majesté, et des sièges presidiaux, ains seullement audit graveur general et suivant ses lettres de provision et ordonnances aux charges accoustumées, et ce à peine de cinq cens livres d'amande et de punition corporelle, et cependant permettre aud. Briot faire saisir les coings, marques et marteaux et autres ouvrages concernant led. office de graveur general, faictz et fabricquez par led. Turpin, jusques à ce qu'aultrement en ayt esté ordonné.

Veu par le Roy en son Conseil lad. requeste; lettres-patentes de Sa Majesté du 23ᵉ juing 1597, par lesquelles est attribué à Philippes Danfrye, cy-devant graveur general des Monnoyes de France, que tous

[1] Jal signale un Julien de Fontenay, graveur sur pierres fines, que le Roi avait nommé son «graveur en pierreries» et qui figure sur l'état de la maison de Henri IV de 1590 à 1611. Notre Jean de Fontenay ne serait-il pas le père de Julien? Tous deux exerçaient le même métier.

[2] Les *Nouvelles archives de l'art français* (1877, t. V, p. 410) ont publié les lettres-patentes du 31 mai 1605, attribuant à Nicolas Briot l'office de graveur général des Monnaies en remplacement de Philippe Danfrie, et, à la suite de ces lettres, l'information de bonne vie et mœurs faite sur ledit Briot, les 21 et 23 février 1606, enfin l'arrêt de la Cour des monnaies ordonnant sa réception en l'office de graveur général. Sur Jean Turpin, voir le *Dictionnaire* de Jal, p. 1211. Turpin vivait encore en 1626.

les coings, marques et marteaux des armes de Sa Majesté, fleurdelis, soient faictz et faict faire par led. Danfrie ou ses commis, et non par autres personnes, qui tiendroient registre de ce qui avoit esté dellivré, pour y avoir recours quant besoing seroit, et faict deffences à touttes personnes de s'entremettre à lad. facture à peine de dix escus d'amande; exploict de signiffication desd. lettres-patentes du 28° febvrier 1598, faict à la requeste dud. Danfrie aux autres graveurs de Paris, et à eux faict les deffences y contenues; procuration dud. Danfrye, du 23° aoust 1604, pour resigner sond. office de graveur general au proffict dud. Briot; brevet de Sa Majesté du dernier may 1605, par lequel Sad. Majesté auroit accordé aud. Briot la resignation dud. Danfrie; lettres de provision dud. office de graveur general des effigies et monnoyes de France, obtenues par led. Briot de Sad. Majesté le dernier may 1605; acte de reception dud. Briot aud. office estant sur le reply desd. lettres du 15° mars 1606; aultres lettres-patentes de sad. Majesté, du 15° juillet aud. an, par lesquelles est mandé aux generaulx des Monnoyes faire jouir led. Briot des mesmes fonctions, pouvoirs et facultez que faisoit led. Danfrie, et luy seul et non autre, faire ou faire faire lesd. marteaux et merques, et autres plus au long contenues esd. lettres dud. 23° juing 1597; et provisions dud. Briot faisant les deffences y contenues à tous qu'il appartiendra autre que led. graveur general d'entreprendre lad. facture et d'user d'autres coings, merques ou marteaux que ce qui en sera par luy faict; arrest de la Court des Monnoyes entre lesd. Briot et Turpin, par lequel, parties oyes, auroict esté ordonné que sur les lettres-patentes par elles respectivement obtenues pour faire lesd. marteaux et poinçons à marquer les cuirs, elles se pourvoiroient par devers Sa Majesté; ouy le rapport du commissaire à ce deputé et tout veu;

Le Roy, en son Conseil, ayant esgard à la requeste dud. Briot, a ordonné et ordonne que led. Turpin sera assigné au Conseil aulx fins d'ycelle, et, ce pendant, a faict inhibitions et deffences aud. Turpin et aultres de s'entremectre de la fabrication des grandz et petitz seaulx, tant de la Chancellerie de France que chanceleries establies es Parlementz et Cours presidiales de ce royaulme, à peine de faulx et de tous despens, domages et interestz dud. Briot. Signé : Brulart, Favyer, le 13 décembre 1606, à Paris. — (Arch. nat., V⁶ 10.)

618. — PIERRE TURPIN *maintenu, malgré l'opposition de* BRIOT, *dans sa charge de graveur des sceaux et cachets du Roi et dans le privilège de faire les coins pour marquer les cuirs et sceaux de la Draperie.* — 30 mai 1607.

Entre Nicollas Briot, graveur general des effigies des monoyes de France, demandeur en requeste du treiziesme decembre dernier, d'une part, et Pierre Turpin, graveur des sceaux et cachets de Sa Majesté, deffendeur, d'aultre.

Veu par le Roy en son Conseil la requeste dud. Briot tendant à ce que, sans avoir esgard aux lectres obtenues par led. Turpin comme obtenues par surprise, elles feussent declarées nulles et deffences de s'en ayder et de s'entremectre en la fabricque des grandz et petitz sceaulx, tant de la Grand Chancellerie de France que Parlemens et sièges presidiaulx de ce royaulme, et des coings et marteaulx pour marquer cuirs et marchandises, et qu'il fust permis aud. Briot faire saisir les coings et marteaux faictz et fabricquez par Turpin, concernant led. office de graveur general; escriptures desd. partyes; lettres en forme de commission obtenues par Philbert

Danfrye, le 23° juing 1597, par lesquelles le Roy veult que par led. Danfrye et non par autres, les coings, marques et marteaux des armes de Sa Majesté soient faictz et fait faire; icelles lettres signifiiées le 28° febvrier 1598; procuration dud. Danphrie, du 23° aoust 1604, pour resigner sa charge de graveur general des Monnoyes de France, du dernier may 1605; lettres de provisions dud. Briot de l'office de graveur general des effigies des monoyes de France, du dernier may 1605; lettres de declaration du 15° juillet 1606 pour continuer par led. Briot à faire les marteaux et coings des armoiryes de Sa Majesté; edit et rieglement des offices de controlleur, gardes des halles et marteaux de cuirs, par lesquelz il est ordonné que le graveur general du Roy fera les caractères des marques des cuirs; certificat du 9° aoust dernier, par lequel appert la Cour des Monnoyes avoir delivré à Briot les matrices, poinçons et caractères servans tant à la fabricque des monnoyes que des marteaux servans à marquer les cuirs; ordonnance du Roy du 12° septembre 1589, par laquelle Sa Majesté veult que Danphrie grave les poinssons et matrices des armoiries et pourtraicts de Sad. Majesté, et mesmes du grand sceau; lectres de retenue de Turpin, du 5 octobre 1599, de l'estat de graveur des sceaulx et cachetz de Sa Majesté; lectres-patantes du 2° juillet dernier en forme de commission, par lesquelles Sa Majesté ordonne et depute led. Turpin pour et au lieu dud. feu Danphrie faire les coings et marteaux qui seront cy après necessaires pour marquer lesd. cuirs et scels de la Draperye, avecq deffences à tous graveurs et autres personnes de s'entremectre de faire lesd. coings et marques sur les peynes y contenues; certificatz du 15° et 17° mars dernier, signez de Verton, Buyer et autres secretaires de Sa Majesté, par lesquelz appert Turpin avoir faict les sceaux des chancelleries de Chaumont, Auxerre, Reims; arrest du 17° aoust dernier de la Cour des Monnoyes, par lequel, sur les contestations de Briot et Turpin, il est ordonné que les partyes se pourvoiront par devers Sa Majesté; brevet du Roy du 29° mars dernier, portant declaration de sa volonté touchant la separation des charges de Briot et Turpin; appointement en droit du 2° mars dernier; et tout ce que par icelles partyes a esté mis et produit par devers le commissaire à ce deputé, ouy son rapport;

Le Roy en son Conseil, sans avoir esgard à lad. requeste dud. Briot, a maintenu et maintient led. Turpin en l'exercice de sa charge de graveur des seaulx et cachets de Sa Majesté; ordonne qu'iceluy Turpin, suivant sa commission du 2° juillet dernier, fera, au lieu dud. feu Damphry, les coings et marteaux qui seront cy après necessaires pour marquer les cuirs et seels de la Draperie, avec defenses à touts graveurs et autres personnes de s'entremectre de faire lesd. coings et marques, à peine de 300 livres d'amende sans despens. Signé : Brulart et Bullion. Faict au Conseil privé du Roy tenu à Fontainebleau le 30° jour de may 1607. — (Arch. nat., V⁰ 11.)

619. — ALEXANDRE et AUBIN OLLIVIER, *maîtres de la monnaie.*

*Donation par Marguerite de Héry, veuve d'*ALEXANDRE OLLIVIER[1], *conducteur et garde*

[1] Sur les graveurs de monnaies qui ont porté le nom d'Ollivier, Jal a publié des documents établissant ainsi leur généalogie. Aubin Ollivier, mort en avril 1581, laissait deux fils : Alexandre et Baptiste, tous deux graveurs comme leur père. L'aîné aurait épousé Marguerite de Héry, fille de Claude de Héry, dont il eut un fils, Aubin, deuxième du nom, qui aurait succédé à son père comme maître de la monnaie du Moulin. Cet Aubin II mourut avant 1620, d'après l'acte qui suit.

des engins de la monnaie du Moulin à Paris, à AULBIN OLLIVIER, *son fils, aussi maître de ladite monnaie, de maisons et quartiers de vigne à Etiolles, près Corbeil.* – 31 mai 1618.

Par devant François Chauvin et Guillaume Janot, notaires au Chastellet de Paris, fut presente en sa personne honnorable femme Margueritte de Hery, veufve de feu honnorable homme Alexandre Ollivier, vivant conducteur et garde des engins de la monnoye du Moulin, demeurant à Paris, rue de la Harpe, parroisse Sainct-Severin, laquelle, de son bon gré et libre volonté, recongnut et confessa avoir ceddé, quitté, transporté et dellaissé, et par ces presentes cedde, quicte, transporte et dellaisse, et promet garantir de tous troubles et empeschemens generallement quelzconques à honnorable homme Aulbin Ollivier, son filz, aussy m° et conducteur de lad. monnoye du Moulin, demeurant près les Galleryes du Louvre, parroisse Saint-Germain-de-l'Auxerrois, à ce present et acceptant pour luy, ses hoirs et ayans cause à l'advenir, une maison et jardin clos de murs, les lieux ainsy qu'ilz se poursuivent et comportent et en l'estat et disposition qu'ilz sont à present, assiz au village d'Etiolle, rue de la Rivière, contenant deux arpens ou environ, sans rien oster ne parfaire, tenant d'une part aux hoirs feu m⁽ʳᵉ⁾ Claude Garlin et autres, d'autre à la petitte maison cy après declarée, abboutissant par derrière sur les prez et par devant sur lad. rue, en la censive du commandeur de Saint-Jehan-de-l'Isle près Corbeil, et chargez envers lui de quatre solz huict deniers parisis, tant pour cens que pour rente, sy tant en est deub.

Item, une petitte maison proche la susdicte, acquise de Noel Rabot en la censive dud. deffunct Garlin à cause de son fief du Bourg, deppendant du prieuré de Sainct-Jehan-de-l'Isle, et chargé envers luy de six solz parisis de cens et rente par an, et oultre de cinquante solz de rente foncière par chacun an vers Jacques Cordeau.

Item, ung quartier de vigne ou environ assiz aud. terrouer d'Estiolle, au lieu dit les Groiselles, tenant d'une part à Emond du Chesne, d'autre aux heritiers feu Jehan Privé, aboutissant d'un bout à Michel Carlin, et d'autre par bas à Pierre Charpentier, en la censive dud. commandeur et chargé envers luy de quatre deniers parisis de cens.

Item, ung demy arpent de vigne ou environ en une pièce, assiz aud. lieu, tenant d'une part à la pièce de vigne cy dessus, et abboutissant d'un bout par hault à François Boucher, et d'autre à Estienne Grisserye, en la censive que dessus, et chargé vers luy de huict deniers parisis de cens.

Item, trois quartiers de vigne ou environ en une pièce assize au terroir dud. Estiolles, au lieu dit Malletron, tenant d'une part à Jacques Gobert, d'autre à M. Gramelin, d'un bout au chemin de Corbeil, et d'autre à M° de Saint-Vaast, notaire, en la censive de M. de Saint-Guenault de Corbeil, et chargée envers luy de douze deniers parisis de cens pour arpent.

Item, trois quartiers de vigne ou environ, assiz aud. terrouer, au lieu dit les Groiselles, tenant d'une part à m° Menault et M. Guibeuf, d'un bout à la vefve Manchin et d'autre à lad. venderesse, en la censive du seigneur d'Estiolle, et chargée envers luy de sept deniers parisis de cens.

Item, demy arpent de vigne ou environ sciz au terroir de Groiselles, tenant d'une part à la pièce cy devant declarée, d'autre costé aux hoirs Desprez; d'un bout à Jehan Huet et d'autre à M. Robert de Launay; en la censive des hoirs et ayans cause M° Garlin, et chargé de cinq deniers de cens.

Item, ung quartier de vigne sçiz aud. terroir, tenant d'une part au demy arpent cy dessus, d'autre aud. m° Robert de Launay; d'un bout à Michel Lambert, et d'autre à la vefve et heritiers Brosse et autres, en la censive dud. feu s' Garlin, et chargée de deulx deniers obolle de cens, et, oultre, chargée envers m° Jacques de Saint-Vaast de vingt solz tournois de rente, faisant moictyé de quarante solz, led. quartier de vigne acquis de Jacques Gobert.

Item, une masure et jardin avec une petite masure d'estable sçiz aud. village d'Estiolle, tenant d'une part à la ruelle qui conduict dud. Estiolle à Thillery, d'autre à M. Vallet; abboutissant, d'un bout, au ru de Haultie, et d'autre, aud. de Saint-Vaast en la censive de M. de Choisy, et chargé envers luy de... de cens, acquis de Jehan Thierry.

Item, seize perches de pré, acquises de Robert Rabot, sçiz au terroir dud. Estiolle, au lieu dit les Saulsoye, tenant d'une part au s' de Grandine et en sa censive et chargé envers luy d'un denier de cens, d'autre à la venderesse; d'un bout à Philippes Fournier, et d'autre à la ruelle qui conduict à Corbeil.

Item, une quarte de friche, sçize au clos Malleton, tenant d'une part à Jacques Gobert, d'autre aud. de Saint-Vaast; abboutissant aud. Gobert et d'autre à lad. venderesse, en la censive de Saint-Guenault, et chargé envers luy de douze deniers parisis de cens pour arpent.

Item, une quarte et demye de friche, sçiz aud. clos Malleton, acquise de Jehan de la Borde, tenant d'une part à lad. venderesse, d'autre au chemin de Corbeil; abboutissant à lad. venderesse et d'autre aud. Jacques Gobert, en la censive dud. prieuré Saint-Guenault, et chargé d'un denier obolle de cens.

Item, trois quartiers de vigne en friche, sciz au clos Malleton; tenant d'une part à la quarte cy devant declarée, d'autre à une ruelle qui conduict à Corbeil; d'un bout au chemin de Corbeil et d'autre aud. de Saint-Vaast, en la censive dud. prieuré Saint-Guenault, et chargé de six deniers de cens.

Item, trois quartiers de friche ou environ, sçiz aud. clos Malleton, tenant d'une part aux trois quartiers cy devant declarez, d'autre aud. Ramelet; abboutissant aud. de Saint-Vaast, et d'autre au chemin dud. Corbeil, en la censive dud. s' prieur et chargé envers luy de trois deniers de cens par an.

Tous lesd. heritages cy dessus declarez appartenant à lad. Margueritte de Hery, ceddante, tant de son propre que d'acquest, jouxte et conformement au procès-verbal de prise de possession de m° Nicolas Cordelle, huissier en Parlement, datté au commencement l'an 1597, le 29° jour de janvier, et les contractz d'acquisition par elle faictz desd. Noel Rabot, Jacques Gobert, Jehan Thierry, Robert Rabot, Estienne Simetiere, Jehan de Laborde et Jehan Gobert, lesquelz procès-verbal et contractz, avec plusieurs aultres tiltres de ce faisant mention lad. Margueritte de Hery a baillez et dellivrez aud. Aulbin Ollivier, son filz; auquel, en oultre, elle a ceddé et transporté tous autres droictz, noms, raisons et actions qu'elle a et peult avoir aud. terroir et village d'Estiolle allencontre de qui que ce soit, lequel pour ce regard elle a mis et subrogé du tout en son lieu, sans toutesfois aulcune garentye que de son faict pour lesd. droictz derniers ceddez. Davantaige, elle luy a ceddé et transporté tous les meubles et ustancilles qui sont aud. lieu d'Estiolle, mesmes l'annesse qui luy appartient estant aud. lieu, pour de touttes les choses susd., cy dessus ceddées et dellaissées, jouyr, faire, ordonner et disposer par led. Aulbin Ollivier, sesd. hoirs et ayans cause, comme de chose à eulx appartenant à vray et juste tiltre, mesmes

en recueillir les fruictz de la presente année. Ceste cession et transport ainsy faictz par lad. Margueritte de Hery aud. Aulbin Ollivier, son filz, en advancement d'hoirye, venant par luy ou les siens à la succession de lad. ceddante, sa mère, et que luy tiendra lieu de la somme de dix huict cens livres tournois que luy ou sesd. heritiers seront tenuz rapporter ou moings prendre, venant par eulx à lad. succession, suivant et au desir de la coustume ; et, oultre, à la charge de payer les arrerages desd. cens et rentes cy dessus declarez doresnavant par chacun an aux seigneurs, selon et ainsy que deubz sont; et aux conditions susd. lad. ceddante a ceddé et transporté aud. achepteur tous droictz de proprieté, fondz, saisine, possession et autres qu'elle avoit et pouvoit avoir et pretendre sur lesd. choses et droictz presentement ceddez...

Faict et passé en l'hostel de Janot, l'ung des notaires-soubzsignez, le 31° jour de may après midy 1618. Et ont signé en la minutte des presentes, demeurée en la possession dud. Janot. Signé : Chauvin et Janot.

Enregistré au greffe de la châtellenie de Corbeil, le 24 mai 1621, pour Geneviève Guerin, veuve d'Aubin Ollivier, maître et conducteur de la monnaie du Moulin à Paris, demeurant aux Galeries du Louvre, tant en son nom que comme tutrice des enfants dudit deffunt et d'elle, representée par Hubert Collet, notaire au duché de Rethelois, et lieutenant en la justice de St Soupplets. — (Arch. nat. Y. 162, fol. 63 r°.)

620. — *Nomination d'un tuteur aux enfants d'*Aubin Ollivier, *maître en la monnaie du Moulin à Paris.* — 17 novembre 1620.

L'an 1620, le mardy 17 novembre, par devant nous Pierre Gohory, Conseiller du Roy au Châtelet de Paris sont comparuz les parens et amis de Aubin, aagé de six ans, et de Alexandre Ollivier, aagé de cinq mois, enffens mineurs de deffunct Aubin Ollivier, vivant maître de la monnoye au Moulin, et de Genevieſve Guerin, à present sa veuſve, leurs père et mère, cy après nommez, c'est assavoir lad. veuſve mère : Nicolas Guerin, jardinier du Roy, ayeul maternel, Pierre Regnier, bourgeois de Paris, oncle paternel, à cause de Michelle Ollivier, sa femme, René Ollivier, maître de la monnoye du Moulin, oncle paternel, Louis de l'Isle, me affineur, oncle paternel, à cause de Marye Ollivier, sa femme, me Claude de Hery, naguères recepveur general des bois en Champaigne, grand oncle paternel, Aubin Herny, me masson à Paris, cousin paternel, Nicolas Roussel, orfebvre et graveur du Roy, amy, Anthoyne de Chaverlange sr de la Roise, oncle maternel, à cause de sa femme, François du Mesnil, marchand de vins, oncle maternel, Claude du Mesnil, me appoticaire à Paris, oncle maternel, me Nicolas Chipard, advocat en Parlement, cousin maternel à cause de sa femme, me Claude Ysambert, advocat en Parlement, aussy cousin maternel à cause de sa femme, me Abdenago du Puis, huissier ordinaire du Roy en sa Chambre des comptes et tresor à Paris, cousin maternel à cause de sa femme, et Charles Poullet, me chirurgien à Paris, cousin maternel, tous en personne; ausquelz avons fait faire le serment de fidellement et en leurs consciences eslire entre eulx le plus cappable pour estre tuteur et subrogé tuteur desd. mineurs; lesquelz, après ledit serment par eux fait en tel cas requis et accoustumé, auroient tous separement et l'ung apres l'autre, dit, assavoir : lad. veufve qu'elle eslit pour tuteur Nicolas Guerin ; ledit Guerin eslit pour tutrice la mère et pour subrogé Louis de l'Isle, et depuis Claude du Mesnil ; led. Regnier eslit pour

tutrice la mère et pour subrogé René Ollivier; led. Ollivier eslit la mère pour tutrice et pour subrogé Pierre Regnier; ledit de l'Isle eslit aussy la mère pour tutrice et pour subrogé René Ollivier; lesd. Claude, Aubin, Herny, Roussel sont de mesme advis; led. Chaverlange eslit aussy la mère pour tutrice et pour subrogé led. de l'Isle et depuis Claude du Mesnil; led. François du Mesnil est de mesme advis, lesd. Claude du Mesnil, Chipart, Ysambert, Dupuis et Poullet[1] eslizent pour tutrice la mère et pour subrogé led. Guerin.

Sur quoy, avons ordonné que lad. Genevievfve Guerin, mère des mineurs, demeurera tutrice, laquelle a accepté lad. charge et faict le serment, et, pour le regard du subrogé tuteur, après que les parens paternelz ont empesché que led. Claude du Mesnil demeure pour subrogé, attendu qu'il est parent maternel, et que lesd. parens maternelz ont dit, attendu les exemptions et excuses proposées par lesd. de l'Isle et Herny, et qu'il ne se trouve point de parens paternelz pour subrogé, qui ont mesmes excuses d'ailleurs; que led. Claude Ollivier, nommé par lesd. parens paternelz, n'est cappable d'affaires, et que l'eslection a passé en la personne dud. Claude du Mesnil, icellui Claude du Mesnil doibt demeurer pour subrogé, à cette fin faire le serment, et que led. Ollivier est mineur.

Et par lesd. parens paternels a esté soustenu au contraire et que led. René Ollivier est assez cappable pour gerer lad. subrogation, estant majoeur et marié, et oncle paternel desd. mineurs, n'en ayant plus proches que luy pour l'accepter, requerant que nouvelle eslection en soit faicte par les parens paternelz et maternelz en nombre esgal.

Sur quoy, avons ordonné qu'il en sera deliberé au Conseil et, ce pendent, que led. Ollivier representera son extrait baptistaire.

Il est ordonné par deliberation du Conseil que led. Claude du Mesnil demeurera subrogé tuteur sans s'arrester à l'extraict baptistaire dud. Ollivier, lequel à ceste fin fera le serment par devant P. Gohory.

Rapporté et prononcé aud. Chastelet, le vendredy, 20° novembre 1620.

Et le mardy, 24° dud. mois, est comparu en personne led. Claude du Mesnil, lequel, suivant la sentence donnée sur l'advis desd. parens, a prins et accepté lad. charge de subrogé tuteur ausd. mineurs et fait le serment par devant mons' Gohory, Conseiller. — (Arch. nat., Y 3886.)

[1] Plusieurs des noms figurant dans cette énumération ne correspondent pas exactement à ceux des membres de la famille énumérés plus haut. Cette anomalie est difficile à expliquer.

X

LES PEINTRES VERRIERS.
1534-1648.

Les mentions de peintres verriers dans les archives du Châtelet sont rares. On a joint ici quelques notes tirées d'autres séries des Archives Nationales. Ces textes se passent de commentaires, se rapportant à des artistes inconnus. Quelques-uns sont qualifiés peintres et verriers. Il en est un, en 1584, qui cumule les fonctions, ou du moins les titres de vitrier du Roi et de tapissier de la Reine. Deux autres sont dits maîtres de la verrerie de Paris. Un de ces derniers, Antoine Cléricy, porte un nom qui jouit d'une réelle notoriété. Il épousait, en 1645, Suzanne Berthier, fille d'un Jacques Berthier, sieur de Longueval, qui lui apportait en mariage une dot de 9,000 livres. De son côté, Cléricy constituait à sa femme un douaire de 12,000 livres.

Mais de tous les documents sur les peintres verriers les plus importants sont certainement ceux qui concernent Jacques Pinaigrier et sa famille. Jal avait fait connaître le résultat de ses recherches sur ces artistes; mais il est bien difficile de s'y retrouver dans la généalogie qu'il a essayé d'établir, en raison des contradictions qui abondent dans son article. Ici, nous voyons deux Jacques Pinaigrier prendre femme à trente un ans de distance. Est-ce le père et le fils, ou l'oncle et le neveu? Les contrats ne disent rien de leur degré de parenté. Nicolas Pinaigrier, nommé dans deux délibérations de conseils de famille, semble bien être père de Jacques. Un autre Nicolas figure comme frère au contrat de celui qui épouse Catherine Guyard en 1584. Quant à Louis Pinaigrier, aussi peintre verrier, paraissant en 1616 avec sa femme, Geneviève Fauchet, pour faire donation de tous leurs biens au survivant d'entre eux, il fut certainement un des derniers représentants de cette nombreuse et illustre dynastie de peintres verriers. Son existence était ignorée de Jal.

En somme, on possède peu de renseignements sur cette classe d'artistes qui a laissé de véritables chefs-d'œuvre. Raison de plus pour recueillir les moindres détails sur leur parenté et leurs travaux.

621. — JEAN DE LA HAMÉE, *maître verrier.* — 20 février 1534. (n. st.)

Payement à Jean de la Hamée, maistre verrier, demourant à Paris, de la somme de 21 livres 4 solz parisis, à luy taxée par certains commissaires de la Court au rapport et estimacion faicte par devant lesd. commissaires par Jehan le Chastellain, maistre verrier à Paris, pour 56 pieds 1 poulce de voirre, partie blanc et partie à fleurs de lys. — (Arch. nat., X$^{1A}$ 1538, fol. 106 v°.)

622. — ANDRÉ LEFÈVRE, *compagnon verrier.* — 23 mars 1549 (n. st.).

Donation par Alain Tanneguy, praticien à Saint-Martin-d'Ernemont, à André Lefèvre, compagnon verrier à Paris, et à Marguerite Tanneguy, sa femme, de tout droit

successif à lui échu par le décès de son fils Ydevert Tanneguy, prêtre, vicaire d'Yères près de Villeneuve-Saint-Georges. — (Arch. nat., Y 94, fol. 265.)

623. — PIERRE DUBOYS, *peintre verrier, condamné aux galères.* — 9 janvier 1552 (n. st.).

A esté amené par nous Michel Mauperthuys et Jehan Paulmier, sergens à Saint-Germain-des-Prez, Pierre Duboys, soy disant de son estat estre paintre verryer, demourant ne scet où, par vertu de certaine prinse de corps decernée par mons. le bailly de Saint-Germain-des-Prez ou son lieutenant, à la requeste du procureur de mons', pour respondre et ester en droit sur le contenu es charges et informations faites à l'encontre dud. Duboys. Faict le 9° janvier 1551.

Registre d'écrou de Saint-Germain. — (Arch. nat., Z² 3394.)

Le 8 mars 1551. — Pierre Duboys, condamné par arrêt de Parlement à servir à perpétuité le Roy sur les galères, est remis au commis du s' de Saint-Martin, capitaine au port de Marseille.

624. — NICOLAS RONDEL l'aîné, *peintre et verrier.* — 23 mai 1551.

Donation par Nicolas Rondel l'aîné, maître peintre et verrier, demourant à Saint-Marcel-lès-Paris, et Ysabeau le Fesne, sa femme, à Nicolas Rondel le jeune, filleul et petit-fils dudit Nicolas Rondel l'aîné, écolier étudiant en l'Université de Paris, fils de Jean Rondel, aussi maître peintre et verrier à Paris, de tout le droit successif échu en partage à Ysabeau le Fesne par le décès de Lorran le Fesne, maître cordonnier à Lignières en Berry, son frère. — (Arch. nat., Y 96, fol. 307 v°.)

625. — JACQUES ROUSSEAU, *maître vitrier.* — 25 juin 1551.

Donation par Jacques Rousseau, maître vitrier à Paris, au nom de Guillemette Chauvet, et par Claude Chauvet, marchand orfèvre à Paris, à Pierre Chauvet, fils dudit Claude et neveu de Guillemette, d'une maison, cour et jardin sise à Paris, rue de la Vieille Parchemineric.— (Arch. nat., Y 97, fol. 104.)

626. — ANTOINE DESNOTZ, *verrier.* — 18 août 1551.

Donation par Guillaume Emeré, maître queux et mesureur de grains à Paris, et Philippe Desnotz, sa femme, à Antoine Desnotz, frère de ladite Philippe, verrier, demeurant ès fauxbourgs de Paris, hors la porte Saint-Honoré, de sa part de l'héritage de ses père et mère, notamment de 30 perches de vigne à Fontenay[1] près Vincennes.—(Arch. nat., Y 97, fol. 150 v°.)

627. — Les PINAIGRIER, *maîtres vitriers.*

Contrat de mariage de JACQUES PINAIGRIER, *maître vitrier, et de Geneviève Perchet, veuve de Jean Porion, maître vitrier.* — 2 septembre 1553.

Par devant Adrian Chappellain et Jehan Peron, notaires ou Chastellet de Paris, furent presens en leurs personnes Jaques Peneigrier, m° victrier, demeurant rue Saint-Jaques, en son nom, d'une part, et Gene-

[1] Fontenay-sous-Bois.

viefve Perchet, vefve de feu Jehan Porion, en son vivant aussi m° victrier, demeurant en lad. rue, en son nom, d'aultre, lesquelles parties de leurs bons grez recongnurent et confessèrent, en la presence de honnorable homme Jehan Boulle, maistre potier d'estaing, leur voisin et amy, avoir faict et font entre eulx de bonne foy les traicté, accordz, dons, douaire, promesses que s'ensuyvent, pour raison du mariaige qui, au plaisir de Dieu, sera de brief [célébré] en Saincte Eglise, c'est assavoir qu'ilz ont promis et promectent prandre l'un d'eulx l'aultre par loy et nom de mariaige, en tous et chascuns leurs biens et droictz qu'ilz ont à eulx appartenant, qu'ilz promectent apporter l'un avecq l'aultre, le plus brief que faire se pourra, lesquelz sortiront nature de communaulté, et desquelz le survivant d'eulx joyra sa vye durant, pourveu qu'il n'y ayt nuls enffans procréez de leur mariaige lors vivans, car ainsy, etc., promectans, obligeans, etc., chascun en droict soy, etc. Faict et passé l'an 1553, le samedy, 2° jour de septembre. — Insinuation du 9 février 1572. — (Arch. nat., Y 112, fol. 251.)

628. — JACQUES PINAIGRIER, *tuteur*. — 23 février 1576.

Tution à Jehan Perrin, aagé de XIX ans ou environ, filz myneur d'ans de feuz Nicolas Perrin et Marie Perché, ses père et mère.

Jaques Pinegrier, oncle maternel, élit Guyon Ryou.
Nicolas Pinegrier, affin et amy, élit Jaques Pinegrier.
Pierre Pinegrier, *Id.*, *Id.*
Robert Rossignol, voisin et amy, *Id.*
Girard Perné, *Id.*

Nicolas Bouet, voisin et amy, élit Jaques Pinegrier.
Anthoine La Vere, *Id.*
Robert Poyreau, *Id.*
Guyon Ryou, *Id.*

Present led. Jaques Pinegrier qui a accepté ladicte charge et faict le serment par devant mons. Chanterel. — (Arch. nat., Y 5251, fol. 95 v°.)

629. — *Déclaration de* NICOLAS PINAIGRIER *comme tuteur de ses enfants mineurs.* — 27 octobre 1581.

Aujourdhuy, est comparu devant nous, au Chastelet de Paris, Nicolas Pinaigrier, tant en son nom que comme tuteur des enffans myneurs d'ans de luy et de deffuncte Nicolle Arsant, jadis sa femme, lequel, après serment par luy faict en l'absence de Simon Hardoyn, subrogé tuteur desd. mineurs, a affermé ne sçavoir de biens meubles, lettres, debtes, tiltres et créances demeurez après le decedz et trespas de lad. deffuncte que ceulx qui sont contenus en l'inventaire qu'il en a faict faire par devant Chocquillon et Le Roy, notaires, le 14° jour de juillet 1581 dernier, lequel il a tenu et tient pour bon aux protestations et submissions accoustumées, etc. — (Arch. nat., Y 5252.)

630. — NICOLAS PINAIGRIER, *nommé subrogé tuteur.* — 9 décembre 1581.

Tution à Marye Notte, aagée de XVIII mois, fille myneure de Dimanche Notte et de deffuncte Nicole Pinaigrier.

Ledit Dimanche Notte père élit Pinaigrier.
Nicolas Pinaigrier, ayeul maternel, le père et Pierre Notte.
Jacques Pinaigrier, oncle [1], *Id.*

[1] Ce Jacques Pinaigrier est probablement celui qui se marie le 7 octobre 1584 (voir la pièce suivante). Était-il fils de Nicolas ou de Jacques Pinaigrier, marié, le 2 septembre 1553, avec Geneviève Perchet, dont le contrat de mariage est

Pierre Notte, cousin paternel, Pinaigrier.
Michel Langlois, Id.
Mathieu Letellier, voisin, Id.
Jehan Letellier, Id.

Tous les dessusd. ont esleu led. Dimanche Notte père pour tuteur et pour subrogé ledit Nicolas Pinaigrier qui a accepté lad. charge et faict le serment, à la charge et du consentement tant desd. parens et amis que dudit Notte, que icelluy Notte sera tenu de nourir et entretenir lad. myneure jusques à l'âge de quinze ans, en quoy faisant jouira des biens et revenus d'icelle myneure et fera les faictz siens. — (Arch. nat., Y 5252.)

631. — *Contrat de mariage de* JACQUES PINAIGRIER, *maître vitrier à Paris, et de Catherine Guyard*. — 7 octobre 1584.

Par devant Claude de Troyes et Jacques Fardeau, notaires du Roy soubzsignez, furent presens en leurs personnes honnorable homme Jacques Pineigrier, m^e victrier à Paris, demeurant rue Sainct-Jacques près Sainct-Yves, d'une part, et Catherine Guyard, fille de soy usante et joyssante de ses droictz, d'autre part, lesquels, de leurs bons grez et bonnes volontez, ont recogneu et confessé et par ces presentes recognoissent et confessent en la presence desd. notaires, et en ce en la presence, de la part dud. Jacques Pineigrier : de honnorable homme Nicolas Pineigrier, m^e victrier à Paris, frère, André Riou, m^e victrier à Paris, nepveu; et de la part de lad. Guyard : de honnorable homme Hubert Brunet, marchant et bourgeoys de Paris, et Marie Josset l'aisnée, sa femme, tante de lad. Guyard, et honnorable homme, m^e Francoys Josset, procureur en la Cour de Parlement, cousin d'icelle future espouse, Jehan de l'Estoille, beau-frère d'icelle Guyard, et noble homme m^e Girard Guillemin, advocat en la Cour de Parlement, à cause de Geneviefve Josset, sa femme, cousine germaine de lad. Guyard; avoir faictz, feirent et font ensemblement les traictez de mariage, dons, douaires, promesses, obligations et choses qui ensuivent, c'est assavoir : icellui Pineigrier et lad. Guyard avoir promis et promectent prendre l'un l'aultre par nom et loy de mariage en face de Saincte Esglise, le plus brief que faire se pourra et que l'une d'elle l'aultre (de) ce requerra et qu'il sera advisé entre leurs parens et amys, si Dieu et nostre mère Saincte Église s'y accorde, à tous leurs droictz et biens qu'ilz ont et pourront avoir et qu'il promectent apporter l'un avec l'aultre au jour de leurs espouzailles, pour estre ungs et communs suivant la coustume de la ville, prevosté et vicomté de Paris. En faveur duquel futur mariage et pour à icelluy parvenir a lad. Guyard, future espouze, promis et promect bailler et paier et fournir aud. futur espoux, dedans le jour precedant de la benediction nuptialle, la somme de huict vingtz escuz d'or sol., tant en deniers comptans que en meubles qu'ilz luy seront baillez par declaration. Sur laquelle somme sera tenu led. futur espoux employer la somme de cent escuz en rentes ou heritaiges incontinent après la consommation dud. futur mariage, lesquelz sortiront nature de propre à lad. future espouze, ou ce reprendra pareille somme sur les biens dud. futur espoux seul, et le reste de lad. somme, montant soixante escuz, demeurera comung entre lesd. futurs espoux. Seront tenuz des debtes l'un de l'aultre créé, si aucunes en sont faictes du-

donné plus haut? Il est probable que ce Jacques Pinaigrier, deuxième du nom, avait pour père Nicolas, probablement frère de Jacques 1^{er}. Le Nicolas Pinaigrier, cité dans le contrat de mariage de 1584 comme frère du marié, serait donc un second fils de Nicolas. Il y aurait ainsi deux Jacques et deux Nicolas ayant porté le nom de Pinaigrier.

rant et constant leurdict futur mariage seullement, et non de celles créés auparavant led. futur mariage. Led. futur espoux a doué et doue lad. future espouse de la somme de cinquante escuz sol., pour une foys paier en douaire prefix et sans retour, advenant la dissolution dud. futur mariage ; sera au choix et option à lad. future espouse, survivant led. futur espoux, de prendre et accepter la communaulté ou bien y renoncer, et, y renonçant, de prendre et emporter, oultre et par dessus sond. douaire et les huict vingtz escuz qu'elle aura apporté, ses habitz, bagues et joyaulx jusques à la somme de vingtz escuz sol., ensemble ce qu'il luy sera advenu et escheu par donnation, succession ou autres biens faictz de ses parens et amys, en cas qu'il n'y ayt enfant ou enfans lors vivans procréez dud. futur mariage. Et pareillement, led. futur espoux aura et prendra ses habitz, armes et chevaulx servant à son usaige jusques à pareille somme desd. vingtz escuz d'or sol., ainsi comme dessus, car ainsi a esté dict, convenu et accordé par et entre lesd. parties, ce qu'ilz n'eussent autrement vollu faire en tout ce que dict est, promettant, etc. Faict et passé en l'hostel et maison dud. Hubert Brunet, scize rue du Batoir, près la chappelle Mignon, parroisse de Sainct-Cosme, après midy, l'an 1584, le dimenche, 7ᵉ jour d'octobre. Et a esté declairé que led. present contract est subject au contrerolle et notiffication, suivant les edictz sur ce faictz, et ont lesd. parties signé la minutte de ces presentes, qui est demeurée par devers led. Fardeau, l'un desd. notaires. Signé : de Troyes et Fardeau, et ensuivant est escript ce qui s'ensuit :

Led. Jacques Pineigrier, denommé cy dessus aud. contract de mariage, confesse avoir receu de lad. Caterine Guiard, sa fiancée, aussy y denommée, la somme de cent soixante escuz d'or sol., assavoir : cent escuz d'or sol.

contemps, et soixante escuz d'or sol. en meubles, suivant l'inventaire et prisée qui en ont esté faictz, prisez et estimez par de Villiers, sergent et priseur vendeur de biens en ceste ville de Paris ; laquelle somme et biens icelled. Guyard fiancée auroit promis bailler et payer lad. somme ou lesd. meubles suivant led. contract ; laquelle somme de cent escuz d'or sol. a esté comptée et nombrée en la presence desd. notaires en soixante six escuz d'or sol., unze escuz francs d'argent, et le reste en quartz d'escu, le tout bon et dont il s'est tenu et tient pour content et en a quicté et quicte, ensemble desd. biens meubles contenuz aud. inventaire et prisée, lad. Guyard, sa fiancée ; lesquelz dictz cent escuz led. Pineigrier sera tenu remployer en rente ou heritaige, ainsi qu'il est déclairé aud. contract de mariage... Faict et passé ez estudes desd. notaires soubzsignez, avant mydy, l'an 1584, le samedy, 20ᵐᵉ jour d'octobre. Et ont lesd. Pineigrier et Guiard signé à la minutte de ces presentes qui est par devers led. Fardeau.

Insinuation du 28 décembre 1584. — (Arch. nat., Y 126, fol. 234 v°.)

632. — *Donation mutuelle de* Louis Pinaigrier, *peintre sur verre à Paris, et de Geneviève Fauchet, sa femme.* — 11 novembre 1616.

Par devant Charles Richer et Hillaire Libault, notaires à Paris soubzsignez, furent presens en leurs personnes honorable personne Louis Pinaigrier, mᵉ victrier à Paris et painctre sur verre, et Geneviefve Fauchet, sa femme, de luy authorisée en ceste partye pour faire et passer ce qui ensuit, demeurant rue et paroisse Saint-Germain-de-l'Auxerroys, estans par la grace de Dieu en bonne santé tant du corps que de l'esprit, lesquelz, considerans les peynes, travaulx et

sollicitudes qu'ilz ont eues et prises jusques à present à gaigner et conserver le peu de biens qu'il a pleu à Dieu leur donner et prester, qu'ilz ont de present et pourront avoir cy après pour l'augmentation et conservation d'iceulx, desirans se recompenser l'ung d'eux l'autre, et pour donner meilleur moyen l'ung à l'autre et au survivant d'eux deux de vivre et se conserver et maintenir en sa condition sa vye durant, attendu qu'ilz n'ont aulcuns enffans de present de leur mariage, au moyen de quoy ilz ont volontairement et de leur plein gré, franche et libre vollonté faict et font par ces presentes l'ung à l'autre ce acceptant, don mutuel, esgal et pareil, de tous et chacuns les biens meubles et acquestz immeubles qui ce trouveront appartenir au jour de la dissolution de leur mariage, pour en jouir par le survivant d'eux deux, sa vye durant seullement, de la moityé, part et portion qui appartiendra au predecedé desd. biens meubles et conquestz immeubles..... Faict et passé es estudes des notaires soubzsignez, l'an 1616, le vendredy après midy, 11ᵉ jour de novembre. Et a led. Pinaigrier signé en la minutte des presentes, demeurée vers Libault, l'un d'iceux notaires soubzsignez, et lad. Fauchet a declaré ne sçavoir escripre ne signer. Signé : Richer et Libault.

Insinué le 15 novembre 1616. — (Arch. nat., Y 157, fol. 289.)

633. — JACQUES ROUSSEAU, *maître verrier.* — 3 juillet 1554.

Donation par Nicole Chauvet, veuve de Jean Sachy, sergent à verge au Châtelet de Paris, à sa nièce Guillemette Chauvet, femme de Jacques Rousseau, mᵉ verrier, bourgeois de Paris, de quarante sous de rente sur héritages à Châtres-sous-Montlhéry. — (Arch. nat., Y 99, fol. 306.)

634. — THOMAS MIGNOT, *maître vitrier.* — 2 septembre 1559.

Donation mutuelle de Thomas Mignot, mᵉ vitrier et bourgeois de Paris, rue de Béthizy, et de Marguerite de Cueilly, sa femme. — (Arch. nat., Y 100, fol. 280.)

635. — LOUIS DELBERETIN, *maître verrier.* — 21 janvier 1568.

Donation mutuelle de Louis Delberetin, maître verrier pour le Roi en la verrerie de Saint-Germain-en-Laye, et de Renée Nepveu, sa femme. — (Arch. nat., Y 108, fol. 298.)

636. — JEAN VERDIER, *maître vitrier.* — 2 mai 1586.

Donation par Jean Verdier, maître vitrier à Paris, Vallée de Misère, et Laurence de Vigny, sa femme, à Pierre Verdier, maître vitrier à Paris, à lad. Vallée de Misère, leur fils, d'une maison tenue à rente d'Étienne Bizeray, maître barbier chirurgien à Paris, et d'Antoinette de la Haye, sa femme, sise à Villeneuve-lez-Paris, rue des Poissonniers. — (Arch. nat., Y 128, fol. 313.)

637. — *Contrat de mariage de* JACQUES LANGLOIS, *peintre de verrières à Paris, et d'Anne Barat.* — 28 août 1580.

Par devant Raoul Bontemps et Phelippes Cothereau l'aisné, notaires à Paris, furent presens en leurs personnes Jacques Langlois, maître paintre de verrières en ceste ville de Paris, demeurant près Saincte-Oportune, en son nom, d'une part, et Anne Barat, demeurant en ceste ville de Paris, soy disant et affermant majeure de vingt sept ans et plus, dame de soy usant et joissant de ses droictz, lesquelz, en la presence et par l'advis de honnorables personnes, Georges Lan-

glois, m° vitrier, Pierre Fontaine, m° serrurier à Paris, cousins dudit futur espoux, et de Geneviefve Huré, veufve de feu Pierre Anthoine Benedie, en son vivant gentilhomme servans de mons' le duc de Nevers, amis, et soy disant avoir la charge de lad. future espouze, de leurs bons grez, bonnes, pures, franches et liberalles voluntez, sans force ne contraincte aucune, si comme ilz disoient, recongnurent et confessèrent avoir promis et promettent de prendre l'un d'eulx l'autre par nom et loy de mariage, le plus tost que bonnement faire ce pourra et qu'il sera advisé entr'eulx, leurs parens et amis, sy Dieu et nostre mère Saincte Eglise s'i accordent, avec tous les biens et droictz qu'ilz ont de present et qu'ilz auront au jour de leurs espouzailles, pour estre ungs et commungs entr'eulx durant et constant led. futur mariage, suivant la coustume de la prevosté et viconté de Paris. En faveur duquel mariage lad. future espouze a promis de porter à lad. communaulté la somme de cent soixante six escuz deux tiers en deniers comptans, avec ses habillemens, bagues et joiaulx jusques à la valleur de la somme de cent escuz d'or soleil, le tout en et dedans la vigille de leurs espouzailles. Et, partant, led. futur espoux l'a douée et doue de la somme de dix escuz d'or soleil de rente racheptable pour la somme de trente trois escuz ung tiers, de douaire prefix ou de douaire coustumier, au choix de lad. future espouze. Et a esté accordé que, advenant dissolution dud. futur mariage et que lad. future espouze survive, elle reprendra par precipput et avant partaige sesd. habillemens, bagues et joiaulx jusques à pareille somme de cent escuz d'or soleil, outre sond. douaire. Plus, a esté accordé que, advenant dissolution dud. futur mariage sans enfans nez et procreez d'icelluy, vivans lors de lad. dissolution, en ce cas, le survivant aura et luy appartiendra en plaine propriété tous les biens de lad. communaulté, pour en joir, faire et disposer comme bon luy semblera, et desquelz biens tant meubles, acquestz que conquestz immeubles, ilz ont faict et font par ces presentes don, cession et transport l'un à l'autre oud. cas, à la charge toutesfois de paier toutes les debtes, bonnes et loyalles, et d'accomplir le testament du premier decedé, car ainsy tout le contenu cy dessus a esté dict, convenu et expressement accordé par et entre lesd. parties en faisant et passant ces presentes..... Faict et passé en l'estude desd. notaires après midy, l'an 1580, le 28° jour d'aoust. Lad. future espouze ne sçait escrire ne signer, comme elle a dict et declairé, la minutte est signée des autres parties. Signé : Bontemps et Cothereau.

Insinué au Châtelet le samedi, 3 décembre 1580. — (Arch. nat., Y 122, fol. 178 v°.)

638. — GATIAN DESCHAMPS, *vitrier du Roi et tapissier de la Reine.* — 6 juin 1584.

Contrat de mariage de Gatian Deschamps, vitrier du Roi et tapissier de la Reine, demeurant rue Saint-Honoré, à l'enseigne du Petit Soleil, et de Hélène Aulbin, veuve d'Antoine Poucher, valet de fourrière du Roi et vitrier de ses bâtiments, demeurant même rue. — (Arch. nat., Y 126, fol. 114.)

639. — BENJAMIN ROBIET, *peintre et vitrier.* — 29 avril 1641.

Donation par Marie Saizy, veuve de Benjamin Robiet, maître peintre et vitrier à Saint-Mard-de-Réno au Perche, demeurant à Paris, rue Saint-Honoré, de tous ses biens meubles et immeubles au pays du Perche à ses enfants Gilles Robiet, contrôleur de la ferme de 45 sols d'entrée à Paris, et Madeleine Robiet, femme de Jacques Barré, sr de

la Charterie, demeurant à Saint-Victor, près Saint-Mard. — (Arch. nat., Y 181, fol. 166 v°.)

640. — Pierre van Wessel, *peintre sur verre.* — 28 avril 1642.

Donation mutuelle de Pierre van Wessel, vitrier et peintre sur le verre, et de Françoise Ancel, sa femme, demeurant à Paris, cul-de-sac de la rue Beaubourg. — (Arch. nat., Y 182, fol. 91 v°.)

641. — Jean Mareschal, *maître de la verrerie de Paris.* — 18 janvier 1644.

Contrat de mariage de Balthazar Chorron, bourgeois de Paris, et de Catherine Mareschal, fille de Jean Mareschal, écuyer, maître de la verrerie de Paris, et de Jeanne Chenet, demeurant rue Saint-Père, à Saint-Germain-des-Prés.

Le s¹ Mareschal constitue à sa fille une rente annuelle de 400 livres, à prendre sur ce qui lui est dû par le s¹ Philippe Coste, bourgeois de Lyon, à cause de la verrerie de Paris. — (Arch. nat., Y 183, fol. 349 v°.)

642. — Jean Maréchal ou Le Maréchal, *maître des verreries de Paris.* — 21 avril 1648.

Contrat de mariage de Pierre Lambert, avocat en Parlement, rue Saint-Père, à Saint-Germain-des-Prés, d'une part, et d'Anne Mareschal, fille de feu Jean le Mareschal, écuyer, maître des verreries de Paris, et de Jeanne Chesnet ou (Chesner), demeurant île Notre-Dame, d'autre part.

Parmi les témoins figurent Marie Mareschal, femme de Jean de Brossart, écuyer, sieur de la Prise, sœur de la future, et Anne Pigot, veuve de Gabriel Mareschal, écuyer, s¹ de la Mothe, belle-sœur. — (Arch. nat., Y 186, fol. 254 v°).

643. — *Contrat de mariage d'*Antoine de Clerissy[1], *maître de la verrerie royale de Paris, avec Suzanne Berthier.* — 18 décembre 1645.

Par devant les notaires du Roy au Chastelet de Paris soubsignez furent presens en leurs personnes Anthoine de Clerissy, escuyer, seigneur de Remoulles et maistre de la verrerie royale de ceste ville de Paris, y demeurant en sa maison, rue des Thuilleries, paroisse Saint-Germain-l'Auxerrois, pour luy et en son nom, d'une part, et damoiselle Suzanne Berthier, fille majeure, usante et jouissante de ses droictz, de deffunct Jacques Berthier, vivant, escuyer, s¹ de Longueval, et de damoiselle..... ses père et mère, demeurant en ceste ville de Paris, rue des Lions, paroisse Saint-Paul, aussi pour elle et en son nom, d'autre part; lesquelles parties, en la presence et du consentement de leurs parens et amis, cy après

[1] Le nombre et la qualité des témoins au mariage du maître de la verrerie royale de Paris suffirait à démontrer la considération dont cet artisan jouissait dans le monde de la cour. Une substantielle notice de M. Ambroise Milet, alors chef des fours à la manufacture de Sèvres, parue en 1876 dans les *Nouvelles Archives de l'art français* (p. 230-247), a établi que cet artiste avait été réellement un émule et un continuateur de Bernard Palissy, jouissait d'une réputation considérable, sous Louis XIII et sous Louis XIV, de 1612, date du brevet qui l'autorise à établir ses verreries dans tout le royaume, jusqu'à sa mort survenue en 1650. Il suffira de renvoyer à l'article si compétent de M. Milet sur la biographie de Cléricy et sur les ouvrages en terre sigillée dont il est souvent question à propos de lui. Aux documents qui accompagnaient l'étude de M. Milet, sont venues se joindre en 1891 (*Nouvelles Archives de l'art français*, 3ᵉ série, t. VII, p. 74-85) d'autres pièces dont plusieurs concernent cette Suzanne Berthier qui figure dans le présent contrat. L'une de ces pièces, du 8 mai 1657, accorde à la veuve de Cléricy, remariée à Claude Bellet, la jouissance, sa vie durant, du logement qu'elle occupait encore aux Tuileries et qui avait été concédé à son premier mari. L'autre, de 1658, se rapporte à des saisies opérées par les créanciers et accorde la mainlevée de ces saisies.

nommez et de part et d'autre assemblez, sçavoir, de celle dudit s¹ de Clerissy : de hault et puissant seigneur m™ Pierre Seguier, comte de Gien, seigneur d'Autry, chancelier de France, amy; et de celle de lad. damoiselle Berthier : de haute et puissante dame dame Suzanne aux Espaulles, dame de Sainte-Marie, veufve de haut et puissant seigneur m™ Jean François de la Guiche, chevalier des Ordres du Roy, mareschal de France, seigneur de Saint-Geran, très haute et puissante dame Madame Marie de la Guiche, duchesse de Vantadour, espouze de Mgr le duc de Vantadour, Mademoiselle Suzanne de la Guiche, fille dud. feu s¹ mareschal de Saint-Geran et de lad. dame sa veufve, haut et puissant seigneur m™ Claude de la Guiche, comte de Saint-Geran et de la Palesle, gouverneur pour Sa Majesté en Bourbonnois, haute et puissante dame Suzanne de Longannaz, son espouze, Phelippeaux, seigneur des Landes, conseiller du Roy en ses Conseils d'Estat et privé, dame..... Phelippeaux, veufve de m™ Ardier, seigneur de Beauregard, Conseiller du Roy en ses Conseils et president en sa Chambre des comptes, dame Louise Olier, son espouze, m™ Gaspard de Fieubet, Conseiller du Roy en sesd. Conseils et trésorier de son Espargne, dame Ardier, son espouze, m¹ Remond Ardier, seigneur de Vaugelay, Conseiller du Roy en sesd. Conseils, maistre des Requestes ordinaire de Sa Majesté, m™ Deshameaux, Conseiller du Roy en sesd. Conseils, ambassadeur pour Sa Majesté à Venize, dame..... Ardier, son espouze, m™ Henry Ardier, conseiller aulmosnier ordinaire du Roy, abbé de l'abbaie Sainct-André, m™ Louis Ardier, seigneur de Vigneuil, m™ Nicolas Jannin de Castille, Conseiller du Roy en ses Conseils, tresorier de son Espargne, dame Claude de Fieubet, sa femme, m™ Jacques Legendre, Conseiller du Roy en sesd. Conseils et controlleur general des gabelles de France, dame Marie Ardier, son espouze, noble homme...... Taffany, conseiller notaire secretaire du Roy et de ses finances, Gaspard de Fieubet, s¹ de Monsul, s¹ de Fieubet, s¹ de Chaumont, noble homme Nollet, conseiller notaire secretaire du Roy, premier commis de son Espargne, damoiselle Anne Margonne, sa femme, et m™...... Falcon, Conseiller du Roy, prevost des mareschaux en Bourbonnois, tous amis à ce presens et comparans, ont recogneu et confessé avoir faict et font entre eux les traité, accordz, dons, douaire et conventions qui ensuivent, pour raison du futur mariage qui, au plaisir de Dieu, sera fait desd. s¹ Antoine de Clerissy et damoiselle Suzanne Berthier, c'est assavoir : qu'ilz se reciproquement promis et promettent prendre l'un d'eux l'autre par nom et loy de mariage, et icelluy faire et solemniser en face de nostre mère Sainte Eglise catolique, appostolique et romaine et soubz la licence d'icelle dans le temps qui sera entre eux convenu et accordé pour estre lesd. futurs espoux ungs et communs en biens..... Led. futur espoux a pris et prend lad. damoiselle sa future espouze avec ses biens et droictz à elle appartenans, qu'icelle future espouze declare estre de la valleur de la somme de neuf mil livres, sçavoir : en deniers comptans la somme de six mil livres, et le surplus en meubles, linges, bagues et autres commoditez; lesquelz meubles icelle damoiselle future espouze promet apporter aud. s¹ futur espoux la veille desd. futures espouzailles; et lesd. six mil livres, après qu'elle aura icelle touché d'un particulier qui en est debiteur; desquelles neuf mil livres en entrera en lad. future communauté la somme de trois mil livres, et le surplus sera et demeurera propre à lad. future espouze et aux siens

de son costé et ligne. Oultre, declare lad. damoiselle future espouze que luy doibt revenir d'une cession à elle faicte d'un particulier environ six à sept mil livres, et de ce qui en sera receu le tiers comme dessus entrera en lad. future communauté, et le surplus sera aussy propre à lad. damoiselle future espouze et aux siens de son costé et ligne, et à cet effet led. futur espoux tenu de faire employ desd. deniers stipullez propres. Le survivant desd. futurs espoux aura et prendra par preciput, sçavoir : led. futur espoux ses vestemens, armes et chevaux, et lad. damoiselle future espouze, ses vestemens, bagues et joyaux..... jusques à la somme de trois mil livres, ou lad. somme en deniers comptans, au choix dud. survivant. Et a led. sr futur espoux doué et doue lad. damoiselle sa future espouze de la somme de mil livres de rente et revenu annuel en douaire prefix..... Et en faveur duquel futur mariage et pour l'amour que led. sr futur espoux porte à lad. damoiselle sa future espouze, icelluy sr futur espoux, de son bon gré et volonté, a donné et donne à icelle damoiselle sa future espouze, ce acceptant pour elle et les siens, la somme de douze mil livres, à icelle somme prendre sur tous et chacuns ses biens meubles et immeubles après son decedz, soit qu'il y ait enffans ou non dud. futur mariage, pour d'icelle somme de douze mil livres ordonner et disposer par icelle damoiselle future espouze et les siens comme de chose à eux appartenant, et ce outre et par dessus sesd. douaire, preciput et conventions cy dessus. Faict et passé à Paris, es maisons des futurs espoux et assistans, avant midy, l'an 1645, le 18e décembre, et ont lesd. futurs espoux et comparans signé la minute des presentes avec lesd. notaires soubzsignez, lad. minute demeurée par devers de Henant, l'un d'iceux.

Insinué au Châtelet, le 18 avril 1646. — (Arch. nat., Y 185, fol. 78.)

644. — Louis Godart, *peintre vitrier*. — 6 septembre 1648.

Contrat de mariage de Louis Godart, peintre vitrier à Paris, rue des Petits-Champs, fils de feu Jean Godart, professeur ès mathématiques, et de Jeanne Alby, d'une part, et de Nicolle Boulart, d'autre part.

Figurent parmi les témoins : Antoine Solignac, me peintre vitrier à Paris, rue des Petits-Champs, et Marguerite Godart, sa femme, sœur de Louis Godart. — (Arch. nat., Y 186, fol. 341 v°.)

XI

ARTISTES DIVERS.

BRODEURS. DOREURS SUR FER ET SUR CUIVRE. MENUISIERS EN ÉBÈNE. PATENÔTRIERS EN ÉMAIL. JARDINIERS.

1555-1644.

Est-il nécessaire d'expliquer, de justifier l'inscription, à la suite des peintres ou sculpteurs du temps passé, de ces habiles artisans qui travaillaient le bois, l'émail, l'or, qui traçaient les parterres des jardins princiers? N'avaient-ils pas droit aussi au titre d'artistes ces ingénieux ciseleurs et dessinateurs dont les productions sont admirées aujourd'hui comme des chefs-d'œuvre? Notre regret est de n'avoir pu recueillir qu'un si petit nombre de noms. En les inscrivant à la suite de leurs célèbres contemporains nous nous sommes proposé surtout de rendre à ces modestes artisans, longtemps dédaignés par les chercheurs et les érudits, un hommage mérité. D'ailleurs, peu à peu, justice leur est faite. N'a-t-on pas décidé récemment de consacrer un ouvrage très documenté, sous forme de dictionnaire, aux décorateurs du bois, c'est-à-dire à ces distingués menuisiers et sculpteurs qui ont construit et orné les précieux bahuts, les délicates crédences qui font l'honneur de nos musées? Cette glorification des métiers longtemps considérés comme subalternes ne doit-elle pas s'étendre aussi aux brodeurs, aux damasquineurs, aux doreurs sur fer, sur cuivre ou sur laiton, aux faiseurs de patenôtres en émail et même à ces jardiniers émérites qui ont créé un art très particulier du jardinage, dont Versailles reste le plus magnifique exemple? Et c'est ainsi que nous avons donné place ici à ce Durand Lorce, brodeur et valet de chambre du Roi en 1608; à Nicolas Chulot, doreur sur cuir du Roi, à Francisque Cibec, dit de Carpy, menuisier du Roi, à Marc Bimby, orfèvre et valet de chambre de la Reine, dont le nom jouissait déjà d'une certaine notoriété, enfin à André Mollet, premier jardinier du Roi à Paris, puis jardinier en chef de la reine Christine de Suède, le seul représentant que nous ayons rencontré de cette grande famille des Mollet qui rivalisa durant tout le xvii° siècle avec celle des Le Nostre.

645. — *Réception de brodeur.* — Du mardy 14° jour de janvier 1555.

Aujourd'huy sont comparuz au greffe du bailliage de Saint-Germain-des-Prez Jehan Faluet, compagnon brodeur, en personne, d'une part, et Pierre Marche et Guillaume Ladan, maitres experimentez dud. estat, d'aultre; lesquelles parties ont accordé et consenty de leur bonne volunté ce que s'ensuit, c'est assavoir : que led. Faluet pourra reprendre le chef-d'œuvre ou pièce par luy faicte, qui est une image saincte Apoline, laquelle est es mains de justice, qu'il y avoit par cy devant mise affin d'estre receu maitre, et laquelle pièce luy sera baillée et rendue

comme non vallable pour chef-d'œuvre, à la charge de faire ung aultre pour chef-d'œuvre, et icelle parfaire dedans la my caresme prochain venant. Et pour ce faire pourra demander lad. pièce ausd. experimentez, quant bon luy semblera. Et si a led. Faluet consenty condamnation, et de son consentement est condamné es despens et fraiz du procès intanté entre lesd. parties. Et surcerra l'execution de ces presentes pour le regard desd. despens, fraiz et mises jusques au quatriesme jour de febvrier prochain venant. — (Arch. nat., Z² 3327.)

646. — *Réception de brodeur.* — 9 octobre 1556.

Sur ce que Pierre Navaretz, compagnon brodeur, comparant au greffe dudit bailliage en la presence de Guillaume Ladam et Francois Hure, maistres jurez experimentez dud. estat, a demandé et requis ausd. jurez patron d'une pièce pour faire chef-d'œuvre avec le temps et espace d'ung an pour icelluy faire, et que lesd. jurez ont offert bailler aud. Navaretz ung patron d'ung saint Barthelemy pour le faire en brodeure ainsi que de raison, ce que led. Navaret a accepté et prins, accordant icelluy faire dedans le jour Saint-Jehan-Baptiste prochain venant, pourveu que ce pendant il puisse avec led. chef-d'œuvre faire aultre besongne pour son vivre et nourryr, sans qu'il puisse tenir compagnons aprentifz, ne aultres gens associez avec lui, et endurer les visitacions qu'il conviendra faire desd. besoigne et danrées. — (Arch. nat., Z² 3329.)

647. — Durand Lorce, *brodeur du Roi.* — 5 octobre 1606.

Donation mutuelle de Durand Lorce, brodeur du Roi, bourgeois de Paris, y demeurant rue de la Plâtrière, paroisse Saint-Eustache, et de Claude Donc, sa femme, sans enfants vivants de leur mariage. — (Arch. nat., Y 145, fol. 318.)

648. — *Contrat de mariage de* Durand Lorce, *brodeur et valet de chambre du Roi, et de Geneviève de la Court.* — 27 novembre 1608.

Contrat de mariage de Durand Lorce, brodeur et valet de chambre du Roi et concierge de l'hôtel d'Epernon, sis à Paris, rue de la Plâtrière, d'une part, et de Geneviève de la Court, veuve de Pierre Balan, en son vivant concierge de la maison de monsgr de Soissons, demeurante rue des Deux-Ecus, d'autre part.

La future apporte 1,200 livres en deniers comptans et en meubles; elle reçoit en donation de son mari la somme de 600 livres et un douaire de 300 livres. — (Arch. nat., Y 148, fol. 26.)

649. — *Contrat de mariage de* René Grandjean, *brodeur et enlumineur, avec Catherine Loison.* — 4 août 1641.

Contrat de mariage de René Grandjean, brodeur et enlumineur à Paris, demeurant en la maison de Laurent Grandjean, son père, vis-à-vis le grand portail de Saint-Eustache, d'une part, et de Catherine Loison, d'autre part.

Parmi les témoins figurent, à titre d'ami du mari, Charles du Hamme, aussi brodeur et enlumineur. — (Arch. nat., Y 181, fol. 412.)

650. — Jean du Friche, *doreur sur fer.* — 21 décembre 1586.

Contrat de mariage de Jean du Friche, me doreur sur fer à Paris, rue de la Pelle-

terie, et de Jacqueline Plaisant, veuve de Jean de Roc, archer des gardes du corps du Roi. — (Arch. nat., Y 129, fol. 213 v°.)

651. — CLAUDE GIRARD, *doreur sur cuivre.* — 7 juillet 1587.

Donation mutuelle de Claude Girard, maître doreur sur cuivre, à Paris, rue de la Juiverie à l'image Saint-Victor, et de Catherine Verdier, sa femme. — (Arch. nat., Y 129, fol. 120 v°.)

652. — NICOLAS CHULOT, *doreur sur cuir du Roi.* — 13 juillet 1629.

Donation mutuelle de Nicolas Chulot, doreur sur cuir ordinaire du Roi, demeurant rue de la Vieille-Draperie, en la Cité, et d'Agnès Verron, sa femme. — (Arch. nat., Y 169, fol. 397.)

653. — DANIEL BIALIN, *doreur damasquineur sur fer, fonte, cuivre et laiton.* — 19 septembre 1629.

Donation mutuelle de Daniel Bialin, maître doreur damasquineur sur fer, fonte, cuivre et laiton, à Paris, et d'Anne Le Roy, sa femme, rue de la Vieille-Draperie, en la Cité, sans enfants issus de leur mariage. — (Arch. nat., Y 170, fol. 3 v°.)

654. — CLÉMENT DU BAULT, *doreur sur fer, cuivre et laiton.* — 27 janvier 1631.

Donation mutuelle de Clément du Bault, maître doreur sur fer, cuivre et laiton, à Paris, rue Bourg-l'Abbé, et de Geneviève Bisson, sa femme. — (Arch. nat., Y 171, fol. 324 v°.)

655. — ANTOINE MUSTEL, *doreur sur fer, fonte, cuivre et laiton.* — 31 janvier 1633.

Donation mutuelle d'Antoine Mustel, maître doreur sur fer, fonte, cuivre et laton, demeurant à Saint-Germain-des-Prés, sur le fossé de l'abbaye, et de sa femme Marie Arsy. — (Arch. nat., Y 173, fol. 358.)

656. — FRANCISQUE DE CARPY, *menuisier du Roi.*

Arrêt du Parlement de Paris, rendu sur la requête de FRANCISQUE CIBEC, *dit* DE CARPY, *menuisier du Roi, au sujet de ses ouvriers blessés par les gens du comte de Carville.*

Du 15° jour de juing, l'an 1555, mane, en la Tournelle criminelle, au Conseil.

Veue par la Court la requeste à elle présentée par Francisque Cibec, dict de Carpy, menuisier du Roy, par laquelle et pour les causes y contenues, et actendu que aucuns de ses ouvriers, par luy prins pour les bastimens du Roy, auroient esté blecez et navrez, et l'un d'eulx occis par les serviteurs et gens du conte (de) Carville, et au regard du surplus de sesd. ouvriers, ilz n'oseroient parachever la besongne dud. suppliant pour la craincte qu'ilz ont des gens dud. conte, et aussi actendu que led. suppliant, par le commandement du Roy, est pressé parachever lesd. bastimens, il requeroit, à ce que lesd. bastimens feussent parachevez, deffenses estre faictes aud. conte, ses gens et domesticques de mesfaire ou faire mesfaire, ne mesdire aud. suppliant, ses gens domesticques et manouvriers, et estre mis en la sauvegarde du Roy, et icelle sauvegarde estre signifiée aud. conte pour luy et ses gens.

Oy sur ce le procureur general du Roy et tout considéré, lad. Court a mis et mect led. suppliant en la sauvegarde du Roy et

sauf conduit d'icelle et faict inhibitions et deffences aud. conte de Carville, ses gens et serviteurs, de mesfaire ne mesdire, ne faire mesfaire ne mesdire, de faict ou de parolle, par eulx ne par autres, aud. suppliant, ses gens, famille et ouvriers, sur peine de prison, d'amende arbitraire et de punition corporelle, si mestier est, et de sauf conduict enfrainct; et a permis et permect aud. suppliant de faire informer des excès, blesseures, navreures et homicide pretenduz commis es personnes d'aucuns de ses ouvriers par les gens, serviteurs et domestiques dud. conte de Carville, pour, lad. information faicte, apportée et mise par devers le greffe criminel de lad. Court, communicquer aud. procureur general du Roy, et, luy oy, estre ordonné et procedde en oultre, ainsi que de raison. De Thou.

Prononcé le 15° juing 1555. — (Arch. nat., X²ᴬ 116.)

657. — *Contrat de mariage de* Michel Camp, *menuisier en ébène et de Louise Noblet.* — 13 juin 1638.

Contrat de mariage de Michel Camp, maître menuisier en ébène, natif d'Issuldot (*sic*), près Cologne, pays de Juliers, demeurant à Paris, rue et vis-à-vis du Temple, d'une part, et de Louise Noblet, fille de César Noblet, marchand chandelier de suif à Paris, d'autre part.

Figurent parmi les témoins, comme amis du mari : Jean Pingret, maître menuisier en ébène, Jean Sourman, maître menuisier en ébène, Pierre Lallemant, de pareil état. — (Arch. nat., Y 179, fol. 28.)

658. — François Usande, *menuisier en ébène.* — 18 mars 1639.

Donation par Jacques Cousin, jardinier à Saint-Germain-des-Prés, rue des Canettes, à François Usande, menuisier en ébène, et à Élisabeth Miton, sa femme, de l'usufruit d'une salle basse et d'une boutique sur rue, dépendant d'une maison sise rue de Lourcine, à l'image Saint-Vincent. — (Arch. nat., Y 179, fol. 399 v°.)

659. — Aubertin Gauderon, *menuisier en ébène.* — 17 mai 1641.

Donation mutuelle de Aubertin Gauderon, maître menuisier en ébène, et de Suzanne Vallet, sa femme, demeurant rue Neuve-Saint-Honoré. — (Arch. nat., Y 181, fol. 336 v°.)

660. — Loup Meek, *menuisier en ébène.* — 24 août 1641.

Contrat de mariage de Loup Meek, menuisier en bois d'ébène à Paris, demeurant au faubourg Saint-Antoine, sur la chaussée, natif de Rohenburg sur le Danube, en Franconie, fils de feu Georges Meek, en son vivant menuisier, et d'Anne Corclair, d'une part, et de Catherine Bernard, demeurant susdit faubourg, fille de feu François Bernard, postillon, et de Marie de La Harpe, d'autre part.

Parmi les témoins figurent, comme ami du mari : Jean de Meleville, maître menuisier à Paris, et ordinaire de la Reine et de son Éminence, lequel est beau-frère de la future par Françoise Bernard, sa femme; comme ami de la future : Pascal Schebba, tapissier de haute lisse à Paris.

La future apporte 500 livres en deniers comptants, provenant tant de ses économies que du don à lui fait par la comtesse de Grez, au service de laquelle elle est attachée. — (Arch. nat., Y 181, fol. 399.)

661. — Jean de Melleville, *maître menuisier en ébène.* — 9 août 1641.

Plainte de Jean de Melleville, dit le Romain, maître menuisier en ébène à Paris et ordinaire de la Reine, insulté et traité de faux monnayeur.

Déposition de Jacques de la Vallée, maître menuisier en ébène, âgé de trente ans, demeurant rue des Égouts, à Saint-Germain-des-Prés. — (Arch. nat., Z² 3473.)

662. — Maclou Pollet, *patenôtrier en verre.* — 1ᵉʳ janvier 1565 (1566 n. st.)

Contrat de mariage de Maclou Pollet, patenostrier en verre à Paris, et de Marguerite Perrault, veuve de Christophe Loriot, marchand. — (Arch. nat., Y 106, fol. 273.)

663. — Simon Pajot, *patenôtrier d'émail.* — 24 février 1589.

Donation par Simon Pajot, patenôtrier d'émail à Paris, rue de la Mortellerie, à Louis Fromont, fils de feu Crespin Fromont, serrurier à Coulommiers, et d'Annette de la Rue, remariée audit Pajot, de tous ses biens meubles et immeubles, pour l'aider en ses études. — (Arch. nat., Y 131, fol. 241.)

664. — Jean de Breban, *maître patenôtrier d'émail.* — 26 août 1605.

Donation par Françoise Legrand, veuve de feu Pierre de Breban, marchand huilier à Esches près Meru, à Jean de Breban, maître patenôtrier d'émail à Paris, rue Saint-Denis, et à Étienne de Breban, aussi marchand huilier à Esches, ses fils, de sa part d'un moulin à huile à Esches et d'une maison avec dépendances audit Esches. — (Arch. nat., Y 145, fol. 318.)

665. — Jean Mauclerc, *maître patenôtrier d'émail.* — 29 septembre 1605.

Contrat de mariage de Jean Mauclerc, maître patenôtrier d'émail et marchand verrier à Paris, rue des Gravilliers, et de Michelle Millet, fille d'André Millet, marchand verrier bouteiller à Paris, rue Bourg-l'Abbé.

Est témoin du mariage Thomas Prevost, maître patenôtrier et marchand verrier, frère utérin de Jean Mauclerc. — (Arch. nat., Y 144, fol. 283.)

666. — Guillaume Mabille, *maître patenôtrier d'émail et verrier.* — 29 juin 1607.

Contrat de mariage de Guillaume Mabille, maître patenôtrier d'émail et marchand verrier à Paris, rue Guérin-Boisseau, et de Claude Le Sueur, veuve de Guillaume Rivière, aussi en son vivant maître dudit métier, rue des Gravilliers. — (Arch. nat., Y 146, fol. 369.)

667. — Guyon Trumeau, *maître patenôtrier et verrier.* — 27 septembre 1606.

Donation par Guyon Trumeau, maître patenôtrier et verrier à Paris, rue des Roziers, et Jeanne Girard, sa femme, à Clément Tutin, leur fils adoptif, apprenti peintre chez le sieur Quesnay, maître peintre à Paris, rue de Béthizy, d'une loge dans la halle couverte où se tient la foire Saint-Germain, rue des Chaudronniers, à charge de faire célébrer chaque année, pendant l'octave de la foire, une messe dans l'église des Cordeliers à l'intention des donateurs. — (Arch. nat., Y 149, fol. 23.)

668. — Nicolas Garnier, *maître patenôtrier d'émail.* — 23 décembre 1613.

Donation mutuelle de Nicolas Garnier, maître patenôtrier en émail et marchand verrier à Paris, rue Aumaire, et de Françoise Bourgeois, sa femme, mariés depuis quatorze ans. — (Arch. nat., Y 154, fol. 342.)

669. — Jean Regnard, *maître patenôtrier d'émail et verrier.* — 1er avril 1625.

Donation mutuelle de Jean Regnard, maître patenôtrier d'émail et marchand verrier à Paris, rue Saint-Denis, et de Gervaise Gourdin, sa femme, sans enfant. — (Arch. nat., Y 165, fol. 73.)

670. — *Contrat de mariage de* Marc Bimby, *marchand orfèvre à Paris et valet de chambre de la Reine, et de Marguerite Loret.* — 25 février 1619.

Par devant Claude Plastrier et Pierre Le Roux, notaires et garde nottes du Roy nostre Sire en son Chastelet de Paris soubzsignez, furent presens en leurs personnes honorable personne Marc Bimby, marchant orfebvre à Paris et vallet de chambre de la Royne, demeurant dans les galleryes du Louvre, parroisse Saint-Germain-de-l'Auxerrois, natif de la ville de Fleurence, filz de deffunctz Dominicque Bimby, vivant marchant demeurant en lad. ville, et de Thomasse Foulin, pour luy et en son nom d'une part, et honorables personnes, Nicollas Loret, bourgeois de Paris, et Magdelaine Huger, sa femme, de lui authorisée pour l'effect de ce qui ensuit, demeurant rue de la Cordonnerye, parroisse Saint-Eustache, ou nom et comme stipullans pour Margueritte Loret, leur fille, à ce presente, de son voulloir, accord et consentement, d'autre part; lesquelles partyes, de leurs bons grez et bonnes volontez, sans contraincte aulcune, sy comme elles disoient, recognurent et confessèrent en la presence de leurs parens et amys cy après nommez, asscavoir, de la part dud. Bimby : de honorable homme Pierre Courtois, painctre esmailleur, jouallier et vallet de chambre ordinaire du Roy, noble homme Pierre Regnier, Conseiller du Roy, Controlleur general des boistes et monnoyes de France, Francisque Bourdonne, sculpteur ordinaire du Roy, Nicollas Roussel, me orfebvre, demeurant à Paris, en lad. gallerye du Louvre, Girard Laurent, conducteur des tapisseryes de haulte lice de Sa Majesté et vallet de chambre de Monseigneur frère du Roy, Philippes de Bonnaire, maistre orfebvre à Paris, Pierre Pinsebourde, marchant orfebvre à Paris; et de la part desd. Loret et sa femme : me Jehan Loret, procureur au Chastelet de Paris, oncle paternel, noble homme me Estienne Guerin, Conseiller du Roy et maistre ordinaire en sa Chambre des comptes de Normandye, cousin; nobles hommes Nicollas Bourlon, bourgeois et cartinier de la ville de Paris, me Jehan Bourlon, secretaire du Roy et greffier en la Chambre des comptes à Paris, me Mathieu Bourlon, Conseiller du Roy et maistre ordinaire en sa Chambre des comptes à Paris, amys; noble homme messire Pierre Rubantel, sr de Richebour, advocat en Parlement, me Nicollas Marier, procureur en l'Eslection de Paris, beau-frère, honorable homme Claude Nepveu, me affineur, essayeur et desparteur d'or et d'argent à Paris, Christofle Montmonier, marchant et bourgeois de Paris, Pierre Terrier, bourgeois de Paris, oncle, à cause de feue sa femme, me Pierre Ramée, commis au greffe de l'audience civile du Chastellet de Paris, cousin, à cause de feue sa femme, me Georges Lymosin, procureur aud.

Chastellet, aussy cousin, à cause de sa femme, Pierre Robin, marchant fournissant l'argenterye du Roy, Anthoine le Secq, marchant bourgeois de Paris, et Fremin Le Nain, aussy bourgeois de Paris, cousins; avoir faict, feirent et font entre elles et de bonne foy les traictez, accords, dons, douaire, promesses de mariage et choses qui ensuivent pour raison et à cause dud. futur mariage qui, au plaisir de Dieu, sera faict desd. Bimby et Margueritte Loret, qui se sont, de l'advis de leursd. parens et amys dessus nommez, promis et promectent prendre l'ung d'eulx l'autre par nom et loy de mariage, qu'ilz seront tenuz faire et solemniser en face de nostre mère Saincte Eglise, sy Dieu et nostre dicte mère Saincte Eglise s'y consentent et accordent, dedans le plus bref temps que commodement faire se pourra et qu'il sera advisé et deliberé entre eulx, leursd. parens et amys, aux biens, droictz, nom, raisons et actions ausd. futurs espoux apartenant, lesquelz seront commungs en tous biens meubles et conquestz immeubles qu'ilz auront et acquesteront pendant et constant leur futur mariage au desir de la coustume de cestedicte ville, prevosté et vicompté de Paris. Et néantmoings ne seront lesd. futurs espoux tenuz des debtes l'ung de l'autre faictes et créés auparavant la consommation dud. futur mariage; ains, se aulcunes se trouvent avoir esté faictes, seront payées par la partie debitrice d'icelles. En faveur duquel mariage et pour y parvenir lesd. Loret et sa femme ont promis bailler et donner ausd. futurs espoux la veille de leurs espouzailles la somme de trois mil trois cens livres tournois en deniers comtans, en advancement d'hoirye sur les successions futures desd. Loret et sa femme, et ce outre les habitz filliaulx que lad. future espouze a de present à son usage; de laquelle somme de trois mil trois cent livres tournois en demeurera la somme de unze cens livres en propre à lad. future espouze, que led. futur espoux sera tenu employer en rentes ou heritages. Le survivant desd. futurs espoux aura et prendra par preciput, sçavoir : led. futur espoux, s'il survit lad. future espouze, de ses habitz, armes et cheval, et lad. future espouze aussy, si elle survit led. futur espoux, de ses habitz, bagues et joyaulx, chascun reciproquement jusques à la somme de trois cent livres, ou bien lad. somme au choix dud. survivant. Partant et moyennant ce, led. futur espoux a doué et doue lad. future espouze de la somme de seize cent cinquante livres tournois pour une fois payer, en douaire prefix sans retour, en cas qu'il n'y ait enffans vivans lors de la dissolution dud. futur mariage, à icellui douaire avoir et prendre par lad. future espouze sy tost et incontinant que douaire aura lieu, sur tous et chacuns les biens meubles et immeubles, presens et à venir dud. futur espoux, qu'il en a pour cest effect chargez, obligez et ypotecquez pour payer led. douaire. Seront lesd. futurs espoux tenuz laisser jouir le survivant des père et mère de lad. future espouze de la part des biens qui pourroient opartenir à lad. future espouze par le deceds du premier decéddé desd. père et mère, la vye durant dud. survivant, sans en demander par lesd. futurs espoux aulcun compte ny proffict, pourveu toutesfois que icellui survivant ne se remarie; sy pendant led. futur mariage estoit vendu ou allienné desd. biens, heritages ou rentes apartenans à lad. future espouze et qui luy seroient escheuz par succession ou autrement, seront les deniers provenans desd. ventes ou allienations desd. heritages et rentes rachepteées remployez par led. futur espoux en autres heritages ou rentes pour sortir pareille nature de propre à lad. future espouze... En faveur duquel futur mariage et pour l'amityé que led. futur

espoux porte à lad. future espouze, en cas qu'elle le survive sans enffans lors du deceds dud. futur espoux, icellui futur espoux faict don à lad. future espouze du quart de tous et chacuns ses biens meubles et immeubles qui se trouveront apartenir aud. futur espoux lors de son deceds, en quelques lieux qu'ilz soient, tant dehors que dedans ce royaulme. Faict et passé en la maison desd. Loret et sa femme susdeclarée, l'an 1619, le lundy après midy, 25° jour de febvrier. Et ont lesd. partyes signé la minutte des presentes avecq lesd. notaires soubzsignez, qui est demeurée par devers led. Leroux, l'ung d'iceulx.

Suit la quittance delivrée par Marc Bimby et Marguerite Loret de la somme de 3,300 livres, payée par Nicolas Loret et Madeleine Huger, sa femme.

Insinué le 3 mai 1619. — (Arch. nat., Y, 160, fol. 138 v°.)

671. — MARC BIMBY, *orfèvre*. — 27 novembre 1628.

Donation mutuelle de Marc Bimby, orfevre et valet de chambre de la Reine, et de Marguerite Loret, sa femme, demeurant aux Galeries du Louvre. — (Arch. nat., Y 169, fol. 51.)

672. — ANDRÉ MOLLET, *premier jardinier du Roi*. — 6 avril 1644.

Contrat de mariage d'André Mollet[1], premier jardinier du Roi à Paris, y demeurant, joignant le jardin neuf du Palais des Tuileries, fils de Claude Mollet, premier jardinier du Roi, et de feue Claude de Martigny, d'une part, et de Marthe Aucher, fille de Claude Aucher, maître teinturier en soie, et de Marguerite Dubourg, d'autre part. — (Arch. nat., Y 183, fol. 412 v°.)

[1] André Mollet et son père Claude ont écrit des traités considérables sur la décoration des jardins. De Claude on a un *Théâtre des plants et jardinages* paru en 1652 (Paris, in-4°, ouvrage posthume, réimprimé en 1663, 1670 et 1678). Il laissa trois fils : Pierre, Claude et André, tous trois attachés à l'entretien des jardins royaux. André, qui figure ici avec la qualité de premier jardinier du Roi à Paris, fut appelé en Suède par la reine Christine et publia à Stockholm, en 1651, *Le jardin de plaisir contenant plusieurs dessins de jardinage*, etc., avec trente planches de parterres de l'invention de l'auteur. En tête du volume figure le portrait de Claude, mort avant 1651. Voir l'article intitulé *Traités du XVII° siècle sur le dessin des jardins et la culture des arbres et des plantes*, paru récemment dans le tome VII des *Archives de l'art français* (Mélanges offerts à M. Henry Lemonnier, 1913, p. 224-247).

TABLE ALPHABÉTIQUE.

A

Abert, ou Habert (François), conseiller au Parlement, p. 251.
Abraham (Sacrifice d'), tapisserie, p. 275.
Actéon et Orphée, tapisserie, p. 244, 246.
Adam et Ève, tableau, p. 55, 56.
Adoration des bergers, tableau, p. 26.
Adoration des rois, tableau, p. 55, 56.
Adrianne (Anne), femme du peintre Julien De Coustre, p. 87, 88.
—— (Cornille), marchand lapidaire, p. 87.
—— (Pasquier), bourgeois de Bruges, p. 87.
—— (Pasquier), marchand lapidaire, p. 87.
Agenois, p. 24.
Âges du monde (Les Cinq), tenture en cinq panneaux, p. 244.
Aigremont (Jacques d'), médecin à Chinon, p. 139.
Albe (Le duc d'), tableau, p. 56.
Albret (Portrait de Jeanne d'), par Rabel, p. 46.
Alby (Jeanne), femme de Jean Godart, professeur de mathématiques, p. 314.
Alençon, p. 273.
Alex ou Alais (Louis-Emmanuel de Valois, comte d'), colonel général de la cavalerie légère de France, p. 118.
Alingre (Josse), bourgeois de Paris, p. 198.
Alix (Jean), p. 214.
Allan (Nicolas), peintre, p. 3.
Alliot (André), peintre, p. 16.
Allix (Marguerite, Jeanne, Madeleine, Simon et Jean), enfants mineurs de Simon Allix, maître des œuvres de maçonnerie du Roi, p. 214.
—— (Simon), général des œuvres de maçonnerie du Roi, p. 214, 215.
Alnassar (Mathieu d'). Voir Nassaro.
Ambly (Thierry d'). Voir D'Ambly.
Amboise, p. 100, 101, 102.
Ambourville, p. 69.
Amcombrosc (Jean), tailleur allemand, p. 277.
Amelot (Jean), maître des Requêtes de l'Hôtel, p. 207, 208.

Amiens, p. 48, 96.
Amours (Gabriel d'), écuyer, homme d'armes de la compagnie d'ordonnance du Roi, p. 272.
Amsterdam, p. 63.
Ancel (Françoise), femme de Pierre van Wessel, vitrier et peintre sur verre, p. 312.
Ancien Testament, tapisseries, p. 275.
Andreins (Robert), bourgeois de Paris, p. 253.
Androuet Ducerceau (Jacques), architecte du Roi, p. 216, 235.
—— (Jean), sieur de Reveillon, p. 228, 229, 235, 236.
—— (Jean-Baptiste), père de Jacques, p. 235.
Anet (Château d'), p. 168.
Angennes (Jacques d'), sieur de Rambouillet, p. 249, 250, 259.
Angers (Abbaye Saint-Serge d'), p. 169.
Angoulême (Charles de Valois, duc d'), p. 16.
—— (Henri Cossart, peintre de la duchesse d'), p. 119.
Anguier (Louis), peintre, p. 4.
Anne d'Autriche, reine de France, p. 111, 115.
Annebaut (Claude d'), baron de Raiz et de la Hunaudaye, maréchal de France, p. 253.
Annonciation, tableau, p. 36, 56.
Anvers, p. 25, 66, 67, 80, 90, 244.
Arago (Étienne), p. 132.
Arbeau (Guillaume), maître brodeur, p. 16.
Arcesse ou Harie (Catherine), femme de Gilles de Baye, tapissier, p. 277.
Archives de l'art français, p. 82, 98, 100, 107, 168, 180, 181, 186, 294, 295. Voir *Nouvelles Archives de l'art français*.
Archives du Musée des monuments français, p. 26.
Ardier (Claude), femme de Gaspard de Fieubet, trésorier de l'Épargne, p. 313.
—— (Henri), abbé de Saint-André, aumônier ordinaire du Roi, p. 313.
—— (Louis), seigneur de Vigneuil, p. 313.
—— (Marie), femme Legendre, p. 313.

Ardier (Dame), femme de Jean Dyel Des Hameaux, ambassadeur de France à Venise, p. 313.
—— (Paul), seigneur de Beauregard, président en la Chambre des Comptes, p. 313.
—— (Remond), seigneur de Vaugelay, maître des Requêtes, p. 313.
Argenteuil, p. 147.
Argillières (François d'). Voir D'Argillières.
Arguian, ou Arquien (Antoine de la Grange, seigneur d'), gouverneur de Calais, p. 234.
Arnoul (Thomas), sergent à verge au Châtelet, p. 294.
Arrault (Louis), aumônier du Roi et de M^me de Longueville, p. 224.
Arroger, juge en la Chambre du Trésor, p. 55.
Arsant (Nicolle), femme de Nicolas Pinaigrier, peintre sur verre, p. 307.
Arsenal (Logements de l'), p. 150.
Arson (Théodore), peintre, p. 103.
Arsy (Marie), femme de Mustel, doreur sur cuivre, p. 317.
Art (L'), journal, p. 132.
Artémise (Histoire d'), tapisseries, p. 71.
Arthon (Jacqueline), femme de Robert Pastey, quincaillier, p. 106.
—— (Théodore), peintre, p. 106, 114.
Asnières (Marie d'), veuve de Louis de Hauguel, lieutenant de la Grande Panneterie, p. 218.
Assier, historien de Troyes, p. 140.
Assomption de Notre-Dame, tableau, p. 56.
Aubert (Denise), couturière, p. 247.
—— (Pierre), p. 57, 58, 59.
—— (Samuel), marchand lapidaire, p. 229.
—— (Thomas), peintre, tailleur d'images, p. 44, 54.
Auberval, en Valois, p. 10.

Auberye (Poncette), femme de Corneille van Caudenbergue, peintre, p. 121.
Aubin (Hélène), femme de Gatian Deschamps, vitrier du Roi, p. 311.
Aubry (Antoine), p. 68.
—— (Prix), peintre sur papier, p. 89.
Aubusson (Tapisseries d'), p. 73.
Aucher (Claude), maître teinturier en soie, p. 322.
—— (Marthe), femme d'André Mollet, premier jardinier du Roi, p. 322.
Audouyn (Gillette), veuve de Thierry de Héry, p. 297.
Auger (Denise), femme de Nicolas Le Cerf, p. 215.
Aumale (Daniel d'), chevalier, sieur de Rieux, p. 229.
Aumont (Jacques d'), garde de la prévôté de Paris, p. 90, 218.
Aunoy (Thomas d'). Voir D'Aunoy.
Aury (Nicolle), femme du peintre Claude Bassot, p. 134.
Aussienville (Claude d') ou Aussainville, sieur de Villiers-aux-Corneilles, bailli de Sézanne, p. 188, 189, 199.
Autro (Jean), peintre, p. 5.
Autrot (Jean), sculpteur, p. 147, 148.
Auvergne, p. 73.
—— (Laine d'), p. 265.
Aux Espaulles (Suzanne), dame de Sainte-Marie, veuve de Jean-François de la Guiche, p. 313.
Aux Houst (Augustin), peintre, p. 10.
Avelot (Charlotte), femme de Simon Brice, fondeur en sable, p. 162.
Avon, p. 49, 80.
Avranches (Antoine Le Cirier, évêque d'), p. 188, 194.

B

Bacchus, tableau, p. 56.
Bachot (Ambroys), p. 49.
—— (Jean), p. 49.
—— (Laurent), peintre, p. 49, 50, 51, 92, 93.
—— (Louis), peintre, p. 49, 50.
Bacot (Hugues), p. 110.
—— (Philippe), peintre, p. 110, 233, 234.
Badouyn (Claude), peintre, p. 243.
Bagneux (Le curé de), p. 140.
Bahuche (Antoine), père de Marguerite Bahuche, p. 82, 85.

Bahuche (Isabelle), femme de Pierre Lavoy, orfèvre à Tours, p. 86.
—— (Marguerite), femme du peintre Jacob Bunel, p. 81, 82, 83, 84, 85, 86, 98, 149.
—— (Marie), femme du menuisier Pierre Boulle, p. 83, 84, 85, 86, 115, 134.
—— (Marthe) sœur de Marguerite Bahuche, p. 82, 83, 85.
—— (Pierre), beau-frère de Jacob Bunel, p. 82, 83, 85, 86.
Baignequeval (Jean-Baptiste), peintre, p. 243.

TABLE ALPHABÉTIQUE.

BAILLET (René), président au Parlement, p. 132, 171, 184.
BALAINE (Jean), maître maçon, tailleur de pierre; p. 156.
—— (Nicolas), sculpteur, p. 156.
BALAN (Pierre), concierge de l'hôtel de Soissons, p. 316.
BALIFRE (Geneviève), femme de Daniel du Monstier, peintre, p. 135.
BALLADE (Christophe), femme de Girard Josse, peintre, p. 16.
BALLAIGNY (Jacques), praticien en cour laye, p. 60.
BALLARD (Léon), bourgeois de Paris, p. 123.
BALTASAR (Pierre), avocat au Parlement, p. 33.
BAPST (Pièces communiquées par M. Germain), p. 245.
BAR (Catherine de Bourbon, duchesse DE), sœur de Henri IV, p. 216, 273.
BARADAT (Henri DE), chanoine de Notre-Dame, p. 191.
BARAT (Anne), femme de Jacques Langlois, peintre de verrières, p. 310.
BARBE (Adrien, Étienne, Marie), enfants de Nicolas Barbe, p. 8.
—— (Adrien), maître tailleur, p. 89.
—— (Nicolas), p. 8.
BARBEDOR, maître écrivain, p. 130.
BARBIER (Blaise), peintre, p. 106, 112.
—— (Bonaventure), p. 214.
BARDIA (Jeanne), femme de Thibault Metezeau, architecte, p. 218, 221.
BARGNYES (François), trésorier de M^{me} Marguerite de France, sœur du Roi, p. 255.
BARJOT (Philibert), président au Grand Conseil, p. 262, 263.
BARON (Gaspard), marchand, p. 154.
—— (Marin), sculpteur en plâtre, p. 154.
—— (Raouline), femme de Simon Fréminet, p. 19.
BARRÉ (Jacques), sieur de la Charterie, p. 311, 312.
BARREL (François), peintre, p. 51.
BARTHELOMIN, italien, p. 12.
BASAN, auteur du *Dictionnaire des graveurs*, p. 279.
BASSAN, peintre, p. 93.
BASSOT (Claude), peintre à Longchamp, près Châtenois en Lorraine, p. 134.
—— (Françoise), fille de Claude, p. 134.
—— (Mougenot), peintre, p. 134.
—— (Nicolas), graveur, p. 134.

BASTIER (Jean), maçon juré du Roi, p. 11.
BATAILLE (Nicolas), tapissier parisien, p. 243.
BAUCHAL (Charles), auteur du *Dictionnaire des architectes français*, p. 163, 168, 213, 214, 216, 236, 237, 241, 242.
BAUDART (Barnabé), p. 129.
BAUDELOT (Jacques), peintre, p. 5.
—— (Pierre), peintre, p. 5.
BAUDOUYN (François), maçon, p. 15.
BAUGYN (Jean), p. 31.
BAULT, ou LE BOT (Abel), peintre, p. 3, 4.
BAYE (Gilles DE), tapissier flamand, p. 277.
BAZIAN (Jean), receveur des tailles à Melun, p. 286.
BAZIEN (Macé), tavernier et pâtissier, p. 270.
BEAUBRUN (Charles), peintre, p. 100.
—— (François), fruitier de la Reine Mère, p. 100, 101, 102.
—— (Henri), peintre, valet de chambre du Roi, p. 100, 101, 102.
—— (Louis), p. 100.
—— (Mathieu), valet de chambre du Roi, p. 100, 101, 102.
—— (Michel), peintre, p. 100, 101, 102.
BEAUCE, p. 70, 71.
BEAUCLERC (Nicolas), p. 297.
BEAUDEDUIT, p. 48.
BEAUDOUX (Madeleine), femme de Germain Pillon, p. 140.
BEAUSSAULT (Pierre), sergent à verge au Châtelet, p. 232.
BEAUSSEAULT (Jacques), juré du Roi en l'art et office de maçonnerie, p. 215.
BEAUVAIN, auteur d'un *Voyage à Jérusalem*, p. 239.
BEAUVAIS, p. 46, 48, 155.
BEAUVAIS (Antoine DE), écuyer, ingénieur ordinaire du Roi, p. 239.
BECHUE (Nicolas), procureur au Châtelet, p. 227.
BEDET (Marie), veuve de Jean De L'Espinerie, peintre, p. 117.
BEDUN (Jeanne). Voir De Dung.
BEGUYN (Jacques), maître fondeur en sable, p. 161.
—— (Jacques), marchand, p. 66.
BEHEURÉ (Cloud), peintre, p. 133.
BELACHE (Auguste), maréchal des logis de la Reine Mère, p. 101, 102.
—— (Noël), maréchal des logis du Roi, p. 101.
BELAN (Gaspard), procureur au Parlement, p. 84.
BELANGER (Jean), p. 42.

Belevitch-Stankevitch (M^{lle}), auteur du *Goût chinois en France au temps de Louis XIV*, p. 119.
Belier (Jean) le jeune, p. 203.
—— (Maurice), maître peignier tablettier, p. 283.
Bellanger (Georges), maître tailleur d'antiques, p. 159.
Belleau (Remi), son portrait par Rabel, p. 46.
Bellemare (Noël), peintre et enlumineur, p. 7.
Bellet (Claude), mari de la veuve d'Antoine de Cléricy, p. 312.
Bellier de la Chavignerie, auteur du *Dictionnaire des artistes français*, p. 59, 76, 81.
Bellot (François), peintre, p. 98.
Belon (Pierre), auteur de l'*Histoire de la nature des oiseaux*, p. 65.
Bénard (Jacques), peintre, p. 76.
—— (Perrot), peintre, p. 4.
—— (Simon), bourgeois de Paris, p. 253.
—— (Thomasse), femme du peintre Jean Bourgin, p. 99.
Bénédiction des petits enfants, tableau, p. 57.
Benedie (Antoine), gentilhomme servant du duc de Nevers, p. 311.
Benintendi (César), fils de David, p. 137, 138, 139.
—— (David), marchand florentin, p. 137.
Benjamin (Abbé de), p. 156.
Benoist (Antoine), sculpteur en cire, p. 150.
Béranger (Louise), femme du peintre Philippe Millereau, p. 94.
—— (Radegonde), seconde femme du peintre Simon Vouet, p. 117.
Bérault (Antoine), trésorier et receveur général des Ponts et Chaussées en la généralité d'Auvergne, p. 240.
Bercé (Roch), p. 29.
Beret (Henry), juré charpentier, p. 163.
Bergeron (Jean), docteur en médecine, p. 101, 102.
—— (Jean), p. 214.
Bernard (Catherine), femme de Loup Meeck, menuisier en ébène, p. 318.
—— (François), postillon, p. 318.
—— (Françoise), femme de Meleville, menuisier en ébène, p. 318.
Bernier (Isaac), peintre, p. 86, 242.
—— (J.), historien, p. 81.
—— (Madeleine), fille d'Isaac Bernier, p. 242.
—— (Marie), femme de Daniel Jumeau le jeune, marchand à Tours, p. 85.

Berthelot (Charles), sergent au bailliage de Saint-Germain-des-Prés, p. 105.
Berthier (Jacques), écuyer, sieur de Longueval, p. 305, 312.
—— (Suzanne), femme d'Antoine de Cléricy, maître de la verrerie royale de Paris, p. 305, 312, 313, 314.
Berthin (Jeanne), femme d'Antoine Séjourné, sculpteur et fontainier du Roi, p. 149.
Bertran (Jean), juré charpentier, p. 163.
Bertrand (David), graveur, p. 279, 286, 287, 291.
—— (Jean), tapissier, p. 262.
—— (Marie), femme de François Ragot, graveur en taille-douce, p. 291.
—— (Thaurin), maître graveur, p. 286, 287.
Berty (Adolphe), auteur des *Grands architectes de la Renaissance* et de la *Topographie de l'ancien Paris, quartier du Louvre et des Tuileries*, p. 168, 181, 187, 216.
Besongne (Madeleine), femme du peintre Jean Jossens, p. 67, 68, 69, 70.
—— (Raoullin), marchand, p. 67, 69.
Bessault (Antoine), tailleur d'antiques, p. 160.
Bezard (Jean), peintre, p. 14.
Bezart (Claude), marchand de peintures, p. 52.
Bezon (Nicole), femme de l'enlumineur Ambroise Couturier, p. 81.
Bialin (Daniel), maître doreur damasquineur sur fer, fonte, cuivre et laiton, p. 317.
Biart (Pierre), sculpteur du Roi, p. 155, 156.
Bible et Nouveau Testament, p. 239.
Bidault (Françoise), femme de Jullien, mesureur de charbon, p. 105.
—— (Madeleine), femme de Picquenard, praticien au Palais, p. 90.
—— (Marie), femme de Louis De Billy, peintre et sculpteur, p. 105.
—— (Pierre), voiturier, p. 105.
Bièvre (La), p. 86.
Bigan (Geneviève), femme de Jean Joly, procureur au Parlement, p. 297.
Bignon, peintre du Roi, p. 240.
Bigot (Marie), femme du peintre Jacques Forget, p. 124.
Billette (Catherine), femme de Nicolas Yon, bourgeois de Paris, p. 275.
Billy (Françoise, Jean, Louis de). Voir De Billy.
Bimby (Dominique), marchand de Florence, p. 320.
—— (Marc), orfèvre et valet de chambre de la Reine, p. 315, 320, 321, 322.

TABLE ALPHABÉTIQUE.

Binet (Denise), femme du peintre Jean Rabel, p. 46, 47.
—— (Étienne), maître barbier chirurgien, p. 47.
Bisson (Geneviève), femme de Clément Du Bault, doreur sur fer, p. 317.
Bizeray (Étienne), maître barbier chirurgien, p. 310.
Blanc (Pierre), tapissier, p. 262, 263.
Blanchard (Jacques et Jean), peintres du Roi, p. 115.
Blanquart (Adrienne), mère du peintre Antoine Christophle, p. 48.
Blaru (Pierre), graveur du Cabinet du Roi, p. 279, 288.
Blassay (Pierre), tapissier à Fontainebleau, p. 244, 259.
Blassé (Pierre), tapissier parisien, p. 244, 250, 251, 259, 260, 261.
—— (Pierre) fils, tapissier, p. 259.
Blauvin (Jacques), peintre, p. 131.
Blérancourt (M⁰ʳ de), seigneur du Plessis-Raoult, p. 146.
Blois, p. 81, 82, 225, 242.
Blondeau (Jean), conseiller et maître d'hôtel ordinaire du Roi, p. 126.
—— (Jean), valet de chambre de Léon Lescot, p. 212.
—— (Louis), tavernier, p. 116.
Blossier (Marin), cordonnier à Blois, mari de Françoise, fille du Boccador, p. 166, 167.
Bluceau (Esme), notaire à Fontainebleau, p. 92.
Boccador (Dominique de Cortone, *dit* le), architecte, p. 164, 167, 226.
—— (Marguerite, femme de Jacques Le Roy, et Françoise, femme de Marin Blossier, filles naturelles du), p. 166, 167.
Bochet (André), maître vertugadier, p. 129, 130.
—— (Anne), fille d'André Bochet, p. 130.
Bocot (Marie), femme du peintre De La Jaille, p. 113.
Bodelo. Voir Baudelot.
Bodin (OEuvres de), p. 208.
Bohier (Gilles) de Saint-Cirq, évêque d'Agde, aumônier du Roi, p. 259.
Boinvilliers (Seine-et-Oise), p. 48.
Bois-le-Vicomte, p. 240.
Boissy-le-Sec, p. 70.
Bollery (Jérôme), peintre, p. 5.
Bondy (Forêt de), p. 76.
Bonebeau, bourgeois de Paris, p. 221.
Bongaret (Jeanne), femme de François Desfossés, linger à Arras, p. 117.

Bongars (Esther), femme de Jean Le Queulx, secrétaire de la Chambre du Roi, p. 217.
—— (Isabelle), p. 217.
—— (Marie), veuve de Jean de Thérouanne, conseiller au Parlement, p. 216.
Bonnami (Anne), femme de Charles Limosin, peintre et sculpteur, p. 117, 118, 119.
—— (Toussaint), serrurier, p. 118.
Bonnardot (H.), auteur des *Anciennes enceintes de Paris*, p. 11.
Bonnassieux (Pierre), auteur du *Château de Clagny et Madame de Montespan*, p. 189, 190, 191.
Bonneau (Edmée), femme de Pierre Nallet, peintre et sculpteur, p. 106.
—— (Jean), p. 214.
Bonneaulx (Denis), p. 214.
Bonnemain (Louis), maître chapelier, p. 155.
Bonnemer (Guillemette), femme de François Petit, juré en l'office de maçonnerie, p. 223, 224, 234.
Bonnet (Antoinette), femme du peintre Jacques Prevost, p. 129, 130.
—— (Marie), femme d'André Bochet, bourgeois de Paris, p. 130.
—— (Pierre), marchand de Nesle, près Pontoise, p. 129.
Bonnette (Catherine), femme de Jacques Feuillet, chef d'échansonnerie de la Reine Mère, p. 101, 102.
Bonneval, p. 229.
Bonvillier, p. 48.
Bony (Pierre), chanoine de Notre-Dame, p. 177.
Bonyn (Jean), maître fondeur, p. 161.
—— (Marin), maître fondeur, p. 161.
Bordone (Francisque), sculpteur ordinaire du Roi, p. 320.
Bornat (Antoinette), femme de Claude Hurel, peintre, p. 114.
Borut (Nicolas), juré maçon, p. 163.
Boterne (Sʳ de). Voir Gravelle.
Bothereau (Robert), juré mouleur de bois, p. 102.
Bouchard (Pierre), officier de la Reine d'Angleterre, p. 120.
Bouchart (Jean), maître graveur, p. 289.
Boucher (François), habitant d'Étiolles, p. 300.
—— (Suzanne), femme de Nicolas Portefin, maître enlumineur, p. 111.
Boucherat (Jean), marchand à Nesle, près Pontoise, p. 129.
Boucquainville (Georges de), p. 214.

Boucquet (Simon), sieur de Plany, bourgeois de Paris, p. 143, 144.
Bouet (Nicolas), p. 307.
Bouffémont, p. 119.
Bouillon (Françoise de Bourbon-Montpensier, duchesse de), fille de Diane de Poitiers, p. 261.
Boulanger (Jeanne), première femme de Thomas Thourin, sculpteur du Roi, p. 151.
Boulart (Nicolle), femme de Louis Godart, peintre vitrier, p. 314.
Boullanger (Anne), nièce de Constance Fréminel, p. 76.
—— (Étienne), étudiant, p. 280.
—— (Jean), lieutenant en la forêt de Livry et Bondy, p. 76.
—— (Marie), nièce de Constance Fréminel, p. 76.
—— (Robert), peintre, p. 121.
Boulle (David), bourgeois de Verrières en Suisse, p. 83.
—— (Jean), maître potier d'étain, p. 307.
—— (Madeleine), fille de Pierre Boulle, p. 134.
—— (Marie), femme de Pierre Prohet, sieur de la Valette, p. 134.
—— (Pierre), tourneur et menuisier du Roi, p. 82, 83, 84, 85, 86, 115, 134.
Boullet (Catherine), femme de Vincent Roynard, peintre et valet de chambre de la Reine, p. 111.
Boulligny (René de), peintre, p. 80, 102, 103.
Boullon (Anne et Suzanne), filles de Pierre Boullon, p. 114.
—— (Pierre), peintre du Roi, p. 114.
Boulogne (Abbaye de Notre-Dame de), p. 76.
Boulogne (Francisque ou François de). Voir Primatice.
Bouniou (Jean), maître tissutier rubannier, p. 271.
Bouquet (Nicolas), p. 144.
Bouquillon (Éloy), maître tailleur, p. 59.
—— (Marie), femme du peintre Laurent Vouet, p. 59, 60, 61.
—— (Perrette), femme du peintre Philippe Labbé, p. 88, 89, 92.
Bourbon (Antoine de); son portrait par Jean Rabel, p. 46.
—— (Louis, cardinal de), archevêque de Sens, p. 243, 254, 284.
—— (Mariage de Mme de) et du comte d'Eu, p. 11.
Bourdin (Isabelle), femme du peintre Jean Lesperon, p. 93, 96.
—— (Jean), peintre, p. 5, 93.

Bourdin (Jeanne), veuve de Jean Huart, peintre, p. 15.
—— (Michel), marchand bonnetier, p. 15.
Bourdon (Geneviève), femme de François Galopin, architecte, p. 237.
Bourdonnay (Paroisse de), p. 229.
Bourdonnois (Gentian), peintre du Roi, p. 24, 25.
Bourg (Fief du), p. 300.
Bourg-la-Reine, p. 10, 198.
Bourgeois (Françoise), femme de Nicolas Garnier, patenôtrier en émail, p. 320.
—— (Guyon), chirurgien du Grand Bureau des pauvres, p. 99.
—— (Marguerite), veuve de Louis Rousselet, plumassier, p. 21.
—— (Nicolas), fils de Guyon Bourgeois, p. 99.
—— (Pierre), peintre, p. 105.
Bourgin (Jean), peintre, p. 26, 33, 98, 99.
Bourlon (Jean), greffier en la Chambre des Comptes, p. 320.
—— (Mathieu), maître ordinaire en la Chambre des Comptes, p. 320.
—— (Nicolas), quartenier de la ville de Paris, p. 320.
Bourral (Gabriel), domestique, p. 241.
Boursier (Pierre), porte-manteau ordinaire de Monsieur, p. 275.
Boury (Charles), peintre et sculpteur, p. 132.
Boutart (Françoise), veuve de Louis Goubeau, peintre, p. 116.
Boutigny, p. 49.
Boutiller (Catherine), veuve du peintre Jean Marteau, p. 23.
Boutique d'un barbier accompagné du capitaine Grandforce, tableau, p. 38.
Bouvier (Jean), fourbisseur d'épées, p. 107.
Bouvot (Antoinette), veuve de Geoffroy De La Roue, bourgeois de Paris, p. 154.
Bouzée (Jacques), peintre, p. 91.
Boyer (Urbain), suivant les finances, p. 67.
Boynden (Thomas), sergent au Châtelet, p. 198.
Boyvin (Barthélemy), étudiant, p. 161.
—— (Daniel), fondeur en sable, p. 161.
Brabant (Province de), p. 67, 90.
Bracquier (François), maître menuisier, p. 152.
Bréant (Jean), maître orfèvre, p. 64.
Bréard (Marin), maître barbier chirurgien, p. 215.
Breban (Étienne de), marchand huilier à Esches, près Méru, p. 319.
—— (Jean de), maître patenôtrier d'émail, p. 319.

TABLE ALPHABÉTIQUE.

Breban (Pierre de), marchand huilier à Esches, p. 319.
Breda (Claude de), habitant de Paris, p. 11.
Bredas (Claude), tapissier parisien, p. 243.
Bretagne (Inspection des châteaux et ports de), p. 168.
Breteau (Guillaume), propriétaire, p. 3.
—— (Jacques), p. 294.
Bretté (Jeanne), servante de Jean Androuet du Cerceau, p. 236.
Brice (Simon), maître fondeur en sable et en terre, p. 162.
Briçonnet (Pierre), p. 48.
Brie, archidiaconé de l'église de Paris, p. 178, 197.
Brigallier (Pierre), receveur et payeur des gages du Grand Conseil, p. 150.
Briot (Nicolas), graveur des monnaies, p. 293, 297, 298, 299.
Brissac (Étienne de), commis au greffe de la Cour des Monnaies, p. 295.
Broquart (Guillaume), tapissier, p. 253, 254.
Brossart (Jean de), écuyer, sieur de la Prise, p. 312.
Brosse (Anne de), fille de Salomon, p. 228-232.
—— (Héritiers de), p. 301.
—— (Salomon de), architecte du Roi et de la Reine, p. 228-232.
Brouage, p. 237.
Brouche (Jean), sculpteur, p. 155.
Brucelle (Marguerite), femme du peintre Guillaume De La Selle, p. 16, 17.
Brué, commissaire au Châtelet, p. 44.
Brueys (Girard de), tapissier, p. 259.
Bruges, p. 86, 87.
Brulart (Pierre), conseiller au Conseil privé, p. 298.
Bruneau (Anne), mère du peintre Michel Beaubrun, p. 100, 101, 102.
—— (Nicolas), bourgeois de Paris, p. 280, 281.
Brunet (Antoine), chanoine de Notre-Dame, p. 170, 177, 193.

Brunet (Hubert), marchand, p. 308, 309.
Bruxelles, p. 277.
—— (Ateliers de tapisserie de), p. 244, 246, 277.
Bruynain (Geffroy), p. 297.
Bry (Sulpice), peintre, p. 114.
Buard (Catherine), femme de Henri Strohan, peintre, p. 120.
—— (Louis), peintre, p. 120.
Buart (Anne), lingère, veuve du peintre Jacques Blauvin, p. 131.
Buhot (Louis), peintre, p. 3, 16.
Buicks (Dierich), marchand de tableaux, p. 26, 54, 55, 57, 58.
Buissart (Jean, Julien et Jeanne), enfants de Pierre Buissart, p. 12.
—— (Pierre), p. 12.
Buisson (Pierre), tonnelier, p. 43.
Bullant (Jean), architecte et contrôleur général des bâtiments du Roi, p. 224, 225.
—— (Pierre), commissaire de l'artillerie et maréchal des logis des gardes du corps du Roi, p. 224, 225.
Bullery (Jérôme), peintre, p. 4.
Bulletin de la Société de l'Histoire du Costume, p. 26.
Bunel (Jacob), peintre et valet de chambre du Roi, p. 81, 82, 83, 85, 86, 94, 95, 98, 115, 149.
Buquet (Jacqueline), femme du peintre Robert Legris, p. 124.
—— (Pierre), habitant du Havre de Grâce, p. 124.
Burlet (Christine de), femme de Louis Landicier, bourgeois de Lyon, p. 187.
—— (Christophe), capitaine de Saint-Symphorien-d'Ozon (Isère), premier mari de Jeanne de l'Orme, p. 168.
Buthrye (Jean), peintre, p. 4.
Buttin (Marc), bourgeois de Paris, p. 237.

C

Cabouly (Pierre), peintre, p. 121.
Cabouret (Élisabeth), femme de Balthazar Moncornet, graveur en taille-douce, p. 291.
—— (François), p. 291.
Cachenemis (François), peintre, p. 243.
Cadet ou Cadot (Jacques), peintre, p. 5, 54.

Caen, p. 189, 203.
Caffin (Marguerite), femme de François Corroyer, cordonnier à Beauvais, p. 155.
Caignon (Marguerite), femme de Gérard Laurens, tapissier de haute lice, p. 275.
—— (Marie), femme de Nicolas Dupin, huissier en la Cour des Aides, p. 276.

CAIGNON (Michel), huissier en la Cour des Aides, p. 275.
CAILLOT (François), écuyer, sieur de la Grande-maison, p. 224.
CAILLOU (Guillaume), maître graveur, p. 289.
CALAIS, p. 254.
CAMBRAY (Louis DE), tapissier, p. 262.
CAMP (Michel), menuisier en ébène, p. 318.
CAMPARDON et TUETEY, éditeurs de l'*Inventaire des Registres des Insinuations du Châtelet de Paris*, p. 9, 10, 13, 14, 15, 16, 26.
CAMPS (Léonard), peintre, demeurant à Compiègne, deuxième mari de Marie Suyn, p. 152.
—— (Pierre), fils de Léonard Camps, p. 152, 153.
Cannettes (Hôtel des) au faubourg Saint-Marcel, p. 276.
CANTO, procureur au Châtelet, p. 164.
CANU (Pierre), receveur des tailles à Rouen, p. 69.
CANUEL (Jeanne), femme de Mathurin Dufresne, sculpteur, p. 155.
CAPELLE (Antoinette), veuve d'Antoine Flecquière, peintre, p. 115.
CARABELLE (Jacques), ingénieur et architecte des bâtiments du Roi, p. 238.
CARACCIOLI (Jean), prince de Melfi *ou* Melphe, maréchal de France, p. 257, 258.
CARDON (Jacques), tailleur d'antiques, p. 159.
CARDU (Nicolas), bourgeois de Paris, p. 233.
CARLIN (Michel), habitant d'Étiolles, p. 300.
CARMOY (Charles), peintre, p. 243.
—— (Pierre), sculpteur, p. 140.
CARON (Antoine), peintre, p. 4, 5, 65, 71.
—— (Marie et Perrette), sœurs de Suzanne p. 65.
—— (Suzanne), femme du peintre Pierre Gourdelle, p. 65, 66.
CARPENTIER (Catherine), femme de Gilbert Pasquier, sculpteur en bois, p. 155.
CARPI (Francisque CIBEC, *dit* DE). Voir Cibec.
CARRÉ (Françoise), femme du peintre Odinet Petitpas, p. 120.
—— (Jeanne), femme du peintre Médéric Fréminet, p. 4, 18.
CARREL (Jean-Paul), écuyer d'écurie du Roi, p. 52.
—— (Jeanne), femme de Nicolas Eustache, tapissier, p. 258.
Carrières au pont de Charenton, p. 291.
CARTIER (Antoine), musicien, p. 20.
CARVILLE (Louis de Mailly, comte DE), p. 317, 318.

CASSE (Perrot), tapissier parisien, p. 250, 260.
CASSIN (Pierre), marchand de tableaux de terre, dorés d'or parti, p. 1.
CASSOT (Marie), femme de Germain Guyton, graveur de sceaux, p. 294.
CASTELNAU (Aldonse DE), comte de Clermont, p. 110.
—— (Guy DE) et de Clermont, capitaine de cinquante hommes d'armes des ordonnances du Roi, p. 256.
CASTILLE (Pierre DE), receveur général du clergé, p. 215.
CAT (Pierre), brasseur de bière, p. 242.
CATHERINE DE MÉDICIS, reine de France, p. 16, 20, 23, 46, 76, 170, 178, 180.
CATRIX (Sébastien), p. 43.
CATTIER (Anne), femme du peintre Pierre Elle, p. 124.
CAUDEBEC, p. 274.
CAULLIER (Claude), miroitier du Roi, p. 150, 286.
—— (Pierre), maître graveur, p. 286.
CAUS (Salomon DE), ingénieur et architecte du Roi, p. 234, 235.
CAUSSIEN, procureur au Châtelet, p. 199.
CAUVIN, p. 43.
CELLERIER (François), capitaine à Genève, p. 86.
—— (Samuel), libraire, p. 86.
CENAMY (Catherine), p. 113.
—— (Claude), enfant naturel de Vincent Cenamy, p. 112, 113.
—— (François), enfant naturel de Vincent Cenamy, p. 112, 113.
—— (Gaspard), bourgeois de Paris, p. 112.
—— (Louise), p. 113.
—— (Robert), p. 113.
—— (Vincent), sieur de la Barre, p. 112.
Cène (La), tableau, p. 57.
CHALLUMEAU (Mathurin), habitant de Châteaudun, p. 225.
CHALON-SUR-SAÔNE, p. 107.
CHÂLONS-SUR-MARNE, p. 232.
CHALUMEAUX, sergent au bailliage de Saint-Germain-des-Prés, p. 108.
CHAMBIGE (Denise), veuve de Louis Marchant, maître général des bâtiments du Roi, p. 239, 240.
—— (Jeanne), femme de Jean Fontaine, maître des œuvres de charpenterie du Roi, p. 165, 226.
—— (Pierre), maître des œuvres de maçonnerie de la ville de Paris, p. 11, 164, 165, 226.

CHAMBORD (Artistes travaillant à), p. 167.
CHAMFROND (Jean DE), p. 191.
CHAMPAGNE, p. 59, 73.
CHAMPAGNE (Louis DE), comte de la Suze, p. 51, 52.
CHAMPEAUX (Étienne), architecte, p. 240.
— (Louise), fille du précédent, p. 240.
CHAMPION (Jeanne), fille de Julien Champion, p. 256.
— (Julien), tailleur de pierres, p. 256.
CHANCELLERIE DE FRANCE, (Tapisserie pour la), p. 247, 248.
CHANTEREL, p. 307.
CHAPPELAIR (Jean), tailleur d'habits, p. 291.
CHARENTON (Temple de), p. 107.
CHARFIS (Catherine), veuve de Pierre Thoulouzat, chapelier, p. 156.
Charité (La), tableau, p. 38.
CHARLES (Claude), femme de Jean Granetel, sculpteur, puis de Roger Saufcomble, p. 153.
— (Jacques), marchand, p. 153.
— (Jean), maître batteur d'or, p. 62, 63.
— (Sœur Marie), religieuse au prieuré de La Saussaye, p. 226.
CHARLES Ier, roi d'Angleterre, p. 98.
CHARLES V, roi de France, p. 11, 243.
CHARLES VIII, roi de France, p. 166.
CHARLES IX, roi de France, p. 20, 171, 183, 295.
CHARLES-QUINT, p. 257; son portrait par Rabel, p. 46.
CHARLET (Étienne), conseiller au Parlement, p. 171, 184.
CHARPENTIER (Catherine), veuve de Pierre Millet, maréchal à Troyes, p. 140.
— (Claire), femme du maître enlumineur Louis Jumel, p. 103.
— (Jacques), peintre, p. 61, 62, 63.
— (Laurent), peintre, p. 61, 62, 63.
— (Pierre), p. 297, 300.
— (Regnault), père du peintre Laurent Charpentier, p. 62.
— (Valentin), peintre, p. 61, 62, 63.
CHARRIN (Pascal), avocat au Parlement, p. 234.
CHARTIER (Jean), maître fondeur ordinaire du Roi, p. 162.
— (Lucrèce), femme de Zacharie Revellois, grenetier au grenier à sel d'Amboise, p. 101, 102.
CHARTRES (Église Saint-Père de), p. 15.
— (Rue du Marin, à), p. 161.

Chasses de Maximilien, tapisseries, p. 254.
CHASTELAIN (Paul), receveur des tailles de Lihons, p. 72.
Chat (Un), tableau, p. 109.
CHÂTEAUDUN, p. 97, 160, 224, 225, 229.
CHÂTEAU-THIERRY, p. 30, 31, 32.
CHATIGNONVILLE, p. 70.
CHÂTILLON-SUR-SEINE, p. 120, 241.
CHÂTRES-SOUS-MONTLHÉRY, p. 310.
CHAULDET (Jean), p. 215.
CHAUMONT (Le sieur DE), p. 313.
CHAUMONT-EN-BASSIGNY, p. 115.
CHAUVEAU (Marguerite), p. 236.
CHAUVET (Christine), femme du peintre Jean Bourdin, p. 93.
— (Claude), orfèvre, p. 306.
— (Guillemette), femme de Jacques Rousseau, maître verrier, p. 306, 310.
— (Jacques), docteur ès lettres mathématiques, p. 92.
— (Nicole), veuve de Jean Sachy, sergent à verge au Châtelet, p. 310.
— (Pierre), fils de Claude Chauvet, p. 306.
CHAUVIN (Marguerite), sœur de Robert Chauvin, p. 135.
— (Robert), peintre, p. 135.
CHAVASRE (Mathurine), servante, p. 89.
CHAVERLANGE (Antoine DE), sieur de la Roise, p. 302.
CHEDÉE (Simone), femme de Claude Le Rueil, garde du corps de la Reine, p. 133.
CHENET (Jeanne), femme de Jean Mareschal, maître de la verrerie de Paris, p. 312.
CHENU (Nicole), femme du peintre Nicolas Vion, p. 129.
— (Suzanne), femme du peintre André Laurier, p. 129.
— (Toussaint), peintre et sculpteur, p. 129.
CHÉRIOT (Jean), habitant des Troux, p. 29.
CHESNON (Élisabeth), domestique, p. 238.
CHESSY (Louise), femme du peintre Antoine Constantin, p. 103.
CHESTRE (Anne), mère du peintre Rabel. Voir Kester.
CHEVALIER (Antoine), peintre, p. 14.
— (Guillaume), procureur au Parlement, p. 273.
— (Nicolas), peintre, p. 4.
Chevalier (Un), peinture, p. 109.
CHEVALLIER (Charles), maître maçon, p. 232.
— (Robert), peintre, p. 53.

CHEVERY (Antoine DE), chevau-léger de la compagnie du maréchal de la Force, p. 242.
—— (Chevalier DE), propriétaire de l'hôtel de la Seraine, p. 3.
CHEVILLON (Nicole), femme de Philippe Forderain, peintre, p. 121.
—— (Pierre), peintre, p. 17.
CHEVREULX (François), peintre, p. 5.
—— (Pierre), sculpteur, p. 4, 5.
Chevreuse, p. 26, 41, 113.
CHEVREUX (Pierre), sculpteur, p. 140.
CHEVRIER (Marie), mère de Léon Lescot, p. 190, 207, 208, 209.
Chien (Un), tableau, p. 109.
Chinon, p. 139.
CHIPARD (Nicolas), avocat au Parlement, p. 302, 303.
CHIVERRY (Henri), bourgeois de Paris, p. 240.
CHOISY (M. DE), p. 301.
CHOLAY (Denis), p. 214.
CHORRON (Balthazar), bourgeois de Paris, p. 312.
CHOUBELIN (Geoffroy), orfèvre, p. 167.
CHRESTIEN (Pierre), peintre, p. 51, 94.
Christ et saint Jean, tableau, p. 34, 38.
Christ et Vierge, tableau, p. 37.
CHRISTINE, reine de Suède, p. 315, 322.
CHRISTOPHLE (Antoine), peintre, p. 5, 48.
—— (François), sculpteur et peintre. p. 156.
—— (Jean), père d'Antoine Christophle, p. 48.
CHULOT (Nicolas), doreur sur cuir du Roi, p. 315, 317.
CIBEC (François), dit de Carpi, menuisier du Roi, p. 315, 317, 318.
Circoncision, tableau, p. 55.
Cirfontaines-en-Ornois, p. 59.
CLAGNY (Château de), p. 188, 189, 190, 191. Voir Lescot, Bonnassieux.
—— (Jardins dits de), au faubourg Saint-Jacques, p. 213.
Clamart, p. 208.
CLAUDE (Guillaume), tapissier, p. 264, 265.
CLAUDE DE FRANCE, fille de Henri II, femme de Charles II, duc de Lorraine, p. 12.
CLÉMENT (Françoise), femme de Guyon Bourgeois, chirurgien du Grand Bureau des pauvres, p. 99.
—— (Jean), peintre, p. 109.
Cléopâtre, tableau, p. 35.
CLÉRICY (Antoine DE), sieur de Remoulles, maître de la verrerie royale de Paris, p. 305, 312, 313, 314.

CLERMONT (Abbaye de Notre-Dame de), p. 188, 189, 190.
CLERMONT (Catherine DE), abbesse de Montmartre, p. 15.
CLERSELIER (Nicolas), greffier des Juges et Consuls des marchands de Paris, p. 266, 267, 268.
CLESPOIN (Gilles), peintre, p. 92, 93.
CLÈVES (François DE), comte d'Auxerre, p. 252.
Clichy-la-Garenne, p. 188, 199, 200.
CLOUET (Catherine), sœur de François Clouet, p. 77, 78, 79, 80.
—— (Diane), fille de François Clouet, p. 77.
—— (François), peintre, p. 20, 77, 79, 295.
—— (Lucrèce), fille de François Clouet, p. 77.
CLOUZOT (Henri), auteur d'une *Vie de Philibert de l'Orme*, 168, 171.
CLUYS (Philippe DE), écuyer, p. 20.
COBBÉ (André), receveur des aumônes de la ville d'Anvers, p. 90.
—— (Cornille), femme du peintre Remabekelus Quina, p. 90, 91.
—— (Geerdoict), femme de Pierre de Hornen, marchand, bourgeois de Paris, p. 90.
COCHART (Catherine), veuve de Louis Le Reux, valet de garde-robe du cardinal de Bourbon, p. 284, 285, 286.
—— (Suzanne), femme de Jérôme Lainé, charpentier, p. 284.
COCHEBEL (Charles), sieur du Bourdonnais, gouverneur des ville et château de Montfort-l'Amaury, p. 228, 229.
COCHERET (Richard), savetier, p. 45.
COCHERY (Gervais), prêtre, p. 261.
COCHET (Claude), sculpteur, p. 129, note.
—— (Dominique), peintre, p. 129.
—— (Philippe), sculpteur, p. 129.
COCHETEL, p. 16.
COCHOIS, p. 214.
—— (Jacques et Nicolas), cousins de Simon Allix, maître des œuvres de maçonnerie du Roi, p. 214.
COCHON (Jean), juré et peintre, p. 3.
—— (Jean), dit La Roche, domestique, p. 237.
COCQUELIN (Martine), femme du peintre Étienne Fournier, p. 115.
COEURARD (Jean-Baptiste), marchand, p. 66.
COGNAR (Madeleine), femme du peintre Louis Lemaire, p. 131.
—— (Pierre), maître sellier lormier, p. 131.
COLIGNY (Portraits des trois), par Rabel, p. 46.
COLIN (Catherine), fille de Simon Colin, p. 135.

Colin (Simon), peintre, p. 135.
Collas (Nicolas), brasseur de bière, p. 108.
Collement (Catherine), femme de Pierre Du Larry, tapissier de haute lice, p. 254.
Collemont (Madeleine de), femme du peintre Étienne Saincton, p. 92.
Collet, notaire au duché de Rethelois, p. 302.
Collin (Lucie), mère du peintre Laurent Vouet, p. 59.
Cologne (Issuldot, près), p. 318.
Combraille (Renaud), chantre de Notre-Dame de Paris, p. 169, 172, 180.
Commans (Marc de), tapissier flamand, p. 86, 87.
Commissaire (Anne), femme de Gervais Souloy, compagnon peintre, p. 112.
Comperrot (Chrétien), commissaire et examinateur au Châtelet, p. 99.
Compiègne, p. 11.
Comptes des Bâtiments, publiés par Léon de Laborde, p. 244, 252, 258, 259.
Condé (Henri de Bourbon, prince de), p. 114.
—— (Charlotte-Catherine de la Trémoïlle, princesse de), p. 77.
Conflans (Château de), p. 75.
Conselve (Thomas), peintre, p. 21.
Constant (Jean), procureur au Châtelet, p. 198.
Constantin (Antoine), peintre, p. 103.
Contesse (Jean), juré peintre, p. 3.
Coquelet (Nicole), veuve de Robert Corator, p. 140.
Corator (Robert), valet des pages du roi de Navarre, p. 140.
Corbeil, p. 300, 301.
Corbye (Antoine de), maître barbier chirurgien, p. 150.
Corclair (Anne), femme de Georges Meek, menuisier, p. 318.
Cordeau (Jacques), habitant d'Étiolles, p. 300.
Cordelle (Nicolas), huissier au Parlement, p. 301.
Cordier (Jacques), marchand de vins, p. 289.
—— (Marguerite), p. 289.
Cormeilles-en-Parisis, p. 292.
Corne (Cosme), peintre à Amboise, p. 102.
Corneille (Barthelemie), fille de Michel Corneille, p. 13, 14.
—— (Claude), peintre de Lyon, p. 13.
—— (Michel), peintre, p. 13.
Cornille, peintre flamand, p. 34.
Cornu (Jean), sculpteur du Roi, p. 115.
—— (Nicolas), peintre du Roi, p. 115.
—— (Simon), peintre ordinaire du Roi, p. 115.

Corroyer (François), sculpteur, p. 155.
—— (François) père, maître cordonnier à Beauvais, p. 155.
—— (Pierre), maître sculpteur, p. 154, 155.
—— (Pierre), peintre et sculpteur, p. 129.
Corrozet (Gilles), historien, p. 65.
Cortina (Panphaléon), bourgeois de Paris, p. 115.
Cortone (Dominique de), architecte. Voir Boccador.
Cortoyne (Jean), lieutenant du vicomte d'Ivry. Voir Courtonne.
Cosnier (Jeanne), femme de Jacques Beausseault, juré du Roi en l'art et office de maçonnerie, p. 215.
Cossart (Catherine), propriétaire à Paris, p. 44.
—— (Henri), archer des gardes du corps, p. 119.
—— (Henri), peintre de la duchesse d'Angoulême, p. 119.
—— (Marie), p. 119.
Coste (Philippe), bourgeois de Lyon, p. 312.
Cotereau (Isabeau), femme de Jacques d'Angennes, seigneur de Rambouillet, p. 259.
Cottard (Anne), belle-mère du peintre Jean Jossens, p. 67, 68, 69, 70.
—— (Guillemette), femme de Jacques La Moigne, suivant les finances, p. 67.
—— (Marie), femme d'Urbain Boyer, suivant les finances, p. 67.
Cottart (Jacques), marchand tapissier du Roi, p. 228.
Cottereau (Agate-Ange), docteur en médecine, p. 122.
Coubert-la-Ville, p. 188, 189.
Coucbourg (Jean), marchand de peintures, p. 55, 56, 57, 58, 59.
Coullault (Étienne), enlumineur, p. 10, 11.
Coulommiers, p. 319.
Courault (Étienne), peintre, p. 10.
Courcelles (Nathaniel de), écuyer, sieur du Fay, commissaire ordinaire des guerres, p. 229.
Courneuve (La), p. 140.
Court (Charles, Jean de). Voir De Court.
Courtin (Françoise), veuve de Jean Gilles, marchand bourgeois de Paris, p. 115.
—— (Hélye), maître sculpteur, p. 150.
—— (Michel), marchand, p. 76.
—— (Thomas), secrétaire ordinaire de la Chambre du Roi, p. 234.
Courtisane romaine, tableau, p. 56.

Courtois (Alexandre), valet de chambre et joaillier de la Reine, p. 273.
—— (Octavio), opérateur du Roi et de la Reine, p. 106.
—— (Pierre), peintre-émailleur et valet de chambre du Roi, p. 320.
Courtonne (Jean de), lieutenant du vicomte d'Ivry, p. 170, 181, 182.
Courville-en-Beauce, p. 237.
Cousin (Jacques), jardinier, rue des Canettes, p. 318.
—— (Jean) fils, p. 250.
Couste (Jacques), maître peintre, p. 21, 47.
Coustre (Julien de). Voir De Coustre.
Cousturier (Ambroise), maître enlumineur, p. 81.
Couvercher (Nicolas), gouverneur et précepteur de M^r du Champ Thomas, p. 241.
Couvertures pour chevaux et mulets en tapisserie, p. 250, 251, 252, 254, 261.
Coyecque, auteur d'un Recueil d'actes notariés, p. 10, 14, 245.
Cravena, femme de Guillaume Van der Burcht, huissier du Conseil du Roi d'Espagne, p. 284.
Création du monde, tapisserie, p. 244.

Crécy (Jean), peintre, p. 104.
Cremilier (Barbe), veuve de Jean Havot, tondeur de draps, p. 148.
Crespe (David), p. 61, 62.
Crespin (Nicolas), l'un des gouverneurs des chapelle et hôpital du Saint-Esprit, p. 165.
Creuzier (Jean), domestique, p. 151.
Crochet (Marguerite), p. 61.
Croismare (Pierre de), écuyer, sieur de Port-Mort, p. 117.
Croissy (Jean de), tapissier courtepointier, p. 269.
Croquet (Nicolas), habitant de Vanves, p. 201.
Crotlan (Ursule), femme de Jean Strohan, p. 120.
Cruce (Oudin), p. 214.
Crucifiement, tableau, p. 34, 35, 36, 37, 55, 56, 57, 104,
—— tapisserie, p. 248, 249.
Cuisinier, tableau, p. 109.
Cumont (Abimelech de), sieur de Boisgrollier, conseiller au Parlement, p. 277.
Cuvillier (Gillette), femme du peintre Pierre Le Blanc, p. 128.
Cuyn (Jacques), peintre, p. 16.
—— (Thibault), peintre, p. 16.

D

Daguyn (Barbe), veuve du peintre Guyon Ledoulx, p. 51.
Dallençon (Anne), femme du peintre Toussaint Dumée, p. 131.
Dallory, de la Chambre du Trésor, p. 43.
D'Ambly (Thierry), peintre, p. 10.
Dame et plusieurs Déesses, tableau, p. 94.
Damoisel françoys, tableau, p. 35.
Danaé, tableau, p. 37.
Danby (Marie), p. 43.
Danet (Jean), peintre, p. 5.
Danfrie (Philippe), graveur général des monnaies, p. 297, 298, 299.
Dange (Barbe), veuve de Philippe Tanchart, libraire, p. 276.
Daniel (Jean), teinturier de fil et soie, p. 161.
—— (Philippe), graveur de sceaux, p. 294.
—— (Raoulant), fils de Philippe Daniel, graveur de sceaux, p. 294.
—— (Suzanne), femme de Regnier, fondeur en sable, p. 161.
Daniel qui fit mourir le Dragon, tableau, p. 56.

D'Argillières (François), p. 10, 11.
Darman (Jean), maître graveur, p. 287, 288.
Darmyn (Pierre), peintre, p. 5.
Dasse (Catherine), femme du peintre François Le Tourneur, p. 102.
Dassier (François), p. 198.
D'Aunoy (Thomas), écrivain, p. 3.
Dauvet (Anne), mère de Pierre Lescot, p. 188.
Daveau (François), docteur en médecine, p. 229.
David (André), laboureur, p. 291.
—— (André), prévôt de Vaudoy-en-Brie, p. 291.
—— (Charles), frère de Jérôme, graveur, p. 291.
—— (Charles), juré du Roi ès œuvres de maçonnerie, p. 224.
—— (Claude), peintre, p. 112, 113.
—— (Jérôme), graveur en taille-douce, p. 291.
—— (Laurent), enlumineur en l'Université de Paris, p. 112.
—— (Pierre), frère de Jérôme, graveur, p. 291.
De Ballot (Charles), p. 229.
De Barge (Claude), chanoine de Notre-Dame, p. 174.
—— (Jacob), horloger à Blois, p. 242.

TABLE ALPHABÉTIQUE.

De Barge (Jacob) fils, p. 242.
—— (Suzanne), fille de Jacob, p. 242.
De Bèze (Jean), procureur, p. 206.
De Billy (Françoise), femme de Pierre Bourgeois, peintre, p. 105, 119.
—— (Jean), maître pain-d'épicier, p. 105, 119.
—— (Louis), peintre et sculpteur, p. 105.
Débonnaire (Denis), maître orfèvre, p. 287.
—— (Philippe), maître orfèvre, p. 320.
De Breda (Jean), chanoine de Notre-Dame, p. 175, 176, 177, 178, 179, 180, 181.
De Camp (Girard), menuisier, p. 214, 215.
—— (Philippe), tailleur d'antiques, p. 160.
De Chenoy (Michelle), femme d'André David, prévôt de Vaudoy-en-Brie, p. 291.
De Chenu (Louise), femme de Pierre Domont, maître d'hôtel, p. 156.
De Compans (Louis), maître pelletier, p. 131.
De Court (Charles), peintre, p. 20.
—— (Jean), peintre du Roi, p. 20.
De Coustre (Julien), peintre de Bruges, p. 86, 87, 88.
De Cueilly (Marguerite), femme de Thomas Mignot, maître vitrier, p. 310.
De Cumont (Le sʳ), p. 229.
De Dun (Thomas), p. 274.
De Dung (Jeanne), femme de Pierre Dupont, tapissier du Roi, p. 271, 274.
—— (Madeleine), femme de Gervais Le Blond, marchand lapidaire, p. 271, 272.
De Fontenailles (Marguerite), femme du peintre Jacques Testelin, p. 111.
De Fourchelles (Anne), veuve de Claude Duval, lieutenant criminel au présidial des Andelys, p. 135.
De France (Alexandre), marchand brodeur, p. 115.
—— (Alexandre), peintre, p. 115.
De Fresnes (Gilles), marchand bourgeois de Paris, p. 264.
Degoix (Gilles), bourgeois de Paris, p. 269.
De Gouget (Jeanne), femme du peintre Gentian Bourdonnois, p. 24, 25.
De Grancey (Jean), peintre, p. 120.
—— (Josias), peintre à Châtillon-sur-Seine, p. 120.
De Hangest (Jean), chanoine de Notre-Dame, p. 176.
De Hoey (Françoise), femme du peintre Ambroise Dubois, p. 124.
De Hongrie (Jean), peintre, p. 4, 5.

De Hongrie (Jean) l'aîné, peintre et sculpteur, p. 4, 5, 117, 135, 136.
—— (Marie), veuve de Macé Moizais, bourgeois de Paris, p. 135.
—— (Philippe), peintre, p. 117.
—— (Thomas), peintre, p. 94.
De Hornen (Pierre), marchand, p. 90.
De Houdan (Jean), peintre, p. 4.
De la Barre (Agathe), femme du peintre Jacques Bouzée, p. 91.
—— (Josias), marchand orfèvre, p. 275.
—— (Le sʳ), p. 110.
De la Borde (Jean), p. 301.
De la Chaize (Françoise), femme d'Antoine De Ville, ingénieur, p. 240.
—— (Jean), secrétaire de la Chambre du Roi, p. 240.
De la Chasse (Marguerite), veuve de Nicolas Cardu, bourgeois de Paris, p. 233.
De la Court (Geneviève), femme de Durand Lorce, brodeur du Roi, p. 316.
—— (Toussaint), maître tissutier rubannier, p. 99.
De la Croix (Charlotte), femme du peintre Philippe Pontheron, p. 23.
—— (Étienne), secrétaire ordinaire de la Chambre du Roi, p. 234.
—— (Noël), p. 159.
De la Curée (Gilbert Filhet, sieur), capitaine de la compagnie des chevau-légers du Roi, p. 229.
De la Dehors (Pierre), tapissier, p. 261.
De la Felonnière (Jean), sieur de Bolan, mari de Catherine Franco, fille du peintre Hierosme Franco, p. 26, 30, 31, 32, 33, 41, 42, 44.
—— (Nicolas), sieur de Bolan, écuyer, p. 30, 31, 32.
—— (Paul), sieur de Brezay et de Mezy, écuyer, p. 31, 32.
De la Fondz (Hugues), maître maçon, p. 229.
De la Fons (Georges), concierge des fours du Louvre et peintre, p. 116.
—— (Marguerite), femme du peintre Michel Beaubrun, p. 101, 102.
De la Fontaine (Jean-Henri), ingénieur, professeur ès sciences mathématiques, p. 131.
De la Fontay (Le sieur), p. 229.
De la Hamée (Jean), maître verrier, p. 305.
De la Harpe (Marie), veuve de François Bernard, postillon, p. 318.
De la Haye (Antoinette), femme d'Étienne Bizeray, barbier-chirurgien, p. 310.

De la Haye (Jean), maître ceinturier, p. 80.
—— (Jeanne), femme du peintre Théodore Arton, p. 106.
—— (Jeanne), nièce du peintre Lucas Stéan, p. 80.
De la Houssaye (Magdelon), écuyer, p. 241.
Delaistre (Antoinette), veuve de Christophe Mercier, maître maçon et architecte, p. 215, 216.
—— (Benard), bourgeois de Paris, p. 253.
De la Jaille, peintre et valet de chambre du Roi, p. 113.
—— (J.), officier écuyer de cuisine de M^{me} Élizabeth, fille de France, p. 113.
De Lalande (Catherine), fille du peintre Philippe Bacot, p. 110.
De la Marche (Jean), gendre de Pierre Mérigot, graveur du Roi, p. 280.
—— (Marguerite), femme de Marin Baron, sculpteur en plâtre, p. 154.
De la Mare (Nicolas), peintre, p. 63.
—— (Ondine), veuve de Jean Vernier, cordier à Saint-Denis, p. 63.
De la Marle (François), chirurgien, p. 129.
De Lamet, peintre, p. 97.
De la Noue (Jean), maître graveur, p. 289.
De Laon (Marie), veuve du peintre Robert Chevallier, p. 53.
De la Planche (Élisabeth), fille de François, p. 276.
—— (François), procureur au Châtelet, mari de Marguerite Pillon, p. 141, 146, 147.
—— (François), sieur du Croissant, directeur de la manufacture des tapisseries de Flandre, p. 276.
—— (François) fils, religieux au couvent du Plessis-Picquet, p. 147.
—— (Françoise et Jeanne), filles de François, p. 277.
De la Porte (Bastien), tapissier bruxellois, p. 244.
—— (Gessé), brodeur, p. 77.
—— (Pierre), conseiller au Parlement, p. 11, 12.
De la Rivière (Simon), prêtre, p. 283.
De la Roche (Jacques), bourgeois de Paris, p. 162.
—— (Jean), barbier et valet de chambre de Gaston d'Orléans, p. 275.
De la Roue (Geoffroy), bourgeois de Paris, p. 154.
—— (Marie), femme de Philippe Vallereau, sculpteur, p. 154.
De Lartigue (Regnault), peintre du Roi, p. 119, 120, 127.

De la Rue (Annette), femme de Simon Pajot, p. 319.
—— (Jacqueline), femme du peintre Thomas Aubert, p. 44.
De la Ruelle (Gervais et Hélène), enfants du maçon juré Guillaume, p. 213.
—— (Guillaume), maçon juré du Roi, p. 11, 213.
De la Selle (Guillaume), peintre, p. 3, 16, 17.
De la Suze (Marie), femme de Jean Jacquier, laboureur à Gif, p. 42.
De la Trasse (Hamelin), peintre, p. 5.
De la Tresche (Hamelin), tailleur d'images et peintre, p. 21, 22, 23.
De Launay (Geneviève), femme du peintre Henri Lerambert, p. 71, 72.
—— (Robert), p. 300, 301.
De la Vallée (Jacques), maître menuisier en ébène, p. 319.
—— (Marin), architecte de la Reine Mère, p. 236.
—— (Marin) fils, bachelier en théologie, p. 236.
Delavergne, p. 210.
De la Voirie (Jacques), marchand, p. 44.
De Lavoy (Isabelle), fille de Pierre Lavoy, orfèvre à Tours, p. 86.
Delberetin (Louis), maître verrier, p. 310.
De l'Espinerie (Jean), peintre, p. 117.
De l'Estoille (Jean), p. 308.
De Leu (Thomas), graveur, p. 65.
De Leulle (Antoine), gendre de Germain Pillon, p. 144, 145.
Delisle (Jean), marchand layetier, p. 283.
—— (Léopold), érudit, p. 168.
—— (Louis), maître affineur, p. 302, 303.
De Lissy (Jean), vigneron, p. 107.
De Livry (Gobin), juré peintre, p. 2.
De l'Orme (Anne et Jeanne), sœurs de Philibert, p. 168, 171.
—— (Charles), fils naturel de Jean De l'Orme, p. 171, 185.
—— (Jean), frère de Philibert De l'Orme, écuyer, sieur de Saint-Germain-du-Pont et Plaisance, p. 167, 168, 171, 185, 186, 187.
Delorme (Jean), coutelier, p. 21.
—— (Jean), maître maçon, p. 168.
—— (Jeanne), veuve en secondes noces d'Olivier Roland, architecte du Roi à Lyon, p. 187.
—— (Mathieu), tisserand, p. 168.
De l'Orme (Philibert), architecte du Roi, chanoine de Notre-Dame de Paris : extraits des registres capitulaires, p. 167, 168, 187, 188, 239.

De l'Orme (Livre de l'*Architecture*, par), p. 171.
De Louvet, peintre, p. 97.
Del Sarte (André), peintre, p. 26, 37.
De Lyon (Antoine), conseiller au Parlement, p. 184.
De Mailly (Pasquier), tapissier, p. 261.
De Maisons (Henri), marchand chaussetier, p. 280.
De Mallery. Voir Mallery.
De Mayer (Jean), peintre, p. 54.
De Metthe (Julienne), femme de Zacharie Denise, tapissier, p. 277.
De Meuves (Alexandre), sieur de la Chopinière, barbier, p. 107.
De Mezières (Jeanne), femme de Julien Manchin, sellier lormier, p. 25.
De Molin (Pierre), tapissier, p. 263, 264.
Demont (Pierre), maître d'hôtel, p. 156.
—— (Pierre), sculpteur à Soissons, p. 156.
De Montgeault (Jeanne), femme de Sébastien Mathieu, tailleur d'habits, p. 133.
De Moulineau (Marguerite), femme du peintre Antoine Chevalier, p. 14.
De Moussy (Claude) jeune, bourgeois de Paris, p. 248.
De Navarre (Pierre-Henri), commis aux vivres de l'armée d'Allemagne, p. 133.
Denisart (Madeleine), veuve de Philippe Deshayes, maître chandelier en suif, p. 116, 119.
Denise (Marguerite), fille de Zacharie, p. 277.
—— (Zacharie), tapissier, p. 277.
De Nogen (Jean), commissaire des guerres à Gravelines, p. 134.
—— (Jean), médecin ordinaire de Monsieur, frère du Roi, p. 115, 134.
De Normandie (Guillaume), juré peintre, p. 2.
Denyau (Jean), menuisier du Roi, p. 222.
De Pol (J.), peintre, p. 129.
—— (Marie), femme de François Prevost, brodeur chasublier, p. 129.
—— (Mathurin), peintre, p. 129.
Deray (Charles), épicier, p. 108.
De Roc (Jean), archer des gardes du corps du Roi, p. 317.
De Roue (Le sieur), gouverneur de l'Isle-Adam, p. 75.
De Roussy (Claude), femme de Philippe De Hongrie, peintre, p. 117.
Dervoque (Marie), veuve du sculpteur Pierre Le Prince, p. 154.
De Saint-Germain (Charlotte), veuve de Panphaléon Cortina, bourgeois de Paris, p. 115.

De Saint-Martin (Le sieur), p. 229.
Des Bonshommes (Geoffroy), graveur de sceaux, p. 294.
Desbouts (Jean), tapissier à Fontainebleau, p. 244, 258.
—— (Pierre), tapissier, p. 258.
Des Bruières (Pierre), peintre, p. 2.
Descartes (Robert), marguillier de Saint-Merry, p. 267, 268.
Descente de Croix, tableau, p. 104.
Deschamps (Denise), fille de Nicolas, p. 131.
—— (Gatian), vitrier du Roi et tapissier de la Reine, p. 311.
—— (Jacques), receveur des tailles à Châteaudun et Bonneval, p. 229.
—— (Nicolas), archer des gardes du corps, p. 131.
Des Cordes (Le sieur), bourgeois de Paris, p. 203.
Des Essarts (Louise), veuve de Claude Souloye, capitaine chargé de la conduite des forçats, p. 108.
Desfossés (François), linger à Arras, p. 117.
—— (François), peintre, p. 117.
Des Gouttes (Jeanne), veuve de François Cellerier, capitaine de la ville de Genève, p. 86.
Des Granges (Nicolas), p. 154.
Des Hameaux (Jean Dyel), ambassadeur à Venise, p. 313.
Deshayes (Jean), peintre, p. 119.
—— (Marguerite), femme de Laurent Florat, orfèvre, p. 119.
—— (Philippe), maître chandelier en suif, p. 116, 119.
—— (Philippe), vigneron, p. 119.
Desjardins (Clément), maître maçon, p. 236.
—— (Jeanne), femme du peintre Daniel Quingé, p. 104.
—— (Nicolas), architecte du Roi, p. 236.
—— substitut au Châtelet, p. 54.
Deslandes (Alexandre et Jeanne), p. 215.
—— (Geneviève), veuve de Pierre Lemaire, marchand de vins, p. 215.
Desmaisons (Hierosme), peintre à Saintes, p. 106, 122.
Des Mantonniers (Allain), maître imager en papier, p. 44.
Desmarais (Anne), femme de Jean Grandremy, juré du Roi en l'office de charpenterie, p. 213.
Desmolins, procureur au Châtelet, p. 164.
Desmoras (François), fourbisseur d'épées, p. 107.
Desnots, sculpteur en cire, p. 150.
Desnotz (Antoine), verrier, p. 306.

DESNOTZ (Philippe), femme de Guillaume Emeré, maître queux et mesureur de grains, p. 306.
DE SOUBZMARMONT (Louise), femme du peintre Gabriel Lenoir, p. 131.
DES PLANCHES (Françoise), femme du peintre Guillaume Jacquier, p. 44.
DESPRÉS (Jean), maître peintre, p. 93.
—— (Marie), fille du peintre Jean Després, p. 93, 94.
DESPREZ (Les hoirs), p. 300.
—— (Robert), bourgeois de Paris, p. 49.
DESRODES (Henri), peintre, p. 96.
DES SALLES (Étienne), peintre, p. 11.
DESTAILLEURS (Jean), peintre, p. 117.
D'ESTAN (Pierre), compagnon peintre, p. 114.
DE TEMPLEUX (Robert), avocat au Parlement, p. 20.
DE THOU (Nicolas), chanoine de Notre-Dame, p. 173.
DE VABRE (Guyon), peintre, p. 4, 5.
DE VALLES (Guyon), peintre, p. 54.
DEVAUX (Jeanne), femme du peintre Barthélemy Heudon, p. 124.
DE VERMOY (Jacques), peintre, p. 107.
—— (Jean-Baptiste), père de Jacques, p. 107.
—— (Louis), bourgeois de Paris, p. 107.
DE VERT ou DE BERT (Pasquier), procureur au Châtelet, p. 238.
DE VEYNES (Mathurin), miroitier et layetier de la Chambre du Roi, p. 287, 288.
DE VIGNY (Laurence), femme de Jean Verdier, maître vitrier, p. 310.
DE VILLE (Antoine), sieur de Fontette, ingénieur ordinaire du Roi, p. 240.
DE VILLEMET (Jacques), enlumineur, p. 51.
—— (Raoullin), étudiant, fils du peintre, p. 51.
DE VILLIERS (Jacques), praticien au Palais, p. 31.
DEVISET (Jean), p. 157.
DE WOLFF (Corneille), femme de Charles Du Ry, architecte, p. 119.
D'HARBANNES (Victorien), tapissier ordinaire du Roi, p. 246.
DIANE DE POITIERS, duchesse de Valentinois, p. 168, 169, 181, 261.
—— (Maison de), à Étampes, p. 139.
Dictionnaire des artistes français. — Voir Bellier de la Chavignerie.
Dieu, tableau, p. 104.
Dieu de pitié et la Vierge, tableau, p. 37.
DIEU (Françoise), veuve de Pierre De la Dehors, tapissier, p. 261.
DIJON (Parlement de), p. 111.

Diverses fortunes, tenture de six pièces, p. 243.
DIZY (Claude), peintre, p. 92.
Documents inédits pour servir à l'histoire des Arts en Touraine, par Ch. de Grandmaison, p. 82.
DODIN (Nicolas), tapissier et valet de chambre du Roi, p. 246.
DOHEY (Catherine), femme de Bartholomé Van Swanevelt, p. 125.
—— ou DE HOEY (Claude), peintre et valet de chambre du Roi, p. 126.
—— (Françoise), veuve d'Antoine Laminoy, argentier de la ville de Noyon, p. 125, 126.
DOINTRE (Pierre), peintre du Roi, p. 123.
D'OLIVE (Georges), orfèvre, p. 161.
—— (Judith et Suzanne), filles de Georges D'Olive, p. 161.
DOLLET (Brice), maître fourbisseur d'épées, p. 63.
—— (Denis), archer du lieutenant de robe courte du Châtelet, p. 273.
DONC (Claude), femme de Durand Lorce, brodeur du Roi, p. 316.
DORRON, maître des Requêtes ordinaires de l'Hôtel, p. 148.
DOSSONGNE (Jean), p. 214.
DOULLIER (Catherine), femme de Jean Durantel, maître général des œuvres de maçonnerie du Roi, p. 215.
DOURDEL (Isaïe), peintre, p. 44.
DOUYN (Jeanne), femme du peintre Jean Duval, p. 135.
—— (Laurent), vigneron, p. 135.
DRACHE (Madeleine), veuve de Pierre Cat, p. 242.
DREUX (Jean), architecte des bâtiments du Roi, p. 228.
—— (Pierre), chanoine de Notre-Dame, p. 178, 179; abbé commendataire de Notre-Dame de Ham, p. 195.
DREUX, p. 70.
Drôlerie, tableau, p. 55, 56.
DROUART (Jean), p. 214.
DU BAC (Arnoul), prêtre, p. 294.
DU BAULT (Clément), maître doreur sur fer, cuivre et laiton, p. 317.
DU BEC (Charles), sieur de Bourry, p. 256.
DU BELLAY (Eustache), évêque de Paris, p. 177, 191.
—— (Jean), cardinal, évêque de Paris, p. 168, 172, 178, 179.
DUBOIS (Ambroise), peintre, p. 80, 124.
DUBOIS (Barbe), femme du peintre Isaïe Dourdel, p. 44.

TABLE ALPHABÉTIQUE.

Dubois (Barbe), servante, p. 8.
—— (Claude), maître peintre, p. 80, 81, 131.
—— (Claude), peintre, bourgeois de Paris, frère de Raphaël Dubois, p. 131.
—— (Claude), sculpteur, p. 147, 148.
—— (Guillemette), fille du graveur Nicolas Dubois, p. 283.
—— (Jean), fils du peintre Ambroise Dubois, p. 80.
—— (Jean), peintre et valet de chambre du Roi, p. 124.
—— (Louis), fils du peintre Ambroise Dubois, p. 80.
—— (Mahiet), maître tailleur d'histoires, p. 283.
—— (Marie), femme de Jean Blondeau, p. 126.
—— (Marie), femme du peintre Jacques Couste, p. 21.
—— (Michelle), femme de Hamelin De la Tresche, maître tailleur d'images, p. 21, 22, 23.
—— (Nicolas), graveur, p. 283.
—— (Noële), religieux de l'Hôtel-Dieu de Paris, oncle du peintre Pierre Du Boys, p. 22.
—— (Paul), neveu du peintre Ambroise Dubois, p. 80.
—— (Pierre), tailleur d'images et peintre, p. 22.
—— (Raphaël), avertisseur de la Bouche du Roi, p. 131.
—— (Spire), maître d'hôtel du maréchal de Guiche, p. 123.
Dubourg (Marguerite), femme de Claude Aucher, teinturier en soies, p. 322.
—— (Nicolle), p. 156.
Dubout (Claude), procureur, p. 23.
—— (Maurice), tapissier, p. 71, 252, 265, 266, 267, 268, 269, 270.
—— (Pierre), conducteur des tapisseries du Roi, p. 275.
Duboys (Claude), peintre, p. 5.
—— (Jean), tapissier, p. 246, 247.
—— (Pierre), peintre verrier, condamné aux galères à perpétuité, p. 306.
Du Breuil (Claude), femme de Robert Ducy, peintre, p. 116.
—— (Louis), juré peintre, p. 3, 4, 16.
—— (Toussaint), juré peintre, p. 3.
Du Breul (Jean), peintre, p. 4.
Dubuisson (Jeanne), femme de Michel Courtin, marchand, bourgeois de Paris, p. 76.
—— conseiller d'État, p. 287.
Du Champ Thomas (M⁽ʳᵉ⁾), p. 241.

Duchemin (Jean), juré maçon, p. 163.
Duchesne (Bastienne), femme du peintre Pierre Chevillon, p. 17.
—— (Emond), habitant d'Étiolles, p. 300.
Du Couroy (Claude), bourgeois de Paris, p. 87.
Ducy (Charlotte), fille de Robert, p. 116.
—— (Robert), peintre, p. 116, 120.
Dudan (Jean), tapissier, p. 261.
Du Divet (Anne), femme de Jacob de Barges, horloger à Blois, p. 242.
Du Drac (Jean), doyen de l'église de Paris, conseiller au Parlement, p. 140, 181, 184.
Dufaye (Henri), maître maçon, p. 269.
Dufresne (Mathurin), sculpteur, p. 155.
Du Friche (Jean), maître doreur sur fer, p. 316.
Dugard (Pierre), seigneur de Thionville, valet de chambre et tapissier ordinaire du Roi, p. 245.
Du Hamme (Charles), brodeur et enlumineur, p. 316.
Duhanot (Charlotte, Jean, Jeanne, Nicolas), enfants de Quentin Duhanot, maître enlumineur, p. 15.
—— (Quentin), maître enlumineur, p. 15.
Du Larry (Antoine), tapissier de haute lice, p. 243, 244, 254, 256, 257, 269, 270.
—— ou de Larris (Jeanne), femme de Jean Texier, tapissier de haute lice, p. 254, 255.
—— (Pierre), tapissier parisien, p. 243, 244, 247, 253-256.
—— (Pierre), deuxième du nom, tapissier, p. 254.
Du Laurier (Salomon), peintre, p. 110.
Dumée (Guillaume), peintre, p. 97, 131.
—— (Toussaint), peintre, p. 131.
Du Mesne (Denis), graveur en taille-douce, p. 291.
Du Mesnil (Claude), maître apothicaire, p. 302, 303.
—— (François), marchand de vins, p. 302.
—— (Jeanne), belle-mère du peintre Jean Huart de Beauvais, p. 15.
Dumey (Marie), femme de Philippe Decamp, tailleur d'antiques, p. 160.
Du Monstier (Anne et Marguerite), filles de Daniel Du Monstier, p. 135.
—— (Daniel), peintre ordinaire du Roi, p. 115, 135.
—— (Pierre), peintre, p. 135.
Dumont (Jean), mesureur de sel, p. 188, 189, 200, 201, 204, 205, 208.
Du Moulin (Marguerite), femme d'Étienne Binet, maître barbier chirurgien, p. 47.
Dunoyer (Guillaume), tisserand, p. 114.

43.

Du Perche (Jeanne), femme de Jean Le Breton, juré maçon, p. 167.
Duperrat ou Dupérac (Étienne), architecte ordinaire du Roi, p. 222, 223.
—— (Octavio), fils d'Étienne Duperrat, p. 222, 223.
Dupin (Nicolas), huissier en la Cour des Aides, p. 276.
Du Planche ou Du Plancher (Barbe), femme de Herman Mesebruich, orfèvre, p. 48, 63, 87.
Duplessis (Élisabeth), femme de Roland Le Roy, porte-coffre en la Chancellerie de France, p. 239.
—— (Jean), prêtre, p. 14.
—— (Le sieur), p. 212.
Dupont (Denise), fille de Pierre Dupont, p. 272, 273, 274, 275.
—— (Jean), curé de Louvres, p. 271, 272.
—— (Marie), femme de Pierre Fluzeau, graveur, p. 283, 284.
—— (Pierre), tapissier ordinaire du Roi, p. 271, 272, 273, 274, 275.
Duprat (Antoine), seigneur de Nantouillet, Précy, etc., garde de la prévôté de Paris, p. 67, 110, 137, 201, 202, 205.
—— (Marie), femme de Aldonse de Clermont, p. 110.
Dupré (Guillaume), premier sculpteur du Roi, p. 83, 149, 150.
—— (Jacques, Abraham et Paul), fils de Guillaume Dupré, p. 149.
—— (Louise), fille de Guillaume Dupré, épouse de Gabriel Girault, commissaire de l'artillerie, p. 149, 150.
—— bibliothécaire de Blois, p. 82.
Dupuis (Abdenago), huissier en la Chambre des comptes, p. 302, 303.
—— (Le frère Gilles), Augustin, p. 53.
Dupuys (Antoine), tailleur du comte de Tavanne, p. 255.
—— (Jean), écuyer, p. 14.
Du Ragindor (Marguerite), mère d'Androuet du Cerceau, p. 236.
Durand (Étienne), beau-frère de Germain Pillon, p. 141.

Durand (Germaine), deuxième femme de Germain Pillon, p. 140, 141, 143, 144, 145, 146.
—— (Nicolas), maître maçon, p. 237, 238.
—— (Pierre), tuteur de Louis et Claude Durand, enfants mineurs de René Durand, p. 141.
—— (Pierre), dit de Boncœur, bourgeois de Paris, p. 23.
—— (René), sergent fieffé au Châtelet de Paris, p. 141.
Durant (Simonne), femme de Pierre Gautier, orfèvre, p. 283.
Durantel (Jean), maître général des œuvres de maçonnerie du Roi, p. 215.
Durel (Gilles), p. 280.
Du Rocher (Enguerrand), marchand vinaigrier, p. 23.
—— (Louis), tapissier à Fontainebleau, p. 244.
Du Ru (Pierre), maître tapissier courtepointier, p. 264.
Du Ry (Charles), architecte des bâtiments du Roi, p. 119, 229, 242.
Du Temple (Marie), femme de Jean Chartier, fondeur du Roi, p. 162.
—— (Raymond), architecte, p. 163.
Du Tertre (Jean), p. 240.
Du Thuy (Jacques), peintre, p. 111.
Du Turel (Didière), veuve de Gaspard Hachet, peintre, p. 114.
Du Vair (Guillaume), maître des Requêtes de l'Hôtel, p. 208.
Duval (Claude), lieutenant criminel au présidial des Andelys, p. 135.
—— (François), clerc au greffe des Requêtes du Palais, p. 165.
—— (Jean), peintre et sculpteur, p. 135.
—— (Jean), tailleur d'images, p. 137.
—— (Marc), peintre et marchand, p. 47, 51, 52.
Duvert (Antoine), écuyer, p. 45.
Du Vivier le jeune (Nicolas), bourgeois de Paris, p. 116.
Du Void (Jean), imagier, p. 133.
—— (Jean), laboureur en Lorraine, p. 133.
Dyane (Bernard), pourtraiteur, p. 19.
—— (Pierre), père de Bernard Dyane, p. 20.

E

Écouen, p. 224.
—— (Compas de fer d'), p. 239.

Écrot (Mathurin), procureur de Pierre Lescot, p. 212.

Élie et Élisée, tapisserie, p. 275.
Élizabeth (M⁽ᵐᵉ⁾), fille de France, p. 113.
Elle ou Helle (Charles), peintre flamand, p. 105, 124.
—— (Ferdinand), peintre de portraits, p. 105, 124.
—— (Louis), peintre, p. 105.
—— (Pierre), peintre, p. 105, 124.
Éloy (Mathieu), prêtre, p. 89.
—— (Nicolas), peintre, p. 4.
Éméré (Guillaume), maître queux et mesureur de grains, p. 306.
Émery (Gilette), femme de Louis Frémy, brodeur, p. 43.
—— (Marie), femme de Nicolas Prevost, p. 29.
Émof (Renée), veuve de Pasquier Adrianne, bourgeois de Bruges, p. 87.
Enfant prodigue, tableau, p. 36.
Enfants dans la fournaise, tableau, p. 55.
Entretiens sur les vies des Peintres. Voir Félibien.
Épinay, p. 240.
Ergo (Pierre), peintre, p. 5.
Errard (Alexis), ingénieur du Roi, p. 233.
Ervent (Catherine), femme de Josse Alingre, p. 198.

Esches, près Méru, p. 319.
Espaliers, tapisseries, p. 244.
Esprevier (Jacques), trésorier de l'église de Lyon, p. 172.
Esprit (Pierre), procureur, p. 80.
Esse (Jean), peintre, p. 63.
—— (Laurent), maître peintre juré, p. 54, 60, 63.
Esther (Histoire d'), tableau, p. 26.
Estiot (Claude), peintre, p. 4, 5.
Estrées (Gabrielle d'), p. 77.
Étampes, p. 139, 254, 283.
—— (Hôtel d'), légué par Philibert de l'Orme à sa sœur Jeanne, p. 171.
État civil des peintres et sculpteurs de l'Académie royale billets d'enterrement de 1648 à 1713, p. 132.
Étiolles, p. 300, 301.
Eu (Noces du comte d') et de Madame de Bourbon, p. 11.
Europe (Histoire d'), tapisserie, p. 39.
Eustache (Nicolas), tapissier à Fontainebleau, p. 244, 258.
Évangélistes (Les Quatre), tableau, p. 56.
——, tapisserie, p. 264.

F

Facié (Martine), p. 261.
Faguillon (Arnault), valet de chambre, p. 233, 234.
Falantin (Antoine), sieur de Mauri, archer des gardes du Roi, p. 122.
Falcon, prévôt des maréchaux en Bourbonnais, p. 313.
Faluet (Jean), compagnon brodeur, p. 315, 316.
Fano, province de Pesaro et d'Urbin, p. 257.
Farcy (Israël), suivant les finances, p. 273.
—— (Pierre), suivant les finances, p. 273.
Faremoutiers-en-Brie, p. 76.
Fauchet (Geneviève), femme de Louis Pinaigrier, peintre verrier, p. 305, 309, 310.
Faulchet (Guillaume), serrurier, p. 49.
Faverol, curé de Fontenay-le-Vicomte, p. 121.
Favier (Pierre), huissier, p. 55, 58.
Favières (François), bourgeois de Paris, p. 112, 113.
Favon (Marguerite), femme de Jean Thiriot, architecte, p. 237, 238.

Favyer, membre du Conseil privé, p. 298.
Feillet (Marie), femme du peintre Cloud Beheuré, p. 133.
Félibien (André), p. 15, 109, 243.
Félix, mᵉ barbier chirurgien à Paris, p. 275.
Félizeau ou Félizot (Barbe), femme du peintre René de Boulligny, p. 80, 102.
Félizot (Pierre), domestique du sieur de Flesselles, p. 103.
Femme nue, tableau, p. 35, 38.
Ferdinand (Salomon), peintre, p. 126.
Ferdouil (René), sergent au Châtelet de Paris, p. 141.
Ferrare (Renée de France, duchesse de), p. 243.
Ferre (Livia), belle-mère de Simon Vouet, p. 116, 117.
Ferré (Pierre), laboureur à Noisy, p. 128.
Ferrier (Louise), veuve du peintre Laurent Forest, p. 17.
Festu (Nicolas), notaire à Vernon, p. 119.

FEUILLET (Jacques), chef d'échansonnerie de la Reine Mère, p. 101, 102.
FEULLET (Aignan), orfèvre, p. 59.
—— (Françoise), belle-mère du peintre Laurent Vonet, p. 59, 60.
—— (Jean), orfèvre, p. 59, 60, 61.
—— (Marie), femme de Nicolas Redouté, tailleur d'habits, p. 59.
FEVRET (Étienne), maître fondeur en sable, p. 161, 162.
FICHET (Nicolas), chandelier, p. 108.
FICQUET (Anne), femme de Jacques Le Sourd, sergetier, p. 97.
FIDIÈRE (Octave), érudit, p. 132.
FIEUBET (Claude DE), femme de Jannin de Castille, trésorier de l'Épargne, p. 313.
—— (Gaspard DE), trésorier de l'Épargne, p. 291, 313.
—— (Gaspard DE), sieur de Monsul, p. 313.
—— (Le s' DE), p. 313.
FILLART (Guillaume), orfèvre, p. 269.
FILLON (Benjamin), p. 168.
FILQUIN (Jean), peintre, p. 132.
FIRENS (Claude), frère de Pierre Firens, p. 290.
—— (Jeanne), femme de François Pamfi, peintre, p. 289, 290.
—— (Melchior), maître peintre, p. 290.
—— (Pierre), fils du graveur Pierre Firens, p. 290.
—— (Pierre), graveur en taille-douce, p. 279, 289, 290.
—— (Pierre), père, marchand à Paris, p. 290.
—— (Pierre et César), graveurs et marchands d'estampes, p. 279.
FLAMENT (Denis), tanneur à Châtillon-sur-Seine, p. 241.
—— (Vivant), architecte, p. 241.
FLANDRE, p. 73, 87, 89.
FLESSELLES (Jean de Montmorency, s' DE), p. 103.
FLORAT (Laurent), orfèvre, p. 119.
FLORENCE, p. 320.
FLORENTIN (Dominique), sculpteur, p. 49.
FLORIS (Franck), peintre flamand, p. 25.
FLUZEAU (Pierre), graveur, p. 283, 284.
FONTAINE (Jean), maître des œuvres de charpenterie du Roi, p. 165, 215, 226.
—— (Jean), maître des œuvres de maçonnerie de la Ville, p. 215.
—— (Pierre), maître serrurier, p. 311.
FONTAINE (Seigneurie de), près Senlis, p. 188, 200.

FONTAINEBLEAU (Artistes employés à), p. 9, 11, 15, 16, 17, 25, 49, 71, 76, 80, 91, 92, 167.
—— (Tapisseries de), 243, 244, 258, 259, 261, 265, 269.
FONTENAY (Jean DE), graveur en pierres fines, p. 293, 297.
—— (Jean DE), tailleur en jais, p. 297.
—— (Julien DE), graveur en pierres fines, p. 297.
—— (Louis DE), sieur de Boistier, p. 218.
—— (Le s' DE), p. 194.
FONTENAY-SOUS-BOIS, près Vincennes, p. 186, 306.
FONTENOY (Perrette), femme du peintre Laurent Charpentier, p. 61, 62.
For-l'Évêque (Le), p. 164, 165.
FORDERAIN (Antoinette), femme de Gilles Morel, chaudronnier, p. 121.
—— (Gilles), peintre à Meaux, p. 121.
—— (Philippe), apothicaire à Meaux, p. 121.
—— (Philippe), peintre, p. 121.
FOREST (Jeanne), fille du peintre Laurent Forest, p. 17.
—— (Laurent), peintre à Lyon, p. 17.
FORESTIER (François), peintre, p. 85, 94, 95, 96.
—— (Jean), marchand à Sedan, p. 94.
FORGET (Jacques), peintre et enlumineur, p. 124.
FORTIN (Gilles), affineur, p. 9.
—— (Marguerite), fille de René Fortin, p. 159.
—— (René), maître tailleur d'antiques, p. 159.
Fossor, p. 30.
FOUASSE (Jean), peintre, p. 4, 5.
FOUBERT (Judith), femme de Pierre Bahuche, marchand à Lyon, p. 84.
FOUCAULT (Françoise), veuve de Jean Ruffault, p. 198.
FOULIN (Thomasse), femme de Dominique Bimby, marchand de Florence, p. 320.
FOULLON (Abel), beau-frère du peintre François Clouet, p. 77.
—— (Benjamin), peintre et valet de chambre du Roi, p. 77, 78, 79, 80, 82, 89.
—— (Catherine), femme du peintre Prix Aubry, p. 89.
—— (Catherine), nièce de François Clouet, femme de Guillaume de Villiers, p. 77, 78, 79, 80.
FOUNTAINE (Collection Andrew), p. 13.
FOUQUET (Bernard), chanoine de Notre-Dame, p. 178, 193.
FOURBAUT (Yvonnet), juré peintre, p. 2.

FOURD ou FOURDY (Thomas), tapissier, p. 253, 257, 258.
FOURNIER (André), maître d'hôtel, p. 287.
—— (Antoine), chanoine de Notre-Dame, p. 195.
—— (Étienne), peintre et sculpteur, p. 115.
—— (Louise), veuve de Magdelon de la Houssaye, écuyer, p. 241.
—— (Philippe), habitant d'Étiolles, p. 301.
FOURQUETTE (Marie), femme de Nicolas Goran, graveur, p. 288.
FOURQUEUX, p. 252.
FRANCE (Alexandre DE). Voir De France.
France protestante (La), p. 82, 100.
FRANCK (Ambros), peintre flamand, p. 25.
—— (Catherine), fille du peintre Hiérosme Franco, p. 26, 30, 31, 32, 33, 41, 42.
—— (Élisabeth), fille de Hiérosme Franco, p. 26, 33, 34.
—— (Franz), peintre flamand, p. 25, 26.
—— (Isabelle), fille de Hiérosme Franco, p. 26, 28, 29, 30, 31, 34, 40, 41, 44.
—— (Jean), fils de Hiérosme Franco, p. 26, 33.
—— (Jean), peintre, p. 29.
—— (Jérôme), fils de Nicolas Franck, p. 26, 33.
—— (Marie), fille de Hiérosme Franco, p. 26, 31, 33, 40.
—— (Nicolas), peintre flamand, père de Jérôme Franck, p. 25, 34.
FRANCO (Hiérosme), ou Jérôme Franck, peintre, p. 25, 26, 27, 28, 29, 30, 31, 32, 33, 41, 55, 58, 59, 67.
FRANÇOIS I*, roi de France, p. 15, 49, 137, 166, 243, 244, 246, 247, 252, 257, 293.
—— (Portrait de), par Rabel, p. 46.
FRANÇOISE (Louise), femme d'Étienne Champeaux, architecte, p. 240.
FRANÇOYS (Claude), femme de Claude d'Orbec, p. 280.

FRANÇOYS (Hélye), p. 280.
FRÉMIN (Claude), bourgeois de Paris, p. 291.
FRÉMINEL (Constance), p. 76.
—— (Marie), p. 76.
FRÉMINET (François), fils de Médéric Fréminet, p. 4.
—— (Jeanne), fille de Médéric Fréminet, p. 4 note.
—— (Martin), oncle de Médéric Fréminet, p. 18, 19.
—— (Martin), peintre, p. 4, 76.
—— (Mathieu), sellier, père de Médéric Fréminet, peintre, p. 18, 19.
—— (Médéric), peintre, p. 4, 17, 18, 19, 76.
—— (Simon), frère de Médéric Fréminet, p. 19.
FRÉMINOT (Louis), commissaire des guerres, p. 126.
FRÉMY (Louis), m* brodeur, p. 43.
FRÉMYN (Hugues), marchand maître brodeur, p. 265.
FRENICLE (Jean, Françoise, Colette et Marguerite), enfants de Pierre Frenicle, p. 165.
—— (Pierre), p. 165.
FRESLON (Martin), maître peintre, p. 20.
FRESSINET (Jean), musicien ordinaire du Roi, p. 123.
FRICHET (Marie), veuve de Gaspard Baron, marchand à Paris, p. 154.
FROIDEMONTAGNE ou Vancoudanbergue (Corneille), peintre, p. 121.
FROMONDIÈRE (Renée), femme de Baptiste Paschal, peintre, p. 117.
FROMONT (Crespin), serrurier à Coulommiers, p. 319.
—— (Louis), fils de Crespin Fromont, p. 319.
FÜSSLI (Hans-Rudolf), auteur du Dictionnaire des artistes, p. 288.
FUZÉE (Robert), sieur d'Assy, gouverneur des pages de la Chambre du Roi, p. 284.

G

GABOURY (Jean), tapissier ordinaire du Roi, p. 246.
—— (Jean), tapissier ordinaire du Roi et de la Reine, p. 246.
—— (Jean), tapissier et valet de chambre du Roi, p. 246.
GAILLARD (Daniel), tapissier, p. 270, 271.
—— (Françoise), femme de Lambert Saussevert, vigneron à Triel, p. 134.

GAILLARD (Michelle), veuve de Florimond Robertet, p. 166.
—— (Nicolas), tapissier à Fontainebleau, p. 244.
GALLAND (Paul), receveur du taillon de Touraine, p. 82, 86.
GALLERAN (Antoine), habitant du Plessis-Picquet, p. 147.
GALLET (Claude), huissier, p. 45.
GALLOPIN (Henri), peintre, p. 7.

GALLOPPE, procureur du Roi au Châtelet, p. 4.
GALLOT (Jacques), procureur, p. 52, 53.
GALLUAU (Jacqueline), femme de Jean Le Camus, fondeur en sable, p. 162.
GALOPIN (François), maître architecte à Paris, p. 237.
—— (Geneviève), p. 237.
—— (Jacques), p. 237.
—— (Jeanne), femme de Médéric Fréminet, peintre, p. 18, 19, 76.
GAMART (Jean), lavandier du Roi, p. 283, 284.
GARDET (Marin), peintre, p. 3.
GARGAS (François DE), sieur de Villate, p. 72, 73, 74, 75, 76.
GARITEL (Jean), juré maçon, p. 163.
GARLIN (Claude), p. 300, 301.
GARNIER (François), peintre, p. 107.
—— (Jean), p. 215.
—— (Nicolas), maître patenôtrier d'émail, p. 320.
GARRAULT (Élisabeth), veuve de Pierre de Gravelle, écuyer, p. 229, 230, 231.
GASCOGNE, p. 24.
GASPARD (Marie), compagne de Charles du Ry, architecte du Roi, p. 235.
GASTEAU (Jean), étudiant, p. 70.
GASTELIER (Élisabeth), servante, veuve de Pierre Morel, laboureur, p. 116.
GASTIER (René), procureur au Parlement, p. 241.
GASTINEAU (Antoine), procureur au Parlement, p. 264, 265.
GASTON, duc d'Orléans, p. 240, 275, 276.
GÂTINAIS (Le), p. 49.
GÂTINES (Les), p. 250.
GAUDELERET (Marie), veuve de Toussaint Mortier, bourgeois de Paris, p. 111.
GAUDERON (Aubertin), menuisier en ébène, p. 318.
GAUDIN (Jacques), greffier du bailliage de Saint-Germain-des-Prés, p. 103, 105, 108.
GAUDON (Toussainte), veuve de Louis Masson, fourbisseur, p. 108.
GAUGE (Richard), marchand, p. 104.
GAULTIER (Catherine), épouse de Pierre Sevestre, imprimeur, p. 141, 142.
—— (Josuia), marchand à Tours, p. 85.
—— (Léonard), graveur en taille-douce, p. 65, 279, 283.
—— (Michel), sculpteur, mari de Noémie Pillon, p. 140, 141, 142.
—— (Pierre), orfèvre, p. 279, 283.
—— (Sauve), habitant des Trous, p. 29, 42.
GAYAN (Pierre), bourgeois de Paris, p. 284.

GAYANT (Thomas), seigneur de Varâtre et de la Douchetière, président des Enquêtes, p. 65.
GÉDOUIN, p. 110.
GÉDOYN (Étienne), maréchal, p. 112.
—— (Marie et Étienne), enfants d'Étienne Gédouyn, p. 112.
GEFLART (René), peintre, p. 4.
GELIN (Jean), serviteur de M. le Connétable, p. 73.
GELLIN (Marie), femme du peintre David de Maillery, p. 72, 73, 74, 75, 76.
GENESTON (Abbaye de), p. 168.
GENÈVE, p. 86.
GENJART (Claude), mère de Charles de l'Orme, p. 185.
GENTIL (Michelle), femme du peintre Pierre Du Bois, p. 22.
GÉRARD (Anne), mère du peintre Remahekelus Quina, p. 90.
GERMAIN (Augustin), bourgeois de Paris, p. 224.
—— (Denise), fille d'Augustin, p. 224.
—— (Jean), avocat et procureur fiscal à Saint-Germain-des-Prés, p. 109.
GERVAIS (Gervais), maître apothicaire, p. 275.
GESLIN (Jacques), bourgeois de Paris, p. 277.
GEUSLAIN (Louis), huissier royal à Blois, p. 128.
—— (Pierre), commis de M. Verdier, p. 128.
GIY, p. 42.
GIFFART (Pierre), maître peintre, p. 141.
GILBERT (Madeleine), femme du peintre Géral Pitan, p. 103, 104.
—— (Marie), femme de François Garnier, peintre, p. 107.
—— (Thomas), beau-père du peintre Géral Pitan, p. 103.
GILLES (Gabrielle), femme de Simon Cornu, peintre, p. 151.
—— (Geoffroy), maître peintre, p. 3, 15.
—— (Gilles), compagnon peintre, p. 15.
—— (Jean), bourgeois de Paris, p. 115.
GIRARD (Charles), maître faiseur d'eaux-fortes, p. 290.
—— (Claude), maître doreur sur cuivre, p. 317.
—— (Jeanne), femme de Guyon Trumeau, maître patenôtrier, p. 319.
—— (Laurent), p. 297.
—— (Oudette), femme de Jean de Fontenay, tailleur en jais, p. 297.
GIRAULT (Gabriel), commissaire ordinaire de l'artillerie, époux de Louise Dupré, fille de Guillaume Dupré, sculpteur, p. 150.
—— (Jean), procureur au Parlement, p. 47.

GIRAULT (Jeanne), belle-mère du peintre Jacob Bunel, p. 82, 86.
GIRON (François), valet de chambre du Roi, p. 229.
GIROUD (Marie), femme de Samuel Aubert, lapidaire, p. 229.
GLAINE (Jeanne), veuve Charpentier, p. 297.
GLEROT (Jean), juré peintre, p. 3.
GOBAILLE (Rachel), femme de Pierre Hureau, architecte, p. 242.
—— (Samuel), sieur de la Grandmaison, bourgeois de Paris, p. 242.
GOBELIN (Philippe), procureur au Châtelet, p. 198.
Gobelins (Manufacture de tapisseries des), p. 86, 276, 277.
GOBERT (Jacques et Jean), propriétaires à Étiolles, p. 300, 301.
GOBIN (Nicolas), procureur au Châtelet, p. 268.
GOCHET (André). Voir Bochet.
GODART (Jean), professeur ès mathématiques, p. 314.
—— (Louis), peintre vitrier, p. 314.
—— (Marguerite), femme d'Antoine Solignac, peintre vitrier, p. 314.
GODEAU (Marie), femme de Philippe Jourdain, peintre, p. 111.
GODEFFROY (Honoré), valet de peintre, p. 2.
GOHORY (Pierre), conseiller au Châtelet, p. 302, 303.
GON (François), peintre, p. 92.
GONDESLAYER, marchand d'Anvers, p. 66.
GONDY (Pierre DE), évêque de Paris, p. 195, 196.
GORAN (Nicolas), maître graveur, p. 288.
GORGES (Antoine), p. 214.
GORGYAS (Cécile DE), femme de Nicolas de la Félonnière, p. 30, 31.
GOUDEAU (Louis), peintre, p. 116.
GOUFFÉ (Marie), femme du peintre Claude Dubois, p. 80, 81, 131.
—— (Marie), femme du peintre Georges Lallemant, p. 128.
GOUFFETTE (Nicolas), marchand mercier, p. 80.
GOUFFIER (Claude), seigneur de Boissy, Grand Écuyer de France, p. 250, 251.
GOUGET (Jeanne DE). Voir De Gouget.
GOUJON (Jean), bourgeois de Paris, p. 139.
—— (Jean); diverses personnes ayant porté ce nom, p. 139.
—— (Jean), maître peintre, p. 98.
—— (Jean), sculpteur, p. 139.
GOUPIL (Simon), notaire à Fontainebleau, p. 258.

GOURDELLE (Pierre), peintre et valet de chambre ordinaire de la Reine Mère, p. 65, 66.
GOURDIN (Gervaise), femme de Jean Regnard, maître patenôtrier en émail, p. 320.
GOURNAULT (Marguerite), femme du peintre Charles Boury, p. 132.
GOURNAY, p. 189, 203, 297.
GOUSSIN (Louis), sculpteur, p. 140.
GOY (Catherine Villette, veuve du peintre Claude), p. 128.
—— (Claude et Pierre), fils du peintre Claude Goy, peintres, p. 128.
GRAMELIN, propriétaire à Étiolles, p. 300.
GRAMONT (Antoine, maréchal DE), p. 154.
GRANCEY (Jean, Josias DE). Voir De Grancey.
GRANDE PAROISSE (La), p. 194.
GRANDINE (Le sieur DE), propriétaire à Étiolles, p. 301.
GRANDJEAN (Laurent), père de René, p. 316.
—— (René), brodeur et enlumineur, p. 316.
GRANDMAISON (Charles DE), auteur des *Arts en Touraine*, p. 82.
GRANDMYÈRE (Marguerite DE), veuve d'Horace Morel, ingénieur ordinaire du Roi, p. 241.
GRANDRÉMY (Étienne), maître général des œuvres et bâtiments du Roi, p. 185, 213.
—— (Guichard), capitaine des cent arquebusiers, p. 213.
—— (Jean), juré charpentier du Roi, p. 213.
—— (Jean), neveu d'Étienne Grandrémy, p. 213.
—— (Nicole), femme de Gervais Rigollet, p. 213.
Grands (Les) *architectes français de la Renaissance*. Voir Berty.
GRANDVILLIERS, p. 48.
GRANETEL (Jean), sculpteur, p. 153.
GRANT-GIRARD (Henri), juré charpentier, p. 163.
GRANTHOMME (Jacques), graveur, p. 65.
GRANVILLE (Perrot), peintre, p. 4.
GRAVELLE (Jean DE), écuyer, p. 228-232.
—— (Jean DE), écuyer, sieur du Pin, conseiller du Roi en son hôtel et couronne de Navarre, p. 229.
—— (Louise et Sara DE), sœurs de Jean de Gravelle, p. 228, 230.
—— (Paul), sieur du Colombier, avocat au Parlement, p. 224, 225.
—— (Pierre), sieur de Boterne, p. 228, 229, 231.
GREBAN (Alphonse), horloger du Roi, p. 29.
GRENETTES (Lieu dit Les), p. 204.
GREZ (Comtesse DE), p. 318.

GRIMONT (Christine), veuve de Michel Caignon, huissier en la Cour des Aides, p. 275.
GRISSERYE (Étienne), propriétaire à Étiolles, p. 300.
GROISELLES (Lieu dit *Les*), à Étiolles, p. 300.
GROSOIGNON (Bertrand), tapissier, p. 271.
—— (Jacques), apprenti, p. 271.
GROSSART (André), clerc du diocèse de Liége, p. 241.
GUÉAU (Guillaume), peintre, p. 7, 8, 9.
GUÉBARRE (Jean), bourgeois de Paris, p. 67.
GUEFFIER (Jacqueline), veuve Martin, femme de Pierre Bullant, commissaire de l'artillerie, p. 224, 225.
GUÉNAULT (Anne), veuve d'Hélye Courtin, sculpteur, p. 150.
GUÉNAY ou GUÉNET (François), peintre, p. 4, 5.
GUÉNEAULT (Pierre), prêtre, p. 257.
GUÉNOT (Pierre), peintre, p. 5.
GUÉRIN (Étienne), maître en la Chambre des comptes de Normandie, p. 320.
—— (Geneviève), veuve d'Aubin Ollivier, maître de la Monnaie du Moulin à Paris, p. 302, 303.
—— (Nicolas), jardinier du Roi, p. 302, 303.
GUÉRINET (Étienne), archer des gardes du corps du Roi, p. 153.
—— (Jacques), père d'Étienne, p. 153.
GUÉRINY (Atilio), bourgeois de Paris, p. 41.
GUERRIER (Jeanne et Marguerite), filles de P. Guerrier, p. 147.
—— (P.), bourgeois de Paris, p. 147.
GUÉSART (René), peintre, p. 3.
GUÉTAULT (Florence), belle-mère du peintre François Forestier, p. 94.
—— (Martin), apothicaire de la Reine Mère, p. 84, 94, 95, 96.
GUIART (Jeanne), femme de Jean Massieu, habitant de Boinvilliers, p. 48.
GUIBEUF, propriétaire à Étiolles, p. 300.
GUICHE (Claude DE LA), comte de Saint-Géran et de la Palisse, gouverneur du Bourbonnais, p. 313.
—— (Jean-François DE LA), seigneur de Saint-Géran, maréchal de France, p. 123, 313.
—— (Marie DE LA), duchesse de Ventadour, p. 313.

GUICHE (Suzanne DE LA), fille du maréchal, p. 313.
GUIGNET (Jean), laboureur, p. 42.
—— (Pierre), laboureur, p. 41, 42.
GUILLAIN (Augustin), maître des œuvres de maçonnerie de Paris, p. 225-228.
—— (Augustin), fils d'Augustin, directeur des travaux et garde des fontaines de Paris, p. 226.
—— (Guillaume), juré en maçonnerie, p. 147, 148, 225.
—— (Pierre), maître des œuvres de maçonnerie de Paris, p. 225-228.
—— (Simon), architecte, p. 226.
GUILLAUME (Perrine), mère d'Étienne Grandrémy, maître des œuvres et bâtiments du Roi, p. 213.
GUILLEMIN (Gérard), avocat au Parlement, p. 308.
GUILLEMINOT (Guillaume), peintre à Tonnerre, p. 110.
GUILLERMOT (Claude), marchand peintre, p. 17.
GUILLON (Isabelle), femme séparée de Laurent David, enlumineur, p. 112.
GUILLOT (Nicolas), maître des œuvres de maçonnerie du Roi, p. 214, 215, 228.
GUISE (Le duc DE), p. 53; son portrait, p. 56.
—— (La duchesse douairière DE), p. 254.
GUITEAU (Madeleine), p. 242.
GUYANCOURT, p. 41.
GUYARD (Catherine), femme de Jacques Pinaigrier peintre sur verre, p. 305, 308, 309.
GUYART (Aubin), maître affineur et départeur d'or, p. 287.
GUYMART (Suzanne), femme du peintre Guillaume Paillon, p. 132.
GUYON (Françoise), sœur de Louis Guyon, p. 120.
—— (Louis), prêtre, p. 120.
—— substitut, p. 15, 16.
GUYOT (Catherine), deuxième femme de Claude Hurel, peintre et sculpteur du Roi, p. 114.
—— (Claude), contrôleur de l'audience, p. 248.
—— (Claude), veuve de Simon Puthois, maître maçon, p. 287, 288.
—— (Guillaume), peintre, p. 3.
—— (Pierre), tailleur de pierres, p. 287.
—— (Laurent), peintre, p. 97, 116.
—— (Nicolas), peintre, p. 97, 116, 131.
GUYTON (Germain), graveur de sceaux, p. 294.

H

HABERT, dame d'honneur de la Reine, p. 135.
—— (Claude), peintre, p. 121.

HABERT (Nicolas), graveur, p. 121.
HACHET (François), peintre, p. 114.

TABLE ALPHABÉTIQUE.

Hachet (Gaspard), peintre, p. 114.
Hadrot (Arthus), bourgeois de Paris, p. 131.
—— (Michelle), fille naturelle d'Arthus Hadrot, p. 131.
Haisse (Laurent), peintre, p. 5.
Hambourg (Claude), femme de Guillaume Fillart, orfèvre, p. 269.
—— (Denis), porteur de charbon, p. 269.
—— (Maurice), tapissier, p. 269.
Hamyn (Antoine), tondeur de draps, p. 16.
Hannequin (Nicolas), seigneur du Pierry, p. 261.
Hanuche (Jean), marbrier, p. 155.
Harbannes (Mathieu DE), maître tapissier courtepointier, p. 263.
Hardoyn (Simon), subrogé tuteur des enfants de Nicolas Pinaigrier, p. 307.
Hardy (Alexandre), secrétaire du prince de Condé, p. 114.
—— (Claude), femme de Guillaume Marchant, architecte du cardinal de Bourbon, p. 214.
Harel (Georges), parent de Guillaume Marchant, p. 214.
Harelle (Marguerite), femme de Laurent Bachot, peintre, p. 49.
—— (Marie), sœur de Marguerite, p. 49.
Harie (Catherine). Voir Arcesse.
Haton (J.), vicaire de l'évêque de Paris, p. 191, 196.
Hatte (Pierre), s' d'Ambron, conseiller au Parlement, p. 229.
Hatton (Pierre), p. 215.
Hauget (Michel), boulanger, p. 198.
Hauguel (Isabeau ou Elisabeth DE), femme de Louis Metezeau, architecte des bâtiments du Roi, p. 218, 219, 220.
—— (Louis), écuyer, sieur de Belleplace, lieutenant de la Grande Panneterie de France, p. 218.
Haultemontée (Avoye DE), p. 150.
Haulteville, p. 271.
Haultie (Le ru de), p. 301.
Havart (Jean), fondeur en terre et en sable, p. 154.
Havot (Jean), tondeur de draps, p. 148.
Haze (Simon), marchand de vins, p. 108.
Hébert (Marguerite), p. 69.
Hébuterne (Charles), maître maçon, p. 229.
Hédouyn (Pierre), marchand parfumeur suivant la Cour, p. 270, 271.
Hémyn (Françoise), femme de Vincent Leblanc, graveur, p. 283.
Hennecart (Marie), femme de François de La Planche, directeur de la manufacture des tapisseries de Flandre, p. 276.
Hennequin (Jacqueline), femme du peintre Jean de Grancey, p. 120.
—— (Pierre), receveur à Méru pour M. de Montmorency, p. 120.
Henri II, roi de France, p. 12, 21, 88, 168, 181, 182, 244.
—— ; sa statue, p. 155.
—— ; son portrait par Rabel, p. 46.
Henri III, roi de France, p. 20, 27, 28, 46.
Henri IV, roi de France, p. 46, 76, 77, 149, 216, 252, 265, 297.
Henriquès (Francisque), bourgeois, p. 64.
Henry (Cécile), veuve d'Arnoult Poliart, femme du peintre Thomas Aubert, p. 54.
—— (Jean), brodeur du Roi, p. 84.
Henryet (Claude), peintre, p. 5.
Héraudier (Regnault), maître sellier lormier, p. 94.
Herbaines (Salomon et Pierre DE), tapissiers à Fontainebleau, p. 244.
Herbin (Gérard), broyeur servant les peintres, p. 114.
Herenthals-en-Brabant, p. 25, 26, 27.
Hérisson (Laurent), fils de Philippe, p. 263.
—— (Mathurin), maralcher, p. 263.
—— (Philippe), écolier, p. 168.
—— (Philippe), tapissier de haute lice, p. 263.
Hermeray (Terre d'), p. 228, 229, 230.
Herny (Aubin), maître maçon, p. 302.
Héro et Léandre, tenture de neuf pièces, p. 243.
Herpin (Simon), cordonnier, p. 105.
Hersault (Jeanne), femme du peintre Guyon de Valles, p. 54.
Héry (Claude DE), graveur général des monnaies, p. 293-297, 299.
—— (Claude DE), receveur général des bois en Champagne, p. 302.
—— (Marguerite DE), femme d'Alexandre Ollivier, conducteur de la Monnaie du Moulin à Paris, p. 299, 300, 301, 302.
—— (Thierry DE), p. 297.
Hesselin (Marguerite), veuve de Pierre Briçonnet, p. 48.
Heudon (Barthélemy), peintre, p. 124.
Heures du jour (Les quatre), tableau, p. 104.
Heurtault (Nicolas), tapissier et valet de chambre du Roi, p. 246.
Heurteloup (Gilles), maître des ports et passages de Picardie, p. 186.

Hinselin (Claude), trésorier de France à Moulins, p. 151.
Histoire de la nature des oiseaux, par Pierre Belon, p. 65.
Hochecorne (Ferry), orfèvre, p. 255.
Hochet (Geoffroy), sieur de Chauvery, receveur général des boîtes des monnaies, p. 295, 296.
—— (Jeanne), femme de Claude de Héry, graveur des monnaies, p. 293, 294, 295, 296.
—— (Pierre), avocat au Parlement, p. 295.
Hodouard (Jean), chanoine de Notre-Dame, p. 191.
Hoey (Françoise de). Voir De Hoey.
Homme à cheval, tableau sur bois, p. 109.
Homme qui flûte, tableau, p. 37.
Hongrie (Réception de la reine de) à Compiègne, p. 11, 51.
Hongrie (Jean, Marie, Philippe, Thomas de). Voir De Hongrie.
Hoquart (Charles), p. 44.
Hornen (Pierre de). Voir De Hornen.
Hotemin (Jean), p. 164.
Hotman (Jean de), écuyer, sieur de Villiers-Saint-Pol, p. 229.
Hottot (Vincent), jardinier à Saint-Germain-des-Prés, p. 288.
Houdan (Jean de). Voir De Houdan.
Houel (Nicolas), apothicaire, p. 4.
Houssaye (René), maître savetier, p. 152, 153.

Huart (Jean), juré peintre, p. 3.
—— (Jean), dit de Beauvais, peintre, p. 15.
Huartemissi (Audry), tailleur en jais, p. 297.
Hubert (Pierre), chanoine de Notre-Dame, p. 169, 174, 176.
Huet (Jean), propriétaire à Étiolles, p. 300.
Hugault (Jeanne), p. 241.
Huger (Madeleine), femme de Nicolas Loret, bourgeois de Paris, p. 320, 322.
Hugot (Pierre), peintre, p. 5.
Hugues, comte de Champagne, p. 10.
Hurault (Jacques), conseiller du Roi et audiencier de France, p. 248.
—— (Jean), p. 272.
Huré (François), maître brodeur, p. 316.
—— (Geneviève), veuve de Pierre-Antoine Benedie, gentilhomme servant du duc de Nevers, p. 311.
—— (Jeanne), femme du peintre Étienne Martin. p. 134.
Hureau (Jacques), architecte des bâtiments du Roi, p. 242.
—— (Pierre), architecte de la ville de Paris, p. 242.
Hurel (Charles), peintre et sculpteur, p. 114.
—— (Guy), avocat au Parlement, p. 72.
Hurlot (Marie), femme de Marc Morin, p. 20.
Hyères ou Yerres, p. 237, 238, 306.

I

Imbault (Claude), sculpteur, p. 153, 154.
Imbert (Olivier), p. 185.
Intrant (Paul), parent de Guillaume Marchant, architecte, p. 214.
Isle-Adam, p. 75.

Isle-de-France (Gouverneur de l'), p. 75.
Issy, p. 189, 204, 208.
Ivry-sur-Eure (Abbaye d'), p. 168, 170, 171, 181, 182, 183, 185.
Ivry (Le vicomte d'), p. 170, 180.

J

Jacob (Anne), femme de Jean Laurent, tapissier de haute lice, p. 252.
—— (François), élu de Pontoise, p. 252.
—— (Mathieu), fourbisseur d'épées, p. 105.
Jacquel (Pierre), maître peintre et marchand, p. 66.
Jacquet (Nicolas), juré du Roi ès œuvres de maçonnerie, p. 233.
Jacquier (Guillaume), maître peintre, p. 44.
—— (Jean), laboureur, p. 42.

Jacquin (Anne), femme de François Christophle, sculpteur, p. 156.
Jal (Dictionnaire critique de), p. 4, 17, 18, 19, 26, 46, 59, 65, 66, 76, 77, 81, 82, 98, 111, 115, 120, 121, 122, 124, 128, 129, 135, 149, 150, 151, 155, 289, 293, 294, 295, 297, 299, 305.
Jalousie, tableau, p. 56.
Jamart (Jeanne), veuve de Jean Tavéau, tailleur d'habits, p. 241.

Jamet (Claude), receveur des décimes du Grand Prieuré de France, p. 67.
Janeron (J.), procureur, p. 185.
Jannin de Castille (Nicolas), trésorier de l'Épargne, p. 313.
Janvier (Pierre), serviteur de Pierre Lescot, bourgeois de Paris, p. 188, 189, 198, 200, 201, 204, 205, 208.
Jaquart (Louis), peintre, p. 4, 5.
—— (Luc), sculpteur, p. 5.
Jaquier (Guillaume), peintre, p. 5.
Jardin (Le), petit fief près Fontenay-sous-Bois, p. 186.
Jardin de plaisir (Le), contenant plusieurs dessins de jardinages, p. 322.
Jardin des Oliviers, tableau, p. 104.
Javelle (Henri), dit Herpin, marchand de chevaux, p. 91.
Jephté (La fille de), tapisserie, p. 275.
Jérémie auquel les corbeaux portent à manger, tableau, p. 56.
Jérusalem (Voyage de), par Beauvain, p. 239.
Jésus-Christ (Vie de), tenture, p. 243, 254, 265, 266, 267, 268.
Jésus couché, tableau, p. 38.
Jésus portant sa croix, tableau, p. 38, 55, 56, 103.
Jésus-Christ prêchant sur le perron du Temple, tapisserie, p. 268.
Jeune garçon, peinture, p. 109.
Jeunes hommes, peinture, p. 109.
Joinville, p. 59.
Jolly (Sébastienne), mère du peintre Claude Sallé, p. 96.
Joly (Jean), commissaire au Châtelet, p. 164.
—— (Jean), procureur au Parlement, p. 297.
Josas (de), archidiaconé de l'Église de Paris, p. 177, 178, 179, 195.

Josse (Girard), maître peintre, p. 16.
—— (Jacques), menuisier, p. 120.
—— (Jean), maître peintre, p. 15, 16.
Jossens (Gervais), marchand flamand, p. 67.
—— (Jean), maître peintre, p. 67, 68, 69, 70.
Josset (François), procureur au Parlement, p. 308.
—— (Geneviève), femme de Girard Guillemin, avocat au Parlement, p. 308.
—— (Marie), femme d'Hubert Brunet, marchand, bourgeois de Paris, p. 308.
Jouanneau (Jacques), marchand drapier à Orléans, p. 102.
Jouau (Claude), peintre, p. 5.
Jourdain (Charles), enlumineur, p. 14.
—— (Élisabeth), épouse de Florent Sébastiani, sculpteur et peintre en cire, p. 150, 151.
—— (Jean), avocat au Parlement, p. 14.
—— (Philippe), peintre, p. 111.
Journet (Jean), bourgeois de Paris, p. 266.
Jouvet (Marguerite), femme du peintre Magdelain Mullart, p. 72.
Joyeuse (Henri, comte du Bouchage, duc de), p. 53.
Joyneau (Marie), veuve de François Letourneur, peintre, p. 127.
Jugement de Michel-Ange, peinture, p. 94.
Julien (Jean), compagnon sculpteur, p. 156.
Jullien (Anne), veuve de Denis Du Mesne, graveur en taille-douce, p. 291.
—— (François), marchand de charbon, p. 105.
—— (Jeanne), femme du peintre Dominique Cochet, p. 129.
Jumeau (Daniel), marchand à Tours, beau-frère du peintre Jacob Bunel, p. 83, 85.
—— (Daniel), neveu de Jacob Bunel, p. 82, 85.
—— (Marthe), nièce de Jacob Bunel, p. 82, 83, 98, 149.
Jumel (Louis), maître enlumineur, p. 103.

K

Kerquifinen (Hervé de), receveur des amendes du Parlement, p. 7.

Kester (Anne), femme de l'orfèvre Jean Rabel, et mère du peintre, p. 46, 47.

L

La Barre (Agathe de). Voir De la Barre.
Labbé (Christophe), peintre, p. 88, 92.
—— (Jacques), peintre, p. 7.

Labbé (Jeanne), femme de Pierre Guignet, laboureur, p. 42.
—— (Philippe), peintre, p. 88, 89, 92.

La Bessée (Pierre de), chanoine de Notre-Dame, p. 196, 197.
Laborde (Léon de), auteur des *Comptes des Bâtiments du Roi* et de la *Renaissance des Arts à la cour de France*. Voir *Comptes, Renaissance*.
Laboureur (Véronique), veuve de Pierre Lemercier, architecte, p. 241.
La Bresche (Louis), peintre, p. 3.
La Chapelle (Vignes au terroir de), p. 23.
La Chapelle-en-Serval, p. 62.
Lacordaire, directeur des Gobelins, p. 82.
La Court (Toussaint de). Voir De La Court.
La Croix (Charlotte de). Voir De La Croix.
La Croix du Maine, historien, p. 52.
Ladan (Guillaume), maître brodeur, p. 315, 316.
La Felonnière (Jean, Nicolas, Paul de). Voir De La Felonnière.
La Ferté-sur-Oye, p. 153.
La Flamande, veuve de Dierich Buicks, marchand de tableaux, p. 55, 58.
La Fons (Georges et Marguerite de). Voir De La Fons.
La Fontaine (Jean-Henri de). Voir De La Fontaine.
La Force (Jacques Nompar de Caumont, maréchal de), p. 242.
La Forest (Louis de Beaumont de), évêque de Paris, p. 180.
Lagnier (Christine), femme de Pierre Bidault, voiturier, p. 105.
La Grange du Martroi (Seigneurie de), p. 188.
La Haye, p. 63.
La Haye (Jean, Jeanne de). Voir De La Haye.
La Hogue (Louis), procureur au Châtelet, p. 126.
Laisné (Hiérosme), maître charpentier, p. 284.
La Jaille (De). Voir De La Jaille.
Lalande (Catherine de). Voir De Lalande.
Lalemant, p. 209, 210.
Lallemant (Georges), peintre du Roi, p. 128.
—— (Jean-Baptiste), peintre, maître du Poussin, p. 128.
—— (Marguerite), fille du peintre Georges Lallemant, p. 128.
—— (Pierre), menuisier en ébène, p. 318.
La Marck (Robert de), p. 261.
La Mare (Nicolas, Ondine de). Voir De La Mare.
La Marle (François de). Voir De La Marle.
Lambert (Geoffroy), receveur et fermier de l'abbaye de Saint-Germain-des-Prés, p. 57, 58, 59.
—— (Michel), propriétaire à Étiolles, p. 301.
—— (Pierre), avocat au Parlement, p. 312.

Lamet (De). Voir De Lamet.
Lami (Stanislas), auteur du *Dictionnaire des Sculpteurs français*, p. 129, 148, 149, 151.
Laminoy (Marie), femme du peintre Herman Van Swanevelt, p. 125, 126, 127.
La Moigne (Jacques), suivant les finances, p. 67.
La Morinerie (Le baron de), p. 107.
La Mouche (Perrette), femme de Pierre Bonnet, marchand à Nesle, près Pontoise, p. 129.
Lamy (Denis), tapissier parisien, p. 265, 267, 268, 269.
—— (Hugues), étudiant en l'Université, p. 269.
—— avocat au Parlement, p. 88.
Lance (Adolphe), auteur du *Dictionnaire des Architectes français*, p. 163.
Lancrau (Thibault), tailleur et valet de chambre du duc de Mayenne, p. 75.
Landoullie (Jean), p. 280.
Langlois (François), gouverneur des pages de la Grande Écurie du Roi, p. 122.
—— (François), maître chaussetier, p. 62, 63.
—— (Georges), maître vitrier, p. 310, 311.
—— (Jacques), peintre de verrières, p. 310.
—— (Jacques), tapissier, p. 252, 253.
—— (Jean), orfèvre, p. 62, 63.
—— (Jean et Nicolas), religieux profès aux Augustins, p. 255.
—— (Marguerite), femme de Pierre du Larry, tapissier, p. 255.
—— (Michel), p. 308.
—— (Pierre), tapissier du Roi, p. 252.
—— (Simone), femme de Jean Guignet, laboureur, p. 42.
Langloix (Louis), le jeune, peintre, p. 5.
Lanternier (Nicolas), maître tailleur, p. 89.
Laon (Marie de). Voir De Laon.
La Pite (Étienne), receveur des exploits, p. 7, 8.
La Porte (Gessé, Pierre de). Voir De La Porte.
Larchant, p. 194.
Larcher (Catherine), femme de Maurice Hambourg, tapissier, p. 269.
—— (François), peintre, p. 120.
Largillier (Louis), tissutier rubannier, p. 271.
La Rivière (Jean de), écuyer, p. 139.
La Roche-Audry (Abdenago de), chevalier, baron de Clin, vicomte de Bridière, p. 217.
La Roche-sur-Yon (Charles de Bourbon, prince de), p. 258.
—— (Philippe de Montespedon, princesse de), p. 25, 27.
La Rochelle (La digue de), p. 237.

La Rochelle (*Le Roi et la Ville de*), tableau, p. 108, 109.

Larry (Pierre), tapissier. Voir Du Larry.

Lartigue (Regnault de). Voir De Lartigue.

La Ruelle (Guillaume de). Voir De La Ruelle.

La Saussaye (Le prieuré de), près Villejuif, p. 226.

La Sayne (Marie), femme de Hubert Lesueur, sculpteur du Roi, p. 157.

La Selle (Guillaume de). Voir De La Selle.

Lasne (Madeleine), femme de Jean Rémy, habitant de la Courneuve, p. 140.

Lassau (Charles), écuyer, sieur de La Noue, bailli de Dunois, p. 224.

La Suze (Marie de). Voir De La Suze.

La Trasse (Hamelin de). Voir De La Trasse.

La Tresche (Hamelin de). Voir De La Tresche.

Lauberville (Élisabeth de), veuve de David Vimont, orfèvre du Roi, p. 235.

Laudicier (Louis), bourgeois de Lyon, p. 187.

Laurens (Charles), maître peintre à Paris, p. 94.
—— (Girard), tapissier parisien, p. 244, 247, 248, 252, 260, 273, 275, 276, 320.
—— (Girard), le jeune, fils de Girard Laurens, tapissier, p. 252.
—— (Henri et Anne), enfants de Girard Laurens, p. 276.

Laurent (Jean), compagnon menuisier, p. 297.
—— (Jean), tapissier, p. 252.
—— de Rouen, compagnon couturier, p. 14.

Laurier (André), peintre et sculpteur, p. 129.

Laval, p. 188, 200.

La Vere (Antoine), p. 307.

La Voirie (Jacques de). Voir De La Voirie.

Lavoy (Isabelle de). Voir De Lavoy.
—— (Pierre), orfèvre à Tours, p. 86.

Lebel (Anne), femme du sculpteur François Lheureux, p. 148.

Le Bel (Frémyn), peintre, p. 3, 4, 7, 8, 9.
—— (Jean), tapissier, p. 260.

Le Blanc (Catherine), femme du peintre Claude Dizy, p. 92.
—— (Charles), auteur du *Manuel de l'amateur d'estampes*, p. 46, 291.
—— (Jean), p. 92.
—— (Jean), maître imprimeur, p. 141, 142.
—— (Louis), peintre, p. 128.
—— (Nicolas), peintre et sculpteur, frère de Simon Le Blanc, p. 128.
—— (Simon), père, peintre et sculpteur, p. 128, 155.
—— (Simon), fils, peintre et sculpteur, p. 128.

Le Blanc (Vincent), maître graveur, p. 283.

Le Blond (Anne), épouse de Pierre Michel, organiste, p. 149.
—— (Gervais), marchand lapidaire, p. 271.
—— (Jean), peintre ordinaire du Roi, p. 149.

Lebon (Marie), femme de Samuel Gobaille, bourgeois de Paris, p. 242.

Le Bot ou Bault (Abel), peintre, p. 4.

Le Boucher (Pierre), marchand bourgeois de Paris, p. 261.

Le Bourgeois (François), peintre, p. 119.

Le Bourguignon (Jean), avocat du Roi au Châtelet, p. 266.

Le Boyart ou Le Bryais (Pierre), tapissier à Fontainebleau, p. 259.

Le Breton (Gilles), maçon et garde de la voirie de la ville de Paris, p. 11, 167.
—— (Jean), juré maçon, p. 147, 148, 167.
—— (Nicolas), chanoine de Notre-Dame, p. 176, 193.

Le Bries (Gilles), tapissier, p. 269, 270.
—— (Jean et Pierre), tapissiers à Fontainebleau, p. 244, 258, 269.

Le Brun (Charles), peintre, p. 59.

Le Bryais ou Le Bries (Jean), tapissier à Fontainebleau, p. 258, 259, 269.

Le Camus (Jean), fondeur en sable, p. 162.
—— (Jeanne), femme de Nicolas Petitpas, peintre, p. 120.
—— (Nicolas), cordonnier, p. 120.
—— (Pierre), sergent à verge au Châtelet, p. 13, 14.

Le Cerf (Nicolas), praticien au Palais, p. 215.

Le Chastellain (Jean), maître verrier, p. 305.

Le Cirier (Antoine), évêque d'Avranches, p. 188, 194.

Lecler (Jean), sieur de Homont, p. 272.

Le Clerc (Denise), mère du peintre François Forestier, p. 94.
—— (Jeanne), femme de François Hachet, peintre, p. 114.
—— (Ysabeau), femme de Dominique Miraille, brodeur, p. 27, 28, 41.

Le Clercq (Michelle), femme de Nicolas Lemercier, architecte, p. 237.

Le Cocq (Pasquier), sieur de Montault, avocat au Parlement, p. 217.

Lecomte (Robert), marchand vinaigrier à Orléans, p. 102.
—— (Suzanne), femme de Michel Lucas, secrétaire du Roi, p. 116.

352 ARTISTES PARISIENS DU XVIᵉ ET DU XVIIᵉ SIÈCLE.

Le Congneux, procureur fiscal du chapitre de Notre-Dame, p. 179.

Leconte (Charles), maître des œuvres de maçonnerie de Paris, p. 11.

Le Coq (Jean), procureur de P. Lescot, p. 191.

Lecourt (Bernard), tapissier parisien, p. 243.

—— (Nicole), femme du tapissier Girard Laurens, p. 252.

Lecquement (David), marbrier, p. 155.

Le Denoys (Laurence), veuve de Simon Nicole, p. 139.

Le Doulx (Guyon), peintre, p. 3, 11, 12, 51.

Ledoux (Charles et Guillemette), frère et sœur de Denis Ledoux, p. 289.

—— (Denis), compagnon aplanieur de draps, p. 289.

—— (Maurice), p. 289.

—— (Suzanne), veuve de Jean Bouchart ou Touschart, maître graveur, p. 289, 291.

Le Ducq (Louis), tanneur, p. 111.

Lefebvre (Jean), habitant d'Étampes, p. 254.

—— (Madeleine), veuve de Robert Servais, bourgeois de Paris, p. 123.

—— (Marie), veuve de Nicolas Le Roy, mercier joaillier, p. 133.

—— (Thibault), tapissier de Paris, p. 249.

Le Fée (Bastien), archer, premier mari de Bastienne Duchesne, femme de Pierre Chevillon, peintre, p. 17.

Le Fesne (Lorran), maître cordonnier à Lignières en Berry, p. 306.

—— (Ysabeau), femme de Nicolas Rondel, verrier, p. 306.

Lefèvre (André), compagnon verrier, p. 305.

—— (Claire), veuve de Pierre Marsoc, marchand de bois, p. 128.

—— (Élisabeth), femme d'un Pierre Lescot, p. 191.

—— (Hugues), p. 165.

Lefort (Martin), sculpteur, p. 140.

Lefroid (Geneviève), p. 277.

—— (Louis), mercier, p. 277.

—— (Pierre), tapissier, p. 272, 277.

Le Gault (Pierre), peintre, p. 4.

Legay (Jean), gendre du peintre Thomas Conselve, p. 21.

Legendre, commissaire, p. 143.

—— (Jacques), contrôleur général des gabelles, p. 313.

—— (Jean), témoin, p. 57, 58.

Le Gentil (Claude), avocat au Parlement de Paris, p. 276.

Legouy ou Legoux (Nicolas), juré charpentier, p. 163.

Legrand (Denis), marchand, p. 20.

—— (Françoise), veuve de Pierre de Bréban, marchand huilier à Esches, p. 319.

—— (Henri), sculpteur, p. 149.

—— (Pierre), p. 214.

Legras (Jean), sculpteur, p. 155.

Legris (François), couvreur à Honfleur, p. 124.

—— (Martine), sœur du peintre Robert Legris, p. 124.

—— (Robert), peintre de Son Altesse Royale, p. 124.

Le Houy (Jeanne), veuve de Jérôme Desmaisons, peintre à Saintes, p. 106.

Lejay (Christophe), marchand grossier de soie, p. 258.

—— (Marguerite), femme de David Bertrand, graveur du Roi, p. 291.

Lejeune (Antoine), domestique de Louis Metezeau, p. 220.

—— (Jeanne), veuve de Philippe Lejeune, p. 111.

—— (Léonor), peintre, p. 111.

—— (Marie), femme de Pierre Levaché, tailleur de pierres et architecte, p. 232.

—— (Philippe), avocat au Parlement de Dijon, p. 111.

Le Juge (Michel), boucher, p. 108.

Lelarge (Marie), femme du comte d'Alex, p. 118.

Le Lieur (Claude), maître d'hôtel du Grand Écuyer de France, p. 250.

Lelièvre (Anne), veuve de Nicolas Guyot, maître des œuvres de maçonnerie du Roi, p. 215.

Lelong (Antoine), faiseur de bas de soie, p. 150.

Lemaire (Anne), femme de Henri Cossart, peintre de la duchesse d'Angoulême, p. 119.

—— (Jacques), tapissier ordinaire de Monseigneur frère du Roi, p. 150.

—— (Louis), peintre, p. 131.

—— (Pierre), marchand de vins, p. 215.

Le Maistre (Edmée), veuve du peintre Jean Filquin, p. 132.

—— (Gilles), juré peintre, p. 92, 93.

—— (Jeanne), femme de Denis Le Tessier, fondeur en sable, p. 161.

—— (Pierre), architecte du Roi, garde des fontaines de la ville de Paris, p. 238.

Le Mareschal (Jean). Voir Mareschal.

Le Masson (Marguerite), femme de François Quesnel, peintre, p. 112.

Le May (Guillaume), graveur de sceaux, p. 293.

TABLE ALPHABÉTIQUE.

Le Meignen (Michel), substitut du procureur du Roi en la Chambre des Eaux et Forêts, p. 13.

Le Mer (Guillaume), maître tailleur d'habits, p. 152.

Lemercier (Jacques), architecte du château de Richelieu, p. 237.

—— (Nicolas), architecte des bâtiments de la Reine Mère, p. 237.

—— (Nicolas), père de Pierre Lemercier, p. 237.

—— (Pierre), architecte des bâtiments du Roi, p. 237, 241.

Le Messager (Marie), femme de Guillaume De La Ruelle, maître des œuvres de maçonnerie du Roi, p. 213.

Lemonnier (*Mélanges offerts à M. Henry*), p. 322.

Lemoyne (Eustache), avocat et procureur au bailliage de Saint-Germain-des-Prés, p. 108.

—— (Marie), veuve de Claude Imbault, sculpteur, p. 153, 154.

—— (Pierre), bourgeois de Paris, p. 97.

Le Muet (Pierre), architecte du Roi, p. 233, 234.

Le Musnier (Gabriel), propriétaire à Paris, p. 21.

Le Nain (Antoine), peintre, p. 132.

—— (Frémin), bourgeois de Paris, p. 231.

—— (Louis), peintre, p. 132.

—— (Mathieu), peintre, p. 132.

Le Noble (Jean), peintre, p. 92.

Le Noir (Alexandre), conservateur du Musée des Monuments français, p. 26, 154.

—— (Denis), maître bourrelier, p. 236.

—— (Gabriel), peintre, p. 130.

—— (Guillemette), femme du compagnon peintre Pierre Royer, p. 135.

—— (Jean), avocat au Parlement, p. 171, 186, 187.

—— (Nicolle), femme de Nicolas Desjardins, architecte, p. 236.

Le Normant (Catherine), veuve de Jean Du Tertre, p. 240.

—— (Louis), secrétaire de la reine Marguerite, p. 240.

Le Nostre (La famille), p. 315.

Lepage (Charlotte), veuve du peintre Thomas Conselve, p. 21.

Le Paulmier (Le docteur), p. 8.

Le Pelletier (Claude), tapissier à Fontainebleau, p. 244.

Le Peultre (Jacques), bourgeois de Paris, p. 78.

Le Plastrier (Thomas), peintre, p. 4.

Le Preestre (Charles), greffier au bailliage de Saint-Germain-des-Prés, p. 94.

Le Prince (Marguerite), veuve du peintre Pierre Le Roy, p. 21.

—— (Pierre), maître sculpteur, p. 154.

Le Queulx (Jean), secrétaire ordinaire de la Chambre du Roi, p. 217, 218.

Lerambert (Germain), sculpteur, p. 149.

—— (Henri), peintre du Roi, p. 71, 72, 97, 149, 265.

—— (Simon), garde des meubles du Louvre, p. 149.

Lerat (Antoine), maître tonnelier, p. 257.

—— (Marie-Simonne), fille de Nicolas Le Rat, p. 152, 153.

—— (Nicolas), maître boulanger à Senlis, p. 152.

Le Reux (Louis), valet de garde-robe du cardinal de Bourbon, p. 284.

—— (Marguerite), femme de Jean Van der Burcht, graveur, p. 284, 285, 286.

Lernicius (*Les Prédictions et éclipses de*), p. 208.

Le Rouge (Guillemette), mère du peintre Jean Esse, p. 63.

Leroux (François), peintre, p. 49.

—— (Jean), *dit* Picart, sculpteur, p. 49, 50.

—— (Jules), fille du sculpteur Jean Leroux, p. 49, 50.

—— (Marguerite), femme de Sulpice Bry, peintre, p. 114.

—— (Marguerite), veuve Catrix, p. 43.

—— (Nicolas), fils du sculpteur Jean Leroux, p. 49, 50.

—— (Pierre), p. 58, 59.

Le Roux de Lincy, érudit, p. 129.

Le Roy (Anne), femme de Daniel Bialin, damasquineur, p. 317.

—— (Anne), femme de Jacques Le Roy, *dit* Burgnevolles, peintre et sculpteur, p. 133.

—— (Bastien), apprenti, p. 10.

—— (Catherine et Marie), sœurs de Madeleine Leroy, p. 213.

—— (Corneille), valet de chambre et peintre de la princesse de Navarre, p. 12, 13.

—— (François), commis à l'entrée du vin, p. 117.

—— (François), juré du Roi en l'office de maçonnerie, p. 228.

—— (Jacques) *dit* Burgnevolles, peintre et sculpteur, p. 133.

—— (Jacques), maître tondeur de draps, p. 166, 167.

Le Roy (Jacques), sieur du Pin, p. 224.
— (Jean), tapissier ordinaire du Roi, p. 246.
— (Madeleine), femme d'Étienne Grandrémy, maître général des œuvres et bâtiments du Roi, p. 213.
— (Marie), femme d'Antoine de Beauvais, ingénieur du Roi, p. 239.
— (Marie), sœur de Marthe, p. 97.
— (Marthe), femme du sieur de Neufbourg, p. 97, 98.
— (Nicolas), marchand mercier grossier joaillier, p. 133.
— (Nicolas), dit BURGNEVOLLES, bourgeois de Paris, p. 133.
— (Philbert), ingénieur et architecte ordinaire du Roi, p. 241.
— (Pierre), maître pourpointier, p. 280.
— (Pierre), peintre, p. 21.
— (Roland), porte coffre en la chancellerie de France, p. 239.
— (Simon), marchand, p. 61.
— (Simon), peintre, p. 4, 16.
— trésorier de l'Épargne, p. 252.
Le Royer (Charles), p. 280.
— (Claude), femme du graveur Pierre Mérigot, p. 279, 280, 281.
— (Gillette), femme de Henri Demaisons, chaussetier, p. 280.
— (Perrette), femme de Pierre Le Roy, maître pourpointier, p. 280.
Le Rueil (Claude), garde du corps de la Reine, p. 133.
*Lery (Étienne), p. 297.
Le Sage (Anne), fille naturelle de Jacques Lesage, p. 273.
— (Jacob), sieur Du Boys, habitant d'Alençon, p. 273.
— (Jacques), orfèvre, p. 273.
— (Marguerite), veuve de Quentin Dubanot, enlumineur et historieur, p. 15.
Lescot (Claude), seigneur de Breulles, neveu de Pierre Lescot, p. 189, 190, 201, 202, 203, 205, 206, 209, 212.
— (Léon), sieur de Landrode, abbé de Clermont, architecte, neveu de Pierre Lescot, p. 187, 189, 190, 191, 196, 206-212.
— (Madeleine), nièce de Pierre Lescot, p. 188, 200, 212.
— (Marguerite), nièce de Pierre Lescot, p. 188, 189, 190, 199.

Lescot (Marie), religieuse à Chelles, p. 189, 190.
— (Marie), religieuse au couvent des Filles-Dieu, à Paris, p. 190.
— (Pierre), architecte, seigneur de Clagny, chanoine de Notre-Dame de Paris, p. 53, 140, 169, 175, 187-212.
— (Pierre), chanoine de Saint-Germain-l'Auxerrois, p. 191.
— (Pierre), mari d'Élisabeth Lefèvre, p. 191.
— (Pierre), procureur en la Cour des Aides, père de l'architecte, p. 188.
— (Pierre), seigneur de Lissy, conseiller au Parlement et commissaire des Requêtes du Palais, p. 189, 190, 191, 202, 203, 204, 206, 208-212.
Lescuyer (Charlotte), veuve de Robert Boullanger, peintre, p. 121.
— (René), marchand bourgeois de Paris, p. 150.
Lesdiguières (François de Bonne, connétable DE), p. 89, 90.
Lesec (Pierre), bourgeois de Paris, p. 72.
Le Secq (Antoine), marchand, p. 321.
Le Seigneur (Noël), orfèvre, p. 40.
Le Sellier (Claude), écuyer, seigneur de Saint-Amand, p. 189, 202.
— (Françoise), femme de Claude Lescot, p. 189, 190, 202, 205, 210, 211, 212.
Les Istres, arrondissement d'Épernay, p. 17.
Les Moslières, près Chevreuse, p. 41.
Le Sœur ou Le Sourd (Jacquette). Voir Lesourd.
Le Sourd (Jacques), sergetier à Châteaudun, beau-père du peintre Nicolas Guyot, p. 97.
— ou Lesœur (Jacquette), femme du peintre Nicolas Guyot, p. 97, 116, 131.
Le Soyeur (Pierre), ministre de l'hôpital du Saint-Esprit, p. 165.
Lesperon (Jean), maître peintre, p. 93.
— (Paul), tuteur de la femme du peintre Jean Jossens, p. 68, 69.
L'Espinerie (Jean DE). Voir De l'Espinerie.
Les Saulsoye (Lieu dit), p. 301.
Lestoile (Journal de), p. 27, 46.
Les Trous. Voir Trou.
Lesueur (Claude), femme de Guillaume Mabille, patenôtrier en émail, p. 319.
— (Eustache), peintre, p. 59.
— (Hubert), sculpteur du Roi, p. 151, 157, 158.

Lesueur (Marguerite), fille d'Hubert Lesueur, sculpteur du Roi, p. 157, 158.
— (Nicolas), écuyer, sieur de Bois-le-Sueur, p. 113.
— (Nicolas), maître d'école, p. 282.
Le Sur (Marie), p. 133.
Le Tacq (Madeleine), p. 45.
— (Marie), p. 45.
Le Tellier (Guillaume), marchand, p. 68.
— (Jean), p. 308.
— (Mathieu), p. 308.
Le Teneur (Louise), femme de Nicolle Rubantel, avocat, p. 295.
Le Tessier (Denis), maître fondeur en sable, p. 161.
Le Tonnelier (Nicaise), juré charpentier, p. 163.
Le Tourneur (François), peintre, p. 102, 127.
Le Touzé (David), peintre, frère d'Isaac, p. 133.
— (Françoise), sœur d'Isaac, p. 133.
— (Isaac), barbier de S. A. Royale, p. 133.
— (Isaac), frère de Robert, p. 133.
— (Robert), père d'Isaac, de David et de Françoise Le Touzé, p. 133.
Levaché (Pierre), tailleur de pierres et architecte, p. 232.
Le Vacher (Richard), fripier, p. 259.
Levasseur (Anne), femme de Jacob Lesage, habitant d'Alençon, p. 273.
Le Vert (Henri), propriétaire à Paris, p. 293.
Levoix (Michelle), p. 427.
Le Voyer (Geneviève), veuve de Jacques Hureau, architecte, p. 242.
Levye (Claude), dit Duboys, sergent gardien de scellés, p. 108.
L'Haÿ, p. 255.
Lheureux (François), sculpteur, p. 140, 147, 148, 149.
— (Pierre), sculpteur, p. 140.
L'Hôpital (Michel de), p. 46.
Lhostellier (Jean), p. 22.
Lhuissier de Mailly, propriétaire d'un jardin à Paris, p. 280.
Libienti (Livia), femme d'Étienne Duperrat, architecte du Roi, p. 222, 223.
Liège, p. 241.
Liégeois (Jacqueline), femme de Jean Fressinet, musicien du Roi, p. 123.
Liggeren (Les), d'Anvers, p. 90.
Ligne (François), neveu de Jean, p. 58.
— (Jean), maître tailleur, p. 58.
Lignières (Claude de), femme d'Abdenago de la Roche-Andry, p. 217.

Lignières en Berry, p. 306.
Limosin (Charles), maçon, p. 118.
— (Charles), peintre et sculpteur de l'évêque de Chartres, p. 117, 118, 119.
Limousin (Léonard), émailleur, p. 15.
Linard (Jacques), peintre et valet de chambre ordinaire du Roi, p. 111.
Lintlaer (Jean de), maître de la pompe du Pont-Neuf, p. 284.
Lionne (Claude), receveur des finances du duc de Guise, p. 53.
Lissy (Jean de). Voir De Lissy.
— (M^{lle} de), propriétaire à Vanves, p. 205.
Lissy (Seigneurie de), p. 188, 190, 251.
Livry (Gobin de). Voir De Livry.
Livry et Bondy (Forêt de), p. 76.
Lofficial (Jean), marchand tavernier, p. 261.
Loison (Catherine), femme de René Grandjean, brodeur, p. 316.
Loménye (Catherine de), p. 84.
Longannaz (Suzanne de), dame de la Guiche, p. 313.
Longchamp dans les Vosges, p. 134.
Longué, en Anjou, p. 277.
Longueil (Madeleine de), femme de Pierre Hochet, avocat au Parlement, p. 295.
Longueville (M^{me} de), p. 224.
Loquet (Claude), femme d'Augustin Segard, sergent à cheval au Châtelet, p. 25.
— (Étienne), peintre, p. 25.
Lorce (Durand), brodeur et valet de chambre du Roi, p. 315, 316.
Loret (Jean), procureur au Châtelet, p. 320.
— (Marguerite), femme de Marc Bimby, orfèvre, p. 320, 321, 322.
— (Marin), bourgeois de Paris, p. 99.
— (Martin), sergent au bailliage de Saint-Germain-des-Prés, p. 92, 93.
— (Nicolas), bourgeois de Paris, p. 320, 322.
Lorin (Jean), clerc, p. 102.
Loriot (Christophe), marchand, p. 319.
Lorphelin (Pierre), peintre, p. 107.
Lorraine (Le Cardinal de), p. 251.
— (Claude de), duc de Chevreuse, p. 113.
— (Henrie de), p. 72.
— (Louis de), p. 46.
— (Louise de), p. 25, 27, 28.
— (Mariage du duc de), p. 12.
Loth et ses filles, tableau, p. 56.
Louis (François et Pierre), peintres, p. 114.

Louis (Marie), femme de Pierre d'Estan, compagnon peintre, p. 114.
Louis XII, roi de France, p. 46.
Louis XIII, idem, p. 155, 216, 244, 312.
Louis XIV, idem, p. 100, 216, 247, 312.
Louis XVIII, idem, p. 26.
Louise de Savoie, p. 243.
Louque, procureur au Parlement, p. 257.
Lourdet (Simon), tapissier à la Savonnerie, p. 271.
Louvain, p. 284.
Louvain (Alphonse de), peintre, p. 106.
—— (Claude de), tapissier de haute lice, p. 256.
—— (Girard de), tapissier parisien, p. 250, 256, 260.
Louvet (François), imagier en taille-douce, p. 153.
—— (De), peintre. Voir De Louvet.
Louvigny (Paul de), valet de chambre du Roi, p. 84.
Louvre (Atelier de tapisseries au), p. 265.
—— (Château du), p. 53, 241.
—— (Grande galerie du), p. 82, 83, 85, 94, 98.
—— (Logements des galeries du), p. 83, 85, 94, 98, 116, 117, 119, 134, 135, 149, 213, 220, 235, 252, 273, 274, 275, 276, 300, 302, 320, 322.
—— (Musée du), p. 25, 26, 125.

Louvres en Parisis, p. 272.
Loyson (Michel), sieur des Rentes, p. 220.
Lubin (Charles), laboureur, p. 71.
—— (Pierre), laboureur, p. 70.
Lucas (Louise), femme du peintre Louis Marchant, p. 61.
—— (Marie), femme d'Edme Meilliers, valet de pied de la Reine, p. 131.
—— (Michel), secrétaire du Roi, p. 116.
—— (Philippe), p. 61.
Lucquedort (Jean de), écuyer, porte-manteau ordinaire du Roi et gendarme de sa compagnie de chevau-légers, p. 229.
Lugolly (Pierre), lieutenant de la Prévôté de l'Hôtel, p. 52, 53, 54.
Luistre en Champagne, p. 17.
Lusignan (Guy de) et de Saint-Gelais, sieur de Lansac, p. 73.
Lutz (Terre de), en Beauce, p. 228, 231.
Luxembourg (Jean de), abbé d'Ivry-sur-Eure, p. 168.
Luxembourg (Travaux à la grande galerie du palais du), p. 129.
Lyhons, en Normandie, p. 72.
Lymosin (Georges), procureur au Châtelet, p. 320.
Lyon, p. 84, 85, 168, 171, 172, 189, 203, 312.

M

Mabille (Guillaume), maître patenôtrier d'émail et marchand verrier, p. 319.
Mabilleau (Jeanne), veuve de François Marchant, pourtraicteur du Roi, p. 20.
Macheco (Mathieu de), chanoine de Notre-Dame, p. 173, 174, 176.
—— (Mathieu de), s' de Passy, p. 196, 197.
Madeleine, tableau, p. 37, 38, 55, 56.
Maçon (Pierre), maître tapissier contrepointier, p. 263.
Macquart (Geneviève), femme de Jean Dudan, tapissier, p. 261.
—— (Gillette), femme de Jean Lofficial, tavernier, p. 261.
Mademoiselle d'Orléans, fille de Monsieur, frère du Roi, p. 154.
Magnien, substitut au Châtelet, p. 260.
Magnin (Jeanne), femme de Louis Blondeau, tavernier, p. 116.
Mahiet (Jacques), graveur en pierreries, p. 294.

Mahuet (Marie), femme d'Alexandre De France, peintre, p. 115.
—— (Phale), secrétaire de la Chambre du Roi, p. 115.
Maillard (Antoinette), femme de Jean Petitfils, l'aîné, peintre, p. 10.
—— (Robert), père d'Antoinette, p. 10.
Maillart (Nicolas), chanoine de Notre-Dame de Paris, p. 193.
Maillery (David de), peintre et valet de chambre du duc de Mayenne, p. 72, 73, 74.
—— (Philippe de), avocat à Anvers, père du peintre David de Maillery, p. 73.
Mailly (Pasquier), tapissier à Fontainebleau, p. 244.
Maistre (Jacques), peintre, p. 3, 4.
Maizebrint (André), bourgeois de Paris, p. 87. Voir Mezebrein (Hermant).
Maldan ou Malledant (Nicolas), p. 110.
Malherbe, poète, p. 46.

TABLE ALPHABÉTIQUE.

MALLEDANT (Marguerite), veuve de Jean Clément, peintre, p. 110.
MALLERY (Charles DE), dessinateur et graveur flamand, p. 72.
—— (Philippe DE), graveur et dessinateur flamand, p. 72.
MALLET (Damien), bourgeois de Paris, p. 156.
—— (M^{me}), propriétaire à Paris, p. 203.
MALLETON ou MALLETRON (Le clos), à Étiolles, p. 300, 301.
MALMÉDY (Simon), docteur en médecine, p. 48.
MALTAIS (M^{lle}), veuve d'Alphonse de Louvain, peintre, p. 106.
MANCEAU (Madeleine), veuve de Michel Corneille, peintre, p. 13, 14.
MANCHIN (Veuve), propriétaire à Étiolles, p. 300.
MANS (LE), p. 168, 200.
MANTES-SUR-SEINE, p. 48.
Manuel de l'amateur d'estampes, par Ch. Le Blanc, p. 46.
MARCADÉ (Nicolas), notaire à Vernon, p. 119.
MARCEILLE (Marie), femme de Claude De La Jaille, peintre, p. 113.
MARCETZ (Hilaire), conseiller au Châtelet, p. 271, 272.
MARCHAIS, p. 49.
MARCHAIS (Jean), tapissier à Fontainebleau, p. 244.
MARCHAND (Marie), femme de Thaurin Bertrand, maître graveur, p. 286.
—— (Pierre), orfèvre, p. 157.
MARCHANT (André, Guillaume, Jean, Louis et Michel), enfants mineurs de Guillaume Marchant, p. 214.
—— (Catherine), fille du peintre Thomas Conselve, p. 21.
—— (Charles), capitaine des cent arquebusiers de la ville de Paris, p. 214.
—— (François), pourtraiteur du Roy, p. 20.
—— (Guillaume), architecte du cardinal de Bourbon, p. 214, 215.
—— (Louis), maître général des œuvres des bâtiments du Roi, p. 239, 240.
—— (Louis), peintre, p. 61.
—— (Marguerite), veuve de François Sauvat, maître d'hôtel du duc d'Orléans, p. 240.
—— (Nicolas), p. 43.
—— (Olivier), juré charpentier, p. 163.
MARCHE (Charlotte), p. 42, 43.
—— (Marie), p. 42, 43.
—— (Nicolas), p. 42.
—— (Pierre), p. 42, 43.
—— (Pierre), maître brodeur, p. 315.

MARCHE (Simon), p. 42, 43.
MARCOU (André), huissier, p. 48.
MARE (Quiriace), graveur en cuivre, p. 283.
MARESCHAL (Anne), femme de Pierre Lambert, avocat au Parlement, p. 312.
—— (Catherine), fille de Jean Mareschal, p. 312.
—— (Gabriel), sieur de La Mothe, p. 312.
—— (Jean), écuyer, maître de la verrerie de Paris, p. 312.
—— (Marie), femme de Jean de Brossart, écuyer, p. 312.
MARGONNE (Anne), femme de Nollet, premier commis de l'Épargne, p. 313.
—— (Marguerite), femme de Louis Geuslain, huissier royal à Blois, p. 128.
MARGUERY (Catherine), veuve de Charles Séraphin, bourgeois de Paris, p. 289.
MARIAN (Pierre), procureur de Pierre Lescot, p. 191, 192.
MARIAU (Pierre), chanoine de Notre-Dame, p. 174.
MARIE (Guillaume), tapissier du Roi, p. 245.
—— (Jean), bourgeois de Paris, p. 198.
MARIE de France, sœur de Charles IX, p. 20.
MARIE DE MÉDICIS, reine de France, p. 115, 228, 236.
MARIER (Fiacre), maître maçon, p. 238, 239.
—— (Michel) fils, maître maçon, p. 239.
—— (Nicolas), procureur en l'élection de Paris, p. 320.
MARIGNY (Marquis DE), p. 160.
Marine, peinture, p. 109.
MARMOUTIER (Collège de), p. 241.
MAROLLES (Michel DE), écrivain, p. 112.
Mars et Vénus, tableau, p. 37.
MARSEILLE (Port de), p. 306.
MARSEILLES (Jacques DE), p. 214.
MARSOC (Marguerite), femme de Simon Le Blanc fils, peintre et sculpteur, p. 128.
—— (Pierre), marchand de bois, p. 128.
MARTEAU (Denise), veuve du peintre Lucas Stéau, p. 80.
—— (Jean), peintre, p. 23.
MARTIGNY (Claude DE), femme de Claude Mollet, premier jardinier du Roi, p. 322.
MARTIN (Étienne), peintre, p. 134.
—— (Jean), juré du Roi en l'office de maçonnerie, p. 228.
—— (Jean), maître charpentier, p. 164.
—— (Jean), sieur des Bordes, p. 224.
—— (Marthe), veuve de Jean Brouche, sculpteur, p. 155.

Martin, chanoine de Notre-Dame, p. 193.
— contrôleur, mari d'Anne de l'Orme, p. 168.
Massieu (Jean), habitant de Boinvilliers, p. 48.
— (Jean), prêtre, professeur en la faculté de théologie, p. 48.
— (Marie), femme du peintre Christophle, p. 48.
Masson (Claude), femme de David Souloye, peintre, p. 108.
— (Jérôme), marchand forain, p. 66.
— (Louis), fourbisseur et garnisseur d'épées, p. 108.
Masurier (Martial), chanoine de Notre-Dame, p. 169, 172.
Mathé, propriétaire à Paris, p. 85.
Mathieu (Jean), graveur et marchand en taille-douce, p. 291, 292.
— (Marie), veuve de François Cabouret, p. 291.
— (Sébastien), tailleur d'habits, p. 133.
Matissier (Daniel), maître vitrier, p. 21.
Matteo del Nassaro, graveur en pierres fines. Voir Nassaro.
Maubert (Jean), procureur, p. 54.
Mauchin (Julien), maître sellier lormier, p. 25.
Mauclerc (Jean), maître patenôtrier d'émail et marchand verrier, p. 319.
Mauclère (Madeleine), p. 43.
Mauduict (Marie), mère du peintre Magdelain Mullart, p. 72.
Mauger (Marie), femme de Jean Pinot, enlumineur, p. 17.
Maulévault (Léonard de), prisonnier au Châtelet, p. 294.
Maupertuis (Michel), sergent à Saint-Germain-des-Prés, p. 306.
Maure (Noël), peintre, p. 4, 5.
Mauve-sous-Mortagne, p. 29, 30.
Mayence, p. 279.
Mayenne (Charles de Lorraine, duc de), p. 72, 73, 75, 160.
Mayer (Jean de). Voir De Mayer.
Mazarin (Le cardinal de), p. 134.
Mazelin (Catherine), femme de Pierre Rousseau, orfèvre, p. 238.
Meaux, p. 121, 191, 212, 237.
Meek (Georges), menuisier, p. 318.
— (Loup), menuisier en ébène, p. 318.
Meilliers (Edme), valet de pied de la Reine, p. 131.
— (Marie-Catherine), femme de Raphaël Du Bois, avertisseur de la Bouche du Roi, p. 131.

Melbourg, en Prusse, p. 120.
Melfi (Prince de). Voir Caraccioli.
Melleville (Jean de) *dit* Le Romain, maître menuisier en ébène, p. 318, 319.
Mello, près Senlis, p. 120.
Melons, tableau, p. 109.
Melun, p. 286.
Menard (Guillaume) tisserand en toiles, p. 102.
Menault (Mme), propriétaire à Étiolles, p. 300.
Menissier *ou* Menessier (Denise), femme de Blaise Barbier, peintre, p. 106, 112.
Menjot (Geneviève), femme de René Gastier, procureur au Parlement, p. 241.
— (Jacques), procureur au Parlement, p. 241.
Menon (Jacques de), sieur de la Vallée, commissaire des guerres, p. 84.
Menu (Dame), de Paris, p. 121.
Mérat (Médard), compteur de poisson de mer aux halles de Paris, p. 140.
Mérault (Claude), maître tisserand en toiles, p. 159.
Mercheron (Jacques), procureur, p. 209.
Mercier (Christophe), maître maçon et architecte, p. 216.
Mérigot (Joachin), frère de Pierre, p. 280.
— (Pierre), graveur ordinaire du Roi, p. 279, 282.
Mersan (Le président de), p. 203.
Mesebruche (Arman), bourgeois de Paris, p. 67.
Mesebruich (Barbe), femme de Henri Valenquan, lapidaire, p. 64.
Mesembrun ou Mezebrein (Herman), orfèvre, p. 48, 63, 64, 65, 67, 87.
— (Marie), femme de Jean Bréant, orfèvre, p. 64.
— (Sara), femme du peintre Jean Queborne, p. 63, 64, 65, 67.
Mestayer (Denise), femme d'Étienne Duperrat, architecte du Roi, p. 222, 223.
— (Honoré), tailleur d'antiques, p. 160.
Mesteil (Pierre), bourgeois de Vernon, p. 118.
Mestivier (Edmée), femme de Phale Mahuet, secrétaire de la Chambre du Roi, p. 115.
Métamorphoses d'Ovide, tableau, p. 56.
Metezeau (Les), architectes du Roi, p. 216-222.
— (Catherine), veuve de Louis Le Normant, p. 240.
— (Clément), architecte des bâtiments du duc de Nevers, p. 220, 221, 222, 237.
— (Cornélie), fille de Jean Metezeau, p. 218.
— (Jacques-Clément), architecte, p. 216.

TABLE ALPHABÉTIQUE.

Metezeau (Jean), sieur de Gueudeville, secrétaire des finances de Navarre et de Madame, p. 216, 217, 218.
—— (Léonarde), femme de Michel Loyson, sieur des Rentes, p. 220.
—— (Louis), architecte des bâtiments du Roi et contrôleur de ceux de Madame, p. 216, 217, 218, 219, 220.
—— (Paul), aumônier du Roi, p. 220, 221, 222.
—— (Thibaut), architecte des bâtiments du Roi, père de Louis, Jean, Léonard, Jacques-Clément et Paul, p. 216, 218, 221.
Métivier (Florence), femme de Salomon de Brosse, p. 228, 229.
Meuves (Alexandre de). Voir De Meuves.
Mezebrein (Hermant). Voir Mesembrun.
Mezières (Jeanne de). Voir De Mezières.
Mezières-sur-Meuse, p. 221.
Michart (Éléonore), fille du peintre François Michart, p. 23.
—— (François), peintre de la Reine mère, p. 23.
Michel (Antoine), chanoine de Notre-Dame, p. 175.
—— (Claude), secrétaire de la Chambre du Roi, p. 83, 98, 149.
—— (Denise), femme de Jean Perel, orfèvre, p. 59.
—— (Marie), deuxième femme du peintre Benjamin Foullon, p. 77.
—— (Pierre), organiste, p. 149.
Michiels (Alfred), écrivain, p. 25.
Mignollet (Jeanne), femme de Jacques Du Thuy, peintre, p. 111.
Mignon (Jean), peintre, p. 4, 8, 9.
Mignot (Thomas), maître vitrier, p. 310.
Milet (Ambroise), écrivain, p. 312.
Millereau (Berthélemy, Jean, Louis et Marie), enfants du peintre Philippe Millereau, p. 94.
—— (Philippe), peintre, p. 94.
Millet (André), marchand verrier bouteiller, p. 319.
—— (Jacqueline), femme de Louis Goussin, sculpteur, p. 140.
—— (Michelle), femme de Jean Mauclerc, patenôtrier, p. 319.
—— (Pierre), maréchal à Troyes, p. 140.
Milly, p. 49.
Milon ou Millon (Claude), femme de Pierre Le Froid, tapissier, p. 272, 277.
Minard (Guillaume), bourgeois de Paris, p. 273.
Minot (Étienne), savetier, p. 81.

Miraille (Dominique), brodeur, p. 25, 27, 28, 41, 43, 54, 56, 57, 58, 59.
—— (Françoise), femme du peintre Jérôme Franck, p. 25, 26, 27, 28, 29, 30, 32, 33, 40, 41, 43, 44, 67.
—— (Magdelon), frère de Françoise, p. 41, 43.
Miton (Élisabeth), femme de François Usande, menuisier en ébène, p. 318.
Moillon (Nicolas), peintre, p. 83, 98, 100, 107.
—— (Henri, Isaac, Louise, Marguerite, Marie, Nicolas, Salomon), enfants du peintre Nicolas Moillon, p. 100, 107.
Moïse faisant sortir l'eau du rocher, tableau, p. 56.
—— *passant la mer Rouge*, tableau, p. 55.
Moisset (Jean de), secrétaire du Roi, p. 236.
Moizais (Macé), bourgeois de Paris, p. 135.
Mollet (André), premier jardinier du Roi, p. 315, 322.
—— (Claude), premier jardinier du Roi, auteur du *Traité des plants et jardinages*, p. 322.
—— (Pierre), fils de Claude, jardinier, p. 322.
Monceaux (Château de), près Meaux, p. 237, 258.
Moncornet (Balthazar), graveur en taille-douce, p. 291.
—— (Élisabeth), fille de Balthazar, p. 291.
Monin (Robert), chevalier, seigneur de Chenailles, de Germonville et de Fourqueux, p. 252.
Monstereuil (Germain de), marguillier de la Madeleine, p. 268.
—— (Jean de), propriétaire à Vanves, p. 205.
Montaiglon (Anatole de), p. 155, 168, 181.
Montalé (Damoiselle de), p. 42.
Montchevrel (Terroir de), p. 261.
Montfort-l'Amaury, p. 228, 229, 230.
Montgeault (Jeanne de). Voir De Montgeault.
Montigny (Claude de), avocat à Noyon, p. 184.
Montigny-le-Bretonneux, p. 41.
Montmonnier (Christophe), marchand et bourgeois, p. 320.
Montmorency (Le connétable Anne de), p. 246.
Montpellier (Le siège de), p. 154.
Montpensier (M. de) père; son portrait, p. 35.
—— (Mme de), p. 55.
Montreuil (Marie de), veuve de Jean Martin, juré en l'office de maçonnerie, p. 228.
Montreuil, près Vincennes, p. 118.
Montreuil-sous-Bois, p. 51.
Montrouge, p. 294.

Moreau (François), maître taillandier, p. 287.
—— (Louis), sommelier, p. 132.
Morel (Gilles), chaudronnier, p. 121.
—— (Horace), ingénieur ordinaire du Roi, p. 241.
Moret (Louise), femme de Georges De la Fons, peintre, p. 116.
—— (Pierre), laboureur à Saint-Léger et Rebais, p. 116.
Morin (Catherine), femme de Denis Dollet, archer, p. 273.
—— (Marc), peintre, p. 20.
Morisant (Jeanne), femme de Marin De la Vallée, architecte, p. 236.
Morlot (Catherine), femme du peintre Jérôme Desmaisons, p. 106, 122.
—— (Jean), homme d'armes à Neufchâteau, p. 106.
Morra (Jean-Michel de), baron de Fannat ou Fano, p. 257.
Mortagne (Guillaume de), tapissier de haute lice, p. 247.
—— (Madeleine de), fille de Guillaume, p. 247.
—— (Nicolas de), tapissier parisien, p. 243, 247.
—— (Pasquier de), tapissier parisien, p. 243, 247.
Mortier (Catherine), femme de Léonor Lejeune, peintre, p. 111.

Mortier (Toussaint), bourgeois de Paris, p. 111.
Morville (Michelle), femme du peintre Jacques Benard, p. 76.
Mouget (Charles), bourgeois de Paris, p. 123.
Mougin (Nicolas), bourgeois de Paris, p. 280.
Moulineau (Marguerite de). Voir De Moulineau.
Moulins, p. 151.
Mousset (Pierre), prêtre, p. 294.
Moustier (Jacques), p. 108.
Moutholon (Pierre), marchand et bourgeois de Paris, p. 251.
Moutonvilliers (Nicolas de), valet de chambre du maréchal de Vieilleville, p. 260.
Moynier (Guillaume), tapissier du Roi, p. 245.
Mullart (Claude), archer des gardes du Roi, père du peintre Magdelain Mullart, p. 72.
—— (Magdelain), peintre, p. 72.
Musnier (Antoine), peintre, p. 51.
—— (Calixte), secrétaire du sieur d'Arguian, p. 234.
—— (Jeanne), femme du peintre François Yon, p. 92.
—— (Pierre), peintre, p. 5, 60.
Musol (Claude), secrétaire de la Chambre du Roi, p. 84.
Mustel (Antoine), maître doreur sur fer, fonte, cuivre et laiton, p. 317.
—— (Nicolas), p. 43.
Myron (François), marchand, p. 66.

N

Nagler (*Allgemeines Künstler Lexicon* de), p. 279.
Naiville (Michelle de), épouse de Jean Creuzier, domestique, p. 151.
Nallet (Pierre), peintre et sculpteur, p. 106.
Nanterre (Couvent des Augustines de), p. 291.
Nantier (Anne), apprentie peintre, p. 86.
—— (Louis), père d'Anne, p. 86.
Nanyn (Pierre), sculpteur, p. 140.
Naquerre (Claude), habitant du Plessis-Piquet, p. 147.
Nassaro (Matteo del), peintre et graveur du Roi, p. 244, 246, 247, 293.
Natalis, suite de gravures de Pierre Firens, p. 289, 290.
Nativité de Notre-Seigneur, tableau, p. 37, 55, 56, 104, 109; tapisserie, p. 266.
Naufrage, tableau. p. 109.

Naugier (Madeleine), femme de Fremin Le Bel, peintre, p. 9.
Nauguier (Jean), maître éperonnier, p. 9.
Navaretz (Pierre), compagnon brodeur, p. 316.
Navarre (Peintre de la princesse de), p. 12.
—— (Pierre-Henri de). Voir De Navarre.
Navère (Anne), veuve de Quiriace Mare, graveur, p. 283.
Née (Jeanne), veuve de Jean Sebille, gagne-deniers. p. 121.
Nemours (Le duc de), comte de Gisors, p. 117; son portrait, p. 56.
Nepveu (Barthélemy), oncle de Denis Nepveu, p. 166.
—— (Charles), chirurgien du Roi, p. 92.
—— (Claude), maître affineur, essayeur et départeur d'or et d'argent, p. 320.

TABLE ALPHABÉTIQUE. 361

Nepveu (Denis), étudiant, p. 166.
— (Marie), femme de Jacques Réaubourg, vigneron à Mantes, p. 120.
— (Renée), femme de Louis Delberetin, maître verrier de la verrerie royale de Saint-Germain-en-Laye, p. 310.
Nesle, près Pontoise, p. 129, 130.
Neufbourg, au vicomté d'Auge, p. 124.
Neufbourg (Roland de), conseiller au Conseil d'État, p. 97, 98.
Neufchâtel, p. 83.
Nevers (Louis de Gonzague, duc de), p. 220, 221, 311.
Nicolay (Jean de), premier président de la Chambre des Comptes, p. 221.
Nicole (Guillaume), examinateur et commissaire au Châtelet, p. 214.
— (Simon), p. 139.
Noblet (César), marchand chandelier de suif, p. 318.
— (Louise), femme de Michel Camp, menuisier en ébène, p. 318.
Nochard (François), peintre de la Reine, p. 20.
Nodot (Anne), fille de Laurent, p. 131.
— (Laurent), archer des gardes de la Prévôté de l'Hôtel, p. 131.
Noel (Denise), veuve de Germain Pillon, bourgeois de Paris, p. 147.
Nogen (Jean de). Voir De Nogen.
Nogent-sur-Seine, p. 20, 144, 161.
Noisy-le-Roy, près Versailles, p. 128.
Noli (Jeanne), femme de Claude Habert, peintre, p. 121.
Nollet, premier commis de l'Épargne, p. 313.
Noret (Bonaventure), marguillier de l'église de Saint-Nicolas-des-Champs, p. 251.
Norman (Pierre ou Perrot), tailleur d'images, p. 4.
Normandeau, notaire à Amboise, p. 102.
Normandie, p. 69, 70.
Normandie (Guillaume de). Voir De Normandie.
Notaires parisiens cités dans les actes publiés dans ce volume :
 Barbereau (Bernard), p. 283. — Bellehache (Jean), p. 238. — Bergeon (François), p. 146. — Bergeon (Hervé), p. 129. — Bergeon (Noël), p. 257. — Bernier (Claude), p. 59, 61. — Berthou (Jacques), p. 229. — Bobye (Alain), p. 28, 30. — Bontemps (Raoul), p. 265, 269, 310, 311. — Bouchet, p. 43. — Boucot (Claude), p. 275. — Boullé (Pierre), p. 167,

Notaires parisiens cités. (Suite.)
255. — Bourdereau (Charles), p. 87, 88. — Bourgerie (Gilles), p. 263. — Brahier (Jacques), p. 250. — Bréhu (Mathieu), p. 31. — Breton, p. 267. — Brigrand (Jean), p. 42, 43. — Bruslé (François), p. 264. — Buart, p. 232.
Cadier (Jean), p. 90, 91. — Carpentier (Jean), p. 261. — Cartault (François), p. 137, 138. — Cartier (Thomas), p. 238. — Cayard (Pierre), p. 26, 28, 41. — Chantemerle (Denis), p. 71, 72. — Chapelain (Jean), p. 61, 63, 232. — Chappellain (Adrien), p. 306. — Charles (Jean), p. 251, 287, 288. — Charpentier (Michel), p. 26, 28, 41. — Chauvin (François), p. 300, 302. — Chazerets (Jean), p. 44, 46, 269. — Chefdeville (René), p. 81. — Chocquillon (Nicolas), p. 307. — Contesse (René), p. 261. — Cothereau (Bon), p. 186, 229, 257, 265, 269. — Cothereau (Philippe) l'aîné, p. 310, 311. — Courtillier (Denis), p. 79. — Cousin (Philippe), p. 247. — Cousinet (Jérôme), p. 129, 130. — Coutenot (Philbert), p. 220. — Croiset (François), p. 22, 23, 199, 201, 202, 203, 204, 205, 206.
Davoust (Jean), p. 67, 73, 76, 78, 216, 218, 220. — De Beaufort (Claude), p. 48. — De Bucquet (Pierre), p. 78. — De Corbye (Antoine), p. 210. — De Henault (Charles), p. 314. — De La Croix (Martin), p. 99, 100, 104, 284, 286, 287. — De La Fons (François), p. 142. — De La Gombaude (Rémi), p. 117. — De La Pie, p. 43. — De La Vigne (Nicolas), p. 24. — De Monhenault (Laurent), p. 232. — Denetz (Guillaume), p. 42. — De Peyras (Claude), p. 286, 287. — Deriges (Claude), p. 78. — De Saint-Waast (Jacques), p. 77, 80, 300, 301. — Desmarquets (Germain), p. 29, 30, 32, 41, 42, 43, 222. — Desnotz (Antoine), p. 87, 88, 281. — Des Quatrevaulx (Antoine), p. 94, 96. — De Troyes (Claude), p. 29, 41, 42, 43, 67, 99, 100, 104, 222, 284, 286, 308, 309. — Drouyn (Claude), p. 128, 156. — Dugué (Charles), p. 262. — Dunesmes (Jacques), p. 198, 249, 252, 255, 256, 259, 260, 261, 264. — Dupuys (Jean), p. 123, 236. — Dutot (Pierre), p. 260, 261, 264.
Fardeau (Jacques), p. 77, 80, 258, 271, 283, 308, 309. — Filesac (Jacques), p. 44, 46, 48, 280, 281. — Fournyer (Adam),

Notaires parisiens cités. (Suite.)
p. 213. — FORTIN (Antoine), p. 200. — FOUCART (Robert), p. 42. — FRANÇOIS (Jean), p. 82, 83, 90, 91. — FRANQUELIN (Claude), p. 22, 23, 202, 205. — FRENICLE (François), p. 199.

GARNIER (Claude), p. 167, 255. — GOHORY p. 272. — GUÉTIN, p. 262. — GUILLARD (Pierre), p. 43.

HABLE, p. 17. — HAGUENIER (Martin), p. 159. — HÉMON (Marin), p. 18, 43, 251. — HÉNARD, p. 183. — HENRY (Mathieu), p. 43, 251. — HERBIN (François), p. 28, 30, 49, 227. — HERVÉ (Nicolas), p. 132. — HINSELIN (Jean), p. 247. IMBERT, p. 146.

JACQUELIN (Louis), p. 18. — JAMART (Martin), p. 49, 79. — JANOT (Guillaume), p. 300, 302. — JOLLY (Nicolas), p. 151.

LAFRONGNE (Didier), p. 61, 63. — LAMBERT (Louis), p. 107. — LAMIRAL (Philippe), p. 256. — LANDRY (Jacques), p. 281. — LAURENT le jeune, p. 252. — LAYARD, p. 41. — LÉAL (Antoine), p. 263. — LE CAMUS (Jean), p. 42, 71. — LE CHARRON (Simon), p. 198, 199, 249, 250, 252, 255, 259. — LE DOYS (Léon), p. 262. — LE GAY (Jacques), p. 43, 110. — LE GENDRE (Nicolas), p. 201, 202. — LE MERCIER (Simon), p. 94, 96, 117, 275. — LE NAIN (Mathurin), p. 42. — LENOIR (Nicolas), p. 196, 265. — LE NORMANT (Jean), p. 142, 227, 232. — LEOMON (Étienne), p. 220, 221. — LE ROUX (Pierre), p. 78, 320, 322. — LE ROY, p. 247, 307. — LESAIGE (Jacques), p. 251, 259. — LIBAULT (Hilaire), p. 63, 65, 73, 76, 98, 144, 145, 309, 310. — LIBAULT (Martin), p. 146. — LUSSON (Regnault), p. 186, 196.

MAHEU (Martin), p. 210, 281. — MANCHON (Pierre), p. 271. — MARCETZ, p. 272. — MAUPEOU (Vincent), p. 186. — MÉNARD (Claude), p. 221. — MÉRAULT (Michel), p. 253. — MESTREUX, p. 267. — MONET (Guillaume), p. 42. — MOREL (Jacques), p. 85, 86, 122, 151, 153. — MOTELET (Nicolas), p. 151, 153,

Notaires parisiens cités. (Suite.)
156. — MOUFLE (Simon) p. 135, 158. — MUSNIER, p. 232.

NOEL, p. 257. — NOURRY (Nicolas), p. 82, 83.

PAJOT (Guillaume), p. 78. — PARENT (Julien), p. 31. — PARQUE (Edme), p. 151. — PATRE (Mathurin), p. 256. — PAYEN (Guillaume), p. 48. — PAYSANT (Étienne), p. 236. — PÉRIER (Thomas), p. 137, 138. — PÉRON (Cléophas), p. 48, 280, 281. — PÉRON (Jean), p. 306. — PERRAS (Jean), p. 59, 61. — PICHON (Charles), p. 247. — PLASTRIER (Claude), p. 320. — POURCEL (Claude), p. 269.

RÉMOND (Guy), p. 273. — REPÉRANT (Jean), p. 63, 216, 218, 220. — RICHER (Charles), p. 144, 145, 309, 310. — RICORDEAU (Jacques), p. 127. — ROGER (Olivier), p. 186, 187. — ROZÉ (Louis), p. 199, 200, 201, 202, 204, 205, 206.

SAULNIER (Nicolas), p. 287, 288.

TOLLERON (Étienne), p. 270. — TRONSON (Germain), p. 30, 32, 89. — TROUVÉ (Jean), p. 24. — TUFFANY (Paul), p. 313. — TURGIS (Denis), p. 85, 86.

VIART (Pierre), 270. — VIAU (Mathurin), p. 258.

YVER (Jean), p. 147, 148.

Notre-Dame (Nativité de), tableau, p. 56.
NOTRE-DAME DE HAULT, en Hainaut, p. 277.
Notre-Dame de Pitié, tableau, p. 37, 38.
Notre-Seigneur au jardin des Oliviers, tableau, p. 37.
—— *au tombeau*, tableau, p. 55.
—— *parlant aux pèlerins*, tableau, p. 55.
—— Voir Jésus-Christ.
NOTTE (Dimanche), p. 307, 308.
—— (Marie), p. 307.
—— (Pierre), p. 307, 308.
Nouvelles Archives de l'art français, p. 132, 254, 297, 312. Voir *Archives de l'art français*.
Noyon, p. 125, 168, 170, 184.
Nuit (Une), tableau, p. 109.
Nymphe et Satyre, tableau, p. 34, 38.

O

Octavien (L'Empereur) avec Sibille et la Vierge tenant son fils, tapisserie, p. 264.
OLIER (Louise), femme de Paul Ardier, président en la Chambre des Comptes, p. 313.

OLLIVIER (Alexandre), maître de la Monnaie du Moulin, p. 293, 299-303.
—— (Aubin), maître de la Monnaie du Moulin, p. 293, 299-303.

OLLIVIER (Aubin), fils, maître de la Monnaie du Moulin, p. 299, 300-303.
—— (Aubin et Alexandre), mineurs, enfants d'Aubin Ollivier et de Geneviève Guérin, p. 302.
—— (Baptiste), graveur des monnaies, p. 299.
—— (Claude), p. 303.
—— (Marie), femme de Louis de L'Isle, maître affineur, p. 302.
—— (Michelle), femme de Pierre Régnier, bourgeois de Paris, p. 302.
—— (Nicolas), secrétaire de la Chambre du Roi, p. 84.
—— (René), maître de la Monnaie du Moulin, p. 302, 303.
ORATOIRE (Ordre de l'), p. 216.

ORBEC (Claude D'), p. 280.
—— (Marguerite D'), femme de Pierre Mérigot, graveur, p. 279, 280, 281, 282.
—— (Marie D'), femme de Nicolas Bruneau, p. 280.
ORLÉANS, p. 20, 102.
ORMY (Président D'), et son fils, p. 201.
ORNAN, boulanger, p. 203.
ORPHELIN (Pierre L'). Voir Lorphelin.
OUDIN (Aubin), procureur, p. 208, 209.
OUTREBON (Marie), femme du peintre Jean Dubois, p. 124.
OUTRELEAU (Étiennette D'), habitant à Bouffémont, p. 119.
—— (Marie D'), femme d'Henri Cossart, p. 119.
Ovide (*Métamorphoses d'*), p. 289.

P

PAILLON (Guillaume), peintre, p. 132.
Paix (La) et la Justice, tableau, p. 37.
PAJOT (Jean), bourgeois de Paris, p. 239.
—— (Simon), patenôtrier d'émail, p. 319.
PALISSY (Bernard), p. 312.
PALLU (Anne), femme de Pierre Cognar, sellier lormier, p. 131.
PAMFI (François), maître peintre, p. 289, 290.
PANCHART *ou* POCHART (Riolle *ou* Rieulle), tapissier du Roi et du Connétable de Montmorency, p. 246.
PANNEMAKER (Pierre DE), tapissier bruxellois, p. 244, 246, 247.
PANNIER (J.), auteur d'*Un architecte français au commencement du XVII^e siècle, Salomon de Brosse*, p. 228.
PAPILLON (François), marchand, p. 68.
PARANT (Rigault), marchand, p. 66.
PARÉ (Ambroise), premier chirurgien du Roi, p. 8.
—— (Jean), maître coffretier, p. 7, 10.
PARIGAULT (Nicolas), p. 57, 58.
Paris (Jugement de), p. 35, 36.
PARISOT (Michelle), femme du peintre Pierre Boullon, p. 114.
PARIS :
 Abbaye de Saint-Germain-des-Prés, p. 105.
 Barrière des petites maisons de Saint-Germain-des-Prés, p. 117.
 Bureau des pauvres, p. 81, 99.
 Chapelles des Cordeliers, p. 26; — Mignon,

PARIS. (*Suite.*)
 paroisse Saint-Cosme, p. 309; — de Saint-Denis-du-Pas, p. 188; —, hôpital et confrérie du Saint-Esprit-en-Grève, p. 165.
 Cimetière du faubourg Saint-Germain, p. 82; — de Saint-André-des-Arts, p. 88; — de Saint-Jean, p. 96; — des Saints-Innocents, p. 9, 163, 166, 167.
 Cloître Saint-Benoît, p. 77, 78, 191; — (Petit) Saint-Jacques-de-l'Hôpital, p. 61.
 Collège de Navarre, p. 221; — de Reims, p. 48.
 Conciergerie, p. 89.
 Cour Sainte-Catherine, p. 154.
 Courtille (La), près la porte du Temple, p. 262.
 Couvent des Augustins, p. 12, 255; — des Petits-Augustins, p. 26; — des Célestins, p. 161; — des Feuillants du faubourg Saint-Honoré, p. 228; — des Filles-Pénitentes, p. 165; — de l'hôpital Saint-Gervais, p. 78, 79, 80; — des Minimes, p. 155, 156; — de Montmartre, p. 78, 79, 80; — de Notre-Dame-des-Carmes, p. 137; — de Saint-Germain-des-Prés, p. 100, 205; — de Saint-Martin-des-Champs, p. 280.
 Cul-de-sac de la rue Beaubourg, p. 312.
 Échelle du Temple, p. 256, 257.
 Échiquier (Maison de l'), au carrefour Guillory, p. 213.

Paris. (Suite.)

Église des Augustins-Déchaussés *ou* Petits-Pères, p. 237; — des Célestins, p. 154; — des Cordeliers, p. 319; — de Montmartre, p. 15, 78, 79, 80; — de Notre-Dame, réparations faites par Philibert De l'Orme, p. 169-177; — de Saint-Germain-des-Prés, p. 284, 286, 288, 290, 312, 317, 318, 319; — de Saint-Martial, p. 96; — de Saint-Martin-des-Champs, p. 249; — de Saint-Yves, p. 308; — de Sainte-Geneviève-du-Miracle-des-Ardents, p. 257; — de Sainte-Opportune, p. 310.

—— Voir ci-après paroisses.

Enfants-Rouges, p. 81.

Enseigne du Barillet, p. 66; — de la Cage, p. 288; — du Chef Saint Jean, p. 44, 141, 280; — de la Corne de Cerf, p. 15, 44, 215, 293; — de la Corne de Daim, p. 189, 203; — de la Croix d'or, p. 66; — à la Croix Neuve, p. 224; — au Dauphin couronné, p. 131; — à l'Échiquier d'or, p. 268; — à l'Embrasement de Troie, p. 133; — aux Grands couronnés, p. 280; — au Gros Chapelet, p. 121; — à la Grosse Nourrice, p. 130; — à l'Image Notre-Dame, p. 30, 51; — à l'Image Sainte-Anne, p. 289; — à l'Image Saint-Claude, p. 256; — à l'Image Saint-Cyr, p. 48; — à l'Image Saint-Louis, p. 288; — à l'Image Saint-Martin, p. 111; — à l'Image Saint-Michel, p. 51; — à l'Image Saint-Pierre, p. 110; — à l'Image Saint-Victor, p. 317; — à l'Image Saint-Vincent, p. 318; — de la Levrette rouge, p. 106; — du Livre d'or, p. 293; — des Lunettes, p. 72; — du Marteau d'or, p. 249; — du Mollinet, au carrefour Saint-Germain, p. 23; — au Moustier, p. 2; — du Nom de Jésus, p. 160; — du Petit Soleil, p. 311; — de la Pomme d'or, auparavant du Plat d'étain, p. 292; — du Pressoir d'or, p. 257; — de la Rose rouge, p. 62; — de Saint-Jacques et Saint-Julien, p. 96; — de Saint-Martin, p. 125, 127; — de la Sirène, p. 92; — du Soleil d'or, p. 141; — du Trépied, p. 198; — des Trois Chappelets, p. 108; — des Trois Maures, p. 8; — des Trois Piliers, p. 283; — du Tuyau d'orgue, p. 264; — de la Ville d'Amsterdam, p. 90, 91.

Faubourg Montmartre, p. 106, 114; — Saint-Antoine, p. 270, 318; — Saint-Germain-des-Prés, p. 23, 27, 28, 30, 32, 33, 40, 41, 45, 49, 53, 54, 55, 57, 67, 82, 93, 94, 99;

Paris. (Suite.)

103, 155, 277; — Saint-Honoré, p. 111, 154; — Saint-Jacques, p. 98, 140, 154, 191, 212, 271; — Saint-Marcel, p. 15, 62, 86, 87, 92, 153, 265, 276, 277, 306; — Saint-Victor, p. 10, 48, 154.

Filles Pénitentes, p. 81.

Foire Saint-Germain, p. 55, 57, 100, 319.

Fortifications et canal, p. 237, 240.

Guillory (Carrefour), p. 213.

Hôpital de Saint-Germain-des-Prés, p. 96; — de Saint-Victor, p. 96; — de la Trinité, p. 71, 88.

Hôtel de Bretonvilliers, p. 236; — du Chef-Saint-Jean, p. 9; — d'Épernon, p. 316; — Lambert, p. 125; — de Nevers, p. 216; — d'Ormesson, p. 235; — de Sens, p. 260, 261; — de la Seraine, p. 2; — de Soissons, p. 316; — de Sully, p. 235.

Hôtel de Ville (Les architectes de l'), p. 164-167, 226.

Hôtel-Dieu, p. 81, 89, 235.

Ile Notre-Dame, p. 312; — du Palais, p. 107.

Jeu de paume de Braque, p. 249.

Maison-aux-Piliers, p. 215.

Marais du Temple, p. 121, 235.

Marché Neuf, p. 55, 58, 63.

Mont Saint-Hilaire, p. 20, 276.

Montagne Sainte-Geneviève, p. 156.

Notre-Dame (Exécution au parvis), p. 27.

Palais de Justice, p. 88; — Chambre du Trésor, p. 57; — Grand'Chambre du Palais, p. 10, 12; — Salle Saint-Louis, p. 10.

Palais Royal, p. 277.

Paroisse de la Madeleine, p. 26; — Saint-André-des-Arts, p. 88, 89, 96; — Saint-Barthélemy, p. 144, 146; — Saint-Benoît, p. 124, 289; — Saint-Cosme, p. 14, 309; — Saint-Denis-de-la-Châtre, p. 286; — Saint-Étienne-du-Mont, p. 62, 141, 221, 283; — Saint-Eustache, p. 61, 62, 77, 90, 94, 115, 123, 124, 134, 150, 152, 216, 226, 237, 277, 316, 320; — Saint-Germain-de-l'Auxerrois, p. 59, 87, 111, 116, 134, 150, 191, 220, 236, 262, 264, 273, 275, 286, 300, 309, 312, 320; — Saint-Germain-le-Viel, p. 63; — Saint-Gervais, p. 66, 91, 127, 227; — Saint-Hilaire, p. 92; — Saint-Honoré, p. 81; — Saint-Jacques-la-Boucherie, p. 233, 252, 253, 289; — Saint-Jean-en-Grève, p. 59, 129,

Paris. (Suite.)
218, 236, 263, 283; — Saint-Laurent, p. 268;
— Saint-Leu-Saint-Gilles, p. 11, 273; — Saint-Médard, p. 86, 87, 153; — Saint-Merry, p. 63, 71, 81, 97, 111, 122, 213, 218, 265, 266, 267, 268, 269, 273, 287; — Saint-Nicolas-des-Champs, p. 71, 105, 157, 232, 236. 251, 257, 267, 270; — Saint-Nicolas-du-Chardonnet, p. 141, 287; — Saint-Paul, p. 73, 119, 216, 252, 270, 312; — Saint-Roch, p. 122; — Saint-Sauveur, p. 62, 89, 267, 269, 270; — Saint-Séverin, p. 300; — Saint-Sulpice, p. 26, 30, 34, 67, 82. 94, 132, 286.

Petit-Pont (Le), p. 291.

Petites-Maisons (Les), à Saint-Germain-des-Prés, p. 288.

Picpus (Terroir de), p. 15.

Place de Grève, p. 129, 160; — Maubert, p. 62, 72; — Royale, p. 92, 160.

Pont aux Biches, p. 22; — aux Meuniers, p. 87; — Neuf, p. 132, 215, 216; — Notre-Dame, p. 107; — Saint-Michel, p. 8, 9, 13.

Port Saint-Landry. Voir Saint-Landry.

Porte de Bussy, p. 53, 94, 105; — de Nesle, p. 122; — aux Peintres, p. 11, 12; — Saint-Denis, p. 11; — Saint-Germain, p. 53; — Saint-Germain et Saint-Michel, p. 112; — Saint-Honoré, p. 306; — Saint-Marcel, p. 264; — Saint-Victor, p. 17; — du Temple, p. 159.

Pré-aux-Clercs, p. 45.

Prison du For l'Évêque, p. 97; — du Grand Châtelet, p. 96; — du Petit Châtelet, p. 97.

Quai de l'École, p. 132; — de la Mégisserie, p. 59, 117, 236; — des Ormes, p. 165; — de la Tournelle, p. 218.

Quinze-Vingts (Les), p. 120, 135, 140.

Rue d'Ablon, p. 264, 265; — des Anglais, p. 14; — d'Angoumois, p. 115; — de l'Arbalète, p. 11; — de l'Arbre-Sec, p. 133, 237; — des Arcis, p. 187; — d'Argenteuil, p. 114, 241; — d'Arras, p. 141; — de l'Âne-Rayé, p. 11, 12; — Aubry, p. 289; — Aubry-le-Boucher, p. 12, 125, 126, 127; — Aumaire, p. 71, 72, 129, 270, 320.

—— du Battoir, p. 309; — de la Baudroierie, p. 236; — de la Bauldrière (autrefois appelée le Chantier), p. 167; — Beaubourg, p. 104, 123, 232, 269; — Beaurepaire, p. 239; — Beautreillis, p. 228; — de Bethizy, p. 112, 234, 240, 310, 319; — de Bièvre, p. 20; — des Blancs-Manteaux, p. 73; — des

Paris. (Suite.)
Bons-Enfants, p. 133; — Bordelle, p. 15; — des Boucheries, p. 110, 111, 277; — du Bourg-l'Abbé, p. 16, 90, 133, 273, 317, 319; — Bourgtibourg, p. 216; — du Bout-du-Monde, p. 114, 120; — de Bretagne, p. 127, 153; — Brisemiche, p. 133; — de la Bûcherie, p. 121; — de Bussy, p. 94.

—— des Canettes, p. 318; — de la Cerisaie, p. 116, 169; — Champfleury, p. 106; — du Chantre, p. 150, 283; — de la Chanverrerie, p. 90; — de la Charronnerie, p. 167; — des Chaudronniers, p. 319; — du Chevalier-du-Guet, p. 17, 58; — du Cimetière-Saint-Nicolas-des-Champs, p. 120; — des Cinq-Diamants, p. 233; — de la Clef, p. 153; — du Cloître-Saint-Benoît, p. 81; — du Clos-Bruneau, p. 28; — du Colombier, p. 27; — Comtesse-d'Artois, p. 262; — de Condé, p. 41; — de Coppeaulx (à Saint-Marcel), p. 10; 48; — du Coq, p. 111, 130; — Coquillière, p. 253; — de la Corderie, p. 155; — de la Cordonnerie, p. 320; — de la Cossonnerie, p. 61, 62; — de la Coutellerie, p. 51, 155; — de la Croix, p. 22, 66, 105; — du Crucifix-Saint-Jacques-la-Boucherie, p. 116; — Culture-Sainte-Catherine, p. 73, 74; — du Cygne, p. 92, 161.

—— Darnetal, p. 88, 267, 269, 270; — Dauphine, p. 96; — des Déchargeurs, p. 236; — des Deux-Boules, p. 165; — des Deux-Écus, p. 316.

—— d'Écosse, p. 117; — des Égouts, p. 319; — des Enfants-Rouges, p. 135; — de l'Estrepan (Estrapade), p. 66; — de l'Étuve-Sainte-Catherine-du-Val-des-Écoliers, p. 222.

—— Férou, p. 290; — de la Ferronnerie, p. 149; — des Filles-Dieu, p. 159; — des Fontaines, p. 105, 112; — des Fossés-Saint-Germain-l'Auxerrois, p. 94, 106, 115, 286; — des Fossés-Saint-Germain-des-Prés; p. 124; — du Four, p. 108, 121, 131; — Fromenteau, p. 241.

—— Galande, p. 216; — Geoffroy-Langevin, p. 115; — du Gindre, p. 99; — des Gravilliers, p. 76, 114, 157, 160, 249, 267 319; — de Grenelle, p. 117; — Greneta, p. 11; — du Grenier-Saint-Lazare ou Saint-Ladre, p. 114, 215, 253; — Guérin-Boisseau, p. 103, 147, 154.

—— de Harlay, p. 115, 134, 146, 289; — de la Harpe, p. 14, 280, 300; — des Hau-

Paris. (Suite.)
driettes, p. 254, 256, 257; — de l'Hirondelle, p. 8; — Honoré-Chevalier, p. 132; — de la Huchette, p. 44.

—— Jean-Beausire, p. 133; — Jean-de-l'Épine, p. 132; — Jean-Saint-Denis, p. 282; — du Jour, p. 94; — des Juifs, p. 44; — de la Juiverie, p. 93, 96, 317.

—— des Lavandières, p. 120, 165; — des Lions, p. 312; — de Lourcine, p. 318.

—— du Mail, p. 119; — de Malleparolle, p. 165; — des Marais, p. 67; — de Marivaux, p. 21, 215; — Merderet, p. 154; — du Monceau-Saint-Gervais, p. 159; — de la Monnaie, p. 120; — du Mont, p. 92; — de la Montagne-Sainte-Geneviève, p. 292; — Montmartre, p. 123, 133, 135, 140, 155; — Montorgueil, p. 62; — de la Mortellerie, p. 102, 140, 162, 319; — Mouffetard, p. 86, 87, 92, 121; — des Moulins, p. 154, 156; — du Mûrier, p. 241.

—— Neuve-Saint-Eustache, p. 242; — Neuve-Saint-Honoré, p. 121, 122, 318; — Neuve-Saint-Laurent, p. 22; — Neuve-Saint-Louis, p. 114, 241; — Neuve-Saint-Merry, p. 80, 135, 228; — Neuve-Saint-Paul, p. 171, 185, 186; — Neuve-Saint-Pierre, p. 155, 156; — Neuve-Sainte-Catherine, p. 252; — Notre-Dame-des-Champs; p. 198; — des Noyers, p. 283.

—— des Orties, p. 235, 274.

—— Pagevin, p. 134; — du Paon, p. 141; — de Paradis, p. 218; — du Pélican, p. 284; de la Pelleterie, p. 235, 316; — des Petits-Champs, p. 72, 152, 218, 233, 288, 314; — du Petit-Lyon, p. 30, 41; — Phélipeaux, p. 22; — Place-aux-Veaux, p. 104; — du Plâtre, p. 20; — de la Plâterie [Plâtrière], p. 283; — de la Plâtrière, p. 120, 127, 234, 316; — des Poirées, p. 80; — de Poitou, p. 111, 114, 235; — des Poulies, p. 252; — Princesse, p. 116; — des Prouvaires, p. 234, 242.

—— des Quatre-Fils, p. 26; — Quincampoix, p. 276; — Quiquetonne, p. 216.

—— de Richelieu, p. 123; — des Rosiers, p. 133, 319; — des Rozières, p. 91.

—— Saint-Antoine, p. 156, 226, 227, 240, 251; — Saint-Denis, p. 11, 12, 44, 51, 63, 66, 76, 92, 103, 106, 128, 130, 161, 162, 252, 288, 320; — Saint-Étienne-des-

Paris. (Suite.)
Grès, p. 155, 291; — Saint-Germain-l'Auxerrois, p. 135, 154, 291, 309; — Saint-Honoré, p. 15, 51, 80, 111, 116, 119, 150, 189, 190, 205, 210, 228, 236, 261, 282, 311; — Saint-Jacques, p. 15, 86, 103, 115, 116, 124, 241, 289, 291, 292, 306, 308; — Saint-Jacques-la-Boucherie, p. 119; — Saint-Jean-de-Latran, p. 70; — Saint-Martin, p. 63, 107, 120, 121, 128, 131, 268, 272; — Saint-Nicolas-du-Chardonnet, p. 45, 70; — Saint-Père, p. 43, 312; — Saint-Sauveur, p. 89, 189, 203, 228; — Saint-Séverin, p. 131; — Saint-Thomas-du-Louvre, p. 113; — Saint-Victor, p. 141, 287, 288; — Sainte-Avoye, p. 97; — Sainte-Catherine-du-Val-des-Écoliers, p. 226, 228; — de la Savaterie en la Cité, p. 289; — de la Savonnerie, p. 226, 228; — de Seine, p. 82, 116, 120, 124, 234, 241; — du Séjour, p. 115; — du Sépulcre, p. 55, 58; — Simon-le-Franc, p. 122;

—— du Temple, p. 71, 108, 125, 150, 218, 249, 269; — Tixeranderie, p. 59, 129, 154; — du Tondeur, p. 17; — de Touraine, p. 236; — de Tournon, p. 27, 30, 41, 43, 54, 55, 137, 138; — Transnonnain, p. 17, 92, 155; — Traversine, p. 289; — Trepperet, p. 14; — Troussevache, p. 189, 203; — des Tuileries, p. 312.

—— de la Vannerie, p. 238, 283; — de Vaugirard, p. 229; — de la Verrerie, p. 97, 102, 129, 130, 131, 238; — du Vertbois, p. 22; — des Vertus, p. 280; — Vieille-du-Colombier ou du Vieux-Colombier, p. 99, 132; — de la Vieille-Cordonnerie, p. 198; — de la Vieille-Draperie, p. 21, 66, 283, 293, 317; — de la Vieille-Monnaie, p. 147; — de la Vieille-Parcheminerie, p. 306; — Vieille-du-Temple, p. 106, 111, 112, 113, 127, 159, 237, 238; — des Vieilles-Étuves, p. 224; — des Vieux-Augustins, p. 62, 263, 283.

Sablons (Lieu dit les), à La Chapelle, p. 23.
Saint-Victor (Les murs), p. 15.
Tuileries (Peintures des), p. 98.
Vallée (La) de Misère, p. 269, 310.

Parque (Marie), femme de François Petit, architecte, p. 223, 234.

Paschal (Baptiste), peintre, p. 117.

—— (Renée), femme de François Desfossés, linger à Arras, p. 117.

Pasquet (Josquin), voiturier, p. 140.

TABLE ALPHABÉTIQUE.

Pasquier (Antoine), écuyer, valet de chambre de Mademoiselle, p. 154.
—— (Gilbert), maître menuisier et sculpteur en bois, p. 155.
Passart (Marie), veuve de Philippe Cochet, sculpteur, p. 129.
Pasté (Sébastien), peintre, p. 93.
Pastey (Robert), quincaillier, p. 106.
Patience (Une), tableau, p. 55.
Patin (Jacques), peintre du Roi, p. 4, 5, 53.
—— (Jean), peintre, p. 4, 5, 53.
—— (Perrenet), peintre, p. 1.
Patouillard (Jeanne), femme d'Étienne Courault, enlumineur, p. 10.
Patras (Guillaume), tapissier parisien, p. 250, 260.
Paulmier (Agnès), veuve de Denis Petitfils, laboureur à Bourg-la-Reine, p. 10.
—— (Jean), sergent à Saint-Germain-des-Prés, p. 306.
Pauly (François), peintre, p. 105.
Pavé (Charles), rôtisseur, p. 129.
Pavillon (Henri), père et fils, peintres, p. 133.
—— (Marthe), fille et sœur des précédents, p. 133.
Pavye (Gabriel), maître maçon et bachelier ès ouvrages de maçonnerie, p. 168.
Payen (Antoine), maître tapissier courtepointier, p. 264.
—— (Guillaume), bourgeois de Paris, p. 253.
—— (Paul), avocat au Parlement, p. 83.
Paysage, tableau, p. 36, 109.
Pelais (J.-Michel), graveur en taille-douce, p. 288, 289.
Pèlerins d'Emmaüs, tableau, p. 56.
Pellegrain (Anne), première femme de Girard Laurens, tapissier de haute lice, p. 275, 276.
—— (Catherine), veuve de Jean Villette, p. 275.
Peloisel (Perrette), veuve de Denis Flament, tanneur à Châtillon-sur-Seine, p. 242.
Pelu (Denis), tailleur de Monsieur, p. 261.
Pennetier (David), peintre, p. 106.
Penon (Françoise), femme de Gilles Le' Bries, tapissier, p. 269, 270.
Pepersack (Daniel), tapissier, p. 73.
Perche, p. 311.
Perché (Marie), p. 307.
Perchet (Geneviève), femme de Jacques Pinaigrier, peintre verrier, p. 306, 307.

Perdrijot (Nicolle), femme de Josias De Grancey, peintre, p. 120.
Pérel (Jean), maître orfèvre, p. 59.
Périer (Barbe), femme de Jean Mignon, peintre, p. 9, 10.
—— (Catherine), sœur de Claude Périer, p. 7, 9.
—— (Claude), veuve de Guillaume Guéau, peintre, p. 7, 8, 9.
—— (François), peintre, p. 3, 4, 7, 8, 10.
—— (Marie), femme de Jean Paré, coffretier-malletier, p. 10.
—— (Pierre), peintre, p. 7, 8, 9.
Perné (Girard), p. 307.
Perrault (Marguerite), femme de Pollet, patenôtrier en verre, p. 319.
Perret (Louis), pâtissier, p. 108.
Perrier (Jean), receveur du revenu temporel de Saint-Germain-des-Prés, p. 105.
Perrin (Jean), p. 307.
—— (Nicolas), p. 307.
Perron (Jean), p. 203.
Perrot (Nicolas), conseiller au Parlement, p. 207.
Pescheur (Claude), femme du peintre Charles Laurens, p. 94.
Pestelle (François), chanoine de Notre-Dame, p. 169, 172.
Petet (Pierre), peintre, p. 3.
Petit (Antoinette), p. 124.
—— (Denis), fils de François Petit, p. 223.
—— (François), architecte des bâtiments du Roi, p. 234, 241.
—— (François), étudiant en l'Université, p. 224.
—— (François), juré du Roi ès œuvres de maçonnerie, p. 223, 224, 241.
—— (Huguelin), peintre, p. 2.
—— (Louis), architecte des bâtiments du Roi, p. 241.
—— (Martin), p. 124.
—— (Pierre), peintre, p. 51.
—— (Yves), juré en l'office de maçonnerie, p. 163.
Petitfils (Denis), laboureur à Bourg-la-Reine, p. 10.
—— l'aîné (Jean), peintre, p. 10.
—— le jeune (Jean), écolier, p. 10.
Petit-Maretour, paroisse de Mauves, p. 30.
Petitpas (Nicolas), peintre, p. 120.
—— (Odinet), peintre, p. 120.
Peuche (Pierre), commis suivant les finances, p. 155.

Pharaon (*La fille de*), tapisserie, p. 275.
Phébus (*Histoire de*), tapisseries pour garnir un lit de camp, p. 244.
PHÉLIPEAUX, seigneur des Landes, conseiller d'État, p. 313.
—— (Dame), veuve de Paul Ardier, président en la Chambre des Comptes, p. 313.
—— (Paul), seigneur de Pontchartrain, secrétaire d'État, p. 229.
—— (Raymond), seigneur d'Herbault, trésorier de l'Épargne, p. 229.
PHILBERT (Pierre), tapissier à Fontainebleau, p. 244.
PHILIPPE AUGUSTE, roi de France, p. 11.
PHILIPPE IV, roi d'Espagne, p. 98.
PICARD (Jean), propriétaire à Ville-Parisis, p. 269.
PICART (Catherine), femme de Louis Le Froid, mercier, p. 277.
—— (Esther), femme de Salomon de Caus, architecte, p. 234, 235.
—— (Nicolas), p. 198.
PICHÉ (Jeanne), veuve de Zacharie Tabourier, bourgeois de Courville, p. 237.
PICHON (J.), chirurgien, p. 113.
PICOT (Antoine), procureur au Châtelet, p. 145.
—— (François), conseiller au Parlement, p. 207.
—— (Gaspard), tapissier de Turquie, p. 272.
—— (Jean), chanoine de Notre-Dame, p. 175.
—— (Jeanne et Catherine), filles de Gaspard, p. 272.
PICOU (Robert), peintre et valet de chambre du Roi, p. 83, 98.
PICQUENARD (Nicolas), praticien, p. 90, 91.
PIEDELEU (Étiennette), femme de Fortin, tailleur d'antiques, p. 159, 160.
PIEDFERT (Antoine), tailleur du cardinal de Lorraine, p. 251.
PIÉMONT, p. 257.
PIERRE (Étienne), chirurgien ordinaire du Roi, p. 127.
—— le jeune, peintre, p. 54.
PIERREVIVE (Antoine), contrôleur de l'argenterie du Roi, p. 253.
—— (Charles DE), sieur de Lezigny, p. 12.
PIÈTRE (Antoinette), veuve de Mahiet Dubois, maître tailleur d'histoires, p. 283.
PIGANIOL DE LA FORCE, historien, p. 26, 154, 237.
PIGOT (Anne), veuve de Gabriel Mareschal, écuyer, p. 312.
PIJART (Geneviève), femme du peintre Thomas De Hongrie, p. 94.

PIJART (Michelle), veuve du peintre Jean Després, remariée au peintre Sébastien Pasté, p. 93.
PILLAS (Esme), peintre, p. 70.
PILLEVOYE (Marie), femme de Nicolas Deschamps, archer des gardes du corps, p. 131.
PILLON (Germain), marchand et bourgeois de Paris, p. 141, 147.
—— (Germain), sculpteur, p. 49, 140-147.
—— (Les enfants de Germain), p. 140.
—— (Marguerite), femme de François de la Planche, procureur au Châtelet, p. 141, 146, 147.
—— (Michelle), fille de Germain Pillon, p. 141, 144, 145.
—— (Noémie), femme de Michel Gaultier, sculpteur, p. 140, 141.
PIN (René), trésorier à Paris, p. 20.
PINAIGRIER (Jacques), peintre sur verre, p. 305, 306, 307, 308.
—— (Louis), peintre verrier, p. 305, 309, 310.
—— (Nicolas), peintre verrier, p. 305, 307, 308.
—— (Nicole), p. 307.
—— (Pierre), p. 307.
PINAULT (Marie), femme de Daniel Gaillard, tapissier de haute lice, p. 270, 271.
PINCHART (Alexandre), érudit, p. 90.
PINEL (Jacques), tapissier parisien, p. 243.
PINGRET (Jean), menuisier en ébène, p. 318.
PINOT (Jean), enlumineur, p. 17.
PINSEBOURDE (Pierre), marchand orfèvre, p. 320.
PITAN (Géral), peintre, p. 103.
—— (Jean), maître orfèvre, frère de Géral Pitan, p. 103, 104.
—— (Madeleine et Marie), filles de Géral Pitan, p. 103.
—— (Pierre), frère de Géral Pitan, p. 103, 104.
Plaisance, près Fontenay-sous-Bois, terre léguée par Philibert de l'Orme à son frère Jean, p. 168, 171.
PLAISANT (Jacqueline), femme de Jean Du Friche, doreur sur fer, p. 317.
Planètes (*Les Sept*), tapisseries, p. 252.
PLANTIN (Jacques), avocat en Parlement et bailli de Saint-Germain-des-Prés, p. 105, 108, 110, 233.
PLASTRIER (Thomas), peintre, p. 15.
Plessis (Seigneurs du), p. 85.
Plessis-Picquet (Les Feuillants du), p. 146.
PLOTTON (François), curé de Bagneux, p. 140.

POCHER (Toussaint), sergent au bailliage de Saint-Germain-des-Prés, p. 93.
POCHET (Toussaint), maître joueur d'instruments, p. 99.
POIREAU (François), peintre, p. 44, 45, 46.
—— (Jean), juré maçon, p. 163.
—— (Louis), maçon juré du Roi, p. 11, 164.
—— (Marie), sœur du peintre François Poireau, p. 45.
—— (Philippe), peintre, p. 3, 45.
—— (Robert), maître vitrier, frère du peintre François Poireau, p. 45.
POIRIER (Denise), veuve de François Baudouyn, maçon, p. 15.
POISSONS (Canton de), p. 59.
POL (J., Marie, Mathurin de). Voir De Pol.
POLIART (Arnoult), compagnon chaussetier, p. 54.
POLLET (Maclou), patenôtrier en verre, p. 319.
POLLU (Frémine), veuve de Denis Hambourg, porteur de charbon, p. 269.
PONTOISE, p. 252.
PORCHER (Claude), peintre et vitrier, p. 77, 229.
—— (François), maître vitrier, p. 77.
PORION (Jean), maître vitrier, p. 306, 307.
PORT-MORE (Eure), p. 117.
PORT-SAINTE-MARIE, en Agénois, p. 24.
PORTEFIN (Nicolas), peintre, p. 111.
PORTIER (Barbe), femme de Guillaume Ménard, bourgeois de Paris, p. 273.
POSTEL (Guillaume), p. 43.
POT (Yves), seigneur de Villeneuve, bourgeois de Paris, p. 113.
POTEL (Pierre), marchand, p. 157.
POUCHER (Antoine), valet de fourrière du Roi, vitrier de ses bâtiments, p. 311.
POULLAIN (Jean et Henri), maîtres tapissiers courtepointiers, p. 264.
—— (Michel), drapier, p. 71.
POULLET (Anne), femme de Jean Serre, facteur à la poste, p. 121.
—— (Charles), maître chirurgien, p. 302, 303.
POULLETIER (Jean), peintre, p. 3.
POUPART, secrétaire de la Chambre du Roi, p. 113.
POURBUS (François), mari d'Isabelle Franck, p. 26.
POURELLIER (Claude), femme de Charles Le Royer, p. 280.
POURIQUE (Jeanne), femme de Jacques Beguyn, fondeur en sable, p. 161.
POUSSEMOTTE (Françoise), veuve de Jean de la Chaise, secrétaire de la Chambre du Roi, p. 240.

POUSSIN (Nicolas), peintre, p. 128.
POUTHERON (Philippe), peintre, p. 23.
POYREAU (Robert), p. 307.
PRÉAU (Perrot), peintre, p. 4, 16.
PRÉAULX (Dame DE), p. 106.
—— (Gilbert DE), p. 106.
PRESTAL (Luce), veuve de Jean Dreux, architecte, p. 228.
PRESTRE (Charles), greffier du bailliage de Saint-Germain-des-Prés, p. 34.
PREVOST (Arnault), huissier des Requêtes ordinaires de l'Hôtel, p. 272.
—— (François), brodeur chasublier, p. 129.
—— (François), marchand, p. 66.
—— (François) père, p. 129.
—— (Françoise), p. 129.
—— (Jacques), oncle du peintre, p. 129.
—— (Jacques), peintre, p. 129.
—— (Jean), sieur de Malassise, président au Parlement, p. 201, 205.
—— (Nicolas), p. 29, 43.
—— (Renée), femme de Charles Girard, faiseur d'eaux-fortes, p. 290.
—— (Thomas), maître patenôtrier et marchand verrier, p. 319.
—— (Toussaint), peintre, p. 117.
——, tabellion à Ecouen, p. 224.
PRIEUR (Barthélemy), sculpteur, p. 142, 149, 222, 223.
—— (Madeleine), femme de Guillaume Dupré, sculpteur, p. 149.
PRIMATICE (Le), peintre du Roi, p. 244, 246, 247.
PRINGUET (Jacques), peintre, p. 128.
PRIVÉ (Jean), p. 300.
PROFFICT (Jacques), avocat au Grand Conseil, p. 126.
PROBET (Pierre), sieur de la Valette, p. 134.
PRON (Élisabeth), femme de Guillaume Caillou, graveur, p. 289.
Proserpine (Ravissement de), tableau, p. 38.
PROVENCE, p. 257.
Prudence (La), tableau, p. 56.
Prudence (La) tenant un serpent, tableau, p. 56.
PRUDHOMME (Jacques), clerc, p. 102.
Psyché, tableau, p. 37.
PUISSANT (Denise), femme de Bernard Dyane, pourtraiteur, p. 20.
—— (Pasquier), marchand de draps, p. 20.
PUTHOIS (Jeanne), sœur de Michelle, p. 287.
—— (Mathurin), maître maçon, p. 287.

Puthois (Michelle), femme de François Moreau, taillandier, p. 287.
—— (Simon), maître maçon, p. 287, 288.
Puthois (Suzanne), femme de Jean Darman, graveur, p. 287, 288.
Puthomme (Eustache), cordonnier, p. 89.

Q

Queboorn (Christian), peintre hollandais, p. 63.
—— (Daniel), peintre hollandais, p. 63.
Queborne (Jean), peintre, p. 63, 64, 65, 67.
Quesnay, maître peintre, p. 319.
Quesnel (Augustin), peintre, p. 112, 128.
—— (François), peintre, p. 268.
—— (Jacques), peintre, p. 112.
—— (Marguerite), femme de Simon Leblanc père, peintre et sculpteur, p. 128.
—— (Nicolas), peintre, p. 112.
—— (Pierre), peintre, p. 112.
—— (Toussaint), peintre, p. 112, 115, 128.
Quétel (Marguerite), femme de Henri Strohan, peintre, p. 120.

Quétier (Jacques), chanoine de Notre-Dame, p. 175.
Quignon, peintre, p. 121.
Quina (Charles), marchand flamand, p. 90.
—— ou Kunia (Remaculus), maître brodeur d'Anvers, p. 90.
—— (Remahekelus), peintre, p. 89, 90, 91.
Quingé (Daniel), maître peintre, p. 104.
Quinquault (Jean), enlumineur de livres, p. 2.
Quiqueboeuf, p. 41.
Quirion (Perrette), deuxième femme de Pierre Biard, sculpteur, p. 155.
Quois (Catherine), veuve de Jean Hanuche, marbrier, p. 155.

R

Rabache (Julien), tapissier de la Reine Mère, p. 245.
Rabel (Daniel), fils du peintre Jean Rabel, p. 46.
—— (Jean), maître orfèvre, père du peintre Jean Rabel, p. 46, 47.
—— (Jean), peintre et graveur, p. 46, 47, 48.
Rabot (Noel), propriétaire à Étiolles, p. 300.
—— (Robert), propriétaire à Étiolles, p. 301.
Raffelon (Guillaume), p. 214.
Ragot (François), graveur en taille-douce, p. 291.
Ragueneau (Gilles), sergent à verge au Châtelet, p. 51.
Raince (Colette), p. 165.
Rambouillet, p. 70.
Rambouillet (Le sieur de). Voir Angennes.
Ramée (Pierre), commis au greffe de l'audience du Châtelet, p. 320.
Ramelot, p. 301.
Raoul (Anne), veuve de Richard Rousseau, fondeur, p. 155.
Raphaël, peintre, p. 26.
Raquin (Catherine), veuve de Jean Girault, procureur au Parlement, p. 47.
—— (Guillaume), sergent à verge au Châtelet, p. 22.
—— (Louis), procureur au Parlement, p. 22.

Rascas (Pierre-Antoine de), sieur de Bagarrès ou Bagallie, intendant des médailles et antiques de France, p. 84.
Rassyne (Toussaint), commis au greffe civil du Châtelet, p. 114.
Raucher, p. 209.
Raymond (Pierre), commis aux parties casuelles, p. 127, 128.
Réanbourg (Eustache), bourgeois de Paris, p. 226.
—— (Marguerite), femme d'Augustin Guillain, maître des œuvres de maçonnerie de Paris, p. 226.
Réaubourg (Catherine), femme de François Larcher, peintre, p. 120.
—— (Jacques), vigneron à Mantes, p. 120.
Recullé (Jean), bourgeois de Paris, p. 63.
Redouté (Nicolas), maître tailleur, p. 59.
Regnard (Geneviève), femme de Simon Allix, maître des œuvres de maçonnerie du Roi, p. 214, 215.
—— (Jean), maître patenôtrier d'émail et marchand verrier, p. 320.
Regnauld (Jean), maître juré tapissier, p. 263.
Regnault (Alexis), p. 162.
—— (Catherine), veuve de Jacques Charles, marchand à Paris, p. 153.
—— (Denis), p. 162.

Régnier (Mathurin), faiseur de fermoirs de livres, p. 7.
—— (Mathurin), maître fondeur en sable, p. 161.
—— (Mathurin), peintre, p. 3, 4, 7.
—— (Pierre), bourgeois de Paris, p. 302, 303.
—— (Pierre), contrôleur général des boîtes et monnaies de France, p. 320.
Reims, p. 73.
Reiset (Frédéric), conservateur des musées du Louvre, p. 100.
Remiclerc (Perrette), femme de Simon Vallereau, marbrier, p. 154.
Rémon (Louise), femme du peintre Jean Rousselet, p. 21.
Rémond (Pierre), menuisier, p. 120.
Remus et Romulus (Histoire de), tapisserie, p. 244.
Rémy (Jean), propriétaire à la Courneuve, p. 140.
—— (Marguerite), veuve de Pierre Blasse, tapissier, p. 259.
Renaissance des arts (La), par Léon de Laborde, p. 7, 8, 9, 10, 11, 13, 15, 16, 17, 20, 21, 25, 45, 46, 48, 49, 51, 52, 53, 65, 71, 76, 77, 80, 82, 88, 97, 98, 100, 124, 131, 135, 137, 140, 148, 149, 168, 213.
Renée de France, duchesse de Ferrare, p. 243.
Résurrection, tableau, p. 55, 56.
Rethelois (Duché de), p. 302.
Reveillon (Le sieur de), architecte des bâtiments du Roi, p. 228, 229.
Revellois (Zacharie), grenetier au grenier à sel d'Amboise, p. 101, 102.
Revue de l'Art ancien et moderne, p. 77, 135.
Revue de l'Art chrétien, p. 262.
Reynez (Registre de), p. 132.
Ribier (Guillaume), sieur de Villebrosse, p. 249, 250.
Richard (Catherine), femme du peintre Simon Colin, p. 135.
—— (Claude), femme de Pierre Blaru, graveur, p. 288.
Richault (Françoise), veuve de Jean Bullant, architecte du Roi, p. 224, 225.
Richecullain (Marie), femme d'Étienne Févret, fondeur en sable, p. 161.
Richelieu (Cardinal de), p. 216, 237, 238, 240.
Richelieu (Château de), p. 237.
—— (Ville de), p. 237, 238.
Richer (Jeanne), veuve de Simon Leroy, marchand bourgeois de Paris, p. 61.
—— (Pierre), maître coutelier, p. 283.

Richevillain, p. 193.
Ricouart (Jeanne), femme du peintre Jean Crécy, p. 104.
Ricquier (Laurent), sculpteur, p. 140.
Rieux (Portrait de Jean de), p. 13.
Rigollet (Gervais), p. 213.
Rimboult (Jean), greffier et tabellion au Plessis-Picquet, p. 146.
Ringar (Antoinette), femme de Jean Turpin, marbrier, p. 154.
Riou (André), maître vitrier, p. 308.
Rivallant (Élisabeth), femme de Théodore Arthon, peintre, p. 114.
Rivière (Guillaume), patenôtrier en émail, p. 319.
—— (Thomas), tapissier ordinaire du Roi, p. 246.
Rivillon (Guillaume), tapissier ordinaire du Roi, p. 145.
Robert (François), dit Moustry, p. 108.
Robertet (Florimond), baron d'Alluye et de Brou, p. 166.
Robichon (Geneviève), femme de Charles Jourdain, enlumineur, p. 14.
—— (Jean), lorrain, p. 14.
Robiet (Benjamin), maître peintre et vitrier, p. 311.
—— (Gilles), contrôleur des fermes, p. 311.
—— (Madeleine), femme de Jacques Barré, sieur de la Charterie, p. 311.
Robin (Antoine), marchand à Saint-Quentin, p. 94.
—— (Pierre), marchand fournissant l'argenterie du Roi, p. 321.
—— (Renée), femme du peintre François Forestier, p. 94, 95, 96.
Rochars (Pierre), marchand, p. 102.
Rochetel (Michel), peintre, p. 15.
Roddes (Claude de), marchand libraire, premier mari de Michelle de Naiville, p. 151.
Roger (Antoinette), femme du peintre Henri Desrodes, p. 96.
—— (Catherine), veuve de Clément Desjardins, maçon, p. 236.
—— (Marie), femme de Nicolas Jacquet, juré ès œuvres de maçonnerie, p. 233.
Roillart (Jacques), chanoine de Notre-Dame, p. 177.
Roland (Olivier), ingénieur des fortifications de Lyon, second mari de Jeanne de l'Orme, p. 168, 171, 187.
Rollin (Gérard), portier du maréchal de Gramont, p. 154.

Romain (Charles de), écuyer, sieur de Fontaine, p. 212.
—— (Georges de), écuyer, sieur de Fontaine, p. 188, 200.
—— (Lucas), peintre, p. 243.
—— (Robert de), clerc du diocèse de Meaux, p. 212.
Roman (Joseph), érudit, p. 65, 73.
Rome, p. 168, 187, 192.
Romerie (Laurent), maître imagier, p. 148.
—— (Pierre de), marchand bourgeois de Paris, p. 148.
Rondel (Jean), peintre et verrier, p. 306.
—— (Jean), peintre, p. 3, 4, 16.
—— (Jeanne), p. 8.
—— (Nicolas) l'aîné, maître peintre et verrier, p. 306.
—— (Nicolas) le jeune, étudiant en l'Université, p. 306.
Rohenburg en Franconie, p. 318.
Rosheust (Gerloch), marchand allemand, p. 1.
Rosny, p. 162.
Rossignol (Guillaume), apprenti chez un écrivain, p. 3.
—— (Jeanne), femme du peintre François Michart, p. 23.
—— (Robert), p. 307.
Rouault (Madeleine), femme de Jean Morlot, homme d'armes à Neufchâteau, p. 106.
Rouen, p. 67, 69, 71, 189, 203.
Rouget (Geneviève), femme du peintre Pierre Périer, p. 9.
Roullet (Pierre), valet de chambre du Roi, p. 67, 68.
Roullin (Jean), marchand fripier, p. 123.
Rousseau (Jacques), maître vitrier, p. 306, 310.
—— (Jean), sculpteur, p. 155.

Rousseau (Louise), femme de Jean Thiriot, ingénieur et architecte des bâtiments du Roi, p. 238.
—— (Philippe), p. 43.
—— (Pierre), maître juré tapissier, p. 263.
—— (Pierre), orfèvre, p. 238.
—— (Quentin), marchand, p. 80.
—— (Richard), fondeur, p. 155.
Roussel (Nicolas), orfèvre et graveur du Roi, p. 302, 320.
Rousselet (Catherine), femme d'Honoré Mestayer, tailleur d'antiques, p. 160.
—— (Étienne et Jean), neveux d'Étienne Grandrémy, p. 213.
—— (Jacques), p. 213.
—— (Jean), peintre, p. 5, 21, 54.
—— (Louis), plumassier, oncle du peintre Jean Rousselet, p. 21.
Roussy (Claude de). Voir De Roussy.
Rouvet (Denise), femme de René Surault, secrétaire de la duchesse de Bar, p. 274, 275.
Rouzée (Guillaume), chanoine de Notre-Dame, p. 173.
Roy des Indes (Portrait du), tableau, p. 56.
Royer (Pierre), compagnon peintre, p. 135.
—— sergent à Saint-Germain-des-Prés, p. 108.
Roynard (Vincent), peintre et valet de chambre ordinaire de la Reine, p. 111.
Rubantel (Nicolle), avocat au Parlement, p. 295.
—— (Pierre), sieur de Richebourg, avocat au Parlement, p. 320.
Rueil-en-Parisis, p. 189, 205, 206.
Ruffault (Jean), p. 198.
Rustici (Jean-François), tailleur d'images, p. 137, 138, 139.
Rutart (Edme), passementier, p. 93.
Ryou (Guyon), p. 307. Voir Riou.

S

Sachy (Jean), sergent à verge au Châtelet, p. 310.
Sadeler (Madeleine), femme du peintre Gomart Van den Dries, p. 88.
Sain *ou* Saing (Nicolle), femme du peintre Jean Tabouret, p. 76, 92.
Saincton (Étienne), peintre à Fontainebleau, p. 92.
Saint Adrien, tapisserie, p. 253.
—— (Blés achetés à), tapisserie, p. 251.
Saint-André (Jean de), chanoine de Notre-Dame, p. 187, 195, 196.

Saint Antoine (Vision de), tableau, p. 34.
Saint Augustin; la *Cité de Dieu,* p. 190, 208.
Saint Barthélemy, broderie, p. 316.
Saint-Barthélemy (Abbaye de) de Noyon, p. 168, 170, 182, 183, 184.
Saint-Benoist (Pierre de), cellerier du monastère de Saint-Étienne au Plessis-Picquet, p. 146.
Saint Christophe (Histoire de), tapisserie, p. 264.
Saint-Denis, p. 63, 189, 203, 240.
—— (Abbaye de), p. 243, 244, 254.
—— (Cathédrale de), p. 216.

SAINT-DENIS DE GAST, en Normandie, p. 133.
SAINT-DENIS DU PAS (Église de), p. 194.
SAINT-ÉLOI (Abbaye) de Noyon, p. 168, 170, 171, 178, 182, 183, 185.
SAINT-ESTIENNE (Jean DE), propriétaire à Paris, p. 203.
SAINT-ÉTIENNE (Monastère de) au Plessis-Picquet, p. 146.
Saint-Ferréol (Chapelle de) à Notre-Dame de Paris, p. 187, 188, 197.
Saint François, tableau, p. 37, 55, 56, 104.
SAINT-GELAIS (Guy DE), seigneur de Lanssac, p. 189, 190, 203, 205, 209, 260.
SAINT-GERMAIN (Charlotte DE). Voir De Saint-Germain.
—— (M^me DE), p. 120.
SAINT-GERMAIN-EN-LAYE (Château neuf de), p. 131.
—— (Jardins de), p. 222.
—— (Peintre de), p. 121.
—— (Travaux à), p. 11, 121.
—— (Verrerie de), p. 310.
SAINT-GUÉNAULT (M^me DE), p. 300, 301.
Saint Itier, tableau, p. 104.
Saint Jean, tableau, p. 103, 104.
—— (Baptême de), tableau, p. 104.
—— (Décollation de), tableau, p. 55, 56, 57.
—— (Image de), en bois, peinte et dorée, p. 23.
—— (Prédication de), tableau, p. 55.
SAINT-JEAN-DE-L'ISLE (Commanderie de) près Corbeil, p. 300.
Saint Jérosme, tableau, p. 55, 56.
SAINT-JOB (André DE), maître coutelier, p. 283, 284.
SAINT-LANDRY (Le port), p. 134, 169, 170, 175, 177, 178, 180, 193.
Saint Laurent (Martyre de), tableau, p. 55.
SAINT-LÉGER EN BRIE, p. 116.
Saint Louis et Deux Anges, tapisserie, p. 263.
SAINT LUC (Fête de), patron de la corporation des peintres, p. 3.
SAINT-MARD-DE-RÉNO, au Perche, p. 311, 312.
SAINT-MARTIN (Marguerite DE), femme du sculpteur Germain Lerambert, p. 149.
—— (Pierre DE), peintre du Roi, marchand de la Chine, p. 119.
—— (Le sieur DE), capitaine au port de Marseille, p. 306.
SAINT-MARTIN-D'ERNEMONT, p. 305.
SAINT-MAUR-DES-FOSSÉS, p. 54.
—— (Château de), p. 168, 178, 179.

Saint Nicolas (Miracle de) sur la multiplication des blés, tapisserie, p. 251.
Saint Paul, tableau, p. 104.
—— (Conversion de), tableau, p. 55.
—— (Martyre de), tableau, p. 56.
SAINT PHILIPPE (Le reliquaire de la tête de), p. 169, 175.
Saint Pierre, tableau, p. 104.
SAINT-POL (Bernard DE), prieur du monastère de Saint-Étienne, au Plessis-Picquet, p. 146.
SAINT-QUANTIN, en Touraine, p. 94.
Saint Sébastien, tableau, p. 36.
—— tapisserie, p. 253.
SAINT-SERGE (Abbaye de) d'Angers, p. 169, 178.
SAINT-SOUPPLETS (Justice de), p. 302.
SAINT-SYMPHORIEN D'OZON (Châtellenie de), p. 168.
SAINT-VICTOR, près Saint-Mard, p. 312.
Saint Vincent (La Vie de), tapisserie, p. 262.
SAINT-YON, p. 55.
—— (Robine DE), femme de Georges Bellanger, tailleur d'antiques, p. 159.
Sainte Apolline, broderie, p. 315.
Sainte Catherine de Sienne, tableau, p. 104.
Sainte Cécile, tableau, p. 104.
Sainte Élisabeth, tableau, p. 37.
—— avec la Vierge, tableau, p. 38.
Sainte Madeleine Maltereuse, tableau, p. 104.
Sainte Marguerite, tableau, p. 104.
Sainte Suzanne, tableau, p. 56.
SAIZY (Marie), veuve de Benjamin Robiet, peintre et vitrier, p. 311.
SALLÉ (Claude), peintre, p. 86, 96.
—— (Jean), maître menuisier à Amiens, père de Claude Sallé, p. 96.
—— (Marguerite), tante de Claude Sallé, p. 96.
SALLES (Étienne DES), peintre. Voir Des Salles.
Salomon (Jugement de), tableau, p. 35.
SALOMON (Marguerite), veuve de Nicolas Le Roy, bourgeois de Paris, p. 133.
Salutation angélique, tableau, p. 56.
Samaritaine, tableau, p. 104.
SAMBICHE (Catherine), femme de Jean Pajot, marchand, bourgeois de Paris, p. 239.
Samson, tapisserie, p. 275.
SANDRAS (Gabrielle), femme de Martin Lefort, sculpteur, p. 140.
SARCELIER (Jean), commis de M. de Castille, p. 215.
SAUFCOMBLE (Roger), p. 153.
SAUSSEVERT (Jeanne), fille de Lambert, p. 134.
—— (Lambert), vigneron, p. 134.

Sauvage (Catherine), femme de Pierre l'Orphelin, peintre, p. 108.
—— (François), faiseur de presse, p. 114.
—— (Marie), veuve de Jean Thirlin, tapissier, p. 269.
—— (Michel), peintre, p. 120.
Sauvat (Catherine), femme d'Antoine Bérault, trésorier général des Ponts et Chaussées, p. 239, 240.
—— (François), gouverneur et capitaine du château de Bois-le-Roi, p. 240.
—— (François), maître d'hôtel du duc d'Orléans, capitaine à Bois-le-Vicomte, p. 240.
—— (François), maître général des œuvres de maçonnerie du Roi, gendre de Louis Marchant, p. 239.
—— (Gaston-Jean-Baptiste), maître d'hôtel du duc d'Orléans, p. 240.
Sauzay, p. 51.
Savarin (Jean), maître tailleur, p. 232, 233.
Savart (Marguerite), femme du peintre François Poireau, p. 44, 45, 46.
—— (Martin), neveu d'Etienne Grandrémy, p. 213.
—— (Michel), p. 45.
Saveuses (Antoine de), chanoine de Notre-Dame, p. 169, 174, 175.
Savoie (Le duc de), p. 157.
Scarron (Jean-Baptiste), avocat au Parlement, p. 233, 234.
Scepeaux (François de), comte de Durestail, sieur de Vieilleville, maréchal de France, p. 260.
Schebba (Paul), tapissier de haute lice, p. 318.
Scipion (Histoire de), tapisserie, p. 224.
Sebastiani (Florent), sculpteur et peintre en cire, p. 150, 151.
Sebille (Jean), gagne-deniers, p. 121.
Sedan, p. 94.
Segard, (Augustin), sergent à cheval au Châtelet, p. 25.
Séguerel ou Ségnerel (Pierre), peintre, p. 5.
Séguier (Louis), conseiller au Parlement, p. 140.
—— (Marie), dame de Nantouillet, veuve d'Antoine Duprat, p. 110.
—— (Pierre), comte de Gien, chancelier de France, p. 313.
Seine (La), p. 177, 197.
—— (Portes et murs de Notre-Dame du côté de la), p. 174, 194.
Séjourné (Antoine), sculpteur et fontainier du Roi, p. 149.
—— (Jean), sculpteur fontainier, p. 149.

Senac (Bataille de), tableau, p. 38.
Senais (Cloud), archidiacre de Notre-Dame, p. 193.
Senault (Claude), femme du peintre Claude Sallé, p. 96.
Senelart (Alizon), première femme du peintre Pierre Périer, p. 9.
Senlis, p. 62, 139, 188, 200.
Sens (Archevêque de). Voir Bourbon (Louis de).
Sens (Les Cinq), tableaux, p. 56.
Senturion (Antoine), frère de Gervais, p. 29.
—— (Gervais), bourgeois de Paris, mari d'Isabelle Franco, p. 26, 28, 29, 30.
Sept Sages de la Grèce (Les), gravure, p. 289.
Sépulcre de Jésus-Christ, tableau, p. 56.
Séraphin (Charles), bourgeois de Paris, p. 289.
Serci (Barbe), femme de Pierre Cabouly, peintre, p. 121.
Serlio (Sébastien), architecte, p. 167.
Serre (Jean), facteur à la poste, p. 121.
Servais (Françoise), femme du peintre Louis Vanderburcht, p. 123.
—— (Robert), bourgeois de Paris, p. 123.
Sevestre (Pierre), maître imprimeur, p. 141, 142.
Sézanne, p. 188, 199.
Sibillet (Thomas), avocat au Parlement, p. 186.
Simetière (Étienne), p. 301.
Simon (Fabien), secrétaire de la Chambre du Roi, p. 242.
—— (Gabriel), couvreur, p. 263.
Simonnet (Fiacre), gagne-deniers, p. 269.
—— (Jeanne), femme de Jean du Void, laboureur, p. 133.
Sion (Noël), laboureur, p. 51.
Société de l'histoire de l'art français, p. 132.
Soissons, p. 156.
Solignac (Antoine), maître peintre vitrier, p. 314.
Soubzmarmont (Louise de). Voir De Soubzmarmont.
Souloy (Gervais), compagnon peintre, p. 112.
Souloye (Claude), capitaine, p. 108.
—— (David), peintre, p. 108.
Sourman (Jean), menuisier en ébène, p. 318.
Souyn (Jean), tapissier à Fontainebleau, p. 244.
Spifame (Martin), sieur d'Azy, substitut du procureur général, p. 217.
Stéau (Lucas), peintre, p. 80.
Stein (Henri), conservateur aux Archives nationales, p. 139, 164.
Stockholm, p. 322.
Strohan (Henri), peintre, p. 120.
—— (Jean), demeurant à Melbourg (Prusse), p. 120.

Stromatourgie, traité sur les tapis, p. 271.
Strossi (Octavie de), première femme du sculpteur Pierre Biard, p. 155, 156.
Strozzi (Philippe); son portrait par Rabel, p. 46.
Stuart (Marie), reine d'Écosse, p. 20.
Sucy (Prébende de), accordée à Philibert de l'Orme, p. 170.
Sucy en Brie, p. 189, 192, 194, 203.

Suisse, p. 83.
Sura (Simon de), marchand épicier, p. 12.
Surault (René), secrétaire de la duchesse de Bar, p. 273, 274, 275.
Suyn (Marie), femme de Thomas Thourin, sculpteur du Roi, p. 151, 152, 153.
Symon (Hélyotte), p. 263.
—— (Jeanne), sœur d'Hélyotte, p. 263.

T

Tabary (Adrien), vicaire général de Notre-Dame, p. 171, 172.
Tabouret (Gabrielle), femme du peintre Claude Dohey, p. 126.
—— (Jean), peintre du prince de Condé, p. 76, 92.
—— marchand, p. 125, 126.
Tabourier (Véronique), femme de l'architecte Pierre Lemercier, p. 237.
—— (Zacharie), bourgeois de Courville en Beauce, p. 237.
Taffany (Paul), notaire secrétaire du Roi et de ses finances, p. 313.
Talmy (Marie), veuve de Pierre Dointre, peintre, p. 123.
Tamboys (Guillaume) notaire à Fontainebleau, p. 124.
Tanchart (Philippe), libraire, 276.
Tanneguy (Alain), praticien, p. 305.
—— (Ildevert), prêtre, vicaire d'Yères, p. 306.
—— (Marie), veuve du peintre Martin Freslon, p. 20.
—— (Marguerite), femme d'André Lefèvre, compagnon verrier, p. 305.
Tapissiers (*Liste des*) parisiens désignés sous le nom de marchands tapissiers et bourgeois de Paris, p. 246.
Tardieu (François), sieur de Merdville, général en la Cour des Aides, p. 68.
—— (Richard), sieur du Mesnil, secrétaire du Roi et général en la Cour des Aides, p. 68.
Tarelle (Claude), veuve de Claude David, peintre, p. 112, 113.
Targer (Jean), bourgeois de Paris, p. 72.
Tarquin et Lucrèce, tableau, p. 35, 38.
Tavanne (Guillaume de Saulx, comte de), p. 255.
Taveau (Jean), tailleur d'habits, p. 241.
—— (Jeanne), femme de François Touchet de la Touche, ingénieur et géographe, p. 241.

Tavernier (Melchior), beau-frère du peintre Géral Pitan, p. 103, 104.
Tellier (Michel), seigneur de Marigny, p. 29.
Templeux (Robert de). Voir De Templeux.
Templier (Catherine), veuve de Vincent Hottot, jardinier, p. 288.
—— (Jean), hâteur en la cuisine de la Reine, p. 270.
Terrier (Pierre), bourgeois de Paris, p. 320.
Tessier (Jean), étudiant, p. 161.
Testart (Noël), procureur au Parlement, p. 251.
Testelin (Gilles), père des peintres Louis et Henri, p. 111.
—— (Jacques), peintre, p. 111.
—— (Louis et Henri), peintres, p. 111.
—— (Pasquier), p. 111.
Tetbughen (Henri), marchand allemand, p. 1.
Têtu (Marie), femme de Pasquier Testelin, p. 111.
Texier (Jean), tapissier à Fontainebleau, p. 244, 255.
Theatrum Floræ, p. 289.
Thérouanne (Jean de), conseiller au Parlement, p. 216.
—— (Marguerite de), femme de Jean Metezeau, architecte, p. 216, 217, 218.
Thévenard (Nicolas), procureur, p. 108.
Thévenin (Marie), femme d'Antoine du Larry, tapissier, p. 256, 257.
Thévenot (Jean), conseiller au Châtelet, p. 145.
Thibault (Jean), architecte du XIVᵉ siècle, p. 163.
—— (Jeanne), femme de Daniel Boyvin, fondeur en sable, p. 161.
Thiboust (Pierre), ouvrier maçon et tailleur de pierres, p. 163, 164.
Thierry (Jean), p. 301.
—— (Nicolas), armurier du duc de Mayenne, p. 160.
Thieulin (Louis), tapissier, p. 265.

THIFONNET (Jehan), apothicaire de Monsieur, frère du Roi, et maître épicier, p. 150.
THILLERY ou TIGERY, p. 301.
THIRIOT (Aymée), femme de Pierre Le Maistre, garde des fontaines de la ville de Paris, p. 238.
—— (Catherine), femme de Jacques Carabelle, architecte, p. 238.
—— ou THÉRIOT (Jean), ingénieur et architecte des bâtiments du Roi, p. 237, 238.
THIRLIN (Jean), tapissier, p. 269.
THOMAS (Antoine), domestique, p. 57.
—— (Nicolas), maître des œuvres de couverture des bâtiments du Roi, p. 215.
THOMASSIN (Edme), savetier, p. 152, 153.
—— (François), peintre du Roi, p. 122.
THOQUET (Nicolas), chirurgien du Roi, p. 291.
THOU (Christophe DE), p. 26, 318; son portrait par Rabel, p. 46.
THOULLET (Robert), maître tailleur d'antiques en menuiserie, p. 159.
THOULOUZAT (Pierre), maître chapelier, p. 156.
THOURIN (Louis), sculpteur, garde des antiques du Roi, p. 151.
—— ou THURIN (Thomas), sculpteur du Roi, p. 151, 152, 153.
THOUROUDE (Anne), veuve d'Enguerrand Du Rocher, vinaigrier, p. 23.
THUAULT (Jacques), bourgeois de Paris, p. 22.
THUILLIER (Péronne), femme de Jean Debilly, pain-d'épicier, p. 105.
—— (Renée), veuve du sieur Du Plessis, p. 212.
THULIN ou THUILLYN (Louis), tapissier, p. 252, 262.
THUMBY (Marguerite), p. 42.
TIFAINE (Jean), maître taillandier, p. 157.
TINTELIER (Augustin), maître ès arts, p. 115.
TITIEN, peintre, p. 26, 37.
TIXERANT (Marie), femme du peintre Augustin Quesnel, p. 112.
Tobie (La vie de), tapisserie, p. 261.
TONNERRE (Peintre demeurant à), p. 110.
—— (Vignes et terres dans les environs de), p. 114.
TORCHEUX ou TRICHEUX (Guillaume), tapissier parisien, p. 244, 247-251.
—— (Guillaume) fils, p. 250.
Torcy, p. 43.
TORET (Jeanne), femme de Gérard Herbin, broyeur servant les peintres, p. 114.
TOSTÉE (Étienne), orfèvre, p. 254.

TOUCHET (François), sieur de la Touche, ingénieur et géographe du Roi, p. 241.
TOULOUSE (Religieuses du tiers-ordre de Saint-François à), p. 228.
Tours, p. 81, 82, 83, 85, 86, 98, 189, 203.
TOURTE (Charles), maître juré tapissier, p. 263.
TOUSCHART (Jean), maître graveur, p. 291.
TOUSSAN (Jean), p. 137.
TOUTEVOIE (Françoise), femme de Louis Thieulin, tapissier de haute lice, p. 265.
TOUTIN (Étienne), marchand orfèvre, p. 160.
—— (Jean), orfèvre à Châteaudun, p. 160.
Trappes, p. 43.
TREHOIRE (Marguerite), femme de Jacques Linard, peintre, p. 111.
Trévoux (Dictionnaire de), p. 39.
TRICHEUR ou TRICHEUX (Guillaume). Voir Torcheux.
Triel, p. 134.
TRINITÉ (Atelier de tapisserie installé dans l'hôpital de la) à Paris, p. 244, 252, 265, 266, 267.
TRISTAN (Philippe), écuyer, sieur de la Fosse et de la Rue-Prévost, p. 229.
TRITONNE (Ascanio), romain, peintre du Roi et du cardinal de Mazarin, p. 134.
TROIS-FONTAINES (Abbaye de) de l'ordre de Cîteaux, p. 10.
TRONÇON (J.), procureur, p. 185.
TROSSU (Gilles), marguillier de la Madeleine, p. 268.
TROTIER (Quentin), maître verrier, p. 16.
Trou ou Les Trous, p. 29, 41, 42.
TROUILLET (Guy), receveur du domaine d'Anjou, p. 67.
TROUVÉ (Michel), cocher de l'ingénieur Jean Thiriot, p. 238.
TROUVERON (Antoine), peintre, p. 13.
Troyes (Église Saint-Pantaléon de), p. 140.
TRUBERT (Guillaume), tapissier, p. 268, 269.
TRUDAINE (Jean), essayeur général des monnaies, p. 76.
TRUFFAULT (Pierre), maître tapissier, p. 271.
TRUMEAU (Guyon), maître patenôtrier et verrier, p. 319.
TUBY (Germain), menuisier, p. 120.
—— (Marguerite), veuve de Pierre Rémond, menuisier, p. 120.
—— (Marie), femme de Regnault De Lartigue, peintre ordinaire du Roi, p. 120, 127.
TUETEY (Alexandre), érudit, p. 7, 164, 166, 245.
Tuileries (Jardin neuf des), p. 322.
—— *(Logement aux)*, p. 312.

TUILIER (Péronne), femme de Jean de Billy, faiseur de pains d'épice, p. 119.
TURGIS (Louis), p. 272.
TURMENYES (Noël DE), sʳ de l'Isle Montigny, p. 275.

TURPIN (Claude), graveur des sceaux et cachets du Roi, p. 293, 297, 298, 299.
—— (Jean), marbrier, p. 154.
TUTIN (Clément), apprenti peintre, p. 319.

U

USANDE (François), menuisier en ébène, p. 318.

V

VAAST (Marie), femme de Michel Pelais, graveur en taille-douce, p. 289.
VABRE (Guyon DE). Voir De Vabre.
VACHON (Jacques DE), sieur de la Poisraudière, secrétaire de la Chambre du Roi, p. 287.
—— (Marius), écrivain, p. 164.
VAILLANT (Blanche), veuve Corroyer, femme du peintre Toussaint Chenu, p. 129, 154.
VALENQUAN (Henri), marchand lapidaire, p. 64.
VALENTINOIS (Diane de Poitiers, duchesse DE). Voir DIANE.
VALIER (Jean), secrétaire de la Chambre du Roi, p. 122.
VALLÉE (Alexandre), graveur, p. 65.
—— (Marie), veuve d'Étienne Toutin, orfèvre, p. 160.
—— (Pierre), chantre et chanoine de la chapelle du Roi, p. 251.
VALLEREAU (Philippe), sculpteur, p. 154.
—— (Simon), marbrier, p. 154 et note.
VALLES (Guyon DE). Voir De Valles.
VALLÈS (Jeanne), femme d'Antoine Du Larry, tapissier, p. 257.
VALLET (Étienne), sieur de Montafilan, ingénieur du duc de Savoie, p. 157, 158.
—— (Jacob), distillateur ordinaire du Roi, p. 157.
—— (M.), p. 301.
—— (Suzanne), femme d'Aubertin Gauderon, menuisier en ébène, p. 318.
VALLIÈRE (Guillaume), maître maçon, p. 237.
VALLOIS (Girarde), femme d'Alexandre De France, brodeur, p. 115.
VALOIS (Marguerite DE); son portrait par Rabel, p. 46.
VAN BOUCKLE (Catherine), veuve de Pierre Firens, graveur, p. 289, 290.

VAN BOUCLE (La femme de Jean), peintre, p. 108, 109.
VAN BRECHEL (Charles), graveur en taille-douce, p. 284.
VANCOUDANBERGUE. Voir FROIDEMONTAGNE.
VAN DEN ALBOEIN (Élizabeth), mère du peintre Jean Jossens, p. 67.
VAN DEN BURCHT (Guillaume), huissier du Conseil du roi d'Espagne, 284.
—— (Jean), graveur, p. 284, 285, 286.
—— (Louis), peintre du Roi et de la Reine, p. 123.
VAN DEN DRIES (Gomart), peintre, p. 88.
VANDERMAEL (Marguerite), femme de Balthasar Moncornet, graveur en taille-douce, p. 291.
VANDESCHUREN (Élisabeth), veuve d'André Cobbé, receveur des aumônes de la ville d'Anvers, p. 90.
VANDREBAYER (Marie), marchande d'Anvers, p. 66.
VAN QUEBORN (Crispin), peintre et graveur hollandais, p. 63.
VAN SWANEVELT (Bartholomé), père d'Herman, p. 125.
—— (Herman), peintre du Roi, p. 125, 126, 127.
VANVES, p. 188, 189, 201, 204, 208.
VAN WESSEL (Pierre), vitrier et peintre sur verre, p. 312.
VAREGGIO (César DE), écuyer pensionnaire du Roi, p. 275.
VARIN (Antoinette), femme de François Legris, couvreur, p. 124.
VARLOT (Marie), femme de Pierre Demont, sculpteur à Soissons, p. 156.
VARREAU (Pierre), enlumineur, p. 129.
VASCOSAN (Michel), p. 214.
VASSAL (Philippe), valet de chambre du sieur de Lanssac, p. 260.
VASSY, p. 59.

VAUCQUELIN (Marie), mère de Jacques de Vermoy, peintre, p. 107.
VAUDEMONT (Marguerite DE), p. 53.
VAUDOY-EN-BRIE, p. 291.
VAUDOYER père, architecte, p. 171.
VELLETRI, p. 117.
VENDÔME (César, duc DE), p. 77.
VENISE (Luth de), p. 76.
Vénitienne, tableau, p. 56.
VERDIER (Catherine), femme de Girard, doreur sur cuivre, p. 317.
— (Jean), maître vitrier, p. 310.
— (Jean), secrétaire du Roi, p. 128.
— (Michel), maître teinturier, p. 153.
— (Pierre), p. 310.
Verdures, tapisseries, p. 243.
VERGNETTE (Jacques), valet de chambre ordinaire du Roi, p. 214.
VERJUS (Jacques), chanoine de Notre-Dame, p. 173.
VERMOY (Jacques, Jean-Baptiste et Louis DE). Voir De Vermoy.
VERNEAU (Étienne), maître horloger, p. 84.
VERNET (Geneviève), première femme de François Galopin, architecte, p. 237.
VERNEUIL (Catherine de Balsac, marquise DE), p. 228, 229.
VERNIER (Jean), cordier, p. 63.
VERNON-SUR-SEINE, p. 117, 119.
VEROCCHIO, sculpteur, p. 137.
VÉRONE, p. 246.
VERRIÈRES, en Suisse, p. 83.
— (Paroisse de), p. 14.
VERRON (Agnès), femme de Nicolas Chulot, doreur sur cuir, p. 317.
VERSY (Anne DE), femme de feu Guillaume Marchant, architecte du cardinal de Bourbon, p. 214.
VEZZO (Pompée DE), beau-père de Vouet, p. 116.
— (Virginia DE), femme de Simon Vouet, p. 116.
VIABON, en Beauce, p. 231.
VIBERT (Nicolas), graveur en pierreries, p. 294.
VIBRAYE, p. 225.
VICTOR-AMÉDÉE, duc de Savoie, p. 98.
VIENNE, en Dauphiné, p. 20.
Vierge (La), tableau, p. 23, 36, 103.
— avec des *Anges*, tableau, p. 35.
— avec *Notre Seigneur et saint Joseph*, tableau, p. 37.
— enlevée au ciel, tableau, p. 55.
— et enfant *Jésus*, tableau, p. 36, 38, 56.

Vierge et saint Jean, tableau, p. 56.
— *et saint Joseph*, tableau, p. 38.
— (*Couronnement de la*), tableau, p. 56.
VIGIER (Jacques), notaire et tabellion juré de Dunois, p. 224.
VIGNELS (Digne), mère du peintre David de Maillery, 73.
VIGNON, sergent priseur, p. 33.
VIGNOYS (Jean), chanoine de Notre-Dame, p. 177.
VIGNY (François DE), receveur de la ville de Paris, p. 210.
VIGOREULX (Antoine), tailleur d'habits, p. 59, 60.
VIGREUX (Jacques), imager, p. 153.
— (Nicolle), femme de François Louvet, imager, p. 153.
VILLAIN (Marguerite), femme d'Eustache Réanbourg, bourgeois de Paris, p. 226.
VILLEJUIF, p. 226.
VILLEMART (Élisabeth), femme d'Arnault Prévost, huissier des Requêtes de l'Hôtel, p. 272.
VILLEMET (Jacques et Raoulin DE). Voir De Villemet.
VILLENAU (Jeanne), femme de Cardon, tailleur d'antiques, p. 159.
VILLENEUVE-LEZ-PARIS, rue des Poissonniers, p. 310.
VILLENEUVE-SAINT-GEORGES, p. 306.
VILLE-PARISIS, p. 269.
VILLERS-COTTERETS, p. 183.
VILLETTE (Catherine), veuve du peintre Claude Goy, p. 128.
— (Claude), maître ceinturier, p. 122.
— (Jean), p. 275.
VILLEVÉ, p. 71.
VILLIERS (Guillaume DE), avocat au Parlement, mari de la nièce de François Clouet, p. 77, 78, 79, 80.
— (Jacques DE). Voir De Villiers.
VILLIERS-AUX-CORMEILLES, p. 188, 199.
VIMARD (Anne), femme de Toussaint Bonnami, serrurier à Vernon, p. 118.
— (Michel), maréchal des logis de la maison du comte d'Alex, p. 118.
VIMONT (David), orfèvre du Roi, p. 235.
— (Jeanne), femme de Philippe Daniel, graveur de sceaux, p. 294.
VINBOIS (Marie), petite-fille de Marie Suyn, p. 152.
VINCENNES, p. 51, 291, 306.
VINCENT (Claude), p. 43.
— (Claude), maître juré tapissier, p. 263.
— (Paul), p. 31.
VIOLE (Nicolas) maître des Requêtes de l'Hôtel, p. 212.

TABLE ALPHABÉTIQUE.

Vion (Nicolas), peintre et sculpteur, p. 129.
Vitré, p. 25.
Vitry (Paul), conservateur au Louvre, p. 139.
Vollant, horloger du Roi, p. 119.
Volpendirex (Demoiselle), habitant à Anvers, p. 66.
Volterre (Daniel de), peintre, p. 155.

Vouet (Laurent), peintre, p. 59, 60, 61, 63.
—— (Nicolas), fauconnier du Roi, père du peintre Laurent Vouet, p. 59.
—— (Simon), peintre, p. 59, 109, 116, 117, 275.
Vouet ou Gouet, marchand flamand, p. 35.
Vymont (Pierre), chanoine de Notre-Dame, p. 196.

W

Warin (Jean), graveur de monnaies, maître de la Monnaie du Roi, p. 275.
Watier (Nicolle), femme de Benjamin Foullon, peintre, p. 77, 78, 79, 80.
Weckerlin (J.-B.), auteur du *Drap escarlate au moyen âge*, p. 266.
Wele (Wouter), marchand allemand, p. 1.

Wiard (Vincent), chanoine de l'église cathédrale de Noyon, p. 126.
Wignacourt (Françoise de), femme de Claude Le Peltier, écuyer, p. 189, 202.
Woerden, p. 255.
Wolff (Corneille de). Voir De Wolf.

Y

Ymbert (Mathurin), barbier, p. 213.
—— (Olivier), p. 171.
Yon (Jeanne), femme de Robert Thoullet, p. 159.
—— (Nicolas, Simon), bourgeois de Paris, p. 275.

Ypre (Jean d'), juré peintre, p. 3.
Ysambert (Claude), avocat au Parlement, p. 302, 303.
Yvert (Jean), laboureur, p. 42.

Z

Zamet (Jean), maréchal de camp, p. 154.
—— (Sébastien), financier de Henri IV, p. 154.
Zumbo, sculpteur en cire, p. 150.

TABLE DES MATIÈRES.

Pages.

PRÉFACE.. I

ARTISTES PARISIENS :

 I. Les maîtres jurés, saisies, élections, pièces diverses (1454-1581)............... 1
 II. Les peintres (1534-1650).. 7
 III. Les sculpteurs (1521-1650)... 137
 IV. Les tailleurs d'antiques (1571-1622).. 159
 V. Les fondeurs en sable (1543-1604).. 161
 VI. Les architectes (1454-1647).. 163
 VII. Les tapissiers (1519-1646).. 243
 VIII. Les graveurs en taille-douce (1560-1646)..................................... 279
 IX. Les graveurs de sceaux, de monnaies et de pierres fines (1454-1620).......... 293
 X. Les peintres verriers (1534-1648)... 305
 XI. Artistes divers : Brodeurs. Doreurs sur fer et sur cuivre. Menuisiers en ébène. Patenôtriers en émail. Jardiniers... 315

TABLE ALPHABÉTIQUE... 323

TABLE DES MATIÈRES.. 381

www.ingramcontent.com/pod-product-compliance
Lightning Source LLC
Chambersburg PA
CBHW071608220526
45469CB00002B/275